심오한 얼굴을 손쉽게 이해하고
스스로 활용하는 비법

예술적
얼굴책

예술적 얼굴책 — 심오한 얼굴을 손쉽게 이해하고 스스로 활용하는 비법

초판발행 2020년 5월 30일

지은이 임상빈
펴낸이 안종만·안상준

편 집 전채린
기획/마케팅 김한유
표지디자인 이미연
제 작 우인도·고철민

펴낸곳 (주)**박영시**
 서울특별시 종로구 새문안로3길 36, 1601
 등록 1959. 3. 11. 제300-1959-1호(倫)
전 화 02)733-6771
f a x 02)736-4818
e-mail pys@pybook.co.kr
homepage www.pybook.co.kr
ISBN 979-11-303-0979-8 03600

정 가 22,000원

예술적
얼굴책
:

들어오며: 얼굴로 세상을 바라보기

I. 이론편: <얼굴표현법>의 이해와 활용

Ⅱ. 실제편: 예술작품에 드러난 얼굴 이야기

나오며: 사람 사는 세상을 음미하기

▋ 표 차례

▌그림 차례

어오며

얼굴로 세상을 바라보기

술적 얼굴책:

2한 얼굴을 손쉽게 이해하고

스로 활용하는 비법

01
세상을 제대로 보고 싶다

　2016년 봄, 딸이 태어났다. 말 그대로 얼굴이 빛났다. 그런데 그중에 제일은 단연 눈빛이었다. 그야말로 화살이나 총알과도 같이 내 마음 속 깊숙한 곳까지 뚜렷이 꿰뚫어보는 듯했다. 마치 어둠을 밝히는 프로젝터나 이글거리는 태양인 양, 눈앞에 진한 잔상을 남기며 오래토록 어른거리는 그런 느낌이랄까, 그런데 도무지 참을 수가 없어 계속 보게 되는 그런 류의 매혹.

　물론 당시에 내 딸이 내가 감정이입을 한 만큼 실제로 세상을 잘 본 건 아닐 거다. 우선 광학적으로, 신생아의 눈은 세상을 아직 조형적으로 또렷이 보지 못한다. 명암에 비해 색상은 구분도 못하고. 그리고 인지적으로, 신생아의 뇌는 세상을 아직 의미적으로 잘 이해하지 못한다. 받아들인 정보가 적고 이를 관념화하는 데 익숙하지 않기 때문에.

　하지만, 어른이라고 세상을 꼭 제대로 바라보는 건 아니다. 이를테면 순수한 마음에 때가 한번 타기 시작하면 정말 걷잡을 수가 없다. 자신이 바라보는 세상도 더불어 그렇게 되고. 물론 '아는 만큼 보인다'는 말도 있다. 참으로 맞는 말이다. 하지만, 그렇다고 자신이 바라보는 세상이 객관적으로 다 맞는 건 결코 아니다. 내가

확신한다고 그게 남에게도 정답이 될 수는 없기에.

누구나 자신만의 고유한 '색안경'을 통해 세상을 본다. 말 그대로 '맨눈'으로 세상을 보는 사람은 문명화된 사회에서는 더 이상 찾아보기 힘들다. 다들 '숨겨진 뇌'로 세상을 보는 데 익숙하기 때문이다. 이를테면 해당 사회의 문화적 교육과 개인적 기질, 그리고 이해타산 등으로 버무려진 관념을 벗어나기는 결코 쉽지 않다.

우리는 자기만의 세상에 갇혀서 각자의 삶을 산다. 비유컨대, 뇌는 두개골 밖으로 나가본 적이 없다. 그래서 뇌는 고유의 개성이 넘친다. 인식론적으로 말하자면, 우리가 사는 세상은 한편으로는 서로 비슷해 보이지만 엄밀히 따져보면 하나하나 차원이 다 다르다.

그러고 보니, '다중우주'가 따로 없다. 그런데 외롭다. 길거리에 사람은 바글바글한데, 누가 나를 진정으로 이해해줄까. 다들 각자의 방에서 어림잡아 짐작할 뿐, 사실은 나도 나를 잘 모른다. 그런데 잠깐, '나'는 누구지? 누구세요? 어, 이 소리는 또 누구?

그래도 뇌는 혼자가 아니다. 몸의 여러 감각기관을 통해서 다양한 신호를 받는다. 이를테면 눈이 주는 시각적인 정보, 그야말로 휘황찬란하다. 그래서 그런지 남녀노소(男女老小) 불문하고 누구나 자신의 조건하에서 세상을 참 열심히도 바라본다.

눈앞에 나타난 세상은 나름대로 소중하다. 그게 바로 자신이 살아온, 그리고 앞으로도 살아갈 진정한 삶의 터전이기 때문이다. 비유컨대, 설사 감옥의 창문일지라도. 잠깐, 이게 남향? 그러면 왜 밤에 더 잘 보이지? 아, 저게 햇빛이 아닌가?

자기 성격 어디 안 가듯이, 뇌도 마찬가지이다. 비유컨대, 이미 나 있는 창문을 바꾸기란 여간 어려운 일이 아니다. 크기, 이중창 등의 구조나 디자인 장식 등, 바라자면 끝이 없다. 그런데 애초에 전등

불 켜고 끄는 일과는 차원이 다르다. 아, 여기 황제감옥 아니었어?

그럼에도 불구하고 우리는 지금보다 더 만족스런 창문을 원한다. 비유컨대, 그래서 때 빼고 광낸다. 혹은 아예 교체하고자 백방으로 부단히도 노력한다. '명상팀'에 종종 연락도 해보며. 아, 오늘은 왜 이렇게 인터폰을 안 받지? 이런, 잘 안 보이네. 안경 어디 갔지? 음, 좀 살 것 같다.

나는 이 책이 세상을 바라보는 **'좋은 색안경'**이 되기를 바란다. 비유컨대, 내 눈도, 그리고 창문도 다 '색안경'이다. 그리고 없을 수는 없다. 그렇다면 기왕이면 우수한 품질에 뛰어난 미학이 갖춰져, 눈을 잘 보호해주고 세상을 더욱 아름답게 채색해주면 좋겠다. 이를테면 세상을 납작하게 축약해버리는 '색안경'으로 세상을 보면 어딜 봐도 참 납작하다. 반면에 세상을 풍요롭고 다채롭게 만들어주는 '색안경'은 그야말로 황홀하다. 이거 어떻게 업그레이드 하지?

그런데 다른 의복과 마찬가지로, '색안경'도 여러 개를 가진 사람들이 많다. 알게 모르게. 비유컨대, 뇌는 프로그램 운영체제, 그리고 '색안경'은 개별 프로그램이다. 그렇다면 때로는 서로 충돌하는 프로그램도 있다. 물론 심각한 버그를 초래하면 조정이 필요하다. 하지만, 많은 경우에는 무탈하게 잘도 흘러간다. 프로그램마다 개념적으로는 상이한 가치들을 그대로 간직한 채로. 예컨대, 다니는 직장과 믿는 종교가 상충되는 데도 전혀 문제없이 사는 사람들, 부지기수이다. 말 그대로 낮 다르고 밤 다르다.

물론 '색안경'이 하나만 있으라는 법은 없다. 사람은 그렇게 단순하지 않다. 오히려, 사람에게는 '고차원의 미감'이 있다. 따라서 기왕이면 질 좋고 멋진 여러 '색안경'을 때에 따라 유연하게 바꿔끼고 싶다. 그래서 한 번 사는 이 세상, 풍부한 의미를 누리며 미련

없이 삶을 음미하며 살고 싶다. 물론 그게 말처럼 쉽지만은 않다. 실상을 보면, 종종 싸움난다. 나와 너 사이에서, 혹은 내 안에서도.

이를 극복하기 위해서는 나름대로 고차원적인 수련이 필요하다. 이를테면 우선, 여러 '색안경'들을 깊이 이해하자. 비슷하면서도 다른 기능과 가치를 인정하며. 다음, 이들을 널리 활용해보자. 상황과 맥락에 맞게.

이와 같이 내 인식계의 깊이와 폭을 차근차근 넓혀가다 보면, 어느 순간 **'예술적 인문학'**의 경지에 이르러 마침내 **'예술가의 눈'**으로 세상을 바라보게 되지는 않을까. 그러한 뜻깊은 여정에 이 책이 도움이 된다면 더할 나위 없이 기쁘겠다. 잠깐, '색안경' 좀 닦고. 앗, 너무 셌나?

02
세상을 보는 비법에 속지 마라

세상을 보는 비법이 있으면 참 좋겠다. 이를테면 명약관화(明若觀火)한 공식은 세상을 보는 눈을 명확하게 한다. '과학공식'이 바로 그 예이다. 바야흐로 1905년, 현대 물리학의 시금석이 된 수식이 발표되었으니, 이는 바로 아인슈타인(Albert Einstein, 1879-1955)의 특수상대성 이론을 간단명료하게 설명하는 '질량-에너지 등가원리', 즉 '$E=mc^2$'이다.

이 수식의 중요한 전제는 다음과 같다. 우선, 질량과 에너지에는 그 위계의 차이가 없다. 그렇다면 조건만 충족된다면 질량은 에너지로, 에너지는 질량으로 언제라도 변환 가능하다. 다음, 외부의 간섭 없이 잘 통제된 환경 하에서 그 총량은 항상 일정하다. 이는 이전부터 통용되어왔던 '질량불변의 법칙'과 '에너지 보존법칙'을 아인슈타인이 통합, 발전시킨 것이다.

그러고 보니, 근대 서양철학사에서 상충되던 '합리론'과 '경험론'을 융합하여 위대한 철학자로 추앙받은 칸트(Immanuel Kant, 1724-1804)가 떠오른다. 오, 그렇다면 아인슈타인은 따로 놀던 '질량법'과 '에너지법'을 융합했기에 위대한 과학자가 된 게 아닐까? **'융합과 간략화'**의 중요성, 두말할 나위 없다.

그런데 의문이 든다. 세상이 과연 그렇게 쉬운 공식과 이를 설명하는 단편적인 원리로 축약될 수나 있을까? 만약에 세상이 인격체라면 자신을 단순하게 추출해내려는 사람의 시도에 대해 혹여나 욱하며 성내지는 않을까? 자신을 있는 그대로 보지 못하고 편향되게 호도하며, 일종의 단세포로 납작하게 축약해버린 듯해서 상당히 불쾌하다며.

그런데 사정을 알고 보면 한편으론 이해도 간다. 세상은 원래 복잡하다. 그런데 사람은 인공지능(A.I., artificial intelligence)이 아니다. 즉, 엄청난 연산속도와 거대한 저장장치를 지치지 않고 구동시킬 줄 아는 기계와는 애당초 거리가 멀다. 따라서 그들에게는 스스로 소화 가능한 단순한 공식이 필요하다. 자신의 한계와 조건 속에서 나름대로 세상을 이해하기 위해서는.

하지만, 그렇다고 해서 '**공식의 눈**'으로 세상을 섣불리 재단할 수는 없다. 마치 공식 자체가 우주불변의 절대법칙이며, 우주보다 선행해서 존재하는 양. 기껏해야 공식은 사람이란 종족에 특화되어 그들의 요구에 의해 만들어진 방편적인 기술일 뿐이다. 즉, 그 원리를 다각도로 이해하고 여러모로 의미 있게 활용하라고 우리 앞에 놓여있을 뿐이다. 영원히 고이 잘 모셔야 할 마법의 신줏단지가 아니라.

03
얼굴은 세상을 보는 통로다

　기왕 태어난 거 세상 한번 제대로 살고 가자는데 그게 참 짧다. 하고 싶은 일, 아무리 노력해도 어차피 다 할 수가 없다. 게다가, 세상은 넓고 사람은 많다. 주변을 돌아보면 세상만사, 별의 별일이 다 일어난다. 각양각색의 시시콜콜하거나 중차대한 사건사고, 온갖 종류의 감정발생, 이입, 교류, 오해, 충돌, 소모… 그리고 논리라는 도구로 치장한 말, 말, 말… 어딜 가도 드라마는 끝이 없다. 나와 너 사이에서, 그리고 내 안에서. 거 참, 얼굴표정 구겨진다.

　그래서 뜬금없는 상상으로 마음을 풀어본다. 지금 우리가 생각하는 사람 없이도 무탈하게 돌아가는 세상은 과연 어떤 모습일까? 우선, 사람이 주인공인 역사는 더 이상 없다. 다음, 사람이 발생시키는 감정이나 논리놀이도 없다. 그런데 나 또한 사람이라 그런지, 그런 세상이 한편으로는 어색하고 공허하다. 사람의 패권을 놓친 세상, 자연이나 인공지능에게 최종적인 기득권을 넘겨준 세상, 우리 입장에서는 '디스토피아'가 따로 없어 보인다. 사람이 만들어야 진정한 의미지, 참으로 의미 없다.

　따라서 근엄한 얼굴표정으로 또박또박 외친다. 사람이 세상이

다! 우리의, 우리에 의한, 우리를 위한 온갖 종류의 의미로 가득 찬 세상. 물론 언젠가 상황이 바뀐다면 다른 이야기가 전개될 수도 있겠지만, 아직까지는 충분히 그러하다. 반면에 사람이 없다고 해도, 오늘도, 그리고 내일도 어김없이 해는 뜰 거다. 즉, 자연은 상관 안 한다. 이는 인공지능의 경우에도 기본적으로 마찬가지이다. 결국, 사람이 있어서 소중한 건 사람뿐이다. 그래서 난 사람을 바라본다.

그렇다면 세상을 쉽게 경험하는 비법 하나가 떠오른다. 그건 바로 '**우리들의 얼굴**'! 손오공이 경험한 부처님의 손바닥이 그러하듯이, 얼굴을 보면 우리들이 만들어가는 생생한 현재진행형 세상이, 그리고 시공의 한계를 넘어 억겁의 세월을 간직한 우주가 형형색색 다양한 모습으로 드러난다. 어이구, 깜짝이야.

얼굴은 무료로 감상할 수 있는 공적인 전시(public display)다. 그리고 각자의 얼굴은 유일무이한 원본성을 가진 일종의 미술작품이다. 그리고 그렇게 보는 순간, 세상이 전시장으로 둔갑하고 수많은 미술작품이 도처에 널려있는 마법이 펼쳐진다. 여하튼, 단체사진을 찍었는데 누군가의 얼굴이 가려졌다면 참으로 안타까운 일이다.

얼굴은 각양각색, 자신만의 증표다. 세상에 똑같은 나뭇잎이 하나도 없듯이. 따라서 이는 0과 1로 구성되어 무한 복제, 반복될 수 있는 디지털 코드로만 납작해져서는 안 된다. 적어도 우리 개개인의 가치가 존중받는 사회에서는.

나는 내 인생의 거울이다. 그야말로 생긴 대로 논 건지, 아니면 놀다 보니 그렇게 된 건지. 비유컨대, 나는 작가, 내 얼굴은 미술작품이다. 혹은, 상호 영향 관계를 더 강조하자면, 주저자와 논문의 관계일 수도.

분명한 건, 누군가의 지금 얼굴은 자기 인생의 특정 단면을 여

실히 드러낸다. 미국 대통령, 링컨(Abraham Lincoln, 1809-1865)은 '마흔 살이 넘은 사람은 자신의 얼굴에 책임져야 한다'고 했다. 예컨대, 젊은 시절 내내 인상을 찌푸리고 다닌다면 얼굴에 그에 따른 주름이 흔적으로 남는다. MBC 방송국에서 제작되어 1969년에 처음 전파를 탄 코미디 프로그램, '웃으면 복이 와요'의 말마따나 항상 웃는 사람의 주름 또한 마찬가지이다. 즉, 주름이라고 해서 다 같은 주름이 아니다.

물론 공자(孔子, BC 551-BC 479)가 말했듯이 '얼굴보다 몸이, 그리고 몸보다 마음이 좋은 게 더 중요'하다. 생각해보면, 얼굴은 몸의 한 부분일 뿐이며, 그저 겉으로 드러난 모습일 뿐이다. 한편으로, 헤겔(Georg Wilhelm Friedrich Hegel, 1770-1831)은 당대의 골상학자들의 '골을 부숴버려라'라고 말할 정도로 정신이 아닌 육체로 사람을 판단하는 것에 매우 비판적이었다.

그렇지만 겉과 속을 구분하고, 이를 차등의 관계로 만드는 수직적인 이분법은 위험하다. 이를테면 겉모습을 마냥 무시할 수는 없다. 속은 어떻게든 겉으로 드러나게 마련이다. 즉, 마음이 좋다면 얼굴도 자연스럽게 좋아진다. 한편으로, 겉은 속에 영향을 미친다. 남뿐만 아니라 자기 자신에게도.

그리고 겉모습은 그 자체로 많은 이야기를 한다. 가끔씩은 속마음을 화끈하게 드러내며, 혹은 그 이상으로. 예를 들어 우리는 전시장에서 '미술작품(겉모습)'을 대면하고는 '작가의 영혼(속마음)'을 느낀다. 굳이 작가와 함께 살거나 긴 대화를 하지 않더라도, 혹은 그렇기 때문에 더욱 깨끗한 눈으로 고차원적인 너머의 세계를 쉽게 체감하게 되는지도 모른다.

물론 여기에는 보는 사람의 내공과 통찰력, 지난한 훈련과 화

끈한 깨달음이 요구된다. 이를 갖춘다면 미술작품과 마찬가지로, 얼굴 또한 영혼으로 가는 유일하지는 않지만 매우 효과적인 통로가 된다. 그래서 그런지 역사적으로 수많은 작가들이 자기 자신, 혹은 다른 이들을 그토록 많이도 그려왔다.

나아가, 미술작품을 얼굴로 간주하고 접근할 경우, 새로운 해석과 음미가 가능해진다. '**미술작품의 얼굴화**'라니, 이는 개인적으로 내가 자주 즐기는 방식이다. 여러분도 이 책의 내용을 여타의 작품 감상에 한번 적용해보기를 강력히 추천한다. 이를테면 추상화를 보고 생뚱맞게 눈과 코, 그리고 턱 등을 느낀다니, 재미있지 않은가? 그런데 그게 말이 되는 경우가 정말로 많다!

그야말로 모든 미술작품은 누군가의, 혹은 무언가의 단독, 혹은 집단 '**초상화**'이다. 다른 분야의 여러 산물들이 비유적으로 또한 그러하겠지만, 시각언어이기 때문에 더더욱 그렇다. 개인적으로 보면, 이목구비(耳目口鼻)가 다 나오거나 부분만 나오건, 정면이거나 측면이건, 아니면 또렷하게 그려졌거나 아니건 간에 작품에 보통 눈은 있더라. 즉, '**눈 맞추기**'야말로 수많은 대화의 시작이다. 아, 눈 또 어디 갔지?

04
수많은 얼굴을 관찰했다

　얼굴은 호기심의 대상이자, 시선이 시작하는 관문이다. 그리고 몸의 주인공이자, 한 인격체의 아우라(aura)를 발산하는 로고(logo)다. 미술작가로서 나는 종종 얼굴을 그린다. 보통은 낙서로 그치곤 하지만. 그리고 다른 사람들의 얼굴을 열심히 관찰한다. 내 나름대로 터득한 '매의 눈'으로.

　그런데 가끔씩 관찰되는 대상이 나의 시선을 인식하고 불편해하는 경우가 있다. 다분히 조형적인 관심인데 다른 식으로 오해받는 것도 부담스럽다. 그래서 사회적으로 조심하는 편이다. 내 눈만이 세상에서 유일하게 소중한 시선은 아니기에, 그리고 내 의도가 아니더라도 상대방의 해석과 그에 따른 느낌 또한 존중해주어야 하기에.

　반면에 미술작품은 나를 오해하는 법이 없다. 아무리 뚫어지게 쳐다봐도, 온갖 부분의 사진을 계속 찍어대도 도무지 뭐라 그러질 않는다. 그래서 나는 미술작품 속 얼굴을 정말 열심히 관찰한다. 물론 가끔씩 주변 사람들이 뭐라 그러긴 한다. 한번은 작품 속 얼굴을 열심히 찍고 있는데, 옆에서 '대머리에 관심이 많나봐' 하며 웃

는 경우도 있었다.

물론 미술작품에 드러난 얼굴이 세상 모든 사람의 얼굴을 골고루 대표하는 것은 아니다. 예를 들어 뉴욕 메트로폴리탄 미술관에는 수없이 많은 얼굴이 있다. 그런데 가만히 살펴보면, 정치적, 관료적, 교육적 성향의 공공기관이 가진 한계나, 소위 고상한 문화에 대해 역사적으로 형성된 고정관념, 혹은 지구촌 패권을 장악하고자 하는 거대한 기득권의 음모(?)가 드러난다.

이를테면 전반적으로 동양인보다는 서양인의 얼굴이 더 많다. 주인공으로는 당대의 권력자나 유명인, 즉 기득권의 얼굴이 더 많다. 누드의 경우에는 남자보다 여자가 더 많다. 또한, 행복하게 웃는 표정보다는 근엄한 표정이 더 많다. 그리고 사실 그대로라기보다는 당대의 기준에 따라 나름 이상적으로 미화되거나, 다분히 의도적으로 과장된 얼굴이 아마도 더 많다.

하지만, 여기에는 장점도 있다. 특정 미술관의 방침, 개별 작가의 의도, 그리고 그 작가가 살던 당대 지역문화의 시대정신 등이 버무려진 얼굴들은 연구의 가치가 충분하다. 왜냐하면 얼굴뿐만 아니라 이를 바라보는 '색안경'까지도 함께 볼 수 있어서 그렇다. 그러고 보면 **'관찰을 관찰'**한다니, 이런 **'비평적 거리'**야말로 고차원적으로 의미 있는 지적 활동이다.

더불어, 미술작품을 보며 얼굴을 논한다니, 기왕이면 다홍치마다. 그래서 이 책의 전체 제목은 **'예술적 얼굴책'**, 그리고 II부, '실제편'의 모든 도판은 미술작품이다. 하지만, 기존의 미술사 책과는 애당초 거리가 멀다. 각 작품에 얽힌 작가의 전기나 시대적인 배경 등, 통상적인 미술사적 지식보다는, '얼굴 자체의 미학적인 표정과 이로부터 연상되는 창의적인 내용 간의 유기적인 어울림'에 기본적

으로 주목하기 때문이다. 따라서 미술사적 지식이 전혀 없더라도 평상시 얼굴에 관심이 있는 분이라면 언제라도 함께 즐길 수 있다. 알게 모르게 예술적인 소양을 쌓으며 자신의 업무나 일상생활과 연관짓기도 하고.

개인적으로 나는 뉴욕 메트로폴리탄 미술관에 전시된 미술작품 속에 있는 얼굴들에 매우 친숙하다. 실제로 이 미술관은 지금까지 내가 가장 많이 방문한 미술관 중 하나이다. 특히 2019년에는 정말로 많이… 아마도 거기서 일하는 사람들을 제외하면 내가 가장 빈번하지 않았을까?

물론 예전에도 엄청 많이 갔다. 특히, 2008년과 2010년… 우선, 2008년에 나는 '미술관 프로젝트'를 한창 진행 중이었다. 돌이켜보면, 당시에도 내가 가장 애정을 가졌던 미술관이 바로 여기였다. 한동안은 그야말로 매일같이 방문해서 미술관의 주요 전시장 작품들을 사진으로 찍고 또 찍었다. 이를 토대로 변형, 과장, 왜곡된 가상 미술관을 만드는 작품을 총 8개나 제작했었다.

촬영이 끝난 후에는 작품을 제작하다가 개인적으로 황당한 사건이 발생하기도 했다. 3주간에 걸쳐 기초 자료를 정리해서 한 외장하드에 넣어놓았는데, 누군가가 차량 뒤 창문을 깨고 그게 담긴 가방을 절도했던 것이다. 그래서 다시 3주간 작업해서 복구했던 쓰라린 기억이 아직도 생생하다.

그래도 그렇게 탄생한 작품 중 하나(Modern Art, 2008)를 오랜 기간 동안 메트로폴리탄 미술관의 현대미술 부문 큐레이터를 지낸낸 로젠탈(Nan Rosenthal, 1937-2014)이 구입을 했다. 이를 자신의 뉴욕 아파트에 걸어놓고 그 작품을 판매한 뉴욕의 갤러리 디렉터와 나를 초대해서는 낮술을 거나하게 함께 마셨던 기억이 아직도 생생

하다. 여하튼, 그 인연이 이어져 2012년에 같은 갤러리에서 2005년 부터 2012년까지의 내 작품을 집대성한 도록(SANGBIN IM: WORKS 2005-2012)이 출간되었을 때 그 책의 서문을 써주기도 했다.

한편으로, 2010년에는 미술관 내부뿐만 아니라 그 건물 주변에서도 서성거리며 많은 시간을 보냈다. 당시에 그곳을 빈번하게 들락거리다 보니 미술관의 정문 앞 계단에 앉아서 쉬는 경우가 많았다. 그래서 자연스럽게 계단에 앉아있는 주변의 다른 사람들에게 관심이 쏠렸다. 결국, 매일같이 미술관 앞에 가서는 계단에 앉아 휴식을 취하는 수많은 사람들의 사진을 찍기 시작했다. 그리고는 이를 조합해서 작품(People-Met Museum, 2010)을 만들었다. 이후에 그 작품은 국립현대미술관에서 구매하여 새롭게 단장된 서울관에서 전시되기도 했다.

하지만, 방문 횟수, 그리고 그곳에서 보낸 시간의 총량을 고려한다면, 2019년이 단연 으뜸이다. 그리고 보면 뉴욕 메트로폴리탄 미술관은 내 인생의 사랑? 여하튼, 그곳에 전시되어 있는 작품 중에 대략 내 엄지손톱보다 큰 얼굴들은 거의 다 찍었다. 게다가 여러 각도로. 어느 순간이 되니 전시장 지킴이들이 나를 알아볼 정도였다. "도대체 왜 매일같이 와서는 일일이 다 찍느냐," "찍은 건 뭐하러 또 찍느냐"는 말을 듣기도 했다. 그래서 "관람객이 한두 명도 아닌데 관찰력이 정말 대단하다"며 도리어 칭찬도 해주었다.

집에 돌아와서는 찍은 사진들을 하나하나 다시 살펴보며 찬찬히 음미했다. 중요한 내용들은 글로 남기고, 미술작품으로도 풀었다. 그러다 보니 시간이 말 그대로 '고속 재생' 속도로 흘러갔다. 그리고 다시 미술관에 방문, 현장에서 관찰하기를 반복했다. 이렇게 나는 내 인생의 2019년을 훌쩍 건너뛰었다.

참고로, 이 책에 사용된 모든 미술작품은 내가 직접 찍은 사진들이다. 그리고 이들은 뉴욕 메트로폴리탄 미술관에서 찍은 사진들로 제한했다. 물론 세상의 모든 작품으로 범위를 넓히면 더 다채로울 것이다. 개인적으로 다른 자료도 많다. 하지만, 영역을 제한하는 데에는 장점도 있다. 이를테면 한 사람의 시간은 한정적인 데다가, 나는 작가다. 즉, 모든 미술관의 전문가가 되기는 쉽지 않다. 그런데 이는 사실 어느 누구라도 그렇다.

　　따라서 한 기관에 집중하여 이에 통달하는 게 한 개인이 해당 분야의 전문성을 확보하는 현실적인 방법이다. 그래서 할 만하다. 게다가, 한 기관을 작은 세상으로 간주할 경우에는 결과적으로 그 기관에 종사한 많은 전문가들의 자료 수집과 작품 전시, 그리고 예술담론과 문화연구의 역량에 자연스럽게 의지하게 된다. 그래서 든든하다. 한편으로 비판적으로 보면, 그 기관의 태생적, 문화적, 정치적 한계 등도 알게 모르게 여실히 드러내게 된다. 그래서 뿌듯하다.

　　그렇다면 이 방법론은 창작과 학문을 생산적으로 융합해주는, 예술가가 수행하는 '**작가 주도 연구**(artist-led research)'의 적절한 사례가 아닐까. 그간 심화, 확장해온 작품세계의 일환으로도 간주되고. 그러고 보니 이는 2011년 초에 제출한 내 박사논문(The Generative Impact of Online Critiques on Individual Art Practice)과 여러모로 통한다. 그 논문에도 역시나 뉴욕 메트로폴리탄 미술관 프로젝트가 주된 논의의 대상이었다. 그러고 보면 이 미술관은 내 마음의 고향, 그리고 나의 텃밭이다. 나 너 좋아. 진심으로 고맙고 열렬히 감사하다.

05
전통적인 '관상이론'은 문제적이다

　개인적으로 나는 미술작가로서 **'관상이론'**에 오랫동안 관심을 가져왔다. 그런데 주변을 보면, 동양의 전통문화가 저평가되는 경우가 종종 있다. 이를테면 내가 관상 얘기를 하면 구식 문화의 소산이라며 '색안경'을 끼고 보는 사람들이 있다. '관상이론'뿐만이 아니다. '성리학'이나 '유교' 얘기도 마찬가지이다.

　나는 특정 얼굴에 대한 '관상이론'의 해설을 문자 그대로 믿지 않는다. 하지만, 선조들이 세상을 이해해온 나름의 슬기가 여기에 담겨있음을 부정할 수는 없다. 이는 물론 요즘의 인공지능이 참조하는, 객관적인 수치로 산출된 빅데이터 통계자료와는 애당초 거리가 멀다. 오히려, 당대의 이해관계에 부합하는 **'자기 확증편향'**과 통한다.

　그렇지만 '관상이론'은 믿음의 문제와는 별개로 연구의 가치가 차고도 넘친다. 이를테면 그 기저에 깔려있는 편향 또한 그 시절의 벌거벗은 초상화다. 비평적인 눈을 가지고 그들이 그동안 구축해온 이야기의 얼개와 구체적인 방법론, 그리고 이를 가능하게 한 시대정신을 음미하다 보면, 참 많은 게 드러나게 마련이다.

과거의 풍요로운 전통과 단절되는 것은 여러모로 결코 바람직하지 않다. 우리나라의 경우, 사회 전반이 급격히 현대화되고, 서구의 이론을 새롭게 수용하면서 전통에 대한 고질적인 편견의 뿌리가 상대적으로 더욱 깊어진 듯하다. 그런데 자신의 뿌리와 강점을 살리지 못한다는 건 참 아쉬운 일이다. 게다가, 광의의 의미에서 '관상이론'은 국지적인 유행 정도가 아니라, 그야말로 범국제적인 관심사였다.

대략적으로 관상의 역사는 다음과 같다. 공자의 동양, 그리고 아리스토텔레스의 서양은 나름의 '관상이론'을 발전시켜 왔다. 우선, 동양에서는 기득권자 편향의 이론이 체계화되는 경향이 있었다. 이를테면 관직 선발에서 충신을 가려내는 등, 일종의 면접 참고자료였다. 다음, 동양도 그렇지만, 특히 서양에서는 사람의 얼굴을 동물과 연결 짓는 등, 이를 나름대로 학문화했다. 그런데 르네상스를 지나 근대에 들어서면서부터는 이를 '유사과학'이라며 도외시했다.

한편으로, 독일 '나치즘(Nazism)'에 의해 이 이론은 인종별 우위를 가리는 '우생학(eugenics)'으로 정치적으로 왜곡되어 활용되기도 했다. 그 이후에는 이를 효과적인 인간관계의 '처세술', 원하는 바를 성취하려는 '성공학' 등으로 부드럽게 적용하는 시도를 통해 대중적인 관심을 다시금 이끌어냈다. 그리고 4차혁명 시대에 이르러 요즘에는 범죄자 검거나 범죄 예방을 위한 CCTV 기술이 빅데이터를 기반으로 한 인공지능의 활용과 맞물리면서 특정 행위를 한 인물이나 특정 성향의 인물을 얼굴로 가려내는 방식이 특정 지역에서 유통되며 이에 대한 관심이 더욱 커져갔다. 전체주의 사회에 대한 공포와 더불어.

개인적으로 나는 전통적인 '관상이론'에 대한 의구심이 크다.

이는 종종 결과론적이고, 교조적이며, 지식 중심적이다. 그래서 문제적이다. 예를 들어, 송나라 때의 '마의상법(麻衣相法)'으로 대표되는 동양 관상을 보면, 특정 종족을 정당화하고 성차별을 당연시하는 성향이 강하다. 또한, 사고를 위한 개념적인 틀이라기보다는 이미 정해진 운명인 양, 정답이라고 가정하는 태도를 보인다. 읽다 보면 정말 가끔씩 대책이 없다.

예컨대, '마의상법'에서는 눈두덩이 넓고 통통하면 '전택궁(田宅宮)'이 좋다고 하여, 이는 '논밭과 집, 즉 부동산이 많다'는 것을 의미한다고 본다. 하지만, 세상을 그렇게 판단하는 순간, 사방에서 예외에 직면하게 마련이다. 이를테면 그 부위가 좋은데도 빈곤하거나, 나쁜데도 풍족한 사람들은 항상 있기 때문이다.

그렇다면 변명이 필요하다. '관상이 다가 아니다'. '손금, 혹은 사주팔자가 더 우선시 된다', '복합적으로 다른 운이 작용했기 때문이다', '이를 상쇄하기 위한 이러저러한 노력의 결과이다', '운대가 이렇게 흘러서 그렇다' 등으로. 즉, 논리적으로 '그래서 그렇게 되었나보다'라고 받아들이도록 그럼직한 근거를 대며 끊임없이 방어를 해야만 하는 입장에 놓인다.

그런데 그게 지속되다 보면, 결국에는 궁색해지면서 어느 누구도 책임질 수 없는 말을 쏟아놓으며 공회전하기 십상이다. '넌 몰라'라는 식의 신비주의나 유사과학적인 태도로 담을 쌓든지, '너 자꾸 그러면'이라는 식으로 엄포를 놓든지 하며. 이는 어쩔 수가 없다. 결론을 먼저 내놓고 사후 판단에 의해 '코에 걸면 코걸이, 귀에 걸면 귀걸이' 하는 식으로 자가당착적인 논리로 자꾸 맞춰가다 보니.

전통적인 '관상이론'과 관련해서 '어떤 위치의 어느 부분은 무엇을 의미한다'라는 단언은 특정 조형과 특정 내용을 동일률의 관

계로 억지로 연결한 것이다. 즉, **'상징적 폭력'**이다. 이를테면 눈두덩이 복이라는 사고는 당시에 영양공급이 부족해 거기가 홀쭉해진 서민들에 대한 사상적인 압제가 되기도 한다. '사회가 문제가 아니라 네가 문제'라는 식의.

이는 그렇게 된 연유를 거두절미(去頭截尾)하고 인과관계를 뒤집어버린 것이다. 즉, **'인과의 오류'**이다. 이를테면 당시에 영양공급이 잘 되었기 때문에 살이 쪄서 부자들의 눈두덩이 퉁퉁해진 것이지, 거기가 퉁퉁하기 때문에 복이 생긴 게 아니다. 비유컨대, 밥을 먹으니 배불러진 것이지, 배불러서 밥을 먹는 게 아니다. 오히려 문장의 의미로 보자면, 배부르고 싶어서, 혹은 배고파서 밥을 먹는 것이 사리에 맞다.

결국, 전통적인 '관상이론'에 함의된 **'결정론적 운명론'**은 문제적이다. 비유컨대, 얼굴은 미술작품이다. 예술에는 정답이 없다. 수많은 이야기를 할 뿐. 이는 그저 뭐를 믿고 마는 문제가 아니다. 따라서 검증 불가능한 예전의 권위에 기대어 지식의 암기를 통해 관상 전문가가 되어 비전문가를 계도하려는 환상은 건강하지 않다.

더불어, '아니면 말고' 식을 넘어선 책임 있는 의견이 중요하다. 그런데 관상 얘기를 하면서도, 정작 자신이 풀이하는 '관상을 믿지 마라. 재미로 봐라'라는 식의 전제를 다는 경우를 종종 본다. 이는 책임감이 결여된 태도이다. 같은 맥락에서 '결국에는 마음먹기에 달려있다', '노력과 의지, 정신수양이 중요하다'는 식의 따뜻한 조언 역시도 자칫하면 책임 회피용이 되기 십상이다. 주의를 요한다. 물론 나도.

06
<예술적 얼굴표현법>을 제안한다

 얼굴을 읽는 새로운 방식의 접근이 필요하다. 선조들의 슬기를 취하면서도 앞으로의 시대정신을 반영하는 작가로서 나는 동양과 서양에서 다른 방식으로 확립된 관상(physiognomy, face reading)이론, 그리고 미세표정(micro expression)이론 등과 관련된 심리학이론, 그리고 전반적인 해부학이론 등에도 관심을 가져왔다. 물론 역사적으로 얼굴을 소재로 한 미술작품은 셀 수 없이 많다. 그렇지만 이 이론들을 예술과 적극적으로 관계 맺는 시도를 보지는 못했다. 이 책은 그러한 시도의 일환이다.

 나는 그동안 내가 여러모로 활용해온 **<얼굴표현법>**을 이 책을 통해 **<얼굴표현표>**로 체계적으로 정리했다. 더불어, 이를 적용하는 방식을 다양한 사례를 들어 제시했다. 즉, 나를 포함한 많은 이들이 조형적으로 공감하는 미감을 창의적인 이야기로 이해하고, 나아가 가치 있는 의미의 실타래로 풀어냄으로써, 미술인뿐만 아니라 다양한 분야에 종사하는 여러 인문학도들이 진지하게 생각해볼 거리를 제공하고자 했다.

 앞으로 내가 제안하는 **'예술적 얼굴표현론'**이 여러모로 새 시대

의 요청에 맞는 효과적인 대안이 되기를 기대한다. 비유컨대, 나는 이 책에서 내가 그동안 몰래 즐겨 써왔던 '색안경'의 비법을 전격적으로 공개한다. 속삭여보건대, 그야말로 착용해볼 가치가 차고도 넘치니 기대 바란다. 게다가, 나름 명료해서 사람이 사용하기에 그리 어렵지 않다. 아니, 사람이기에 딱 좋다!

물론 알고 보면, 이 비법은 공감이 어려운 유일무이한 별종이 아니다. 오히려, 인생의 선배들과, 그리고 당대의 많은 동료들과 여러모로 통하는 지점이 많다. 예를 들어, 음과 양의 끊임없는 상호 영향 관계를 기반으로 한 동양의 **'음양(陰陽)'** 사상은 나만의 공식을 도출해내는 데 지대한 영향을 끼쳤다.

이 책은 최소한으로는 다양한 문화적 가치를 존중하며 진지하게 사고하는 한 개인의 속마음을 드러내는 '고백'이다. 그리고 최대한으로는 치열한 고민과 토론을 통해 확장, 심화해 나갈 만한 시대정신의 화두가 되는 '이야기보따리'이다.

이는 터럭 하나도 건드려서는 절대로 안 되는 폐쇄적인 구조라기보다는, 누구나 자유롭게 참여 가능한 **'개방형 오픈소스(open source)'**이다. 즉, 화끈한 업그레이드나 지속적인 업데이트, 혹은 위계를 흔드는 해킹 등이 가능하도록 출시된 기본형 제품이다. 비유컨대, 안경의 초점, 착용감, 시야 등에 조정이 필요하다면, 여기서는 각자의 의견이 가장 중요하다. 자기 눈은 스스로가 제일 잘 알기에.

나는 교조적인 닫힌 강령이 아니라 모두에게 열린 예술담론을 지향한다. 바라기로는, 저자가 터득한 얼굴표정에 대한 공식과 그 이면의 원리를 찬찬히 살펴보고, '저자는 얼굴을 이런 방식으로 느끼는구나,' '나름의 의미를 이렇게 만들고 예술적으로 이야기를 풀

어내는구나'를 경험하다 보면, 각자의 '색안경'의 폭을 확장하고 깊이를 심화하는 데 여러모로 도움이 되지 않을까? 저자 나름의 통찰을 자신의 통찰과 비교하는 기회로 삼으면서.

한편으로, 이 책의 내용을 인공지능이 활용한다면 흥미로운 일이 벌어질 것이다. 물론 그 경우에는 사람과는 사뭇 다른 종류의 이야기로 흘러가겠지만. 기본적으로 인공지능은 수많은 얼굴 표본을 통계적으로 연산, 분석, 해석하는 과정을 통해 객관적인 기준을 수치적으로 정당화해나가는 데 능하다. 앞으로는 이와 같은 역할이 각계각층에서 더욱 첨예하게 요구될 것이다. 분명한 건, 그들이 잘하는 건 그들이 해야 한다.

난 내가 잘하는 걸 하자. 기본적으로 이 책은 우리를 위한 책이다. 객관적인 기준과 명쾌한 사실보다는 주관적인 판단과 묘한 해석에 의존하는, 즉 '예술하기'이다. 내 삶의 진정한 주인이 되려면, 스스로가 원하는, 그리고 내가 잡을 수 있는 고기를 잡는 데 집중해야 한다. 그건 바로 통계적인 전체구조보다는 개별적인 파편상황의 관념적인 힘과 예술적인 가능성, 즉 '사람의 맛'에 찌든 '주관성'이다.

그렇다. 내가 보는 세상이 내가 느끼는 세상이다! 우리 각자가 자존감을 가진 변칙적인 특정 개인의 개성적인 맛을 간직한 '맞춤 색안경'을 가지고, 각자의 '이야기보따리'를 진심과 열정으로 펼쳐내며, 이래저래 상호 간에 생산적으로 섞이다 보면, 언젠가는 '4차혁명'을 넘어서는 '5차혁명', 즉 '예술혁명'이 도래할 것이다.

역사적으로 항상 그래왔지만, 이제는 더더욱 누구라도 '스스로 예술가'가 되어야 당면한 세상을 더욱 의미 있게 살 수 있다. 예술은 그야말로 '사람의 맛'을 내는 열쇠다. 이는 관심과 공감, 비판과 논쟁, 성장과 발전 속에서 더더욱 생생해진다. 게다가, 나를 주인공

으로 만든다.

앞으로 내가 제시하는 '맞춤 색안경'과 이를 통해 풀어내는 '이야기보따리', 기대 바란다. 연유도 모른 채 그래야만 하는 양, 모양과 위치별로 하나하나 세세하게 외워야 하는 기존의 **'백과사전식 관상이론'**은 이제 그만 잊자. 누가 뭐래도 '예술하기'는 '간접 소비'보다는 '직접 창조'가 제 맛이다. 이 책에서 나는 이를 실천한다.

사람의 정답은 결국에는 맞춤이다. 따라서 다른 '맞춤 색안경'과 다른 '이야기보따리', 환영한다. 기왕이면, 다양한 눈으로 다양한 얼굴을 통해 다양한 세상을 즐겨보자. 결국에는 나름대로 파악한 원리를 이해하고, 이를 창의적으로 적용해보는 시도가 중요하다. 즉, 공식은 간단해서 머리로 이해하기 쉽게, 그리고 활용은 열정적이라 심장으로 마음이 울리게.

자, 이제, **'얼굴 우주계'**로 여행을 떠난다. 특별한 여행이 될 저의 우주선에 탑승한 여러분, 반갑습니다! 일정상 이 책은 크게 두 파트로 나뉩니다. 우선, '이론편'에 도착합니다. 다음은 '실제편'이고요. '이론편'에서는 간략한 얼굴이, 그리고 '실제편'에서는 복잡한 얼굴이 우리를 기다립니다. 여행의 순서는 같고요, 이를 거치면 하나의 여행 일정이 비로소 완성됩니다. 한편으로는, 두 개의 트랙이 함께 가는 '대위법'이구요! 함께 하면 아름다운 노래라니, 두근두근.

이론편:

얼굴표현법>의 이해와 활용

술적 얼굴책:

2한 얼굴을 손쉽게 이해하고
느로 활용하는 비법

01
얼굴을 읽다

 1 **얼굴을 읽는 눈**

　세상은 복잡하다. 그리고 전지전능한 신이 아니고서야 그 어느 누구도 세상만물의 모든 걸 어차피 다 알 수는 없다. 게다가, 같은 양태를 해석하는 관점은 천만가지이다. 그러니 도무지 무엇이 맞는지 종잡을 수 없어 난감할 때가 부지기수이다.

　하지만, 나만의 삶을 의미 있게 영위하기 위해서는 **'나름의 눈'** 을 다듬어야 한다. 아무것도 모르겠다고 손 놓고 있는 게 능사는 아니다. 세상을 살다 보면 더 이상 그 어린 시절, '무지의 순수한 눈'으로 돌아갈 수도 없다. 그렇다면 기왕 세상을 스스로 해석하며 성찰하고 즐길 줄 아는 '고차원적인 눈'이 필요하다.

　이를 위해서는 우선 주변 현상의 **'핵심 구조'** 를 파악하는 능력을 배양해야 한다. 이를테면 특정 사건의 환경적 조건이 무엇인지, 도대체 그런 일이 왜 일어났는지, 정확히 어떤 일이 일어났는지, 그리고 앞으로는 어떤 방향으로 흘러갈지 등, '환경', '원인', '사건', '목적'의 큰 그림을 그리고 보면 세상이 한결 명확해진다.

　물론 단번에 '핵심 구조'를 파악하기란 결코 쉬운 일이 아니다.

하지만, 분야별로 소위 '**도사**'는 분명히 존재한다. 이를테면 뛰어난 탐정은 다른 이들이 놓치거나, 오해하거나, 알 수 없는 흔적을 통해 범인에게 성큼 다가간다. 범인이 전개한 특별한 드라마를 여러 시선으로 재구성하며 다시금 생생하게 재현한다. 때로는 그로 빙의하기도 하면서. 그러다 보면 한편으로, 범인 자신보다 그의 마음을 더 잘 알게도 된다.

마찬가지로, 뛰어난 관상가는 얼굴의 '핵심 구조'에 주목한다. 관상은 흔적으로 무언가를 지시하는 '지표(index)'다. 내 선조와 내 삶의 역사가 만들어낸. 이를테면 특정 얼굴의 특징적인 요소, 즉 '환경', '배우', '사건' 등을 파악하고 나면, 복합적인 환경요인의 소산물인 얼굴이라는 인생의 무대에서 그 배우들이 어떤 종류의 극을 전개해왔는지, 그리고 앞으로는 과연 어떤 극이 전개될지 등을 추측해보며 그야말로 여러 가지 흥미진진한 소설을 전개해볼 수 있다.

물론 소설은 그저 그럼직한 가공의 이야기일 뿐이다. 이를 문자 그대로 사실이라고 믿을 만한 하등의 이유가 없다. 그런데 사실상, 세상에는 소설 천지다. 이를테면 주변에 자기 이야기를 마치 유일무이한 정답인 양, 단언조로 강요하고 싶어 하는 사람들을 종종 본다. 즉, '객관적인 사실'을 빙자한 '주관적인 소설'이 부지기수이다. 나도 때로는 마찬가지이다. 알게 모르게. 조심과 반성이 필요하다.

하지만, '허구성'은 창조적 예술의 텃밭이다. 그리고 예술의 정수는 자유다. 구속을 벗어나 날아다니며 유희할 수 있는. 이를테면 특정인에 대한 어떤 종류의 이야기가 그의 실제 삶과 연동되면서 그만이 내뿜을 수 있는 고유의 향기를 발산하기 시작한다면, 그게 바로 예술이다. 게다가, 그 이야기가 나의 삶과도 묘하게 연동되며 또 다른 이야기를 잉태한다면, 그야말로 고차원적인 예술의 경지에

다다르게 되고.

'이야기의 힘'은 결코 무시할 수가 없다. 사람 사이에서 세상은 이야기로 다가온다. 수많은 방식으로 전개 가능한. 하지만, 상황과 맥락에 따라 더 중요하고 강력한 이야기는 있게 마련이다. 그런 이야기는 역사적으로 두고두고 회자되고 각인되며 큰 족적을 남긴다. 종교나 예술, 사회, 문화나 정치, 경제 등, 이는 어떤 분야에서도 마찬가지이다. 실제로 다들 수용할법한 이야기를 퍼뜨리는 자가 세상을 지배한다.

사람의 이야기에 대한 관심은 보통 주인공으로 쏠린다. 이는 꼭 그래야만 할 필요는 없지만, 같은 사람 종으로서의 동병상련 때문에 자연스럽게 그렇게 되는 게 아닐까. 인공지능의 입장에서, 사람 한 명, 한 명은 그저 등가의 균질한 데이터일 뿐일 텐데. 그러나 사람의 입장에서, 특별한 주인공은 남다른 이야기의 시작이다. 즉, 뻔한 배우보다는 대체 불가한 특징을 가지고 자신만의 개성이 넘치는 유일무이한 배우가 있어야 영화가 더욱 흥미진진해진다.

예컨대, 앞으로 길게 튀어나온 피노키오의 코는 특별하다. 관상적인 측면으로 보자면, 다른 부위가 이를 받쳐주지 못하는데다가, 자신이 원해서 나온 것도 아니다. 게다가, 동그란 얼굴과 대비도 크다. 그러고 보면 이 특성을 활용하여 각양각색의 드라마를 써볼 수 있다.

하지만, '특별하기'란 말처럼 쉽지가 않다. 얼굴을 예로 들자면, 어떤 얼굴은 아무리 다시 봐도 도무지 특징이 없는 게 지극히 평범해 보인다. 그럼에도 불구하고, '핵심 구조'는 분명히 존재한다. 세상에 같은 모양의 나뭇잎은 없듯이. 이를테면 공통점만 잔뜩 있는 것도 일종의 유의미한 차이점이다. 비유컨대, 모든 영화가 화끈할

이유는 없다. 잔잔한 영화라고 성격이 없는 것도 아니고. 생각해보면, 세상에서 가장 잔잔한 영화는 그 성격이 엄청 센 거다. 즉, 어떤 장르의 영화건, 좋은 영화는 꼭 있다.

그렇다면 보이는 사람이 아니라 보는 사람이, 즉 얼굴이 아니라 눈이 문제다. 따라서 의미 있는 이야기를 파악해내는 **'섬세한 눈'**이 관건이다. 이는 얼굴마다 가진 고유한 '핵심 구조'를 파악하려는 훈련과 이에 수반되는 반성적이고 비평적인 통찰, 그리고 창의적인 창작 활동을 통해 조금씩 키워진다. 그러다 보면 사람에 대한 이해가 한층 심화되는 경험을 한다. 더불어, 각자의 고유한 특성을 더욱 존중하게 된다. 보다 책임 있는 이야기를 통해 의미 있는 삶을 만들어가고자 노력하게도 되고, 나아가 주변을 예술적으로 즐긴다. 그런데 가끔씩 눈이 아파지면 휴식은 필수.

 2 <얼굴표현법>의 활용

: 얼굴을 읽는 표의 활용

내가 제시하는 **<얼굴표현법(顔面表現法)>**의 전제는 바로 세상만물의 양태를 이분법으로 구조화한 **<음양법(陰陽法)>**이다. 나는 여기서 도출된 **<얼굴표현표(顔面表現表)>**를 종종 활용한다. 이 표의 원리를 이해한다면 이를 많이 활용해보지 않았다 하더라도 항목별로 선택해보며 누구나 얼굴을 읽어낼 수 있다.

그리고 때로는 **<도상(圖像, Icon) 얼굴표현표>**도 활용한다. 이는 간략하게 시각화된 얼굴모양들 중에 항목별로 선택하는 방식이라 별다른 지식 없이도 직관적으로 쉽게 활용이 가능하다. 물론 이들은

모두 온라인이나 종이로, 혹은 마음으로 자유롭게 기입 가능하다.

표는 자신의 필요에 따라 활용하기에 달렸다. 즉 '절대적인 기준'이 아니라 '방편적인 도구'이다. 이를테면 <도상 얼굴표현표>의 경우, 총체적인 인상에 주안점을 두기에 세세한 부분을 따로 분석하기는 쉽지 않다. 하지만, 나무보다는 숲을 보는 장점도 크기에 보다 분석적인 <얼굴표현표>와 더불어 사용할 경우, 특정 얼굴에 대한 심화된 이해가 가능하다.

물론 <얼굴표현법>의 원리를 충분히 숙지하고 <음양표>와 <얼굴표현표>, 그리고 <도상 얼굴표현표>를 많이 활용하다 보면, 어느 순간에는 표를 참조하지 않고도 즉각적으로 얼굴을 감상할 수 있다. 이 표가 처음부터 필요 없는 경우도 있고. 그리고 활용하다 보면, 언제라도 자신에게 맞게 수정, 보완할 수 있다.

여기서 주의할 점 한 가지, 사람은 인공지능이 아니다. 따라서 '객관적인 양'보다는 '주관적인 질'에 집중하는 게 훨씬 낫다. 스스로의 감상을 즐길 수 있을 만큼, 그리고 내 나름의 감상을 성찰할 수 있을 만큼.

물론 시간이 지나면서 축적된 다양한 경험은 여러모로 나의 탄탄한 내공을 형성한다. 실제로 <얼굴표현법>으로 얼굴을 보기 시작하면, 길거리의 수많은 얼굴이 순간, 도처에 널린 수많은 미술 작품으로 변모하는 마법을 경험하게 된다. 즉, 길거리가 매우 바빠지며 눈이 도무지 쉴 겨를이 없다. 가끔씩은 전시장을 벗어나 망중한을 즐기며 휴식을 취해야 할 수도…

: 얼굴을 읽는 공식의 이해

내가 고안한 <얼굴표현법>의 원리는 **<FSMD 기법 공식>**이 핵심이다. 여기서 약자, 'FSMD'란 순서대로 Face(얼굴), Shape(형상), Mode(상태), Direction(방향)을 말한다. 이 4개의 대분류는 각각 여러 개의 소분류로 구성된다. 이는 앞으로 순서대로 설명될 것이다.

그리고 대문자 대신에 소문자를 약자로 사용하는 **<fsmd 기법 약식>**은 현실적으로 보다 쉽게 활용이 가능한 방식이다. <FSMD 기법 공식>을 문자 그대로 활용하면 머리에 부하가 걸릴 위험이 있기 때문이다. 즉, 너무 욕심내서 수많은 숫자를 단번에 처리하기보다는 다룰 만한 양에 집중하여 우선순위를 정하는 것이 좋다. 이는 업무나 일상생활 모두에 공통적으로 적용되는 사항이다. 어떤 경우에도 모든 걸 다 할 수는 없기에.

나아가 **<얼굴표현법 기호체계>**는 <FSMD 기법>을 적용하여 읽어낸 특정 얼굴의 내용을 기술하는 방식이다. 이를 읽다 보면, 최종적인 결과 값뿐만 아니라 그 결과에 이르게 된 산술과정을 세세히 파악할 수 있다.

여기에는 장점이 크다. 우선, '고정된 결과'보다는 '역동적인 과정', '객관적인 정답'보다는 '주관적인 경험'에 집중할 수 있다. 다음, 자료화를 통해 상호 간에 소통이 원활해지고, 나아가 객관적인 통계자료로도 활용이 가능하다. 이와 같이 언어는 임의적이지만, 이를 사용하는 사람 스스로에게, 나아가 상호 간에 여러모로 영향력을 행사하는 강력한 힘이 있다.

위에 설명된 사항들을 이해하고 활용하다 보면, 어느새 **'스스로 관상가'**가 되지 않을까. 나름대로 '개별점수'와 '전체점수', 그리고 '최

종평가'를 시도하면서. 하지만, 이 공식은 간략하고 간소화된 하나의 기준일 뿐이다. 방편적으로 참조해서 한시적으로 활용 가능한.

진정한 '도사'는 숫자를 넘어선다. 모든 것의 '최종평가'가 그저 점수로만 국한될 수는 없다. 그리고 점수를 내는 방식은 기준과 맥락에 따라 언제라도 변동 가능하다. 즉, 그 이면의 원리와 속성, 한계와 가능성을 인지하고, '개인적인 의미'와 '사회문화적인 의의'가 충만한 고차원적인 해석을 감행해야 한다.

: 이 책의 간략한 소개

이 책은 개념적으로 총 두 파트, 즉 I부, '이론편'과 II부, '실제편'으로 구성된다. 그리고 앞뒤로 '들어가며'와 '나오며'가 포함된다. 우선, '들어가며'에서는 '얼굴을 통해 세상을 바라보기'에 대한 개략적인 소개를 했다. 앞으로 I부, '이론편'에서는 <얼굴표현법>을 세부항목의 순서대로 도상과 표로 그 원리를 설명하고 이를 활용하는 방식을 제안한다. 그리고 II부, '실제편'에서는 뉴욕 메트로폴리탄 미술관 미술작품 속 얼굴들을 도판으로 활용, I부, '이론편'에 담긴 내용을 순서대로 생생하게 설명한다. 다음으로 '나오며'에서는 얼굴로 예술, 사람, 세상을 음미하는 '예술적 인문학'에 대해 큰 그림을 그리며 이 책을 마무리한다.

그런데 이 책에서 소개되는 방식을 활용할 때 주의할 점 한 가지! 누군가의 인생을 섣불리 재단하려는 태도는 절대 금물이다. 이보다는 내게 느껴지는 조형적인 미감과 실제 사건과의 간극에서 발생하는 아이러니를 곱씹어보는 게 낫다.

결국, 예술적으로 고차원적이고 개인적으로 주체적인 뜻 깊은 경험이 되기 위해서는, 정답과 암기보다는 이해와 해석에 집중하

자. 단조로운 기술자보다는 풍요로운 예술가가 되자. 누구라도 기왕이면 삶은 그렇게 영위해야 하지 않을까.

02
'부위'를 상정하다

 ① 개별 <FSMD 기법>의 시작

'표 1'에서 알 수 있듯이, <얼굴표현법>의 공식인 <FSMD 기법>을 1회(回, set) 수행하는 방식은 바로 다음과 같다. 우선, '부(구역部, Face)'를 지정한다. 즉, 내 관심을 끄는 '얼굴 개별부위(顔面 祔位, part of face)'에 먼저 주목한다. 비유컨대, 영웅이나 범인과 같은 일종의 주연을 선발하는 것이다. 그리고는 그 부분의 '형(형태形, Shape)', '상(상태狀, Mode)', '방(방향方, Direction)'을 순서대로 파악한다.

그리고는 다음 회로 넘어간다. 즉, '얼굴의 다른 개별부위'로 관

▲표 1 <얼굴표현법>: <FSMA 기법> 수회 수행

	순서	Face(부部)	Shape(형形)	Mode(상狀)	Direction(방方)
FSMD 기법, the Technique of FSMD	1회	얼굴 부분 1	형태	상태	방향
	2회	얼굴 부분 2	형태	상태	방향
	여러 회	↓ (…)	↓ (…)	↓ (…)	↓ (…)
	종합				

심을 돌리고는 다시금 그 부분과 관련된 '형-상-방'을 파악한다. 이는 특이점이 파악되는 부위의 숫자만큼 여러 회가 지속 가능하다.

그렇다면 **'형-상-방'**은 이 기법을 수행하기 위한 핵심구조이다. 이는 **'삼영법(Trinitism)'** 체계를 구성하는 기본단위인 **'삼위소'**로 이해 가능하다. '삼영법'이란 세상을 이해하는 일종의 '삼분법'적인 전술이다. 즉, 특정 사안에 대해 하나의 유일무이한 주장만을 고집하기보다는, 세 개의 비슷하거나 상반된 다른 주장 세 개를 엮어 **삼각형의 면적 사고**'를 감행함으로써 다면적인 이해, 다층적인 토론, 그리고 다양한 가능성을 도출하는 것이다.

이를테면 '형-상-방' 즉, 'S-M-D'는 주목하는 대상에 대해 'S(shape)'적인 질문, 즉 '이게 지금 이런 형태이구나', 'M(mode)'적인 질문, 즉 '이게 지금 이런 상태이구나', 그리고 'D(direction)'적인 질문, 즉 '이게 지금 이런 방향이구나'와 같은 식으로 세상을 복합적으로 파악한다. 나아가, 이들의 관계성 속에서 해당 의미를 만들고 향후의 가치를 판단한다. 참고로, 삼각형은 면적 사고를 위한 가장 기본적인 도형이다. 즉, 필요에 따라서는 더 복잡한 다각형으로 세분화할 수 있다.

다른 '삼위소'와 마찬가지로, '형-상-방'은 여러 기법으로 파생 가능하다. 비유컨대, 상황과 맥락에 따라 다른 옷을 입고 특별한 역할을 수행한다. 예를 들어 우선, 이를 가지고 얼굴(Face)을 논하면 바로 'F-S-M-D', 즉 <FSMD 기법>이 된다. 그런데 'FSMD' 기법은 조형적인 이미지(Image)를 다루는 'I-S-M-D', 즉 **<ISMD 기법>**과 잘 통한다. 그리고 미술(Art)을 다루는 'A-S-M-D', 즉 **<ASMD 기법>**은 통상적으로 <ISMD 기법>의 일종이다. 하지만, 앞으로 설명될 기법과도 잘 통한다.

다음, '감정조절'과 같은 감정(Emotion)을 논하는 'E−S−M−D'
는 <ESMD 기법>이다. 그리고 '고민상담'과 같은 이야기(Story)를
논하는 'S−S−M−D'는 <SSMD 기법>이다. 그런데 'ESMD 기법'
과 'SSMD 기법'은 주변의 여러 현상(Phenomena)을 다루는
'P−S−M−D', 즉 <PSMD 기법>, 더불어 음악(Music)을 다루는
'M−S−M−D', 즉 <MSMD 기법>과 잘 통한다. 물론 이 외에도 예
는 많다. 그리고 기법에 따라 여러 도표가 상이하거나 추가될 수도
있다. 하지만, 이 책은 <FSMD 기법>에 주목한다.

통상적으로 <FSMD 기법>은 반복적인 과정을 거친다. 즉,
특정인의 얼굴을 읽는 과정은 여러 회로 반복되게 마련이다. 비유
컨대, 한 사건에서, 혹은 영화에서 주연은 단독일 수도, 혹은 여럿
일 수 있다. 그런데 곳곳에 반전이 숨어있는 섬세한 극의 전개를
위해서는 보통 여럿이다.

이를테면 이런 식이다. 우선, 얼굴의 여러 주요 부위에서 **'부-
형-상-방'**의 얼개를 각각 도출해낸다. 그리고 여기에서 드러난 특성
들을 종합하여 얼굴의 조형적인 느낌을 판단한다. 나아가, 이를 여
러 이야기로 창의적으로 결합해보며 예술적인 음미를 감행한다.

앞으로 이 책을 통해 다양한 도판과 함께 내 정신계를 추적하
다 보면 스스로 고기 잡는 법을 터득하는 데에 나름 도움이 되지
않을까. 예술은 함께, 그리고 홀로 즐기는 것이다. 그런데 잠깐, 햇
빛이 세다. 내 '탐정용 색안경' 어디 있지? 주섬주섬.

 2 **'얼굴의 특정부위'에 주목**

자, 이제 본격적으로 **'얼굴 이야기'**가 시작된다. 우선, 특정 드라

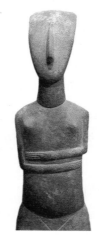 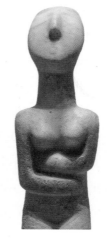

▲ 그림 1
〈대리석 여성상〉,
키클라데스 제도, BC 2600-2400

▲ 그림 2
〈대리석 여성상〉,
키클라데스 제도, BC 2700-2600

마(얼굴 전체)에서 남다르게 튀는 자(얼굴의 특정부위)가 바로 주연이
다. 이를테면 '그림 1, 2'에서처럼 얼굴에서 특정부위만 유독 잘 보이
는 경우가 있다. 그렇다. 이 경우에는 '코'야말로 단연 주연이다.

하지만, 그게 다가 아니다. 일견 단순해 보이는 형상에서도 많
은 배우들이 자신의 역할을 다 하고 있다. 예컨대, '그림 1, 2'를 비
교해보면 '그림 1'의 얼굴형이 '그림 2'의 얼굴형보다 위아래로 길쭉
하다. 그렇다면 '얼굴형'은 조연이다. 그리고 '그림 1'의 턱이 '그림 2'
의 턱보다 뒤로 들어갔고 좌우가 얇다. 그러니 '턱'도 조연이다. 이
에 따른 구체적인 의미는 앞으로 제시될 것이다.

물론 얼굴 말고도 이야기를 풀어내는 데 중요한 역할을 하는
요소는 많다. 몸의 다른 부위나 주변 환경, 그리고 벌어지는 사건
등이 그렇다. 하지만, 이 책에서는 그 고유의 특성상, 얼굴에만 논
의를 집중하고자 한다. 한편으로, 얼굴을 보는 법에 익숙해지다 보

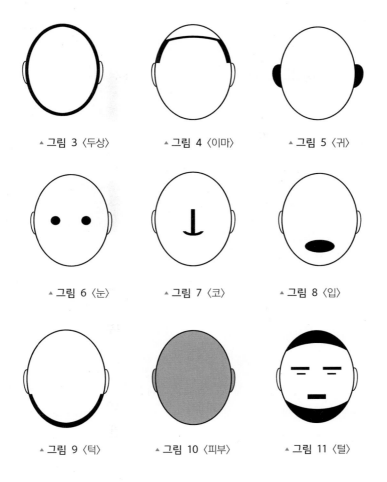

▲ 그림 3 〈두상〉　　　▲ 그림 4 〈이마〉　　　▲ 그림 5 〈귀〉

▲ 그림 6 〈눈〉　　　▲ 그림 7 〈코〉　　　▲ 그림 8 〈입〉

▲ 그림 9 〈턱〉　　　▲ 그림 10 〈피부〉　　　▲ 그림 11 〈털〉

면, 이를 세상만물에 적용하는 재미도 나름 쏠쏠하다. 그러고 보면, 얼굴은 비얼굴의 어머니? 생각해보면, 뭐든지 나름의 얼굴이다.

통상적으로, 내가 얼굴에서 주연으로 특정하는 '**기초부위 9개**(9 basic parts of face)'는 바로 '두상', '이마', '귀', '눈', '코', '입', '턱', '피부', '털'이다. '**그림 3~11**'에서와 같이 처음에는 아무리 단순해 보이더라도 이들을 모아놓고 보면 서로가 하고 싶은 이야기는 다 달

▲ 표 2 <얼굴부위표>

기초부위 9개	두상	얼굴형, 안면, 상안면, 중안면, 하안면, 정수리 앞, 정수리 뒤, 볼, 광대뼈(관골), 앞광대, 옆광대, 관자놀이, 머리통, 두정골(마루뼈), 후두골(뒤통수뼈), 측두골(관자뼈)
	이마	눈썹뼈, 발제선, 발제선 중간, 발제선 측면, 윗이마, 중간이마, 아랫이마, 전두골(이마뼈)
	귀	외륜, 내륜, 귓구멍, 귓볼
	눈	눈중간, 눈꼬리, 눈사이, 눈가피부, 눈부위, 안와(눈 주변 뼈), 미간, 인당, 눈두덩, 윗눈꺼풀, 쌍꺼풀, 눈동자, 아랫눈꺼풀, 애교살
	코	콧대, 콧대높이, 콧대폭, 코끝, 콧볼, 인중, 코바닥, 콧부리, 콧등, 코기둥, 콧뼈(비골), 콧구멍
	입	윗입술, 아랫입술, 입꼬리, 이빨, 잇몸, 혓바닥
	턱	턱, 턱끝, 상악, 하악
	피부	이마주름, 눈가주름, 미간주름, 인당주름, 볼주름, 팔자주름, 턱주름, 다크서클
	털	눈썹, 눈썹중간, 눈썹꼬리, 눈썹사이, 머리털, 속눈썹, 콧털, 콧수염, 턱수염, 구레나룻, 귓털

라 보인다. 그야말로 군상이다. 웅성웅성.

예를 들면, 어떤 얼굴은 '두상'이 참 길쭉하다. '이마'가 남다르게 넓다. '귀'가 발딱 선 게 참 잘 보인다. '눈'이 말 그대로 호수다. '코'가 확 굴곡졌다. '입'이 참 거대하다. '턱'이 불쑥 튀어나왔다. '피부'가 기름때가 줄줄 흐른다. 혹은, '털'이 정말 수북하다.

그리고 '**표 2**', <얼굴부위표>에서 알 수 있듯이, 이들은 각각 여러 부위로 세분화된다. 물론 표에 기술된 부위들은 다분히 내 기준일 뿐이다. 그래도 내 경험상, 여기 대부분의 부위들은 통상적으로 공통된 관심사이다. 하지만, 어떻게 바라보냐에 따라 표에 기술되지 않은 다른 부위들도 충분히 고려 가능하다. 그리고 때로는 몇몇 부위를 하나로 묶어서 취급할 수도 있다.

한편으로, 새로운 드라마를 위해서는 지속적인 신인 발굴이 중

요하다. 이를테면 아는 만큼 보인다고, 인간관계 심리학이나 해부학과 같은 생물학 등, 여러 학문 분야에 내공이 쌓인다면 같은 얼굴에서도 남들이 보지 못하는 수많은 배역이 언제라도 발굴될 수 있다.

특정 얼굴에서 이를 파악하는 방식은 다양하다. 이를테면 눈을 흐릿하게 뜨고 볼 때 제일 잘 보이거나, 살짝 본 후에 눈을 감고 그 얼굴을 떠올릴 때 우선 그려지거나, 한참을 보지 않다가 딱 보았을 때 먼저 보이는 걸 파악하는 식이다.

특히 서양에서는 얼굴형의 경우, 동물의 모양이나 기하학 형태를 연상함으로써 논의를 전개하는 방식이 유행했다. 이는 사자와 닮은 얼굴이라거나 다이아몬드형 얼굴, 혹은 여러 기하학이 복합적으로 섞여 있는 얼굴 등을 통해 이와 연관된 개략적인 함의를 밝혀내려는 시도였다.

하지만, 소위 '특정 얼굴형'의 정답을 찾는 게 말처럼 쉽지만은 않다. 개별 얼굴형의 정의도 너무 작위적이라 고개를 종종 갸웃거리게 되고, 때로는 위험한 논의로 흐를 위험이 다분하다. 이를테면 흑색인종 니그로이드(Negroid)의 경우, 유전적으로 두꺼운 곱슬머리에 턱뼈가 전방으로 튀어나와 돌출입이 많다. 그리고 손바닥과 발바닥이 다른 피부색에 비해 유독 밝은 경우도 많다. 이를 가지고 형질학적으로 원숭이와 더 가까운 인종이라고 지레짐작했다가는 정말 난감하다.

따라서 보다 고차원적인 해석을 위해서는 그야말로 '예술적 인문학'의 감성을 간직한 '섬세한 눈'이 필요하다. 우선, 차별보다는 차이의 시선으로 특이점을 발견하는 게 중요하다. 기본적으로, 특이한 지점이 발견될수록 개성은 선명해진다. 즉, 얼굴을 읽기가 쉬

워진다.

그런데 얼핏 보면 다 오십 보 백 보다. 우선은 다들 사람 종이라 그런지, 차이점보다는 공통점이 많게 마련이다. 따라서 '섬세한 눈'은 특이한 지점을 쉽게 발견할 수 없는 평범한 얼굴에서 그 진가가 더욱 발휘된다.

이제 '얼굴의 특정부위'를 파악했다면, 그 부위가 전개하는 '이야기'에 주의를 기울여야 한다. 그게 기초부위 9개, 세부부위, 혹은 표에 없는 새로운 부위건 간에. <얼굴표현법>에 따르면 '얼굴의 특정부위'에 대한 담론은 '형태', '상태', '방향'의 축으로 형성된다. 즉, 이들은 '이야기'라는 물을 담는 그릇이다.

나아가, 그 그릇을 그 모양, 그 꼴로 만든 건 바로 동양의 전통, '음양사상'의 영향이 크다. 따라서 앞으로 내가 주목하는 '음양법'의 개략적인 원리를 논한 후에, 이를 바탕으로 '형태', '상태', '방향'의 개별 원리에 주목할 것이다.

 '음기'와 '양기'

: 상호 보완적인 관계

전통적으로 '음양사상'의 핵심은 바로 음기와 양기의 묘한 관계를 통해 끊임없이 유지되는 '기운생동(氣韻生動)'의 과정적 상태이다. 이를테면 어느 하나가 다른 하나를 완전히 지배하거나, 오직 하나만 존재하는 우주는 고요하다. 즉, 어떠한 변화도 찾아볼 수 없는 영원한 죽음의 상태일 뿐이다. 하지만, 두 축이 만나고, 관계 맺고, 긴장하고, 충돌하며 만들어내는 간극은 우주 생명력의 원천이다. 변치 않는 것은 영원히 변한다는 사실뿐.

하지만, 이론과 실제는 다르다. 역사적으로 남성 기득권 사회가 지속되고, 특히 동양에서는 여성을 '음기(陰氣)', 남성을 '양기(陽氣)'와 명사적으로 동일시하면서, 마치 '음기'에 비해 '양기'가 우월하다고 착각하는 경우가 많았다. 이를테면 '음기'와 '양기'의 관계를 '땅과 하늘', 혹은 '그림자와 빛'으로 비유하는 것에는 전혀 문제가 없다. 가치 지향적이지 않기 때문이다. 그런데 이를 '신하와 왕', 혹

은 '노예와 주인'과 같은 수직적인 위계로 구분하는 순간, 그때부터는 문제가 발생하게 마련이다.

이는 '**나쁜 색안경**'의 예다. 특별한 개인을 사회적인 주홍글씨로 낙인찍고 그 당사자의 역할과 가치를 한정짓는. 이를테면 여자는 이래야만 하고 남자는 저래야만 하는 건 당연히 없다. 그럼에도 불구하고 '**환상의 질서**'는 사회 속에서 강력한 힘을 행사한다. 깨어 있어야 한다.

기득권의 통제로 형성된 사회적인 질서를 비판적인 시각으로 바라보고 나면, '**그래야만 하는 당위**'가 아닌 '**그렇게 된 실정**'이 비로소 드러나게 된다. 그리고 '**앞으로는 다르게 만들 꿈**'도 꾸게 된다. '의무가 아닌 권리', '구속이 아닌 자유'가 우리의 텃밭이 된다면 이는 물론 당연한 일이다.

새로운 시대에는 이에 적합한 '**음양법**'을 정립해야 한다. 명사보다 중요한 건 형용사이다. 즉, '**당연한 위치의 규정**'이 아닌 '**당면한 활동의 기술**'이 세상을 건강하게 만든다. 따라서 나는 '음양법'을 여자나 남자로 나누는 '명사적인 정적 결과'보다는 '**음기적 성향**'과 '**양기적 성향**'으로, 즉 '형용사적인 동적 과정'으로 간주한다.

우리 모두는 '음기'와 '양기'의 기기묘묘한 복합체이다. 누구나 '음기'를 가질 수도, 혹은 '양기'를 가질 수도 있다. 물론 '음기'와 '양기'는 그 종류가 참으로 다양하다. 예컨대, 같은 계열이나 요소임에도 불구하고 때에 따라 '음기', 혹은 '양기'로 요동치는 경우, 다분하다. 사람 마음, 그야말로 알 길이 없다.

정리하면, '음기'와 '양기' 자체에 차별은 없다. 차이만이 있을 뿐. 그렇다면 '음기'와 '양기'의 관계는 마치 21세기, 다원주의 사회가 지향하는 공동체적 대의로서의 '**특성 간의 평등**', 즉 당면한 '시대

정신'으로도 이해 가능하다. 하지만, 이는 원래 언제나 그래왔다. 즉, 특정 사회의 조건을 무시하고 '우주의 기운'으로 보면 그게 기본이다. 그렇지 않을까?

: 특성 대립항의 관계

'**표 3**'의 <음양특성표>는 '음양법'이 표방하는 '음기'와 '양기'의 특성을 쉽게 구분해 놓았다. 전통적으로 '음기'는 음습한 그늘, '양기'는 쨍하고 건조한 햇빛으로 비유된다. 그런데 이 책에서는 '음기'와 '양기'를 보다 적극적으로 동적인 상태로 파악한다. 그래서 표에서도 형용사를 활용하여 둘을 구분했다.

참고로, 이 책에서는 기호나 이미지가 이분된 도표나 이면화의 형식으로 배치되는 경우, 편의상 좌측은 '음기', 우측은 '양기'로 일관되게 기술했다. 한편으로, '음기'와 '양기'의 중간지대는 어느 쪽도 아니라서 잠잠하거나, 혹은 양쪽이 알게 모르게 치열하게 밀고 당기는 현장으로서 '잠기(潛氣)'라고 명명했다.

그리고 '음기'는 '−' '잠기'는 '0', '양기'는 '+'로 간주했다. 그렇게 하면 수평적인 X축의 상대적인 개별 위치가 연상된다. 물론

▲ 표 3 음양특성표

음기 (陰氣, Yin Energy)	잠기 (潛氣, Dormant Energy)	양기 (陽氣, Yang Energy)
(-)	(·)	(+)
내성적		외향적
정성적		야성적
지속적		즉흥적
화합적		투쟁적
관용적		비판적

'−', '0', '+'는 그 자체로 가치 변별력이 있는 것은 아니다. 즉, 이는 뭐가 더 나은 문제가 아니다. 각자의 장단점은 다르다. 그리고 상황과 맥락에 따라 바뀌게 마련이다.

'**표 3**'의 <음양특성표>에서 대표적인 5가지 특성은 다음과 같다. 첫째, '음기'는 '내성적', '양기'는 '외향적'이다. 우선, '음기'는 마음이 차분하고 반성적이며, 홀로 시간을 보내기를 좋아한다. 반면에 '양기'는 마음이 활달하고 적극적이며, 남들과 어울리기를 좋아한다. 즉, '음기'는 자신을 음미하고, '양기'는 세상을 음미한다. 이는 마치 소설가와 시민운동가의 차이와도 같다. 투자하는 시간이 벌써 다르다. 평상시 관심은 두말할 것도 없고.

둘째, '음기'는 '정성적', '양기'는 '야성적'이다. 우선, '음기'는 곧이곧대로 정성을 다하는 마음을 간직하는 데 가치를 둔다. 반면에 '양기'는 이리저리 휘몰아치는 열정에 가치를 둔다. 즉, '음기'는 진정성이 넘치고, '양기'는 패기가 넘친다. 이는 마치 양궁과 실제 사냥의 차이와도 같다. 움직이는 자세가 벌써 다르다. 시선의 움직임은 두말할 것도 없고.

셋째, '음기'는 '지속적', '양기'는 '즉흥적'이다. 우선, '음기'는 자신의 신념을 꾸준히 관철시키는 근성을 보여준다. 반면에 '양기'는 변칙적으로 새로운 판도를 꾀하는 기지를 보여준다. 즉, '음기'는 은근히 집중하고, '양기'는 갑자기 집중한다. 이는 마치 장거리 선수와 단거리 선수의 차이와도 같다. 근육의 양과 질이 벌써 다르다. 심장의 기능은 두말할 것도 없고.

넷째, '음기'는 '화합적', '양기'는 '투쟁적'이다. 우선, '음기'는 응원을 통해 다져지는 집단 에너지의 안정감과 생산성에 주목한다. 반면에 '양기'는 치열한 경쟁을 통해 다져지는 개인의 성취감과 우월

감에 주목한다. 즉, '음기'는 주변에 의지하고, '양기'는 주변을 배척한다. 이는 마치 협력하는 같은 팀과 경쟁하는 다른 팀의 차이와도 같다. 바라보는 눈빛 자체가 벌써 다르다. 목적은 두말할 것도 없고.

다섯째, '음기'는 '관용적', '양기'는 '비판적'이다. 우선, '음기'는 화합과 상생, 그리고 행복을 추구하는 관용정신을 내세운다. 반면에 '양기'는 투쟁과 승리, 그리고 발전을 추구하는 비판정신을 내세운다. 즉, '음기'는 이해하는 마음을 확장하고, '양기'는 개선을 바라는 마음을 심화한다. 이는 마치 부부관계가 좋을 때와 부부관계가 나쁠 때의 차이와도 같다. 상대를 수용하는 태도가 벌써 다르다. 뒤따르는 말은 두말할 것도 없고.

정리하면, 첫째는 각각 '음기'와 '양기'의 대표선수와도 같다. 그리고 둘째와 셋째는 긴밀히 연결된다. 넷째와 다섯째도 마찬가지이다. 그리고 이 모두는 서로 통한다. 그런데 때에 따라서는 서로 교차해서 통하는 경우도 있다.

세상은 '음기'와 '양기'가 얽히고설키며 만들어내는 드라마다. 이를테면 '음기'의 '지속적'과 '양기'의 '투쟁적'은 함께 가기에 좋다. 기왕이면 투쟁이 즉흥적으로 끝나기보다는 오래 지속되는 게 좋으니. 그런데 이는 결코 예외적인 경우가 아니다. 마치 성격이 다른 동료가 궁합이 서로 잘 맞는 것처럼.

물론 '음기'와 '양기'의 차이는 <음양특성표>의 예 말고도 수없이 많다. 하지만, 여기에 제시된 형용사들은 가장 일차적인 특성들로서 관점에 따라 이와 관련된 유의어, 그리고 상황이나 행동, 혹은 관념이나 감정 등을 지칭하는 파생어로 그 논의를 확장할 수 있다. 이를테면 <얼굴표현법>이 그 예이다. 나는 앞으로 이 법의 전제가 되는 '음양법', 그리고 순서대로 '형태', '상태', '방향'과 관련

된 '음기'와 '양기'의 이차적인 특성을 논할 것이다.

: 환경 상대적인 관계

'음기'와 '양기'는 상황과 맥락에 따라 변하게 마련이다. 즉, 상대적으로 그 내용 자체가 달라진다. 예를 들어, 두 명이 함께 있을 경우, 한 명이 다른 한 명보다 더한 '음기'의 특성을 보이면 그 둘의 관계에서 한시적으로 그 사람은 '음기', 다른 사람은 '양기'에 걸맞은 역할을 수행하곤 한다. 그런데 여기서 '음기'의 역할을 수행하는 사람이 더욱 '음기'가 센 다른 사람과 관계를 맺을 경우에는 상대적으로 '양기'의 역할을 수행하는 사람으로 다시금 변모된다.

이와 같이 당면한 환경이 그 사람의 양태에 영향을 미치고, 사회적 관계가 그 사람의 역할을 규정짓는다. 이는 사람이 간사해서가 아니다. 예를 들어, 아무리 착한 사람만 골라서 모아놔도 그 중에 말썽부리는 사람은 꼭 있게 마련이다. 혹은, 한 사람이 어떤 집단에서는 내성적으로 보이고, 다른 집단에서는 외향적으로 보이는 경우, 부지기수이다. 그래서 내 안에는 내가 너무도 많다고 했던가.

이는 조형적인 원리에도 마찬가지로 적용된다. 예를 들어, 얼굴 부위 간의 관계가 그렇다. 이를테면 앞으로 제시될 <얼굴표현표>와 관련해서 둥근 형태는 '음기', 각진 형태는 '양기'이다. 그런데 네모보다 삼각형이 각지다. 따라서 인접한 네모와 삼각형을 보면, 네모는 '음기', 삼각형은 '양기'로 상대화된다. 반면에 원보다 네모가 각지다. 그렇다면 인접한 원과 네모를 보면, 이번에는 원이 '음기', 네모가 '양기'로 상대화된다. 이와 같이 특정부위는 독불장군처럼 무조건 같은 양질의 '음기'나 '양기'를 내뿜는 게 아니다. 오히려, 다른 부위와의 '상호 관계성' 속에서 비로소 그렇게 되는 것이다.

그렇다면 '음기'와 '양기'는 이분법적으로 대치되는 내용, 혹은 조형적인 개념을 상정하며 방편적으로 구분된 축일 뿐이다. 따라서 활용 가능한 만큼만 의지하면 된다. 이를 문자 그대로 믿거나, 결과론적으로 단정짓는 것은 금물이다.

　하지만, 명쾌한 이분법은 장점도 크다. 한편으로는 복잡한 세상을 명료하게 바라보고 단순하게 정리할 수 있도록 도와준다. 즉, 세상에 대한 이해를 돕는다. 따라서 그게 다가 아니라는 점을 충분히 이해하고, 나아가 사물이나 현상의 양태를 다각도로 파악하는 역량을 갖춘다면, 이분법의 활용 자체를 탓할 이유는 없다.

　참고로, 앞으로 설명될 '음양법'은 전통적인 '음양사상'의 특성과 큰 전제를 공유하긴 하지만, 종종 차이를 보인다. 예컨대, 전통적으로는 '음기'로 이해되는 경우를 나는 '양기'로 간주하거나, 반대의 경우도 있다.

　이는 물론 관점의 차이다. 큰 구조 자체가 바뀌는 것이 아니라. 즉, 기본적으로 서로 간에 해석하는 입장, 그리고 문화적인 표현법이 다른 것이지, 굳이 일관되게 배타적으로 상충되는 것은 아니다. 이를테면 전통적으로 '음기'라고 이해되는 경우도 내 관점으로는 '양기'적인 요소도 포함한다. 혹은, 그 자체로 '양기'라고 이해된다. 물론 한 얼굴에는 수많은 '음기'와 '양기'가 얽히고설켜 있다. 어차피 마음을 열면 다 함께 가는 동료일 뿐.

　그런데 전통적인 '음양사상'은 요즘의 시대정신과는 다소 상충되는 경우가 종종 발견된다. 원론적으로는 그렇지 않더라도, 실제적으로는 '음기'와 '양기'를 수직적인 '하상(下上)관계'로 간주하는 해석이 대표적이다. 이 책의 '음양법'은 그러한 고답적인 관계를 지양한다. 사람은 시대를 반영하고 시대는 사람을 반영한다. 부디 이

책이 우리들이 사는 세상에 묘한 방식으로 잘 부합하기를.

: <음양법칙> 6가지

개인적으로 수많은 미술작품, 그리고 주변의 얼굴을 감상하면서 **'음양 이분법'**의 장점을 깊이 체감했다. 그리고 시간이 지나며 내 나름의 <음양법>이 도출되었다. 이는 크게 **<음양법칙>**, **<음양형태법칙>**, **<음양상태법칙>**, **<음양방향법칙>**의 4가지로 구분된다. 그리고 순서대로 <음양법칙>은 6가지, <음양형태법칙>은 6가지, <음양상태법칙>은 5가지, <음양방향법칙>은 5가지로 구성된다.

이는 '얼굴활용표'의 기반이 되는 <FSMD 기법>의 항목과 구조적으로 통한다. 우선, <음양법칙>은 전반적인 기운(Energy)을 통칭하며, '얼굴활용표'의 전제가 된다. 그리고 <음양형태법칙>, <음양상태법칙>, <음양방향법칙>은 순서대로 '형태(Shape)', '상태(Mode)', '방향(Direction)'의 원리가 된다.

<음양법칙> 6가지는 다음과 같다. Z축으로 본 <음양 제1법칙>, Y축으로 본 <음양 제2법칙>, XY축이나 ZY축으로 본 <음양 제3법칙>, X나 Z축으로 본 <음양 제4법칙>, Y축에서 위에서 아래로 이동하는 <음양 제5법칙>, 그리고 X, Y, 혹은 Z축에서 이동하는 <음양 제6법칙>이 그것이다. 물론 관점에 따라 여러 가지의 다른 법칙도 충분히 논할 수 있다. 하지만, 이들이야말로 바로 <얼굴표현표>의 대표적인 원리이다.

① <음양 제1법칙>: Z축 후전(後前)운동

첫째, **'그림 12'**에서처럼, <음양 제1법칙>은 깊이를 구조화하는 Z축을 기반으로 사물이 **'후전(後前)운동'**을 하는 경우에 해당한

이 책에서는 이면화로 구조화된 도식의 경우, 좌측은 '음기', 그리고 우측은 '양기'를 지시한다.

▲ **그림 12** 〈음양 제1법칙〉: Z축

다. 이는 뒤로 간다면, 즉 멀어질수록 '음기'가 강해지고, 앞으로 온다면, 즉 가까워질수록 '양기'가 강해지는 현상을 지칭한다. 다른 〈음양법칙〉과 마찬가지로, 이는 '**표 3**'의 〈음양특성표〉에서 기술된 특성들과 통한다.

비유컨대, 〈음양 제1법칙〉에서 '음기'의 경우, 나로부터 기차가 멀어지는 상황을 가정해보자. 그러면 안전한 거리가 생기며 마음이 놓인다. 관찰이 가능해진다. 이와 같이 '음기'는 반성적이고 차분하다. 반면에 '양기'의 경우, 내 앞으로 기차가 돌진한다면, 숨 돌릴 겨를 없이 당장 반응해야 한다. 이와 같이 '양기'는 공격적이고 저돌적이다.

② 〈음양 제2법칙〉: Y축 하상(下上)운동

둘째, '**그림 13**'에서처럼, 〈음양 제2법칙〉은 세로를 구조화하는 Y축을 기반으로 사물이 '**하상(下上)운동**'을 하는 경우에 해당한다. 이는 아래로 간다면, 즉 내려갈수록 '음기'가 강해지고, 위로 간다면, 즉 올라갈수록 '양기'가 강해지는 현상을 지칭한다.

비유컨대, 〈음양 제2법칙〉에서 '음기'의 경우, 드넓은 초장에 누워 하늘을 바라보는데 땅의 온기가 느껴지거나, 튼튼한 콘크리트

▲ 그림 13 〈음양 제2법칙〉: Y축

바닥 위를 천천히 걷는 상상을 해보자. 그러면 믿음직한 토대 때문인지 마음이 든든하다. 이와 같이 '음기'는 화목하고 편안하다. 반면에 '양기'의 경우, 하늘에 둥둥 떠 있는 열기구에 타고 있는데 그게 심하게 흔들리거나, 혹은 엄청 높은 다리의 유리 바닥 위를 천천히 걷는 상상을 해보자. 만약에 강심장이 아니라면 다리가 후들거리고 심장이 콩닥콩닥 뛰게 마련이다. 이와 같이 '양기'는 불안정하고 무섭다.

③ <음양 제3법칙>: XY축, ZY축 하상(下上)운동

셋째, '그림 14'에서처럼, <음양 제3법칙>은 가로와 세로를 구조화하는 XY축, 혹은 깊이와 세로를 구조화하는 ZY축을 기반으로 사물이 사선으로 **'하상(下上)운동'**을 하는 경우에 해당한다. 이는

▲ 그림 14 〈음양 제3법칙〉: XY축/ZY축

<음양 제2법칙>과 마찬가지로, 아래로 간다면, 즉 내려갈수록 '음기'가 강해지고, 위로 간다면, 즉 올라갈수록 '양기'가 강해지는 현상을 지칭한다.

비유컨대, <음양 제3법칙>에서 '음기'의 경우, 화살이 하늘 높이 정점을 찍은 후에 아래로 하강하는 현상을 상상해보자. 그러면 과연 과녁에 맞을지 조마조마해하며 숨죽이게 된다. 이와 같이 '음기'는 조용하고 집중력이 넘친다. 반면에 '양기'의 경우, 화살이 하늘 위로 강하게 솟구쳐 올라가는 현상을 상상해보면, 시원하게 뻗는 게 정말 힘차다. 이와 같이 '양기'는 생생하고 가능성이 넘친다.

④ <음양 제4법칙>: XZ축 축장(縮張)운동

넷째, '그림 15'에서처럼, <음양 제4법칙>은 가로와 깊이를 구조화하는 X나 Z축을 기반으로 사물이 수축되거나 확장되는 '**축장(縮張)운동**'을 하는 경우에 해당한다. 이는 수직으로 모인다면, 즉 길어질수록 '음기'가 강해지고, 수평으로 퍼진다면, 즉 넓어질수록 '양기'가 강해지는 현상을 지칭한다.

예를 들면, <음양 제4법칙>에서 '음기'의 경우, 같은 양의 찰흙을 가장 넓게 펴는 경기를 상상해보자. 그러면 최대한 두께를 얇

▲ 그림 15 〈음양 제4법칙〉: XZ축

게 하고자, 고른 숨과 일정한 힘으로 마음을 가다듬게 된다. 이와 같이 '음기'는 꼼꼼하고 은근하다. 반면에 '양기'의 경우, 제한된 시간 내에 풍선을 불어 터트리는 경기를 상상해보면, 숨 돌릴 겨를 없이 사력을 다해야 한다. 이와 같이 '양기'는 열정적이고 순간적이다.

⑤ <음양 제5법칙>: Y축 낙하(落下)운동

다섯째, '그림 16'에서처럼, <음양 제5법칙>은 세로를 구조화하는 Y축을 기반으로 사물의 위에서 시작해서 아래쪽 방향으로 내려가는 '낙하(落下)운동'을 하는 경우에 해당한다. 이는 그러한 흐름이 끊긴다면, 즉 짧게 굴곡질수록 '음기'가 강해지고, 흐름이 원활하다면, 즉 길게 뻗을수록 '양기'가 강해지는 현상을 지칭한다.

비유컨대, <음양 제5법칙>에서 '음기'의 경우, 계곡의 암석에서 물이 졸졸 흐르는데 도무지 어디로부터 나오는지 알기 힘든 경우를 상상해보자. 그러면 너머의 세계에 대한 호기심이나 고민이 동하기도 한다. 이와 같이 '음기'는 관념적이고 반성적이다. 반면에 '양기'의 경우, 거대한 폭포가 시원하게 떨어지는 현상을 상상해보면, 통쾌한 느낌에 온몸을 맡기게 된다. 이와 같이 '양기'는 직관적이고 파격적이다.

더불어, 이 법칙은 이분법을 기반으로 하는 <음양 제1~4법

▲그림 16 〈음양 제5법칙〉: Y축

칙>에 비해 삼분법을 적극 활용한다. 물론 구분선이 꼭 삼분법에 입각할 필요는 없다. 그런데 <얼굴표현법>은 기본적으로는 '이분법적인 음양사상'에 입각하지만, '음기'와 '양기' 사이의 '잠기'에도 주목한다. 왜냐하면 '삼분법적인 고찰'은 논의를 심화, 확장하는 데에 방편적으로 활용 가치가 높기 때문이다. 물론 복잡한 다분법을 활용하면 논의가 더욱 첨예해질 것이다. 하지만, 너무 심하게 나누다 보면 때로는 머리에 부하가 걸리게 마련이다. 우리는 인공지능이 아니다.

그래서 그런지, 관상의 역사에서도 사물을 위부터 아래로 적당히 삼등분해서 파악하는 방식이 일반적이었다. 이를테면 얼굴을 '상안(눈썹 위)', '중안(눈썹 아래에서 코끝 위)', '하안(코끝 아래)'으로 나누어 개별 의미를 파악했다. 물론 코와 같은 다른 부위도 마찬가지로 삼등분해서 나누고.

특히, 동양의 경우에는 개별 구역의 순서도 중요시했다. 즉, 위를 시작, 아래를 끝으로 간주했다. 마치 중력과 같은 '수직낙하운동'의 자연현상에 입각한 듯이. 게다가, 머리와 눈은 사람 몸의 제일 위편에 위치해 있다. 그래서 사람은 위에서 아래로 사물을 관찰하는데 인지적으로 익숙하다.

이와 같이 <음양법칙>은 관점에 따라서는 우주적이기도, 혹은 지극히 사람스럽기도 하다. 물론 같은 세상을 해석하는 방식은 다양하다. 이를테면 종에 따라 천차만별이다. 예컨대, 개미의 눈으로 세상을 보면 눈이 땅바닥에 붙어 있다 보니, 아래에서 위로 보는 데 익숙할 것이다. 그렇다면 '개미계'에서의 <음양법칙>은 아래에서 위로 향하는 식일 수도.

결국, 법칙은 방편적인 기술이지, 절대적인 진리가 아니다. 우

주의 현상이 굳이 사람의 마음이 이해하는 대로 작동해야만 할 이유는 없다. 오히려, 우리가 사람이기 때문에 형성되는 공통감이 결국에는 위와 아래의 순서를 우리 식대로 정하는 데 일조했을 것이다. 그런데 우주는 이에 개의치 않고 그냥 자기 식대로 흘러간다. 사람이 뭐라 그러건 말건, 혹은 있건 없건. 그렇다면 기왕 사람으로 태어났으니 '**우주의 현상**'과 '**사람의 마음**'이 빚어내는 아이러니를 음미하며 즐기자.

최소한 우리에게 우주는 우리가 이해하는 대로 존재한다. 그런데 월권은 금물이다. 즉, '**해석의 단일화**'는 폭력이다. 이를테면 동양 관상에서는 '상안'은 부모의 운에 영향을 받는 초년, '중안'은 중년, '하안'은 말년의 운을 본다며 구체적인 나이까지도 제시한다. 이를테면 턱이 두툼하면 말년이 풍요롭다는 식이다. 이건 좀 너무하고 위험하다. 결정론적인 입장에서 '인과의 오류'가 되기도 하고.

물론 여기에는 내용과 조형의 관계를 파악하는 선조들의 슬기가 담겼다. 생물학적으로 일리도 있다. 이를테면 아이가 태어나면 '상안'이 크고 '하안'으로 갈수록 작다. 발육의 발달 순서가 다른 것이다. 그러니 태아가 뱃속에 있을 때부터 부모의 영양상태가 상안의 발달에 더 큰 영향을 미친다는 추론은 신빙성이 있다. 태어난 후의 영양상태가 앞으로는 하안의 발달에 더 큰 영향을 미치고.

더불어, 턱과 말년을 관련짓는 것도 그럴 법하다. 장수하려면 잘 먹어야 하는데, 턱이 부실하면 나이가 들었을 때 잘 씹지 못할 확률이 높다. 그래서 그런지 요즘 여러 방송매체에서는 오감을 자극하며 이것저것 맛있게 먹는 '먹방'이 인기가 높다. 마치 '복스럽게 먹으면 복이 온다'는 예언을 실제로 실현이라도 하듯이.

하지만, 나는 얼굴의 어떤 특정부위를 문자 그대로 '조상운',

'부부운', '자녀운' 등과 동일률의 관계로 파악하는 '백과사전적 비법'에는 동의하지 않는다. 이는 검증 불가능한 죽은 지식이다. 게다가, 암기는 내가 추구하는 감상이 아니다. 나는 원본을 전수하며 이를 재생하는 기술보다는, 스스로 작동하며 원본이 되는 예술을 지향한다. 이는 '나름의 눈'으로 세상을 스스로 바라보는 연습을 통해 비로소 조금씩 가능해진다.

⑥ <음양 제6법칙>: XZ축 정동(停動)운동

여섯째, '그림 17'에서처럼, <음양 제6법칙>은 가로와 깊이를 구조화하는 XZ축을 기반으로 사물의 중간에서 시작해서 양쪽, 혹은 한쪽 방향으로 이동하거나, 아니면 사물의 한쪽에서 시작해서 다른 한쪽으로 이동하는 '정동(停動)운동'을 하는 경우에 해당한다. 이는 <음양 제5법칙>과 마찬가지로, 그러한 흐름이 끊긴다면, 즉 짧게 굴곡질수록 '음기'가 강해지고, 흐름이 원활하다면, 즉 길게 뻗을수록 '양기'가 강해지는 현상을 지칭한다. 한편으로, 이는 <음양 제4법칙>과 통한다. 하지만, <음양 제5법칙>과 마찬가지로, '연결성'과 '방향성'에 주목한다는 점에서 구별된다.

예를 들면, <음양 제6법칙>에서 '음기'의 경우, 마냥 누워있다 보니 몸을 잊는 경우를 상상해보자. 그러면 나도 모르게 꿈과 같은 마음 여행을 떠나게 된다. 이와 같이 '음기'는 추상적이고 은

▲ 그림 17 〈음양 제6법칙〉: XZ축

근하다. 반면에 '양기'의 경우, 양팔을 벌려 한껏 기지개를 켜거나, 왼 주먹을 오른쪽으로, 혹은 오른 주먹을 왼쪽으로 강하게 치는 경우를 상상해보자. 이를 잘 수행하면 어딘가 막힌 부분이 확 뚫릴 수도 있다. 이와 같이 '양기'는 구체적이고 화끈하다.

더불어, 이 법칙은 <음양 제5법칙>과 마찬가지로, 삼분법을 적극 활용한다. 관상의 역사에서도 사물을 삼등분해서 파악하는 방식은 일반적이었다. 이를테면 코끝과 양쪽 콧볼, 입술의 중간과 양쪽 옆, 눈썹이나 눈, 귀의 안과 중간, 그리고 바깥 등으로 구분해서 해석하는 것이다.

그런데 <음양 제6법칙>은 <음양 제5법칙>과 달리 시작점이 여럿이다. <음양 제5법칙>은 시작점을 위로 잡는 데 반해, <음양 제6법칙>은 시작점이 중간일 수도, 혹은 한쪽 옆일 수도 있다.

하지만, 여기에도 일관된 법칙은 있다. 우선, 중간에 사물이 있는 경우에는 중간에서 시작해서 양측으로 향한다. 다음, 사물이 중간에 없는 경우에는 중간에 가까운 곳에서 시작해서 먼 곳으로 향한다. 이를테면 왼쪽 눈썹의 시작은 미간과 인접한 눈썹의 오른쪽 끝, 오른쪽 눈썹의 시작은 미간과 인접한 눈썹의 왼쪽 끝이 시작점이다.

사람은 **'비유법'**으로 세상을 사고하며 소통한다. 이와 같은 '관상이론'의 질서체계, 충분히 의미 있다. 즉, 중심축에서 출발하거나 한쪽 끝에서 다른 한쪽 끝으로 이동하는 양태는 생물학적으로, 그리고 인지적으로도 일리가 있다. 그래서 이 책 또한 이를 일정 부분, 반영한다.

그런데 이를 설명하는 관상책은 많다. 이 책의 관심은 이보다 훨씬 크다. **'스스로 고기를 잡는 법'**이라니, 물론 꿈은 광활하고 원대

하게, 그리고 실행은 보람되고 알차게. 자, 이제 들어가자. 가만, 뭐 놓고 온 거 없나?

⑦ <음양법칙>의 원리와 다양한 적용

관상을 읽을 때 주의할 점! **'일차적인 해석'**과 **'이차적인 가치판단'**을 구분하자. 여기서 '일차적인 해석'이란 상식선 상에서 이해 가능한 기본적인 느낌, 즉, '공감각'을 말한다. 이를테면 색채이론에서 빨간색은 '따뜻함', 그리고 푸른색은 '차가움'을 연상시킨다.

반면에 '이차적인 가치판단'이란 특정 관점, 즉 구체적인 이해관계에 입각해서 그 연상에 덧입힌 부가적인 판단을 말한다. 예컨대, '빨간색은 따뜻하기 때문에 상대방에 대한 배려심이 높지만, 기분이 상하면 불같이 화를 낸다. 따라서 이런 경향의 사람과는 쉽게 정을 나눌 수 있지만, 너무 깊은 관계를 맺으면 분쟁이 생기게 마련이다'라든지, '파란색은 차갑기 때문에 상대방에게 쉽게 마음을 열고 다가가지 못하지만, 외로움을 많이 타기 때문에 한편으로는 잔정이 많다. 따라서 이런 경향의 사람에게는 먼저 다가가 보듬어주는 게 중요하다. 혹시 같은 식으로 대하다가는 서로 간에 건널 수 없는 강을 건너게 마련이다'라는 식이 그 예이다.

우리는 세상을 이야기로 이해한다. 즉, 상황과 맥락에 따라 **'마법의 이야기 돗자리'**를 까는 능력이 특출하다. 따라서 위와 같은 해석은 그야말로 '자유'다. 더불어, 풍요로운 상상은 꼬리에 꼬리를 물고 계속 이어질 수 있다. 말 그대로 흥미로운 이야기 한편이 쭉 펼쳐지는 여행길이다.

하지만, 이 해석을 하나의 고정된 지식으로 간주하고 이를 암기하고자 한다면 큰 문제에 봉착하게 된다. 갑자기 관상이 엄청 어

려워진다. 그리고 '스스로 유희하는 예술'이 아니라 '절차대로 반복하는 기술'이 된다. 재미없다. 영혼도 없고.

결국, 원리에 대한 '이해력'과 이를 상황과 맥락에 맞게 응용하는 '활용력'을 키우는 게 관건이다. 기본적으로 가치판단에 입각한 해석은 오만가지이다. 하나의 작품 앞에서 별의별 비평이 가능하듯이. 그런데 이를 원리 자체, 혹은 정답이라고 착각하고 달달 암기하다 보면, 숲 전체를 보지 못하고 길을 잃게 마련이다. 따라서 이면에 숨어있는 기본 원리로 큰 그림을 그리는 게 중요하다. 그 후의 구체적인 평가는 그게 아무리 통상적으로 통용된다 할지라도, 주관적으로 임의적이며 사회적으로 시의적인 판단일 뿐이다.

이 책은 전통적인 '관상이론'의 슬기는 취하고 한계는 극복하려는 시도의 일환이다. 이를테면 <음양 제5,6법칙>에서 시작은 초년, 끝은 말년과 같은 식으로 단편적이고 일괄적으로 해석을 해버리면, 논의가 '믿거나 말거나' 식의 신비주의로 흐르며 산으로 갈 위험이 다분하다. 물론 그 누구도 이를 진리로 보증해줄 수 없다. 따라서 각별히 조심해야 한다. 그리고 이를 넘어서야 한다. 그래서 예술이 필요하다.

특히, 이 책은 음양의 수평적인 관계를 중시한다. 기본적으로 둘은 '차별'이 아니라 '차이'의 관계다. 그런데 동양 관상에서는 전통적으로 얼굴 주변은 신하, 중심은 왕, 그리고 얼굴 아래쪽은 여자, 위쪽은 남자라며 이들을 순서대로 '음기'와 '양기'라고 명명하고는 암묵적으로 수직적인 위계로 구조화했다. 이에 따르면, 코는 왕, 관골은 신하, 그리고 이마는 남자, 입술은 여자가 된다. 이런, 뭔가 구시대의 산물 같은 느낌. 민주주의와 다원주의를 지향하는 요즘에 이를 문자 그대로 적용할 수는 없는 일이다.

새로운 시대는 새로운 해석과 가치판단을 요구한다. 여기에 이 책의 의의가 있다. 한편으로, 다른 해석도 환영한다. 어차피 사람이 하는 일이라면, 그럴 법하고(probable) 그럴 듯하고(plausible) 그럴 만한(possible) **'해석 잔치'**를 벌여보자. 기왕이면 예술적으로, 그리고 앞으로 다가올 새 시대의 목소리로.

2 '형태' 6가지: 균형, 면적, 비율, 심도, 입체, 표면

: 대칭이 맞거나 어긋난

① <음양형태 제1법칙>: 균형

<음양형태법칙> 6가지는 순서대로 '균형', '면적', '비율', '심도', '입체', 표면'을 기준으로 한 <음양형태 제1~6법칙>을 말한다. 첫째, '그림 18'에서처럼, <음양형태 제1법칙>은 가로와 깊이를 구조화하는 X나 Z축을 중심으로 사물의 좌우, 혹은 후전의 '대칭'에 주목한다. 이는 균형이 상대적으로 잘 맞을수록 '음기'가 강해지고, 반면에 어긋날수록 '양기'가 강해지는 현상을 지칭한다.

비유컨대, <음양형태 제1법칙>에서 '음기'의 경우, 수평잡기 양팔저울의 양쪽에 놓는 사물의 무게가 동일한 경우를 상상해보자. 그러면 크게 요동침 없이 안전하게 평행상태를 유지한다. 이와 같

▲ 그림 18 〈음양형태 제1법칙〉: 균형

이 '음기'는 알싸하게도 안정적이다. 반면에 '양기'의 경우, 수평잡기 양팔저울의 어느 한쪽에 놓는 사물의 무게가 반대쪽 사물보다 훨씬 무거워서 놓는 순간, 무거운 쪽으로 툭 떨어진다면, 마치 순식간에 승부가 갈리듯이 정말 당차다. 이와 같이 '양기'는 한쪽으로 화끈하게 힘이 쏠린다.

② <균비(均非)도상>

이 책에서는 손쉽고 직관적인 이해를 위해 간략화된 '얼굴도상'을 제시한다. 하지만, 이는 개별 법칙의 원리를 얼굴의 몇몇 특징으로 예를 들었을 뿐, 모든 가능한 예를 포괄하지는 않는다. 이 외에도 예는 많다.

▲ 그림 19 <균비(均非)도상>: 대칭이 맞거나 어긋난

• 조형적 특성 •

<음양형태 제1법칙>을 '그림 19'에서처럼 간략화된 '얼굴도상'으로 비교해보면, 내가 생각하는 '음기'와 '양기'의 조형적인 특성이 드러난다. 이를테면 '음기'의 경우, 얼굴을 정면으로, 혹은 측면으로 보면 좌우의 대칭이 상대적으로 맞는다. 전체적으로 보나, 부분적으로 보나. 반면에 '양기'의 경우, 좌우의 대칭이 맞지 않는다. 전체적으로, 혹은 특정 부분이.

'음기'는 왼쪽과 오른쪽이 판박이기에 한쪽만 보아도 다른 한쪽을 예측 가능하다. 즉, 당연하다. 반면에, '양기'는 그렇지 않기에 그 모양새가 상대적으로 다양하고 다분히 변칙적이다. 즉, 이 경우에는 섬세한 구별을 위한 주의가 요구된다.

'양기'의 몇몇 예는 다음과 같다. 이를테면 왼쪽 눈썹은 수평인데, 오른

쪽은 사선으로 올라갔다. 왼쪽 눈은 수평인데, 오른쪽은 사선으로 쳐졌다. 왼쪽 콧볼은 올라갔는데, 오른쪽은 퍼졌다. 왼쪽입술은 동그란데 오른쪽은 각이 졌다. 물론 이 외에도 이마, 귀, 관골, 볼, 턱 등 예는 많다. 같은 부위도 다른 양태가 천만가지이고.

물론 '균비(均非)비율'은 상대적인 개념이다. 어차피 완벽한 대칭은 거의 없다. 이를테면 양쪽 눈은 비뚤어졌는데, 눈썹은 수평에 가깝다면, 눈은 상대적으로 '양기', 눈썹은 '음기'가 된다. 즉, 부위별로 기운은 상대화된다. 만약에 같은 눈썹이 더욱 대칭인 눈을 만난다면 눈썹이 도리어 '양기'가 되는 등, 판도는 바로 뒤집히게 마련이다. ─────

• 내용적 특성 •

이 조형 방식에서 유추 가능한 '음기'와 '양기'의 내용적인 특성은 다음과 같다. 통상적으로 '음기'가 통일성과 안정감을 준다면, '양기'는 활달함과 역동감을 준다. 비유컨대, '음기'는 군대의 질서를 잘 준수하는 단정한 모범 사병이다. 그렇다면 '양기'는 휴가를 나와 이러저러한 사복을 입어보며 재미를 보는 사병이다.

둘의 장점은 다음과 같다. '음기'는 품격, '양기'는 파격을 지향한다. 품격은 기존의 격을 한층 더 높이고자 하는 보수적인 가치이며, 파격은 기존의 속박을 탈피하여 새로운 격을 모색하는 진보적인 가치이다. 그러고 보면 때에 따라 둘 다 쓸모가 있다. 어느 하나만 무조건 맞는 경우는 없다.

둘의 단점은 다음과 같다. 우선, '음기'가 지나치면 너무 비인간적이 된다. 실제로 대부분의 얼굴에서 완벽한 균형은 존재하지 않는다. 예컨대, 그리스 미술은 균형 잡힌 완벽한 절대미를 추구했다. 하지만, 그럼에도 불구하고 100% 완벽하게 균형 잡힌 얼굴을 찾기는 쉽지 않다. 이는 물론 작가가 사람이기 때문에, 그리고 기계를 활용하지 않았기 때문에 어쩔 수 없이 그렇게 된 측면도 있다.

한편으로, 조금이라도 '사람의 맛'을 넣기 위해서는 약간의 변주는 필수다. 이를테면 어린이 장난감, '레고'의 여러 인물을 보면, 다분히 의도적으로 얼굴을 비대칭으로 만듦으로써 딱딱한 장난감에 생기를 불어넣

는 시도가 보인다. 마찬가지로, 그리스 조각가들도 생기를 불어넣고 싶은 욕심에 비대칭을 살짝 활용하지 않았을까 상상해본다.

다음, '양기'가 지나치면 도무지 믿을 수가 없다. 즉, 진정성과 일관성이 덜 느껴진다. 이를테면 왼쪽 얼굴을 복사해서 대칭을 만든 경우와 반대의 경우가 완전히 다른 사람으로 보인다면, 두 얼굴을 한 프랑켄슈타인처럼 느껴진다. 만약에 이를 좋게 보면, 두 가지의 다른 표현이 공존하다 보니 양방을 다 포괄하는 아이러니한 인생의 넓은 영역을 영위한다고 말할 수도 있다. 하지만 나쁘게 보면, 아침, 저녁으로 말이 다른 사람일 뿐이다. 주의가 필요하다. ════════════

③ <균비(均非)표>

<얼굴표현법>의 세부항목으로서 이 표와 더불어 앞으로 제시될 모든 표들은 '음기'는 '−', '양기'는 '+'로 표기했다. 그리고 각 항목의 대립항이 내포한 의미에 충실하고자 통상적인 단어보다는 방편적인 조어를 활용했다. 물론 여기서는 어느 한쪽이 더 낫다는 가정은 없다. 특성이 다를 뿐이다. 같은 기운이라도 부위별로 그 의미는 사뭇 다르고.

'표 4', <균비(均非)표>는 <음양형태 제1법칙>을 점수화한

▲ 표 4 <균비(均非)표>: 대칭이 맞거나 어긋난

분류 (分流, Category)	기준 (基準, Criterion)	음기			잠기	양기		
		음축 (陽軸, Yin Axis)	(-2)	(-1)	(0)	(+1)	(+2)	양축 (陽軸, Yang Axis)
형 (형태形, Shape)	균형 (均衡, balance)	균 (고를均, balanced)		극균	균	비		비 (비대칭非, asymmetrical)

* 극(심할劇, extremely): 매우

일종의 단순화된 체계이다. 이 표는 '균형'을 기준으로 한다. 여기서 '음기'는 대칭이 맞고(균형均, balanced), '양기'는 대칭이 어긋난 상태(비대칭非, asymmetrical)를 지칭한다. 다른 표와 마찬가지로, '음기'는 '-', '양기'는 '+'로, 그리고 '잠기'는 '음기'나 '양기'로 치우치지 않은 중간지대로서 '0'으로 표기한다.

그런데 이 표에서는 '음양형태'의 다른 점수체계와 달리 '-2'와 '+2'를 선택할 수 없다. 왜냐하면 앞으로 제시되는 다른 표와는 다르게 대칭이 맞는 '균형'을 의미하는 '균(均)'이 '음기'가 아닌 '잠기'에 위치해 있기 때문이다. 즉, 기운이 한쪽으로 치우치지 않은 보통 사람들의 얼굴은 적당히 균형 잡힌 얼굴이지, 완벽한 대칭이 아니다. 다시 말해, 이는 별 특색이 없는 경우다. 결국 점수를 주자면, 여기에는 '잠기'로서 '0'을 부여한다.

내 경험상, '균비표'에서 '-2', '+2'는 다른 표에 비해 큰 의미가 없었다. 실제로 눈대중으로도 완벽한 대칭은 희귀하다. 따라서 심한 대칭, 즉 '극균(劇均)'이 비로소 '음기'가 된다. 그리고 대칭이 확연하게 맞지 않는 '비대칭'을 의미하는 '비(非)'가 '양기'가 된다.

물론 여기서의 숫자는 방편적인 것이다. 즉, 특정 숫자로 칼같이 나뉠 수 없다. 그리고 앞으로 제시될 다른 기준의 점수와 똑같이 생각해서도 안 된다. 다만 특정부위가 특정 기준으로 볼 때, 어느 기운 쪽으로 치우쳤는지를 평가하는 주관적인 지표일 뿐이다.

그럼에도 불구하고, 자신이 그렇게 평가하게 된 의미를 격하할 수는 없다. 이는 활용하기에 따라 다양한 의미의 실타래를 엮어내는 보물창고가 된다. 즉, 언제, 어디서라도 예술하는 창의적인 마음을 품는다면, 나름의 기준으로 세상을 읽어내는 시도는 이야기의 포문을 여는, 충분히 시도해봄직한 시작점이 된다. 일종의 마술이

시작되는 것이다.

④ <음양형태 제1법칙>의 예

이 책에서 사용되는 표기법은 다음과 같다. 얼굴 개별부위는 [] 속에 표기한다. 그리고 이와 관련된 <u>은유법</u>, 혹은 구체적인 <u>얼굴표현 기술법</u>에는 밑줄을 친다. 그리고 특정 부위가 '음기'라면 푸른색, '잠기'라면 보라색, 그리고 '양기'라면 붉은색을 활용해서 가독성을 높인다. 물론 여러 이유로 아직 '기운의 방향'을 정하지 않은 경우에는 기본적으로 보라색을 활용한다.

앞으로 기술되는 모든 **'음양비율'**의 해석은 다음과 같다. 우선, 특정부위의 느낌을 **'은유법으로 전제'**한다. 다음, **'음양의 대립항'**을 가정한다. 그리고 **'연상의 기법'**을 활용하여 이를 **'창의적인 내용'**으로 연결한다.

'음양비율'의 표현어법은 다음과 같다. 음의 비율이 상대적으로 높으면 "'음비'가 강하다(−)", 그리고 양의 비율이 높으면 "'양비'가 강하다(+)"라고 표현한다. 이를 '음양형태 제1법칙', 즉 '균비비'와 관련해서 '음비'가 강하면 "'균비'가 강하다(−)", 그리고 '양비'가 강하면 "'비비'가 강하다(+)"라고 표현한다. 이와 같은 방식은 앞으로 다른 '음양비율'에서도 공통적이다.

참고로, 이 책에서는 축약해서 "'음비'가 강하면, A이다. 반면에 '양비'가 강하면, B이다"로 편의상 단언조로 표현한다. 물론 "'음비'가 강하면, A처럼 보인다. 반면에 '양비'가 강하면, B처럼 보인다"가 더 정확한 표현이다. 하지만, 여기서는 모종의 신비로움(?)을 가미하기 위해 방편적인 시적 표현을 따른다.

내 해석을 따라가며 내가 나름대로 정립한 **'사고체계 작동방식'**

을 느껴보길 바란다. 가끔씩 고개를 갸우뚱할 수도 있다. 하지만, 내 마음 안에서는 잘 흘러간다. 그렇다면 이 기회에 서로의 이야기를 비교하며 공통점과 차이점을 논해보자.

'균비비'와 관련한 설명은 다음과 같다. '균비'가 적당하면(0) 안정적이다. 그런데 '균비'가 강하면(-), 절대적이다. 반면에 '비비'가 강하면(+), 상대적이다. 한편으로, 부위별로 '균형'이 주는 느낌, 즉 '**균비비(均非比)**'는 조금씩 다르다. 이는 얼굴 개별부위의 상징성 때문이다. 대표적인 몇몇 부위는 다음과 같다.

예컨대, [얼굴형]은 그릇이다. 얼굴의 모든 개별부위를 담는. 따라서 얼굴형이 '균비'가 적당하면(0), 즉 얼굴 안면, 혹은 뒷머리부터 이마까지를 아우르는 머리통의 대칭이 잘 맞을 경우에는 마음이 안정적이다. 그런데 얼굴형이 '균비'가 강하면(-), 즉 완벽히 맞을 경우에는 한번 마음먹으면 변할 길이 없다. 반면에 얼굴형이 '비비'가 강하면(+), 즉 얼굴 안면이나 머리통의 대칭이 어긋날 경우에는 마음이 요동친다.

다음, [눈]은 시각이다. 세상을 보는. 따라서 눈이 '균비'가 적당하면(0), 세상을 균형 잡힌 시각으로 바라본다. 그런데 눈이 '균비'가 강하면(-), 세상에 대한 태도가 확실하다. 반면에 눈이 '비비'가 강하면(+), 세상을 보는 다른 시각이 혼재되어 있다.

참고로, [눈의 높이]가 다를 경우, 낮은 눈은 물질적인 세상을, 그리고 높은 눈은 관념적인 세상을 본다. 혹은, [눈의 크기]가 다를 경우, 왼쪽 눈이 크면 감성과 관련된 우뇌, 그리고 오른쪽 눈이 크면 지성과 관련된 좌뇌가 더 발달했다. 물론 하상좌우에 대한 전제나 생물학적인 이론이 바뀌면, 그에 따른 해석도 따라서 바뀌게 마련이다.

더불어, [눈동자의 색상]이 다를 경우, 명도가 짙고 채도가 낮은 눈은 추진력이 강하고, 명도가 옅고 채도가 높은 눈은 응용력이 강하다. [흰자위의 색상]이 다를 경우, 어둡고 탁한 눈은 심각하고, 맑고 투명한 눈은 발랄하다.

다음, [눈썹]은 <u>관심사</u>이다. 따라서 눈썹이 '균비'가 적당하면(0), 세상에 대한 관심이 비교적 평범하다. 그런데 눈썹이 '균비'가 강하면(−), 세상에 대해 특별한 관심을 기울이지 않는다. 반면에 눈썹이 '비비'가 강하면(+), 세상에 대한 관심이 특이하다.

다음, [코]는 <u>엔진</u>이다. 따라서 코가 '균비'가 적당하면(0), 꾸준히 잘 움직인다. 그런데 코가 '균비'가 강하면(−), 계획대로 규칙적인 삶을 산다. 반면에 코가 '비비'가 강하면(+), 쉴 때와 움직일 때가 확실하다.

다음, [입꼬리]는 <u>양팔저울</u>이다. 따라서 입꼬리가 '균비'가 적당하면(0), 세상에 대한 의견이 공정하다. 그런데 입꼬리가 '균비'가 강하면(−), 결코 타협하지 않는다. 반면에 입꼬리가 '비비'가 강하면(+), 세상에 대한 의견이 급진적이다.

참고로, 입꼬리가 한쪽만 올라가면 인간관계 심리학에서는 '경멸의 표현'이다. 원래는 균형이 맞는데, 때에 따라 알게 모르게 그런 표정을 짓게 된다면 더욱 그렇다. 한편으로, 왼쪽 입꼬리가 올라가면 감성과 관련된 우뇌 때문에 나도 모르게 표출되는 무의식적인 행동, 그리고 오른쪽 입꼬리가 올라가면 지성과 관련된 좌뇌 때문에 남에게 보여주려는 다분히 의식적인 행동이다.

다음, [귀]는 <u>신문고</u>이다. 따라서 귀가 '균비'가 적당하면(0), 상대의 의견을 공정하게 경청한다. 그런데 귀가 '균비'가 강하면(−), 세상의 의견에 별다른 주의를 기울이지 않는다. 반면에 귀가 '비비'

가 강하면(＋), 세상의 의견을 듣는 다른 관점이 혼재되어 있다.

참고로, [귀의 높이]가 다를 경우, 낮은 귀는 물질적인 세상을, 그리고 높은 귀는 관념적인 세상을 본다. 혹은, [귀의 크기]가 다를 경우, 왼쪽 귀가 크면 감성과 관련된 우뇌, 그리고 오른쪽 귀가 크면 지성과 관련된 좌뇌가 더 발달했다.

다음, [머리통]은 <u>중앙처리장치</u>이다. 따라서 두상이 '균비'가 적당하면(0), 세상을 공평하게 생각한다. 그런데 두상이 '균비'가 강하면(－), 세상과 타협하지 않는다. 반면에 두상이 '비비'가 강하면(＋), 즉 한쪽으로 치우쳐 있으면, 세상을 바라보는 시각이 특이하다.

참고로, 여기에는 비대칭의 종류가 다양하다. 예컨대, 머리의 중간 제일 높은 지점인 [정수리]가 유독 튀어나오면(＋), 하늘로 통하는 문을 연상시킨다. 즉, 얼굴의 최상위가 솟아 '영적인 사고'가 강한 느낌이다. 동양에서는 스님의 머리를 이와 같이 묘사하는 경우가 많다.

다음, [정수리의 뒤쪽]이 튀어나오면(＋), 치타와 같은 포유류 야생짐승의 사선 머리통이나 앞으로 튀어나가기 전에 몸을 웅크리며 바짝 조인 엉덩이를 연상시킨다. 즉, '본능적인 행동'이 강한 느낌이다. 동서양을 막론하고 괴물의 머리를 이와 같이 묘사하는 경우가 많다.

다음, [정수리의 앞쪽], 즉 [이마 위쪽]이 튀어나오면(＋), 세상을 향해 활짝 열린 창을 연상시킨다. 즉, '감정적인 연민'이 강한 느낌이다. 이를테면 서양의 성모 마리아 도상의 이마 위쪽은 둥글게 튀어나온 경우가 많다.

마지막으로 [이마 아래], 즉 [눈썹뼈]가 튀어나오면(＋), 세상과

맞장을 뜨며 받아치는 탱크를 연상시킨다. 즉, '투쟁적인 기질'이 강한 느낌이다. 동서양을 막론하고 성격이 강한 사람을 이와 같이 묘사하는 경우가 많다.

이런 특징을 활용하면 여러 가지 캐릭터를 만들 수 있다. 예를 들면 정수리의 뒤쪽이 튀어나오고 정수리가 밋밋하며 정수리 앞쪽이 들어가고 눈썹뼈가 튀어나온 사람의 이마 형태는 뒤로 훅 들어가는 사선이 된다. 그렇게 하면, 무섭고 거친 느낌이 풍겨난다. 정수리의 뒤쪽이 튀어나왔으니 본능적인 행동파에, 정수리가 밋밋하니 영적인 사고보다는 물질적인 사고를 하고, 정수리 앞쪽이 들어갔으니 감정적인 연민이 없이 냉혈한이며, 눈썹뼈가 튀어나왔으니 상대방을 무지막지하게 받아버릴 테니. 여기다가 눈썹이 눈에 가깝게 내려오고 넓고 길게 튀어나온 강한 턱이 붙는다면 그 파괴력은 배가될 것이다. 턱을 들면 더욱 무서울 것이고. 아래에서 위로 받아칠 테니.

그런데 이는 역사적으로 전승된 **'사람 얼굴의 원형(archetype)'**이다. 즉, 나만의 개인적인 창작이 아니다. 실제로 동서양을 막론하고 미술작품에 묘사된 인물, 영화의 배역을 맡은 배우, 혹은 애니메이션 캐릭터나 인형 등을 살펴보면 알게 모르게 이런 원리를 적용하는 사례가 부지기수이다.

이와 같이 조형은 내용과 따로 놀지 않는다. 많은 사람들의 '공감각'이 이를 더욱 강화하기 때문이다. 심리학에서 '피그말리온 효과'란, 이를테면 교사가 좋게 봐주면 정말로 좋은 학생이 되고, 나쁘게 봐주면 반대의 경우가 되는 **'실제적인 영향관계'**를 의미한다. 즉, 실상은 그렇게 의도한 게 아닌데 사람들이 자꾸만 그렇게 본다면, 자신도 모르게 그들의 시선을 체화해서 결국에는 스스로 그렇

게 되는 경우가 종종 발생한다.

하지만, 그렇다고 해서 역사적으로 형성된 고정관념을 마냥 따를 필요는 없다. 통상적으로 많은 사람들이 그렇게 느낀다고 그게 꼭 참이라는 법도 없다. 물론 이에 대한 **'이해'**는 중요하다. 그러나 더불어 이를 넘어서는 **'창작과 비평'**이 필요하다. 즉, 다른 이야기로도 표현될 여지, 충분하다. 그래야 새로운 전기가 마련된다. 따라서 이 책은 기존의 범주에만 국한되지 않는, 다가오는 시대에 걸맞은 **'새로운 이야기'**의 가능성을 탐구한다. 참여 바란다.

: 전체 크기가 작거나 큰

① <음양형태 제2법칙>: 면적

둘째, '그림 20'에서처럼, <음양형태 제2법칙>은 가로와 세로, 그리고 깊이를 구조화하는 XYZ축을 기반으로 사물의 '면적'에 주목한다. 이는 사물의 크기가 상대적으로 작을수록 '음기'가 강해지고, 크기가 커질수록 '양기'가 강해지는 현상을 지칭한다.

비유컨대, <음양형태 제2법칙>에서 '음기'의 경우, 안경알이 매우 작은 안경을 착용한 경우를 상상해보자. 그러면 책을 읽을 때 알의 중간을 집중해서 주시해야 한다. 이와 같이 '음기'는 닫혀있고 핵심적이다. 반면에 '양기'의 경우, 안경알이 매우 큰 안경이라면,

▲ 그림 20 〈음양형태 제2법칙〉: 면적

사방 어디로 봐도 상관이 없다. 이와 같이 '양기'는 열려있고 어디로 튈지 도무지 알기 힘들다.

② <소대(小大)도상>

▲ **그림 21** 〈소대(小大)도상〉: 전체 크기가 작거나 큰

· 조형적 특성 ·

<음양형태 제2법칙>을 '**그림 21**'에서처럼 간략화된 '얼굴도상'으로 비교해보면, 내가 생각하는 '음기'와 '양기'의 조형적인 특성이 드러난다. 이를테면 '음기'의 경우, 눈썹과 이목구비(耳目口鼻)의 개별 크기나 집단을 포괄하는 면적이 상대적으로 작다. 반면에 '양기'의 경우, 이들의 면적이 크다. 이는 얼굴의 이마, 광대, 볼, 턱 등 다른 부위의 경우에도 마찬가지이다.

한 예로 얼굴크기와 눈코입의 위치는 같은데, 개별 눈코입이 작으면(-) 얼굴이 커 보이고 반대로 크면(+) 얼굴이 작아 보인다. 이는 눈코입의 면적과 눈코입 외의 면적의 상대적인 비율의 차이 때문이다. 다른 예로 얼굴과 눈코입의 크기는 같은데, 눈코입의 집단 면적이 작으면(-), 즉 이들이 모인 경우는, 집단 면적이 큰(+), 즉 이들이 흩어진 경우에 비해 얼굴이 작아 보인다. 이는 눈코입 안의 면적과 밖의 면적의 상대적인 비율의 차이 때문이다.

물론 '**소대(小大)비율**'은 상대적인 개념이다. 이를테면 눈이 작은 사

람들끼리 모인 집단에서 가장 큰 눈의 소유자도 눈이 큰 사람들끼리 모인 집단에 가면 눈이 작은 사람이 된다. 혹은, 눈이 주변 사람들보다 큰 편인데도 입이 귀에 걸칠 듯이 무지막지하게 크면, 그 얼굴 안에서는 눈이 상대적으로 작아 보인다. 이와 같이 '소대'를 나누는 절대적인 기준은 없다.

• 내용적 특성 •

이 조형 방식에서 유추 가능한 '음기'와 '양기'의 내용적인 특성은 다음과 같다. 통상적으로 '음기'는 소극적이고 단아한 느낌을 준다면, '양기'는 적극적이고 우렁찬 느낌을 준다. 비유컨대, '음기'는 자신의 생각을 겉으로 표출하기보다는 안으로 쌓아두는 내성적인 성격이다. 그렇다면 '양기'는 자신의 생각을 당장이라도 표현하지 않으면 몸이 뒤틀릴 것만 같은 외향적인 성격이다.

둘의 장점은 다음과 같다. '음기'는 '조신함', '양기'는 '화통함'을 지향한다. 우선, '조신함'은 돌다리도 두드려보고 건너는 마음, 즉 자신의 행동에 책임질 수 있는 신중한 처신을 가능하게 한다. 다음, '화통함'은 자기 내면의 목소리에 충실함으로써 자신의 행동을 후회하지 않는 자존감을 강화한다. 물론 둘 다 나름대로 가치가 있다.

둘의 단점은 다음과 같다. 우선, '음기'가 지나치면 음침해진다. 마치 무표정한 포커페이스(poker face)가 된 양, 자신의 속마음을 터놓지 않으니 도무지 소통할 길이 없다. 반면에 '양기'가 지나치면 부담스럽다. 이기적으로 자기 목소리만 커지면 끝없는 요구사항으로 인해 결국에는 분쟁이 생기게 마련이다.

모든 <음양법칙>이 그러하듯이, 같은 종류의 '음기'와 '양기'는 서로의 장점을 살린다면 상호 보완적인 관계가 되고, 서로의 단점이 부닥친다면 상호 파멸적인 관계가 된다. 내가 맺어온 사람 관계를 돌이켜보면, 성격이 비슷해서 잘 맞는 경우도 있지만, 달라서 오히려 묘하게 잘 맞는 경우도 종종 있었다. 즉, 내성적인 '음기'와 외향적인 '양기'가 만나서 자연스럽게 서로 간에 아귀가 잘 맞는다면 더할 나위 없이 좋은 일이다. 하지만

반대의 경우라면, 해악을 줄이고 복을 불러오는 묘법을 연구해야 한다. 그러한 방법을 도무지 찾을 수 없다면, '상극'의 경우일 테니 필요한 내공을 쌓을 때까지 우선은 피하는 게 상책이겠고. ━━━━━━━

③ <소대(小大)표>

'표 5', <소대(小大)표>는 <음양형태 제2법칙>을 점수화했다. 이 표는 '면적'을 기준으로 한다. 여기서 '음기'는 전체 크기가 작고(작을小, small), '양기'는 전체 크기가 큰 상태(클大, big)를 지칭한다. 다른 표와 마찬가지로, '음기'는 '－', '양기'는 '＋'로, 그리고 '잠기'는 '음기'나 '양기'로 치우치지 않은 중간지대로서 '0'으로 표기한다.

이 표는 얼굴 특정부위에 맞는 기운으로 '－2', '－1', '0', '＋1', '＋2' 중에 하나를 선택해서 점수화할 수 있다. 이는 순서대로 전체 크기가 심하게 작은 '극소(劇小)', 작은 '소(小)', 작지도 크지도 않은 '중(中)', '큰 대(大)', 그리고 심하게 큰 '극대(劇大)'를 말한다.

'표 5', <균비(均非)표>와는 달리 이 표를 포함한 다른 <음양형태표>는 모두 잠기를 어느 한쪽으로 치우치지 않은 '중(中)'으로 상정한다. 그리고 '음기'와 '양기'를 각각 두 단계로 나눈다. '극(劇)'이 쓰이는 심한 경우와 적당한 경우가 해당 기운 내에서 이분법적

▲ 표 5 <소대(小大)표>: 전체 크기가 작거나 큰

분류	기준	음기			잠기	양기		
		음축	(-2)	(-1)	(0)	(+1)	(+2)	양축
형 (형태形, Shape)	면적 (面積, size)	소 (작을小, small)	극소	소	중	대	극대	대 (클大, big)

으로 비교적 구분이 명확하기 때문이다. 물론 단계를 더 세분화하는 것도 언제나 가능하다. 하지만, 그럴수록 구분이 모호해지고 더욱 주관적이 된다.

물론 기본적으로 주관적인 평가가 나쁜 것은 아니다. 기준이나 정도에 대한 감각은 사람의 개성과 특질에 따라 다른 게 당연하다. 게다가, '**지식 정보로서의 기술적 관상독해**'가 아닌 '**감상으로서의 예술적 얼굴읽기**'라면, 이러한 차이감은 더욱 권장된다. 즉, 현상학적인 입장에서 보면, 아는 만큼 보이고, 느끼는 만큼 실재하는 것이다. 결국에는 내가 나름대로 느껴야 존재하는 것이고, 그래야 서로 간에 진정한 대화가 가능하다.

그런데 누구나 무언가를 느낀다. 그렇다면 우선 개인적으로 쓰는 표일수록, 그리고 자신이 책임지고 잘 활용할 수 있는 소양을 갖추었다면, 제시된 표의 단계를 더 세분화해서 사용하는 것이 충분히 가능하다. 아니, 권장된다.

하지만, 이 책의 취지 중 하나는 '공감각'에 의지해서 서로 간에 교류를 시도하는 것이다. 따라서 여기서는 원리에 충실하고, 나아가 주관성과 객관성의 교집합을 넓히자는 취지에서 난이도를 비교적 쉬운 단계로 설정했다. 그래도 깊이 들어가면 그리 쉽지만은 않다. 문자적인 기록과 소통을 위해 나름의 기호체계도 설정했다. 그러고 보면 으흠, 심오하다.

④ <음양형태 제2법칙>의 예

'소(小)'는 숨기고, '대(大)'는 드러낸다. 한편으로, 부위별로 '면적'이 주는 느낌, 즉 '**소대비(小大比)**'는 조금씩 다르다. 이는 얼굴 개별부위의 상징성 때문이다. 대표적인 몇몇 부위는 다음과 같다.

예컨대, [이마]는 <u>지성</u>이다. 따라서 이마가 '소비'가 강하면 (−), 즉 작을 경우에는 본능적이다. 반면에 이마가 '대비'가 강하면 (+), 즉 클 경우에는 지성적인 느낌을 준다.

참고로, [눈의 위치]는 통상적으로 얼굴의 중간 지점이다. 그런데 눈이 위로 올라가면 얼굴 전체 비율에서 눈 아래 부위가 커지고, 눈이 아래로 내려가면 눈 위 부위가 커진다. 그렇다면 전자는 아래쪽(턱)이 주연, 후자는 위쪽(이마)이 주연이라고 할 수 있다. 따라서 눈이 올라가 이마가 작으면, 즉 턱이 클 경우에는 육체적이다. 반면에 눈이 내려가 이마가 크면, 즉 턱이 작을 경우에는 정신적이다.

다음, [눈]은 <u>마음의 창</u>이다. 따라서 눈이 '소비'가 강하면(−), 속마음을 덜 보여준다. 반면에 눈이 '대비'가 강하면(+), 마음을 확 열어 다 보여준다. 참고로, 나이가 들면 눈꺼풀이 쳐지면서 눈이 작아지게 마련이다. 생물학적으로 눈물의 질이 떨어지다 보니 눈을 보호하려면 어쩔 수 없다.

다음, [눈썹]은 <u>감정표현</u>이다. 따라서 눈썹이 '소비'가 강하면 (−), 알게 모르게, 그리고 원하건 아니건 감정표현이 은폐된다. 반면에 눈썹이 '대비'가 강하면(+), 감정표현이 잘 드러난다.

다음, [미간]은 <u>인연</u>이다. 따라서 미간이 '소비'가 강하면(−), 즉 눈썹 두 개가 연결될 듯이 보이는 경우에는 닫힌 관계에 끌린다. 반면에 미간이 '대비'가 강하면(+), 즉 눈썹 두 개가 독립적으로 따로 노는 듯이 보이는 경우에는 열린 관계에 끌린다.

다음, [눈 사이]는 <u>렌즈의 화각</u>이다. 따라서 눈 사이가 '소비'가 강하면(−), 주의를 집중한다. 비유컨대, 망원렌즈처럼 눈의 화각이 좁아져 좁은 영역에 주목한다. 반면에 눈 사이가 '대비'가 강하면 (+), 다방면에 관심을 가진다. 비유컨대, 광각렌즈처럼 눈의 화각

이 넓어져 넓은 영역을 두루 관찰한다.

다음, [눈두덩]은 행간이다. 따라서 눈두덩이 '소비'가 강하면 (-), 좁아서 무거우니 성격이 확실하다. 반면에 눈두덩이 '대비'가 강하면(+), 넓어서 가벼우니 여유가 넘친다.

참고로, 찰나의 순간에 전체적인 인상으로 얼굴을 판단할 시에, 눈썹과 눈의 간격이 '소비'가 강하면(-), 즉 짧을 경우에는 같은 눈이라도 상대적으로 작아 보인다. 반면에 눈의 간격이 '대비'가 강하면(+), 즉 길 경우에는 커 보인다.

다음, [코]는 주머니이다. 재능과 인성 등을 담은. 따라서 코가 '소비'가 강하면(-), 근성이 있고 과묵하다. 반면에 코가 '대비'가 강하면(+), 추진력이 강하고 사교적이다.

참고로, 코가 무조건 커야 좋다거나, 콧구멍이 작아야 좋다거나, 반대로 커야 좋다는 등, 어느 한쪽이 절대적으로 우세하다고 주장하는 경우도 있다. 이 책은 그러한 차별을 지양한다. 각자 나름대로 의미 있게 살만하기에.

다음, [인중]은 치부이다. 따라서 인중이 '소비'가 강하면(-), 남들의 시선에 관심이 많다. 반면에 인중이 '대비'가 강하면(+), 남들의 시선에 개의치 않는다. 참고로, 이는 코와 입 사이의 골로서 보통 젊으면 인중이 짧고, 늙으면 길다.

다음, [입]은 기름탱크이다. 따라서 입이 '소비'가 강하면(-), 소식을 하거나, 말수가 적거나, 감정 억압을 선호한다. 반면에 입이 '대비'가 강하면(+), 대식을 하거나, 말수가 많거나, 감정 분출을 선호한다.

다음, [턱]은 기둥이다. 즉, 입과 얼굴 전체를 아래에서 감싸며 지탱하는 구조물이다. 따라서 턱이 '소비'가 강하면(-), 소식을 하

는 등, 무리를 피하고 매사에 조심스럽다. 반면에 턱이 크면(+),
대식을 하는 등, 매사에 열정적이다.

다음, [광대]는 경력이다. 따라서 광대가 '소비'가 강하면(−),
순하거나 여리다. 반면에 광대가 '대비'가 강하면(+), 고집이 세고
우직하다. 참고로, 이는 코와 귀 사이의 뼈로서 앞광대와 옆광대로
나뉜다. 보통 젊으면 광대가 들어가고, 늙으면 나온다. 예컨대, 아
이한테는 광대가 보이지 않는다.

다음, [볼]은 잔정이다. 따라서 볼이 '소비'가 강하면(−), 지성
적이며 차갑다. 반면에 볼이 '대비'가 강하면(+), 감성적이며 따뜻
하다. 참고로, 이는 코와 귀 사이, 그리고 광대 아래의 살로서 보통
젊으면 볼살이 도톰하고, 늙으면 빠진다.

다음, [귀]는 작은 아이이다. 따라서 귀가 '소비'가 강하면(−),
행동반경이 작아 꼼꼼하다. 반면에 귀가 '대비'가 강하면(+), 행동
반경이 크니 대범하다.

물론 '표 2'에서와 같이 이 외에도 부위별로 해석 가능한 이야
기는 많다. 그런데 이는 기본적으로 느껴지는 인상에 기반을 두고
생산된 일종의 해석일 뿐이다. 하지만, 많은 사람들은 문학과 같은
가공의 이야기를 통해 감동을 받으며 진실을 논한다. 따라서 해석
의 시의적인 의미와 예술적인 가능성은 무궁무진하다.

이 책은 한편으로는 전통적인 해석을 존중하면서도, 현대적인
다양한 해석의 가능성을 인정하고, 나아가 나름의 진지한 해석을
제시하는 데 의의를 둔다. 이 시대는 그야말로 다양한 해석이 난무
하는 때이다. 공존과 화합을 모색하거나, 나아가 융합하거나, 혹은
대립하거나, 아니면 서로 상관 안하며 각자 도생하는.

하지만, 시대에 따라 더 의미 있는 이야기는 분명히 있다. 특

히나 이 시대는 이미지가 실제보다 더 실제 같은 미디어 환경의 강력한 영향력 하에 놓여있다. 따라서 조형을 통해 여기에 함의 가능한 내용을 창작하는 시도는 더더욱 중요하다. 이와 관련해서 이 책이 뜻깊은 역할을 하기를.

: 세로폭이 길거나 가로폭이 넓은

① <음양형태 제3법칙>: 비율

▲ 그림 22 〈음양형태 제3법칙〉: 비율

셋째, '그림 22'에서처럼, <음양형태 제3법칙>은 세로와 가로를 구조화하는 YX축을 기반으로 사물의 세로와 가로 '비율'에 주목한다. 이는 세로 비율이 상대적으로 커지면, 즉 '수직형'이 될수록 '음기'가 강해지고, 반면에 가로 비율이 상대적으로 커지면, 즉 '수평형'이 될수록 '양기'가 강해지는 현상을 지칭한다.

비유컨대, <음양형태 제3법칙>에서 '음기'의 경우, 긴 젓가락을 바닥에 세우려는 시도를 상상해보자. 그러려면 매우 집중해서 신중하게 행동해야 한다. 이와 같이 '음기'는 조심스럽고 심지가 굳다. 반면에 '양기'의 경우, 긴 젓가락을 바닥에 눕히려 시도한다면, 이는 사실 그렇게 말하기도 무색할 만큼 손쉽다. 이와 같이 '양기'는 신속한 행동이 편하게 가능하다.

② <종횡(種橫)도상>

▲ 그림 23 〈종횡(種橫)도상〉: 세로폭이 길거나 가로폭이 넓은

• 조형적 특성 •

<음양형태 제3법칙>을 '그림 23'에서처럼 간략화된 '얼굴도상'으로 비교해보면, 내가 생각하는 '음기'와 '양기'의 조형적인 특성이 드러난다. 이를테면 '음기'의 경우, 얼굴형, 그리고 눈썹과 이목구비(耳目口鼻)의 비율이 가로폭에 비해 상대적으로 세로폭이 길다. 즉, 홀쭉하다. 반면에 '양기'의 경우, 이들의 비율이 세로폭에 비해 가로폭이 넓다. 즉, 펑퍼짐하다.

'종횡(縱橫)비율'은 상대적인 개념이다. 이를테면 가로폭이 아무리 넓어도 세로폭이 훨씬 더 길면 '종비(縱比)'가 되고, 세로폭이 아무리 길어도 가로폭이 훨씬 더 넓으면 '횡비(橫比)'가 된다.

한 예로, 특정 얼굴에서 코만 보면 제법 넙대대하니 '횡비'에 가까운데, 눈 길이의 몇 곱절의 크기를 차지하는 거대한 '횡비' 입술의 바로 위에 있다면, 그 코는 상대적으로 '종비'로 보이게 된다. 다른 예로는 특정 얼굴만 보면 '종비'가 강조된 나름 말상인데, 심한 말상 얼굴 옆에 있다면, 오히려 '횡비'가 강조된 판다상으로 보이기도 한다. 물론 진정한 판다상 옆으로 가면 다시금 말상 느낌으로 복귀하고.

통상적으로 얼굴의 '종횡비'를 말할 때면 얼굴형이 기본이다. 이는 마치 유화를 그리기 위한 캔버스의 형태와도 같다. 아직 아무 것도 그리지 않았더라도 벌써부터 특유의 기운을 풍기고 있는.

얼굴형의 대표적인 두 가지, 다음과 같다. 첫째, 세로폭이 긴 말상, 즉 **'단방형(短方形)'**은 '음기'이다. 하지만, 그게 다가 아니다. 여기에다가 무엇을 어떻게 그리느냐에 따라 원래의 기운은 언제나 변하게 마련이다.

관상에서는 여러 요소 간의 영향 관계를 파악하는 게 중요하다. 예를 들어, 가로폭이 좁고 세로폭이 긴 코는 '음기', 그리고 가로폭이 넓고 세로폭이 짧은 코는 '양기'이다. 만약에 같은 말상이 '음기' 코를 만났을 때에는 '양기' 코보다 상대적으로 볼이 넓어지기에 말상 느낌이 약간 중화된다. 반면에 '양기' 코를 만났을 때에는 '음기' 코보다 볼이 좁아지기에 말상 느낌은 더욱 강조된다.

이는 얼굴형과 코의 면적 간의 비율 차이 때문이다. 결국, 같은 말상이라도 가장 말상같이 보이는 얼굴형은 얼굴 내의 이목구비가 큰, 즉 가로폭이 넓은 '양기'를 만나는 경우에 해당한다. 예컨대, 백색인종 코카소이드는 말상 얼굴에 큰 이목구비가 많다. 즉, 심하게 말상으로 보인다.

둘째, 가로폭이 넓은 판다상, 즉 **'장방형(長方形)'**은 '양기'이다. 그런데 같은 판다상이 가로폭이 넓고 세로폭이 짧은 '양기' 코를 만났을 때에는 '음기' 코보다 상대적으로 볼이 좁아지기에 판다 느낌이 약간 중화된다. 반면에 가로폭이 좁고 세로폭이 긴 '음기' 코를 만났을 때에는 '양기' 코보다 볼이 넓어지기에 판다상 느낌은 더욱 강조된다.

이 역시도 얼굴형과 코의 면적 간의 비율 차이 때문이다. 결국, 같은 판다상이라도 가장 판다상같이 보이는 얼굴형은 얼굴 내의 이목구비가 작은, 즉 가로폭이 좁은 '음기'를 만나는 경우에 해당한다. 예컨대, 황색인종 몽골로이드는 판다상 얼굴에 작은 이목구비가 많다. 즉, 심하게 판다상으로 보인다.

• 내용적 특성 •

개념적으로 보면, '음기'는 '종비'가 강하다. 즉, 세로폭이 길다. 수직의 Y축과 관련된다. 반면에 '양기'는 '횡비'가 강하다. 즉, 가로폭이 넓다. 수평의 X축과 관련된다. 전통적으로 수직은 하늘과 땅을 이어준다고 이해되어 왔다. 즉, 위로는 형이상학적인 관념과 아래로는 형이하학적인 물질을 관통한다. 이는 논리적인 '심화'의 축이다. 결국에는 말이 되어야 한다. 반면에 수평은 자신의 사고나 행동의 지평이 관념이건, 물질이건 그 영역을 사방으로 넓혀준다. 이는 경험적인 '확장'의 축이다. 결국에는 겪어 봐야 한다. 따라서 '종비'가 강하면, 하나에 집중하고, '횡비'가 강하면, 사방에 관심을 기울인다.

위의 전제를 기반으로 이 조형 방식에서 유추 가능한 '음기'와 '양기'의 내용적인 특성은 다음과 같다. '음기'는 지성적이고 강직한 느낌, 그리고 '양기'는 감성적이고 유연한 느낌을 준다. 비유컨대, '음기'는 자신의 생각을 차곡차곡 쌓아가며 집중하는 사려 깊고 책임감 넘치는 학자와도 같다. 그렇다면 '양기'는 자신의 생각을 사방으로 전개하며 실험하는 열정적이고 호기심 넘치는 작가와도 같다.

둘의 장점은 다음과 같다. '음기'는 자신이 믿는 가치를 지키고자 하는 '곧은 심지', '양기'는 그러한 가치를 찾아내고자 하는 '모험 정신'을 지향한다. 즉, 각자의 목표가 확실하다. 우선, '곧은 심지'는 성실하게 수립한 자료와 꼼꼼하게 체계화한 논리를 통해 더욱 공고해진다. 다음, '모험 정신'은 때에 따라 반응하는 직관적인 감각의 체화로 인해 더욱 탄력을 받는다.

둘의 단점은 다음과 같다. 우선, '음기'가 지나치면 답답해진다. 마치 교조적인 종교에 세뇌라도 된 양, 다른 관점으로 세상을 보는 시도 자체를 차단해버리니 도무지 고집불통이다. 반면에 '양기'가 지나치면 위험해진다. 당장 중요한 건 도외시한 채 자신의 이상만을 쫓다 보니 자신과 주변 사람들에게 소홀해지게 마련이다. 이 또한 다른 측면에서 고집불통이다.

다른 모든 <음양법칙>과 마찬가지로, 여기에서도 '음기'와 '양기'는 **상호 보완적**일 수도, 혹은 **상호 파멸적**일 수도 있다. 통상적으로, 서로

간에 유기적으로 어울리며 조화를 이루면 전자의 경우가 된다. 반면에 부조화가 제대로 해소되지 않으면 후자의 경우가 된다.

물론 **'고차원적인 미감'**을 달성하기 위해서는 적당한 부조화가 필요하다. 이를테면 부조화가 제대로 해소되지 않을 줄 알았는데, 알고 보니 묘하게 해소된 경우가 원래부터 아무 무리가 없었던 경우보다 더욱 알싸하다. 이를테면 동양의 '음양오행' 사상을 보면, '상생(相生)'만 맞다 하고, '상극(相剋)'을 무조건 기피하는 게 아니다. 즉, '상극'도 활용 가치가 있다. 미는 추가 있어야지만 더욱 빛나는 법이다. ─────────

③ <종횡(種橫)표>

'표 6', <종횡(縱橫)표>는 <음양형태 제3법칙>을 점수화했다. 이 표는 '비율'을 기준으로 한다. 여기서 '음기'는 세로폭이 길고 (세로縱, lengthy), '양기'는 가로폭이 넓은 상태(가로橫, wide)를 지칭한다. '음기'는 '-', '양기'는 '+'로, 그리고 '잠기'는 '음기'나 '양기'로 치우치지 않은 중간지대로서 '0'으로 표기한다.

이 표는 얼굴 특정부위에 맞는 기운으로 '-2', '-1', '0', '+1', '+2' 중에 하나를 선택해서 점수화할 수 있다. 이는 순서대로 세로폭이 심하게 긴 '극종(劇縱)', 세로 '종(縱)', 길지도 넓지도 않은 '중(中)', 가로 '횡(橫)', 그리고 가로폭이 심하게 넓은 '극횡(劇橫)'을 말한다.

▲ 표 6 <종횡(種橫)표>: 세로폭이 길거나 가로폭이 넓은

분류	기준	음기			잠기	양기		
		음축	(-2)	(-1)	(0)	(+1)	(+2)	양축
형 (형태形, Shape)	비율 (比率, proportion)	종 (세로縱, lengthy)	극종	종	중	횡	극횡	횡 (가로橫, wide)

'극종'과 '종', 그리고 '극횡'과 '횡'은 작위적인 기준이다. 어떤 사람은 정말 극단적이어야만 '극(劇)'자를 붙이고, 다른 사람은 조금만 심해도 바로 '극'자를 붙인다. 따라서 '극종'과 '종', 그리고 '극횡'과 '횡'이 기계적으로 50:50이 되는 경우는 현실적으로 쉽지 않다. 이는 물론 주관적인 느낌에 평가를 의지하는 특성상, 당연한 일이다.

내가 제시하는 <얼굴표현표>는 기본적으로 **'주관적인 평가표'** 이다. 내 생각에, 어찌할 수 없는 주관성을 문제시 삼기보다는, 이를 인정하고 활용하는 적극적인 태도가 더 생산적이다. 우선, 개인적으로 이 표를 활용하다 보면, 많은 경험을 통해 나름의 기준이 선명해진다. 즉, 어느 정도 경지에 이르면 내 마음 안에서는 나름대로 공정하고 일관된 판단을 할 수 있게 된다. 다음, 이 표를 활용해서 제시된 기호 체계로 토론을 하다 보면, 많은 경험을 통해 공통된, 혹은 합의할 만한 기준이 선명해진다. 즉, 어느 정도 경지에 이르면 상호 간에 이해 가능한 기준이 드러난다.

나는 내 삶을 살지만, 그럼에도 불구하고 우리는 만난다. 이 표는 그 만남의 현장에서 서로 간에 대화를 시도해볼 수 있는 일종의 **'모르스부호(morse code)'** 이다. 비유컨대, 나는 내 방 안을 벗어난 적이 없다. 하지만, 그 방 안에서 내가 만난 사람, 수도 없이 많다. 이와 같이 우리는 알게 모르게 남의 방에 간다. 나도, 너도. 어제도, 오늘도, 그리고 내일도. 세상은 그렇게 흘러간다. 신경 쓰건 말건. 그렇다면 자, 다시 한 번 두들겨보자. 그리고 잘 들어보자.

④ <음양형태 제3법칙>의 예

'종(縱)'은 한곳에 집중하고, '횡(橫)'은 사방에 관심을 기울인다. 한편으로, 부위별로 '비율'이 주는 느낌, 즉 **'종횡비(縱橫比)'** 는 조

금씩 다르다. 이는 개별 얼굴부위의 상징성 때문이다. 대표적인 몇몇 부위는 다음과 같다.

예컨대, [이마]는 <u>안테나</u>이다. 따라서 이마가 '종비'가 강하면(−), 즉 위로 길 경우에는 고매한 이상을 추구한다. 반면에 이마가 '종비'가 약하면(+), 즉 짧을 경우에는 물질적인 관심이 크다. 즉, 전자는 형이상학, 후자는 형이하학을 지향한다.

참고로, 이는 전통적인 관상이론에서 위와 아래를 나누는 방식, 즉 '상안(고매한 정신)', '중안(사람의 감성)', '하안(물질적 육체)'의 삼분법과도 통한다. 물론 하늘이 아니라 땅을 형이상학적이라고 가정한다면 사뭇 다른 이야기도 가능하다. 하지만, 많은 사람들이 땅에 살면서 하늘을 보고 경배를 하는 심리를 떠올리면, 전통적인 이해가 일견 그럼직해 보인다.

한편으로, 이마가 '횡비'가 강하면(+), 즉 옆으로 넓을 경우에는 지성의 관심 영역이 방대해서 박학다식하다. 반면에 이마가 '횡비'가 약하면(−), 즉 좁을 경우에는 한 분야에 집중한다.

참고로, '종비'는 '심화(−)', 즉 위아래 깊이와 관련된 질(−)을, 그리고 '횡비'는 '확장(+)', 즉 양옆 넓이와 관련된 양(+)을 의미한다. 이는 앞으로 설명할 턱에서도 마찬가지이다.

다음, [턱]은 <u>창고</u>이다. 따라서 턱의 '종비'가 강하면(−), 즉 아래로 길쭉할 경우에는 육체적이다. 반면에 턱의 '종비'가 약하면(+), 즉 짧을 경우에는 정신적이다. 한편으로, 턱의 '횡비'가 약하면(−), 즉 좁을 경우에는 조심성이 강하다. 반면에 턱의 '횡비'가 강하면(+), 즉 옆으로 넓을 경우에는 모험심이 강하다.

다음, [눈]은 <u>마음의</u> 상태이다. 따라서 눈이 '종비'가 강하면(−), 즉, 눈동자가 상대적으로 더 많이 드러날 경우에는 주의력이

강하다. 반면에 눈의 '횡비'가 강하면(+), 즉, 흰자위가 더 많이 드러날 경우에는 느긋하다.

다음, [눈썹]은 <u>표현의 영역</u>이다. 따라서 '종비(−)'가 강하면, 즉 눈썹이 좁을 경우에는 표현이 명쾌하다. 반면에 '횡비(+)'가 강하면, 즉 눈썹이 양옆으로 넓을 경우에는 표현하는 방식이 다채롭다.

다음, [코]는 <u>숨</u>이다. 따라서 코의 '종비'가 강하면(−), 즉, 길 경우에는 지속적이고 안정적이다. 반면에 코의 '횡비'가 강하면(+), 즉, 위아래가 짧을 경우에는 즉흥적이고 변화무쌍하다.

참고로, 코가 길면 숨길이 길어 공기를 보온하는 기능을 한다. 콧구멍이 작거나 코끝이 내려와도 마찬가지이다. 이는 추운 지방에 적합하다. 반대로 코가 짧고 콧구멍이 크고 코끝이 올라가면 보온 기능이 떨어진다. 이는 더운 지방에 적합하다.

다음, [콧대]는 <u>중심축</u>이다. 따라서 콧대의 '종비'가 강하면(−), 즉 좁을 경우에는 매사에 조심하며 민감하다. 반면에 콧대의 '횡비'가 강하면(+), 즉 두꺼울 경우에는 참견을 좋아하며 매사에 과감하다.

다음, [입술]은 <u>센서</u>이다. 따라서 입술의 '종비'가 강하면(−), 즉 피부조직이 두터울 경우에는 매사에 감성적이다. 반면에 입술의 '횡비'가 강하면(+), 즉 피부조직이 얇게 양옆으로 퍼질 경우에는 매사에 냉철하다.

참고로, 입술은 내피가 겉으로 나와 있기에 다른 피부조직보다 실제로 더 감각적이다. 그런데 윗입술과 아랫입술의 차이를 분석하는 관점은 다양하다. 이를테면 순서대로 윗입술을 '형이상학', '정신', '음기', '이타성', 그리고 아랫입술을 '형이하학', '육체', '양기', '이기성' 등으로 간주하거나, 혹은 기술된 바와 완전히 반대로 보는

경우도 있다.

내 입장에서는 모두 다 재미있는 해석이다. 물론 어떤 길로 등산하며 의미를 만들지는 상황과 맥락, 그리고 내 기질과 의지가 다 알아서 할 거다. 처음부터 굳이 뭐가 맞는지 정답을 가릴 이유가 없다. 그러니 우선, 가능한 수많은 의미를 긍정하자. 그리고는 내 해석에 나름대로 합당한 책임을 지자.

다음, [귀]는 <u>마음의 지향</u>이다. 따라서 귀의 '종비'가 강하면 (−), 굳은 신념으로 마음을 다잡는다. 반면에 귀의 '횡비'가 강하면 (＋), 호기심이 넘치며 마음을 연다.

다음, [인중]은 <u>깜냥</u>이다. 따라서 인중의 '종비'가 강하면(−), 심지가 굳고 몰입한다. 반면에 인중의 '횡비'가 강하면(＋), 아량이 넓고 주변을 챙긴다.

참고로, 인중은 코가 입으로 통하는 길이다. 얼굴 길에는 대표적으로 정수리에서 이마, 미간, 코를 통해 팔자주름으로 가는 길과 인중을 통해 입으로 가는 길이 있다. 그런데 이 길들은 턱에서 다시금 만난다.

물론 이 외에도 부위별로 해석 가능한 이야기는 많다. 이는 특정 얼굴을 만나면서, 그리고 그 인물이 살아간 역사를 복기하면서, 나아가 같은 사람 종으로서 여러모로 함께 동고동락하면서, 때와 관점에 따라 타당한 방식으로 계속 만들어질 것이다. 누군가가 오랜 시간 축적하며 알게 모르게 만들어낸 흔적은 소중하다. 개인적으로 그리고 역사적으로. 그리고 주관과 객관을 끊임없이 왕복운동하며 이를 읽어내는 우리가 진정한 예술가다. 혹은, 이 시대의 도사다.

: 깊이가 얕거나 깊은

① <음양형태 제4법칙>: 심도

넷째, '그림 24'에서처럼, <음양형태 제4법칙>은 깊이를 구조화하는 Z축을 기반으로 사물의 '심도'에 주목한다. 이는 깊이폭이 상대적으로 얕아지면, 즉 '평면형'이 될수록 '음기'가 강해지고, 반면에 깊이폭이 상대적으로 깊어지면, 즉 '입체형'이 될수록 '양기'가 강해지는 현상을 지칭한다.

비유컨대, <음양형태 제4법칙>에서 '음기'의 경우, 스프링을 꾹 눌러 납작하게 만드는 시도를 상상해보자. 그러려면 꾸준하고 적당한 힘이 필요하다. 이와 같이 '음기'는 조건적이고 관계 지향적이다. 반면에 '양기'의 경우, 스프링을 탁 놓는다면, 눌린 반대 방향으로 순식간에 튀어나온다. 이와 같이 '양기'는 파격적이고 자기 분출적이다.

▲ 그림 24 〈음양형태 제4법칙〉: 심도

② <천심(淺深)도상>

▲ 그림 25 〈천심(淺深)도상〉: 깊이가 얕거나 깊은

• 조형적 특성 •

　<음양형태 제4법칙>을 '그림 25'에서처럼 간략화된 '얼굴도상'으로 비교해보면, 내가 생각하는 '음기'와 '양기'의 조형적인 특성이 드러난다. 이를테면 '음기'의 경우, 귓구멍과 이마뼈, 눈, 코바닥, 코끝, 입, 턱 사이의 거리가 짧다. 즉, 상대적으로 함몰되었다. 그래서 얼굴이 납작하게 평면적으로 보인다. 황색인종 몽골로이드의 얼굴형에 이런 식의 **'단두형'(短頭形)**이 많다. 반면에 '양기'의 경우, 이들의 거리가 길다. 즉, 돌출되었다. 그래서 얼굴이 볼록하게 입체적으로 보인다. 백색인종 코카소이드의 얼굴형에 이런 식의 **'장두형(長頭形)'**이 많다.

　그런데 얼굴에는 부위별로 함몰과 돌출의 정도가 다양하다. 따라서 여러 부위의 '음기'와 '양기'를 종합적으로 판단해야 한다. 예를 들어, 코 옆 주변을 지칭하는 코바닥과 상악골(위턱뼈)과 하악골(아래턱뼈)에서 돌출되어 치아를 지지하는 치조골의 위치는 인종 간에 차이를 보인다. 이를테면 백색인종 코카소이드는 코바닥은 돌출되고 치조골은 함몰된 경우가 많다. 황색인종 몽골로이드는 코바닥은 함몰되고 치조골은 중간인 경우가 많다. 흑색인종 니그로이드는 코바닥은 중간이고 치조골은 돌출된

경우가 많다.

같은 얼굴 크기를 가정하면, 귓구멍과 눈 사이의 거리는 '단두형'이건 '장두형'이건 별 차이가 없다. 그런데 '단두형' 얼굴의 눈이 튀어나와 보이는 것은 이마와 코바닥이 상대적으로 함몰되었기 때문이다. 반면에 '장두형' 얼굴의 눈이 움푹 들어가 보이는 것은 이마와 코바닥이 돌출되었기 때문이다. 즉, 귓구멍과 이마, 그리고 귓구멍과 코바닥 사이의 거리는 '단두형'보다 '장두형'이 길다.

결과적으로 '단두형'의 경우에는 눈부위가 얕기 때문에, 눈동자로 들이치는 바람과 냉기로부터 이를 보호해주기 위해 눈두덩의 살이 두껍고 눈의 면적은 작은 경우가 많다. 반면에 '장두형'의 경우에는 눈부위가 깊기 때문에 바람과 냉기가 순화되는 효과가 있다. 따라서 눈두덩의 살이 얇고 눈의 면적은 큰 경우가 많다. 게다가, 눈썹까지 길면 먼지도 막아주니 눈이 더욱 커도 문제가 없다.

같은 얼굴 크기, 즉 같은 피부면적을 가졌을 경우, '단두형'이 '장두형'보다 얼굴이 커 보인다. '단두형'은 얼굴이 납작하게 퍼져서 정면에서 보이는 면적이 더 크기 때문이다. 반면에 '장두형'은 얼굴이 뒤로 깊어서 입체적인 명암이 골고루 지기에 실제로 보이는 면적보다 작아 보인다.

물론 **'천심(淺深)비율'**은 상대적인 개념이다. 이를테면 '단두형'끼리 모여 있는 집단에서도 그나마 '장두형'은 있게 마련이다. 하지만, 더욱 '장두형'인 집단에서는 그 얼굴은 '단두형'으로 여겨지게 된다. 이와 같이 '단두형'과 '장두형'을 절대적인 수치로 나누는 기준은 존재하지 않는다. 이를테면 실제 말머리 옆에 서면 사람 종 모두는 다 '단두형'이 된다. 따라서 <얼굴표현표>는 사람 간에 상대적으로 평가하는 방편적이고 임의적인 기준을 전제한다. 예컨대, 말과 사람 간이 아니라. ————————

• 내용적 특성 •

이 조형 방식에서 유추 가능한 '음기'와 '양기'의 내용적인 특성은 다음과 같다. 통상적으로, '음기'는 과묵하고 든든한 느낌을 준다면, '양기'는 표현적이고 사교적인 느낌을 준다. 비유컨대, '음기'는 아무리 어려운 일

이 있어도 묵묵히 감내하며 이겨내는 홀로서기의 근성이다. 그렇다면 '양기'는 어려운 일이 있으면 이를 만방에 알리며 도움을 구하는 동료 지향적인 사교성이다.

둘의 장점은 다음과 같다. '음기'는 개인적인 '한(恨)', '양기'는 관계적인 '정(情)'을 지향한다. 우선, '한'은 자신의 마음 깊숙한 곳에서 우러나오는 감동적인 울림에 의지하여 모진 풍파로부터 마침내 벗어나는 거룩한 역사가 가능해진다. 다음, '정'은 주변에 마음을 터놓을 수 있는 사람들과 교감하고 합심하며 다듬어진 공동체적 소속감을 바탕으로 끊임없이 대의를 추구한다.

둘의 단점은 다음과 같다. 우선, '음기'가 지나치면 꽉 막힌다. 자신에게는 지독한 정의가 남에게는 독이 되는 수도 있다. 즉, 세상의 다양한 이야기에 귀를 기울여야 한다. 반면에 '양기'가 지나치면 쏠려간다. 좋은 날에는 무한한 신뢰의 청사진이 나쁜 날에는 공동 운명체의 파괴를 불러오는 아마겟돈(Armageddon)의 전조가 되기도 한다.

이 진단은 물론 원리 자체에 대한 기술이 아니라, **'논리적 해석'**과 **'문학적 창작'**에 기반을 둔 **'추론적 가정'**일 뿐이다. 즉, 이야기는 언제라도 필요에 따라 다시 쓸 수 있다. 또한, 예측 가능한, 혹은 알 수 없는 예외는 항상 있게 마련이다.

중요한 건, 모든 <음양법칙>이 그러하듯이, '음기'와 '양기'는 '상호 보완적'인 관계가 될 수 있다는 사실이다. 한 사람 안에는 다양한 종류의 '음기'와 '양기'가 섞여 있다. 그렇다면 이를 융합하고 시너지 효과를 노리는 게 보다 나은 미래를 여는 관건이다. ─────────

③ <천심(淺深)표>

'**표 7**', <천심(淺深)표>는 <음양형태 제4법칙>을 점수화했다. 이 표는 '심도'를 기준으로 한다. 여기서 '음기'는 깊이가 얕고(얕을淺, shallow), '양기'는 깊이가 깊은 상태(깊을深, deep)를 지칭한

▲ 표 7 <천심(淺深)표>: 깊이가 얕거나 깊은

분류	기준	음기			잠기	양기		
		음축	(-2)	(-1)	(0)	(+1)	(+2)	양축
형 (형태形, Shape)	심도 (深度, depth)	천 (얕을淺, shallow)	극천	천	중	심	극심	심 (깊을深, deep)

다. '음기'는 '－', '양기'는 '＋'로, 그리고 '잠기'는 '음기'나 '양기'로 치우치지 않은 중간지대로서 '0'으로 표기한다.

이 표는 얼굴 특정부위에 맞는 기운으로 '－2', '－1', '0', '＋1', '＋2' 중에 하나를 선택해서 점수화할 수 있다. 이는 순서대로 심하게 얕은 '극천(劇淺)', 얕은 '천(淺)', 얕지도 깊지도 않은 '중(中)', 깊은 '심(深)', 그리고 심하게 깊은 '극심(劇深)'을 말한다.

처음 이 표를 활용한다면, 이러한 평가가 어색하고 어려울 수 있다. 그런데 당연하다. '극천'과 '천', 그리고 '극심'과 '심'은 작위적이고 임의적인 기준이기 때문이다. 주관적이지만 나름 섬세한 평가를 수행하기 위한. 그래도 '천'과 '심'의 이분법적인 구분은 비교적 쉽다. 하지만, 처음부터 얼굴 하나만 달랑 보고 평가한다면 이마저도 힘들 것이다.

따라서 처음에 연습을 할 때는 두 개의 얼굴을 비교해서 평가해보기를 권장한다. 그러면 우선 '천'과 '심'의 상대적인 구분이 확실해진다. 여기에 익숙해지면, 두 개 이상의 얼굴을 통째로 비교해볼 수도 있다. 이와 같이 자료와 경험이 축적되다 보면, 스스로 그럴 듯한 기준이 생기게 마련이다. 그러다 보면 자연스럽게 '극천'과 '천', 그리고 '극심'과 '심'의 구분도 가능해진다. 나아가, 얼굴 하나만 달랑 보고도 평가가 가능해 진다. 그동안 내가 평가한 수많은 다른 얼굴들과 암묵적으로 대화가 가능해지기에. 이게 바로 사람이

할 수 있는 일종의 '**빅데이터 알고리즘 기법**'이다.

그리고 이는 결과적으로 '**나름의 이야기 창작**'으로 이어진다. 아니, 그래야 의미가 있다. 사람의 주관성, 즉 '**개별적인 작가정신**'이 인공지능의 객관성, 즉 '**총체적인 통계계산**'에 비해 열등하지 않으려면. 중요한 건, 누구나 모름지기 자신이 잘하는 것을 해야 한다.

그렇다면 때에 따른 '**오류와 불합리함**'을 찬양하자. 다들 '-2'를 외칠 때 나 혼자 '+1'을 말한다고 해서 누가 뭐, 어쩌겠는가. 만약에 그게 나만의 독특한 오랜 경험의 결실이고, 나아가 책임 있는 판단이라면. 세상 끝 날에, 나를 믿을 사람은 결국에는 나밖에 없다. 그리고 그러한 진심은 '감동'이라는 이름으로 상대방에게 전달 가능하다. 사람은 그렇게 꿈을 꾼다.

④ <음양형태 제4법칙>의 예

'천(淺)'은 자신을 돌아보고, '심(深)'은 세상을 살펴본다. 한편으로, 부위별로 '심도'가 주는 느낌, 즉 '**천심비(淺深比)**'는 조금씩 다르다. 이는 얼굴 개별부위의 상징성 때문이다. 대표적인 몇몇 부위는 다음과 같다.

예컨대, [얼굴형]은 <u>엉덩이</u>이다. 따라서 얼굴형이 '천비'가 강하면(-), 즉 얕을 경우에는, 다시 말해 납작한 '단두형'이면, 처한 상황을 감내하는 의지가 보인다. 반면에 얼굴형이 '심비'가 강하면(+), 즉 깊을 경우에는, 다시 말해 입체적인 '장두형'이면, 새로운 상황을 모색하는 호기심이 보인다.

다음, [이마]는 <u>뇌의 갑옷</u>이다. 따라서 이마가 '천비'가 강하면(-), 즉 얕을 경우에는 평상시에 조신하게 처신한다. 반면에 이마가 '심비'가 강하면(+), 즉 깊을 경우에는 활달하게 움직이며 자신

의 한계를 시험한다.

다음, [눈부위]는 속마음이다. 따라서 눈부위가 '천비'가 강하면
(−), 즉 상대적으로 평면적일 경우에는 마음을 숨기며 사려 깊게
처신한다. 반면에 눈부위가 '심비'가 강하면(+), 즉 입체적일 경우
에는 마음을 드러내며 사방으로 움직인다.

다음, [눈썹뼈]는 이마의 주먹이다. 따라서 눈썹뼈가 '천비'가
강하면(−), 서로 간의 화합을 잘 도모한다. 반면에 눈썹뼈가 '심비'
가 강하면(+), 상대방을 향한 대적에 강하다.

다음, [코]는 돛단배의 돛이다. 따라서 코가 '천비'가 강하면
(−), 매사에 진중하고 조심성이 강하다. 반면에 코가 '심비'가 강하
면(+), 에너지가 넘치고 뚝심이 강하다.

다음, [입]은 동굴이다. 따라서 입이 '천비'가 강하면(−), 명상
적이고 조용하다. 반면에 입이 '심비'가 강하면(+), 표현적이고 사
교적이다.

다음, [턱]은 지배력이다. 따라서 턱이 '천비'가 강하면(−), 상
대방에 대응하기를 선호한다. 반면에 턱이 '심비'가 강하면(+), 직
접 나서기를 선호한다.

물론 이 외에도 부위별로 해석 가능한 이야기는 많다. 그런데
부위별 음양기운은 변하게 마련이다. 즉, 사회적인 영향 관계에서
결코 자유로울 수 없다. 예를 들어 황색인종 몽골로이드만 모여 있
는 환경을 가정해보면, 백색인종 코카소이드와 같은 극단적인 '장
두형'은 찾아보기 힘들다. 하지만 그렇다고 해서, '장두형'의 기질마
저도 사라지는 것은 아니다. 오히려, '단두형' 중에서도 비교적 '장
두형'인 얼굴을 통해서 그 기질은 결국 느껴지게 마련이다.

이는 '환경적인 느낌'으로 결코 객관적이거나 절대적이지 않다.

오히려, 주관적이고 상대적이다. 특정 그림에서 검은색이 없다면 다른 진한색이 검은색의 역할을 하게 되듯이. 이는 물론 하얀색도 마찬가지이다.

한편으로, 전통적인 관상학은 **'단수 얼굴'**에 한정해서 '정해진 해석'을 내놓는 경우가 많았다. 마치 우주적으로 변치 않는 '절대적인 기준'이라도 있는 양. 하지만, 그런 기준은 사실상 없다. 기껏해야 '암묵적인 합의', 혹은 '알 수 없는 맹신'일 뿐이다.

고정보다는 변화를 읽는 것이 관상의 진정한 경지이다. 그렇다면 얼굴이란 모름지기 홀로 읽는 것보다는 군상으로 읽는 것, 즉 **'환경 독해'**가 더 재미있다. 즉, 상대가 누구냐에 따라 내 얼굴은 변하게 마련이다. 이는 누구의 얼굴이라도 마찬가지이다. 따라서 변화를 긍정하자. 물론 어떤 해석은 소용돌이 속에서도 빛나게 마련이다. 마치 둘도 없는 보석과도 같이. 최소한 그때만이라도.

: 사방이 둥글거나 각진

① <음양형태 제5법칙>: 입체

다섯째, '그림 26'에서처럼, <음양형태 제5법칙>은 가로와 세로, 그리고 깊이를 구조화하는 XYZ축을 기반으로 그려지는 사물의 '입체'에 주목한다. 이는 입체의 외곽이 상대적으로 둥글수록 '음기'가 강해지고, 입체의 외곽이 각질수록 '양기'가 강해지는 현상을 지칭한다.

비유컨대, <음양형태 제5법칙>에서 '음기'의 경우, 동그란 공을 굴리는 경우를 상상해보자. 그러면 큰 어려움 없이 앞으로 잘도 굴러간다. 이와 같이 '음기'는 부담 없이 흐름을 잘 탄다. 반면에

'양기'의 경우, 각이 진 공을 굴리려면 힘을 세게 주어야 한다. 이와 같이 '양기'는 화끈하게 모 아니면 도다.

▲ 그림 26 〈음양형태 제5법칙〉: 입체

② <원방(圓方)도상>

▲ 그림 27 〈원방(圓方)도상〉: 사방이 둥글거나 각진

• 조형적 특성 •

<음양형태 제5법칙>을 '그림 27'에서처럼 간략화된 '얼굴도상'으로 비교해보면, 내가 생각하는 '음기'와 '양기'의 조형적인 특성이 드러난다. 이를테면 '음기'의 경우, 얼굴 전반적으로 골질에 비해 육질이 강하다. 즉, 살집이 많이 잡혀 뼈가 잘 느껴지지 않는다. 그래서 외각이 둥그렇다. 반면에 '양기'의 경우, 육질에 비해 골질이 강하다. 즉, 살집이 거의 잡히지 않아 뼈가 훤히 드러난다. 그래서 외각이 모났다. 그렇다면 살은

'음기', 뼈는 '양기'이다. 통상적으로 특정 사람의 일생으로 보면, 젊을 때는 육질이 강하다가 늙으면서 점차 골질이 강해진다.

'원방(圓方)비율'은 상대적인 개념이다. 이를테면 골질이 강해도 육질이 훨씬 더 강하면 원형(圓形)이고, 육질이 강해도 골질이 훨씬 더 강하면 방형(方形)이다. 이를테면 특정 얼굴에서 콧대가 우뚝 서 있는데, 코끝과 콧볼이 엄청 방방하고 도톰하면 원형이다. 반면에 얼굴이 비만임에도 불구하고 콧대가 단단하고 곧으며 코끝이 뾰족하면 방형이다.

혹은, 육질이 약해도 골질이 훨씬 더 약하면 원형이고, 골질이 약해도 육질이 훨씬 더 약하면 방형이다. 이를테면 신생아는 아직 코가 발달하지 않아서 볼과 같은 다른 부위에 비해 코의 육질이 비교적 약하지만, 골질은 훨씬 더 빈약해서 원형이다. 반면에 노인의 골격이라 젊을 때보다 쪼그라들었는데, 영양공급이 제대로 되지 않아 피골이 상접한 나머지 살집을 거의 찾아볼 수 없다면 방형이다.

이와 같은 구분은 코뿐만 아니라 이마, 눈썹뼈, 눈두덩, 볼살, 턱 등에도 모두 적용이 가능하다. 기본적으로 비만의 경우에는 얼굴살집이 비대해져서 얼굴 외각이 동그래지고, 영양실조의 경우에는 얼굴살집이 빠져서 얼굴 외각이 모나게 된다. 반면에 무턱, 광대뼈 함몰, V라인과 같이 선천적으로 뼈가 작거나, 주걱턱, 광대뼈 돌출, 혹은 사각턱과 같이 뼈가 큰 경우도 있다. 혹은, 인종적으로 눈두덩과 같은 피부가 두껍거나 얇은 경우도 있다. 아니면, 부위별로 육질과 골질의 비율이 다른 경우도 있다. 예를 들어, 안 먹어도 볼살은 도무지 빠지지 않거나, 반대로 많이 먹어도 볼살이 가장 늦게 붙는 경우가 그렇다.

그런데 여기서 주의할 점! '원방비'는 다른 비율과 마찬가지로 조형적인 결과에 따른 기준이다. 즉, '원비'가 강하면 통상적으로 둥글다. 반면에 '방비'가 강하면 각지다. 그렇다면 '원방비'는 살집과 골질의 관계만으로는 도무지 설명이 어려운 현상도 포함한다.

예컨대, 눈썹이 둥글면 '원비'가 강하고, 각지면 '방비'가 강하다. 물론 여기에는 살집과 골질의 영향도 있겠지만, 볼살만큼 직접적이진 않다. 그럼에도 불구하고, '얼굴표현표'에서는 눈썹과 볼살의 '원방비'를 차별

하지 않는다. 조형적인 모습이 충분히 명쾌하다면. 이와 같이 '얼굴표현표'는 '생명, 기계공학'이 아니다. 오히려, **생명력을 노래하는 조형예술**이다. _____

• 내용적 특성 •

'음기'는 살집이 뼈대보다 넘친다. 반면에 '양기'는 뼈대가 살집보다 넘친다. 이를 개념적으로 유추하자면, 살집과 뼈대의 관계는 경험과 논리, 실제와 이론, 온기와 냉기, 화합과 투쟁 등으로 이해 가능하다. 그리고 이러한 내용은 조형적으로 곡선과 직선의 관계와도 잘 통한다.

위의 전제를 기반으로 이 조형 방식에서 유추 가능한 '음기'와 '양기'의 내용적인 특성은 다음과 같다. '음기'는 정이 많으며 이해심이 넘치는 느낌, 그리고 '양기'는 논리적이며 투쟁적인 느낌을 준다. 비유컨대, '음기'는 아무리 잘못한 자식이라도 우선 감싸 안고 보는 부모의 마음과도 같다. 그렇다면 '양기'는 문제를 과감히 지적하고 시시비비를 가리는 정의로운 시민과도 같다.

둘의 장점은 다음과 같다. '음기'는 신뢰하는 마음으로 관계를 중시하는 '상생의 정신'을 지향한다. 즉, 좋은 게 좋은 거다. 그리고 '양기'는 대치와 경쟁을 통해 더 나은 삶을 모색하는 '발전의 정신'을 지향한다. 즉, 싸우며 크는 거다.

둘의 단점은 다음과 같다. 우선, '음기'가 지나치면 매사에 물렁해진다. 이래도 좋고, 저래도 좋다면, 도무지 심지가 없다. 분위기에 쏠리기 쉽다. 반면에 '양기'가 지나치면 매사에 날이 서 있다. 이래도 문제고, 저래도 문제라면, 도무지 할 수 있는 게 없다. 되는 건 없고 감정소모만 크다.

다른 모든 <음양법칙>처럼 여기에서도 어느 하나가 다른 하나보다 무조건 나은 경우는 없다. 즉, 나름대로 장단점이 있다. 그렇다면 상황과 맥락에 따라 장점은 극대화하고, 단점은 극소화하는 슬기가 필요하다. 그런데 문제는 때에 따라 원래의 장점이 단점이 되기도 하고, 원래의 단점이 장점이 되기도 한다는 것이다. 즉, 완전무결한 정답은 없다. 그렇다면

'예술적인 통찰'이 필요하다. 예술은 도무지 알 수 없는 곳에서 빛을 발하기에. _____

③ <원방(圓方)표>

'표 8', <원방(圓方)표>는 <음양형태 제5법칙>을 점수화했다. 이 표는 '입체'를 기준으로 한다. 여기서 '음기'는 사방이 둥글고(둥글圓, round), '양기'는 사방이 각진 상태(모날方, angular)를 지칭한다. '음기'는 '-', '양기'는 '+'로, 그리고 '잠기'는 '음기'나 '양기'로 치우치지 않은 중간지대로서 '0'으로 표기한다.

이 표는 얼굴 특정부위에 맞는 기운으로 '-2', '-1', '0', '+1', '+2' 중에 하나를 선택해서 점수화할 수 있다. 이는 순서대로 사방이 심하게 둥근 '극원(劇圓)', 둥글 '원(圓)', 둥글지도 모나지도 않은 '중(中)', 모날 '방(方)', 그리고 사방이 심하게 모난 '극방(劇方)'을 말한다.

'극원'과 '원', 그리고 '극방'과 '방'은 작위적인 기준이다. 이는 단순히 비만이나 기아, 즉 겉으로 드러나는 형태로만 판단할 문제가 아니다. 예컨대, 비슷한 골격과 살집을 가지고 있어도 이상하게 더 둥근 느낌을 주거나, 아니면 더 각진 느낌을 주는 경우가 있다. 물론 그렇게 느껴지는 이유는 다양하다. 총체적으로 느껴지는 유기적인 어울림이 미학적으로 다 다르기 때문에.

▲ 표 8 <원방(圓方)표>: 사방이 둥글거나 각진

		음기			잠기	양기		
분류	기준	음축	(-2)	(-1)	(0)	(+1)	(+2)	양축
형 (형태形, Shape)	입체 (立體, body)	원 (둥글圓, round)	극원	원	중	방	극방	방 (모날方, angular)

결국, 같은 형태라도 파악하기에 따라 '극(劇)'이 될 수도 있고, 아닐 수도 있다. 그렇다면 '극'이란 스스로의 마음에 달렸다. 이는 결국에는 형용사를 수식해주는 부사일 뿐, 이 모든 게 다 다분히 주관적인 내 마음의 작용이다.

관상도 마찬가지이다. 중요한 건, 모양을 모양만으로 보지 않고, 이를 **'창의적인 이야기'**와 엮어서 판단할 수 있는 소양이다. 그렇다면 **'이야기꾼'**, 즉 나 없이는 세상도 없다. 그렇게 보면 '극'이란 단어는 '주관적인 표현'을 위해 활용가치가 꽤 높다. 예술을 하는데, '객관적인 기준'에 과도한 기대를 걸 필요는 없다.

④ <음양형태 제5법칙>의 예

'원(圓)'은 융통성 있게 화합하고, '방(方)'은 한 치의 물러섬 없이 대적한다. 둘의 관계는 '가변관상'과 '불변관상'의 관계와 통한다. 그런데 '가변관상'은 통상적인 '가변관상'과 그 정도가 심한 '극가변관상'을 포함한다. 우선, **'가변관상'**은 살집이나 털 길이와 같이 시간을 두고 조정 가능한 관상이다. 다음, **'극가변관상'**은 얼굴표정이나 헤어스타일과 같이 즉각적으로 변화 가능한 관상이다. 통상적으로는 후자가 더 의도적이다. 물론 여기에는 본능적인 특성도 함께 영향을 미친다.

반면에 **'불변관상'**은 성장이 멈춘 성인의 경우에는 통상적으로 의술의 힘을 빌리지 않으면 변화가 어려운 관상이다. 이를테면 골격은 고정적이다. 물론 나이가 들면서 치조골이 함몰되어 입이 움푹하게 들어가는 등, 변화가 감지되기는 하지만, '가변관상'에 비하면 상대적으로 미미하다.

'가변관상'은 여러 이유로 환경과 조건에 장단을 맞추려는 '의

지'와 관련된다. 이를테면 상대방에게 보이는 표정, 스타일, 화장, 그리고 몸매 등으로. 즉, 이는 다듬을 수 있다. 따라서 '음기'적이다.

반면에 '불변관상'은 바꾸기 어려운 현실적인 '조건'과 관련된다. 이를테면 아무리 잘 보이고 싶어도 얼굴 크기를 무리하게 줄이거나 신장을 확 키울 수는 없는 노릇이다. 즉, 이는 다듬을 수 없다. 따라서 '양기'적이다.

하지만, 이는 통상적인 경우이며, 둘의 '음양관계'는 상황과 맥락에 따라 언제라도 뒤집힐 가능성이 있다. 이를테면 이들을 공격적인 적극성으로 판단한다면, '불변관상'은 '음기적', 그리고 '가변관상'은 '양기적'이 된다. 이와 같이 사용하는 '색안경'에 따라 세상은 붉게도 변하고, 푸르게도 변한다. 그리고 붉은 색안경을 쓰면 붉은색이 도무지 안 보이고, 푸른 색안경을 쓰면 푸른색이 안 보이게 마련이다.

한편으로, 부위별로 '입체'가 주는 느낌, 즉 **'원방비(圓方比)'**는 조금씩 다르다. 이는 얼굴 개별부위의 상징성 때문이다. 대표적인 몇몇 부위는 다음과 같다.

예컨대, [이마]는 가방이다. 따라서 이마가 '원비'가 강하면 (−), 즉 둥글 경우에는 포용적으로 세상을 받아들인다. 반면에 이마가 '방비'가 강하면(+), 즉 각질 경우에는 전투적으로 세상과 한판 붙는다.

다음, [눈]은 조명이다. 따라서 눈이 '원비'가 강하면 (−), 호감의 눈으로 마음을 연다. 반면에 '방비'가 강하면(+), 비판의 눈으로 마음을 닫는다.

다음, [눈썹]은 광고판이다. 따라서 눈썹이 '원비'가 강하면 (−), 상대방의 호기심을 자극한다. '나는 그대에게 지대한 관심이

있지요'라는 식의 신호를 보내며. 반면에 눈썹이 '방비'가 강하면
(+), 상대방의 긴장을 유발한다. '나는 그대에게 내 소신을 말해야
만 해요'라는 식으로.

다음, [눈두덩]은 <u>마음의 온도</u>다. 따라서 눈두덩이 '원비'가 강
하면(−), 다시 말해 살집이 많으면 세상을 믿으며 관용적이다. 반
면에 눈두덩이 '방비'가 강하면(+), 다시 말해 살집이 적으면 세상
을 의심하며 공격적이다.

참고로, 눈두덩이 풍성해보이려면 눈썹이 올라가고, 눈두덩이
빈약해보이려면 눈썹이 내려가는 게 더 유리하다. 그래서 눈썹이
올라가면 부드럽고, 눈썹이 내려오면 강한 인상이 된다.

다음, [눈썹뼈]는 <u>방석</u>이다. 따라서 눈썹뼈가 '원비'가 강하면
(−), 상대의 마음을 느긋하게 한다. 반면에 눈썹이 '방비'가 강하면
(+), 상대가 마음을 다잡게 한다.

다음, [코]는 <u>사회성</u>이다. 따라서 코가 '원비'가 강하면(−), 사
람들과 두리뭉실 잘 어울린다. 반면에 코가 '방비'가 강하면(+), 따
질 것은 꼭 따지고 넘어간다. 참고로, 이와 같은 느낌을 극대화하기
위해서는 기왕이면 전자는 코끝이 올라가고 후자는 코끝이 내려가
는 게 좋다.

다음, [입]은 <u>담론</u>이다. 따라서 입이 '원비'가 강하면(−), 어떠
한 조건에서도 말을 잘 만든다. 반면에 입이 '방비'가 강하면(+),
특정 상황에 대한 분석을 잘한다.

다음, [이빨]은 <u>무기</u>이다. 따라서 이빨이 '원비'가 강하면(−),
즉 입술 속으로 숨겨진 경우에는 방어적이며 잔잔하다. 반면에 이
빨이 '방비'가 강하면(+), 즉 겉으로 드러나는 경우에는 공격적으
로 몰아친다.

다음, [턱]은 거울이다. 따라서 턱이 '원비'가 강하면(-), 사방에 고른 관심을 기울인다. 반면에 턱이 '방비'가 강하면(+), 관심을 기울이는 특별한 분야가 있다.

다음, [귀]는 연결잭이다. 외장하드 등을 연결하는. 따라서 귀가 '원비'가 강하면(-), 잘 받아들인다. 반면에 귀가 '방비'가 강하면(+), 까다로우니 주의를 요한다.

다음, [볼]과 [광대뼈]는 감정이입이다. 각각 살집과 뼈대를 대표한다. 따라서 볼이 '원비'가 강하면(-), 풍요로운 감정이입의 장이 열린다. 즉, 쓰다듬는다. 반면에 광대뼈가 '방비'가 강하면(+), 쓸데없는 감정이입을 차단한다. 즉, 단칼에 벤다.

물론 이 외에도 부위별로 해석 가능한 이야기는 많다. 그런데 중요한 건, '원형'과 '방형'은 서로를 필요로 한다는 것이다. 비유컨대, 살집과 뼈대, 혹은 곡선과 직선은 마치 돛대의 천과 기둥과도 같다. 즉, 돛단배가 항해를 하려면 둘의 적절한 균형이 필요하다. 그리고 '원형'은 '방형' 옆에 있어야 더 동그래 보이고, '방형' 또한 '원형' 옆에 있어야 더 각이 져 보인다.

결국, '**지고의 미**'를 위해서는 이 둘의 '**조화로운 어울림**'이 관건이다. 어느 하나만 존재해서는 견적이 안 나온다. 오히려, 각자의 특성이 부각되려면 '**대립항의 자극**'이 적절히 활용되어야 한다. 함께 사는 삶이 아름답다. 이게 바로 실전이다.

참고로, '원방비'는 가꾸기 나름이다. 이를테면 살을 찌우면 얼굴이 '원비'가 강해지고(-), 살을 빼면 '방비'가 강해진다(+). 혹은, 의도적으로 이빨을 숨기면 얼굴이 '원비'가 강해지고(-), 이빨을 보이면 '방비'가 강해진다(+).

물론 정해진 '**얼굴형태**'를 즉각 바꿀 수는 없다. 하지만, '**얼굴상**

태'는 즉각 바꿀 수 있다. 이를테면 함박웃음을 통해. 즉, 전자는 고정적이고, 후자는 가변적이다. 따라서 '관상의 효과'를 일상 속에서 즐기려면 '불변관상'보다는 '가변관상'의 장점을 활용하는 게 좋다. 얼굴은 스스로 변할 수 있어야 비로소 마음이 놓이기 때문이다. 만약에 자고 일어났는데 나도 모르게 다른 사람이 되어 있다면, 아마도 적응에 고생 좀 할 듯.

: 외곽이 주름지거나 평평한

① <음양형태 제6법칙>: 표면

여섯째, '그림 28'에서처럼, <음양형태 제6법칙>은 가로와 세로, 그리고 깊이를 구조화하는 XYZ축을 기반으로 그려지는 사물의 표면에 주목한다. 이는 사물의 표면이 상대적으로 주름질수록 '음기'가 강해지고, 반면에 평평할수록 '양기'가 강해지는 현상을 지칭한다.

비유컨대, <음양형태 제6법칙>에서 '음기'의 경우, 여러 번 불었다 빼기를 반복해서 쭈글쭈글해진 풍선을 상상해보자. 그러면 마치 산전수전을 다 겪어 이제는 너덜너덜해진 인생의 증표 같기도 하다. 이와 같이 '음기'는 온 몸으로 받아들인 긴 호흡을 보여준다. 반면에 '양기'의 경우, 아직은 탄탄한 풍선을 보면 앞으로 강하게

▲ 그림 28 〈음양형태 제6법칙〉: 표면

한번 불어보고 싶은 욕구도 든다. 이와 같이 '양기'는 신선하고 강한 호흡에 어울린다.

② <곡직(曲直)도상>

▲ 그림 29 〈곡직(曲直)도상〉: 외곽이 주름지거나 평평한

• 조형적 특성 •

<음양형태 제6법칙>을 '그림 29'에서처럼 간략화된 '얼굴도상'으로 비교해보면, 내가 생각하는 '음기'와 '양기'의 조형적인 특성이 드러난다. 이를테면 '음기'의 경우, 선천적으로, 아니면 후천적으로 근육을 많이 사용해서, 혹은 피부의 노화로 인해 얼굴피부의 특정부위에 주름이 잡혀 있다. 반면에 '양기'의 경우, 피부의 특성상, 혹은 피부의 적절한 관리로 인해 얼굴피부에 비교적 주름이 없이 매끈하다.

'곡직(曲直)비율'은 상대적인 개념이다. 우선, 아무리 어려도 주름은 잡힌다. 이를테면 아기인데도 눈가와 볼의 피부 특성의 차이로 인해 눈가 주름이 잡히거나, 어린아이인데도 웃을 때 눈가 주름이 길게 잡히거나, 젊은이인데도 볼과 치조골 등의 관계로 팔자주름이 깊게 생긴 경우도 있다. 따라서 아무리 어리다 해도 서로 간에 비교는 가능하다.

다음, 부위별로 주름의 정도가 다르다. 이를테면 다른 부위는 말끔한데, 이마나 미간에만 유독 강한 주름이 잡히기도 한다. 이는 전두근과 추

미근의 발달로 반복적인 수축의 강도가 세기 때문이다. 그리고 눈가나 입가에 주름이 더 많이 생기는 건 일반적인 현상이다. 얼굴에 있는 두 개의 괄약근이 바로 눈둘레근과 입둘레근이기 때문이다. 따라서 같은 얼굴에서도 부위 간에 비교는 가능하다.

물론 주름은 세월을 반영한다. 이를테면 어린 사람과 나이든 사람을, 혹은 한 사람의 일생에서 어릴 때와 나이 든 후를 비교해보면, 전자보다 후자가 주름이 많은 것은 당연하다. 예컨대 풍선의 바람을 넣었다 빼기를 반복하면 풍선은 우글쭈글해지기 마련이다. 피부의 경우에는 반복적인 근육의 수축과 이완 작용이 그렇다. 더불어, 지속적인 햇빛에의 노출로 피부 내의 콜라겐이 점차 변성되면, 피부의 수분이 빠지면서 탄력을 잃어 주름지기 좋은 조건을 갖추게 된다. 즉, 아무런 조치 없이도 세월을 이길 장사는 없다.

하지만, 주름을 절대적인 수치로 파악할 수는 없다. 이를테면 주변에는 소위 거꾸로 나이를 먹는 것만 같은 사람이 종종 있다. 이는 당연히 주름이 많을 나이임에도 불구하고 비교적 주름이 적거나, 여러 이유로 인상이 젊어보여서 그렇다. 즉, 실제로는 주름이 있더라도, 체감하기로는 주름이 없다고 느끼는 것이다.

혹은, 아직 어린데도 불구하고, 다크서클이 진하며 눈두덩이 퀭하고 전반적으로 노안으로 보이는 경우도 있다. 이런 경우에는 주름이 딱히 많거나 깊은 것도 아닌데, 주름 하나하나가 더 강하게 느껴진다. 주름이 많거나 깊음에도 불구하고 어려보이는 사람에 비해. 따라서 시각적으로 주름의 숫자가 많고, 패인 정도가 깊다고 해서 꼭 '음기'가 더 강한 것은 아니다.

더불어, 부위와 모양 별로 주름에도 '음기'와 '양기'가 구분된다. 이를테면 눈가주름이 아래로 내려가면 '음기', 올라가면 '양기'이다. 혹은, 주름이 짧으면 '음기', 길면 '양기'이다. 나아가, 주름이 끊기면 '음기', 이어지면 '양기'이다.

'음양기운'이란 언제라도 판세가 뒤집힐 수 있는 요동치는 바다와도 같다. 이를테면 세세하게 구분하다 보면, 총체적인 '곡직비율'은 한쪽 기

운인데, 그 안에서는 다른 쪽 기운도 여러모로 느껴지게 마련이다. 그러다 다른 쪽 기운이 더 강해지면, 마침내 총체적인 비율도 역전 가능하다. 예컨대, 길게 올라간 눈가주름과 같이 '양기'가 유독 충만한 경우에는 주름이 언제부터 '음기'였나 싶을 정도로 총체적으로도 '양기'적이다. 특히, 웃을 때 지어지는 주름이 그렇다. ════════

• 내용적 특성 •

개념적으로 보면, '음기'는 주름이 많다. 반면에 '양기'는 주름이 적거나 아예 없다. 통상적으로 늙으면 전자, 그리고 젊으면 후자의 경우다. 이를테면 수도 없이 구겼다 폈다 한 종이는 우글쭈글하고 너덜너덜하니 닳고 달았지만, 한 번도 사용하지 않은 종이는 빳빳해서 신선한 느낌을 준다.

물론 여기서 종이는 문자 그대로 얼굴 피부를 말한다. 하지만, 비유적으로는 마음 피부라고 간주할 수도 있다. 그러면 **'마음의 다리미'**로 구김을 펴는 것이 가능하다. 그렇다면 많이 구겨졌다가 결국에는 펴진 종이가 최초로 한번 구겨진 종이보다 더 깔끔한 느낌을 주기도 한다.

그런데 여기서 주의할 점! '구김'과 '폄'은 각자 장단점이 다른 수평적인 관계다. '구김'은 언제나 지양, 그리고 '폄'은 언제나 지향의 대상이 아니라. 오히려, '구김'은 슬기와 통찰을, 그리고 '폄'은 미숙과 무지를 의미하기도 한다. 이와 같이 이 둘은 상황과 맥락에 따라 언제라도 다른 가치로 파악이 가능하다.

이와 같은 전제를 기반으로 이 조형 방식에서 유추 가능한 '음기'와 '양기'의 내용적인 특성은 다음과 같다. '음기'는 다양한 경험을 통해 벌써 많이 고생한 느낌, 그리고 '양기'는 아직 힘이 많이 남았기에 앞으로의 활약이 더욱 기대되는 느낌을 준다. 비유컨대, '음기'는 자기 번민과 고민의 승화를 통해 어떠한 모진 풍파 앞에서도 세상을 차분히 관조하려는 수도승이다. 그렇다면 '양기'는 패기 넘치는 자세로 세상의 부조리와 맞서 싸우며 대의를 쟁취해내려는 혁명가이다.

둘의 장점은 다음과 같다. '음기'는 세상과 부딪치며 갈고 닦은 자신만

의 '삶의 통찰', '양기'는 알 수 없는 바다로 항해를 떠나며 결의에 찬 자신만의 '꿈과 열정'을 지향한다. 즉, 각자의 목표가 확실하다. 물론 뭐가 더 나은지는 때에 따라 다르다.

참고로, 관상학자는 전통적으로 의뢰인 앞에 서면 소위 '지적질'보다는 가능하면 '축사'를 해주려는 경향이 컸다. 굳이 비판해봤자 돌아오는 게 신통치 않기 때문이다. 또한, 믿음이 모이고 쌓이다 보면 앞으로 실제로 그렇게 될 원동력이 되기도 해서 그렇다. 그야말로 '칭찬은 고래도 춤추게 한다'라거나 '피그말리온 효과(Pygmalion effect)'와 같은 식의 '자기 충족적 예언'이랄까.

둘의 단점은 다음과 같다. 우선, '음기'가 지나치면 염세적이 된다. '세상 재미없다. 어차피 그게 그거다. 바뀌지도 않고, 다 의미 없다. 그저 나만 지키기에도 이젠 힘에 부친다. 아, 힘 빠진다'와 같은 식이다. 반면에 '양기'가 지나치면 극단적이 된다. '세상을 엎어 버리겠다. 내 식대로 바꾸겠다. 내가 선이다. 어디 한번 두고 보자. 결국에는 다들 인정하게 될 거다. 아니, 그럴 수밖에'와 같은 식이다.

물론 '축사'보다는 '저주'를 받기를 좋아할 사람은 없다. 그러면 바로 '네가 뭔데', 혹은 '네가 그걸 어떻게 알아?' 등의 반응이 나오기 십상이다. 그런데 어찌 보면 '유토피아'는 '디스토피아'와 한통속이다. 상호 대비를 통해 자신의 색을 더욱 분명히 하기에. 그렇다면 이들은 때로는 멀면서도 가까운 동전의 양면이고, 혹은 말 그대로 한끝 차이다. 즉, 다 보기 나름이다.

마찬가지로, '음기'와 '양기'의 관계는 넘을 수 없이 이분된 '죽음과 삶'의 경계가 아니다. 이는 곧 하나의 거대한 **'놀자 판'**이다. 방편적으로 '죽음과 삶'을 풍요롭게 실감할 수 있는 **'모의실험장'**이다. 그리고 우리는 **'참여선수'**이다. 그렇다면 기왕이면 '음기'와 '양기' 사이를 왕복운동하고 판세를 이리저리 뒤집어보며 신나게 놀아보자.

이 책에서 그 판의 이름은 바로 **'얼굴판'**이다. 그런데 얼굴은 우주로 확장 가능하다. 즉, 우리를 다른 시공으로 전송시켜주는 마법의 문이다. 아, 글 쓰다 보니 얼굴 본 지 좀 됐네. 거, 산책 좀 하고 와야겠다. ___

③ <곡직(曲直)표>

'표 9', <곡직(曲直)표>는 <음양형태 제6법칙>을 점수화했
다. 이 표는 '표면'을 기준으로 한다. 여기서 '음기'는 주름이 굽이지
고(굽을曲, winding), '양기'는 주름이 없이 평평한 상태(곧을直,
straight)를 지칭한다. '음기'는 '−', '양기'는 '+'로, 그리고 '잠기'는
'음기'나 '양기'로 치우치지 않은 중간지대로서 '0'으로 표기한다.

이 표는 얼굴 특정부위에 맞는 기운으로 '−2', '−1', '0', '+1',
'+2' 중에 하나를 선택해서 점수화할 수 있다. 이는 순서대로 외곽
이 심하게 주름진 '극곡(劇曲)', 주름 '곡(曲)', 주름지지도 평평하지
도 않은 '중(中)', 평평할 '직(直)', 그리고 외곽이 심하게 평평한 '극
직(劇直)'을 말한다.

여기서 주목할 점! <얼굴표현표>에서는 '음기'나 '양기'가 아
닌 '잠기'를 선택할 수 있다. 다른 여러 항목과 마찬가지로, 여기서
는 '중(中)'으로 표기된다. 이는 어느 쪽 기운도 느껴지지 않는 '무관
(無關)'이나, 아직 잘 모르겠다는 '보류(保留)', 혹은 양쪽의 기운이
팽팽한 '균형(均衡)'을 의미한다.

따라서 굳이 한쪽으로 정할 수가 없는데, '음기'나 '양기'를 선
택해야만 할 이유는 없다. 애매하면 그저 '잠기'라 하고 넘어가자.
이는 다른 표에서도 마찬가지이다. 관상의 특성은 특이점을 논할

▲ 표 9 <곡직(曲直)표>: 외곽이 주름지거나 평평한

분류	기준	음기			잠기	양기		
		음축	(-2)	(-1)	(0)	(+1)	(+2)	양축
형 (형태形, Shape)	표면 (表面, surface)	곡 (굽을曲, winding)	극곡	곡	중	직	극직	직 (곧을直, straight)

때에 더욱 선명하게 부각된다. 즉, 특이하지도 않은데 특이한 항목과 같은 점수를 부여할 이유가 없다.

나 역시도 <얼굴표현표>를 활용할 때 잠기로서 '0'점을 주는 항목이 많다. 물론 특정 얼굴을 심도 깊게 파고 들어가다 보면, 항목별 잠기, 즉, '0'의 횟수가 통상적으로 줄어든다. 그렇다면 결국에는 다 관심의 문제다. 즉, 관상은 관심과 사랑을 먹고 산다. 특정 얼굴을 오랫동안 보며 풍요롭게 음미할 수 있는 것은 내 공이고.

④ <음양형태 제6법칙>의 예

'곡(曲)'은 경험이 많고, '직(直)'은 패기가 넘친다. 그런데 주름의 모양은 천차만별이다. 그리고 주름별로 기운은 상대적이다. 이를테면 '크기', '길이', '깊이', '굴곡', '흐름', '대칭', '방향' 등, 구체적인 기준에 따라서 다 다르다. 그리고 이는 여러 <음양법칙>과 관련지어 해석이 가능하다.

예컨대, '크기'와 관련해서 주름이 작으면(−), 다른 주름에 비해 더욱 '음기'가 된다. 반면에 주름이 크면(+), 비교적 '양기'가 된다. 그런데 주름은 기본적으로 '음기'이다. 그렇다면 '작은 주름'은 **'음기 안에 음기'**를, 그리고 '큰 주름'은 **'음기 안에 양기'**를 내포한다고 할 수 있다.

마찬가지로, '길이'와 관련해서 주름이 짧으면(−), '음기', 길면(+), '양기'이다. 그리고 '깊이'와 관련해서 주름이 얕으면(−), '음기', 깊으면(+), '양기'이다. 그리고 '굴곡'과 관련해서, 주름이 굴곡이 심하면(−), '음기', 직선적이면(+), '양기'이다. 그리고 '흐름'과 관련해서 주름의 흐름이 뚝뚝 끊기면(−), '음기', 곧으면(+), '양

기'이다. 그리고 '대칭'과 관련해서 주름이 대칭이면(−), '음기', 비대칭이면(+), '양기'이다. 그리고 '방향'과 관련해서 주름이 아래로 내려가면(−), '음기', 위로 올라가면(+), '양기'이다. 혹은, 중간으로 좁아지면(−), '음기', 옆으로 넓어지면(+), '양기'이다. 아니면, 중간에 모이면(−), '음기', 한쪽으로 치우치면(+), '양기'이다.

그렇다면 순서대로 '짧은 주름', '얕은 주름', '굴곡이 심한 주름', '흐름이 뚝뚝 끊기는 주름', '대칭인 주름', '아래로 내려간 주름', '중간으로 좁아진 주름', '중간에 모인 주름'은 '음기 안에 음기'를 내포한다. 반면에 순서대로 '긴 주름', '깊은 주름', '직선적인 주름', '곧은 주름', '비대칭인 주름', '위로 올라간 주름', '옆으로 넓어진 주름', '한쪽으로 치우친 주름'은 '음기 안에 양기'를 내포한다.

한편으로, 부위별로 '표면'이 주는 느낌, 즉 **곡직비(曲直比)**는 조금씩 다르다. 이는 얼굴 개별부위의 상징성 때문이다. 대표적인 몇몇 부위는 다음과 같다.

예컨대, [이마]는 흔적이다. 따라서 '곡비'가 강하면(−), 즉 주름이 많을 경우에는 오랜 번민을 통해 단련되어 노련하다. 반면에 '직비'가 강하면(+), 즉 주름이 적을 경우에는 앞으로 감내할 여력이 넘치니 창창하다.

참고로, 전통적인 관상에서는 이마의 수평 주름, 그리고 미간의 수직 주름을 1개, 2개, 3개 등으로 나누어 평가하곤 했다. 물론 나름대로 다 재미있는 이야기다. 하지만, 이를 암기할 하등의 이유가 없다. **'일종의 해석'**을 **'당연한 원리'**인 양 받아들이면 **'인과의 오류'**를 범하게 된다. 그리고 가치 판단은 자신이 처한 상황과 맥락에 맞게 스스로 해야 한다. 그게 제 맛이다.

다음, [눈가주름]은 <u>희로애락의 징표</u>이다. 따라서 '곡비'가 강하면(−), 따뜻한 연민의 감정이 생긴다. 반면에 '직비'가 강하면(+), 차가운 거리감이 생긴다. 물론 내려간(−) 눈가주름과 올라간(+) 눈가주름은 다른 기운을 내포한다.

참고로, 눈가주름은 괄약근 계열의 눈둘레근이 지속적으로 확장과 수축을 반복하면서 눈의 주변에 생긴다. 웃을 때 수축되는 광대근의 영향으로 올라간 볼살과 내려온 눈썹이 만나면서도 생긴다. 물론 오만상을 찌푸리며 울 때도 생긴다.

다음, [코]는 <u>업무추진력</u>이다. 그런데 '곡비'가 강하면(−), 신중하게 점검한다. 여러 가지 역경을 극복하고자. 반면에 '직비'가 강하면(+), 열정적으로 노력한다. 일이 순탄하게 흘러가라고.

다음, [입]은 <u>향수</u>이다. 따라서 '곡비'가 강하면(−), 닳고 닳은 연륜을 발산한다. 반면에 '직비'가 강하면(+), 신선한 생기를 발산한다.

참고로, 입가주름은 눈가주름과 마찬가지로 괄약근 계열의 입둘레근이 지속적으로 확장과 수축을 반복하면서 입의 주변에 생긴다. 그리고 입 주변에는 입꼬리 내림근(−)과 입꼬리 올림근(+), 그리고 아랫입술 내림근(−)과 윗입술 올림근(+)이 있다. 명칭이 시사하듯이 내리고 올리는 '대립항의 긴장'은 '음양기운'을 닮았다.

다음, [팔자주름]은 <u>입의 보따리</u>이다. 따라서 '곡비'가 강하면(−), 즉, 콧볼 옆으로 입을 감싸며 내려오는 경우에는 말 한마디에 신중하다. 반면에 '직비'가 강하면(+), 즉 입이 별다른 보호막 없이 노출되는 경우에는 열린 마음을 품는다.

전통적인 관상학에서는 팔자주름이 닫히고 열린 경우에도 주

목했다. 즉, 문이 닫히면(−), 수직으로 집중하는 '종비', 반대로 열리면(+), 수평으로 관심이 열리는 '횡비'이다.

다음, [턱]은 <u>체력</u>이다. 따라서 '곡비'가 강하면(−), 연륜이 쌓여서 효과적으로 힘을 집중한다. 반면에 '직비'가 강하면(+), 튼튼해서 다양한 실험을 감행한다.

참고로, 턱 끝이 우둘투둘해지는 일명 [호두주름]은 무턱, 혹은 돌출입 등의 여러 이유로 인해 턱에 있는 턱끝이근이 과도하게 수축하면서 발생한다. 따라서 '곡비'가 강하면(−), 즉 호두주름이 강한 경우에는 닥친 일에 책임을 진다. 반면에 '직비가 강하면(+), 즉, 호두주름이 약하거나 없는 경우에는 어떤 일이 닥쳐도 마음이 편하다.

더불어, 전통적인 관상에서는 입과 턱 사이의 수평 주름, 혹은 흡사 엉덩이 모양을 만드는 수직 주름에 주목해서 흥미로운 이야기를 만들어냈다. 물론 창작의 관점에서 참조해볼 만하다. 특정 사회에서 나름대로 말이 되는 이야기이다 보니 이렇게 오래토록 회자된 것이다. 이와 같은 '공감각'의 파악은 여러모로 중요하다.

결국, 시의적절한 창작은 시대정신과 맞물리게 마련이다. 우리는 다들 각자의 삶을 산다고 믿지만, 알고 보면 다 연결되어 있다. 그렇다면 세상을 보는 건 바로 나를 보는 일이다. 세상 참 잘생겼네.

3 '상태' 5가지: 탄력, 경도, 색조, 밀도, 재질

: 살집이 처지거나 탄력 있는

① <음양상태 제1법칙>: 탄력

<음양상태법칙> 5가지는 순서대로 '탄력', '경도', '색조', '밀도', '재질'을 기준으로 한 <음양상태 제1~5법칙>을 말한다. 첫째, '그림 30'에서처럼, <음양상태 제1법칙>은 세로를 구조화하는 Y축을 기반으로 사물의 '탄력'에 주목한다. 이는 상대적으로 중력에 영향을 받을수록, 즉 탄력이 적을수록 '음기'가 강해지고, 반면에 중력에 영향을 덜 받을수록, 즉 탄력이 높을수록 '양기'가 강해지는 현상을 지칭한다.

비유컨대, <음양상태 제1법칙>에서 '음기'의 경우, 물을 넣은 풍선을 상상해보자. 그러면 아무리 위로 던져도 바로 땅으로 떨어진다. 이와 같이 '음기'는 중력에 영향을 받아 무겁고 쳐진다. 반면에 '양기'의 경우, 헬륨(Helium)을 넣은 풍선을 보면, 저 멀리 딴 세상으로 여행을 떠나듯이 위로 올라가려 한다. 이와 같이 '양기'는 중력의 영향으로부터 비교적 자유롭고 가볍다.

▲ 그림 30 〈음양상태 제1법칙〉: 탄력

② <노청(老靑)도상>

▲ 그림 31 〈노청(老靑)도상〉: 살집이 처지거나 탱탱한

· 조형적 특성 ·

<음양상태 제1법칙>을 '그림 31'에서처럼 간략화된 '얼굴도상'으로 비교해보면, 내가 생각하는 '음기'와 '양기'의 조형적인 특성이 드러난다. 이를테면 '음기'의 경우, 얼굴살이 아래로 처진다. 즉 탄력이 약해 중력에 순응한다. 마치 힘없이 물길을 따라가는 나뭇잎처럼. 반면에 '양기'의 경우, 얼굴살이 위로 올라간다. 즉 탄력이 강해 중력에 역행한다. 마치 힘차게 물길을 역행하는 연어처럼.

<음양상태 제1법칙>은 노인과 어린이의 얼굴살을 비교하면 이해가 쉽다. 우선 나이가 들면, 노화로 인해 피부에 히알루론산(Hyaluronic Acid)이 부족해져서 수분을 충분히 함유하지 못한다. 그리고 콜라겐(Collagen)과 같은 섬유질이 빠져 피부 탄력이 떨어진다. 그리고 피부 두께가 얇아지고 불투명해진다. 또한, 구기고 펴기를 반복하니 피부 면적이 늘어난다. 나아가, 멜라닌(Melanin) 색소가 침착되면서 피부 색상이 일관되지 못하며 거뭇거뭇해진다. 게다가 골질도 퇴화되니 광대뼈나 안와, 턱뼈 등이 살을 잘 받쳐주지 못해 피부가 중력 방향으로 늘어지게 된다. 통상적으로는 특히 볼살이 처지지만, 얼굴 특성에 따라 이마, 눈꺼풀, 눈밑피부, 코끝, 인중, 입술, 입꼬리, 턱살 등도 곧잘 처진다. 그리고 육질

이 빠지면서 피부가 전반적으로 쪼그라든다.

반면에 나이가 어리면, 앞의 설명과 정확히 반대의 결과가 된다. 즉, 피부 탄력이 넘친다. 피부 두께가 두껍고 투명하다. 피부 면적이 적당하다. 피부 색상이 균일하고 밝다. 뼈가 살을 튼튼하게 받쳐준다. 예컨대, 볼살이 튀어나왔는데 도무지 내려갈 기색이 없으면 통상적으로는 올라간 듯이 보인다. 경험적으로 처진 볼살을 많이 보았기 때문에 상대적으로 그렇게 느껴지는 것이다. 특히 방방한 탄력과 육질의 풍성함을 잘 보여주는 얼굴부위는 볼살과 더불어, 눈 주변, 코끝 주변, 입술 주변, 이마 등이다. 얼굴뿐만 아니라 가슴, 엉덩이, 손, 발과 같은 몸의 다른 부위도 그렇다.

그런데 **'노청(老靑)비율'**은 상대적인 개념이다. 이를테면 어린이 옆에 서면 어른은 모두 다 '노비'가 강해진다. 반면에 노인 옆에 서면 어린이는 모두 다 '청비'가 강해진다. 하지만, 같은 연령대 안에서도 상대적인 '노안'과 '청안'은 있게 마련이다. 또한, 얼굴부위별로 '노청비'가 구별 가능한 경우도 있다. 이를테면 같은 얼굴에서 얇은 입술에 자글자글한 입가주름은 눈두덩이 두껍고 탄력이 있는 눈 주변에 비해 '노비'가 강하다. 이와 같이 '노청비'는 집단에 따라, 혹은 얼굴부위별로 상대화된다.

나이는 종종 숫자에 불과하다. 그러니 숫자로 줄 세우기를 할 수는 없다. 실제로 같은 얼굴에서도 '노비'와 '청비'는 상황과 맥락에 따라 변화한다. 이를테면 겉모습은 둘 다 '노비'가 강하더라도, 보면 볼수록 어느 한명이 '청비'가 강해지는 경우가 있다. 이는 항상 웃어서 주름이 자꾸 위로 올라간다든지, 혹은 안색이 밝고 활기찬 등, '양기'의 특성을 자꾸 발산하면서 '청비'가 첨가되었기 때문이다. 그러면 상대적으로 '노비'가 희석된다. 반면에 애늙은이라는 말이 있듯이, 겉모습은 '청비'인데, 뭔가 '노비'가 느껴지는 경우도 있다.

여기서 주의할 점 한 가지! 미디어 대중문화에서 젊음을 소비하며 한껏 미화한다고 해서 '노비'가 '청비'보다 본질적으로 나쁠 건 없다. 오히려, 둘은 나름의 장단점이 있다. 게다가, 겉모습은 속 상태, 즉 **'마음먹기'**와 따로 놀지 않는다. 몸과 마음은 나름의 방식으로 긴밀하게 연결되어 있다. 그렇다면 한 사람으로서 세상을 살아갈 때 중요한 건, 바로 둘의

관계에서 장점은 극대화하고 단점은 극소화하는 삶의 통찰이다. 몸이 늙거나 젊다는 그 자체가 중요한 게 아니라. _____

• 내용적 특성 •

개념적으로 보면, '음기'는 '노비'가 강하다. 즉, 중력의 영향을 받아들인다. 심하면 살이 얼굴을 미끄러지며 이탈할 정도도. 반면에 '양기'는 '청비'가 강하다. 즉, 중력의 영향에 개의치 않는다. 심하면 살이 뚱하게 솟아오르며 반발할 정도다.

위의 전제를 기반으로 이 조형 방식에서 유추 가능한 '음기'와 '양기'의 내용적인 특성은 다음과 같다. '음기'는 운명에 수긍한다. 그리고 '양기'는 운명을 거부한다. 비유컨대, '음기'는 자기 욕망만 고집하지 않고 일어난 상황을 차분히 받아들이며 조신하게 미래를 설계하는 현실주의자이다. 그렇다면 '양기'는 자기 욕망을 중시하며 일어난 상황이 문제적이라면, 이를 바로 털고 일어나 새로운 미래를 개척하는 이상주의자이다.

둘의 장점은 다음과 같다. '음기'는 우주의 운행과 세상의 질서를 존중하는 '너머에 대한 경외심', '양기'는 사람의 패기와 대의의 성취를 열망하는 '자신에 대한 신뢰감'을 지향한다. 즉, 각자의 목표가 확실하다. 우선, '경외심'은 수많은 경험과 번민 속에서 마침내 깨달은 통찰을 통해 더욱 숭고해진다. 다음, '신뢰감'은 수많은 시도와 열정 속에서 마침내 발견한 자아를 통해 더욱 진심이 담긴다. 물론 다들 중요한 인생이라 둘째 가라면 서럽다. 즉, 모두 다 진정성이 넘친다.

둘의 단점은 다음과 같다. 우선, '음기'가 지나치면 순응주의자가 된다. 이를테면 당장 어쩔 수 없는 자연의 원리나 기득권의 논리에 따르려고만 한다. 그리고는 '세상은 원래 그런 거야'라는 식으로 자신이 내린 정답을 체념조로 정당화한다. 반면에 '양기'가 지나치면 불순분자가 된다. 이를테면 다른 이들의 안위에는 아랑곳하지 않고, 뭐든지 탐탁치 않아 하며 자기 멋대로 하려고만 한다. 그러면서 '어차피 한 번 사는데 세상은 이렇게 살아야 하는 거야'라는 식으로 자신이 내린 정답을 잘난 척 신봉한다. 결국, 둘 다 다른 가능성을 애초에 차단한다. 각자의 깊고 공고한 우물

안에서 보이는 세상을 말할 뿐.

물론 관점을 달리 하면 둘 다 나름대로 의미가 있다. 소중하다. 그렇다면 **'요가 스트레칭'**이 필요하다. 평상시에 몸을 잘 굽히는 사람은 펴고, 반대로 몸을 잘 펴는 사람은 굽히는 훈련을 종종 해주어야 심신단련에 효과적이다. 마찬가지로, '노비'가 강한 사람은 '청비'가 강한 사람으로, 그리고 '청비'가 강한 사람은 '노비'가 강한 사람으로 가끔씩 빙의해보는 게 좋다.

그런데 실제로 사람을 바꿀 수는 없다. 하지만, **'마음먹기'**에 따라서는 **'머릿속 모의실험'**이 충분히 가능하다. 이를테면 마음이 바뀌면 안색이 바뀌고, 안색이 바뀌면 얼굴이 바뀌고, 얼굴이 바뀌면 이를 보는 사람의 마음이 바뀐다. 그러면 어느새 사람이 변해있는 경험도 하게 된다. 그야말로 '머릿속 모의실험'이 실제적인 힘을 발휘하는 순간이다.

'마음먹기'의 힘은 무섭다. 나는 살면서 컴퓨터를 자주 바꿨다. 문제가 생기면 재부팅도 많이 했고, 검사나 치료, 업데이트도 많이 했다. 포맷과 운영체제 재설치도 그렇고. 물론 사람에게 이를 똑같이 적용할 수는 없다. 인공지능에게는 가능하겠지만.

사람의 '마음먹기'와 관련해서, 쉽게 해볼 수 있는 방법으로는 바로 '역할놀이'가 있다. 즉, 역할이 사람을 만든다. 예를 들어 학생들을 가르칠 때면 난 선생님이다. 나이 들었다. 반면에, 내 딸과 놀 때면 난 아이다. 나이 안 들었다.

이와 같이 나는 오늘도 내일도, 나이 들거나 어릴 수 있다. 이 모든 게 다 상황과 맥락에 반응하며 나를 가다듬는 '마음먹기' 탓이다. 그렇다. 이에 따라 우리는 얼굴을 보면서도 마음을 찬양할 수 있다. 이게 바로 관상의 정수다. 해봐서 아는데 정말 괜찮다. ⸻⸻⸻⸻

③ <노청(老靑)표>

'표 10', <노청(老靑)표>는 <음양상태 제1법칙>을 점수화했

▲ 표 10 <노청(老靑)표>: 살집이 처지거나 탱탱한

분류	기준	음기			잠기	양기		
		음축	(-2)	(-1)	(0)	(+1)	(+2)	양축
상 (상태狀, Mode)	탄력 (彈力, bounce)	노 (늙을老, old)		노	중	청		청 (젊을靑, young)

다. 이 표는 '탄력'을 기준으로 한다. 여기서 '음기'는 양감이 쳐지고 (늙을老, old), '양기'는 양감이 탄력 있는 상태(젊을靑, young)를 지칭한다. '음기'는 '−', '양기'는 '+'로, 그리고 '잠기'는 '음기'나 '양기'로 치우치지 않은 중간지대로서 '0'으로 표기한다.

이 표는 얼굴 특정부위에 맞는 기운으로 '−1', '0', '+1', 중에 하나를 선택해서 점수화할 수 있다. 이는 순서대로 양감이 쳐진 '노(老)', 쳐지지도 탄력 있지도 않은 '중(中)', 양감이 탄력 있는 '청(靑)'을 말한다.

그런데 이 표는 앞에서 제시된 대부분의 <음양형태표>와는 차이가 있다. 이는 바로 '−2', '+2'를 선택할 수 없다는 것이다. 즉, 심할 경우에 사용하는 '극(劇)'자를 표기하지 않는다. 따라서 기호와 점수체계가 단순하다. 이는 앞으로 설명할 모든 <음양상태법칙>에 공통된 사항이다.

항목에 따른 점수폭의 차이는 다분히 내 개인적인 판단이다. 이를테면 <음양형태법칙>과 <음양방향법칙>에는 '−2', '+2'가 선택 가능한 항목이 많다. 만약에 사용자 입장에서 모든 항목 점수체계를 '−2'부터 '+2'까지, 혹은 '−1'부터 '+1'까지로 통일하고 싶다면 충분히 시도 가능하다.

내 경우에는 얼굴 고유의 특성상, 다른 요소보다는 조형적으로 분명한 형태요소에 부여하는 점수폭이 상대적으로 큰 게 적절하다

03_ '형태', '상태', '방향'을 평가하다 121

고 판단된다. 이를테면 <음양형태법칙> 전체와 <음양방향법칙> 일부는 구체적으로 드러나는 객관적인 모양과 상대적으로 관련이 더 크다. 그래서 '음기'와 '양기'의 세분화도 한결 수월하다. 반면에 <음양상태법칙>은 추상적으로 다가오는 주관적인 느낌과 관련이 더 크다. 그래서 세분화가 어렵다.

그러나 표는 모름지기 스스로 활용해야 의미가 있다. 따라서 우선은 제시된 <얼굴표현표>를 활용해보고, 나아가 자신에게 맞게 나름대로 수정, 보완하면 좋겠다. 게다가, 이 표에서는 '전체점수'로서의 결과 값이 중요한 게 아니다. 오히려, 그 값에 도달하게 된 과정, 즉 '개별점수'의 파악이 훨씬 더 의미 있다. 그러다 보면 어느새 얼굴을 읽는 사람의 마음속으로 들어가게 된다.

'얼굴읽기'란 보는 사람의 마음속에 답이 있다. 그런데 여기서는 보이는 사람 또한 보는 사람 중에 한 명이다. 그래서 이게 딱 예술이다. 예술화해서 앞의 문장을 번안하면 다음과 같다.

'미술작품 감상은 관람자의 마음속에 답이 있다. 그런데 여기서는 작가 또한 관람자 중에 한 명이다.'

그렇다면 '얼굴담론'은 일종의 '예술담론'이다. 이를테면 얼굴의 진리는 '얼굴은 다양하다'이다. 마찬가지로, 예술의 진리는 '예술은 다양하다'이다. 얼굴과 예술의 개인적인 의미는 내가 만들고, 사회문화적인 의의는 우리가 만든다.

④ <음양상태 제1법칙>의 예

'노(老)'는 힘을 빼고 '청(靑)'은 힘을 준다. 한편으로, 부위별로 '탄력'이 주는 느낌, 즉 '노청비(老靑比)'는 조금씩 다르다. 이는 얼굴 개별부위의 상징성 때문이다. 대표적인 몇몇 부위는 다음과 같다.

예컨대, [볼]은 <u>가치관</u>이다. 볼에서 '노비'가 강한(-) 경우는 대표적으로 두 가지이다. 첫째는 육질이 부족해 볼이 홀쭉한 경우다. 그러면 에너지가 부족해 효과적으로 힘을 쏟아야 하는 집중형 현실주의자이다. 둘째는 육질이 넘쳐 축 처진 경우다. 그러면 중력의 무게를 견디지 못하는 체념형 현실주의자이다.

반면에 볼에서 '청비'가 강한(+) 경우는 대표적으로 두 가지다. 첫째는 골질과 육질이 충분히, 그리고 골고루 있어서 볼이 방방한 게 탄력 있는 경우다. 그러면 에너지가 넘쳐 이곳저곳 힘을 쏟지 않으면 몸이 근질거리는 모험주의자이다. 둘째는 육질이 넘치는데 볼록하고 올라간 게 전혀 쳐지지 않은 경우다. 그러면 중력에 역행하는 생명력을 지닌 이상주의자이다.

다음, [입술]은 <u>동전의 양면</u>이다. 이는 관념적인 말을 하거나 물질적인 음식을 먹는 기관, 즉 형이상학과 형이하학이 혼재된 구역이다. 따라서 '노비'가 강하면(-), 즉, 입술이 얇고 쪼그라든 경우에는 외부에 대한 관심보다는 자신의 안위에 실용주의적으로 집중한다. 반면에 '청비'가 강하면(+), 즉 입술이 도톰하고 기름질 경우에는 외부에 대한 관심이 지대하고 모험에 대한 낭만주의적인 욕구가 크다.

다음, [귓볼]은 <u>처리장치</u>이다. 따라서 '노비'가 강하면(-), 즉 귓볼이 죽 처질 경우에는 세상 이야기를 굳이 삐딱하게 받아들이지 않고 충분히 수용하는 아량이 넘친다. 반면에 '청비'가 강하면(+), 즉 칼귀와 같이 귓볼이 올라가 귀에 딱 붙을 경우에는 세상 이야기를 액면 그대로 다 수용하기보다는 필요에 따라 걸러듣고 때로는 비판하는 시선이 강하다.

다음, [눈밑피부]는 <u>흥미</u>이다. 따라서 '노비'가 강하면(-), 이제

는 세상에 초탈했다. 볼 꼴, 못 볼 꼴 너무 많이 봐서 그런지. 이 경우에는 보통 눈 아래가 쳐진다. 반면에 '청비'가 강하면(＋), 모든 게 새롭고 호기심이 넘친다. 이 경우에는 보통 눈 주변이 풍성하고 탄력이 넘친다.

참고로, 눈밑피부는 눈꺼풀, 입술과 더불어 몸에서 가장 얇은 피부이다. 발바닥이 가장 두꺼운 피부이고. 통상적으로 늙으면 눈밑피부가 쳐지며 안와 주변으로 주름이 생기고, 어리면 눈밑피부가 평평하다. 한편으로, 눈 아래 애교살이 잡히면 눈밑피부가 중력에 역행하는 느낌도 준다.

다음, [인중]은 성향이다. 따라서 '노비'가 강하면(－), 자신이 하는 일에 신중하고 냉철하게 책임을 진다. 이 경우에는 보통 인중이 길어 상대적으로 중안면이 넓다. 반면에 '청비'가 강하면(＋), 자신이 하는 일에 호기심이 한 가득, 열정적으로 집중한다. 이 경우에는 보통 인중이 짧아 중안면이 좁다.

참고로, 인중은 콧구멍 사이, 즉 비주와 입술 사이에 난 골이다. 통상적으로 늙으면 얼굴살이 총체적으로 쳐지는데다가, 입술이 쭈그러들고 안으로 말려들어가며 얇아져서 인중이 길어지고, 어리면 얼굴살이 탄력 있고 코끝과 입술이 방방하고 도톰해서 인중이 상대적으로 짧다.

그리고 인중을 포함해서 통칭하는 '중안면', 즉 눈과 입 사이에는 감정표현을 하는 근육이 몰려있다. 그런데 중안면이 넓으면, 즉 눈과 입 사이의 거리가 길 경우에는 같은 얼굴 크기라도 상대적으로 더 커 보인다. 즉, 심하면 큰 바위 얼굴이 된다. 표현과 크기가 너무 커서 부담스러워진다. 반면에 중안면이 좁으면, 즉 눈과 입 사이의 거리가 짧을 경우에는 얼굴이 더 작아 보인다. 사람들이 얼굴

을 볼 때 중안면의 영역을 얼굴의 주요무대로 간주하기 때문이다.

다음, [눈두덩]은 관점이다. 따라서 '노비'가 강하면(－), 눈 주변이 퀭하니 분석적이고 비판적이다. 반면에 '청비'가 강하면(＋), 눈 주변이 든든하니 포용적이고 활동적이다. 물론 상황과 맥락에 따라 서로 장단점이 있다.

참고로, 눈두덩은 통상적으로 늙거나 못 먹고 못 자면 홀쭉하고, 어리거나 잘 먹고 잘 자면 두둑하다. 전통적인 동양 관상에서는 이게 두둑하고 넓어야 좋은 관상(전택궁)이라고 했다. 물론 눈두덩이 두둑하면 풍요로워 보이고, 넓으면 시원해 보인다. 즉, 마음이 훤해 보인다. 그렇다면 형질학적으로 황색인종 몽골로이드가 백색인종 코카소이드보다 통상적으로 유리하다.

그런데 팔은 안으로 굽는다고, 집단별로 다들 자기 집단이 원래 최고다. 즉, 동양 관상은 동양 사람들, 그리고 서양 관상은 서양 사람들에게 유리하다. 구체적으로는 그 이론이 정립될 당시의 기득권 세력 편향이다. 따라서 액면 그대로 한쪽만을 따라서는 안 된다. 서양 관상을 보면, 동양 사람들에게 불리한 경우도 참 많다. 다 이해한다. 다독다독.

물론 이 외에도 부위별로 해석 가능한 이야기는 많다. 중요한 건, '노비'와 '청비'에는 각자 상황과 맥락에 맞는 장단점이 있다는 것이다. 가끔씩 내 어린 딸이 '빨리 어른 되고 싶어'라고 할 때가 있다. 그리고 보면 나도 옛날에는 그랬던 거 같다. 어른 돼도 별 거 없는데…

'노비'와 '청비'는 내 마음이 관건이다. 즉, 생물학적인 추세랑 상관없는 경우도 많다. 그리고 그게 바로 내가 할 수 있는 일이다. 사람은 어차피 스스로 할 수 있는 걸 하며 사는 거고. 그렇다면 한

다는 게 과연 뭘까. 아, 머리 아프면 우선, 얼굴을 보며 복기해보자. 얼굴은 고매한 휴식이다. 그런데 거울 어디 갔지? 모니터가 거울이 되는 마법을 부려볼까? 그, 버튼이… 으, 주문이…

: 느낌이 유연하거나 딱딱한

① <음양상태 제2법칙>: 경도

둘째, '그림 32'에서처럼 <음양상태 제2법칙>은 가로와 세로, 그리고 깊이를 구조화하는 XYZ축을 기반으로 사물의 '경도'에 주목한다. 이는 상대적으로 부드러워 보일수록 '음기'가 강해지고, 반면에 단단해 보일수록 '양기'가 강해지는 현상을 지칭한다.

비유컨대, <음양상태 제2법칙>에서 '음기'의 경우, 솜이 가득 찬 폭신한 베개 위에 머리를 놓고 뒤척이는 경우를 상상해보자. 아무리 뒤척여도 베개의 편안함과 포근함은 유지된다. 이와 같이 '음기'는 포용적이고 따뜻하다. 반면에 '양기'의 경우, 우둘투둘한 돌을 베개로 사용한다면, 상처 입지 않도록 상당히 조심해야 한다. 이와 같이 '양기'는 공격적이고 차갑다.

▲ **그림 32** 〈음양상태 제2법칙〉: 경도

② <유강(柔剛)도상>

▲ **그림 33** 〈유강(柔剛)도상〉: 느낌이 유연하거나 딱딱한

• 조형적 특성 •

<음양상태 제2법칙>을 '**그림 33**'에서처럼 간략화된 '얼굴도상'으로 비
교해보면, 내가 생각하는 '음기'와 '양기'의 조형적인 특성이 드러난다.
이를테면 '음기'의 경우, 얼굴이 부드러운 느낌이다. 즉, 외곽이 원형적이
고, 양감이 통통하며, 조형이 전반적으로 위를 향한다. 반면에 '양기'의
경우, 얼굴이 강한 느낌이다. 즉, 외곽이 모나고, 양감이 딱딱하며, 조형
이 전반적으로 아래를 향한다.

한 예로, '음기'는 머리카락과 이마 사이의 발제선이 부드러운 곡선이
고, 이마 위가 볼록하니 동그랗고, 눈썹뼈는 밋밋하고, 이마와 미간이 편
안하고, 쌍거풀이 있거나 애교살이 있는 등, 눈이 통통하고, 광대뼈가 드
러나기보다는 볼살이 통통하고, 코와 입, 그리고 턱이 둥글둥글 부드럽
다. 반면에 '양기'는 발제선이 각지고, 이마 위가 훅 꺼지는 등, 쭉 뻗었
고, 눈썹뼈가 돌출되고, 이마와 미간에 근육이 돌출되고, 눈썹과 눈이 각
지고, 눈 주변이 밋밋하고, 볼살보다는 광대뼈가 돌출되고, 콧대와 코끝
등 코가 각지고, 입과 턱도 각이 졌다.

그런데 '**유강(柔剛)비율**'은 상대적인 개념이다. 이를테면 내 나름대로
는 얼굴이 부드럽게 생긴 줄 알았는데, '유비'가 심하게 강한 사람 옆에

섰더니 갑자기 짐승이 되는 경험, 해본 사람 많을 것이다. 반대로 내 나름대로는 얼굴이 강하게 생긴 줄 알았는데 '강비'가 강한 사람 옆에 섰더니 갑자기 순한 양이 되기도 하고. 이는 미모나 얼굴크기 등도 다 마찬가지이다. 물론 누구에게도 밀리지 않는 극강의 미모나 극강의 얼굴크기는 어딜 가도 빛을 발한다. 아, 부러우면 지는 거다.

그런데 통상적으로, 어린아이 옆에 서면 어른은 '강비'가 강해진다. 이는 세월이 사람을 단단하게 만들기 때문이기도 하겠지만, 주요 원인은 노화이다. 즉, 육질은 부드럽고, 골질은 강하다. 나이가 들수록 육질이 퇴화하며 골질처럼 변한다. 비유컨대, 열매가 건조해지면서 딱딱해진다. 그 이후에 썩어 문드러지면 다시 '강비'가 약해지기도 하지만. 이런, 갑자기 인생무상…

• 내용적 특성 •

개념적으로 보면, '음기'는 '유비'가 강하다. 즉, 세상을 부드럽게 관계 맺는다. 상대 입장에서는, 좋은 게 좋은 거라 너무 편안한 나머지 오히려 조심스럽고 부담스러울 정도다. 반면에 '양기'는 '강비'가 강하다. 즉, 세상을 강직하게 관계 맺는다. 상대 입장에서는, 도무지 쉽게 넘어가는 일이 없기에 뭘 해도 조심스럽고 부담스러울 정도다.

위의 전제를 기반으로 이 조형 방식에서 유추 가능한 '음기'와 '양기'의 내용적인 특성은 다음과 같다. '음기'는 따뜻하게 마음을 열고 상대의 기분을 맞춰주며 무탈하게 흘러가는 태도, 그리고 '양기'는 차갑게 마음을 닫고 자신의 기분을 중시하며 문제를 맞닥트리는 태도를 보여준다. 비유컨대, '음기'는 어떠한 분쟁 속에서도 마침내 중재와 화해를 이끌어내는 박애주의자이다. 그렇다면 '양기'는 문제를 은근슬쩍 덮기보다는 이에 대한 해결책을 모색하는 행동주의자이다.

둘의 장점은 다음과 같다. '음기'는 따뜻한 세상을 바라는 '무한한 사랑', '양기'는 보다 나은 세상을 바라는 '정직한 믿음'을 지향한다. 즉, 각자의 목표가 확실하다. 우선, '무한한 사랑'은 사람의 온기를 다른 이들에게 전염시키며 마음을 울린다. 다음, '정직한 믿음'은 자신의 입장을 다른

이들에게 정확하게 전달하며 마음에 경각심을 준다. 즉, 모두 진정성이 넘친다.

둘의 단점은 다음과 같다. 우선, '음기'가 지나치면 공정함이 사라진다. 이를테면 시시비비를 가리고자 자신의 태도가 확실해야 할 때에도 한 걸음 뒤로 뺀다. 양보도 심하면 사회에 독이 된다. 모두를 위한 공명정대한 정의가 필요하다. 반면에 '양기'가 지나치면 관용의 정신이 사라진다. 이를테면 모든 걸 승부 여부로 받아들여 상대를 끊임없는 분쟁의 도가니로 끌어들인다. 주장도 심하면 사회에 갑질이 된다. 다른 이들의 목소리를 들을 줄 알아야 한다.

물론 둘 다 나름대로 의미가 있다. 따라서 상황과 맥락에 따라 적절하게 처신하는 게 중요하다. 즉, 때에 따라 장점을 취해야 한다. 그런데 많은 경우에는 '유비'가 강한 사람은 계속 그러려고 하고, '강비'가 강한 사람도 그러하다. 마치 관성의 법칙과도 같이. 그렇다면 **사고의 유연성**이 관건이다. 얼굴을 확 바꿀 수는 없는 노릇이니.

한 예로, 만약에 내 마음은 '강비'로 가득 차 있는데, 얼굴이 '유비'가 강한 유형이라 사람들이 나에 대해 오해한다면 어떻게 할까? 생각해 보면, 길은 다양하다. 패를 들키지 않았으니. 이를테면 의외로 '강비'를 보여줄 수도 있고, 그냥 보여주지 않고 살 수도 있다. 혹은, 고정관념에 휘둘려 방황하거나, 남들의 기대대로 정말로 그렇게 될 수도 있다. 이 모든 건 물론 '마음먹기'에 따라 장점일 수도, 혹은 단점일 수도 있다.

이와 같이 **마음=얼굴**은 '결과적인 공식'이지, '당위적인 명제'가 아니다. 즉, '마음'과 얼굴은 때로는 서로를 충실히 반영하며, 혹은 미끄러지거나 위반하며, 아니면 별천지에서 따로 놀며 온갖 종류의 아이러니한 맛을 낸다. 그게 인생이다. 괜히 특정인의 운명을 예측했다가 그의 인생이 결과적으로 너무 다른 나머지 멋쩍어지는 사람들, 주변에 참 많다. 자, 손!

반면에 **인생의 도사**는 이를테면 '저 사람, 정말 저럴 줄 몰랐는데…'라는 식의 반응을 보일 일이 없지 않을까? 이 책은 그러한 **통찰의 경지**를 목표로 한다. 그런데 아, 고지가 아직 안 보이네… 안개 탓이다. 이런,

얼굴은 왜 또 빨개지지? 조명 탓이다. ─────────────

③ <유강(柔剛)표>

'표 11', <유강(柔剛)표>는 <음양상태 제2법칙>을 점수화했다. 이 표는 '경도'를 기준으로 한다. 여기서 '음기'는 느낌이 유연하고(부드러울柔, soft), '양기'는 느낌이 강한 상태(강할剛, strong)를 지칭한다. '음기'는 '－', '양기'는 '＋'로, 그리고 '잠기'는 '음기'나 '양기'로 치우치지 않은 중간지대로서 '0'으로 표기한다.

이 표는 얼굴 특정부위에 맞는 기운으로 '－1', '0', '＋1', 중에 하나를 선택해서 점수화할 수 있다. 이는 순서대로 느낌이 유연한 '유(柔)', 유연하지도 강하지도 않은 '중(中)', 느낌이 강한 '강(剛)'을 말한다.

이 표는 다른 '음양상태표'와 마찬가지로 '－2', '＋2'를 선택할 수 없다. 즉, 심할 경우에 사용하는 '극(劇)'자를 표기하는 일이 없다. 따라서 기호와 점수체계가 단순하다. 이는 앞으로 설명할 모든 <음양상태법칙>에 공통된 사항이다.

여기서 주의할 점! 성별에 휘둘리지 말고, 즉 고정관념을 버리고 깨끗한 마음으로 얼굴을 판단하며, 점수를 부여해야 한다. 이를테면 '음기'는 '여성적', '양기'는 '남성적'이라고 성별에 따라 특성을

▲ 표 11 <유강(柔剛)표>: 느낌이 유연하거나 딱딱한

분류	기준	음기			잠기	양기		
		음축	(-2)	(-1)	(0)	(+1)	(+2)	양축
상 (상태狀, Mode)	경도 (硬度, solidity)	유 (부드러울柔, soft)		유	중	강		강 (강할剛, strong)

규정지으면 안 된다. 음기는 그저 '음기적', 양기는 '양기적'일 뿐이다. 따라서 여성에게 '양기적', 남성에게 '음기적'인 특성이 있다고 해서 전혀 문제될 것이 없다. 이는 마치 사람마다 '여성호르몬'과 '남성호르몬'이 다른 비율로 섞여 있는 경우와도 같다.

그리고 보면 호르몬과 기운의 관계는 흥미롭다. 앞으로 연구가 필요하다. 그래도 '여성호르몬＝음기', '남성호르몬＝양기' 등식은 벌써부터 설득력이 있어 보인다. 그런데 여기서 굳이 '여성', '남성'이라는 단어를 사용하는 것은 문제의 소지가 다분하다. 그렇다면 앞으로는 '음기 호르몬', '양기 호르몬'으로 부르면 어떨까.

물론 <음양상태법칙>을 생물학적으로 고려하면, 여성이 '음기', 남성이 '양기'인 경우가 많다. 통상적으로는 남성이 체격과 힘이 더 좋고, 그만큼 뼈와 근육도 더 발달했다. 이러한 특성은 얼굴에도 고스란히 반영된다. 그러니 <음양상태법칙>에서 여성은 '－', 남성은 '＋'의 점수를 더 받는 것이 전혀 이상한 일이 아니다.

하지만, 현상이 그렇다고 해서(be), 언제나, 그리고 앞으로도 그렇게 되어야만 하는 것(must)은 결코 아니다. 게다가, 여성에게서 '양기적', 혹은 남성에게서 '음기적'인 성향을 발견하는 건 개성 있고 좋은 일이다. 실제로 비슷비슷하면 특색이 없다. 이를테면 얼굴이 너무 당연하면 예뻐도 예쁜 게 아니다. 도무지 기억에 남지 않는다. 그렇다면 남들에게서 발견할 수 없는 특별함이 필요하다.

'얼굴읽기'의 기본은 특이점을 발견하는 것이다. 특정 얼굴이 특이하면, 그만큼 더 잘 읽을 수 있다. 그렇다면 우선, 얼굴을 특이하게 나아주신 조상님께 감사의 마음을… 만약에 그렇지 않다면, 앞으로는 더더욱 내게만 있는 독특함을 발견하고 만들며 가꾸어나가자. 예술은 특이하다.

④ <음양상태 제2법칙>의 예

'유(柔)'는 이해관계를 넘어 부드럽게 화해하고, '강(剛)'은 자신의 입장을 강하게 개진한다. 통상적으로 '유'는 부드럽기에 융통성이 넘치고, 그래서 상대적으로 가변적이다. 반면에 '강'은 강하기에 소신을 굽히지 않고, 그래서 불변적이다. 예컨대, 상대적으로 가변적인 얼굴 표정이 '음기'라면, 불변적인 뼈대는 '양기'이다. 그렇다면 전자는 **'가변(可變)관상'**, 그리고 후자는 **'불변(不變)관상'**이다. 물론 둘은 다른 '음양관계'와 마찬가지로 기본적으로 수평적인 대립항의 관계다.

한편으로, 부위별로 '경도'가 주는 느낌, 즉 **'유강비(柔剛比)'**는 조금씩 다르다. 이는 얼굴 개별부위의 상징성 때문이다. 대표적인 몇몇 부위는 다음과 같다.

예컨대, 머리카락과 이마 사이의 [발제선]은 <u>업무의 경계</u>이다. 따라서 '유비'가 강하면(-), 즉 발제선의 경계가 흐리거나 곡선적인 등, 애매하고 부드러울 경우에는 마음이 가는 대로 일을 한다. 보통 사적이거나 공적인 업무를 일상 속에서 유기적으로 병행한다. 반면에 '강비'가 강하면(+), 즉 발제선의 경계가 수평이나 사선 방향으로 직선을 그리며 분명하고 강할 경우에는 계획적으로 일을 한다. 보통 여러 업무를 칼 같이 구분한다.

다음, [이마]는 <u>거실소파</u>이다. 따라서 이마가 '유비'가 강하면(-), 평상시 원만하고 편안한 성격이다. 반면에 이마가 '강비'가 강하면(+), 평상시 각 잡히고 확실한 성격이다.

참고로, '폭신한 이마'의 예로는 육질이 과해 전반적으로 토실토실하거나, 특히 이마 위의 골질이 매끈하게 둥그렇다. 그리고 '단

단한 이마'의 예로는 육질이 비교적 적고, 전두근이나 추미근 등의 근육이나 이마뼈가 도드라지게 나와 울퉁불퉁하다.

다음, [눈 모양]은 <u>영혼의 얼굴</u>이다. 따라서 눈 모양이 '유비'가 강하면(-), 즉 위, 아래로 부드러운 곡선을 그릴 경우에는 매사에 긍정적인 태도를 보인다. 반면에 눈 모양이 '강비'가 강하면(+), 즉 위나 아래가 수평적인 직선인 등, 딱딱할 경우에는 매사에 냉철한 태도를 보인다. 즉, 전자는 수용하고, 후자는 분석한다.

다음, [눈 주변]은 <u>영혼의 아우라</u>이다. 따라서 눈 주변이 '유비'가 강하면(-), 즉 부드럽게 굴곡질 경우에는 세상을 바라보는 노련한 영혼의 연륜이 배어난다. 반면에 눈 주변이 '강비'가 강하면(+), 즉 단단하게 평면적일 경우에는 세상을 바라보는 새내기 영혼의 기세등등한 살기가 분출된다. 즉, 전자는 그윽하고, 후자는 패기가 넘친다.

참고로, '포근한 눈'의 예로는 눈빛이 깊고 그윽하며, 방향은 보통 내려가고, 그 주변을 방방한 쌍꺼풀이나 애교살, 그리고 미소에 따른 눈가 주름이 유려한 곡선을 그리며 감싼다. 그리고 '강직한 눈'의 예로는 눈빛이 세고 당당하며, 방향은 보통 올라가고, 그 주변은 전반적으로 형태가 선적이고, 양감이 평면적이며, 질감이 단단하다.

다음, [눈썹]은 <u>음악</u>이다. 분위기를 잡는. 따라서 눈썹이 '유비'가 강하면(-), 이를 보는 마음도 따라서 감미로워진다. 반면에 눈썹이 '강비'가 강하면(+), 이를 보는 마음도 따라서 긴장한다. 즉, 전자는 낭만적이고, 후자는 격정적이다.

참고로, '유려한 눈썹'의 예로는 형태가 포물선을 그리는 등, 전반적으로 곡선적이고, 두께가 얇으며, 방향은 보통 내려간다. '굳

센 눈썹'의 예로는 형태가 일자이거나, 꺾이는 각이 강한 등, 직선
적이고, 두께가 두꺼우며, 방향은 보통 올라간다.

다음, [코]는 수용하는 혀이다. 따라서 코가 '유비'가 강하면
(-), 평상시 마음이 편안하다. 비유컨대, 마치 국물이 싱겁고 미지
근해 부드러운 양, 아무런 무리 없이 힘을 뺀다. 반면에 코가 '강비'
가 강하면(+), 평상시 마음을 긴장한다. 마치 국물이 자극적이고
차거나 뜨거운 양, 어느새 힘을 준다.

참고로, '몽실몽실한 코'의 예로는 콧대와 코끝, 그리고 콧볼의
육질이 강해 곡선적이고 도톰하다. 크기는 비교적 작다. 그리고 '힘
준 코'의 예로는 콧대가 골질이 강해 높거나 곧다. 혹은, 울퉁불퉁
하다. 코끝이 단단하고, 크거나 뾰족하다. 콧볼은 두텁다. 그리고
크기는 비교적 크다.

다음, [볼]은 마사지이다. 따라서 볼이 '유비'가 강하면(-), 즉
관골을 숨긴 채로 방방하고 동그랄 경우에는 마음 편한 걸 좋아한
다. 비유컨대, 몸이 노곤해지며 그만 마음을 맡긴다. 반면에 볼이 '강
비'가 강하면(+), 즉 관골과 합심하여 단단하고 각질 경우에는 드
라마를 좋아한다. 비유컨대, 몸을 들었다 놨다 하니 마음이 뺏긴다.

다음, [입]은 장갑이다. 따라서 입이 '유비'가 강하면(-), 포근
하고 온화하다. 반면에 입이 '강비'가 강하면(+), 드세고 확실하다.

다음, [턱]은 신발 밑창이다. 따라서 턱이 '유비'가 강하면(-),
즉 곡선적인 흐름이 유려한 경우에는 가능하면 상황을 원만하게 해
결한다. 비유컨대, 걷는 데 무리가 없으니, 걸음을 잊는다. 반면에
턱이 '강비'가 강하면(+), 즉 비교적 크고, 사각턱이나 주걱턱과 같
이 각진 경우에는 평상시 일 처리를 확실하게 한다. 비유컨대, 한
걸음, 한 걸음을 강하게 내딛는다.

물론 이 외에도 부위별로 해석 가능한 이야기는 많다. 그런데 중요한 건, '마음먹기'에 따라서 '유강비'는 언제, 어디서라도 변화 가능하다는 것이다. <음양상태법칙>은 형태만으로 판단하는 항목이 아니기 때문이다. 오히려, 이 법칙은 대상이 발산하는 아우라를 감지할 때에야 비로소 주체의 마음속에서 생성되는 **'주관적인 기운'**에 주목한다.

그렇다면 여기서의 관건은 관상의 대상과 이를 읽는 주체의 소통, 즉 **'마음의 상호 전율'**이다. 우선은 대상의 입장에서, 조형적으로 자신의 기본 판이 아무리 강하게 생겼어도 눈빛 등의 표정이 여리면 '유비'가, 그리고 아무리 유하게 생겼어도 눈빛 등의 표정이 드세면 결과적으로 '강비'가 강해질 소지가 있다.

그리고 주체의 입장에서, 남들은 그 대상을 다들 강하게 여기지만, 자신만이 감지하는 유연함이 있다면 '유비'가, 그리고 남들은 다들 유하게 여기지만, 자신만이 감지하는 강직함이 있다면 결과적으로 '강비'가 강해진다. 물론 주체의 마음 안에서.

그런데 '음양비율'은 항목별로 특성이 다르니 주의를 요한다. 즉, 상황과 맥락, 그리고 기질과 특성에 맞게 '음양기운'을 판단하고 그 함의를 해석해야 한다. 이를테면 <음양상태 제2법칙>의 '유강비'의 경우, 어리면 보통 '음기'가 강하고, 나이 들면 '양기'가 강하다. 반면에 <음양상태 제1법칙>의 '노청비'의 경우, 나이 들면 보통 '음기'가 강하고, 어리면 '양기'가 강하다. 따라서 남녀(男女)를 음양으로 이분해서 고정하면 안 되듯이 노소(老小) 또한 그렇다.

결국, 사람은 우주다. 한 사람의 심신 안에는 음양의 종류도, 그 함의도 오만가지이다. 그래서 복합적이고 총체적으로 이해하고 해석해야 한다. 이를테면 여성이라고 '양기'가 없거나 남성이라고

'음기'가 없지는 않듯이, 어리다고 '음기'가 없거나 나이 들었다고 '양기'가 없지도 않다. 절대로.

: 대조가 흐릿하거나 분명한

① <음양상태 제3법칙>: 색조

셋째, '그림 34'에서처럼, <음양상태 제3법칙>은 가로와 세로, 그리고 깊이를 구조화하는 XYZ축을 기반으로 사물의 '색조'에 주목한다. 이는 조형 요소 간에 상대적으로 색조가 비슷하면, 즉 애매할수록 '음기'가 강해지고, 반면에 색조가 대조되면, 즉 또렷할수록 '양기'가 강해지는 현상을 지칭한다.

비유컨대, <음양상태 제3법칙>에서 '음기'의 경우, 안개 속에서 걸어 나오는 누군가를 바라본다고 상상해보자. 그러면 이목구비를 뚜렷하게 알 수는 없지만 나름의 분위기가 느껴진다. 이와 같이 '음기'는 흐릿하고 묘한 여지가 있다. 반면에 '양기'의 경우, 바로 눈앞에서 누군가가 나를 노려본다면, 이목구비가 뚜렷하게 보이니 긴장하게 된다. 이와 같이 '양기'는 보이는 게 확실하고 말하고자 하는 바가 정확하다.

▲ 그림 34 〈음양상태 제3법칙〉: 색조

② <탁명(濁明)도상>

▲ 그림 35 〈탁명(濁明)도상〉: 대조가 흐릿하거나 분명한

• 조형적 특성 •

<음양상태 제3법칙>을 '그림 35'에서처럼 간략화된 '얼굴도상'으로 비교해보면, 내가 생각하는 '음기'와 '양기'의 조형적인 특성이 드러난다. 이를테면 '음기'의 경우, 얼굴 개별부위의 형태가 흐릿하고 색조가 비슷하며 질감이 고르다. 반면에 '양기'의 경우, 이들의 형태가 또렷하고 색조가 생생하며 질감의 차이가 분명하다.

한 예로, 특정 얼굴의 일생은 다음과 같다. 어릴 때는 형태가 아직 덜 형성되었지만, 색조가 강하다. 이를테면 얼굴 위쪽에 비해 아래쪽의 형태가 또렷하지 않다. 생물학적으로 귀, 이마, 눈이 먼저 발달하고 그 다음에 코, 입, 턱이 발달하기 때문이다. 하지만, 혈액순환이 잘되고 모든 기관이 싱싱하니 생명력이 넘친다. 예컨대, 눈은 맑고 또렷하며, 입술은 붉고, 볼은 홍조를 띠며 수분을 한껏 머금은 게 마치 터질 것만 같다.

그리고 이제 성인이 되면 형태는 가장 강해지고 색조도 아직 강하다. 이를테면 얼굴이 골고루 발달한데다가 아직 생기가 충만해서 혈액순환이 잘되며, 피부와 근육, 그리고 뼈가 튼튼하다. 예컨대, 눈빛이 강하고, 붉은 입술에 입술선이 명확하다.

그런데 이제 늙기 시작하면 형태와 색조가 약해진다. 이를테면 얼굴의

육질과 골질이 생생함을 읽고 조금씩 쇠퇴한다. 혈액순환도 예전 같지 않으며, 피부와 근육, 그리고 뼈의 노화가 진행된다. 예컨대, 눈빛이 희미해지고, 입술이 흐릿해진다.

비유컨대, '음기'는 그림자 속의 얼굴이고, '양기'는 환한 빛 속의 얼굴이다. 그렇다면 그림자는 너무 튀지 않고 차분하며 잘 알 수가 없다. 반면에 빛은 튀고 당당하며 뻔히 드러난다.

혹은, '음기'는 서로 비슷해서 튀지 않는 얼굴이고, '양기'는 어디 섞어놔도 엄청 튀는 얼굴이다. 이를테면 아무리 봐도 잘 기억나지 않는 얼굴이 있는가 하면, 한번만 봐도 딱 기억나는 얼굴이 있다. 즉, '음기'는 평범하고, '양기'는 독특하다.

여기서 주의할 점! '음기'와 '양기'는 수직적인 관계가 아니다. 둘은 그저 다르다. 그리고 장단점이 있다. 예컨대, 한편으로는 그늘지거나 평범한 게 좋고, 다른 한편으로는 환하거나 독특한 게 좋다. 이에 따른 행복은 상황과 맥락, 그리고 기질과 바람에 따라 다 다르다. 어떤 상황에서도 절대적으로 나은 건 없다.

물론 **'탁명(濁明)비율'**은 상대적인 개념이다. 이를테면 비슷한 얼굴형을 가진 사람들이 모인 집단에서는 조금만 다르게 생겼어도 확 튄다. 그런데 그 집단에서는 튀던 사람이 이번에는 다양한 얼굴형을 가진 사람들이 모인 집단에 가면 튀지 않고 평범한 경우, 빈번하다.

마찬가지로, 특정 얼굴형에서 홀로 튀는 얼굴의 특정부위가 다른 얼굴형에 붙는다면 평범해질 경우도 많다. 예컨대, 전반적인 얼굴형이 육질 우세인데, 콧대만 유독 골질이 강하고 모나게 돌출되었다면 그야말로 튀게 마련이다. 남의 코가 잘못 붙은 느낌이 들 정도다. 그런데 같은 코가 골질이 우세하고 모나며 여러 부위가 돌출된 얼굴형에 붙어 있다면, 충분히 그럼직하다. 즉, 평범하다. 그래서 묻힐 정도다. 어, 너 있었어? 존재감이…

진한 화장은 '탁명비율'에서 '명비'를 강하게 하는 가장 손쉬운 방법이다. 예컨대, 반짝이는 글로스 립스틱(gloss lipstick)을 진하게 바르면 입술의 형태가 선명해지고 색조가 생생해지며 질감이 다른 부위와 달라진

다. 볼터치(blush)로 볼을 강조해주거나 마스카라(mascara)로 속눈썹을 진하게 해주는 것도 마찬가지다.

물론 화장은 통상적으로 막 성인이 된, 즉 육체가 가장 발달한 상태, 비유컨대 '만개한 꽃봉우리'의 모습을 지향한다. 여기에는 일종의 가치판단이 전제되어 있다. 하지만, 이 책은 기본적으로 그러한 전제를 지양한다. 이를테면 '만개한 꽃봉우리'만 아름답다 하면 인생이 너무 처연하다. 인생 단계별로 아름다운 게 얼마나 많은데… 여하튼, 이 책에 따르면, 화장은 '음기'가 아니라, '양기'를 강조하는 방법이다. 이와 같이 이 책은 전통적인 '음기=여성성' 공식으로는 도무지 파악이 어렵다. ───────

• 내용적 특성 •

이 조형 방식에서 유추 가능한 '음기'와 '양기'의 내용적인 특성은 다음과 같다. 통상적으로 '음기'는 조용하고 자신을 굳이 드러내지 않는다면, '양기'는 활달하고 자기주장이 강하다. 비유컨대, '음기'는 분위기 파악을 잘하며 주변에 폐를 끼치지 않으려는 순응주의자이다. 그렇다면 '양기'는 스스로 분위기를 주도해야 직성이 풀리는 도발주의자이다.

둘의 장점은 다음과 같다. '음기'는 '우리는 하나'라는 '공동체 의식', '양기'는 '나는 나야'라는 '나만의 개성'을 지향한다. 우선, '공동체 의식'은 사회적으로 통용되는 관례와 허용되는 시선을 인정하고, 그 안에서 화합하며 특별한 문제없이 원만한 삶을 영위하기를 기대한다. 다음, '나만의 개성'은 사회문화적인 고정관념에 반발하며, 자신만의 삶을 추구하는 게 너무도 당연하다. 사회적 분란이 이를 보장하기 위한 필요악이라면 이는 어쩔 수 없고. 물론 둘 다 나름대로의 대의를 추구한다.

둘의 단점은 다음과 같다. 우선, '음기'가 지나치면 세상이 뻔해진다. 변칙적인 사람의 맛은 온데간데없이 이제는 어딜 가도 기계적으로 균질한 정보만 남은 느낌이다. 즉, 나무는 없고 숲만 있다. 사람(개인)은 없고 구조(집단)만 존재한다. 반면에 '양기'가 지나치면 세상이 난잡해진다. 다들 자기 생각(개인)만 하니 이제는 누구에게도 정(집단)을 줄 수가 없다. 다들 '이기적 자아실현'의 자기 몸보신에만 급급할 뿐이다. 즉, 숲은 없고

나무만 있다.

그런데 현실적으로, '음기'와 '양기'는 이처럼 칼같이 구분될 수가 없다. 이는 보다 쉽고 명확한 이해를 위해 대립항의 축을 극단적으로 상정해보는 방편적인 이분법의 일환일 뿐이다. 실제로 같은 사물 안에서 '음기'와 '양기'는 나눌 수 없을 정도로 섞여 있게 마련이다.

따라서 세상을 더욱 풍요롭게 살려면, '음기'와 '양기'의 **'유기적인 어울림'**을 추구해야 한다. 이를 위해서는 이들을 이해하는 통찰력과 활용하는 융통성이 필요하다. 모든 <음양법칙>이 그러하듯이, '음기'와 '양기'에는 장단점이 있다. 상황과 맥락에 따라 종종 변화하는.

나는 새로운 시대를 꿈꾼다. 나와 우리의 **'동사적 과정'**, 그리고 **'알레고리적 자유'**가 한없이 존중받는 사회를 바란다. 이를테면 '이건 A다, 저건 B다'라는 단편적인 규정은 죽은 지식이다. 즉, 사회문화적으로, 그리고 역사적으로 부과된 **'명사적 실체'**의 환상, 그리고 **'상징적 폭력'**의 억압일 뿐이다. 반면에 이 책은 말한다. '관상은 서로 간의 관계 속에서 정의된다. 그리고 가능한 해석은 다양하다. 그래서 예술이다.' ─────────

③ <탁명(濁明)표>

'표 12', <탁명(濁明)표>는 <음양상태 제3법칙>을 점수화했다. 이 표는 '색조'를 기준으로 한다. 여기서 '음기'는 대조가 흐릿하고(흐릴濁, dim), '양기'는 대조가 분명한 상태(밝을明, bright)를 지칭한다. 다른 표와 마찬가지로, '음기'는 '−', '양기'는 '+'로, 그리고 '잠기'는 '음기'나 '양기'로 치우치지 않은 중간지대로서 '0'으로 표기한다.

이 표는 다른 '음양상태표'와 마찬가지로 '−2', '+2'를 선택할 수 없다. 즉, 심할 경우에 사용하는 '극(劇)'자를 표기하는 일이 없다. 따라서 기호와 점수체계가 단순하다. 이는 다른 <음양상태법

▲ 표 12 <탁명(濁明)표>: 대조가 흐릿하거나 분명한

분류	기준	음기			잠기	양기		
		음축	(-2)	(-1)	(0)	(+1)	(+2)	양축
상 (상태狀, Mode)	색조 (色調, tone)	탁 (흐릴濁, dim)		탁	중	명		명 (밝을明, bright)

칙>에서도 공통된 사항이다.

여기서 주의할 점! 같은 얼굴에 부여하는 점수는 언제라도 변동 가능하다. 예컨대, '관찰되는 대상'의 입장에서, 나이가 들면서 자연스럽게 얼굴이 변하거나, 자신도 모르게 과도한 스트레스가 얼굴에 드러나거나, 아니면 의도적으로 화장을 한다면 당연히 그렇다.

한편으로, '보이는 자(관찰되는 대상)'와 '보는 자(관찰하는 주체)'는 쌍방영향관계다. 때로는 상호 인과관계가 되거나, 서로 어긋나기도 하면서. 예컨대, '관찰하는 주체'의 입장에서 '관찰되는 대상'이 오늘은 뭔가 평범하고 튀는 게 없어 보여 '-1'을 선택했는데, 내일은 반대로 '+1'을 선택하거나, 혹은 딱히 느껴지는 게 없어 '0'을 선택하는 것도 충분히 가능하다. 실제로 그 대상이 그다지 변한 게 없더라도, 주체가 변한다면. 물론 그 요인은 오만가지이다.

그렇다면 <얼굴표현표>는 대상뿐만 아니라, 주체 스스로도 자신을 바라보는 거울이 된다. 수많은 얼굴을 만나면서, 혹은 같은 얼굴을 반복해서 만나면서 대상을 추적하는 건, 그야말로 자신의 마음을 복기하며 연단하는 행위이다. 그러다 보면 어느새 내 앞에 활짝 펼쳐지는 우주를 유영하는 여러모로 **'튼튼한 눈'**을 갖추게 되지 않을까. 우주는 그야말로 거대한 바다고, 눈은 기똥찬 수영이다.

④ <음양상태 제3법칙>의 예

'탁(濁)'은 추상적이고, '명(明)'은 구상적이다. 한편으로, 부위별로 '색조'가 주는 느낌, 즉 **'탁명비(濁明比)'**는 조금씩 다르다. 이는 얼굴 개별부위의 상징성 때문이다. 대표적인 몇몇 부위는 다음과 같다.

예컨대, [볼]은 <u>연예방식</u>이다. 따라서 볼이 '탁비'가 강하면 (−), 즉 다른 피부와 비슷할 경우에는 감성표현에 소극적이다. 반면에 볼이 '명비'가 강하면(+), 즉 홍조를 띠며 다른 피부와 대비될 경우에는 감성표현에 적극적이다.

다음, 머리카락과 이마의 경계인 [발제선]은 <u>의견</u>이다. 따라서 발제선이 '탁비'가 강하면(−), 즉 경계가 모호하고 점진적인 구역이 넓을 경우에는 의사표현이 애매하다. 반면에 발제선이 '명비'가 강하면(+), 즉 경계가 명확하고 그 선이 뚜렷할 경우에는 의사표현이 분명하다.

다음, [눈썹]은 <u>기호</u>이다. 스스로 좋고 싫음이 분명한. 따라서 눈썹이 '탁비'가 강하면(−), 즉 외곽이 뚜렷하지 않을 경우에는 무엇을 원하고 싫어하는지 도무지 종잡을 수가 없다. 반면에 눈썹이 '명비'가 강하면(+), 즉 외곽이 뚜렷할 경우에는 무엇을 원하고 싫어하는지 호불호가 분명하다.

다음, [눈]은 <u>접근방식</u>이다. 상대에게 다가서는. 따라서 눈이 '탁비'가 강하면(−), 즉 상대에게 잘 보이지 않을 경우에는 자신을 보여주기를 꺼려한다. 반면에 눈이 '명비'가 강하면(+), 즉 상대에게 잘 보일 경우에는 자신을 화끈하게 보여준다.

다음, [코]는 <u>생명력의 빨대</u>이다. 따라서 코가 '탁비'가 강하면

(−), 즉 형태가 뭉툭할 경우에는 티 나지 않게 은근히, 그리고 꾸준히 자신을 챙긴다. 반면에 코가 '명비'가 강하면(+), 즉 형태가 똑 부러질 경우에는 티 나게 화끈하게, 그리고 때때로 자신을 챙긴다.

다음, [코끝]은 깃발이다. 얼굴의 최전방에 위치한. 따라서 코끝이 '탁비'가 강하면(−), 즉 잘 보이지 않을 경우에는 항상 겸손하다. 반면에 코끝이 '명비'가 강하면(+), 즉 잘 보일 경우에는 의견이 강하다.

다음, [인중]은 명치이다. 숨 쉬고 먹는 활동으로 체력을 다지는 코와 입 사이에 위치한. 따라서 인중이 '탁비'가 강하면(−), 즉 인중골이 선명하지 않고 얕을 경우에는 순발력보다는 지구력에 강하다. 반면에 인중이 '명비'가 강하면(+), 즉 인중골이 선명하고 깊을 경우에는 지구력보다는 순발력에 강하다.

다음, [입술]은 소통의 창구이다. 따라서 입술이 '탁비'가 강하면(−), 즉 외곽이 선명하지 않고 다른 피부와 비슷할 경우에는 추상적이고 복선적으로 의사를 뭉뚱그려 전달하고 이해한다. 반면에 입술이 '명비'가 강하면(+), 즉 외곽이 선명하고 다른 피부와 대비될 경우에는 구체적이고 단선적으로 의사를 확실하게 전달하고 이해한다.

통상적으로, 입술화장은 입술의 '양기'를 강화한다. 예컨대, 입술과 다른 피부의 경계를 명확하게 한다. 한편으로, 피부색이 밝을 경우에는 상대적으로 어둡게, 그리고 피부색이 어두우면 밝게 한다. 또한, 전반적인 피부색에 비해 채도를 높인다. 이는 여러 이유로 입술의 기운을 적극적이고 공격적으로 만드는 **관상전법**이다.

참고로, 이 책에서 전제하는 '음양이론'은 전통적인 관상이론과는 달리 수평적이며, 성별로 이분하지 않는다. 즉, 누구나 가질

수 있는 특성이다. 반면에 전통적인 관상이론은 통상적으로 눈을 '양기'로, 그리고 입을 '음기'로 여겨왔다. 즉, 전자를 '남성적', 그리고 후자를 '여성적'인 상징으로 간주해왔다. 나는 물론 그렇게 생각하지 않는다.

'표 2'에서와 같이 이 외에도 부위별로 해석 가능한 이야기는 많다. 그런데 '얼굴상태비율'은 형태보다 느낌에 주목하기 때문에 '얼굴형태비율'보다 통상적으로 추상적이다. 특히, '탁명비'의 경우에는 얼굴의 전반적인 인상이 더욱 중요하다. 통상적으로 튀지 않는 얼굴은 어딜 봐도 다 튀지 않고, 튀는 얼굴은 어딜 봐도 다 튄다.

이를테면 얼굴부위 요소들의 총체적인 합이 마치 멀리서 안개 속을 보는 것처럼 흐릿하면 각 부위도 마찬가지로 그러해 보이고, 반면에 근거리에서 강한 조명을 받는 것처럼 또렷하면 각 부위도 마찬가지로 그러해 보인다. 물론 보는 사람이 마음을 품기에 따라서는 한 부위만 튀는 경우도 있긴 하지만, 그럴 경우에는 자꾸 보게 되어 결국에는 다 튀기 십상이다. 이와 같이 얼굴은 **'총체적인 어울림'**이다.

: 구역이 듬성하거나 **빽빽한**

① <음양상태 제4법칙>: 밀도

넷째, '그림 36'에서처럼, <음양상태 제4법칙>은 가로와 세로, 그리고 깊이를 구조화하는 XYZ축을 기반으로 사물의 '밀도'에 주목한다. 이는 상대적으로 공간의 여유가 많으면, 즉 휑할수록 '음기'가 강해지고, 반면에 공간의 여유가 적으면, 즉 가득 찰수록 '양기'가 강해지는 현상을 지칭한다.

▲ 그림 36 〈음양상태 제4법칙〉: 밀도

비유컨대, <음양상태 제4법칙>에서 '음기'의 경우, 하얀 종이
에 점 하나 찍힌 추상화를 상상해보자. 그러면 여백의 미가 느껴지
거나 공허해 보인다. 이와 같이 '음기'는 깨끗하니 상대적으로 비어
있다. 반면에 '양기'의 경우, 수없이 많은 선이 끝도 없이 빼곡하게
층을 이루며 쌓여나간 추상화를 보면, 무겁고 단단해 보이거나 장
식적으로 복잡해 보인다. 이와 같이 '양기'는 흔적이 많으니 상대적
으로 꽉 차 있다.

② <농담(淡濃)도상>

▲ 그림 37 〈농담(淡濃)도상〉: 구역이 듬성하거나 빽빽한

• 조형적 특성 •

<음양상태 제4법칙>을 '그림 37'에서처럼 간략화된 '얼굴도상'으로 비
교해보면, 내가 생각하는 '음기'와 '양기'의 조형적인 특성이 드러난다.

이를테면 '음기'의 경우, 얼굴에 전반적으로 털이 난 부위가 작고, 털의 양이 적으며, 털 뭉치의 질이 흐리다. 반면에 '양기'의 경우, 털이 난 부위가 크고, 털의 양이 많으며, 털 뭉치의 질이 분명하다.

그런데 **'농담(淡濃)비율'**은 사람마다 개인차가 크다. 특히, 이 비율은 다른 <음양법칙>의 비율에 비해 생물학적으로 남녀의 차가 큰 편이다. 즉, 남자의 얼굴에 통상적으로 콧수염, 턱수염 등, 가시적인 털이 더 많다. 이는 팔, 다리, 몸통의 경우에도 마찬가지이다. 더불어, 인종별 특성에 따라서도 차이가 크다. 즉, 모든 남자가 구레나룻이나 가슴털이 많은 것은 아니다.

따라서 이 비율은 상대적인 개념이다. 이를테면 털이 별로 없는 사람들이 모인 집단에서는 털이 조금만 많아도 확 튄다. 그런데 그 집단에서는 튀던 사람이 이번에는 털이 많은 사람들이 모인 집단에 가서 비교된다면 튀지 않고 평범한 경우, 빈번하다.

게다가, 이 비율은 시간이 흐르면서 한 사람의 인생 안에서도 달라진다. 남녀 불문하고 어릴 때는 적다가, 젊어서는 많다가, 나이 들어서는 다시 적어지는 게 일반적이다. 이를테면 특정 얼굴의 일생은 다음과 같다. 태아부터 털은 자라난다. 그런데 신생아 때에는 통상적으로 아직 털이 부족하고 옅다. 하지만, 그때부터 벌써 머리털이 빽빽하고 진한 경우도 있다.

그리고 어른이 되면서 털은 계속 자라난다. 물론 부위별로 상대적으로 덜 자라기도 하며, 적당 선에서 멈추기도 한다. 혹은, 더 자라기도 하며, 그 성장이 멈추지 않기도 한다.

그러다 노인이 되면 젊은 시절에 비해 털과 그 뿌리가 약해지며 점차 소실되기 시작한다. 물론 부위별로 상대적으로 더 소실되는 부위가 있다. 이를테면 앞머리가 그렇다. 생물학적으로 여기에는 남성호르몬이 결정적인 역할을 한다. 즉, 여자보다는 남자의 경우에 대머리가 많다.

그러다 사망하면 피부가 썩기 시작한다. 그런데 털은 강하다. 오랜 시간이 지나도 그 형체를 그대로 유지한다. DNA를 간직한 채로. 한 예로, 오래된 미이라를 보면 이를 확인할 수 있다.

그런데 이 비율은 비교적 쉽게 가꾸며 조정이 가능하다. 즉, '불변관상'이 아니라 '가변관상'이다. 이를테면 머리카락이 이마나 귀를 가리지 않으며 상대적으로 짧고 얼굴에 잘 붙어 있으면, 차지하는 면적이 좁아져 '음기'가 강해진다. 반면에 머리카락이 이마나 귀를 가리며 길고 얼굴 밖으로 많이 부풀려져 있으면, 면적이 넓어져 '양기'가 강해진다. 그렇다면 얼굴의 털을 제거하거나 여러 모양으로 가꾸는 방식으로 기운을 변화시킬 수 있다.

물론 털이 자라나는 시간을 물리적으로 당기는 건 쉽지 않다. 하지만, 계획을 잘 세우면 겉모습은 충분히 변모 가능하다. 그리고 보다 즉각적인 효과를 위해서는 화장의 목적으로 눈썹을 그리거나, 문신을 하거나, 머리털을 심거나, 가발이나 모자를 착용하는 등, 여러 종류의 외부적인 힘을 빌릴 수도 있다.

정리하면, 털이 원래 적다면 기본적으로 '음기'가 강한 것이고, 줄이는 경우는 '음기'를 배양하는 것이다. 반면에 털이 원래 많다면 기본적으로 '양기'가 강한 것이고, 늘리는 경우는 '양기'를 배양하는 것이다. 즉, 털은 적극성과 관련되므로 이 경우에는 '불변관상'은 '음기', 그리고 '가변관상'은 '양기'와 통한다.

여기서 주의할 점! 다른 <음양법칙>과 마찬가지로 여기서도 '음기'와 '양기'를 단순히 이분법적인 성별로 구분할 수는 없다. 물론 남성호르몬이 대머리에 영향을 미치는 것은 생물학적인 사실이다. 하지만 그렇다고 해서, 대머리가 되면 소위 '남성적'이 되는 것은 아니다. 오히려, <음양법칙>에 따르면 대머리가 된다는 것은 털이 빠지기에 '음기'가 배양되는 것이다. 즉, 대머리는 단순히 남성적인 상징이 아니라, <음양법칙>이 복합적으로 작동하는 운동장이다. ─────────────

• 내용적 특성 •

이 조형 방식에서 유추 가능한 '음기'와 '양기'의 내용적인 특성은 다음과 같다. 통상적으로 '음기'는 자신의 의견을 너무 내세우지 않고, 집단의 정체성에 순응한다면, '양기'는 자신의 의견을 전면에 내세우며, 개성을

강조한다. 비유컨대, '음기'는 집단의 대의를 우선시하는 사회주의자이다. 그렇다면 '양기'는 개인의 표현을 우선시하는 자유주의자이다.

둘의 장점은 다음과 같다. '음기'는 사회적으로 물의를 일으키지 않으려는 '순수한 마음', '양기'는 사회적으로 내 뜻을 펼치려는 '적극적 의도'를 지향한다. 우선, '순수한 마음'은 사회에 대한 따뜻한 시선으로 '긍정의 힘'을 믿으며 세상을 보듬는 태도이다. 다음, '적극적 의도'는 사회를 '자신의 의지'를 실현하는 경연장으로 간주하며 열정을 중시하는 태도이다.

둘의 단점은 다음과 같다. 우선, '음기'가 지나치면 세상이 고인 물이 된다. 기존의 질서에 안주하며 새로운 목소리의 가능성을 살펴보지 않는다. 반면에 '양기'가 지나치면 세상이 냉혹해진다. 세력의 횡포에 민감하며 경쟁심에 휘둘린다.

그런데 현실적으로, '음기'와 '양기'는 이처럼 칼같이 구분될 수가 없다. 이를테면 특정 얼굴이 전반적으로는 '음기', 혹은 '양기'의 성향을 띨지라도 부위에 따라 완전히 다른 기운을 지니는 경우도 있다. 예컨대, 얼굴에 전반적으로 털이 없는데 속눈썹만 빼곡하고 길쭉하게 위로 섰던지, 혹은 얼굴에 전반적으로 털이 많은데 속눈썹이 밋밋하고 얇고 흐리며 아래로 쳐진 경우가 그렇다.

한편으로, 겉으로는 얼굴 전체가, 그리고 얼굴 부분요소들이 모두 다 '음기'로 보이더라도, 사람의 실제 성격은 정반대인 경우도 종종 있다. 여기에는 대표적으로 두 가지 이유가 있다. 첫째, 조형과 내용의 관계는 애당초 임의적이다. 이를테면 빨간색이 따뜻하게 느껴진다고 해서 만져보면 정말로 다른 색보다 따뜻한 것은 아니다. 즉, 느낌은 '정말 그런 것'이 아니라, '그럼직함'에 기반을 둔다. 물론 이미지는 때에 따라 그 자체로 마음속에서 실제보다 더 실제적일 수도 있지만.

둘째, 겉모습은 속마음을 숨기는 가면이다. 혹은, 이용하기 좋은 수단이다. 이를테면 상냥해 보이는 얼굴의 소유자가 사실은 희대의 사기꾼일 수도 있다. 겉모습의 기운은 남도 느끼고 자신도 느끼기 때문에 더욱 이용가치가 있는 것이다. 반대로 속마음은 착한데 겉모습이 나빠 보이면 손해를 볼 수도 있다. 이를테면 알게 모르게 남들의 의심스런 시선과 이

에 대한 자신의 암묵적인 동의로 인해 자신의 속마음이 더 착해지는 기회를 잃는 경우가 그렇다.

결국, <음양법칙>은 우주의 질서를 방편적으로 파악하는 하나의 수단일 뿐이다. 따라서 이 법칙을 원론적으로 이해해야지, 특정인을 단죄하는 **'단언의 정당화'**가 되어서는 안 된다. 이는 사람이라는 종이 가질 수 있는 기질의 다양한 반경을 포괄해서 이해하고자 고안된 공식 체계일 뿐이다. 그렇기에 특정 인생에 대한 개별적이고 구체적인 적용에는 각별한 주의를 요한다.

'단언'은 무섭다. 사람들의 관심을 끌며 자극적으로 혹하게 만들 뿐만 아니라, 심리적으로 여러모로 정말로 그렇게 되도록 하는 **'마법의 힘'**이 있기 때문이다. 따라서 무분별한 사용을 조심해야 한다. 때로는 흥미로운 처방이나 생산적인 화두가 되는 경우도 있지만. ───────

③ <농담(淡濃)표>

'표 13', <농담(淡濃)표>는 <음양상태 제4법칙>을 점수화했다. 이 표는 '밀도'를 기준으로 한다. 여기서 '음기'는 밀도가 듬성하고(엷을淡, light), '양기'는 밀도가 빽빽한 상태(짙을濃, dense)를 지칭한다. 다른 표와 마찬가지로, '음기'는 '-', '양기'는 '+'로, 그리고 '잠기'는 '음기'나 '양기'로 치우치지 않은 중간지대로서 '0'으로 표기한다.

이 표는 다른 '음양상태표'와 마찬가지로 '-2', '+2'를 선택할

▲ 표 13　<농담(淡濃)표>: 구역이 듬성하거나 빽빽한

분류	기준	음기			잠기	양기		
		음축	(-2)	(-1)	(0)	(+1)	(+2)	양축
상 (상태狀, Mode)	밀도 (密屬, density)	농 (엷을淡, light)		농	중	담		담 (짙을濃, dense)

수 없다. 즉, 심할 경우에 사용하는 '극(劇)'자를 표기하는 일이 없다. 따라서 기호와 점수체계가 단순하다. 이는 다른 <음양상태법칙>에서도 공통된 사항이다.

특히 '농담비율'에는 복합적인 판단이 요구된다. 대표적인 기준은 털의 '면적', '개수', '길이', '굵기', '굴곡', '경도', '밀집도', '명도', '채도'이다. 우선, '면적'의 경우에 털이 난 면적이 상대적으로 좁으면 '농비'가, 반면에 넓으면 '담비'가 높다. 다음, '개수'의 경우에 털의 개수가 상대적으로 적으면 '농비'가, 반면에 많으면 '담비'가 높다. 다음, '길이'의 경우에 털 한 가닥의 길이가 상대적으로 짧으면 '농비'가, 반면에 길면 '담비'가 높다. 다음, '굵기'의 경우에 털 한 가닥의 굵기가 상대적으로 얇으면 '농비'가, 반면에 굵으면 '담비'가 높다. 다음, '굴곡'의 경우에 털이 상대적으로 구불구불하면 '농비'가, 반면에 직선으로 쭉 뻗으면 '담비'가 높다. 다음, '경도'의 경우에 털이 상대적으로 끊어질 듯 부드러우면 '농비'가, 반면에 도무지 끊어지지 않을 듯 단단하면 '담비'가 높다. 다음, '밀집도'의 경우에 털이 서로 거리를 두고 자라 상대적으로 듬성듬성하면 '농비'가, 반면에 서로 촘촘하게 빽빽하면 '담비'가 높다. 다음, '명도'의 경우에 털의 명도가 밝으면, 즉 상대적으로 하얀색에 가까우면 '농비'가, 반면에 명도가 어두우면, 즉 검은색에 가까우면 '담비'가 높다. 다음, '채도'의 경우에 털의 채도가 낮으면, 즉 상대적으로 색상이 무채색에 가까우면 '농비'가, 반면에 채도가 높으면, 즉 색상이 화려하면 '담비'가 높다. 물론 이 외에도 고려 가능한 기준은 많다.

이 비율에 익숙해지기 위해서는 앞에서 설명된 기준을 표로 만들어 연습해볼 수도 있다. 그런데 가장 쉬운 방법은 두 개의 특정 얼굴을 옆에 놓고 비교하는 것이다. 앞의 기준들은 절대적인 수

치로의 개량화가 불가능한 상대적인 이분법이기 때문이다. 즉, 표본이 바뀌면 결과 값도 바뀐다.

따라서 털의 특성이 상당히 비슷한 사람들이 모인 집단에서 이 표로 연습을 한다면 '**지역적으로 섬세한 감각**'이 길러질 것이다. 반면에 털의 특성이 매우 다른 사람들이 모인 집단에서는 '**국제적으로 폭넓은 감각**'이 길러질 것이다. 물론 많은 얼굴을 경험하게 되면, 마침내 이 두 감각이 서로 융합하며 '**총체적인 영역의 실제적인 감각**'으로 거듭나지 않을까 기대한다.

하지만, 이는 빅데이터를 기반으로 한 인공지능의 산술통계와는 차이가 있다. 아무리 그러한 감각을 갖추었어도 한 사람이 경험한 얼굴의 빅데이터는 당연히 한계가 있을 뿐만 아니라, 자신만의 특질이 가진 편향성으로 인해 통계적이라고 보기에는 다소 무리가 있는 것이다.

그러나 이는 꼭 단점이 아니다. 오히려, 큰 장점이다. 만약에 그게 바로 예술이 된다면! 그야말로 예술은 한 사람의 특별한 인생 경험과 그만의 감각으로 만들어진 창작이다. 그리고 이는 서로 다른 수많은 사람들의 심금을 울린다. 우리는 어딜 가도 균질한 작동을 하는 보편적인 기계 부품이 아니다. 우주의 눈으로 보면 그게 그거로 보일지라도 각자의 마음속으로 들어가면 다 다르다. 그야말로 우주적인 차이가 난다. 그러니 우리는 인공지능과 우주 너머의 차이가 날 수밖에.

함께 나누는 '공감각'을 추구하다가도 어쩔 수 없이 목도하게 되는 그 차이야말로 '**사람의 아이러니한 맛**'을 내게 하는 결정적인 요소다. 사실상, 우리는 모두 다 하나라서 통하는 게 아니다. 오히려, 우리는 달라서, 하지만 그럼에도 불구하고 서로 간에 관계를 맺고

싶어서 결국에는 나름대로 통하는 것이다.

<얼굴표현표> 또한 마찬가지이다. 공통된 관심사와 같은 기준을 가지고도 우리는 다른 말을 한다. 그렇다. 내 생각과 네 생각은 다르다. 같은 게 같은 게 아니다. 하지만 그럼에도 불구하고, 우리는 서로 간에 부단히도 맞춰보며 세상에 대한 이해를 넓히려 한다. 그렇다면 우리의 **'공통감'**과 **'차이감'**은 모두 다 의미가 있다. 이를테면 우리는 같아서 끌린다. 그리고 달라서 끌린다. 어쩔 수 없다. 이게 다 사람이 하는 일이기 때문에.

④ <음양상태 제4법칙>의 예

'농(淡)'은 깔끔하고, '담(濃)'은 복잡하다. 한편으로, 부위별로 '밀도'가 주는 느낌, 즉 **'농담비(淡濃比)'**는 조금씩 다르다. 이는 얼굴 개별부위의 상징성 때문이다. 대표적인 몇몇 부위는 다음과 같다.

예컨대, [머리카락]은 헬멧이다. 얼굴의 위와 뒷면을 감싸며 뇌를 보호하는. 따라서 머리카락이 '농비'가 강하면(−), 즉 면적이 작고, 개수가 적으며, 길이가 짧고, 굵기가 얇으며, 굴곡이 있고, 경도가 무르며, 밀집도가 약하고, 명도가 밝으며, 채도가 낮거나, 혹은 총체적으로 볼 때 전반적으로 여기에 가까울 경우에는 마음이 긴장하여 매사에 신중하다. 반면에 머리카락이 '담비'가 강하면(+), 즉 면적이 넓고, 개수가 많으며, 길이가 길고, 굵기가 두꺼우며, 굴곡이 없고, 경도가 딱딱하며, 밀집도가 강하고, 명도가 어두우며, 채도가 높거나, 혹은 총체적으로 볼 때 전반적으로 여기에 가까울 경우에는 마음이 든든하여 매사에 적극적이다.

다음, [눈썹]은 <u>선호도</u>이다. 따라서 눈썹이 '농비'가 강하면 (−), 즉, 얇고 짧고 연할 경우에는 부드러운 관계를 선호한다. 반

면에 눈썹이 '명비'가 강하면(+), 즉 두껍고 길고 진할 경우에는 화끈한 관계를 선호한다.

다음, [속눈썹]은 촉의 성향이다. 따라서 속눈썹이 '농비'가 강하면(−), 현상을 이지적이고 분석적으로 사고하며 질문에 강하다. 반면에 속눈썹이 '명비'가 강하면(+), 현상을 감각적이고 총체적으로 경험하며 표현에 강하다.

다음, [귓털]은 귀마개이다. 따라서 귓털이 '농비'가 강하면(−), 주변의 의견을 폭넓게 수용하며 이를 자신의 판단에 잘 반영한다. 반면에 귓털이 '명비'가 강하면(+), 주변의 다른 의견에도 아랑곳하지 않고 자신의 신념을 강하게 밀어붙인다.

다음, [콧털]은 차단막이다. 따라서 콧털이 '농비'가 강하면(−), 매사에 꼼꼼히 주변을 잘 보살핀다. 반면에 콧털이 '명비'가 강하면(+), 어떠한 환경에도 일관된 추진력을 보여준다.

다음, [코수염]은 의상이다. 따라서 코수염이 '농비'가 강하면(−), 여러모로 순진하고 사회적으로 담백하다. 반면에 코수염이 '명비'가 강하면(+), 여러모로 성숙하고 사회적으로 화려하다.

다음, [턱수염]은 삶의 지향이다. 따라서 턱수염이 '농비'가 강하면(−), 안정을 중시하며 책임감이 강하다. 반면에 턱수염이 '명비'가 강하면(+), 성장을 중시하며 모험심이 강하다.

다음, [구레나룻]은 사회성이다. 따라서 구레나룻이 '농비'가 강하면(−), 주변의 도움에 의존하기 보다는 자립심이 강하다. 반면에 구레나룻이 '명비'가 강하면(+), 여러 세력을 잘 규합하여 일을 추진하는 재능이 뛰어나다.

물론 이 외에도 해석 가능한 이야기는 많다. 예컨대, 머리카락과 귓털, 그리고 콧털의 경우, 털을 '추가적인 보호 장치'로 간주하

고는 연상법을 적용했다. 반면에 콧수염에서는 털을 '패션'으로 간주했다. 그렇다면 전자에서는 '개방과 폐쇄', 그리고 후자에서는 '담백함과 장식성'이 바로 이야기를 전개하는 **대립항의 구도**'가 된다. 하지만, 양자 간에 전제가 바뀐다면, 이야기는 당연히 완전히 달라질 것이다.

역사적으로 **소설**'은 그럴 듯하고 그럴 법하고 그럴 만한 이야기를 창작함으로써 사람의 길을 밝혀왔다. 마찬가지로, <얼굴표현법> 또한 사람이 낼 수 있는 가능한 맛의 영역을 집대성하는 데 그 목적이 있다. 그런데 사실상, 이는 전통적인 관상이론이 추구해왔던 길과도 통한다. 그게 바로 고서를 접하면서 내가 깨달은 점이다.

그렇다면 전통적인 관상이론에서 배울 점, 차고도 넘친다. 물론 참, 거짓을 나누는 **가치판단**'과 신비주의에 경도된 **단언의 정당화**', 그리고 음양의 **수직적 관계**'라는 장막을 걷어내고 볼 경우에는. 이제는 지나간 전통문화의 강점을 다가오는 시대정신의 요청으로 변모시키는 슬기가 필요하다. 그게 바로 **예술의 힘**'이다.

: 피부가 촉촉하거나 건조한

① <음양상태 제5법칙>: 재질

다섯째, '그림 38'에서처럼, <음양상태 제5법칙>은 가로와 세로, 그리고 깊이를 구조화하는 XYZ축을 기반으로 사물의 '재질'에 주목한다. 이는 수분을 머금을수록 '음기'가 강해지고, 건조할수록 '양기'가 강해지는 현상을 지칭한다.

비유컨대, <음양상태 제5법칙>에서 '음기'의 경우, 막 잡은 신선한 회를 먹는 경우를 상상해보자. 그러면 씹는 행위에 크게 주

▲ 그림 38 〈음양상태 제5법칙〉: 재질

의를 기울일 필요가 없이 편안하게 삼키면 된다. 이와 같이 '음기'
는 미끄덩하고 부들부들하다. 반면에 '양기'의 경우, 바삭하게 잘 구
운 쥐포를 먹는다면, 씹는 행위에 공력을 기울이며 주의해서 삼켜
야 한다. 이와 같이 '양기'는 딱딱하고 질기다.

② <습건(濕乾)도상>

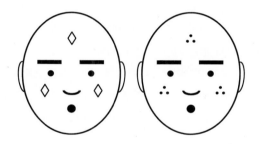

▲ 그림 39 〈습건(濕乾)도상〉: 피부가 촉촉하거나 건조한

• 조형적 특성 •

<음양상태 제5법칙>을 **'그림 39'**에서처럼 간략화된 '얼굴도상'으로 비
교해보면, 내가 생각하는 '음기'와 '양기'의 조형적인 특성이 드러난다. 이
를테면 '음기'의 경우, 얼굴 피부가 전반적으로 얇고 연하며 촉촉하고 기름
기가 흐른다. 땅으로 비유하면 비옥한 토양이다. 반면에 '양기'의 경우, 얼
굴 피부가 전반적으로 두껍고 질기며 마르고 거칠다. 땅으로 비유하면 척

박한 토양이다.

얼굴은 뼈와 근육, 그리고 지방으로 대표되는 살로 구성되어 있다. 그리고 피부는 피부 바로 밑의 피하지방과 내부의 심부볼지방으로 나뉜다. 그런데 **'습건(濕乾)비율'**은 피부 바로 밑의 피하지방에 큰 영향을 받는다. 피하지방이 두꺼우면 피부가 습하고 팽팽하다. 즉, '습비'가 강해진다. 반면에 피하지방이 얇으면 피부가 건조하고 주름진다. 즉, '건비'가 강해진다.

그런데 이 비율은 사람마다 개인차가 크다. 이를테면 나이가 들어도 피부가 부드럽고 윤기 나는 사람이 있는가 하면, 어려서부터 피부가 단단하고 갈라지는 사람이 있다. 그리고 인종별로, 혹은 거주 환경에 따라 피부는 상대적으로 얇기도, 혹은 두껍기도 하다. 통상적으로 젊은 피부는 '습비'가 강하고, 늙은 피부는 '건비'가 강하다. 하지만, 피부 관리 여부와 영양 상태에 따라 늙어서도 젊은 피부 상태를 유지할 수 있다.

또한, 이 비율은 몸의 부위별로 차이가 크다. 이를테면 눈 주변 피부는 얇고 발바닥은 두껍다. 그리고 살이 찔 때, 볼살이 먼저 찌는 사람도 있고, 뱃살이 먼저 찌는 사람도 있다. 지방세포의 특성이 다르기 때문이다. 한편으로, 피부가 얇으면 혈관, 근육 등이 보인다. 모공의 크기도 부위별로 다르다. 이를테면 눈 주변 피부나 콧대는 모공의 크기가 상대적으로 작고, 볼살 피부나 코끝은 크기가 크다. 그리고 모공이 크면 피부가 쉽게 두꺼워진다.

물론 이 비율은 상대적인 개념이다. 이를테면 피부가 뽀얀 아이 옆에 선 어른의 피부는 상대적으로 수분 함량이 부족하니 뻣뻣하고 질겨 보이게 마련이다. 하지만, 피부가 태생적으로 상당히 거친 사람 옆에 서면 같은 어른의 피부가 갑자기 부드럽고 촉촉해 보인다.

이게 바로 **'비교의 마술'**이다. 비교치를 어떻게 설정하느냐에 따라 정반대의 결과가 나올 수도 있다. 이를테면 얼굴살은 상대적으로 질기다. 옷 속에 감추어져 광노화가 덜 진행된 부드러운 속살과 비교할 경우에는. 옷 밖에 나와 산전수전을 다 겪었기 때문에 나도 모르게 둔감하고 단단하며 강해진 것이다. 그렇다면 이 경우에 얼굴살은 '건비'가 강하다. 한

편으로, 몸이 유연하다면 평생 동안 걸어 혹사당한 거칠고 두터운 발바닥을 얼굴 옆에 한번 가져다 대보자. 얼굴의 산전수전은 이제 명함도 못 내민다. 갑자기 확 여려진다. 그렇다면 이 경우에 얼굴살은 '습비'가 강하다. 이와 같이 비교는 곧 기준이고, 이는 정의에 우선한다. ────────

• 내용적 특성 •

이 조형 방식에서 유추 가능한 '음기'와 '양기'의 내용적인 특성은 다음과 같다. 통상적으로 '음기'는 아직 때가 타지 않아 순진하고, 따라서 세상을 부드러운 눈길로 바라본다면, '양기'는 산전수전을 다 겪어 노련하고, 따라서 세상을 강직한 태도로 대면한다. 비유컨대, '음기'는 앞으로 낭만적인 관계를 꿈꾸는 이상주의자이다. 그렇다면 '양기'는 당장 헤쳐나가야 할 상황을 직시하는 현실주의자이다.

둘의 장점은 다음과 같다. '음기'는 이해의 눈으로 세상의 불의마저도 보듬는 '유연한 마음', '양기'는 의심의 눈으로 세상의 불의에 대적하는 '강직한 마음'을 지향한다. 우선, '유연한 마음'은 따뜻한 감성으로 세상을 새롭게 바라보며 주관적인 경험의 신선함을 중시하는 태도이다. 다음, '강직한 마음'은 차가운 지성으로 세상의 문제를 지적하며 이를 극복할 대안을 적극적으로 모색하는 태도이다.

둘의 단점은 다음과 같다. 우선, '음기'가 지나치면 주변에서 범한 실수를 자신도 역시나 재탕한다. 즉, 생각해보면 당연한 일인데도 굳이 직접 해보려다 시간을 낭비한다. 반면에 '양기'가 지나치면 매사에 따지며 도무지 손해를 보지 않으려 한다. 즉, 별거 아닌 일에도 신경을 많이 쓰며 소모적이 된다.

그런데 현실적으로, '음기'와 '양기'는 이처럼 칼같이 구분될 수가 없다. 이를테면 특정 얼굴이 전반적으로는 '음기', 혹은 '양기'의 성향을 띨지라도 사람의 실제 성격은 정반대인 경우도 종종 있다. 자신의 겉모습을 속마음이 이용하기 때문이다.

그리고 한때는 얼굴이 '음기'가 강했어도, '마음먹기'에 따라, 혹은 '몸고생' 여부에 따라 얼굴이 점차 '양기'가 강해지는 경우, 빈번하다. 혹은,

몇날 며칠 잘 먹고 잘 자며 독수공방을 거듭하여 마음이 안정되면 다시금 '음기'가 강해지기도 한다.

한편으로, 몸의 부위에 따라 '음기'와 '양기'는 다르다. 이를테면 소위 이마와 볼살이 철면피와 같이 철판으로 보이는 얼굴인데 의외로 눈 주변 피부는 엄청 부드러운 경우가 그렇다. 얼굴 피부는 전반적으로 단단한데 목살은 유독 야들야들한 경우도 그렇고.

따라서 다른 비율도 그렇지만, '습건비율' 역시 종합적으로 고려해서 판단해야 한다. 그런데 <얼굴표현표>를 활용하는 가장 쉬운 방법은 비율이 애매한 항목들은 과감히 생략하고, 확실한 항목 하나, 혹은 여럿만을 가지고 전체 얼굴의 기운을 파악하는 것이다. 결국, 드라마를 좌지우지하는 주연을 우선 발탁하는 게 바로 '얼굴읽기'의 시작이다. 감각을 키워야 한다. 어, 그런데 그분 저기 있다! 와, 저기서 저렇게 오시네. _____

③ <습건(濕乾)표>

'표 14', <습건(濕乾)표>는 <음양상태 제5법칙>을 점수화했다. 이 표는 '재질'을 기준으로 한다. 여기서 '음기'는 질감이 촉촉하고(젖을濕, wet), '양기'는 질감이 건조한 상태(마를乾, dry)를 지칭한다. 다른 표와 마찬가지로, '음기'는 '-', '양기'는 '+'로, 그리고 '잠기'는 '음기'나 '양기'로 치우치지 않은 중간지대로서 '0'으로 표기한다.

이 표는 다른 '음양상태표'와 마찬가지로 '-2', '+2'를 선택할 수 없다. 즉, 심할 경우에 사용하는 '극(劇)'자를 표기하는 일이 없

▲ 표 14 <습건(濕乾)표>: 피부가 촉촉하거나 건조한

분류	기준	음기			잠기	양기		
		음축	(-2)	(-1)	(0)	(+1)	(+2)	양축
상 (상태狀, Mode)	재질 (材質, texture)	습 (젖을濕, wet)		습	중	건		건 (마를乾, dry)

다. 따라서 기호와 점수체계가 단순하다. 이는 다른 <음양상태법칙>에서도 공통된 사항이다.

다른 표와 마찬가지로, 이 표는 다른 표와 종종 밀접히 관련된다. 이를테면 얼굴 피부가 촉촉하면 '습비'가 강하다. 그러면 피부에 주름이 없어 기운이 반대되는 '곡직(曲直)비'의 '직비'가 강할 개연성이 높아진다. 혹은, 얼굴 피부가 단단하면 '건비'가 강하다. 그러면 피부가 두꺼워서 기운이 반대되는 '원방(圓方)비'의 '원비'가 강할 개연성이 높아진다.

이와 같이 얼굴은 다양한 '음기'와 '양기'의 어울림의 조화, 즉 기운생동의 장이다. 이를테면 특정 얼굴의 특성이 분명하다면 당연히 여러 항목에서 점수를 부여받는다. 그런데 이때 '음기'면 다 '음기', '양기'면 다 '양기'가 되기보다는 항목별로 상이하게 평가되는 경우가 통상적으로는 더 많다.

결국, <음양법칙>이 우리에게 주는 교훈은 바로 편향된 시선을 갖기보다는 스스로 가꾸는 고유의 개성을 존중하자는 것이다. <음양법칙>을 통틀어서 '음기'와 '양기'는 **수평적인 차이**일 뿐, '**수직적인 차별**'의 관계가 아니다. 이를테면 이 표와 관련해서 많은 사람들은 피부 관리 등을 통해 '음기'를 강하게 하려는 경향이 있다. 즉, 촉촉하고 부드러운 투명한 피부를 꿈꾸는 것이다. 한편으로, 일광욕을 즐기며 피부를 구릿빛으로 만들어 '양기'를 강하게 하려는 사람들도 있다. 마찬가지로, '탁명표'와 관련해서 맨얼굴을 보여주며 '음기'를 강조하거나, 화장을 통해 '양기'를 강조하는 사람들도 많고. 물론 어떤 기운을 택하건 간에 모두 다 고유의 장점이 있다. 그런데 내 장점은 뭐지? 별거 없으면 여기서는 0점. 아직은 '**잠재태**' 일테니.

④ <음양상태 제5법칙>의 예

'습(濕)'은 애잔하고, '건(乾)'은 담담하다. 한편으로, 부위별로 '재질'이 주는 느낌, 즉 **'습건비(濕乾比)'**는 조금씩 다르다. 이는 얼굴 개별부위의 상징성 때문이다. 대표적인 몇몇 부위는 다음과 같다.

예컨대, [피부]는 코트이다. 따라서 피부가 '습비'가 강하면 (−), 즉, 아기의 피부같이 수분을 머금었을 경우에는 성질이 여리다. 반면에 피부가 '건비'가 강하면(+), 즉 전사의 피부같이 우둘투둘 까칠할 경우에는 성질이 굳세다.

물론 피부가 다치지 않았다고 해서 상처 입은 마음에 굳은살이 베기지 않았다고 속단할 수는 없다. 오히려, 다른 식으로 연단되어 누구보다 마음이 단단한지도 모를 일이다. 즉, 사람은 겪어봐야 한다.

한 예로, 전사 중에서도 유독 피부가 '습비'가 강한 이들이 있다. 여러 종류의 기운은 어차피 이래저래 섞여있기 마련이다. 그런데 만약에 격투기 선수라면 이런 경우에는 경기 중에 피부가 쉽게 다쳐 출혈이 발생하기 십상이다. 이를 사전에 예방하려면 기름을 많이 발라주면 도움이 된다.

다음, [두피]는 뇌의 피부이다. 따라서 두피가 '습비'가 강하면 (−), 즉, 얇고 연하며, 촉촉하고 기름기가 흐를 경우에는 평상시 부드러운 생각을 많이 한다. 반면에 두피가 '건비'가 강하면(+), 즉 두껍고 질기며, 마르고 거칠 경우에는 평상시 센 생각을 많이 한다.

다음, [이마]는 샌드백이다. 따라서 이마가 '습비'가 강하면 (−), 상처를 입기 쉬운 여리고 조신한 성격이다. 반면에 이마가 '건비'가 강하면(+), 상처에 둔감하며 저돌적인 성격이다.

다음, [눈]은 <u>색안경</u>이다. 세상을 보는. 따라서 눈이 '습비'가 강하면(−), 즉 눈물이 끈적거리고 촉촉하며 많이 날 경우에는 낭만적이고 감성적이다. 반면에 눈이 '건비'가 강하면(+), 즉 눈물이 맑고 메마를 경우에는 현실적이고 지성적이다.

다음, [눈가피부]는 <u>안경집</u>이다. 눈을 감싸는. 따라서 눈가피부가 '습비'가 강하면(−), 즉 눈꺼풀과 눈밑피부가 부드러운 경우에는 잔정이 많다. 반면에 눈가피부가 '건비'가 강하면(+), 즉 눈꺼풀과 눈밑 피부가 건조한 경우에는 성격이 칼 같다.

다음, [코]는 <u>이불</u>이다. 따라서 코가 '습비'가 강하면(−), 천성이 부드러워 주변의 마음을 포근하게 덮어주니 마음이 풀린다. 반면에 코가 '건비'가 강하면(+), 천성이 강직해서 주변이 긴장하니 마음이 쓰인다.

다음, [코끝]은 <u>자긍심</u>이다. 따라서 코끝이 '습비'가 강하면(−), 즉 유독 피부가 기름질 경우에는 자존심이 강하다. 반면에 코끝이 '건비'가 강하면(+), 즉 유독 피부가 건조할 경우에는 자신감이 강하다.

다음, [입술]은 <u>국</u>이다. 따라서 입술이 '습비'가 강하면(−), 은근하니 겪으면 겪을수록 성격이 진국이다. 반면에 입술이 '건비'가 강하면(+), 단단하니 한 번만 겪어도 인상을 깊게 남긴다.

다음, [입가피부]는 <u>컵</u>이다. 따라서 입가피부가 '습비'가 강하면(−), 매사에 조심스럽다. 마치 컵이 미끄러운 듯이. 반면에 입가피부가 '건비'가 강하면(+), 매사에 확실하다. 마치 컵의 마찰력이 큰 듯이.

다음, [볼]은 <u>쿠션</u>이다. 따라서 볼이 '습비'가 강하면(−), 상대방의 경계심을 늦춘다. 마치 쿠션이 폭신해서 마음이 느긋해지듯

이. 반면에 볼이 '건비'가 강하면(+), 상대방이 경계심을 가지게 한다. 마치 쿠션이 딱딱해서 마음에 각이 잡히듯이.

다음, [귀]는 노랫소리이다. 따라서 귀가 '습비'가 강하면(−), 매사에 슬렁슬렁 잘 흘려보낸다. 마치 노랫소리가 부드럽듯이. 반면에 귀가 '건비'가 강하면(+), 매사에 정확하게 정리를 잘한다. 마치 노랫소리가 절도 있듯이.

다음, [턱]은 팽이의 꼭지이다. 따라서 턱이 '습비'가 강하면(−), 상대방을 배려하며 상처주지 않으려 노력한다. 반면에 턱이 '건비'가 강하면(+), 상대방의 문제점을 정확히 지적한다.

다음, [점]은 피부의 흠결이다. 따라서 점이 '습비'가 강하면(−), 즉 점이 별로 없는 경우에는 마음이 여리고 곱다. 반면에 점이 '건비'가 강하면(+), 즉 점이 많은 경우에는 마음이 단단하고 굳세다.

물론 이 외에도 해석 가능한 이야기는 많다. 즉, 언제라도 새로운 은유법이 적용될 수 있다. 한 예로, 입술은 여타 동물에게서는 보기 힘든, 사람이 가진 특별한 조직이다. 그렇다면 [입술]은 사람만의 차별성이다. 따라서 입술이 '습비'가 강하면(−), 다른 동물들과는 다른 '젖은 느끼함'을 과시한다. 반면에 입술이 '건비'가 강하면(+), 다른 동물들과는 다른 '마른 메마름'을 과시한다. 그리고 그게 어떤 종류인지는 여러 해석이 가능하다.

참고로, '얼굴읽기'는 문자 그대로 '과학적인 사실'이라기보다는, '해석의 가능성'을 열어둔 '미학적인 음미'의 활동이다. 따라서 기본적으로는 '시각적인 느낌'과 관련된다. 이를테면 점의 생성 여부는 생물학적으로 피부의 습기와는 큰 관련이 없다. 그런데 점이 많아지면 '건비'가 강한 특성, 즉 닳아서 우둘투둘하고 드센 느낌과 통

한다. 따라서 점은 '습건비'의 개념으로 충분히 파악 가능하다.

결국, 얼굴은 **'추상회화'**이다. 상황과 맥락에 따라 자신의 심미안에 맞춰보며 드러나는 현상을 수용하고 음미하며 해석하고 공감하기라니, 이야말로 예술을 감상하는 가장 기본적인 방식이다. 즉, 코에 걸면 코걸이, 귀에 걸면 귀걸이인데 둘 다 나름대로 아름답다. 패션에는 도무지 단선적인 정답이 없으니. 인생도 마찬가지이다.

물론 역사적인 배경이나 개인적인 전기 등, 미술사적인 지식이 작품 감상에 도움이 되기도 한다. 하지만, 그게 언제 어디서나 필요한 절대적인 재료는 아니다. 그리고 막상 필요하면 자발적으로 탐구하려는 동기가 생기게 마련이다. 그러면 그때마다 찾아보고 배우면 그만인 것을.

학생 시절에 미술사 수업에서 시험공부를 위해서는 작품의 제작연도까지 달달 외워야만 했던 기억이 주마등처럼 스쳐 지나간다. 그런데 안타깝게도 당시에 암기한 지식은 내 머릿속에서 당연히 많이 유실되었다. 그저 당시에 느꼈던 '느낌의 뭉텅이'만이 남아 내 마음속을 떠돌 뿐. 그래서 '얼굴 가지고는 더 이상 그러지 말아야지' 하고 결심해본다. 고기 잡는 법이라니, 세상은 슬기롭게 살아야 제 맛이다.

4 '방향' 3가지: 후전, 하상, 양측

: 후전의 뒤나 앞으로 향하는

① <음양방향 제1법칙>: 후전

<음양방향법칙>은 <음양법칙>과 직접적으로 통한다. 이 법칙은 총 5가지로서, 순서대로 '후전', '하상', '측하측상', '좌', '우'를 기준으로 한 <음양방향 제1~5법칙>을 말한다. 첫째, '그림 40'에서처럼, <음양방향 제1법칙>은 깊이를 구조화하는 Z축을 기반으로 사물의 '후전' 방향에 주목한다. 이는 상대적으로 오목하면, 즉 뒤로 들어갈수록 '음기'가 강해지고, 반면에 볼록하면, 즉 앞으로 나올수록 '양기'가 강해지는 현상을 지칭한다. 이는 <음양 제1법칙>을 '방향'으로 적용한 경우다.

비유컨대, <음양방향 제1법칙>에서 '음기'의 경우, 권투를 하는데 뒷걸음을 치는 경우를 상상해보자. 그러면 우선 안전한 거리를 만들며 기회를 엿보게 된다. 이와 같이 '음기'는 소극적이고 방어적이다. 반면에 '양기'의 경우, 권투를 하는데 앞으로 계속 전진한다면, 승부를 당장 가리자는 식의 저돌성이 느껴진다. 이와 같이 '양기'는 적극적이고 공격적이다.

▲ 그림 40 〈음양방향 제1법칙〉: 후전

② <후전(後前)도상>

▲ 그림 41 <후전(後前)도상>: 뒤나 앞으로 향하는

• 조형적 특성 •

<음양방향 제1법칙>을 '그림 41'에서처럼 간략화된 '얼굴도상'으로 비교해보면, 내가 생각하는 '음기'와 '양기'의 조형적인 특성이 드러난다. 이를테면 '음기'의 경우, 통상적으로 얼굴에서 볼록한 부위가 상대적으로 오목하다. 반면에 '양기'의 경우, 통상적으로 얼굴에서 볼록한 부위가 더욱 볼록하다.

'후전(後前)비율'은 <음양방향 제1법칙>에 기반을 둔다. 그런데 이 법칙은 <음양 제1법칙>을 조형적으로 재현한 것이다. '후전비율'은 대표적으로 이마, 눈, 코, 입, 턱, 귀, 그리고 볼과 광대에서 파악할 수 있다. 세세하게는 이마뼈, 미간, 콧부리, 콧등, 코끝, 콧볼, 코바닥, 인중, 치조골, 윗입술, 아랫입술, 턱끝에서도 상대적으로 그렇고. 물론 이 외에도 파악 가능한 부위는 많다.

통상적으로 남자의 경우에는 '안와상융기(眼窩上隆起, supraorbital torus)'라 하여 여자에 비해 이마뼈가 돌출된 경우가 많다. 하지만, 황색인종 몽골로이드는 다른 인종에 비해 이마뼈 돌출이 상대적으로 적고 눈두덩이 두툼하게 발달된 경우가 많다. 이는 여자의 경우에 더 확연하다. 특히, 북방계열 황색인종은 남녀 불문하고 다른 인종에 비해 눈이 작으

며 나오고, 코가 작으며 들어간 경우가 많다. 이는 찬바람에서 열손실을 최소화하려는 나름의 방식이다. 몸통이 길고 팔다리가 짧은 것도 같은 이유에서다.

그런데 '순수혈통'이란 사실상 존재하지 않는다. 그리고 남녀 차이에는 예외가 상당히 많다. 또한, <음양법칙>에서 절대적으로 나은 기운의 방향은 없다. 사실상, 무엇이 더 낫다는 선입견은 <음양법칙>과는 관련 없는 사회문화적인 고정관념, 그리고 미디어에서 양산된 기득권 유행일 뿐이다. 따라서 **'성급한 일반화'**에는 주의를 요한다.

'후전비율'은 설사 같은 인종으로 분류되더라도 개인차가 크다. 그리고 비슷한 형질을 가진 사람들이 모인 집단 안에서는 나도 모르게 보다 섬세한 분류의 감각이 동원되게 마련이다. 이를테면 다들 코가 낮을 경우, 코가 조금만 높아도 그 코, 엄청 돋보인다. 즉, 이를 보는 사람의 마음속에서 재생되는 '기운의 성향'이 확 달라진다. 그야말로 '양기 충만 상태'가 되는 것이다.

하지만, '후전비율'은 상대적이다. 이를테면 위에서 언급한 조금 높은 코는 코가 엄청 높은 얼굴이 모여 있는 집단에 가면 바로 낮은 코가 된다. 즉, 보는 사람의 마음은 같은데 같은 코가 갑자기 '음기 충만 상태'로 돌변한다. 어, 당황스럽다! 그런데 이는 코가 간사해서도 아니고, 사람의 기준이 도무지 믿을 수 없어서도 아니다. 오히려, 원래부터 당연히 그러한 거다.

결국, 특정 얼굴부위는 동시에 '음기'일 수도, 혹은 '양기'일 수도 있다. 다시 말해, 관찰자가 어떤 눈으로 보느냐에 따라 기운의 속성이 변화한다. 그러고 보면 모두 다 참이라니, 이 속성은 '양자역학'과 묘하게 통한다. 그리고 '다중우주론'과도 관련된다. 결국, 대상에서 발산되는 '음기'와 '양기'는 절대적으로 규정된 존재의 본질이 아니다. 오히려, 관찰자가 보는 각도에 따라 상대적으로 가변적이다. 이와 같이 운명은 언제나 현재 진행형이다. 수많은 삶의 가능성을 내포하거나, 때로는 실체화하며.

'후전비율'은 기본적으로는 '형태'에 기반을 두지만, '방향'에 대한 주관적인 느낌에 크게 의존한다. 그런데 '방향'의 기준에는 **'정적인 판단'**과

'**동적인 판단**'이 있다. 우선, '정적인 판단'은 들어가거나 튀어나온 '**정점**', 즉 상대적인 '위치'에 기반을 둔다. 이를테면 코의 높이가 상대적으로 덜 나왔으면 후(後), 더 나왔으면 전(前)이다.

다음, '동적인 판단'은 마치 더 들어가거나, 더 튀어나올 것만 같은 '**방향성**'에 기반을 둔다. 이를테면 코가 튀어나온 정도는 전반적으로 비슷한 코 두 개를 비교하면, 상대적으로 콧등이 높고 코끝이 낮은 매부리코보다는, 콧등이 낮고 코끝이 높은 버선코가 더 튀어나올 것만 같다. 다른 예로, 콧대에 비해 코끝이 마른 경우보다 콧대에 비해 코끝이 풍성한 경우에 더 튀어나올 듯하다. 혹은, 콧등보다 코끝이 훨씬 뾰족하거나, 아니면 콧등부터 일관되게 뾰족해도 튀어나와 보인다. 나아가, 콧구멍 사이에 위치한 코의 기둥, 즉 비주(鼻柱)가 마치 볼록렌즈가 살짝 기운 듯이 돌출되며 사선으로 나와도 튀어나와 보인다. 더불어, 콧구멍이 앞으로 쭉 늘어난 모양이어도 튀어나와 보인다.

이와 같이 관상에서는 구체적인 경우에 따라 일일이 판단해야 하는 경우가 상당하다. 즉, 특정 공식은 우주에 선행해서 존재하는 진리가 아니다. 따라서 이를 무턱대고 그냥 외우기보다는 그 원리를 이해하고, 많은 표본과 현장 경험을 통해 자신만의 감각을 다져야 보다 현명한 판단이 가능하다.

정리하면, '정적인 판단'은 '**과거완료형의 결정**', '동적인 판단'은 '**현재진행형의 동력**'을 중시한다. 여기서 전자는 대전제로서의 <음양법칙>과, 그리고 후자는 세 개의 소항목(형태, 상태, 방향) 중에서 <음양방향법칙>과 관련이 크다. 그렇다면 <음양방향법칙>은 표면상 <음양법칙>을 재탕한 듯이 보이지만, 사실은 '동적 상태'를 더욱 강조한 것이다. 그리고 이는 다른 항목(형태, 상태)과 더불어 '**형태-상태-방향**'으로 '**삼각형법(trinitism)**'의 긴장을 형성하며 대전제로서의 <음양법칙>을 가시적으로 표현한다. 즉, 보는 이의 마음속에서 비로소 기운생동한다. ━━━━━

· **내용적 특성** ·

이 조형 방식에서 유추 가능한 '음기'와 '양기'의 내용적인 특성은 다음

과 같다. 통상적으로 '음기'는 상대방의 시선에 민감하고 사색하기를 좋아하는 겸손한 태도를 종종 보인다면, '양기'는 상대방의 시선에 아랑곳하지 않고 행동하기를 좋아하는 대범한 태도를 종종 보인다. 비유컨대, '음기'는 단박에 패를 다 드러내기보다는 조금씩 수를 풀어가는 신중함을 보여주는 성향이다. 그렇다면 '양기'는 단박에 본색을 드러내며 숨 쉴 틈 없이 몰이치는 과감성을 보여주는 성향이다.

둘의 장점은 다음과 같다. '음기'는 자신의 업무에 몰입하는 '흡입력', '양기'는 매사에 적극적으로 행동하는 '돌파력'을 지향한다. 우선, '흡입력'은 굳이 필요 없는 사태에까지 일일이 발을 담그기보다는 스스로 성취 가능한 일에만 집중하는 태도다. 다음, '돌파력'은 당장의 이해에 급급하기보다는 대의를 추구하며 당면한 문제를 적극적으로 극복하려는 태도다.

둘의 단점은 다음과 같다. 우선, '음기'가 지나치면 자신의 속마음을 보여주지 않고 폐쇄적이 된다. 즉, 마음을 터놓지 않으니 고집만 강해진다. 반면에 '양기'가 지나치면 자신의 마음을 중시하며 상대방을 종종 무시한다. 즉, 자기밖에 모르니 고집만 강해진다.

그런데 현실적으로, '음기'와 '양기'는 이처럼 칼같이 구분될 수가 없다. 우선, 조형적으로, 얼굴의 모든 부위가 일관되게 쑥 들어가거나 확 튀어나온 경우는 보기 힘들다. 이를테면 한 부위가 너무 들어가면 주변의 다른 부위가 상대적으로 나오게 마련이다. 반대의 경우도 마찬가지이고. 그렇다면 대부분의 얼굴은 '음기'와 '양기'가 정도를 달리한 채로 이리저리 섞여 있다. 즉, 부위별로 '음기'와 '양기'가 다르다.

다음, 내용적으로, 얼굴의 특성상 원래는 '음기'의 성향을 풍기던 사람이 여러 일을 겪으면서 사회적인 단련을 통해서 '양기'의 성향을 풍기는 성격을 가꾸는 경우, 종종 있다. 반대의 경우도 마찬가지이고. 혹은, 여러 환경적인 이유나 자발적인 의지로 인해 얼굴의 특성을 애초부터 완전히 무시하거나 다르게 인지하고 살아가는 사람도 충분히 가능하다.

이와 같이 통상적으로 생각되는 **'운명의 변경차선'**을 타는 일이 사람에게는 그야말로 비일비재하다. 그런데 원래 그런 사람과 바뀐 사람 사

이에서는 다른 '사람의 맛'이 나게 마련이다. 이를테면 전자가 '깔끔한 맛'이라면, 후자는 '알싸한 맛'이다. 물론 다 장단점이 있다.

결국, 얼굴은 사람의 성향을 결정하는 많은 요소 중에 하나일 뿐이다. 세상의 비밀을 푸는 유일무이한 절대반지는 없다. 하지만, 반지가 여러 개면 우선 폼 난다. 그리고 협력하면 여러모로 도움이 된다. 아, 내 반지 어디 갔지? 주섬주섬. ─────────

③ <후전(後前)표>

'표 15', <후전(後前)표>는 <음양방향 제1법칙>을 점수화했다. 이 표는 '후전'을 기준으로 한다. 여기서 '음기'는 후전의 뒤쪽 방향(뒤後, backward), '양기'는 후전의 앞쪽 방향(앞前, forward)을 지칭한다. 다른 표와 마찬가지로, '음기'는 '-', '양기'는 '+'로, 그리고 '잠기'는 '음기'나 '양기'로 치우치지 않은 중간지대로서 '0'으로 표기한다.

이 표는 '-1', '0', '1'인 <음양상태표>와는 달리 얼굴 특정부위에 맞는 기운으로 '-2', '-1', '0', '+1', '+2' 중에 하나를 선택해서 점수화할 수 있다. 즉, '극(劇)'을 활용하여 점수폭이 상대적으로 넓다. 이는 순서대로 뒤쪽으로 심하게 빠진 '극후(劇後)', 뒤쪽 '후(後)', 빠지지도 나오지도 않은 '중(中)', 앞쪽 '전(前)', 그리고 앞쪽으로 심하게 나온 '극전(劇前)'을 말한다.

▲ 표 15 <후전(後前)표>: 뒤나 앞으로 향하는

분류	기준	음기			잠기	양기		
		음축	(-2)	(-1)	(0)	(+1)	(+2)	양축
방 (방향方, Direction)	후전 (後前, back/front)	후 (뒤後, backward)	극후	후	중	전	극전	전 (앞前, forward)

대부분의 <음양형태표>와 마찬가지로, 이 표가 점수폭이 넓은 이유는 나름 합의 가능한 객관적인 형상에 주목했기 때문이다. 더불어, 총체적인 <음양법칙>으로 재차 강조할 필요성이 다분해서다.

반면에 <음양상태표>는 상대적으로 주관적인 판단의 성향이 강하다. 따라서 합의가 까다롭다. 그런데 우선은 개인적인 용도로 <얼굴표현표>를 활용할 것이고, <음양상태표>의 내용이 자신에게 있어서는 더 중요한 판단 기준이라고 생각한다면, <얼굴표현표>의 점수폭은 필요에 따라 항목별로 언제라도 조정 가능하다.

<후전표>는 <음양 제1법칙>과 통한다. 하지만, <음양 제1법칙>은 벌써 들어가거나 나와 있는 상태, 즉 '정점'과 관련이 있다. 반면에 <음양방향 제1법칙>은 여기에서 한 걸음 나아가 앞으로 더 들어가거나 더 나올 것만 같은 '방향성'과 관련이 있다.

따라서 관상을 읽을 때면 <음양 제1법칙>과 <음양방향 제1법칙>의 '개별점수', 그리고 합산된 '전체점수'를 모두 다 종합적으로 고려해야 한다. 이를테면 <음양 제1법칙>에 따르면 코가 별로 튀어나오지 않아 '양기'가 그리 강하지 않지만, 콧등에 비해 코끝이 상대적으로 많이 튀어나왔다면, <음양방향 제1법칙>에 따라 '양기'가 강한 경우도 충분히 가능하다.

결국, <음양방향법칙>은 <음양법칙>을 한 번 더 평가한 것이다. 비슷하지만 다른 관점으로. 따라서 두 법칙에서 비슷한 점수를 받는 경우, 종종 있다. 즉, 이 계통의 특성이 강하다면 가산점을 받는 식이다. 그만큼 <음양방향법칙>에서 주목하는 '방향성'은 '얼굴읽기'에 중요하다. 그런데 그렇게 말하고 보니, <음양형태법칙>과 <음양상태법칙>한테 좀 미안해진다. 이런, 과도한 감정이입은 그만. 모두 다 중요하다. 토닥토닥.

④ <음양방향 제1법칙>의 예

'후(後)'는 소극적이며 조신하고, '전(前)'은 적극적이며 대담하다. 한편으로, 부위별로 '후전'이 주는 느낌, 즉 '후전비(後前比)'는 조금씩 다르다. 이는 얼굴 개별부위의 상징성 때문이다. 대표적인 몇몇 부위는 다음과 같다.

예컨대, [눈썹뼈]는 보호대이다. 안으로는 뇌를, 그리고 아래로는 눈을 보호하는. 따라서 이마뼈가 '후비'가 강하면(-), 즉 다른 이마에 비해 돌출되지 않아 전체 이마의 곡선이 전반적으로 부드러울 경우에는 스스로 상처 입을 행동을 사전에 차단한다. 반면에 이마뼈가 '전비'가 강하면(+), 즉 다른 이마에 비해 돌출되어 전체 이마의 곡선이 전반적으로 각이 질 경우에는 스스로 상처를 잘 입지 않아 여러모로 용맹스럽다.

다음, [눈부위]는 축구선수이다. 따라서 눈부위가 '후비'가 강하면(-), 상대로부터 볼을 빼앗는 수비수이다. 그래서 대체로 방어적이다. 소위 '패인 눈'이 그렇다. 반면에 눈부위가 '전비'가 강하면(+), 상대의 진영으로 볼을 몰고 들어가는 공격수이다. 그래서 대체로 공격적이다. 소위 '돌출눈'이 그렇다.

다음, [코부위]는 권투이다. 따라서 코부위가 '후비'가 강하면(-), 장거리 선수와 같이 긴 호흡으로 잔 주먹을 많이 뻗는다. 반면에 코부위가 '전비'가 강하면(+), 단거리 선수와 같이 순간적으로 큰 주먹을 확 뻗는다.

코는 콧부리, 콧등, 코끝, 콧볼 등으로 세분화해서 살펴볼 수 있다. [콧부리]의 경우, '후비'가 강하면(-), 즉 눈 사이가 푹 꺼져 이마와 코의 흐름이 끊기면 그늘지니 본능적으로 변칙에 강하다.

반면에 '전비'가 강하면(+), 즉 이마와 코의 흐름이 원활하면 밝으니 담백하고 신념이 강하다.

[콧등]의 경우, '후비'가 강하면(−), 즉 그 중간이 푹 꺼지면 주변 환경과 상대방의 태도에 주목한다. 반면에 '전비'가 강하면(+), 즉 그 중간이 혹 솟으면 누가 뭐래도 자신의 입장이 중요하다.

[코끝]의 경우, '후비'가 강하면(−), 즉 콧등에 비해 코끝이 말려 들어가면 자신의 의도를 가능한 드러내지 않는다. 반면에 '전비'가 강하면(+), 즉 콧등에 비해 코끝이 솟아오르면 자신의 의도를 공공연하게 드러낸다.

[콧볼]의 경우, '후비'가 강하면(−), 즉 전반적으로 얇게 말려 들어가면 대체로 은근하고 조심스럽다. 반면에 '전비'가 강하면(+), 즉 전반적으로 큼직하게 솟아오르면 대체로 화끈하고 열정이 넘친다.

다음, [입부위]는 <u>활성기</u>이다. 따라서 입부위가 '후비'가 강하면(−), 평상시에 입이 무겁다. 소위 '합죽이'가 그렇다. 반면에 입부위가 '전비'가 강하면(+), 평상시에 토론을 즐긴다. 소위 '돌출입'이 그렇다.

입은 윗입술, 아랫입술로 세분화해서 살펴볼 수 있다. [윗입술]의 경우, '후비'가 강하면(−), 즉 말려 들어가면 침착하고 반성적이다. 반면에 '전비'가 강하면(+), 즉 튀어나오면 관념적이고 이지적이다.

[아랫입술]의 경우, '후비'가 강하면(−), 즉 말려 들어가면 신중하고 사려가 깊다. 반면에 '전비'가 강하면(+), 즉 튀어나오면 감각적이고 육감적이다. 그런데 윗입술과 아랫입술은 상대적이다. 따라서 윗입술이 '후비'가 강할 경우에는 아랫입술이 '전비'가 강하고,

윗입술이 '전비'가 강할 경우에는 아랫입술이 '후비'가 강한 경우가 통상적이다. 물론 안면으로부터 둘 다 엄청 튀어나오거나 엄청 말려 들어간 경우에는 함께 가겠지만.

다음, [턱]은 <u>문짝</u>이다. 따라서 턱이 '후비'가 강하면(−), 상대의 의견을 편안하게 수용한다. 마치 바로 앞에 있는 상대를 문을 안쪽으로 열며 초대하듯이. 반면에 턱이 '전비'가 강하면(+), 자신의 의견을 강하게 드러낸다. 마치 바로 앞에 있는 상대 방향으로 문을 확 열면 우선 뒷걸음질 치게 되듯이.

다음, [광대]는 <u>고집</u>이다. 따라서 광대가 '후비'가 강하면(−), 자기 고집을 부리기보다는 상대의 마음을 보듬는다. 반면에 광대가 '전비'가 강하면(+), 부화뇌동하지 않고 자기 신념을 내세운다.

다음, [귀]는 <u>기지국</u>이다. 따라서 귀가 '후비'가 강하면(−), 즉 얼굴의 뒤쪽으로 향하면 상대방에게 둔감하고 생각이 곧다. 마치 신호가 잘 잡히지 않듯이. 반면에 귀가 '전비'가 강하면(+), 즉 얼굴의 앞쪽으로 향하면 상대방에게 민감하고 융통성이 넘친다. 마치 신호가 사방에서 잘 잡히듯이.

물론 이 외에도 해석 가능한 이야기는 많다. 그런데 여기서 중요한 점! '추상적인 해석'이 전부가 아니라, 삶에의 '구체적인 적용'이 필요하다. 이를테면 '창의적인 표현'이 비로소 우리들의 실제 삶 속에서 '내실 있는 의미'로 자리매김해야 한다. 즉, 조형(A)을 내용(B)으로 연상하는 기초적인 개념설정에서만 그치면 못내 아쉽다. 이는 '동일률의 관계(A=B)'를 방편적으로 설정하지만, 아직까지는 그저 **'절름발이 관념'**일 뿐이다. 만약에 특수한 상황과 세세한 맥락의 옷을 입지 못한다면.

얼굴은 우리 삶과 관련 없이 덩그러니 벽에 걸려있는 초상화가

아니다. 오히려, 인생의 무대 위에서, 이를테면 문 밖 길거리에서 끊임없이 어디론가 향하고 있는 우리들의 삶의 모습이다. 그리고 어느 순간, 문득 바라보게 되는 내 얼굴이다. 그렇게 종종 한숨을 쉰다.

: 하상의 아래나 위로 향하는

① <음양방향 제2법칙>: 하상

둘째, '그림 42'에서처럼, <음양방향 제2법칙>은 세로를 구조화하는 Y축을 기반으로 사물의 '하상' 방향에 주목한다. 이는 상대적으로 오목하면, 즉 아래로 내려갈수록 '음기'가 강해지고, 반면에 볼록하면, 즉 위로 올라갈수록 '양기'가 강해지는 현상을 지칭한다. 이는 '수직하상운동'을 말하며 <음양 제2법칙>을 상대적인 '위치', 혹은 '방향'으로 적용한 경우다.

비유컨대, <음양방향 제2법칙>에서 '음기'의 경우, 너무 무거운 역기를 든 나머지 다리가 후들거리는 상상을 해보자. 그러면 참 힘들지만 당장의 상황을 감내해야 한다. 이와 같이 '음기'는 진중하고 현실적이다. 반면에 '양기'의 경우, 너무 가벼운 역기를 들어서 노래를 흥얼거릴 정도라면, 자꾸 딴 생각을 할 정도로 당장의 상황에 주목할 이유가 없다. 이와 같이 '양기'는 가볍고 낭만적이다.

▲ 그림 42 〈음양방향 제2법칙〉: 하상

② <음양방향 제3법칙>: 측하측상

셋째, '그림 43'에서처럼, <음양방향 제3법칙>은 가로와 세로, 혹은 세로와 깊이를 구조화하는 XY나 YZ축을 중심으로 사물의 '측하측상' 방향에 주목한다. 이는 상대적으로 점차 아래로 내려갈수록 '음기'가 강해지고, 반면에 점차 위로 올라갈수록 '양기'가 강해지는 현상을 지칭한다. 이는 '사선하상운동'을 말하며 <음양 제3법칙>을 '방향'으로 적용한 경우다. 참고로, 역할을 구분하고자 상대적인 '위치'는 <음양방향 제2법칙>으로만 판단한다.

비유컨대, <음양형태 제1법칙>에서 '음기'의 경우, 가파른 산등성이를 내려오는 경우를 상상해보자. 그러려면 매사에 주의를 기울이며 최악의 경우에 대처할 줄 알아야 한다. 이와 같이 '음기'는 보수적이고 조심스럽다. 반면에 '양기'의 경우, 가파른 산등성이를 올라가는 경우를 보면, 도전정신이 넘치고 매사에 열심이다. 이와 같이 '양기'는 진취적이고 활달하다.

▲ 그림 43 〈음양방향 제3법칙〉: 측하측상

③ <하상(下上)도상>

▲ 그림 44 〈하상(下上)도상〉: 아래나 위로 향하는

• 조형적 특성 •

<음양방향 제2법칙>을 '그림 44'에서처럼 간략화된 '얼굴도상'으로 비교해보면, 내가 생각하는 '음기'와 '양기'의 조형적인 특성이 드러난다. 이를테면 '음기'의 경우, 통상적으로 얼굴의 특정부위가 전반적으로 아래쪽 방향으로 내려가 있거나, 중간에서 측면의 아래쪽 방향으로 기울었다. 반면에 '양기'의 경우, 통상적으로 얼굴의 특정부위가 전반적으로 위쪽 방향으로 올라가 있거나, 중간에서 측면의 위쪽 방향으로 기울었다.

여기서 '수직하상운동'과 관련된 <음양방향 제2법칙>은 전반적으로 아래쪽 방향으로 내려가거나 위쪽 방향으로 올라간 상태와 통한다. 그리고 '사선하상운동'과 관련된 <음양방향 제3법칙>은 중간에서 측면의 아래쪽이나 위쪽 방향으로 기운 상태와 통한다. 물론 필요에 따라 구분해서 설명할 수도 있겠지만, <얼굴표현표>에서는 이 둘을 뭉뚱그려 함께 설명한다. 대략적인 의미가 공통되기 때문에.

'하상(下上)비율'은 <음양방향 제2,3법칙>에 기반을 둔다. 그런데 이 법칙들은 <음양 제2,3법칙>을 각각 조형적으로 재현한 것이다. 이는 <음양방향 제1법칙>과 <음양 제1법칙>의 관계와도 통한다. 한편으로, 이 외에 다른 법칙들은 <음양법칙>을 그대로 재현하기보다는, 이를 변주하거

나 응용하는 식이다

'하상비율'은 대표적으로는 눈코입, 눈썹, 눈꼬리, 코끝, 입꼬리, 턱, 광대, 귀 등에서 파악할 수 있다. 세세하게는 눈코입을 <음양방향 제2법칙>에 따라 개별적으로 구분하거나, 눈썹을 <음양방향 제2법칙>과 <음양방향 제3법칙>으로 구분할 수도 있다. 물론 이 외에도 파악 가능한 부위는 많다.

통상적으로, 남자보다 여자의 경우에 눈썹이 올라간 경우가 많다. 코끝도 종종 그렇다. 하지만, 여기에는 예외가 많다. 즉, 눈썹이나 코끝이 올라갔다고 해서 여자인 것도 아니거니와, 그렇다면 반드시 '여성적(?)'인 성격이어야만 하는 것도 아니다. 따라서 '성급한 일반화'에는 주의를 요한다.

'하상비율'은 상대적이다. 이를테면 적당한 높이의 눈썹의 경우에, 눈썹이 비교적 높아 눈에서 먼 얼굴이 모여 있는 집단에 가면 낮은 눈썹으로 보인다. 그렇다면 '음기'가 강해진다. 반면에 눈썹이 비교적 낮아 눈에 가까운 얼굴이 모여 있는 집단에 가면 같은 눈썹이 바로 높은 눈썹으로 돌변한다. 그렇다면 '양기'가 강해진다. 이와 같이 특정 얼굴부위는 상황과 맥락에 따라 동시에 '음기'일 수도, 혹은 '양기'일 수도 있다.

마찬가지로, 한 얼굴 안에서도 기운은 상대적이다. 이를테면 부위별로 내려오거나 올라간 방향이 이리저리 뒤섞여있다면, 이에 대한 판단은 종종 애매해지게 마련이다. 예컨대, 코의 코끝은 내려왔는데 콧볼은 올라가거나, M자형 발제선에서 중간은 내려왔는데 양측면은 올라가거나, 혹은 파도치는 이마주름에서 중간은 내려왔는데 양측면은 올라간 경우가 그렇다.

이런 경우에는 부위를 잘게 나누어 개별 기운을 일일이 파악하기보다는, 부위별로 우선은 뭉뚱그려 이해하는 게 통상적으로 효과적이다. 비유컨대, 나무보다는 숲을, 즉 구역별로 구조화된 지도를 먼저 볼 수 있어야 길을 잃지 않는다. 실제로 여러 개별 기운을 총체적으로 바라보다 보면, 전반적인 기운은 점차 선명해지게 마련이다.

예를 들어, 코가 코끝은 내려갔지만 콧볼이 심하게 올라가거나, M자형

발제선이 중간은 희멀건 하게 내려오는 반면에 양쪽 측면이 분명하고 강하게 올라가거나, 혹은 이마 주름 중에 특히 눈 주변 이마뼈 위의 주름이 위쪽으로 강하게 치고 올라간다면, 그 부위는 전반적으로 '양기'를 띠게 된다. 물론 이를 반대의 경우로 상정하면 곧 '음기'가 되고.

한편으로, 눈썹과 눈꼬리, 그리고 입과 같은 얼굴의 특정부위가 내려가거나 올라갔다는 표현은 통상적으로 안면의 중심, 즉 안에서 시작해서 얼굴의 측면, 즉 밖으로 끝나는 방향을 전제로 하는 말이다. <얼굴표현표> 역시도 이를 따른다.

물론 밖을 시작, 그리고 안을 끝으로 전제하고 이에 따른 논의를 전개하는 것, 충분히 가능하다. 그러면 하(下)는 상(上), 그리고 상은 하로 방향이 바뀔 것이다. 하지만, 그러기 위해서는 애초에 <얼굴표현표>와는 다른 개념적인 틀을 상정하고 설득시키는 과정이 필수적이다.

'하상비율'은 '형태'에 대한 비교적 객관적인 인지와 더불어, '방향'에 대한 주관적인 느낌에 의존한다. 통상적으로, '방향'의 기준에는 크게 **'정적인 판단'**과 **'동적인 판단'**이 있다. 우선, '정적인 판단'은 내려가거나 올라온 **'정점'**에 기반을 둔다. 이는 <음양방향 제2법칙>과 통한다. 이를테면 얼굴에서 눈의 높이가 내려왔으면 상대적으로 하(下), 올라갔으면 상(上)이다.

다음, '동적인 판단'은 마치 더 내려가거나 더 올라갈 것만 같은 **'방향성'**에 기반을 둔다. 이는 <음양방향 제2,3법칙>과 다 통한다. 이를테면 얼굴에서 눈의 높이는 전반적으로 비슷하게 낮을지라도, 상대적으로 눈꼬리가 올라간 눈보다는 내려간 눈이 더 내려갈 것만 같다. 한편으로, 얼굴에서 눈의 높이는 전반적으로 비슷하게 높을지라도, 상대적으로 눈꼬리가 내려간 눈보다는 올라간 눈이 더 올라갈 것만 같다.

정리하면, '정적인 판단'은 **'결과'**, '동적인 판단'은 **'과정'**을 중시한다. 하지만, 결과는 과정의 산물이고 과정은 결과를 잉태한다. 그리고 결과는 때때로 또 다른 시작이다. 즉, '결과'와 '과정'은 돌고 돈다. 그러고 보면 <음양방향 제2,3법칙>은 동전의 양면이다. 따라서 <얼굴표현표>에서는 이 둘을 협업하는 동료 관계로 간주한다. 필요에 따라 언제라도 서로 다

른 프로젝트를 진행할 길은 열려 있지만. _____

• 내용적 특성 •

이 조형 방식에서 유추 가능한 '음기'와 '양기'의 내용적인 특성은 다음과 같다. 통상적으로 '음기'는 은근하고 신중하며 회의적이기에 조심성이 많다면, '양기'는 정열적이고 확실하며 진취적이기에 용맹스럽다. 비유컨대, '음기'는 남 몰래 오랜 시간 공들여 일을 진행하다가 스스로가 인정할 만큼 확실할 경우에야 비로소 이를 공유하는 매사에 철저한 완벽주의자이다. 그렇다면 '양기'는 자신이 하는 일을 사방에 알리며 주변의 도움을 중시하고 시행착오를 통해 교훈을 삼으며 결과적으로 발전하는 모습을 보이는 공동체주의자이다.

둘의 장점은 다음과 같다. '음기'는 누구보다 자신에게 떳떳하게 책임지는 '장인정신', '양기'는 내 능력을 벗어난 일에서도 누군가의 도움으로 빛을 발하는 '집단지성'을 지향한다. 우선, '장인정신'은 남들이 신경 쓰지 않는 먼지 하나까지도 잡아내며 자신이 하는 일에 사명감을 가지고 애쓰는 태도이다. 다음, '집단지성'은 '단일지성'의 한계를 넘어 힘을 합치면 무엇이든 할 수 있다는 긍정의 태도로 세상만사에 관여하는 태도이다.

둘의 단점은 다음과 같다. 우선, '음기'가 지나치면 자신에게도 의심이 많고 세상만사에 비관적이며, 따라서 외골수가 된다. 즉, 나 홀로 안으로 파고드니 고집만 강해진다. 반면에 '양기'가 지나치면 자신에 대한 믿음이 강하고 세상만사에 낙관적이며, 따라서 막무가내가 된다. 즉, 무작정 밖으로 나아가니 대책이 없다.

그런데 현실적으로, '음기'와 '양기'는 이처럼 칼같이 구분될 수가 없다. 우선, 조형적으로는 얼굴부위별로 '음기'와 '양기'가 다 다르다. 물론 전반적인 판단은 가능하다. 이를테면 나이가 들면서 얼굴은 아래쪽으로 쳐지게 마련이다. 햇빛과 노화, 그리고 중력의 영향 등 때문에. 하지만 그렇다고 해도, 모든 부위가 같은 비례로 쳐지는 것은 아니다. 이를테면 코끝이 아래로 쳐지는 사람이 있는가 하면, 코끝보다는 코바닥이 그러한 사람도 있다. 또한, 관골과 턱은 피부의 지지대 역할을 하기 때문에, 이

들이 약하면 볼처짐이나 턱살처짐이 강해진다. 강하면 원래의 위치가 잘 유지되고. 한편으로, 평생을 웃고 산 사람의 눈꼬리와 입꼬리는 올라간 경우가 많다.

다음, 내용적으로는 특정 얼굴의 '조형적인 성향'은 그 사람의 삶에 대한 실제 태도와 결과적으로 동일하지 않다. 따라서 '조형 이야기'는 절대적으로 유일무이한 정답이 아니다. 즉, **'창작의 만족감'**을 넘어서는 독단이 되어서는 안 된다.

그런데 '조형적인 성향'이 그러한 느낌을 주변인과 자기 자신에게 지속적으로 준다면, 일종의 원인요소는 될 수 있다. 그렇지만 이 외에도 가능한 변인은 셀 수 없이 많다. 결국에는 주변 환경에 따라, 그리고 '마음먹기'에 따라 자신의 인생은 스스로 개척하는 것이다. 그렇지 않을까? ▬

④ <하상(下上)표>

'표 16', <하상(下上)표>는 <음양방향 제2,3법칙>을 점수화했다. 이 표는 '하상'을 기준으로 한다. 여기서 '음기'는 하상의 아래쪽 방향(아래下, downward), '양기'는 하상의 위쪽 방향(위上, upward)을 지칭한다. 다른 표와 마찬가지로, '음기'는 '－', '양기'는 '＋'로, 그리고 '잠기'는 '음기'나 '양기'로 치우치지 않은 중간지대로서 '0'으로 표기한다.

이 표는 첫 번째 <음향방향표>인 '표 15', <후전(後前)표>와

▲ 표 16 <하상(下上)표>: 아래나 위로 향하는

분류	기준	음기			잠기	양기		
		음축	(-2)	(-1)	(0)	(+1)	(+2)	양축
방 (방향方, Direction)	하상 (下上, down/up)	하 (아래下, downward)	극하	하	중	상	극상	상 (위上, upward)

마찬가지로, 얼굴 특정부위에 맞는 기운으로 '-2', '-1', '0', '+1', '+2' 중에 하나를 선택해서 점수화할 수 있다. 즉, '극(劇)'을 활용하여 점수폭이 상대적으로 넓다. 이는 순서대로 아래쪽으로 심하게 내려간 '극하(劇下)', 아래쪽 '하(下)', 내려가지도 올라가지도 않은 '중(中)', 위쪽 '상(上)', 그리고 위쪽으로 심하게 올라간 '극상(劇上)'을 말한다.

이 표는 나름 합의 가능한 객관적인 형상에 주목한다. 그리고 총체적인 <음양법칙>과 직접적으로 관련되기에 강조할 필요성이 다분하다. 따라서 <얼굴표현표>에서는 주관적인 판단의 성향이 상대적으로 강한 <음양상태표>의 점수폭(-1~+1)은 작고, 대부분의 <음양형태표>, 그리고 <음양방향표>에서 '후전표'와 더불어 '하상표'의 점수폭(-2~+2)은 넓다.

그런데 앞에서 설명한 '정적인 판단'만으로는 '극(劇)'의 점수, 즉 '-2'나 '+2'를 받을 수 없다. 이는 벌써 <음양형태표>의 '소대비', '종횡비' 등에서 벌써 점수를 부여받았을 가능성이 크다. 물론 <음양방향표>는 여기에 추가 가산점을 주는 데 동의한다. 그만큼 중요한 요소이기 때문이다. 하지만, 이 표가 가장 가치를 두는 것은 바로 '방향성'이다. 즉, '동적인 판단' 여부에 따라 비로소 '극의 점수'도 부여가 가능해진다.

이를테면 '정적인 판단'에 따른 '벌써 내려가 있음'보다 '동적인 판단'에 따른 '현재 가파르게 내려가고 있음', 그리고 마찬가지로, '벌써 올라가 있음'보다 '현재 가파르게 올라가고 있음'이 더 중요한 것이다. 비유컨대, 이 표는 이미 성공한 스타보다 앞으로 성공 가능성이 높은 신인에게 더 후한 점수를 준다. 장래가 촉망되니 밀어주는 것이다.

예컨대, 1931년 개봉한 영화, 프랑켄슈타인의 관상을 보면, 이마가 상당히 높은데 마치 뇌 두 개가 포개어 쌓여있는 듯하다. 비유컨대, 이층침대인 양. 그렇다면 그의 이마는 상향의 느낌이다. 즉, '양기'로서 기본적으로 '+1'점을 부여할 만하다.

하지만 '극(劇)의 점수'인 '+2'점은 의문스럽다. 즉, 그냥 높아서는 안 된다. '방향성'이 확실해야 한다. 이를테면 이마가 그대로 수직으로 통으로 올라가는 것보다는 위로 가면서 확 퍼지는 경우에 통상적으로 '방향성'이 느껴진다. 비유컨대, 활짝 만개하는 느낌이기에.

한편으로, 혹 좁아지는 경우에도 역시나 '방향성'이 느껴진다. 만약에 이마의 높이가 워낙 높아 머리 위로 멀찌감치 소실점이 연상되는 경우라면 그렇다. 비유컨대, 철도가 지평선으로 빨려 들어가는 느낌이기에.

그런데 이 경우에는 아마도 정수리가 뾰족하니 위쪽을 향하는 것으로 벌써 <하상표>에서 점수를 받았을 가능성이 높다. 따라서 이마와 관련해서도 같은 기준에 따른 추가 점수가 필요한지는 심사숙고해봐야 한다. 물론 극단적이라면 충분히 가능한 일이지만.

이와 같이 어떤 방향을 택하건 간에 그게 나름 과도해 보여 나아가는 방향이 위태로울 지경이라면 '극의 점수'는 언제 어디서라도 가능하다. 결국에는 이 모든 것이 다 마음의 작용이다.

<하상표>는 '수직하상운동'과 관련된 <음양방향 제2법칙>, 그리고 '사선하상운동'과 관련된 <음양방향 제3법칙>에 기반을 둔다. 물론 두 법칙을 엄격하게 구분한다면, 이 표도 두 개로 구분이 가능하다. 하지만 통상적으로, '수직'과 '사선'의 방향성은 얼굴의 특정부위들이 가진 고유의 모양, 그리고 이를 구성하는 뼈와 근

육의 역학관계 때문이다. 즉, 굳이 그 의미를 나눌 정도도 '수직'과 '사선'이 구별되는 것은 아니다.

따라서 <얼굴표현표>의 <음양방향법칙>에서는 '수직'과 '사선'의 '방향성'을 편의상 하나로 뭉뚱그려 파악한다. 하지만, 이 둘의 섬세한 차이에 주목한다면, 이들을 세분화해서 파악하는 것도 언제나 가능하다.

<얼굴표현표>는 논의의 시작일 뿐이다. 이 표는 원래부터 **'고정된 틀'**이 아니라, 필요에 따라 변형하는 **'맞춤 틀'**이다. 물론 '맞춤'이 굳이 귀찮거나, 까다로워 불편하거나, 서로 간에 소통이 번거로워진다면 꼭 변형해야만 할 의무가 있는 것은 아니다.

이 책에 있는 표들은 여러모로 활용 가치가 높다. 우선은 얼굴에, 그리고 미술작품에, 혹은 길거리에, 나아가 사람과 세상만사에. 나는 이 표를 실제로 여러 현상, 이를테면 사람의 심리 등에 적용해보곤 한다. 심심하거나 호기심이 동할 때면. 그런데 그거 꽤 재미있다. 그리고 종종 말이 된다.

⑤ <음양방향 제2법칙>의 예

'하(下)'는 차분하며 이지적이고, '상(上)'은 활달하며 감성적이다. 한편으로, 부위별로 '하상'이 주는 느낌, 즉 **'하상비(下上比)'**는 조금씩 다르다. 이는 얼굴 개별부위의 상징성 때문이다. 대표적인 몇몇 부위는 다음과 같다.

예컨대, [눈코입]은 <u>그림판</u>이다. 감정표현이 가장 잘 드러나는. 따라서 눈코입이 '하비'가 강하면(-), 즉, 얼굴면의 아래쪽에 위치할 경우에는 스트레스를 안으로 삼키며 일관성이 강하다. 반면에 눈코입이 '상비'가 강하면(+), 즉 얼굴면의 위쪽에 위치할 경우에

는 스트레스를 밖으로 표출하며 즉흥성이 강하다.

눈코입은 <음양방향 제2법칙>과 관련해서 눈, 코, 입으로 세분화해서 살펴볼 수 있다. [눈]의, 경우, '하비'가 강하면(−), 물질적인 세상사에 관심이 많다. 반면에 '상비'가 강하면(+), 관념적인 사상계에 관심이 많다. [코]의 경우, '하비'가 강하면(−), 몸 쓰는 일을 잘한다. 반면에 '상비'가 강하면(+), 몸 쓰는 일을 자제한다. [입]의 경우, '하비'가 강하면(−), 먹고 자는 데에 관심이 많다. 반면에 '상비'가 강하면(+), 먹고 자는 데에 관심이 적다.

참고로, 눈코입 전체, 그리고 여기서 세분화된 눈, 코, 입은 <음양방향 제2법칙>과 통한다. 그리고 '방향성'에 기반을 두는 '동적인 판단'보다는 상대적인 '위치'에 기반을 두는 '정적인 판단'의 영역이다. 따라서 통상적으로 '극의 점수'('−2'나 '+2')를 받기는 어렵다.

다음, [이마]는 저장창고이다. 따라서 이마가 '하비'가 강하면(−), 즉 위쪽보다 아래쪽 이마가 넓어지는 경우에는 현실적인 이해타산을 중시하는 경향이 있다. 반면에 이마가 '상비'가 강하면(+), 즉 아래쪽보다 위쪽 이마가 넓어지는 경우에는 이상적인 대의를 중시하는 경향이 있다. 이는 이마를 정면, 혹은 측면에서 볼 경우에 모두 다 해당한다. 이는 <음양방향 제2,3법칙>과 통한다. 그리고 상대적인 '위치'와 '방향성' 모두의 영역이다.

다음, [눈썹]은 천성이다. 따라서 눈썹을 상대적인 '위치'와 '방향성'으로 구분지어 살펴본다면 다음과 같다. 첫째, 눈썹의 '위치'가 '하비'가 강하면(−), 즉, 눈에 가까이 붙어 있는 경우에는 본능적이고 집중력이 강하다. 반면에 눈썹의 '위치'가 '상비'가 강하면(+), 즉 눈에서 멀리 떨어져 있는 경우에는 이지적이고 탐구정신이 강하

다. 이는 <음양방향 제2법칙>과 통한다.

둘째, 눈썹의 '방향성'이 '하비'가 강하면(−), 즉, 얼굴 중앙(안)에서 양 측면(밖)으로 내려가는 경우에는 차분하고 신중하며 영악하다. 반면에 눈썹의 '방향성'이 '상비'가 강하면(+), 즉 얼굴 중앙(안)에서 양 측면(밖)으로 올라가는 경우에는 호기심이 많고 활달하며 패기가 넘친다. 이는 <음양방향 제3법칙>과 통한다.

다음, [눈꼬리]는 <u>업무태도</u>이다. 따라서 눈꼬리가 '하비'가 강하면(−), 즉, 얼굴 중앙(안)에서 양 측면(밖)으로 내려가는 경우에는 방어적이고 신중하며 겸손하다. 반면에 눈꼬리가 '상비'가 강하면(+), 즉 얼굴 중앙(안)에서 양 측면(밖)으로 올라가는 경우에는 공격적이고 모험적이며 화끈하다. 이는 <음양방향 제3법칙>과 통한다. 그리고 '방향성'의 영역이다.

다음, [눈동자]는 <u>인간관계</u>이다. 따라서 눈동자가 '하비'가 강하면(−), 즉 눈동자를 자꾸 아래로 깔 경우에는 상대에게 자신을 낮추며 겸손하다. 반면에 '상비'가 강하면(+), 즉 눈동자를 자꾸 위로 치켜뜰 경우에는 상대에게 자신을 높이며 호전적이다.

특히, 이는 평상시의 습관이나 성질, 이유 있는 의지나 목적, 혹은 주변의 상황이나 기대 등에 따라 종종 가변적이다. 일부러 지을 수 있는 다른 여러 얼굴 표정과 마찬가지로. 이는 잘 변하지 않는 뼈대와는 차원이 다르다. 여기서 전자를 '가변관상', 그리고 후자를 '불변관상'이라 칭한다. 물론 둘 다 나름의 장단점이 있다.

다음, [코끝]은 <u>처신방식</u>이다. 따라서 코끝이 '하비'가 강하면(−), 즉, 상대에게 콧구멍을 가리며 내려가는 경우에는 자신에 대한 이해도가 높으며 자존심이 강하다. 반면에 코끝이 '상비'가 강하면(+), 즉 상대에게 콧구멍을 보여주며 올라가는 경우에는 상대에

게 개방적이며 호기심이 강하다. 이는 <음양방향 제3법칙>과 통한다. 그리고 '방향성'의 영역이다.

다음, [콧볼]은 병꼭지이다. 생명줄인 콧구멍의 외피로서. 따라서 콧볼이 '하비'가 강하면(-), 즉, 콧구멍 중간이 눌리며 쳐지는 경우에는 지구력과 버티기에 강하다. 반면에 콧볼이 '상비'가 강하면(+), 즉 콧구멍이 들춰지며 커지는 경우에는 순발력과 탄력에 강하다. 이는 <음양방향 제3법칙>과 통한다. 그리고 '방향성'의 영역이다.

다음, [입꼬리]는 삶의 태도이다. 따라서 입꼬리가 '하비'가 강하면(-), 즉, 얼굴 중앙(안)에서 양 측면(밖)으로 내려가는 경우에는 준비정신이 강하고 상대방의 의도를 잘 간파한다. 반면에 입꼬리가 '상비'가 강하면(+), 즉 얼굴 중앙(안)에서 양 측면(밖)으로 올라가는 경우에는 매사에 낙천적이고 호의적이다. 이는 <음양방향 제3법칙>과 통한다. 그리고 '방향성'의 영역이다.

다음, [턱]은 기댈 언덕이다. 따라서 턱이 '하비'가 강하면(-), 즉, 위쪽보다 아래쪽 턱이 넓어질 듯이 보이는 경우에는 육체적인 끈기가 강하다. 반면에 턱이 '상비'가 강하면(+), 즉 위쪽보다 아래쪽 턱이 심하게 좁아지는 경우에는 정신적인 추구가 강하다. 이는 <음양방향 제2,3법칙>과 통한다. 그리고 상대적인 '위치'와 '방향성' 모두의 영역이다.

[광대]는 등대의 빛이다. 따라서 광대가 '하비'가 강하면(-), 즉, 얼굴에서 상대적으로 아래쪽에 '위치'하거나 내려가는 '방향성'을 띠는 경우에는 한 우물을 잘 파며 책임감이 강하다. 반면에 광대가 '상비'가 강하면(+), 즉 얼굴에서 위쪽에 '위치'하거나 올라가는 '방향성'을 띠는 경우에는 다방면에 관심이 많으며 모험심이 강

하다. 이는 <음양방향 제2,3법칙>과 통한다. 그리고 상대적인 '위치'와 '방향성' 모두의 영역이다.

[귀]는 <u>꿈의 성향</u>이다. 따라서 귀가 '하비'가 강하면(−), 즉 얼굴에서 상대적으로 아래쪽에 '위치'하거나 내려가는 '방향성'을 띠는 경우에는 실제적이고 물질적이며 육체적인 욕구에 대한 관심이 크다. 반면에 귀가 '상비'가 강하면(+), 즉 얼굴에서 위쪽에 '위치'하거나 올라가는 '방향성'을 띠는 경우에는 이상적이고 관념적이며 정신적인 욕구에 대한 관심이 크다. 이는 <음양방향 제2,3법칙>과 통한다. 그리고 상대적인 '위치'와 '방향성' 모두의 영역이다.

물론 이 외에도 해석 가능한 이야기는 많다. 내 <얼굴표현표>는 전통적인 음양이론과 마찬가지로 하(下)를 세속적인 땅, 즉 **'형이하학'**에 대한 관심, 상(上)을 이를 초월한 하늘, 즉 **'형이상학'**에 대한 관심으로 전제했다. 하지만 이게 만고불변의 진리는 물론 아니다. 이를테면 박쥐와 같이 세상을 거꾸로 사는 종족들 마음속에서는 세상이 전혀 다른 상징체계로 현시될 것이다. 그리고 우리 종족 안에서도 마음속 풍경은 매우 다양하다. 따라서 전제가 바뀔 여지는 항상 있다.

'하상표'와 관련해서, 앞에서 설명된 부위들 중에는 '극의 점수'를 받기 힘든 경우가 있다. 통상적인 '방향성'이 느껴지지 않을 때가 그렇다. 이를테면 눈꼬리가 내려가지도, 혹은 올라가지도 않은 눈의 경우에는 얼굴면에서의 상대적인 '위치'는 가늠할 수 있지만, '방향성'은 판독이 어렵다.

하지만, '방향성'은 다양하다. 즉, 다른 종류의 '방향성'이 판독 가능하다면 '극의 점수'는 언제라도 가능해진다. 이를테면 눈의 중간점이 푹 꺼지거나 확 올라가서 역삼각형, 혹은 삼각형을 이루는

경우가 그렇다. 이는 코와 입, 눈썹과 귀, 이마와 턱, 그리고 관골도 다 마찬가지이다. 그리고 기본적으로 '방향성'이 부여된다면 그 부위의 내용적인 상징성은 더욱 강화되게 마련이다.

'방향성'은 종종 복합성을 띤다. 이를테면 눈썹의 방향은 그 종류가 참으로 다양하다. 한 방향으로 일관되는 경우도 있지만, 올라가다가 뒤쪽으로 가면서 슬그머니, 혹은 훅 내려가는 경우도 많다. 아니면, 눈썹의 중간이 마치 화살표인 양, 확 올라가는 경우도 있다. 포물선을 그리며 둥그렇게 올라가기도 하고. 이들은 모두 <음양방향 제2,3법칙>이 복합적으로 혼재되어 있는 상태이다. 마치 얼굴에 '음기'와 '양기'가 섞여 다채로운 빛을 발하는 것처럼. 이들에 대해서는 물론 다양한 이해와 해석이 가능하다.

얼굴을 읽을 때 특성이 확실한 경우에는 이견이 적다. 하지만, 그렇지 않다면 이야기가 다르다. 소위 아는 만큼 보인다. 또한, 서로 아는 게 다르면 당연히 달라 보인다. 그러고 보면 의견 불일치는 당연한 현상이다. 한 사람의 마음도 시시각각 변하기 마련인데. 게다가, 누구나 고유의 감지능력이 있다. 이는 우선적으로 존중받아 마땅하다.

하지만, 고차원의 경지는 분명히 있다. 즉, 갈고 닦으며 수양할 여지, 다분하다. 예컨대, 이마의 아래쪽, 혹은 턱의 위쪽 '방향성'을 읽기는 비교적 쉽지가 않다. 그리고 미세한 차이를 감지하는 **'얼굴 감수성'**의 특질에 따라 해석은 언제라도 달라질 수 있다.

얼굴은 입체적으로 읽어야 한다. 그러기 위해서는 기초와 심화, 토론의 단계가 다 중요하다. 우선, **'기초 단계'**는 해당 부위의 전반적인 경향을 '음기'나 '양기' 중 하나, 즉 양자택일로 뭉뚱그려 이해하는 것이다. 그리고 **'심화 단계'**는 '음기'와 '양기'의 혼재된 모습

을 세분화해서 해석하는 것이다. 나아가, '**토론 단계**'는 서로간의 공통점과 차이점을 나누고 자신의 기준을 확립, 수정해가면서 개인적인 인식과 공동체의 공감대를 조금씩 넓혀가는 것이다. 그러고 보니 내 눈썹은 과연 얼마나 복합적일지 문득 궁금해진다. 그런데 거울 어디 있지? 여기 핸드폰, 한번 찍어보자.

: 양측의 가운데나 옆으로 향하는

① <음양방향 제4법칙>: 좌

넷째, '**그림 45**'에서처럼, <음양방향 제4법칙>은 가로와 세로를 구조화하는 XY축을 중심으로 사물의 '좌(左)'측, 즉 왼쪽 방향에 주목한다. 이는 사물이 대칭이 맞으면, 즉 수직으로 잘 뻗을수록 '음기'가 강해지고, 반면에 대칭이 깨지면, 즉 왼쪽으로 치우칠수록 '양기'가 강해지는 현상을 지칭한다. 이는 <음양 제4법칙>을 왼쪽 '방향'으로 적용한 경우다. 여기서 주의할 점! 왼쪽은 사물을 보는 관람자가 아닌, 사물의 1인칭 관점으로 바라본 방향이다. 이는 이 책을 통틀어 일관된다.

비유컨대, <음양방향 제4법칙>에서 '음기'의 경우, 대못을 바닥에 수직으로 잘 박아놓은 경우를 상상해보자. 그러면 웬만해서는 흔들림 없이 굳건하게 자기 자리를 지킬 것이다. 이와 같이 '음기'는 단호하고 믿음직스럽다. 반면에 '양기'의 경우, 피겨스케이팅을 탈 때 공중회전 점프를 한 후에 어느 순간 한쪽으로 쭉 뻗어나가는 걸 보면, 참 장식적이고 한편으로는 대단하기도 하다. 이와 같이 '양기'는 한쪽으로 흐름을 만들며 자신의 갈 길을 찾는다.

▲ 그림 45 〈음양방향 제4법칙〉: 좌

② 〈음양방향 제5법칙〉: 우

다섯째, '그림 46'에서처럼, 〈음양방향 제5법칙〉은 가로와 세로를 구조화하는 XY축을 중심으로 사물의 '우(右)'측, 즉 오른쪽 방향에 주목한다. 이는 사물이 대칭이 맞으면, 즉 수직으로 잘 뻗을수록 '음기'가 강해지고, 반면에 대칭이 깨지면, 즉 오른쪽으로 치우칠수록 '양기'가 강해지는 현상을 지칭한다. 이는 〈음양 제4법칙〉을 오른쪽 '방향'으로 적용한 경우다. 여기서 주의할 점! 왼쪽과 마찬가지로, 오른쪽 또한 사물의 1인칭 관점으로 바라본 방향이다. 이는 이 책을 통틀어 일관된다.

참고로 이 책에서는 〈음양방향 제4,5법칙〉을 조형적인 관점에서 분류하지만, 내용적으로는 결정적인 차이를 상정하지 않는다. 즉, 〈음양방향 제5법칙〉에서도 위에서 언급된 〈음양방향 제4법칙〉의 비유를 그대로 적용할 수가 있다. 마찬가지로, 앞으로도 둘은 함께 묶여 하나로 설명된다.

물론 전통적인 동양의 관상학에서는 둘을 다르게 보는 경향이 있었다. 예를 들어, 왼쪽은 남자, 오른쪽은 여자를 의미하는 식이다. 더불어, 좌측은 감성적인 우뇌, 우측은 지성적인 좌뇌와 관련이 있다는 현대의 신경학적인 지식을 고려해 보면, 좌우의 특성은 분

▲ 그림 46 〈음양방향 제5법칙〉: 우

명히 다를 것이다. 실제로 심리학계에서는 뇌의 작용과 눈이 향하는 방향의 상관관계를 연구하기도 한다.

그런데 그렇다고 하더라도 어느 한쪽이 특정 성별로 절대적으로 규정될 수는 없다. 특정 성격이 될 수는 있어도. 한편으로, 앞으로의 과학적인 성과에 따라 좌우의 차이가 확연해질 여지는 분명하다.

〈얼굴표현표〉에서는 좌, 우를 구분해놓았다. 즉, 언어적으로 구분 가능한 다른 기호체계를 부여했다. 이에 대한 대표적인 두 가지 이유, 다음과 같다. 첫째, 앞에서 설명한 것처럼 좌, 우의 상징성을 다르게 파악할 경우를 대비해서다. 둘째, 특정 얼굴을 보지 못하고 이에 대한 분석 자료만을 보았을 때에도 얼굴의 전반적인 모습을 보다 구체적으로 상상하고자 해서다. 개인적으로는 둘째 이유에 더 끌린다.

③ <앙좌(央左)/<앙우(央右)도상>

▲ 그림 47 〈앙좌(央左)도상〉: 가운데나 왼쪽으로 향하는

▲ 그림 48 〈앙우(央右)도상〉: 가운데나 오른쪽으로 향하는

• 조형적 특성 •

<음양방향 제3법칙>을 '**그림 47**'과 '**그림 48**'에서처럼 간략화된 '얼굴
도상'으로 비교해보면, 내가 생각하는 '음기'와 '양기'의 조형적인 특성이
드러난다. 이를테면 '음기'의 경우, 통상적으로 얼굴의 특정부위가 얼굴
면의 중심축을 기점으로 전반적으로 좌우 균형이 잘 맞는다. 반면에 '양
기'의 경우, 통상적으로 얼굴의 특정부위가 얼굴면의 중심축을 기점으로
한쪽 방향으로 쏠린다.

'앙측(央側)비율'은 <음양방향 제4법칙>과 통한다. 따라서 '앙좌(央左) 비율'과 '앙우(央右)비율'을 포괄한다. 하지만, 얼굴이 비대칭일 경우에는 양쪽으로 균형 잡히게 치우지기보다는 한쪽으로 치우치게 마련이다. 즉, 조형적으로는 '앙좌비율'과 '앙우비율'을 엄격히 구분해야 한다. 하지만, 이 책에서는 내용적으로 이 둘을 함께 파악하기 때문에 편의상 모두 '앙 측비율'로 부른다.

'앙측비율'은 주름살, 눈썹, 눈, 코, 입, 턱, 광대, 귀, 머리카락 등에서 파악할 수 있다. 세세하게는 코와 귀, 그리고 털을 전체로 보는 대신에 각각 콧대와 콧볼, 귓볼과 귓바퀴, 그리고 원래 자라는 방향과 미용으로 구분한다. 물론 이 외에도 파악 가능한 부위는 많다.

'앙측비율'은 <음양형태 제1법칙>에서 균형과 비대칭을 나누는 '균비 (均非)비율'과도 통한다. 하지만, '균비비율'은 '음양형태', 즉 상대적인 '위치'와, 그리고 '앙측비율'은 '음양방향', 즉 방향성과 관련된다.

'앙측비율'은 <음양 제3법칙>과도 잘 통한다. 수평운동인 <음양 제1법 칙>, 수직운동인 <음양 제2법칙>에 비해 사선운동인 <음양 제3법칙>에 서 운동의 '방향성'이 더 잘 느껴지기 때문이다. 물론 다른 법칙에서도 상대적인 '위치'의 차이가 상당하면 '방향성'이 느껴지기도 하지만.

예컨대, 한쪽 눈이 다른 한쪽 눈보다 크다면 상대적인 '위치'도 따라서 상이해지기 때문에 '균비비율'에서 '비비'가 강하다. 즉, 비대칭이다. 하지 만, 딱히 '방향성'이 느껴지지는 않기 때문에 '앙측비율'에 따르면 '측비' 가 미미하다. 물론 한쪽 눈이 훨씬 커서 양쪽 눈을 함께 볼 때 후전의 원 근법이 생길 정도라면, 큰 눈이 앞으로 튀어나오는 '방향성'이 느껴질 수 도 있겠다. 그렇다면 '측비'는 강해진다.

다른 예로, 한쪽 눈은 얼굴의 중심축에 가깝고 모양이 수평인 반면에 다른 쪽 눈은 얼굴의 중심축에서 멀고 눈꼬리가 위로 올라간 모양이라 면, '균비비율'에서 '비비'도 강하고, '앙측비율'에서 '측비'도 강하다. 이 경우에 <얼굴표현표>의 순서가 '형태-상태-방향'임을 감안한다면, '앙측 비율'은 '균비비율'에 가산점을 주는 역할을 하게 된다. 이는 그만큼 관상 을 결정하는 중요한 요소라서 그렇다.

물론 기운의 해석은 복합적이다. 섬세한 눈이 필요하다. 예컨대, 눈동자가 사백안, 즉 사방으로 흰자위가 보이는 경우에는 검은자위보다 상대적으로 흰자위가 크다. 즉 <음양형태 제2법칙>의 '소대(小大)비'에서 흰자위의 '대비'가 강하다. 따라서 본능적인 성향이다. 실제로 동물이나 물고기는 사백안이 많다. 사찰의 본당에 들어가며 종종 마주치는 사천왕상도 그렇고. 참고로, 흰자위보다 검은자위의 '대비'가 강할 경우에는 초월적인 성향이다.

그런데 눈동자가 균형이 잘 잡혀있는 경우에는 <음양방향 제4,5법칙>에서 공통적으로 '앙비'가 강하다. 따라서 집중을 잘한다. 한편으로, 한쪽눈이 상대적으로 치우쳐 있는 경우에는 '측비'가 강하다. 따라서 행동파이다.

물론 '음양방향'에서의 '방향성'은 **'보이는 대상'**의 **'객관적인 지표'**보다는 **'보는 주체'**의 **'주관적인 느낌'**, 즉 '지금 이 순간 느껴지는 그 상태'가 더 중요하다. 이는 '음양상태'의 경우에서도 마찬가지이다. 이를 잘 파악하려면 나름의 '얼굴 감수성'을 키워야 한다. 나 홀로, 그리고 함께 토론하며. ──────────

• 내용적 특성 •

이 조형 방식에서 유추 가능한 '음기'와 '양기'의 내용적인 특성은 다음과 같다. 통상적으로 '음기'는 안정적이고 보수적이며 침착해서 상대적으로 예측이 쉽다면, '양기'는 모험적이고 진보적이며 활기차서 예측이 어렵다. 비유컨대, '음기'는 차분하게 자신의 생각을 잘 정리하고 책임감 있게 일을 진행하는 행정가이다. 그렇다면 '양기'는 직관에 의존하고 한편에 몰두하며 열정을 과감히 불사르는 실험가이다.

둘의 장점은 다음과 같다. '음기'는 어려움을 묵묵히 감내하며 맡은 바임무를 충실히 수행하는 '불굴의 의지', '양기'는 자신의 욕망에 충실하며 꿈을 이루고자 노력하는 '원대한 각오'를 지향한다. 우선, '불굴의 의지'는 성실함과 정직함으로, 그리고 마침내 대의를 이루겠다는 소명의식으로 똘똘 뭉친 사람의 고매한 맛이다. 다음, '원대한 각오'는 때로는 꿈과 희망

으로, 그리고 때로는 욕망과 좌절로 버무려진 사람의 근원적인 맛이다.

둘의 단점은 다음과 같다. 우선, '음기'가 지나치면 자신에 대한 주변의 시선을 의식하며 스스로에 대한 판단이 너무 가혹하다. 즉, 삶에 여유가 없다. 반면에 '양기'가 지나치면 자기 생각에만 골몰한 나머지 주변의 시선에는 아랑곳하지 않는다. 즉, 편향된 시선에 함몰된다.

그런데 현실적으로 기운의 양상은 이처럼 칼같이 구분될 수가 없다. 우선 조형적으로, 얼굴부위별로 '음기'와 '양기'는 다 다르다. 만약에 인구 빅데이터로 큰 그림을 그려본다면, '기운의 정도'는 아마도 골고루 분포되어 있을 것이다. 즉, 한쪽 기운만 와글대지는 않을 듯. 사람의 기준이란 곧 **'평형상태'**로 수렴하려는 경향이 있기 때문이다. 비유컨대, 맛없는 음식이 있으면, 어딘가에는 맛있는 음식도 있어야 한다.

그리고 현실 속에서는 **'양기 없는 음기'**나 **'음기 없는 양기'**를 느끼기가 좀처럼 힘들다. '음기'가 '음기'적이고 양기'가 '양기'적이기 위해서는 대립항이 필요하기 때문이다. 이를테면 차분한 '음기'가 있어야 들뜬 '양기'가, 그리고 들뜬 '양기'가 있어야 차분한 '음기'가 비로소 그렇게 느껴진다.

비유컨대, 정지가 없으면 달리기도 없고, 달리기가 없으면 정지도 없다. 원래부터 서거나 가기만 하는 건 '죽음'의 상태, 곧 절대적인 '무(無)'의 경지, 즉 실제로는 존재하지 않는 이론적으로나 가능한 '0'의 개념일 뿐이다.

이와 같이 특정 얼굴 내에서도 '음기'와 '양기'는 상대적으로 구분이 가능하다. 이를 세세히 읽다 보면 얼굴은 끝도 없이 펼쳐지는 '전쟁터'가 된다. 이는 물론 아웅다웅 사람 사는 세상을 뜻한다. 그야말로 사람이라면 어딜 가도 드라마를 원한다. 그래서 그렇게도 사건사고를 몰고 다닌다. 바람 잘 날 없이. 그러고 보면 바람이 곧 생명이다. '음양'의 기압 차가 불러오는 기운생동이 바로 바람이고. 거 참 피할 수가 없구나. 바람 잘 날 없는 인생이라, 그렇다면 어떻게 즐기지? 그것이 문제로다. ____

④ <앙좌(央左)표>, <앙우(央右)표>

'표 17', <앙좌(央左)표>와 '표 18', <앙우(央右)표>는 <음양
방향 제4법칙>을 점수화했다. 이 표는 '좌우'를 기준으로 한다. 여
기서 '음기'는 좌우의 가운데 방향(央, inward), '양기'는 좌우의 왼쪽
방향(왼左, leftward)이나 오른쪽 방향(오른右, rightward)을 지칭한다.
다른 표와 마찬가지로, '음기'는 '－', '양기'는 '＋'로, 그리고 '잠기'
는 '음기'나 '양기'로 치우치지 않은 중간지대로서 '0'으로 표기한다.

여기서 대표적으로 주의할 점 두 가지는 다음과 같다. 첫째,
이 표의 특성상 '잠기'의 경우에 '중앙'을 지칭하는 의미를 강조하고
자 다른 <얼굴표현표>와는 달리 '중(中)' 대신에 '앙(央)'으로 표기
한다.

둘째, 이 표에서는 <음양형태 제2~6법칙>, 그리고 <음양방
향 제1,2법칙>의 점수체계와는 달리 '－2'와 '＋2'를 선택할 수 없

▲ 표 17 <앙좌(央左)표>: 가운데나 왼쪽으로 향하는

분류	기준	음기			잠기	양기		
		음축	(-2)	(-1)	(0)	(+1)	(+2)	양축
방 (방향方, Direction)	좌 (左, left)	앙 (가운데央, inward)		극앙	앙	좌		좌 (왼左, leftward)

▲ 표 18 <앙우(央右)표>: 가운데나 오른쪽으로 향하는

분류	기준	음기			잠기	양기		
		음축	(-2)	(-1)	(0)	(+1)	(+2)	양축
방 (방향方, Direction)	우 (右, right)	앙 (가운데央, inward)		극앙	앙	우		우 (오른右, rightward)

다. 즉, <음양형태 제1법칙>, 그리고 <음양상태법칙>의 점수체계와 같이 '−1', '0', '+1' 중에서만 선택 가능하다.

특히 <음양형태 제4,5법칙>의 '앙측비율'은 <음양형태 제1법칙>의 '균비비율'과 통한다. 이를테면 '균비(均非)비율'에서 극(極)균이 '−1', 균이 '0', 비가 '+1'이 되듯이, '앙측(央側)비율'에서는 극앙이 '−1', 앙이 '0', 측(좌우)이 '+1'이 된다.

이를테면 기운이 한쪽으로 치우지지 않은 보통 사람들의 얼굴(잠기: '0')은 적당히 균형 잡힌 얼굴(균均: '0'), 그리고 적당히 중간 영역에 있는 얼굴(앙央: '0')이다. 완벽한 대칭(극균: '−1')이나 완벽한 중앙(극앙: '−1')이 아니라. 여기서 '적당함'이란 '특색없음'을 말한다. 이는 이도 저도 아닌 상태, 즉 '잠기'의 속성이다.

실제로, '균비비'와 '앙측비'는 기운의 양상을 가르기가 애매한 경우가 많다. 따라서 '잠기'가 제일 만만하다. 예컨대, '양기'가 강한 부위는 한정적이다. 그래서 튀게 마련이다. 만약에 모든 부위가 비슷한 종류의 '양기'를 골고루 발산한다면, 이들이 모일 경우에는 다시금 '음기'적이 될 것이다. 비유컨대, 모두 다 똑같은 사선이라면 이들의 관계는 수평적이 되듯이. 반대로 완벽한 '음기'도 별로 없다. 역사적으로 절대미의 여신, 비너스라면 또 모를까. 물론 상상 속에서만. 결국, 대부분의 얼굴은 부위별로 이리저리 조금씩은 쏠리게 마련이다. '균비비'와 '앙측비'에서는 이를 '잠기'로 분류한다.

그런데 <얼굴표현표>의 순서대로 '균비비율'과 '앙측비율'은 가산점 관계다. 이를테면 특정 얼굴부위가 상대적인 '위치'로 볼 때 균형이 맞지 않는다면 '균비표'에서 '양기'의 점수(비非: '+1')를 받고, '방향성'으로 볼 때 한쪽으로 치우친 느낌이라면 '앙측표'에서 '양기'의 점수(側: '+1')를 받는다. 경험적으로, 양쪽에서 모두 점수

를 받는 경우는 종종 있다.

이와 같이 <얼굴표현표>는 기본적으로 유사한 항목의 복수 점수화를 통해 점수폭이 커지는 구조이다. 이를테면 비록 '균비표'와 '앙측표'에는 각각 **'극(劇)의 점수'**인 '-2'나 '+2'점이 없지만, 둘을 통틀어서 보면 가산점으로 인해 결과적으로 점수 폭이 커질 수도 있다. 마찬가지로, 이 표의 다른 항목들도 유기적으로 얽히고설키며 가산 체계를 따른다. 따라서 서로 모순되지 않는 범위 내에서 정합적이고 섬세한 판단이 요구된다. 가만, 푹 자고 일어났더니 내 얼굴도, 그리고 생각도 좀 바뀌었네. 내 **'얼굴점수'**가 원래는 얼마였더라…

⑤ <음양방향 제4,5법칙>의 예

'앙(央)'은 심지가 굳고 집중력이 강하며, '좌우(左右)'는 열정적이고 실험적이다. 통상적으로 '앙비'가 적당하면(0), 객관적이다. 그런데 '앙비'가 강하면(-), 절대적이다. 반면에 '측비'가 강하면(+), 주관적이다.

한편으로 부위별로 '앙측'이 주는 느낌, 즉 **'앙좌비(央左比)'**와 **'앙우비(央右比)'**를 포괄한 **'앙측비(央側比)'**는 조금씩 다르다. 이는 얼굴 개별부위의 상징성 때문이다. 대표적인 몇몇 부위는 다음과 같다.

예컨대, [눈썹]은 저울추이다. 따라서 눈썹이 '앙비'가 적당하면(0), 자신이 하는 말에 일관성이 넘친다. 그런데 눈썹이 '앙비'가 강하면(-), 자신이 하는 말을 실제 행동으로 보여준다. 반면에 눈썹이 '측비'가 강하면(+), 즉 한쪽으로 치우칠 경우에는 별의별 생각을 다 한다.

다음, [눈]은 CCTV이다. 따라서 눈이 '앙비'가 적당하면(0), 세

상을 공평한 시각으로 판단한다. 그런데 눈이 '앙비'가 강하면(−), 세상을 일관된 잣대로 판단한다. 반면에 눈이 '측비'가 강하면(+), 즉 한쪽으로 치우칠 경우에는 세상을 자신만의 관점으로 판단한다.

다음, [눈동자]는 초점이다. 따라서 눈동자가 '앙비'가 적당하면 (0), 평상시에 힘을 낭비하지 않는다. 그런데 눈이 '앙비'가 강하면 (−), 즉 눈동자가 중간으로 모일 경우에는 중요하다고 판단되는 일에 온 힘을 쏟는다. 반면에 눈이 '측비'가 강하면(+), 즉 눈동자가 양쪽, 혹은 한쪽으로 치우칠 경우에는 자신의 선호도에 따라 행동한다.

다음, [코]는 호흡의 길이다. 따라서 코가 '앙비'가 적당하면(0), 균형 잡힌 생활을 한다. 그런데 코가 '앙비'가 강하면(−), 규칙적인 생활을 한다. 반면에 코가 '측비'가 강하면(+), 즉 한쪽으로 퍼질 경우에는 자신이 하고 싶은 일에 집중한다.

코는 콧대와 콧볼로 세분화해서 살펴볼 수 있다. [콧대]의 경우, '앙비'가 적당하면(−), 의견이 확실하다. 그런데 '앙비'가 강하면, 신념이 확실하다. 반면에 '측비'가 강하면(+), 즉 한쪽으로 치우칠 경우에는 기호가 확실하다.

[콧볼]의 경우, '앙비'가 적당하면(−), 즉 적당한 크기로 코끝을 감쌀 경우에는 심신의 균형을 잘 유지한다. 그런데 '앙비'가 강하면(+), 자신의 마음을 중시한다. 반면에 '측비'가 강하면(+), 즉 한쪽으로 퍼질 경우에는 자신의 몸을 중시한다

다음, [입]은 언론매체이다. 따라서 입이 '앙비'가 적당하면(0), 공감대를 중시한다. 그런데 입이 '앙비'가 강하면(−), 즉 모일 경우에는 진실을 중시한다. 반면에 입이 '측비'가 강하면(+), 즉 한쪽으로 치우칠 경우에는 스스로의 마음을 중시한다.

다음, [턱]은 <u>구두굽</u>이다. 따라서 턱이 '앙비'가 적당하면(0), 처신이 자연스럽다. 그런데 턱이 '앙비'가 강하면(−), 즉 뾰족할 경우에는 처신이 신중하다. 반면에 턱이 '측비'가 강하면(+), 즉 한쪽으로 치우칠 경우에는 처신이 확실하다.

다음, [광대]는 <u>사회적 질서</u>이다. 따라서 광대가 '앙비'가 적당하면(0), 사회적 체계를 따르는 데 어려움이 없다. 그런데 광대가 '앙비'가 강하면(−), 사회적인 선이 정확하고 일관되다. 반면에 광대가 '측비'가 강하면(+), 즉 한쪽으로 치우칠 경우에는 원하는 바가 뚜렷하다.

다음, [귀]는 칼이다. 따라서 귀가 '앙비'가 적당하면(0), 매사에 사고와 행동이 자연스럽다. 그런데 귀가 '앙비'가 강하면(−1), 신념이 확실하다. 반면에 귀가 '측비'가 강하면(+), 즉 한쪽으로 치우칠 경우에는 선호도가 확실하다.

귀는 귓볼과 귓바퀴로 세분화해서 살펴볼 수 있다. [귓볼]의 경우, '앙비'가 적당하면(0), 객관성을 중시한다. 그런데 '앙비'가 강하면(−), 절대성을 추구한다. 반면에 '측비'가 강하면(+), 즉 한쪽으로 치우칠 경우에는 개성을 추구한다.

[귓바퀴]의 경우, '앙비'가 적당하면(0), 평상시에 체계적이다. 그런데 '앙비'가 강하면(−), 삶의 질서에 순응한다. 반면에 '측비'가 강하면(+), 즉 내륜이 외륜을 침범하거나 외륜이 한쪽으로 치우칠 경우에는 체제의 전복을 꿈꾼다.

다음, [주름살]은 <u>시소</u>이다. 따라서 주름살이 '앙비'가 적당하면(0), 즉 얼굴면의 중심축에서 좌우 균형이 잘 맞는 경우에는 사고와 행동의 균형 감각이 강하다. 이성이나 감성, 어느 한쪽으로 치우치지 않는다. 그런데 주름살이 '앙비'가 강하면(−1), 즉 중심축으로

확 모여 있을 경우에는 사고와 행동이 신중하고 집중도가 높다. 반면에 주름살이 '측비'가 강하면(+), 즉 얼굴면의 중심축에서 좌우 균형이 어긋나는 경우에는 사고가 앞서거나 행동이 앞선다. 즉, 이성이나 감성, 어느 한쪽으로 치우친다.

다음, [털]은 탑이다. 따라서 털이 '앙비'가 적당하면(0), 즉 얼굴의 중간면에서 측면으로 질서정연할 경우에는 마음이 안정적이다. 그런데 털이 '앙비'가 강하면(−1), 즉 측면에서 중간면으로 향할 경우에는 자존심이 강하다. 반면에 털이 '측비'가 강하면(+), 즉 한쪽으로 치우칠 경우에는 욕구가 강하다.

특히 [머리카락]의 경우에는 옷과 같이 멋을 내기에 용이하다. 이를테면 가르마를 중간에 위치시키면, '앙비'(0)가 적당하다. 그런데 주변 머리카락이 가르마로 향할 듯하면, 앙비(−)가 강해진다. 반면에 가르마를 한쪽으로 치우치게 하고, 머릿결은 다른 쪽으로 치우치게 하면, '측비'가 강해진다.(+)

통상적인 미용법은 부위별로 특정 기운을 강조한다. 예컨대, '양기'를 강조하는 경우는 다음과 같다. 이를테면 <음양상태 제3법칙>의 '탁명비'에서 입술을 선명하게 화장할 때. 그리고 머리카락의 경우에는 의도적으로 가르마를 치우치게 탈 때가 그렇다. 이는 마치 한쪽으로 노를 저음으로써 파장 운동을 만들어 '양기'를 강화하려는 행위에 다름이 아니다. 이는 전반적인 머리 모양, 즉 헤어스타일의 경우에도 마찬가지이다. 참고로, 몸짓의 경우에는 소위 껄렁하게 걸을 때에 어깨를 위, 아래로 골고루 씰룩거리거나, 심하게는 한쪽으로 과장해서 씰룩씰룩할 때가 이와 통한다.

물론 이 외에도 해석 가능한 이야기는 많다. 그런데 특히 '앙측비'의 경우, 통상적으로 '음기'는 통합적인 균형감각과 관련되기

때문에 총체적인 특성은 강하지만 개별적인 특색이 약하다. 즉, 구조를 우선시하는 '전체주의'적인 성향이다.

반면에 '양기'는 때로는 총체적인 특성으로 묶기 힘들 만큼 개별적인 특색이 강하다. 특정 얼굴부위마다 상대적인 '위치'뿐만 아니라 '방향성'이 천차만별이기 때문이다. 즉, 각자를 우선시하는 '개인주의'적인 성향이다.

그런데 여기서 주의할 점! '전체주의'와 '개인주의'에 본질적으로 수직적인 가치판단의 잣대를 들이댈 수는 없다. 즉, 상황과 맥락에 따라 가치판단은 언제라도 달라진다. 다시 말해, 차별보다는 차이의 감각이 중요하다. 때로는 정도를 걷는 게, 혹은 삐딱선을 타는 게 아름답다.

비유컨대, 우주는 밀도차 등 상이한 기운으로 기운생동한다. 그래서 꽉 찬 별도, 그리고 빈 공간도 생겨나는 것이다. 이를테면 별들이 다 따로 놀며 우주의 질서에 반발하면 탈이 난다. 한편으로, 별들이 자기 고유의 개성을 찾지 못하면 역시나 문제다.

물론 별들과 우주의 관계를 굳이 우리가 나서서 걱정할 필요는 없다. 우리가 걱정하건 말건 다들 너무나 잘하고 있으니. 그렇다면 결국에는 사람이 문제다.

그런데 <얼굴표현표>에서 특정 얼굴은 하나의 우주다. 그리고 길거리는 바로 '다중우주'다. 내 경험상, 수족관에 가면 종종 그런 생각이 든다. 한편으로는 재미있으면서도, 다른 한편으로는 움찔해지는.

04
전체를 종합하다

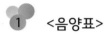 **1** **<음양표>**

<**음양법**>을 도식화한 '그림 49', <음양표>는 앞에서 설명된 개별 '음양표'들을 모두 포함한다. 이는 크게 4개의 항목으로 구분되며, '기(Energy)', '형(Shape)', '상(Mode)', '방(Direction)'의 영문 첫

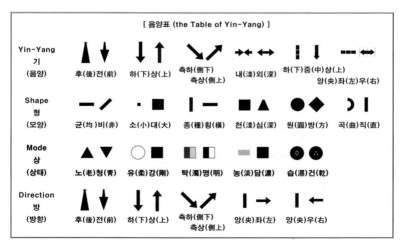

[음양표 (the Table of Yin-Yang)]

▲ 그림 49 〈음양표〉

글자를 모았다. 이는 순서대로 <음양법칙>, <음양형태법칙>, <음양상태법칙>, 그리고 <음양방향법칙>과 통한다. 세부적으로는 '기', 즉 <음양법칙>은 6개, '형', 즉 <음양형태법칙>은 6개, '상', 즉 <음양상태법칙>은 5개, 그리고 '방', 즉 <음양방향법칙>은 5개다. 따라서 이 표는 총 22개의 '세부법칙'으로 구성된다.

하지만, 동일한 도상을 제할 경우에 '음양법칙'은 사실상 총 19개의 '세부법칙'을 포함한다. <음양방향법칙> 5개 중 순서대로 앞의 3개는 <음양법칙>의 앞의 3개와 도상을 공유하기 때문이다. 함의하는 바는 조금 다르지만.

한편으로, <음양방향법칙>의 4,5번째는 <음양법칙>의 4번째를 세분화한 것이다. 그리고 <음양법칙>의 6번째와 관련된다. 한편으로, <음양법칙>의 5,6번째는 앞의 <음양법칙> 4개, 그리고 <음양방향법칙> 5개 모두와 여러모로 통한다.

구체적으로, <음양법칙>은 '총체적인 기운'의 법칙이며, <음양형태법칙>은 '대상의 형태', <음양상태법칙>은 '대상의 상태', 그리고 <음양방향법칙>은 '대상의 방향'과 관련된 법칙이다. 물론 이들은 상호 배타적인 관계가 아니라, 상보적인 관계다. 점수로 보자면 가산점 구조다.

비유컨대, 같은 사과를 다른 각도로 잘라 평가하는 것이다. 즉, 두 번 잘랐을 경우에 절단면은 두 개고 '평가점수'도 두 개다. 혹은 <음양표>의 세부항목 전체와 관련지어 중복을 제하고 열아홉 번을 자를 경우에는 '평가점수'도 따라서 열아홉 개다. 경험적으로 보면, 여러 항목에서 점수는 0점, 즉 '잠기'일 가능성이 크지만.

한편으로, <음양표>의 세부항목을 더욱 세세하게 구분하거나, 이리저리 다른 방식으로 묶는 것도 필요에 따라서는 언제라도

가능하다. 내 경우에는 '그림 49'가 여러모로 적합했다. 이와 같이 <음양표>는 우주 이전부터 존재해온 절대적인 진리가 아니다. 오히려, 우주를 이해하기 위해 개발된 방편적인 지표들의 모음일 뿐.

관상을 잘 읽기 위한 대표적인 두 가지 조건, 다음과 같다. 우선, 많은 얼굴을 경험하는 게 중요하다. 그러다 보면 내 안에서 보다 적합한 '얼굴 감수성'이 길러진다. 다음, 서로 간에 이를 나누며 토론하는 게 중요하다. 그러다 보면 마치 공통된 언어처럼 상호 간에 생산적으로 교류 가능한 **'공감각'**이 길러진다.

경험적으로, 이 표는 특정 얼굴 전체의 기운을 총체적으로 파악할 때 유용하다. 그리고 두 개 이상의 얼굴이 발산하는 기운을 상대적으로 비교하는 데도 그렇다. 또한, 특정 얼굴 내의 얼굴 개별 부위들이 발산하는 상대적인 기운을 가늠하는 데도 그렇다.

이 표를 방편적인 기준으로 삼아 얼굴을 바라보면서 스스로, 혹은 다른 이와 더불어 자신의 의견을 나누다 보면, 어느새 얼굴 이야기 '천일야화'를 즐기고 있지는 않을지 기대해본다. 여기서 물론 '천일'은 비유법이다. 우주가 한번 나고 지는 게 하루라면.

: <얼굴표현표>와 <얼굴표현 직역표>

"그 사람 면상 좀 보자, 도대체 어떻게 생겼길래." 이는 일상생활 속에서 가끔씩 듣는 표현이다. 다툼의 여지가 있거나, 도대체 누가 이런 일을 벌였는지 답답할 때 나오는 반응의 일종으로. 물론 더 격해지면 '생겼길래'는 '생겨 먹었길래', 나아가 '생겨 쳐먹었길래'로 심화된다. 그 사람은 '그 놈', '그 자식' 등이 되고.

그런데 그 사람이 저지른 일과 얼굴이 도대체 무슨 관련일까? 그리고 얼굴을 본다고 뭐가 해결될까? 얼굴을 보게 되면 괜히 다른

얼굴표현표 (the Table of FSMD)										
분류		번호	기준	얼굴 개별부위 (part of Face)						
부 (구역)	F	[]	주연							
				점수표 (Score Card)						
				음기			잠기	양기		
분류		번호	기준	음축	(-2)	(-1)	(0)	(+1)	(+2)	양축
형 (형태)	S	a	균형	균(고를)		극균	균	비		비(비뚤)
		b	면적	소(작을)	극소	소	중	대	극대	대(클)
		c	비율	종(길)	극종	종	중	횡	극횡	횡(넓을)
		d	심도	천(얕을)	극천	천	중	심	극심	심(깊을)
		e	입체	원(둥글)	극원	원	중	모	극방	방(모날)
		f	표면	곡(굽을)	극곡	곡	중	직	극직	직(곧을)
상 (상태)	M	a	탄력	노(늙을)		노	중	청		청(젊을)
		b	경도	유(유할)		유	중	강		강(강할)
		c	색조	탁(흐릴)		탁	중	명		명(밝을)
		d	밀도	농(옅을)		농	중	담		담(짙을)
		e	재질	습(젖을)		습	중	건		건(마를)
방 (방향)	D	a	후전	후(뒤로)	극후	후	중	전	극전	전(앞으로)
		b	하상	하(아래로)	극하	하	중	상	극상	상(위로)
		c	앙좌	앙(가운데로)		극앙	앙	좌		좌(좌로)
		d	앙우	앙(가운데로)		극앙	앙	우		우(우로)
전체점수										

생각만 들면서, 현상을 객관적으로 판단하는 데 오히려 방해가 되지는 않을까?

그럼에도 불구하고, 많은 사람들은 얼굴을 보고 싶어 한다. 그렇다. 얼굴은 그 행위자의 '**소속을 밝히는 명찰**'이다. 옳고 그른 건 그 다음 문제다. 특히나 사람의 인식계에서는 특정 대상에게 이름을 붙여주는 건 매우 중요한 행위이다. 그래야 비로소 비실체적인 애매모호함에 언제라도 만지고 느낄 수 있는 '**실체의 옷**'을 입혀줄

▲ 표 20 <얼굴표현 직역표>: <얼굴표현표>의 개별 항목 설명

얼굴표현 직역표 (the Translation of FSMD)		
분류 (分流, Category)	음기 (陰氣, Yin Energy)	양기 (陽氣, Yang Energy)
형 (형태形, Shape)	극균(심할極, 고를均, balanced): 대칭이 매우 잘 맞는	비(비대칭非, asymmetrical): 대칭이 잘 안 맞는
	소(작을小, small): 전체 크기가 작은	대(클大, big): 전체 크기가 큰
	종(세로縱, lengthy): 세로폭이 긴/가로폭이 좁은	횡(가로橫, wide): 가로폭이 넓은/세로폭이 짧은
	천(얕을淺, shallow): 깊이폭이 얕은	심(깊을深, deep): 깊이폭이 깊은
	원(둥글圓, round): 사방이 둥근	방(모날方, angular): 사방이 각진
	곡(굽을曲, winding): 외곽이 구불거리는/주름진	직(곧을直, straight): 외곽이 쫙 뻗은/평평한
상 (상태狀, Mode)	노(늙을老, old): 나이 들어 보이는/살집이 축 처진/성숙한	청(젊을靑, young): 어려 보이는/ 살집이 탄력 있는/미숙한
	유(부드러울柔, soft): 느낌이 부드러운/유연한	강(강할剛, strong): 느낌이 강한/딱딱한
	탁(흐릴濁, dim): 색상이 흐릿한/대조가 흐릿한	명(밝을明, bright): 색상이 생생한/대조가 분명한
	농(엷을淡, light): 형태가 연한/ 구역이 듬성한/털이 옅은	담(짙을濃, dense): 형태가 진한/ 구역이 빽빽한/털이 짙은
	습(젖을濕, wet): 질감이 윤기나는/피부가 촉촉한/윤택한	건(마를乾, dry): 질감이 우둘투둘한/ 피부가 건조한/뻣뻣한
방 (방향方, Direction)	후(뒤後, backward): 뒤로 향하는	전(앞前, forward): 앞으로 향하는
	하(아래下, downward): 아래로 향하는	상(위上, upward): 위로 향하는
	극앙(심할極, 가운데央, inward): 매우 가운데로 향하는	측(측면側, outward): 옆으로 향하는
수 (수식修, Modification)	극(심할極, extremely): 매우/심하게 극극(very extremely): 무지막지하게/매우 심하게 극극극(the most extremely): 극도로 무지막지하게/극도로 심하게 * 제시된 <얼굴표현표>의 경우, '형'에서 '극균/비'와 '상' 전체, 그리고 '극앙/ 측'에서는 원칙적으로 '극'을 추가하지 않음. 하지만, 굳이 강조의 의미로 의도한다면 활용 가능	

수 있다. 그리고 나면 여러 생각이 꼬리에 꼬리를 물고 원활하게 이어지며 끝도 없이 파생되게 마련이고.

생각해보면, 사람이 만들어놓은 개념설정, 이론구조 등의 지식체계가 다 그러하다. 즉, 사람이 할 수 있는 방식으로 세상을 이해하기 위해서는 여러모로 **'생각의 프레이밍'**을 짜는 게 중요하다. 그래야 마침내 현상을 분석하고 통제하며 초월하는 힘을 얻게 된다.

'표 19', <얼굴표현표(the Table of FSMD)> 또한 그러한 이유로 고안되었다. 이는 <얼굴표현론>을 도식화한 것이다. 그리고 **'표 20'**, <얼굴표현 직역표>는 이 표를 직역할 때 활용 가능한 단어를 정리해놓았다. 이 표들이 앞으로 살면서 여러 얼굴을 마주할 때에 함께 하면 참 좋은 '여행 가이드'가 되기를 기대한다.

그 방식은 다음과 같다. 우선, 관상을 파악할 '부(구역)', 즉 얼굴의 전체, 혹은 특정부위를 정한다. 그런데 기왕이면 얼굴의 이야기를 이끄는 주연을 선택하는 게 좋다. 물론 주연이 꼭 단독일 필요는 없다. 하지만, 여럿이 주연인 경우에는 <얼굴표현표>도 여럿이다. 부위별로 표도 다르고 '평가점수'도 다르기 때문에. 참고로, **'평가점수'**는 '개별점수'와 '전체점수'를 통칭한다.

다음, 세부항목별(<음양형태법칙>, <음양상태법칙>, <음양방향법칙>)로 이를 판단해서 **'개별점수'**를 낸다. 참고로, <얼굴표현표>는 순서대로 '형'(형태)은 6개, 상(상태)은 5개, 그리고 방(방향)은 4개의 세부기준을 포함한다.

그리고는 이들을 합산해서 **'전체점수'**를 낸다. 나아가, 개별점수의 함의를 파악하고는 **'최종평가'**를 한다. 참고로, 평가과정의 검증과 언어적인 소통을 위해서 이 모든 기준은 **'기호체계'**로 표기가 가능하다.

<얼굴표현표>는 <음양법>과 통한다. 이를테면 '형'과 관련된 <음양형태법칙> 6개, 그리고 '상'과 관련된 <음양상태법칙> 5개는 이 표의 '형'과 '상'에서도 그대로 반영된다. 반면에 '방'과 관련된 <음양방향법칙> 5개는 이 표의 '방'에서 조형적으로는 4개, 그리고 내용적으로는 3개로 축약된다.

구체적으로, <음양방향법칙> 5개 중 순서대로 첫 번째는 이 표의 '방'에서도 첫 번째(후전), 두 번째와 세 번째는 이 표의 '방'에서는 두 번째(하상), 그리고 네 번째와 다섯 번째는 이 표의 '방'에서는 세 번째(좌), 그리고 네 번째(우)와 통한다.

그런데 <음양방향법칙>의 네 번째와 다섯 번째를 이 표의 '방'에서 세 번째, 그리고 네 번째로 세분한 것은 조형적인 이유에서다. 따라서 여기서는 분류번호 또한 구분(Dc, Dd)하여 '기호체계'를 명확하게 했다. 하지만, 이 책에서 둘의 의미는 동일하다. 따라서 내용적으로는 세 번째와 네 번째를 합친다.

정리하면, <얼굴표현표>는 '**부(Face)-형(Shape)-상(Mode)-방(Direction)**'으로 구성된다. 따라서 이를 영문 첫 글자로 조합해서 **<FSMD 기법(the Technique of FSMD)>**이라고 부른다. 여기서 '부'는 관상을 볼 얼굴부위(part of face)를 지칭한다. 다음으로 '**점수표(scord card)**'는 '형－상－방'으로 진행된다. 우선, '형'은 <음양형태법칙>에 기반을 두며 '1~6법칙'은 순서대로 '균비비', '소대비', '종횡비', '천심비', '원방비', '곡직비'와 통한다. 다음, '상'은 <음양상태법칙>에 기반을 두며 '1~5법칙'은 순서대로 '노청비', '유강비', '탁명비', '농담비', '습건비'와 통한다. 마지막으로 '방'은 <음양방향법칙>에 기반을 두며 '1~4법칙'은 순서대로 '후전비', '하상비', '앙좌비', '앙우비'와 통한다. 그리고 내용적으로는 '앙좌비'와 '앙우비'

를 통칭해서 '양측비'라고 한다.

<음양표>에서 언급했듯이, <얼굴표현표>의 경우, 동일한 부위는 여러 항목에서 다른 점수를 받는 게 가능하다. 비유컨대, 학생 입장에서 수업별로 고유의 별도 과제를 낼 이유가 없다. 오히려, 하나의 과제로 모든 수업에서 점수를 다 받을 수가 있다. 물론 수업별로 점수는 상이하다. 그런데 당연하다. 관점이 다르기 때문에.

예컨대, 특정 얼굴의 코끝을 이 표의 항목에 의거해서 순서대로 '음기', 혹은 '양기'로 평가하면 다음과 같다. 우선 살집이 심하게 없어 매우 각졌다. 즉 '원방비'가 '+2'이다, 다음, 탄력 있다. 즉, '노청비'가 '+1'이다. 다음, 단단하다. 즉 '유강비'가 '+1'이다. 다음, 명확하다. 즉, '탁명비'가 '+1'이다. 마지막으로 위쪽 방향으로 올라갔다. 즉, '하상비'가 '+1'이다. 참고로, 여기서 생략한 항목은 별로 기운이 특별할 게 없는 '잠기', 즉 '0'이기 때문이다. 그렇다면 특정 얼굴 코끝의 '전체점수'는 곧 '+6'이 된다. 순서대로 <음양형태 제5법칙(원방비)>에서 '+2', <음양상태 제1,2,3법칙(노청비, 유강비, 탁명비)>에서 각각 '+1', 그리고 <음양방향 제2법칙(하상비)>에서 '+1'을 받아서 그렇다.

그런데 <얼굴표현표>에서는 합산된 '전체점수'뿐만이 아니라, 합산되는 개별점수도 중시한다. 이를테면 같은 부위가 한 항목에서는 '+', 다른 항목에서는 '−'를 받는 것도 충분히 가능하다. 그렇다면 '전체점수'뿐만 아니라, 그렇게 합산된 과정도 살펴봐야 한다. 이를테면 합산된 '전체점수'가 같은 '+6'일지라도 '양기'만 6개가 모인 경우와 '양기' 10개와 '음기' 4개가 모인 경우는 그 특성이 매우 다르다. 참고로, 음양의 마찰과 충돌, 긴장 관계는 기운생동을 위한 필수 조건이다. 이는 피해야 할 상황이 아니다. 오히려, 반겨

야 한다.

<얼굴표현표>의 큰 장점 중 하나는 얼굴 전체, 또는 부위별로 '음기'와 '양기'가 혼재되어 있음에 주목하는 것이다. 이는 <음양법칙>의 대전제를 반영한다. 그건 바로 '음기'와 '양기'는 성별, 혹은 나이에 따라 구분되지 않는다는 것이다. 오히려, 이 표는 개성적인 특정 얼굴의 겉모습을 통해 속마음까지도 읽으려는 시도이다.

물론 속마음은 단순하지 않다. 상충되는 수많은 이해관계와 다층적인 관심, 그리고 여러 가지의 욕구와 좌절이 얽히고설켜있다. <얼굴표현표>는 이를 잘 반영한다. 이를테면 특정 얼굴부위가 모든 항목에서 동일한 기운을 가진 경우는 흔하지 않다. 오히려, 이래 저래 공존하는 다른 기운이 종종 발견된다.

따라서 특정 얼굴부위의 기운을 판단할 때는 전체와 부분 간의 관계를 총체적, 입체적, 다층적으로 이해해야 한다. 얼굴 안에는 수많은 '음기'와 '양기'가 혼재되어 있으며, 이들은 언제라도 서로 충돌하거나, 때에 따라 묘한 시너지(synergy)를 노리기 때문이다. 물론 서로의 마음 안에서.

예컨대, 주변을 둘러보면, 전반적으로는 부드러운 코(−)인데 코끝 방향이 올라가거나, 강한 코(+)인데 코끝 방향이 내려간 경우가 종종 눈에 띈다. 그런데 <음양 제2법칙>에 따르면, 내려가면 '음기', 올라가면 '양기'이다. 그렇다면 이론적으로 부드러운 코(−)가 더 부드럽게 보이려면 내려가야(−) 하고, 강한 코(+)가 더 강하게 보이려면 올라가야(+) 그 특성이 더 강화되지 않을까?

그런데 실제로는 꼭 그렇지만은 않다. 즉, '음기'끼리만 있어야 진정한 '음기'가 되고, '양기'끼리만 있어야 진정한 '양기'가 되는 것은 결코 아니다. 그건 너무 기계적이고 단순하다. 묘하게도 아이러

니한 인간미가 떨어진다. 비유컨대, 관상은 마치 음식 만들기와 같다. 한편으로는 이질적인 재료 같으면서도 섞어 놓으면 막상 묘한 맛이 나는.

이와 같이 <음양법칙>은 총체적이고 종합적인 관점으로 해석해야 한다. 그야말로 경우의 수는 오만가지이다. 도무지 납작하게 단순화할 수가 없다. 이를테면 코가 올라가면 활달해 보여서 강할 수도 있고, 코가 내려가면 단호해 보여서 강할 수도 있다. 예컨대, 전자의 경우에는 코가 올라가서 상대적으로 콧대가 짧아진다. 즉, 코의 가로폭이 상대적으로 넓어진다. 그러니 마음이 넓고 강해 보인다. 반면에 후자의 경우에는 코가 올라가면 콧구멍이 노출되어, 즉 그게 보이는 면적이 커지며(+) 몸속이 훤히 들여다보인다. 그러니 마음이 드러나고 약해 보인다.

혹은, 코가 내려가면 축 처져서 부드러울 수도 있고, 코가 올라가면 속이 다 들여다보여서 부드러울 수도 있다. 예컨대, 전자의 경우에는 코가 내려가서 상대적으로 콧대가 길다. 즉, 코의 세로폭이 상대적으로 늘어난다. 그러니 마음이 곧고 강해 보인다. 반면에 후자의 경우에는 코가 내려가면 콧구멍을 가려서, 즉 그게 보이는 면적이 작아지며(-) 몸속으로 은폐되니 마음이 굳게 닫혀 강해 보인다.

생각해 보면, 상황과 맥락에 따라 부드러움(-)과 올라감(+), 그리고 강함(+)과 내려감(-)은 궁합이 잘 맞는다. 이를테면 부드러우면 붕붕 뜨는 느낌이 들고, 강하면 무게 잡고 가라앉는 느낌이 들게 마련이다. 앞에서 언급된 예로 보면, 부드럽게 마음을 열다 보니 콧구멍도 올라가 보이고, 강하게 마음을 닫다 보니 콧구멍도 내려가 가려진다.

통상적으로, '음기'와 '양기'는 서로를 필요로 한다. 대립항을 상정해야 스스로가 더 명확해지기 때문이다. 즉, 다른 기운의 도움을 받아야 비로소 자신이 바로 설 수 있다. 이는 세상을 이해하는 도구로서 이분법의 장점과도 잘 통한다.

세상은 원래 복잡하다. '공식'이란 사람의 개념적인 이해와 실제적인 활용을 위한 방편적인 수단일 뿐이다. 이론 자체를 진리, 혹은 현상의 원인인 양 생각할 이유가 전혀 없다. 우주적인 예외란 사람의 부족함에 기인할 뿐.

개인적으로 지금의 <얼굴표현표>는 명쾌하고 타당하다. 그런데 애초에는 이 표에 없는 다른 항목들이 더 있기도 했다. 하지만, 이를 사용하다 보니 이들은 그저 지금의 표의 이차적인 변주이거나, 융합에 불과함을 깨달았다. 그래서 나름대로 많은 고민 끝에 이런 식으로 정착되었다. 얼굴을 읽고자 하는 분들에게 유용하길 바란다.

하지만, 이 표에는 단순화의 한계가 있다. 게다가, 관상은 기본적으로 스스로의 마음이 만들어내는 '기운의 작용'이다. 따라서 자신의 마음에 합당한 대로 항목을 수정하는 것, 언제라도 환영한다. 점수체계도 바꿀 수 있고.

: <도상 얼굴표현표>

<얼굴표현론>을 도식화한 '그림 50', <도상 얼굴표현표(the Image Table of FSMD)>는 <얼굴표현표>를 직관적이고 보기 쉽게 시각화했다. 아직 <얼굴표현표>에 익숙하지 않다면, 그리고 부위별로 세분화하는 경험이 부족하다면, 이 표를 먼저 활용해보기를 추천한다.

▲ 그림 50 〈도상 얼굴표현표〉: 〈FSMD 기법〉 1회

　우선, '부(구역)'에서 특정 얼굴부위를 정한다. 다음, 그 부위에 해당하는 항목을 체크한다. 참고로, '형(형태)', '상(상태)', '방(방향)'의 세부항목은 모두 다 이면화 형식이다. 즉, 좌우의 두 도상 중 적합한 도상 하나를 체크할 수 있다. 이 경우에 좌측 도상은 '음기', 즉 '－1'이며, 우측 도상은 '양기', 즉 '＋1'이다. 그런데 둘 다 관련 없다면 체크하지 않을 수도 있다. 그러면 자동적으로 '잠기', 즉 '0'이 된다.

　그런데 관상은 자신의 마음을 움직이는 일이다. 우선은 자신의 마음에 충실하자. 예컨대, 특정 얼굴부위와 관련해서 특정 이면화가 아무리 봐도 둘 다 관련이 있어 보인다면, 자신의 눈을 너무 의심하지는 말자. 그럴 경우에는 모두 다 체크하면 된다. 하지만, 그 경우에는 '－', '＋'해서 결국 '0'으로 수렴하니 '잠기'가 될 뿐이다. 물론 원래부터 잠잠한 '잠기'와는 성격이 다르다. '해당 비율' 안에서 '음기'와 '양기'가 충돌하며 수렴된 결과이기 때문이다.

통상적으로, 관상은 특이하면 특이할수록 특별하다. 즉, 그 고유의 특성을 읽기가 용이해진다. 이를테면 한 쪽을 한번만 체크한 게 도무지 성에 차지 않는다면, 여러 번 체크하고 그만큼 '−'나 '+'의 숫자를 높이면 된다. 이를테면 <얼굴표현표>에서는 '극(劇)'을 활용하여 점수폭을 '−2'나 '+2'로 넓힌다. 그런데 필요에 따라서는 더 넓히는 것도 충분히 가능하다.

마찬가지로, <도상 얼굴표현표>를 활용할 때에도 자신만의 표식으로 '−2'나 '+2', 혹은 그 이상으로 점수폭을 넓혀가며 '관상 읽기'를 시도할 수 있다. 그렇게 하면 해당 얼굴의 주요한 사건이 더욱 명확해진다. 즉, 가장 극단의 점수를 받은 요소에 주목하게 된다. 이 모든 게 관상학적으로 의미가 있다.

여기서 주의할 점! 이면화의 도상들은 간략화된 지표일 뿐이다. 즉, 개별 모양 하나하나가 문자 그대로 실제 조형과 일대일 대응관계를 이룬다고 간주할 수는 없다. 따라서 특정 얼굴부위와 관련지을 때, 이 도상의 요소들을 하나하나 분석하고 맞춰보기보다는, 멀리서 볼 때의 '총체적인 느낌'으로 유사한 여부를 판단하기를 추천한다.

결국, 얼굴에 대한 판단기준이 최소한 내 안에서, 그리고 서로 간에 '일관성'이 있어야 한다. 그래야 유의미한 비교가 가능하다. 이와 같이 이는 일종의 언어다. 따라서 이 표에 익숙해지면 상당히 빠른 속도로 많은 얼굴의 판단과 토론이 가능하다.

이를테면 내 개인적인 감각을 다듬기 위해서는 동일한 얼굴부위를 시간차를 두고 다시 판단한 후에 그 표들을 비교해보기를 추천한다. 한편으로, 상호 간에 사회적인 '공감각'을 다듬기 위해서는 동일한 얼굴부위를 각자가 판단한 후에 그 표들을 비교해보기를 추

천한다.

　이와 같이 경험이 축적되다 보면, 나도 모르게 나름의 '얼굴 감수성'이 경지에 오른다. 예컨대, 전문가와 비전문가를 나누는 지점은 알고 보면 소위 깻잎 한 장 차이다. 사람이 하는 일이 다 거기서 거기라서. 그런데 막상 들어가 보면, 그 차이를 마냥 무시할 수만은 없다. 즉, 이렇게 보면 별거 아닌데, 저렇게 보면 천양지차(天壤之差)다. 비유컨대, 카메라가 종류는 참 많은데, 원리는 다 대동소이하다. 그러나 전문가의 성에 차는 카메라는 따로 있다.

　얼굴도 마찬가지이다. 눈 둘, 코 하나, 입 하나, 귀 둘, 다 그게 그거다. 그런데 기기묘묘(奇奇妙妙)한 미세한 차이로 인해 미인(美人)과 범인(凡人)이 나뉜다. 보통 감은 다 잡는다. 즉, '공감각'적으로 우리를 건드리는 특별한 무언가가 분명히 있다. 하지만, 정확히 왜 그런지는 '아는 사람'만 안다.

　나는 기왕이면 **'아는 사람'**이 되고 싶다. 세상을 제대로 알고 싶다. 이를테면 '도무지 오리무중이다'라고 하면 그저 모를 뿐이다. 반면에 '아니다, 확실히 다르다'라고 하면 너무 단순하다. 한편으로, '같으면서도 다른 묘한 차이가 있다'라고 하면 뭐 있어 보인다. 도대체 뭐가 왜, 어떻게 그럴까? 그런데 인생은 아이러니의 연속이다. 만약에 진정으로 그 내밀한 차이의 감각에 통달한다면, 즉 세상을 파악하는 촉이 좋다면, 그가 바로 그 분야의 '무림고수'가 아닐까?

　그렇다면 '관상읽기'야말로 고단수의 **'무림고수 육성 프로그램'**이다. 아니, 갑자기 내가 무슨 프로그램 개발자가 되다니, 인생 참 묘하다. 자, 오늘은 '도상 얼굴표현법' 실습 시간이다. 우선, 손바닥 두 개를 거울로 만들고 찬찬히 번갈아가며 바라보자. 아, 그런데 오늘은 왠지 손금만 보이네. 기름을 좀 발라볼까.

: <얼굴표현 기술법>

▲ 표 21 <얼굴표현 기술법>: 기호체계

[얼굴 개별부위]"분류번호=해당점수"

* **푸른색**: '음기' / **보라색**: '잠기' / **붉은색**: '양기'

 <얼굴표현론>을 기호화한 '**표 21**', <얼굴표현 기술법(the Notation of FSMD)>은 <얼굴표현표>의 '얼굴읽기' 과정을 기술하는 언어다. 즉, '전체점수'에 이르게 된 과정을 세세하게 기술하여 자료화가 가능하다. 그렇게 되면 스스로 검증하거나, 혹은 서로 간에 교류하는 데 효과적이다.

 혼자 연습해 본다면, 관심 가는 얼굴을 때에 따라 여러 번 읽고는 그 차이를 살펴보기를 추천한다. 여기에는 대표적으로 두 가지 방식이 있다. 첫째는 '**상대 마음의 거울**' 방식이다. 이는 시기별로 달라지는 한 사람의 얼굴을 비교하며 '관상읽기'를 하는 것이다. 그렇게 하면 '그 사람의 마음 길'을 나름대로 동행해보는 경험이 가능하다. 즉, 그의 변화를 알 수 있다.

 둘째는 '**내 마음의 거울**' 방식이다. 이는 특정 시기의 같은 얼굴을 시간차를 두고 가끔씩 다시 읽는 것이다. 기왕이면 예전의 기억이 가물가물하거나 이를 망각한 시점이 좋다. 그렇게 하면 '**내 마음 길**'을 회고하는 경험이 가능하다. 즉, 나의 변화를 알 수 있다.

 함께 연습해 본다면, 우선은 관심 가는 얼굴을 함께 정하고, 다음으로는 얼굴부위별로 각자 세세하게 기술하고, 마지막으로 공통된 점수와 다른 점수를 서로 비교해보며 토론하기를 추천한다. 물론 '형태'가 이렇다는 식의 기술적인 비교에 그치기보다는, 시각

적인 조형으로부터 끌어낸 창의적인 내용까지도 공유하는 게 이상적이다.

소설은 가상과 실제를 넘나들며 조금씩 세상의 진상을 밝히고, 나름의 진실을 드러낸다. 여기에는 대표적으로 두 가지 방식이 있다. 첫째는 '**백지장 그림**' 방식이다. 즉, 특정 얼굴의 주인에 대해 전혀 모르는 상태로 얼굴을 읽는 것이다. 둘째는 '**이어달리기 그림**' 방식이다. 즉, 특정 얼굴의 주인을 잘 아는 상태로 얼굴을 읽는 것이다.

그렇다면 전자의 경우에는 내 마음이 가는대로 그림을 그리기에 좋고, 후자의 경우에는 벌써 적당히 그려진 그림을 이어받아 완성하는 경우이니 주어진 조건에 반응하며 그림을 그리기에 좋다. 즉, 전자가 '**상상계**'에 주목하는 '**가상적인 낭만주의**'라면, 후자는 '**현실계**'에 주목하는 '**실제적인 사실주의**'이다.

이 책에서는 I부, '이론편'이 전자, 그리고 II부, '실제편'이 후자와 관련된다. 물론 지금은 '이론편'이기에 전자에 더욱 주목했다. 한편으로, 후자의 방식을 수행하기 위해서는 그 얼굴 주인의 인생을 살펴봐야 한다. 그러려면 지난한 노력이 필요하다. 그리고 제대로 하려면 그야말로 끝이 없다. 하지만, 여기서의 장점은 크다. 통상적으로, 우리는 '상상계'와 '실제계'가 묘하게 결합할 때 감동을 받는다. 즉, 꿈은 삶으로부터 벗어나고, 삶은 꿈으로 되돌아온다.

<얼굴표현법 기술법>은 다음과 같은 기호체계를 따른다. 우선, '얼굴 개별부위(顔面 部位, part of face)'를 [] 안에 넣는다. 즉, 그 부분이 만약 'A'라면 [A]로 표기한다. 다음, "__" 안에는 <얼굴표현표> 항목의 순서대로 '분류번호(分流番號, the category names)'가 이에 해당하는 점수와 함께 포함된다. 즉, 이는 [A]에 대한 <얼굴

표현표>의 판단을 기술한 것이다. 따라서 이를 통해 [A]에 대한 '얼굴읽기'를 복기하며 검토하는 게 가능하다.

그런데 '잠기'인 경우에는 통상적으로 생략하고 '음기'이거나 '양기'인 경우에만 기입한다. 즉, 의미 부여를 할 만한 중요한 사건들만 기록하는 것이다. 비유컨대, [A]가 배우라면, 기입되는 기호들은 시대별로 정리된 그 배우의 대표작들이다. 즉, 짧은 **'경력증명서'**이다.

한 예로, 특정 얼굴부위인 [A]의 대표작이 해당하는 항목은 표의 순서대로 '형(형태)'에서 '면적', '비율', '입체', 그리고 '상(상태)'에서 '탄력', '경도', 마지막으로 '방(방향)'에서 '하상'이라고 가정하자. 이는 그 항목이 '음기'이거나 양기로써 '－'나 '＋'임을 뜻한다. 그렇다면 총 6개를 제외한 다른 항목, 즉 '형'에서 '균형', '심도', '표면', 그리고 '상'에서 '색조', '밀도', '재질', 마지막으로 '방'에서 '후전', '앙좌', '앙우'는 굳이 기입하지 않는다. 이는 '잠기'로서 '0'이기 때문이다.

"___" 안에서는 각 항목의 '기호'와 기운의 '점수'를 <u>분류번호＝해당점수</u>"로 기입한다. 예컨대, [A]의 " "에는 '형'에서 '면적'이 제일 먼저 나온다. 이 표를 보면, 상위항목으로서의 '형'의 분류는 대문자인 'S', 그리고 하위항목으로서의 '면적'의 번호는 소문자인 'b'이다. 그렇다면 이 둘을 함께 'Sb'로 표기한다. 만약에 하위항목의 소문자만 쓸 경우에는 다른 항목에도 같은 문자가 있어 혼동의 여지가 있으니, 언제나 상위항목과 함께 표기해야 한다.

그리고 만약에 그 항목에서 기운이 '＋1'이라면 "Sb＝＋1"로 표기한다. 이는 [A]가 '소대비'에서 '대', 즉 면적이 상대적으로 크다는 것을 의미한다. 주의할 점은 '음기'와 '양기'는 수평적인 대립항이다. 따라서 '－'와 구분하기 위해 '＋'도 꼭 표기해야 한다. '＋'만

생략한다면 이를 기준점으로 생각하게 되어 특혜의 소지가 있다.

다음으로 '비율'은 'Sc'이다. 여기에서 기운이 '−2'라면 "Sc=−2"로 표기한다. 이는 [A]가 '종횡비'에서 '극종', 즉 세로폭이 매우 길다는 것을 의미한다. 다음으로 '입체'는 'Se'이다. 여기에서 기운이 '+1'라면 표기법은 "Se=+1"로 표기한다. 이는 [A]가 '원방비'에서 '방', 즉 외곽이 각졌다는 것을 의미한다. 다음으로 '탄력'은 'Ma'이다. 여기에서 기운이 '+1'라면 표기법은 "Ma=+1"로 표기한다. 이는 [A]가 '노청비'에서 '청', 즉 살집이 탄력있다는 것을 의미한다. 다음으로 '경도'는 'Mb'이다. 여기에서 기운이 '−1'라면 표기법은 "Mb=−1"로 표기한다. 이는 [A]가 '유강비'에서 '유', 즉 느낌이 부드럽다는 것을 의미한다. 마지막으로 '하상'은 'Db'이다. 여기에서 기운이 '−1'라면 표기법은 "Db=−1"로 표기한다. 이는 [A]가 '하상비'에서 '하', 즉 아래쪽 방향으로 쏠렸다는 것을 의미한다.

정리하면, 위의 기술법은 바로 [A]"Sb=+1, Sc=−2, Se=+1, Ma=+1, Mb=−1, Db=−1"이 된다. 만약에 [A]를 '얼굴형'으로 대입한다면, <얼굴표현 직역표>에 의거해서 다음과 같은 '직역'이 가능하다:

[얼굴형]이 전체 크기가 크고, 세로폭이 매우 길며, 사방이 각진 형태에, 살집이 탄력 있고, 느낌이 부드러운 상태에, 눈코입이 아래로 향하는 방향이다.

물론 보다 구체적이고 섬세한 설명을 위해서는 상황과 맥락에 적합한 **'의역'**은 언제나 필요하다. 또한, [A]는 얼굴의 여러 다른 부위가 될 수도 있다.

<얼굴표현 기술법>인 [A]"Sb=+1, Sc=−2, Se=+1, Ma=+1, Mb=−1, Db=−1"은 '한글식 한자', 즉 줄여서 '한글', 그리고 한

자체 '한문', 또는 영어식 '영문'으로도 표기가 가능하다. 우선, '한글'로는 [**얼굴형**]"대극종방형 청유상 하방"이 된다. 그리고 이에 대응하는 '한문'으로는 [**顔面**]"<u>大極縱方形 靑柔狀 下方</u>"이 된다. 해당 '한문'은 개별 <얼굴표현표>를 설명하면서 표기해놓았다.

'한글'과 '한문'의 경우, 통상적으로는 앞의 예와 같이 '형', '상', '방'을 각 항목의 끝에 붙이면 구분이 깔끔해진다. 이를테면 '대극종방형', '청유상', '하방'과 같이 '형태', '상태', '방향'의 끝에 각각 '형', '상', '방'을 붙이는 것이다.

물론 익숙해지면 '한글'과 '한문'에서 '형', '상', '방', 그리고 띄어쓰기를 생략하여 축약하는 것도 가능하다. 이를테면 [**얼굴형**]"대극종방형 청유상 하방"을 [**얼굴형**]"대극종방청유하"로, 그리고 [**<u>顔面</u>**]"<u>大極縱方形 靑柔狀 下方</u>"을 [**顔面**]"<u>大極縱方靑柔下</u>"로 줄여 쓰는 것이다.

이 표기법만으로도 '개별점수'와 '전체점수'의 환산이 가능하다. 이를테면 <얼굴표현표>에 따르면 '대'는 '+1', '극종'은 '−2', '방'은 '+1', '청'은 '+1', '유'는 '−1', 그리고 '하'는 '−1'이 된다. 따라서 '전체점수'는 '−1'로 얼굴형의 전반적인 기운은 '음기'적이다. 하지만, 그 안에서는 여러 종류의 상이한 '음기'와 '양기'가 충돌한다.

다음, '영문'으로는 [**Shape of the Face**]"big−extremely lengthy−angular Shape young−soft Mode downward Direction"이 된다. 해당 '영문'은 개별 <얼굴표현표>를 설명하면서 표기해놓았다. '영문'의 경우, '형', '상', '방'의 분류별로 '−'로 형용사를 묶고 띄어쓰기로 각 분류를 나눴다. 물론 '한글'과 '한문'처럼 '형', '상', '방'의 분류 명칭은 생략가능하다. 그렇다면 이때는 모든 형

용사를 '－'로 묶는다. 즉, [Shape of the Face]"big－extremely lengthy－angular－young－soft－downward"가 된다.

　'한글', 그리고 '한문'과 마찬가지로, '영문'도 표기법만으로도 '개별점수'와 '전체점수'의 환산이 가능하다. 이를테면 표에 따르면 'big'은 '＋1', 'extremely lengthy'는 '－2', 'angular'는 '＋1', 'young' 은 '＋1', 'soft'는 '－1', 그리고 'downward'는 '－1'이 된다. 따라서 '전체점수'는 마찬가지로 '－1'이 된다.

　다른 예로 [코]"Sb＝+1, Sc＝+1, Sd＝+1, Se＝-1, Ma＝+1, Mb＝-1 Mc＝+1, Da＝+1, Db＝+1"의 '직역'은 다음과 같다:

　[코]는 전체 크기가 크고, 가로폭이 넓으며, 깊이폭이 깊고, 사방이 둥그런 형태에, 살집이 탄력 있고, 느낌이 부드러우며, 대조가 분명한 상태에, 앞으로 향하고, 위로 향한 방향이다.

　그리고 '한글'과 '한문' 표기법은 [코]"대횡심원형 청유명상 전상방", 그리고 [鼻]"大橫深圓形 靑柔明狀 前上方"이다. 축약하면 [코]"대횡심원청유명전상", 그리고 [鼻]"大橫深圓靑柔明前上" 이고. 또한, '영문'으로는 [Nose]"big－wise－deep－round Shape young－soft－bright Mode forward－upward Direction"이다. 축약하면 [Nose]"big－wise－deep－round－young－soft－bright－forward－upward"이고. 물론 어떻게 표기하건 간에 이들의 '전체점수'는 모두 '＋5'이다.

　언어는 소통, 그리고 기록은 공감을 위해 더없이 좋은 친구다. 물론 언어를 배우는 건 처음에는 낯설다. 그리고 기호체계를 굳이 따르지 않더라도 원리만 이해하면 '얼굴읽기'는 충분히 가능하다. 하지만, 기호체계를 숙지하면 위의 어떤 문장을 보더라도 바로 점수가 계산되니 편하다. 나아가, 얼굴부위별로 이를 기록하며 자료

를 축적하다 보면, 어느새 '얼굴감수성'은 벌써 '예술적 경지'에 다다르지 않을까 기대해본다.

: <FSMD 기법 공식>

▲ 표 22 <FSMD 기법 공식>

FSMD(평균점수) = "전체점수 / 횟수" = [얼굴 개별부위]"분류번호=해당점수",
[얼굴 개별부위]"분류번호=해당점수", [얼굴 개별부위]"분류번호=해당점수" (…)

<얼굴표현론>을 공식화한 '표 22', <FSMD 기법 공식(the Form of FSMD Technique)>은 특정 얼굴의 '여러 부위'들에 각각 <얼굴표현표>의 원리를 적용해서 산출한 '점수표'를 종합하여 **평균점수(平均點數, an average score)**'를 내는 방식이다. 이는 'FSMD (평균점수)'로 표기한다.

여기서 '여러 부위'라 함은 정확한 숫자가 미정이라는 의미이다. 즉, '얼굴읽기'에서는 특정 얼굴에 대한 관심도와 자신의 내공에 따라 주연을 얼마든지 복수로 선발할 수 있다. 또한, 필요에 따라 추가 선발은 언제라도 계속된다. 아니면, 생각이 바뀜에 따라 이전에 선발한 주연이 교체되거나 누락되기도 하고.

이를테면 눈에 먼저 띄는 순서대로, 특정 얼굴의 주연이 '눈', '코', '얼굴형', '입'이라고 가정해보자. 그러면 <얼굴표현표>는 [눈], [코], [얼굴형], [입] 순으로 개별 적용이 가능하다. 따라서 결과적으로는 4개의 얼굴부위의 '개별점수(個別點數, a score of a particular set)'를 내는 4장의 서로 다른 '**점수표**'가 가능하다.

물론 점수를 내는 과정에서 인중도 특이하게 느껴진다면, 5번째 주연으로 '인중'을 추가 선발할 수도 있다. 그러면 [인중]에도 <얼굴표현표>를 적용해서 '점수표'를 작성하게 된다. 즉, '점수표'

는 5장으로 늘어난다.

　만약에 '점수표'가 4장인데, '개별점수'가 각각 [눈]은 '-2', [코]는 '-2', [얼굴형]은 '+2', [입]은 '-1'이라면 이들을 합한 '전체점수(全體點數, total scores of all the sets)'는 '-3'이 된다. 그렇다면 '평균점수'는 '전체점수'인 '-3'을 점수표 4장, 즉 <얼굴표현표>를 사용한 '횟수(回數, the number of sets)' 4회, 혹은 주연으로서 얼굴 부위의 '숫자(The number of parts of face)' 4개로 나눈 값, 즉 '-0.75'가 된다. 결국, <FSMD 기법 공식>에 따르면 이를 FSMD(-0.75)="-3/4"로 표기한다.

　여기서 주의할 점! 분자인 '전체점수'는 총체적인 '음기'나 '양기'의 기운이기 때문에 숫자 앞에 '-'나 '+'를 꼭 붙여야 한다. 반면에 분모는 얼굴 개별부위에 활용한 '점수표'의 개수, 즉 <얼굴표현표>를 사용한 '횟수'이기 때문에 숫자만을 사용한다. 이는 '양기'의 표기와 차별성도 담보한다.

　그런데 만약에 '점수표'가 5장으로 늘어난다면, 항목의 수정이 필요하다. 이를테면 '개별점수'가 각각 [눈]은 '-2', [코]는 '-2', [얼굴형]은 '+2', [입]은 '-1', [인중]은 '-1'이라면 이들을 합한 '전체점수'는 '-4'이다. 그렇다면 '평균점수'는 '전체점수'인 '-4'를 점수표 5장으로 나눈 값, 즉 '-0.8'이 된다. 결국, <FSMD 기법 공식>에 따르면 이를 FSMD(-0.8)="-4/5"로 표기한다.

　이와 같이 관상에 만전을 기하다 보면 수정사항은 계속해서 생기게 마련이다. 물론 처음부터 완벽한 건 없다. 또한, 무조건 먼저 정해놓고 분석을 시작할 수도 없는 노릇이다. 대상과 보는 이의 마음은 언제나 가변적이기에. 따라서 '얼굴읽기'를 할 때에는 이를 존중하며 가능한 느긋하고 열린 마음을 품어야 한다.

예컨대, 처음에는 딱히 몰랐는데, 얼굴을 유심히 보니 처음에는 주연이라고 미처 생각지도 못했던 부위에서 강력한 기운을 발견하게 되는 경우, 부지기수이다. 그렇게 되면 당연히 FSMD의 '평균점수'에도 변동이 생기게 마련이다.

그런데 여기서 설명된 <FSMD 기법 공식>은 상당히 단순한 계산법이다. 이를테면 얼굴 개별부위, 즉 주연의 우선순위에 따라 점수에 차등을 둘 수도 있다. 혹은, 순서를 따르는 '순열(combination)'과 순서를 무시하는 '조합(permutation)'의 관계를 정립할 수도 있고. 하지만 자칫하면, 이 모든 방법이 작위적이 될 위험이 크다. 또한, 이를 정당화하는 논리가 추가로 필요하다. 따라서 주의를 요한다.

<FSMD 기법 공식>은 '얼굴표현 기술법'과 등식의 관계다. 즉, <u>FSMD(평균점수) = "전체점수/횟수" = [얼굴 개별부위]"분류번호", [얼굴 개별부위]"분류번호", [얼굴 개별부위]"분류번호"</u> 식으로 가능한 만큼 지속할 수 있다.

여기서 주의할 점! '얼굴표현 기술법'의 총 묶음은 점수표의 개수, 즉 <얼굴표현법>을 활용한 횟수, 혹은 주연으로서의 얼굴부위의 숫자와 같아야 한다. 그리고 개별 묶음은 개별부위의 명칭과 함께 '세부항목'이 순서대로 모두 포함되어야 한다.

위의 예를 빌면, <얼굴표현법>을 4회 활용한 경우에는 <u>FSMD() = " / " = [눈]" ", [코]" ", [얼굴형]" ", [입]" "</u>으로 표기한다. 그리고 5회의 경우에는 <u>FSMD() = / = [눈]" ", [코]" ", [얼굴형]" ", [입]" ", [인중]" "</u>으로 표기한다. 따라서 이 표기법만 봐도, 특정 얼굴의 '평균점수', '전체점수', 주연들의 숫자와 '세부항목', 그리고 '개별점수'를 모두 다 살펴볼 수 있다. 그런데 여기서 "전체점수/횟수"는 군이 기술하지 않아도 다른 기호체계로

파악할 수 있으므로 편의상 생략이 가능하다.

앞에서 <얼굴표현 기술법>의 예로 들었던 [얼굴형]을 <FSMD 기법 공식>과 연결하여 해당 기호체계로 표기하면 다음과 같다:

FSMD(−1)="−1/1"=**[얼굴형]**"Sb=+1, Sc=−2, Se=+1, Ma=+1, Mb=−1, Db=−1"

다른 예로, [코]는 다음과 같다:

FSMD(+5)="+5/1"=[코]"Sb=+1, Sc=+1, Sd=+1, Se=−1, Ma=+1, Mb=−1 Mc=+1, Da=+1, Db=+1"

만약에 앞에서 설명한 [얼굴형]과 [코]가 같은 얼굴에 관련된다면 다음과 같다.

FSMD(+2)="+4/2"=**[얼굴형]**"Sb=+1, Sc=−2, Se=+1, Ma=+1, Mb=−1, Db=−1", [코]"Sb=+1, Sc=+1, Sd=+1, Se=−1, Ma=+1, Mb=−1 Mc=+1, Da=+1, Db=+1"

물론 <FSMD 기법 공식>에서처럼 이 표기법은 '한글', 그리고 이에 대응하는 '한문', 또는 '영문'으로 표기가 가능하다. 그런데 나는 개인적으로 '한글' 표기법을 선호한다. 위의 표기법을 '한글'로 풀면 다음과 같다:

FSMD(+2)="+4/2"=**[얼굴형]**"대극종방형 청유상 하방", [코]"대횡심원형 청유명상 전상방"

그리고 보니 짧아서 좋다. 훨씬 깔끔하다. 개인적으로 이제는 이 방식에 익숙해져서 글자 몇 개로 축약해도 내용이 바로 파악되고 숫자 계산도 가능하다. 나아가, 이렇게 말하다 보니 마치 절대무공이나 마법의 주문을 외우는 것 같아서 좀 이상한 게 재미도 있다.

따라서 앞으로 설명될 'fsmd 약식 기법', 그리고 이 책의 II부,

'실제편'에서는 '한글'을 기본 표기법으로 활용할 것이다. '한문'이나 '영문'에 익숙한 분들은 자신에게 편한 방식을 따르면 된다.

'얼굴읽기 연습'에는 수많은 방법이 있다. 대표적인 몇 가지는 다음과 같다. 첫째, 평상시 주변의 얼굴을 관찰하며 분석하는 습관이 중요하다. 즉, 대상에 대한 구체적인 이해의 경험이 많아야 한다. 길거리는 훌륭한 연습장이다. 더불어, 특정 얼굴을 위의 표기법으로 꼼꼼하게 기술하는 연습도 효과적이다. 여러모로 의미 있는 기록 자료도 되고.

둘째, 평상시 머릿속으로 다양한 얼굴을 상상하는 습관이 중요하다. 즉, 대상이 없이도 '모의실험(simulation)'을 많이 하며 경우의 수를 변주할 줄 알아야 한다. 세상의 모든 얼굴을 직접 다 볼 수는 없는 일이다. 더불어, 앞에서 기술된 표기법을 보고는 관련된 얼굴을 마음속으로 시각화하는 **'거꾸로 연습'**도 도움이 된다. 기왕이면 상상의 나래를 시각화하기 위해 직접 그려볼 수도 있겠고. 필요에 따라서는 자신의 의견을 첨가해보며.

셋째, 미디어에 소개되는 여러 얼굴을 활용하는 습관이 중요하다. 이들은 아무리 봐도 귀찮아하는 법이 없다. TV 영상이라면 돌려보기나 정지화면도 큰 도움이 된다. 잡지나 모니터라면 펜으로 가필이 가능하고. 특히, 실제 배우도 그렇지만, 만화 캐릭터야말로 정말 좋은 소재이다. 표정이 과장되었기 때문이다. 게다가, 장난감 인형들은 하나하나 꼼꼼히 살펴보고 만져볼 수 있다.

이 외에도 가능한 방법은 많다. 중요한 건, 여러 연습을 통해 '실제와 상상', 그리고 '언어와 의미'의 연동을 유기적으로 맞춰놓는 것이다. 그래야 스스로, 그리고 서로 간에 생산적인 논의가 원활해진다.

마침내 '도사'가 되면, 장점이 많다. 이를테면 필요에 따라 애초에 사람을 만든 '조물주', 혹은 캐릭터를 만든 '디자이너'의 마음 속으로 들어갈 수 있다. 또한, 이를 즐기는 '사람들' 속으로도 들어갈 수 있다. 나아가 깊이 연구하면 '시대정신'도 관통이 가능하다.

이는 물론 나의 상상이다. 나 또한 아직은 '도사'가 아니다. 여하튼, 그렇게 되면 아마 시간 가는 줄 모를 것이다. 입 속에 침이 달달해지며. 그런데 과도한 정보 속에 현기증이 날 듯하면, 당장은 기분전환과 휴식이 필수이다. 결국에는 다 인생을 즐기려는 일이니. 이건 경험담이다.

: <fsmd 기법 약식>

▲ 표 23 <fsmd 기법 약식>

fsmd(전체점수) = [얼굴 개별부위]대표특성, [얼굴 개별부위]대표특성, [얼굴 개별부위]대표특성 (…)

<얼굴표현론>을 약식화한 '표 23', <fsmd 기법 약식(the Short Form of fsmd Technique)>은 활용의 편의상 개발되었다. 이를테면 <FSMD 기법 공식>을 정식으로 꼼꼼하게 활용하다 보면 머리에 종종 부하가 걸린다. 소위 너무 '정식'이다. 하지만, <fsmd 기법 약식>은 말 그대로 '약식'이다. 즉, 직관적이고 가볍다. 따라서 비교적 쉽다. 참고로, '약식'인 만큼 대문자(FSMD)가 아닌 소문자(fsmd)를 써서 '정식'과 손쉽게 구별했다. 그리고 얼굴 개별부위당 대표특성 하나씩만 나오기에 편의상 겹따옴표를 생략했다.

<fsmd 기법 약식>은 'fsmd(전체점수)'로 표기한다. 여기서 '전체점수'란 '음기'나 '양기'를 띠는 여러 얼굴부위들의 '개별점수'를 합산한 총점이다. <FSMD 기법 공식>과 마찬가지로 숫자 앞

에 붙는 '-'나 '+'는 생략하지 않는다.

　여기서 주의할 점! '음기'와 '양기'는 모두 다 중요하다. 예컨대, 'fsmd(-3)'과 'fsmd(+2)'는 기본적으로 차별이 아닌 차이의 관계다. 물론 기운의 특성이 더 센 쪽은 'fsmd(-3)'이다. '잠기'인 '0'에서 더 멀기 때문이다. 그런데 더 세다고 자동적으로 더 좋은 것은 아니다. 서로 성향이 다를 뿐. 하지만, 구체적인 상황과 맥락의 옷을 입는다면 가치판단은 당연히 가능해진다.

　<fsmd 기법 약식>은 여러 얼굴부위들을 그 '대표특성'과 함께 중요한 순서대로 나열한다. 비유컨대, <fsmd 기법 약식>은 단체전이다. 이 전시에서 한명의 작가(얼굴 개별부위)는 오직 하나의 대표작(대표특성)만을 보여줄 수 있다.

　<fsmd 기법 약식>에서 얼굴 개별부위는 [　], 그리고 '대표특성'은 그 다음에 붙여서 기술한다. 그리고 이 둘을 붙여 [　]대표특성으로 표기한다. 그런데 얼굴 개별부위는 구체적으로 설명이 가능하다. 예컨대, [눈]상방 즉, '눈이 올라갔다'고 하면 눈 중간이 상향인지, 눈꼬리가 상향인지, 얼굴형에서 눈의 위치가 상향인지 모호하다. 그럴 때면 언제라도 [눈 중간], [눈꼬리], 혹은 [눈 위치] 등으로 괄호 안의 부위를 구체적으로 명시할 수 있다.

　그리고 '대표특성'에서 '형(형태)'과 관련된 특성이면 특성의 글자 뒤에 '형'을 붙인다. 마찬가지로, '상(상태)'에서는 뒤에 '상'을, 그리고 '방(방향)'에서는 뒤에 '방'을 붙여 항목별 계열을 구분한다.

　예컨대, 얼굴의 좌우 균형이 잘 맞으면('균비비'의 '균') '형'과 관련되기에 '균형', 피부가 기름지면('습건비'의 '습') '상'과 관련되기에 '습상', 귀가 위쪽 방향으로 올라갔으면('하상비'의 '상') '방'과 관련되기에 '상방'이라 칭한다.

그렇다면 코가 앞쪽 방향으로 튀어나왔을 경우에는 [코]전방으로 표기한다. 그런데 '전방'은 '양기'이므로 '+1'이다. 그렇다면 이 표기법으로부터 특정 얼굴부위의 '개별점수'를 파악할 수 있다. 만약에 이 요소가 특정 '얼굴읽기'의 전부라면 '전체점수'도 '+1'이다. 따라서 fsmd(+1)=[코]전방으로 표기한다.

한편으로, '대표특성' 두 개가 비슷한 부위에 속한다면, 이들을 다른 얼굴부위로 세분화한다. 예컨대, [코]대형, [코끝]전방으로 표기한다. 이 경우에는 둘 다 '양기'이므로 두 '개별점수'의 합은 '+2'가 된다. 만약에 이 두 요소가 특정 '얼굴읽기'의 전부라면 '전체점수'는 '+2'이다. 따라서 fsmd(+2)=[코]대형, [코끝]전방으로 표기한다.

혹은, '대표특성' 두 개가 정확히 같은 부위와 관련된다면 그 부위를 재차 언급한다. 예컨대, [코]대형, [코]강상으로 표기한다. 이 경우에도 '개별점수'의 합은 '+2'가 된다. 만약에 이 두 요소가 특정 얼굴 관상의 전부라면, '전체점수'는 '+2'이다. 따라서 fsmd(+2)=[코]대형, [코]강상으로 표기한다.

그런데 필요에 따라 수정은 얼마든지 가능하다. 한번 표기했다고 해서 **영원한 끝**이 아니다. 예컨대, 위의 경우에 다시 보니 '매우 큰 코', 즉 [코]극대형이 맞겠다면 '개별점수'는 '+2'가 된다. 따라서 fsmd(+3)=[코]극대형, [코]강상으로 수정한다.

아니면, 필요에 따라 '극'자를 중복해서 붙이는 경우도 가능하다. 예컨대, '무지막지하게 큰 코', 즉 [코]극극대형이라면 '개별점수'는 '+3'이 된다. 따라서 fsmd(+4)=[코]극극대형, [코]강상으로 수정한다.

그런데 위의 경우에 정해진 점수폭을 벗어나다니, 정말 예외적

으로 큰가 보다. 물론 기준을 엄격하게 적용한다면 이는 있을 수 없는 일이다. 하지만, 애당초부터 점수폭을 넓혀 <얼굴표현표>를 사용하거나 예외를 인정하기로 규칙을 정한다면, 이는 언제라도 가능하다.

'대표특성'이 세 개 이상인 경우도 마찬가지이다. 이들이 많다면 그만큼 특정 얼굴부위의 기운은 이리저리 진동한다. 이를테면 [코]극극대형, [코]횡형, [코]방형, [코]강상 [코]전방이 그렇다. '직역'은 다음과 같다:

[코]는 전체 크기가 무지막지하게 크고, 가로폭이 넓으며, 사방이 각지고, 느낌이 딱딱하며, 앞쪽으로 향한다.

이는 정확히 같은 부위의 '대표특성'이 많아진 경우다. 여기에 더해 비슷한 부위의 '대표특성'을 계속 추가한다면, 그 부위 주변의 기운은 더욱 진동하게 마련이다. 위의 경우로는 [콧부리], [콧대], [코끝], [콧볼], 그리고 [코바닥] 등이 있다. 그렇다면 직접 보지 않고도 구체적인 모습을 짐작하기가 수월해진다.

<FSMD 기법 공식>과 더불어 <fsmd 기법 약식>은 특유의 묘사방식을 지닌다. 이는 소설적인 서사로 특정 인물의 모습을 생생하게 묘사하는 게 아니다. 오히려, 특정 조형을 암시하며 내용을 연상하는 일종의 시적인 표현이다. 예컨대, fsmd(+3)=[눈썹]상방, [눈꼬리]상방, [코끝]상방, [입]소형, [입술꼬리]상방을 독해하며 특정 얼굴을 한번 상상해보자. 실제로 그려볼 수도 있고. '직역'은 다음과 같다:

'전체점수'가 '+3'인 '양기'가 강한 얼굴로, [눈썹]은 위를 향하고, [눈꼬리]는 위를 향하며, [코끝]은 위를 향하고, [입]은 전체 크기가 작으며, [입술꼬리]는 위를 향한다.

이를 연상하는 건 일종의 '**모의실험(simulation)**'이다. 조형훈련에도 도움이 되는. 중학교 때 한 실기 선생님의 명언, 다음과 같다. "직접 그리지 않고서도 머릿속에서 이리저리 그릴 줄 알아야 진정한 '그림 도사'가 되는 거야."

물론 이 표에 익숙하다고 바로 '**관상의 신**'이 되는 것은 아니다. 만약에 '초, 중, 고급'으로 단계를 나눈다면 다음과 같다. 우선, '**초급**'은 <얼굴표현표>를 사용하는 '**기초적인 활용단계**'이다. 물론 시작이 반이다. 다음, '**중급**'은 '**1차적인 해석**'을 감행하는 '**추상적인 창작단계**'이다. 이는 보이는 조형을 창의적인 내용으로 해석하며 이야기를 전개하는 것이다. 그리고 '**고급**'은 '**2차적인 가치판단**'을 감행하는 '**구체적인 비평단계**'이다. 이는 특정 상황과 맥락 하에서 책임질 수 있는 가치판단을 소신껏 전개하는 것이다.

이렇게 이 책의 '이론편'을 마무리 짓는다. 이 책의 '실제편'에서는 실제 얼굴들이 우리를 반갑게 맞이한다. 혹은, 빤히 노려본다. 긴장하자. '얼굴읽기'에는 책임이 따른다. '고급' 단계로 갈수록 사적인 감상을 넘어서 공적인 영향력이 커지기에. 물론 '실제편'을 보면 '이론편'이 더욱 선명해진다. 이론과 실제는 영원한 동반자다.

'큰 힘에는 큰 책임이 따른다(With great power comes great responsibility)!' 이는 만화가 스탠 리(Stan Lee, 1922-2018)가 스파이더맨 시리즈에서 써서 유명해진 말이다. 마찬가지로, 얼굴에는 책임이 따른다. 그리고 '얼굴읽기'에는 더 튼 책임이 따른다. 하필이면 사람으로 태어난 바람에 수많은 얼굴을 상대하는 일을 도무지 피할수가 없다면, 허심탄회하게 마주해야 한다. 기왕하면 이를 즐기면서, 즉 자각하고 성장하면서, 오늘도 내일도 행복하게.

실제편

술작품에 드러난
굴 이야기

적 얼굴책:
한 얼굴을 손쉽게 이해하고
로 활용하는 비법

01
이론에서 실제로

 1 실제 얼굴을 읽다

　이제는 실제 작품을 감상하며 기운을 해석해보자. 먼저 이 책의 I부, '이론편'에서 '초급'과 '중급'에 주목했다면, 앞으로 II부, '실제편'에서는 '고급'도 다룬다. 그리고 이 둘은 이론과 실제로서 개념적으로 대위법적인 구조를 따른다. 즉, 서로 비교해보길 바란다.

　'실제편'의 방식은 다음과 같다. 우선, 뉴욕 메트로폴리탄 미술관에 소장되어 있는 미술작품의 얼굴 관상을 <fsmd 기법 약식>으로 기술하고 이를 해석한다. 사료 등 시대적인 환경을 배제하고서. 그리고는 이에 대해 비평한다. 사료 등 시대적인 환경도 감안해서.

　그런데 지면 관계로 이 책에서는 대표적인 경우만을 선별했다. 구체적인 예의 특성상, 들기 시작하면 정말 끝도 없으니. 그리고 얼굴에 주목하는 이 책의 특성상, 작품의 이미지는 얼굴 부분으로만 한정했다. 따라서 작품 정보에서 '부분도'라는 말은 굳이 생략했다.

　'실제편'의 구조는 '이론편'에서 <얼굴표현표>의 개별 항목을 설명하는 순서를 따른다. 그런데 항목별로 상대적인 비율을 명확하

게 구분하고자 마치 '음기'와 '양기'의 이분법인 양, 두 작품씩 좌우로 묶어서 함께 살펴본다. 이를테면 두 명이 양 옆에 서 있는 상황을 상상해볼 수 있다. 자, '소대비(小大比)' 들어갑니다. 제 우측으로 한 분 서보세요. 기왕이면 저보다 얼굴 크신 저기 저분이랑, 찰칵.

개별 항목별로 두 작품의 이미지는 <비교표>로 제시된다. 여기에는 <fsmd 기법 약식>으로 기술된 내 평가와 <얼굴표현 직역표>에 입각한 직역이 포함된다. 이는 '직역단계'이다. 그리고는 이를 조형적인 특성과 결부시켜 의역한다. 이는 '의역단계'이다. 나아가, 이를 내용적인 측면과 연결한다. 이는 '해석단계'이다. 이를 통해 예술적인 상상력을 극대화한다. 이는 '창작단계'이다.

그런데 입문서로서의 책의 목적과 지면 관계상, 그리고 가능한 많은 작품을 보여주고자, '의역단계', '해석단계', 그리고 '창작단계'는 핵심만을 간추렸기에 상대적으로 비중이 적다. 그렇다면 기왕이면 '의역단계'는 각자의 이해도에 따라 나름의 문장력을 뽐낼 좋은 기회다. 직역을 보면 조악한 기능의 인공지능이 이상하게 번역해놓은 느낌이라서. 사실, 나도 다시 보면 헛웃음이 날 정도다.

모름지기 사람은 이해하기 편하고 자연스럽게 잘 흘러가는 이야기를 원한다. 이게 바로 책과 같은 매체가 나열식 문장이 아닌 논리적인 문장구조로 엮어서 제공되는 이유이다. 중학교 때 한 친구가 교과서는 왜 굳이 불필요하게 문장으로 쓰여 있는지, 공부하기 번거롭게 해놓았다며 불평했던 게 기억난다.

한편으로, '해석단계'를 위해서는 '이론편'의 세세한 서술을 참조할 수 있다. 하지만, '실제편'에서 기대하는 것은 한 단계 더 나아간 나름의 '창작단계'이다. 따라서 설명을 그냥 받아들이기보다는 다양한 방식으로 직접 활용해보기를 기대한다. 물론 머릿속에서 가

능한 일은 때로는 상상을 초월한다.

'해석단계'와 '창작단계'는 각자가 가진 배경지식에 그야말로 창의적이고 비평적인 내공을 이리저리 천연덕스럽게 버무리며 나름의 이야기보따리를 마음껏 풀어헤칠 기회다. 세상에는 수많은 좋은 작가가 있듯이, 나와 다른 결의 작품, 즉 **'다른 해석본'**과 **'새로운 창작물'**, 내심 기대한다.

여기에 제시되는 <비교표>는 특정 시공에서 특정 작품들과 대면하며 내 마음속에서 재생된 특별한 기운을 기술한 것이다. 그렇다면 이는 내가 고이 간직하고 가꾸어온 **'문학의 거울'**이다. 나는 그저 내 고유의 관점에 입각해서 몇 개의 주연만을 간략하게 선발했을 뿐이다. 만약에 내가, 혹은 다른 이가 제대로 판을 벌린다면, 주연의 수는 당연히 늘어나거나 변동될 수 있다. 그에 따라 '전체점수'도 바뀔 거고.

더불어, 여기서는 두 작품을 상대적으로 비교하며 함께 분석한다. 그렇다면 혼자 놓고 보거나, 또 다른 얼굴과 비교할 경우에 이에 보조를 맞추어 기운의 양태는 당장 변화하게 마련이다. 예컨대, 두 작품의 눈이 모두 약간 볼록눈이라면 둘이 함께 있으면 이 기운은 그저 '잠기'적으로 보이게 마련이다. 서로 간에 특성이 부각되지 않기에. 하지만, 심한 오목눈을 만나는 경우에는 비로소 서로의 특성이 부각되며 사정이 달라진다.

그런데 두 작품을 옆에 놓는다고 해서 기운의 방향이 <얼굴표현표>의 항목별로 문자 그대로 항상 기계적으로 분류되는 것은 아니다. 물론 그 영향관계는 확실하지만, 결과적으로 그렇지 않은 경우도 많다. 따라서 전체를 함께 파악하는 유기적인 의사결정이 필요하다.

예컨대, 한 작품의 눈부위가 '천심비(淺深比)'의 '심비'가 강해진다고 해서 다른 작품의 눈부위가 꼭 '천비'가 강해져야만 하는 것은 아니다. 오히려, 상황과 맥락에 따라 아무 것도 강해지지 않거나, 여기서 파생되어 '후전비(後前比)' 등 다른 항목에 영향을 미칠 수도 있다. 그렇다면 결국에는 내 마음이 가는 길을 믿어야 한다. 그럼에도 불구하고 애매하다면 아마도 '잠기적'인 성향이라 그럴 것이고.

참고로, 여기서는 지면 관계상 작품당 한 장의 사진만을 제시한다. 하지만, 나는 현장에서 꼼꼼히 관찰했을 뿐더러, 각도별로 찍은 여러 사진을 다시 살펴보며 판단했다. 따라서 책에 제시된 사진만으로는 파악하기 힘든 부분도 있을 것이다.

물론 얼굴을 제대로 읽으려면 정면과 더불어 측면도 유심히 관찰해야 한다. 예컨대, 정면에서는 몰랐는데, 측면에서 보니 매부리코이거나 버선코인 경우, 실제로 많다. 실로 **'얼굴의 재발견'**이라고나 할까. 아, '점수표' 또 수정해야겠다. 그런데 어디 갔지?

따라서 내가 제시한 <비교표>를 그저 정답이라고 여기지는 말고, 나와는 다른 시공에 거주하는 여러분의 분석과 한번 비교해보기를 바란다. '현재의 나' 또한 '과거의 나'와 종종 비교하곤 한다. 이게 바로 내가 <얼굴표현표 기술법>을 고안한 이유이기도 하다.

이를테면 글을 쓴지 시간이 좀 지나서 다시 한 번 쓱 보다보니 기술의 순서나 기술된 항목을 바꾸고 싶은 부분도 눈에 띈다. 아, 바꿀까? 그런데 뭐, 어찌하나. 그때는 그렇게 느낀 걸 그대로 기술했을 뿐. 그리고 '과정적 진정성'이 '결과적 정답'보다 더 낫다. 최소한 신비로운 예술을 체화하는 시공에서는.

정리하면, 이 책은 일종의 **'미술작품 감상법'**을 소개하는 '예술

입문서'이다. 이를테면 미술작품을 보면서 앞에서 언급한 **'기술'**, **'직역'**, **'의역'**, **'해석'**, **'상상'**을 감행하다 보면, 그게 바로 미술작품 감상이다. 물론 그 최종적인 단계는 **'창작'**과 **'비평'**, 그리고 **'담론'**과 **'토론'**이고.

그런데 이 책에서는 <얼굴표현표>에 입각해서 논의를 시작한다. 그러니 구체적인 **'도표 감상법'**이다. 물론 감상법별로 다 장단점이 있다. 그리고 편식은 금물이다. 이 감상법의 경우에는 정량화하기 힘든 주관적인 경험을 가능한 만큼은 객관적으로 공유할 수 있는 어법을 제시한다는 점에서 특별하다. 그렇다면 혹시 이게 바로 미술감상의 새로운 시대를 여는 획기적인 경지?

하지만, 여기서 제시된 수준은 매우 개략적이다. 더 깊이 기술하기 시작하면 정말 한도 끝도 없다. 그래도 한번쯤은 시도해보길 바란다. 아마 미술작품 하나당 두꺼운 책 한권도 성에 차지 않을 듯. 그래도 얼굴 하나 끝까지 파보면 산 정상을 밟아본 기분이 들어 좋더라.

물론 미술작품을 이렇게만 감상하라는 법, 전혀 없다. 뭐든지 도움이 되는 만큼만 중요할 뿐, 기껏해야 일종의 방편일 뿐이다. 결국에는 융통성 있는 슬기로운 활용이 중요하다. 이건 거의 진리의 경지?

 ② '얼굴읽기'는 연상기법과 통한다

내가 전개하는 '얼굴 이야기'를 뒤집어 생각하면, 사람들이 보통 무언가를 암기할 때 유용하게 활용하는 연상기법을 닮았다. 이를테면 자존심이 센 그 사람의 코가 유난히 높았던 기억에, 그 사

람을 떠올릴 때면 알게 모르게 자존심과 코를 연결해서 느끼는 경우가 그렇다. 혹은, 특정인의 이름을 외울 때 그 사람의 얼굴 특성을 떠올리는 경우도 그렇고.

이는 바로 세상을 '**논리적인 추상 단어**' 자체가 아니라, '**느낌적인 구체 이미지**'로 실체화된 경험을 가지려는 사람의 특성에서 기인한다. 이는 옳고 그른 문제가 아니다. 오히려, 사람의 실존적인 조건이다. 그렇다면 '**조형과 내용의 임의성**'은 중요하다. 결코 간과하거나 굳이 무시해서는 안 된다. 그리고 이는 미술의 가치와도 잘 통한다.

어쩌면 '임의성'이야말로 사용하기에 따라 예술이 누리는 축복으로 자라날 씨앗의 소지가 다분하다. 즉, 자유로운 미래를 향한 가능성을 듬뿍 머금고 있다. 물론 유연하면서도 단단한 예술적인 통찰이 기반이 된다면.

분명한 건, '**임의적인 놀이**'는 즐길수록 달콤하다. 이를테면 내딸이 어릴 때 아무것도 아닌 물건을 가지고 '이건 A야'라고 했다가 '아니야, 이건 B야'라고 했다가 다시 'C야'라고 하면서 '**은유법의 마법**'을 마음껏 활용하며 즐거워했던 기억이 아직도 생생하다. 물론 나도 여기에 참여하며 재미있게 놀았고. 그런데 이는 예술창작의 경우에도 다 마찬가지이다.

하지만, 사회적인 관계라면 '**예술적 상상력**'에는 모종의 책임이 따른다. 즉, 잘못 사용한다면 무책임하거나 막무가내 식인 재앙급 아비규환으로 치달을 수도 있다. 따라서 각별한 주의와 특별한 노력이 요구된다.

사람의 태생적인 조건, 그리고 창의적인 토양은 여러 방식의 '영향관계' 속에서 비로소 다듬어진다. 즉, 사람의 마음 깊은 곳에서는 '닭이 먼저냐, 달걀이 먼저냐'는 식의 존재론적인 '**선후관계**'나,

'달걀이 닭이 되었다', 혹은 '닭이 달걀을 낳았다'는 식의 논리학적인 **'인과관계'**보다, '달걀과 닭은 돌고 돈다'는 식의 서로 간에 현상학적인 **'영향관계'**가 훨씬 중요하다.

그렇다. 우리는 서로 다 다르고, 그들은 서로 다 통한다. 이게 바로 우리가 그들이 되고, 그들이 우리가 되는 경지랄까. 단순한 이분법을 넘어, 뭐가 먼저랄 것도 없이 여러 요소와 관계들이 이리저리 얽히고설키며 영향을 주고받는, 심신 보양식에다가 그야말로 맛도 엄청난 찌개.

예컨대, 코가 커서 자존심이 세졌건, 자존심이 세서 코가 커졌건, 별 상관이 없다. 게다가, 이를 논리적으로 뒤집어서 코가 작으면 자존심이 낮다고 말할 수도 없다. 절대로. 하지만, 자존심이 센 사람의 코가 유독 튀는 경우는 분명히 있다. 그리고 당사자를 포함하여 주변 사람들은 그 코에 알게 모르게 그와 같은 방식으로 의미를 부여한다. 최소한 이미지로 정신을 가다듬거나 그 사람을 기억하고자. 그러다 보면, 때로는 코가 정말로 A도 되고 B도 된다. 그야말로 '마법의 힘'이 발동한다.

그렇다. 내가 원하건, 그렇지 않건 사람들은 이와 같이 나를 이해하고 규정하며, 의미화하고 기대한다. 말 그대로 때로는 보자마자, 혹은 보기도 전에. 그야말로 **'고정관념'**의 보편적인 구조나, **'연상편향'**의 특정 문화 환경이라니 한편으로는 무섭다. 하지만, 엄연한 현실이다.

한 예로, 그래, 나 눈 처졌다. 옷 입는 스타일도 그렇고. 날 보는 시선, 느낌 온다. 여하튼, 찢어진 바지는 나랑 정말 안 어울린다. 셔츠를 바지 속에 넣는 것도 어색하고. 다른 예로, 나는 그저 작가일 뿐인데, 어떤 장르 등으로 나를 넣어버린다. 그런데 실상은 나도 여

기저기에서 그러고 있다. 남들에 대해 알게 모르게. 아마도 이야말로 사람 고유의 작동방식인 모양이다. 어, 이거 물귀신 작전?

물론 '고정관념'과 '연상편향'을 잘못이라 칭하자면 우리 모두가 죄인이다. 굳이 누구를 꼭 집어서 탓할 수도 없고. 그렇다면 중요한 건, 현실 인식이다. 이는 실제로 주변에 강력한 영향력을 행사한다. 도무지 피할 수가 없다. 이는 미술감상의 경우에도 마찬가지이다.

한 예로, 많은 사람들은 붉은 색을 정열적이라고 생각한다. 이는 거의 **'보편적인 공감각'**의 수준이다. 여기서 맞고 틀린 건 통상적으로 별 문제가 안 된다. 결국에는 서로가 느끼고 의미화하는 방식이 중요할 뿐이다. 이를테면 이야기를 창작, 소비, 비평하는 측면에서, 그리고 사람을 전인격적으로 이해하려 할 때에.

다른 예로, 역사적으로 수많은 화가들이 악마를 묘사해온 공통된 방식이 있다. 어려서부터 그 이유가 꽤나 궁금했다. 아니, 잘생기면 착하고 못생기면 못됐다니… 그래서 결과적으로 이 책이 나왔다. 이에 대해 다각도로 곱씹어보는 좋은 기회가 되었으면 좋겠다. 물론 확신컨대, 진짜 악마는 많은 미술작품에 묘사된 대로 그렇게 생기지 않았다. 아마도 우리는 벌써 수많은 악마를 보았을 것이다. 주변에서, 그리고 내 안에서. 다만 이를 눈치채지 못하고 살아왔을 뿐이지.

이런 방식은 성모 마리아와 예수님, 그리고 부처님과 보살 등, 지구촌에 널려있는 수많은 도상들도 다 마찬가지이다. 그런데 여기서는 섬세한 구분이 필요하다. 이를테면 그렇게 그려진 이유가 오로지 당대의 기득권 편향 탓만은 아니다. 오히려, 보편적인 **'연상감성'**도 큰 역할을 한다. 그렇다면 생각보다 많은 사람들이 공범이다.

이를테면 왕이 좋아하는 얼굴을 서민들도 마찬가지로 좋아한다. 그리고 동서고금을 통틀어 피부가 깨끗해야 미인이라고들 한다. 이 사람들, 도대체 왜 그럴까? 그런데 모험을 떠나는 만화 주인공의 눈이 크고, 눈 사이가 통상적으로 먼 것은 결코 우연이 아니다.

그렇다면 사람의 마음과 밀접하게 연동되는 '**이미지의 작동원리**'를 이해하는 것이 중요하다. 그리고 어차피 사람인 이상, 이런 방식을 도무지 버릴 수가 없다면, 기왕이면 생산적으로 잘 활용해야 한다. 예컨대, 사람에게서 감정이 필요한지 여부보다는, 어차피 여기서 자유롭지 못한 사람일진대, 도대체 어디를 슬기롭게 가꾸고, 도무지 어떻게 즐기는지가 결국에는 관건이다.

이 책은 '**예술적 얼굴표현론**'의 이론적인 큰 틀을 제공하고, 이를 실제 현장에서 스스로 활용하며 세상을 융통성 있게, 그리고 풍요롭게 바라보며 살기를 기대한다. 기왕이면 어디에도 구속되지 말고 신비로운 마법의 이야기를 자유롭게 구사하며, 나아가 예술적인 공감을 충분히 누리면서. '예술적 상상력'은 그야말로 우리를 비근한 일상에서 상상의 시공으로 초월시키는 힘이 있다. 그렇게 우리는 '**초인**'이 된다. 아니, 최소한 단꿈을 꾼다. 그래서 흡족하다.

바라건대, 조형과 내용의 관계를 굳이 애초부터 거부하기보다는, 오히려 이를 더욱 극대화하거나 반대로 덜어보며, 깊은 사람속, 굽이진 마음 길까지 다면적으로 이해하자. 구체적으로는 앞으로 내가, 그리고 우리 각자가 채워가야 할 빈 시공이 바로 앞에 산적해있다. 자, 이제 시작이다. 얼굴여행 한번 떠나보자. 그럼, 어디부터… 아, 코가 간지럽네.

3 얼굴 이야기의 어법은 다양하다

예술적인 이야기는 기왕이면 맛깔나게 해야 한다. 즉, 내용이 다가 아니다. 조형도 중요하다. 어쩌면 더더욱. 이를테면 전통적인 서양미술을 보면 비슷한 내용의 성화가 엄청나게 많다. 하지만 그렇다고 해서 모든 성화가 똑같은 가치를 지니는 것은 결코 아니다. 이 경우에는 내용보다 조형, 즉 '무엇'보다, '어떻게'가 특히나 더 중요하다.

문학작품의 경우도 마찬가지이다. 말이라고 다 같은 말이 아니다. 그래서 그렇게 오랜 시간, 문장을 다듬고 또 다듬는 것이다. 붓질을 쌓고 또 쌓듯이. 그러다 보면 원래 말하고자 했던 내용이 마침내 빛나는 순간이 있다. 혹은, 원래의 내용이 여러모로 더 좋아진다. 아니면, 완전히 초월한다. 이전 내용이 무색해질 정도로.

그리고 때로는 문장이 스스로 내용이 되는 경지에 이르기도 한다. 마치 마샬 멕루한(Herbert Marshall McLuhan, 1911–1980)의 유명한 말, '미디어가 메시지다'가 현시되듯이. 실제로 미술계와 문학계 등, 여러 예술현장에서 이런 경향이 유행했다. 이를테면 미니멀리즘(minimalism) 운동과 같이 때로는 너무도 정직하게 말 그대로.

분명한 건, 사람은 이야기를 원한다. 구체적으로는, 단편적으로 수치화된 정보를 기계적으로 딱딱하게 나열해놓는 '**프로그레밍 언어**' 식의 기술보다는, 이를 논리적이고 유기적으로 엮어 이해하면서 마음속에서 자연스럽게 '**나름의 동영상**'을 틀어볼 수 있는 '**생생한 이야기**'를 통상적으로 선호한다.

물론 객관식 시험을 위해 잔뜩 암기를 할 때는 단편적인 나열식 정리가 유리할 것이다. 하지만, 그렇게 공부하는 사람의 마음속

에서도 이를 활용하는 '나름의 동영상'은 구비되어 있게 마련이다. 만약에 그게 없다면 그 정리노트는 외계인 암호가 될 뿐이다.

한편으로, 주관식 시험에서 같은 내용을 썼는데도 불구하고 이에 대한 성적이 서로 다른 경우가 있다. 이는 '서사의 힘'의 차이에서 비롯된다. 이를테면 한 문단은 여러 문장으로 구성되어 있다. 그런데 어떤 글은 매우 단편적이고 납작한데, 어떤 글은 매우 다면적이고 풍부하다. 즉, 글을 잘 쓰는 사람은 같은 내용을 서술하더라도 독자에게 훨씬 더 복합적인 사유의 감각을 제공한다. 그래서 더 좋은 점수를 받는다.

모름지기 사람은 '경험의 시간'을 중시한다. '시'야말로 참 좋은 예이다. 이를테면 같은 내용이라고 해서 한번 말하고 끝내면 건조하다. 지나가고 만다. 하지만, 다양한 방식으로 그 내용을 더욱 풍부하게 발전시킨다면 생생하다. 계속 곱씹게 된다. 그리고 그동안만큼은 참 행복하다. 글로 보면 그게 좋은 글이다. 예술이다.

예컨대, 글쓰기에서는 했던 말을 정공법으로 다시 강조하거나 조금 방향을 틀어서 다시 주목하는 등, 자유자재로 다양한 방식을 구사할 수 있다. 즉, 했던 말 또 하지 말라는 법은 없다. 이게 바로 '프로그래밍 언어'와의 차이다. 즉, 글쓰기에서는 '전달력'의 기준이 '수치적인 효율성'보다는 '문학적인 생생함'이다.

이 책 또한 당연히 후자를 따른다. '얼굴읽기'는 '정량적인 과학'이 아니다. 오히려, '정성적인 예술'이다. 얼핏 정량적으로 보이는 <얼굴표현 기술법> 또한 기본적으로는 마찬가지이다. 즉, 이는 비문학적인 '프로그래밍 언어'가 아니라, 문학적인 '사람표 언어'다.

이 책의 II부, '실제편'에서 사용할 <fsmd 기법 약식>을 예로 들면 다음과 같다. 우선, <얼굴표현 기술법>에서도 했던 말 또 하

는 경우가 종종 있다. 예컨대, '눈이 크다'는 '소대비(大小比)'에 따라 [눈]대형이다. 그런데 '눈이 크다. 그런데 정말 크다'라고 한 번 더 강조한다면 [눈]극대형이다. 즉, '극(極)'자를 사용하여 반복한다. 그렇게 되면 <얼굴표현표>의 '점수표'에서 더 높은 점수를 받는다.

다음, 벌써 했던 말을 관점을 바꿔 다시 주목하는 경우가 있다. 예컨대, '눈이 크다. 게다가, 눈이 좌우가 길다'는 '소대비(大小比)'와 '종횡비(縱橫比)'에 따라 [눈]대형, [눈]횡형이다. 이는 눈이 클 뿐만 아니라 옆으로 찢어져 보이는 경우다. 즉, 기운의 세기가 그냥 눈이 큰 것보다 더 세다. 이 경우에는 <얼굴표현표>의 '점수표'에서 눈부위가 '소대비' 항목에서 점수를 한 번 받은 후에, '종횡비' 항목에서 점수를 한 번 더 받는 셈이 된다.

물론 애매한 경우는 항상 있다. 이는 예술의 태생적인 조건이다. 그럴 때면 더욱 섬세한 판단이 요구된다. 하지만, 얼굴에 대한 이해와 해석의 방향에 따라 의견은 당연히 상이할 수 있다.

한 예로, 눈부위가 깊고 얕은 현상을 '천심비(淺深比)'로 보느냐, '후전비(後前比)'로 보느냐에 따라 기운은 상이해진다. 이를테면 눈부위가 깊은 걸 얼굴에서 눈이 안쪽에 자리 잡았다는 '심비'로 보면 '양기'가 되고, 눈이 얼굴에서 뒤쪽 방향으로 들어갔다는 '후비'로 보면 '음기'가 되는 것이다. 그런데 <얼굴표현법>에 따르면, 이는 상황과 맥락에 따라 둘 다 가능하다.

이를테면 골격 자체가 자연스러워 눈부위에서 '위치'가 편안해 보이면 이는 '천심비'와 관련된다. 경험적으로는 이게 일반적이다. 하지만, 말 그대로 '오목눈', 혹은 '볼록눈'으로 보일 정도로 '방향성'이 느껴진다면 이는 '후전비'가 된다.

다른 예로, 눈썹이 '일자눈썹'이라면 도대체 어떤 항목을 적용

해야 하는지 애매한 경우가 있다. 그런데 그럴 때일수록 원리에 충실해야 한다. 이를테면 눈썹은 기본적으로 두 개 부위이다. 따라서 일자가 되려면 사이가 거의 붙어야 한다. 실제로 완전히 붙는 경우도 종종 있다.

이를 표현하는 방법은 여러 가지이다. 즉, '눈썹 사이의 면적이 작다'면 '소대비'에 따라 [눈썹사이]소형이 된다. 그런데 정말 작으면 [눈썹사이]극소형이다. 이는 순서대로 '종횡비'에 따라 [눈썹사이]종형, 그리고 [눈썹사이]극종형으로도 표현이 가능하다.

게다가, 두 눈썹이 중간으로 향하는 방향성이 느껴진다면 '앙측비(央側比)'에 따라 [눈썹]극앙방이 추가 가능하다. 혹은, 어차피 점수는 같으니 [눈썹사이]소형이나 [눈썹사이]종형 대신에 [눈썹]극앙방을 쓰거나, 셋 중에 두 가지를 함께 써서 결과적으로 [눈썹사이]극소형과 같은 점수가 될 수도 있다. 물론 모두를 다 쓰면 점수는 더욱 벌어지고.

더불어, 일자눈썹이라면 '눈썹이 길다', 즉 '종횡비'에 따라 [눈썹]횡형도 가능하다. 이와 같이 일자눈썹은 상이한 기운이 충돌하는 격전의 장이다. 참고로, 이는 얼굴에 좌우대칭으로 있는 또 다른 두 개의 부위, 즉 눈의 경우에도 마찬가지이다.

한편으로, 얼굴 특정부위는 좀 더 구체적으로 기술해야 의미가 명확하게 전달되는 경우가 종종 있다. 이를테면 그냥 '이마'라고 지칭하는 것보다는 '이마높이'나 '이마폭'으로 지칭하는 게 나은 경우는 다음과 같다. 즉, '종횡비'에 따라 [이마높이]종형이면 이마가 높고, [이마높이]횡형이면 이마가 낮다. 반면에 [이마폭]"종형"이면 이마가 좁고, [이마폭]횡형이면 이마가 넓다.

이는 대략 직사각형의 조형을 가진 얼굴의 또 다른 부위, 즉

인중이나 콧대의 경우에도 마찬가지이다. 예컨대, '종횡비'에 따라 [콧대높이]종형이면 콧대가 길고, [콧대높이]횡형이면 콧대가 짧다. 반면에 [콧대폭]종형이면 콧대가 좁고, [콧대폭]횡형이면 콧대가 넓다. 그런데 '콧대높이'의 경우에는 그냥 코라고 지칭해도 이해에 어려움이 없다. 이게 다 다른 언어와 마찬가지로 의미를 더 명확하게 전달하고자 함이니 문장을 기술하는 데 있어 유일한 정답이 있는 건 아니다.

눈 사이 간격은 다음과 같이 표현 가능하다. '종횡비'에 따라 [눈사이]종형이면 눈 사이가 좁고 [눈사이]횡형이면 눈 사이가 넓다. 혹은, '소대비'에 따라 [눈사이]소형이면 눈 사이 면적이 작고 [눈사이]대형이면 눈 사이 면적이 크다. 그런데 이 경우에 '기운의 정도'는 마찬가지이다. 즉, 쓰기 나름이다. 하지만, '종횡비'를 적용하느냐, 아니면 '소대비'를 적용하느냐에 따라 항목별로 풍기는 느낌은 사뭇 다르다. 경험상, 이 경우에는 둘 다 쓰기보다는 한쪽만 골라서 적용하게 되는데, 보통은 '종횡비'가 말이 되는 경우가 더 많다.

물론 사람마다 말하는 방식은 다 다르다. 마찬가지로, 주목의 방식이나 표현 의도에 따라 <얼굴표현표>의 점수는 같을지라도 '기술법'은 얼마든지 상이할 수 있다. 이를테면 같은 얼굴에 대해 한 사람은 [눈두덩]대형, 그리고 다른 사람은 [눈썹]상방으로 달리 표현하는 경우가 그렇다. 그래도 결과적으로 점수는 같다.

그런데 만약에 같은 얼굴에 대해 [눈두덩]대형과 [눈썹]상방을 둘 다 쓰는 사람이 있다면, 이는 그 부위의 기운을 앞의 두 사람에 비해 곱절로 크게 본 셈이 된다. 즉, 앞의 세 경우는 각자의 마음속에서 다 참이다. 물론 어떤 길로 가든지 간에 얼굴을 세세히 관찰하다 보면, 나름의 '얼굴 감수성'은 어느새 훌쩍 성장하게 마련이다.

그리고 마음을 열기에 따라 그들의 차이에 대한 논의는 언제라도 흥미롭다.

그러다 보면 어느새 기존의 지식을 넘어서는 고단수의 표현도 가능하다. 예컨대, '얼굴표현표'에 따르면 주름은 기본적으로 '음기', 즉 '곡형'이다. 그런데 주름이라고 해서 무조건 '음기'여야만 할 법은 없다. 예컨대, 깊고 길게 패인 강한 인상의 주름이나 확실한 비대칭 주름의 경우에는 '양기'적인 특성이 다분하다. 그게 내 마음속에서 유독 강하게 느껴진다면, 전자는 [OO주름]강상, 그리고 후자는 [OO주름]비형과 같이 표기가 가능하다. 여기에 잘못은 없다. 진정성에 충실할 뿐.

한편으로, <얼굴표현표>에 따르면 머리털, 눈썹, 혹은 발제선 등은 어떻게 표현해야 할지 애매한 경우가 있다. 마치 단어는 아는데 용법을 잘 몰라 주저하듯이. 하지만, 너무 걱정할 필요 없다. 창의적으로 말이 되게 소통하면 그만이다.

이를테면 이들은 '원방비(圓方比)'나 '곡직비(曲直比)', 혹은 '유강비(柔剛比)'나 '농담비(淡濃比)', 아니면 '습건비(濕乾比)'나 여타 다른 항목으로도 얼마든지 기술이 가능하다. 예컨대, 얼굴에서 '원방비'는 통상적으로 살집과 뼈대의 비율로 형성되는 경우가 많지만, 결과론적인 조형으로 보면 둥글고 각진 눈썹과 통한다. 따라서 [눈썹]원형이라 하면 '눈썹이 둥글다'가 된다.

마찬가지로, [털]곡형은 '털이 구불거린다'이다. 그리고 '개별수염이 길다'는 [개별수염길이]대형이고, '개별수염이 위쪽으로 솟았다'는 [개별수염]상방이다. 반대로 발제선 중간 부근이 아래로 내려갔으면 [발제선중간]하방이고, 발제선이 전반적으로 흐릿하면 [발제선]농상이다. 그리고 '머리카락이 기름지다'는 [머리카락]습상이다.

그런데 얼굴의 특정부위는 <얼굴표현표>의 여러 항목을 복합적으로 엮어서 표현해야 더 정확하다. 예컨대, 윗이마가 앞으로 볼록 나와서 이마가 수직방향으로 바로 서 있으면 통상적으로 '음기', 윗이마가 뒤로 훅 들어가서 이마가 사선방향이 되면 '양기'가 강하다. 그런데 [윗이마]전방, 그리고 [윗이마]후방의 관계로만 보면 전자가 '양기', 그리고 후자가 '음기'가 강해 보인다. 이는 물론 부분적으로는 맞다.

　　하지만, 전체로 보면 이야기가 달라진다. 이를테면 전자의 경우에 만약 [이마]유상, [이마]원형 등이 추가적으로 고려되고, 후자는 [이마]강상, [이마]방형, [이마]직형 등이 고려된다면, 윗이마의 특성을 포함하더라도 크게 볼 때는 전자 부위가 '음기', 그리고 후자 부위가 '양기'임에는 손색이 없다. 이는 결과적으로 위쪽 사선 방향으로 가는 운동이 '양기'라는 <음양 제3법칙>과 통한다.

　　다른 예로, [콧대]곡형은 '음기'이고, [콧대]직형은 '양기'이다. 그런데 콧대가 굽이진 사람은 '양기'적이지 않을까 하는 의문을 품을 수도 있다. 물론 코 전체를 보면 그런 경우가 종종 있다. 하지만, [콧대]곡형 자체는 '음기'가 맞다. 이는 마치 주름이 기본적으로는 '음기'적인 것처럼, 쫙 뻗지 않고 뚝뚝 끊기는, 즉 굽이진 선은 '음기'라는 <음양 제4,5법칙>과 통한다.

　　이와 같이 <얼굴표현 기술법>은 상황과 맥락에 따른 융통성, 그리고 포괄적인 이해를 기대한다. 마치 하나의 형용사가 다양한 의미로 다르게 쓰일 수 있듯이 이는 기본적으로 느낌에 기초하는 언어다. 따라서 얼핏 단순해 보이는 이 방식만으로도 다양한 문체가 자유롭게 구사 가능하다. 게다가, '직역의 단계'를 넘어 '의역의 단계' 그리고 '해석의 단계'로 진입하게 되면 예술적인 문장의

구사가 한결 자연스러워진다.

　　정리하면, 어순이나 문장의 순서 등을 포함하여 문체는 사람마다 당연히 다르게 마련이다. 그리고 이에 따라 기본적인 느낌과 파생되는 의미는 각양각색이 된다. 이를테면 동일한 아름다운 풍경을 노래하지만, 이를 표현하는 방식은 그야말로 천차만별이듯이. 게다가, 참신한 표현일수록 문학성도 높아진다. 따라서 내가 쓰는 문체를 그대로 따라 써야 한다는 생각은 할 필요가 없다. 참고용일 뿐이지.

　　결국, <얼굴표현 기술법>은 **'사람의 자화상'**, 비유컨대, **'이력서'**, 혹은 **'자기소개서'**이다. 그렇다면 계속 고치고 다듬으며 최선의 문장을 뽑아낼 줄 알아야 한다. 얼굴의 당사자 입장에서, 혹은 그 얼굴을 읽는 입장에서. 즉, 글쓰기를 할 때에 문장을 곱씹으며 행간의 의미를 파악하듯이 얼굴에서도 충분히 그러할 수 있다. 그러고 보면 얼굴이 그냥 그렇게 보이는 게 아니다. 이는 태생적인 조건에 세월과 고민의 흔적이 단련되어 나온, 그야말로 생생한 역사적인 현장이다.

　　하지만, 이 책의 I부, '이론편'에 제시된 세세한 기준으로, 혹은 그 이상의 창의적인 기준을 더하여 '얼굴읽기'를 시도하자면 지면이 한참이나 부족하다. 그래서 이 책의 II부, '실제편'에서는 보다 간편하면서도 개략적인 읽기를 시도해보았다.

　　즉, 여기서는 내 관심을 끄는 부분만을 중점적으로 서술했다. 그리고 논의의 여지를 남기는 여러 질문도 포함했다. 그러니 내가 간 길 외에도 수많은 방향으로 걸어보시길 바란다. 틈만 나면 계속 곱씹으며, 나 또한 그러한다.

　　그리고 여기 나오는 <미술작품 기술법>의 예시는 이 책에서

다루고자 내가 즉석에서 작성하고 그 이후에는 수정하지 않은 초안이다. 마치 정해진 시간 안에 문제를 풀고 이후에는 수정이 불가한 시험인 양. 그러니 **'최고의 인생 문장'**은 아니다. 우리는 누구나 자신의 얼굴에서, 그리고 상대의 얼굴에서 이런 문장을 꿈꾸는데.

이를테면 우선순위도 내 맘대로, 즉 당시에 눈길이 가는 대로 자연스럽게 흘러갔다. 그리고 그게 고스란히 드러난다. 그러니 굳이 대단할 거 없다. 예컨대, 기술된 순서를 보면, 이 부위, 저 부위를 보다가 봤던 부위를 다시 보는 등, 내 눈 참 열심히 움직였다. 아마도 다시 본다면 더욱 정련된 방식으로 움직일 것이다. 익숙해졌으니. 물론 여기에는 장단점이 있다.

이 책에서는 생생한 자료를 그대로 보여줌으로써 기왕이면 첫 만남의 장점을 살리고자 한다. 즉, 앞으로 나오는 예시는 당시의 솔직한 내 자화상이다. 그러니 함께 시험을 봤다고 가정하고 자신의 것과 비교해보며 감안하길 바란다.

물론 자료에 대한 '이차적인 해석'은 매우 정련된 문장이다. 그리고 내가 쓰는 문체는 멋지다. 혹시 '최고의 인생 문장'? 아, 얼굴이 화끈거린다. 자, 이제 정말 들어간다. 얼굴이 문장인지, 문장이 얼굴인지.

미술관의 문이 열리는 소리, 활짝! 우선, 제가 '형태관', '상태관', '방향관' 순으로 여러 대표 작품들을 소개할게요. 그런 후에는 도처에 널린 수많은 작품들을 자유롭게 감상하시는 무한대의 시간 한번 갖고요. 자, 이쪽으로…

 균형: 대칭이 맞거나 어긋나다

: 절대미 vs. 사람의 맛

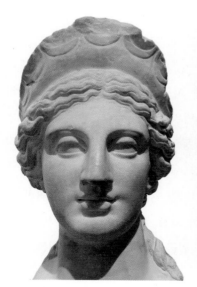

▲ 그림 51
〈여신의 대리석 머리〉, 로마 제국시대,
1세기

▲ 그림 52
존 싱글턴 코플리(1738-1815),
〈존 윈스럽(1714-1779)의 부인,
한나 페이어웨더(1727-1790)〉, 1773

▲ 표 24 <비교표>: 그림 51-52

FSMD	그림 51	그림 52
약식	psmd(+2)=[안면]극균형, [눈]대형, [눈썹]농상, [코]강상, [콧부리]전방, [콧대폭]횡형, [코끝]탁상, [입술]습상, [턱]원형, [이마높이]횡형, [얼굴형]심형, [얼굴]명상, [피부]직형, [피부]청상, [피부]습상, [머리털]곡형	psmd(-3)=[안면]비형, [눈가주름]곡형, [눈사이]종형, [왼쪽눈]하방, [미간수직주름]상방, [코]방형 [입]강상, [입술]소형, [왼쪽입꼬리]상방, [턱]원형, [턱살]하방, [이마높이]종형, [얼굴형]심형, [피부]곡형, [피부]습상
직역	'전체점수'가 '+2'인 '양기'가 강한 얼굴로, [안면]은 대칭이 잘 맞고, [눈]은 전체 크기가 크며, [눈썹]은 털이 옅고, [코]는 느낌이 강하며, [콧부리]는 앞으로 향하고, [콧대폭]은 가로폭이 넓으며, [코끝]은 색상이 흐릿하고, [입술]은 피부가 촉촉하며, [턱]은 사방이 둥글고, [이마높이]는 세로폭이 짧으며, [얼굴형]은 깊이폭이 깊고, [얼굴]은 대조가 분명하며, [피부]는 평평하고, [피부]는 살집이 탄력있으며, [피부]는 촉촉하고, [머리털]은 외곽이 구불거린다.	'전체점수'가 '-3'인 '음기'가 강한 얼굴로, [안면]은 대칭이 잘 안 맞고, [눈가주름]은 주름지며, [눈사이]는 가로폭이 좁고, [왼쪽눈]은 아래로 향하며, [미간수직주름]은 위로 향하고, [코]는 사방이 각지며, [입]은 느낌이 강하고, [입술]은 전체 크기가 작으며, [왼쪽입꼬리]는 위로 향하고, [턱]은 사방이 둥글며, [턱살]은 아래로 향하고, [이마높이]는 세로폭이 길며, [얼굴형]은 깊이폭이 깊고, [피부]는 주름지며, [피부]는 촉촉하다.

* 푸른색: '음기' / 붉은색: '양기'

　　　　<얼굴표현표>의 '균비비'에 따르면, 안면의 좌우가 적당히 다르게 보인다면, 이는 정상적인 범위로서 평범한 '균형' 상태이다. 즉, '잠기'적이다. 그런데 완전히 동일하면 '극균형', 즉 '음기'적이다. 반면에 상당히 다르면 '비대칭', 즉 '양기'적이다.

　　　　실제로 우리가 길거리에서 만나는 통상적인 얼굴은 완벽한 좌우대칭이 아니다. 이를테면 얼굴의 좌측, 혹은 우측 이미지만을 뒤집어 전체 얼굴을 만들어보면, 두 얼굴이 사뭇 다르게 보이는 경우가 태반이다.

　　　　이와 관련해서 '그림 51'은 '음기', 그리고 '그림 52'는 '양기'를 드러낸다. 물론 '기운의 정도'는 상대적이다. 특히, '그림 51'이 워낙 '극균형'이라 '그림 52'가 더욱 '비대칭'으로 보인다. 그렇다면 전자는

후자에 비해 더욱 고요하고, 후자는 전자에 비해 더욱 소요한다.

<비교표>에는 이 외에도 다른 항목과 관련된 여러 기운이 기술되어 있다. 이들을 개별적으로 비교하다보면 말 그대로 끝이 없다. 하지만, 그 과정을 따라가며 경험하는 대서사시는 사뭇 흥미롭다. 이를테면 '종횡비'와 관련해서 '**그림 51**'의 높이가 낮은 이마는 강력하게 행동하는 '양기'의 성향을, 반면에 '**그림 52**'의 높이가 높은 이마는 사려 깊게 고민하는 '음기'의 성향을 띤다. 그렇다면 '균비비'와 '종횡비'는 서로 간에 반대의 결과를 도출해내며 긴장관계를 형성한다. 이뿐만이 아니다. '**대립항의 긴장**'은 어디에서도 발견할 수 있다. 그야말로 '판도라의 상자'가 따로 없다.

하지만, 이는 '유일무이한 각본'이 아니다. 오히려, 내게 유효한 다분히 주관적인 '**내 마음속 풍경**'이다. 즉 '개인적인 감상'이다. 따라서 이는 그저 내가 푼 주관식 시험문제의 답안이라고 가정하고, 기왕이면 자신의 것과 비교하며 맞춰보길 바란다. 결국, 감상은 각자, 그리고 토론은 함께 하는 거다.

우선, '**그림 51**', <여신의 대리석 머리(Marble of goddess)>의 '기초정보'는 이렇다. 이는 작가미상이다. 미술관에 따르면, 작품 속 인물은 '**달의 여신(Diana Lucina 혹은 Luna)**'으로 추정된다. 이는 그리스신화의 여신, 아르테미스(Artemis)의 재림이라 할 수 있는데, '사냥의 여신'으로 불리기도 한다. 당시에 이런 종류의 왕관을 쓰는 로마신화의 여신으로는 '미의 여신' 비너스(Venus), '달의 여신' 다이아나(Diana), 그리고 '행운의 여신' 포르투나(Fortuna) 등이 있다.

로마문화는 통상적으로 그리스 문화를 존중하고 따른다. 그렇지만 로마시대에는 실제로 존재하는 권력자들의 모습을 조각으로 남기는 '사실주의'적인 경향을 적극적으로 발전시켰다. 이는 실제로

존재하지 않는 이상화된 조각을 선호하던 그리스시대에 만연한 '이상주의'와는 분명히 구별된다.

그런데 '그림 51'은 로마 제국시대에 만들어졌지만, 그리스 정신을 충실히 반영한 경우다. 마치 그리스사상의 정수인 플라톤의 절대불변하고 완전무결한 이상으로서의 '이데아'를 표상하는 듯하다. 즉, 사람의 탈을 썼지만 엄밀히 말해 신적 존재이다.

이는 코 주변을 보면 쉽게 알 수 있다. 예를 들면, '사실주의적인 코'는 콧부리가 뒤쪽으로 향하고 미간이 그리 넓지 않다. 또한 콧대는 굽어져있다. 이는 주변에서 실제로 많이 볼 수 있다. 비유컨대, 물길이 막혀있거나 장애물이 많다. 그런데 '인생사 새옹지마'라고 생각하니, 연민의 감정이 몰려온다. 역시, 사람이란 존재는…

반면에 '이상주의적인 코'는 콧부리가 전혀 뒤로 향하지 않아 이마부터 코끝까지가 쭉 뻗은 시원한 직선이다. 게다가, 미간이 엄청 넓다. 이는 주변에서 흔히 볼 수가 없다. 비유컨대, 얼굴 위쪽에 위치한 고매한 정신이 얼굴 아래쪽에 위치한 육체로 폭포수처럼 막힘없이 흐르는 형국이다. 말 그대로 '통쾌(痛快)'하다. 즉, 확 통하다 보니 쑥 쾌감이 몰려온다. 역시, 신적인 존재는… 물론 '그림 51'은 후자의 경우다.

다음, '그림 52', <존 윈스럽의 부인>의 '기초정보'는 이렇다. 이는 존 싱글턴 코플리(John Singleton Copley)가 존 윈스럽(John Winthrop)의 부인(Mrs. John Winthrop, Hannah Fayerweather)을 그린 작품이다. 그는 18세기 미국의 식민지 시대에 명성을 떨친 미국 작가이다. 특히, 신흥 기득권 세력의 초상화를 많이 그렸다. 즉, 새로운 시대정신을 멋들어지게 표현해주며 그들의 환심을 샀다.

같은 시대에 살았던 존 윈스럽은 청교도파 출신의 법률 전문가

로서 보스턴을 거점으로 한 미국의 정치가이다. 그리고 작품에 나오는 그의 부인은 출생 직후에 교회에서 유아세례를 받았으며, 일생동안 결혼을 두 번 했는데 존 윈스럽이 바로 두 번째 남편이다.

＜얼굴표현표＞의 '전체점수'는 다음과 같다. '**그림 51**'의 다이아나는 조신하지만 기본적으로 밝은 성격이라 '양기'적이다. 그런데 한편으로는 정면을 응시하는 눈빛이 허망하듯이 우울한 면모도 함께 가지고 있다. 반면에 '**그림 52**'의 존 윈스럽 부인은 소신이 강하지만 기본적으로 그늘진 성격이라 '음기'적이다. 그런데 한편으로는 눈빛이 빛나고 각도가 서있듯이 호기심도 강하다.

물론 '균비비'와 관련하면 전자가 '극균형'으로 '음기', 그리고 후자가 '비대칭'으로 '양기'적이다. 하지만, '**총체적인 기운**'으로는 결과가 뒤집혔다. 얼굴의 여러 부위, 특히 눈과 코의 반란으로 인해. 그런데 이런 경우는 앞으로도 빈번하다. 얼굴은 그야말로 손에 땀을 쥐게 하는 드라마다.

'포괄적인 평가'는 다음과 같다. 다이아나는 안면의 균형이 맞듯이 겸손하지만, 눈이 크고 이마에서 콧대가 곧으며 얼굴이 깔끔하듯이 정직하고 당당하게 세상을 맞이한다. 그런데 코끝이 탁하듯이 한편으로는 얼굴에 그늘이 서려있다. 물론 이 경우에는 손때를 묻히는 짓궂은 관람자들이 문제였겠지만, 비유적으로는 의미가 통한다.

반면에 존 윈스럽 부인은 안면의 균형이 맞지 않고 미간 주름이 수직이듯이 자신만의 관점으로 세상을 바라본다. 그리고 눈이 모이고 눈과 입이 삐뚤듯이 자기주장이 강하다. 그런데 턱이 둥글고 턱살이 처졌듯이 사안을 느긋하게 두고 보며 처리하는 성격이다.

'예술적 상상력'과 '비평적 시선'을 위한 몇 가지 질문, 다음과

같다. 우선, 다이애나는 자신의 조각상을 어떻게 생각했을까? 혹시 행복감과 우울함이 겹쳐 보이는 이 느낌, 왜 그럴까? 이걸 만든 로마 시대 작가의 마음은 어땠을까? 나라면 아쉬운 점이 무엇이었을까? 그리스 정신을 재현하며 그가 가진 태도는 무엇이었을까? 혹시 마음 한편에는 이에 대한 거부감이나 비판정신이 있기도 했지만, 당대 기득권 세력의 요구에 부응하기 위해 이를 애써 감춘 것은 아닐까? 만약에 그렇다면 작품 속 얼굴에서 이를 눈치 챌 길은 없을까?

다음, 존 싱글턴 부인은 이 그림을 보고 마음이 어땠을까? 혹시 쓸쓸함과 호기심이 겹쳐 보이는 이 느낌, 왜 그럴까? 과연 작가는 실제보다 비대칭을 약하게 표현했을까, 아니면 오히려 과장했을까? 알 수 없다. 하지만, 당대의 관계를 고려하면 다들 여러 이유로 이런 표현이 싫지만은 않았던 것 같다. 혹시 얼굴로부터 작가와 존 원스럽, 그리고 그의 부인의 관계가 연상 가능할까? 그렇다면 어떻게? 한편으로, 만약에 그녀가 얼굴을 수정한다면 어디를 바꾸고 싶을까? 그런데 왜? 물론 이외에도 질문은 한이 없다.

정리하면, 대상이 풍기는 기운과 이를 만든 사람이 품은 기운, 그리고 대상을 보는 내가 재생하는 기운과 그때마다의 환경이 부과하는 기운은 모두 다 다르다. 그리고 이들이 이리저리 묘하게 얽히고설키며 어느새 역사는 이루어진다. 그래서 얼굴은 다층적이고 다면적으로 파악해야 한다. 음, 다시 한 번 얼굴을 곰곰이 살펴본다. 어, 이런 일이 있었네. 가만, 그렇게 볼 수도 있겠구나. 그리고 저걸 보려는데 갑자기 요게 보이네. 참, 나.

: 여유로움 vs. 절박함

▲ 그림 53
〈헤바즈라의 흉상〉,
캄보디아, 앙코르문화, 바욘 사원의 크메
르양식, 12세기 후-13세기 초

▲ 그림 54
〈알렉산더 대왕(BC 356-323)의 청동상〉,
그리스 혹은 로마, 후기 헬레니스틱 시대
에서 하드리아누스 시대 사이, BC
150-AD 138

<얼굴표현표>의 '균비비'와 관련해서 하안면 부위에 주목하
면, '그림 53'은 '음기', 그리고 '그림 54'는 '양기'를 드러낸다. 특히나
'그림 53'에서는 같은 얼굴이 중간뿐만 아니라 좌우에도, 그리고 위
아래로도 있으며, 서로 간에 균형도 워낙 잘 맞다보니 어디로 보아
도 '극균비'에 손색이 없다. 덕분에, '그림 54'에서 비뚤어진 하안면
이 상대적으로 더욱 튄다. 마치 오래된 레코드판 표면의 물리적인
상처로 인해 바늘이 그 지점에만 가면 실제로 튀듯이. 즉, '음기'는
여러모로 차분하지만 '양기'는 어디선가 날이 서있다.

▲ 표 25 <비교표>: 그림 53-54

FSMD	그림 53	그림 54
약식	fsmd(+4)=[안면]극균형, [입]극대형, [입]강상, [입술]횡형, [입꼬리]상방, [눈]소형, [눈두덩]대형, [눈썹]강상, [코]원형, [코끝]하방, [턱]대형, [턱]횡형, [턱]원형, [귀]전방, [얼굴형]천형, [얼굴]원형, [피부]농상, [피부]건상, [피부]청상	fsmd(+6)=[하안면]비형, [왼쪽입꼬리]상방, [눈]대형, [눈두덩]소형, [코]강상, [코]습상, [콧부리]전방, [콧대]강상, [코끝]하방, [턱끝]전방, [이마]곡형 [이마뼈]강상, [이마높이]횡형, [얼굴형]심형, [피부]노상, [피부]건상, [털]곡형, [가르마]측방
직역	'전체점수'가 '+4'인 '양기'가 강한 얼굴로, [안면]은 대칭이 잘 맞고, [입]은 전체 크기가 매우 크며, [입]은 느낌이 강하고, [입술]은 가로폭이 넓으며, [입꼬리]는 위로 향하고, [눈]은 전체 크기가 작으며, [눈두덩]은 전체 크기가 크고, [눈썹]은 느낌이 강하며, [코]는 사방이 둥글고, [코끝]은 아래로 향하며, [턱]은 전체 크기가 크고, [턱]은 가로폭이 넓으며, [턱]은 사방이 둥글고, [귀]는 앞으로 향하며, [얼굴형]은 깊이폭이 얕고, [얼굴]은 사방이 둥글며, [피부]는 털이 옅고, [피부]는 건조하며, [피부]는 살집이 탄력있다.	'전체점수'가 '+6'인 '양기'가 강한 얼굴로, [하안면]은 대칭이 잘 안 맞고, [왼쪽입꼬리]는 위로 향하며, [눈]은 전체 크기가 크고, [눈두덩]은 전체 크기가 작으며, [코]는 느낌이 강하고, [코]는 피부가 촉촉하며, [콧부리]는 앞으로 향하고, [콧대]는 느낌이 강하며, [코끝]은 아래로 향하고, [턱끝]은 앞으로 향하며, [이마]는 주름지고, [이마뼈]는 느낌이 강하며, [이마높이]는 세로폭이 짧고, [얼굴형]은 깊이폭이 깊으며, [피부]는 나이 들어 보이고, [피부]는 건조하며, [털]은 외곽이 구불거리고, [가르마]는 옆으로 향한다.

<비교표>에는 이 외에도 다른 항목과 관련된 여러 기운이 기술되어 있다. 개별항목을 따라가다 보면, '음기'와 '양기'가 엎치락뒤치락 장난이 아니다. 여러분의 <비교표>에서도 그러한지 궁금하다. 그래도 내 표를 보면, '그림 53, 54' 모두 다 '양기'가 꽤나 강한 편이다.

내 경험에 비추어 볼 때, 전통적으로 '두목급 얼굴'은 보통 '양기'가 강하다. 아무래도 지배의 주요 도구가 육체적인 힘이었던 과거의 시대정신은 외향적이고 공격적인 '양기'를 우대했다. 여기에는 성별로 남자가 더 많이 해당되었다.

그런데 전통적인 여신 등, 강력한 힘을 내뿜는 여자도 양기'가

강한 건 매한가지이다. 관점에 따라서는 '그림 53'이 그 예가 된다. 한번 얼굴을 유심히 살펴보시길. 속된 말로, '그래, 그 잘난 면상이나 한번 보자!'

그런데 '그림 53, 54'는 100% '양기'적인 얼굴, 즉 **'순수한 양기형'**이 아니다. <비교표>를 보면 쉽게 알 수 있듯이, '음기'도 제법 섞여있다. 따라서 포함할 수 있는 기운의 영역이 넓고 풍부하며, 상당히 복합적이다.

물론 예술의 세계에서 이는 미덕이다. 이를테면 아름다운 '미(美)'가 더욱 빛나려면 아름답지 못한 '추(醜)'가 적당히 도와줘야 한다. 이게 바로 **'비교의 미학'**이다. 나아가, '추' 자체가 아름다운 순간도 있다. 이게 바로 **'추의 미학'**이다. 그리고 '미'와 '추' 사이가 아름다운 장소도 있다. 이게 바로 **'아이러니의 미학'**이다. 즉, '미' 홀로는 도무지 재미가 없다. '재발견의 기쁨'과 '오묘한 통찰' 등이 적재적소에 버무려져야 비로소 흥이 나는 것이다.

우선, **'그림 53'**, <헤바즈라의 흉상(Bust of Hevajra)>의 '기초정보'는 이렇다. 이는 작가미상이다. 작품 속 인물은 헤바즈라(Hevajra)이다. 역사적으로 그는 시체를 밟고 춤을 추는 형상으로 종종 시각화되었다. 보통 8개의 얼굴, 16개의 팔, 그리고 네 개의 다리를 가진 모습이며, 눈 사이 이마에는 제 3의 눈이 위치한다. 그리고 16개의 손에는 각각 특정 상징물이 들려있다. 이는 **'합의된 도상'**으로서 그 질서체계는 이후에도 비교적 잘 유지되었다. 참고로, 당시에는 인도대승불교의 영향을 받은 후기밀교(tantric Buddhism)의 비밀집회와 수행체계가 성행했다. 그 의식의 발자취를 따라가다 보면 때로는 황홀하고 가끔씩은 이상하다.

미술관에 따르면, 이 작품은 크메르 왕조의 마지막 전성기 문

화유적으로 평가받는 앙코르 톰의 바이욘 사원(the Bayon) 동쪽에 위치한 '죽음의 문(the Gate of the Dead)'에서 발굴되었다. 그곳에는 아직도 큰 사면불상이 남아 늠름한 자태를 뽐내고 있는데, 그 얼굴은 아마도 관세음보살과 당시의 왕, 자야바르만 7세(Jayavarman VII)의 얼굴을 적당히 섞어놓았다고 추측된다.

그런데 그 얼굴을 '그림 53'과 비교하면 큰 입술 등, 전반적인 인상이 상당히 닮았다. 하지만, 차이는 있다. '그림 53'의 턱이 둥근 게 뭔가 더 여성적으로 느껴지는 것이다. 밀교경전에 따르면 '방편의 부(父) 탄트라'와 '반야의 모(母) 탄트라'를 대립항의 '남녀관계'로 설정하고 논의를 전개하곤 한다. 이는 전통적인 <음양법칙>과도 통한다.

실제로 이 문화권에서는 여러 조각상의 얼굴에서 남녀가 앞뒤로 함께 나오거나 각자 나오는 등, 다양한 변주를 꾀한다. 또한, 여러 얼굴을 섞는 경우가 많다. 그렇다면 '그림 53'의 얼굴은 왕을 형상화했지만, 사실은 그의 내면에 초월적인 여성성, 즉 '반야의 모 탄트라'가 드러나는 현장인지도 모른다.

다음, '그림 54', <알렉산더 대왕의 청동상(Bronze portrait of Alexander the Great)>의 '기초정보'는 이렇다. 이는 작가미상이다. 작품 속 인물은 그리스를 넘어 페르시아와 인도에까지 자신의 영토를 확장했던 야심만만한 정복자, 알렉산더 대왕(Alexander the Great)이다. 그리고 이는 젊은 시절의 모습이다. 그는 찬란한 영광을 뒤로 하고 안타깝게도 요절했다.

참고로, 그리스의 명작은 현재 대부분 유실되었다. 하지만, 로마의 복제품을 통해 당대의 찬란했던 모습을 짐작케 한다. 그런데 그리스에서 제작된 다수의 명작들은 청동상이었다. 하지만, 우리가

보는 로마의 복제품은 석상인 경우가 많다.

기록에 따르면, 알렉산더 대왕에게는 고용된 전문조각가 (Lysippos, BC 390-300)가 있었다. 하지만, 현재까지 남아있는 작품은 없다. 그리고 이 작품은 그 이후에 만들어졌다. 따라서 당대에 존재했던 조각상의 영향을 받았을 것이다. 실제로 그를 표현하는 여러 작품들을 보면 다들 비슷하게 생겼다.

그런데 그 이미지가 얼마나 강력했던지, 특히 서구사회에서는 요즘까지도 수많은 영웅들의 모습으로 계속 활용되어 왔다. 이를테면 후대의 많은 조각상이 그를 닮았다. 좋겠다.

하지만, 그가 닮은 사람도 있다. 그는 바로 제우스(Zeus)의 아들, 그리고 그리스 신화의 독보적인 영웅, 헤라클레스(Herakles)이다. 사자식(leonin) 머릿결이 대표적이다. 헤라클레스는 원래 사람이었다. 그런데 온갖 고초를 겪으면서도 성장을 거듭, 결국에는 죽어서 신의 반열에 올랐다. 그러고 보면 알렉산더가 참 부러워했을 듯. 역사책에 영원히 남긴 했지만, 그는 과연 신이 되었을까?

<얼굴표현표>의 '전체점수'는 다음과 같다. '그림 53'의 헤바즈라에게서는 온화하고 우직해보이면서도 단호하고 강력한 추진력이 느껴진다. 물론 신의 반열에 있다 보니 안면은 좌우대칭으로 '음기'적이다. 하지만 다른 요소들은 다분히 '양기'의 축으로 향한다. 따라서 꽤나 '양기'적이다. 기본 체력도 좋아 보이는 게, 그야말로 사람이라면 무병장수할 상이다.

그런데 '그림 54'의 알렉산더는 더욱 '양기'적이다. 세부항목을 보면, 전사의 심장을 가져서 그런지 얼굴도 꽤나 우락부락하다. 즉, 대부분의 요소들이 '양기', '양기', '양기'뿐이다. 강한 느낌이 물씬 배어난다. 하지만, 뭔가 힘에 부치는 고단한 모습이다. 아직 신도

아닌 주제에 힘을 너무 몰아 써서 그런지.

이를테면 이마가 쭈그러졌다. 힘들다. 그리고 피부가 늙어 보인다. 고단하다. 그런데 피부가 실제로 늙지는 않았다. 그렇게 느껴지는 것일 뿐. 예컨대, 그는 무리한 전쟁의 욕심, 그로 인한 피로, 그리고 군대가 퇴각하는 도중에 얻은 열병으로 인해 33세의 젊은 나이로 생을 마감했다. 그리고 제국은 분열되었다. 비록 살아생전에는 멋진 통치였지만, 거기까지였다. 너무 많은 짐을 지고는 이를 처리하는 법을 몰랐던 것이다.

'포괄적인 평가'는 다음과 같다. 헤바즈라는 충분히 '양기'적이다. 눈두덩이 윤택하고 눈빛이 지극하듯이 삶이 여유롭다. 그리고 코끝과 입술, 그리고 턱이 풍만하고 튼실하듯이 평상시에 자신감이 넘친다. 비유컨대, 아무리 빌딩이 높아도 지반이 단단하고 뿌리가 깊어 도무지 무너질 리가 없다. 자신도 그걸 아는지 입술이 풍만하고 입꼬리가 올라가듯이 가진 자의 여유가 느껴진다.

반면에 알렉산더는 너무 '양기'적이다. 아마도 자신의 그릇이 넘친 양. 우선, 이마가 단단하고 콧대가 곧듯이 많은 일을 벌인다. 그런데 이마가 요동치고 눈빛이 허망하며 왼쪽입꼬리가 올라가고 턱이 비대칭이듯이 그게 도무지 뜻대로만 풀리지가 않는다. 비유컨대, 토양이 튼실하지도 않은데 빌딩을 너무 높이 올려 위태위태하다. 그리고 보니 헤라클레스를 따라한 사자식 머릿결이 더욱 우수에 찬 느낌이듯이 뭔가 인생무상이 느껴진다.

결국, 헤바즈라, 그리고 헤라클레스에 비해 연민의 감정은 알렉산더에게서 더욱 절절하게 느껴진다. 혹시 알렉산더야말로 '처세의 고수'? 분명한 건, 우리는 사람의 욕망과 좌절에 깊이 공감한다. 이를테면 자신의 기질이 '양기'적이라고 인생이 밝은 것은 결코 아

니다. 하필이면 기질이 넘쳐서 과도한 고생을 초래하는, 그래서 자신의 심신마저 망가지는 경우, 태반이다. 누구나 다 그렇다. 알면서도 또 실수한다. 또, 또, 또. 그렇다면 연민의 감정은 모종의 '끈끈한 연대의식'이자 서로가 제공하는 '위안의 거울'이다. '어디, 나만 그런가. 더한 사람도 있는데'와 같은 식으로.

'예술적 상상력'과 '비평적 시선'을 위한 몇 가지 질문, 다음과 같다. 우선, 헤바즈라는 과연 여성일까? 그렇다면 그게 이 시대에 주는 시사점은 뭘까? 이를테면 '양기'가 강하게 생겨야 당시에는 여러모로 안전했을까? 애초에 그 도상은 어떻게 그렇게 형성되었을까? 한편으로, 이 작품을 만드는 작가는 과연 무슨 생각을 했을까? 이 작품을 보는 당대의 사람들은? 그들과 나의 공통점과 차이점은?

다음, 알렉산더는 왜 이렇게 피로하게 묘사되었을까? 그런데 그건 내 선입견일 뿐, 당대 사람들은 아무도 그렇게 느끼지 않았을까? 그렇다면 내 선입견은 왜 생겼을까? 만약에 그에 대한 배경지식이 없이 그를 보았다면 내 마음은 어떻게 다른 기운을 불러일으켰을까? 한편으로, 그의 사후에 이 작품을 만든 작가는 과연 어디에 주안점을 두었을까? 그리고 '작가'의 의미란 요즘과는 어떻게 달랐을까? 그리고 당대의 사람들은, 그리고 후대에 그 이미지를 재생해온 서구사회는 이를 통해 무엇을 바랐을까?

물론 이외에도 질문은 한이 없다. 그런데 경험적으로, 가끔씩 아, 하는 질문 앞에서는 잠시나마 멈추는 게 훗날에 아쉬움이 없다. 나중에 그게 도무지 생각이 안 나면 그렇게도 아쉽더라. 물론 때가 되면 다시 나오기도 한다. 그때는 기필코 잡아야 한다. 음…

2 면적: 크기가 작거나 크다

: 자신감 vs. 자존심

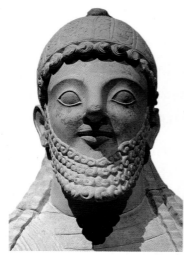

▲ 그림 55
〈석회암 성직자〉,
사이프러스, 아르케익 시기, BC 6세기 말

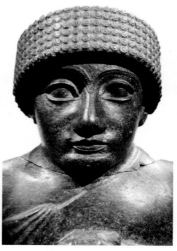

▲ 그림 56
〈구데아 조각상〉,
메소포타미아, 텔로 추정 (고대 도시명은
기르수), BC 2150-2100

<얼굴표현표>의 '소대비'에 따르면, 중안면의 면적이 작으면 '음기'적이고, 넓으면 '양기'적이다. 전체로 보면 같은 크기의 얼굴인데도 불구하고 작아 보이는 얼굴이 있는 반면, 커 보이는 얼굴이 있다. 여기에는 여러 이유가 있겠지만, 가장 큰 변수는 눈과 입 사이의 거리이다.

이와 관련해서 '그림 55'는 '음기', 그리고 '그림 56'은 '양기'를 드러낸다. 물론 '기운의 정도'는 상대적이다. 이를테면 '그림 55'의 눈도 크지만, '그림 56'의 눈은 한술 더 뜬다. 좁지도 않은 얼굴 좌우

▲ 표 26 <비교표>: 그림 55-56

FSMD	그림 55	그림 56
약식	fsmd(+5)=[중안면]소형, [눈]대형, [눈]종형, [눈사이]횡형, [눈꼬리]상방, [눈썹]원형, [눈썹사이]횡형, [눈썹꼬리]하방, [미간]대형, [이마]직형, [윗이마]후방, [콧대]강형, [콧대높이]횡형, [코끝]전방 [콧볼]소형 [인중]소형, [얼굴형]심형, [얼굴]유상, [피부]담상, [피부]청상, [털]곡형, [털]강형, [수염끝]전방	fsmd(+1)=[중안면]대형, [하안면]소형, [눈]극대형, [눈사이]종형, [눈썹]담상, [눈썹]횡형, [눈썹]극앙방, [눈썹]하방, [코]대형, [코]원형, [코]강상, [코끝]상방 [코바닥]후방, [인중]소형, [턱]소형, [턱]횡형, [턱]방형, [귀]대형, [얼굴형]천형, [얼굴]명상, [얼굴]유상, [피부]습상
직역	'전체점수'가 '+5'인 '양기'가 강한 얼굴로, [중안면]은 전체 크기가 작고, [눈]은 전체 크기가 크며, [눈]은 세로폭이 길고, [눈사이]는 가로폭이 넓으며, [눈꼬리]는 위로 향하고, [눈썹]은 사방이 둥글며, [눈썹사이]는 가로폭이 넓고, [눈썹꼬리]는 아래로 향하며, [미간]은 전체 크기가 크고, [이마]는 평평하며, [윗이마]는 뒤로 향하고, [콧대]는 느낌이 강하며, [콧대높이]는 가로폭이 넓고, [코끝]은 앞으로 향하며, [콧볼]은 전체 크기가 작고, [인중]은 전체 크기가 작으며, [얼굴형]은 깊이폭이 깊고, [얼굴]은 느낌이 부드러우며, [피부]는 털이 짙고, [피부]는 살집이 탄력있으며, [털]은 외곽이 구불거리고, [털]은 딱딱하며, [수염끝]은 앞으로 향한다.	'전체점수'가 '+1'인 '양기'가 강한 얼굴로, [중안면]은 전체 크기가 크고, [하안면]은 전체 크기가 작으며, [눈]은 전체 크기가 매우 크고, [눈사이]는 가로폭이 좁으며, [눈썹]은 털이 짙고, [눈썹]은 가로폭이 넓으며, [눈썹]은 가운데로 향하고, [눈썹]은 아래로 향하며, [코]는 전체 크기가 크고, [코]는 사방이 둥글며, [코]는 느낌이 강하고, [코끝]은 위로 향하며, [코바닥]은 뒤로 향하고, [인중]은 전체 크기가 작으며, [턱]은 전체 크기가 작고, [턱]은 가로폭이 넓으며, [턱]은 사방이 각지고, [귀]는 전체 크기가 크며, [얼굴형]은 깊이폭이 얕고, [얼굴]은 대조가 분명하며, [얼굴]은 느낌이 부드럽고, [피부]는 촉촉하다.

를 꽉 채울 정도다. 만약에 얼굴이 좁았으면 더 커 보였을 것이다. 크기는 서로 상대적이기에.

이는 코도 마찬가지이다. 하지만, '그림 56'의 입은 별로 크지 않다. 그런데 얼굴의 '소대비'는 개별부위의 크기보다는 눈, 코, 입을 아우르는 면적, 쉽게 생각해서 눈과 입 사이의 거리가 관건이다. 그렇게 보니 '그림 56'은 확실히 크다. 큰 바위 얼굴? 그렇다면 전자는 후자에 비해 소심하게 뒤로 빼고, 후자는 전자에 비해 화끈하게

앞으로 나온다.

<비교표>에는 이 외에도 다른 항목과 관련된 여러 기운이 기술되어 있다. 뭐, 한 많은 이 세상에 사연 없는 얼굴은 없다. 즉, 개별 요소들을 항목별로 비교하다 보면 할 이야기, 차고고 넘친다.

우선, '그림 55', <석회암 성직자(Limestone priest)>의 '기초정보'는 이렇다. 이는 작가미상이다. 미술관에 따르면, 작품 속 인물은 그리스 신화의 아프로디테(Aphrodite), 즉 로마 신화에서는 비너스(Venus)에 해당하는 사랑과 미의 여신을 숭배하는 성직자이다. 왼쪽 어깨를 보면 사이프러스의 고대 도시인 '파포스의 신(Paphian Goddess)'이라는 문장이 새겨져 있다.

미케네문명의 영향으로 이집트와 교류하며 발전한 사이프러스는 로마제국의 지배를 받으면서부터 그리스 문화의 영향을 강하게 받았다. 이를테면 이 작품에서는 어색하면서도 오랫동안 표정을 유지할 수 있는 그리스 식의 '영원한 미소'가 보인다. 그런데 미술관에 따르면, 머리모자 등에서 고유의 토착문화도 함께 드러난다. 분명한 건, 미술작품은 당대의 자화상이라는 사실이다.

다음, '그림 56', <구데아 조각상(Statue of Gudea)>의 '기초정보'는 이렇다. 이는 작가미상이다. 작품 속 인물은 현재는 이라크에 위치한 수메리아 제국의 고대도시, 라가시(Lagash)의 통치자인 구데아(Gudea)이다. 이는 섬록암으로 만든 조각상이다.

그는 수메르 문화의 황금기를 이룩하는 데 여러모로 공헌했다. 그런데 그는 정치적으로 정복자의 야망을 가졌다기보다는 예술의 보호자임을 자처한 인물이다. 그래서 그렇게도 많은 성전을 짓고 정비했다. 비유컨대, 요즘 식으로 하면, 수많은 미술관의 관장이 되었다. 또한 운하를 건설했으며, 사회적 평등을 실현하기 위해 당시

로서는 획기적인 여러 조치도 단행했다.

미술관에 따르면, 그가 새롭게 건설하거나 재건한 성전의 정보가 작품 속 인물이 입은 예복에 나열되어 새겨져 있다. 그는 이 작품을 '구데아, 이 모든 성전을 지은 자여, 만수무강하소서'라고 명명했다고 한다. 신의 은총을 갈구하며.

<얼굴표현표>의 '전체점수'는 다음과 같다. '그림 55'의 성직자는 천성이 밝아 매우 '양기'적이다. 그래서 가만 놔두면 자꾸 올라간다. 아마도 아직은 아프로디테에게 실망한 적이 없는 모양이다. 즉, 때가 타지 않고 순수해서 곧잘 통통 튄다.

반면에 '그림 56'의 구데아는 자신감이 넘치지만, 한편으로는 눈치를 보기에 조금 '양기'적이다. 가끔씩은 자신을 누른다. 굳이 누가 뭐라 그러지 않아도 스스로 알아서. 이제는 나이가 좀 들었는지, 나름 닳고 닳았다.

'포괄적인 평가'는 다음과 같다. 성직자는 눈이 좀 토끼눈이듯이 주의력이 높다. 그리고 눈 사이가 넓고 코가 짧은 등, 변화무쌍한 세상에 관대하며 호기심이 강하다. 그런데 이마가 짧고 이마뼈가 눈을 감싸며 내려오듯이 조심성도 강하다. 즉, 어떠한 위험도 감수하며 모험정신을 발휘할 정도로 막나가지는 않는다.

반면에 구데아는 눈과 입 사이의 거리가 멀고 눈과 코가 크듯이 자신을 한껏 내세운다. 그리고 눈썹이 이어지고 턱이 작고 모나듯이 고집이 세다. 하지만, 눈썹이 쳐지고 코바닥이 들어가며 입이 긴장하듯이 한편으로는 마음이 한없이 여리다. 즉, 바라는 게 확실하면서도 상대방의 눈치를 은근히 본다.

물론 내가 그들을 바라보며 펼쳐본 마음 길을 그들이 정말로 갈지는 도무지 알 수가 없다. 내 주변에서 살을 맞대며 대화해볼

수 있는 상대도 아니고. 내가 한 일은 그저 그들에 대한 내 심상을 그들이 드러내는 조형과 연결지어 기억해보았을 뿐이다.

하지만, 기왕이면 미술작품으로 인연을 맺은 그들에게 내 나름의 상상과 비평을 투영한다면 곱씹어볼 점이 참으로 많다. 그러다 보면 자연스럽게 남다른 인연도 된다. 그야말로 내 인생의 동지랄까, 지금의 내게는 뉴욕 메트로폴리탄 미술관이 딱 그렇다. 꼭 안아주고 싶다.

'예술적 상상력'과 '비평적 시선'을 위한 몇 가지 질문, 다음과 같다. 우선, 성직자는 아프로디테를 어떤 이유로 숭배했을까? 그는 수염을 제외하면 왜 전형적인 남성상이 아닐까? 그런데 왜 결과적으로는 '양기'가 강할까? 한편으로, 그 성직자를 묘사한 조각가는 성직자의 어떤 면모에 주목했을까? 그리고 당대의 사람들에게 그가 시사하는 의미는 과연 무엇이었을까? 이 작품 앞에선 그들과 우리는 어떻게 다를까?

다음, 구데아는 어떤 사람일까? 그는 왜 약간 슬퍼 보일까? 그렇게 묘사한 조각가의 의도는 뭘까? 그런데 혹시, 당대의 사람들은 그렇게 보지 않았을까? 그렇다면 나는 왜 그렇게 보게 되었을까? 내 안에는 또 다른 그의 모습이 없을까? 그는 정말로 행복했을까? 그가 추구한 행복이란 뭘까? 그리고 행복이 도대체 뭘까? 웃으면 행복할까? 물론 이외에도 질문은 한이 없다.

그리고 자고 일어나면 우리는 어느새 다른 생각을 한다. 원래는 좋아 보였던 모습에 의문도 품는다. 확실한 건, 성직자와 구데아는 무언가를 추구했던 사람들이다. 나 또한 그렇다. 지독하게도. 때로는 나도 내가 왜 이런지 모른다. 그래서 가끔씩 회의도 든다. 그런데 해답이 먼저 있는 삶은 지루하다. 그래, 뭔가 있다면 그냥 가자. 오늘도 말은 쉽다. 하지만.

: 경험자1 vs. 경험자2

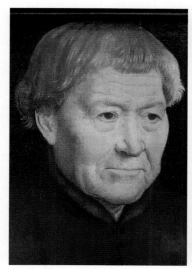 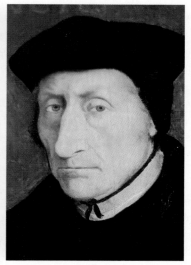

▲ 그림 57
한스 멤링(1430-1494),
〈노인의 초상화〉, 1475

▲ 그림 58
장 클루에(1480-1540/41),
〈기욤 뷔데(1467-1540)〉, 1536

<얼굴표현표>의 '소대비'와 관련해서 코 부위에 주목하면, '그림 57'은 '음기', 그리고 '그림 58'은 '양기'를 드러낸다. '그림 57'의 코가 아주 작은 것은 아니지만, '그림 58'의 코가 무지막지하게 크기에 상대적으로 작아 보인다. 그렇다면 전자는 후자에 비해 더욱 침착하고, 후자는 전자에 비해 더욱 강직하다.

<비교표>에는 이 외에도 다른 항목과 관련된 여러 기운이 기술되어 있다. 이를테면 굳게 다문 입과 얇은 입술은 둘 다 공통적이다. 반면에 '그림 57'의 턱이 좀 더 튼실하다. 한편으로, '그림 57'의 코가 마냥 침착하기만 한 건 아니다. 코끝이 살짝 튀어나오고 옆으로 휘었기 때문이다. 즉, 작은 고추가 맵다.

FSMD	그림 57	그림 58
약식	fsmd(-2)=[코]소형, [콧등]후방, [코끝]전방, [콧대]측방, [오른콧볼]상방, [눈가주름]상방, [눈썹]농상, [미간]곡형, [입]강상, [입술]탁상, [윗입술]소형, [턱]횡형, [이마]곡형, [광대뼈]대형, [얼굴형]천형, [얼굴]원형, [안면]횡형, [피부]노상	fsmd(+1)=[코]극대형, [콧부리]전방, [콧대]곡형, [코끝]하방, [눈]비형, [눈썹]농상, [눈두덩]건상, [눈사이]종형, [인중]소형, [입]강상, [입술]소형, [입술]탁상, [이마높이]횡형, [광대뼈]전방, [얼굴형]심형, [얼굴]방형, [안면]종형, [중안면]대형, [피부]농상, [피부]노상
직역	'전체점수'가 '-2'인 '음기'가 강한 얼굴로, [코]는 전체 크기가 작고, [콧등]은 뒤로 향하며, [코끝]은 앞으로 향하고, [콧대]는 옆으로 향하며, [오른콧볼]은 위로 향하고, [눈가주름]은 위로 향하며, [눈썹]은 털이 옅고, [미간]은 주름지며, [입]은 느낌이 강하고, [입술]은 대조가 흐릿하며, [윗입술]은 전체 크기가 작고, [턱]은 가로폭이 넓으며, [이마]는 주름지고, [광대뼈]는 전체 크기가 크며, [얼굴형]은 깊이폭이 얕고, [얼굴]은 사방이 둥글며, [안면]은 가로폭이 넓고, [피부]는 살집이 축 쳐진다.	'전체점수'가 '+1'인 '양기'가 강한 얼굴로, [코]는 전체 크기가 매우 크고, [콧부리]는 앞으로 향하며, [콧대]는 외곽이 구불거리고, [코끝]은 아래로 향하며, [눈]은 대칭이 잘 안 맞고, [눈썹]은 털이 옅으며, [눈두덩]은 피부가 건조하고, [눈사이]는 가로폭이 좁으며, [인중]은 전체 크기가 작고, [입]은 느낌이 강하며, [입술]은 전체 크기가 작고, [입술]은 대조가 흐릿하며, [이마높이]는 세로폭이 짧고, [광대뼈]는 앞으로 향하며, [얼굴형]은 깊이폭이 깊고, [얼굴]은 사방이 각지며, [안면]은 세로폭이 길고, [중안면]은 전체 크기가 크며, [피부]는 털이 옅고, [피부]는 살집이 축 쳐진다.

　　우선, '그림 57', <노인의 초상화(Portrait of an Old Man)>의 '기초정보'는 이렇다. 이는 한스 멤링(Hans Memling)의 작품이다. 그는 15세기 르네상스 회화의 대표적인 독일 작가이다. 제단화를 많이 그렸다. 또한, 당대에는 풍경과 함께 초상화를 그리는 참신한 화풍으로 주목받았다. 참고로, 요즘 식으로 '영정사진'의 역할을 하는 회화는 16세기를 지나며 크게 유행했다. 그렇다면 작가는 훗날에 소위 '영정초상화' 사업이 폭발적인 성공을 거둘 수 있게 기초를 닦은 선구자 중에 하나인 셈이다.

　　그런데 이 작품은 종교적인 인물을 그린 것도 아니고, 풍경과

함께 그린 것도 아니다. 그리고 원래는 이면화로 구성되었다. 이 작품은 남자 노인, 그리고 바로 옆의 작품은 여자 노인으로. 하지만, 운명의 장난인지, 여자 노인을 그린 작품은 현재 휴스턴미술관에 소장되어 있다.

제목에서 보이듯이, 이 작품의 실제모델을 특정할 수는 없으니 그들의 관계나 그의 전기에 대해서는 상상력을 발휘할 뿐이다. 그들은 아마도 부부가 아니었을까? 그리고 보면 미술관이 나눠가진 것은 좀 가혹하다. 이런 일을 당한 부부의 마음은 어땠을까? 그리고 작가의 마음은 어땠을까? 어쩌면 그들은 지금 공동묘지에 나란히 안장되어 있을지도 모를 일이다. 실제와 이미지의 운명은 종종 다르니까.

다음, '그림 58', <기욤 뷔데(Guillaume Budé)>의 '기초정보'는 이렇다. 이는 **장 클루에(Jean Clouet)**의 작품이다. 그는 15세기 말에서 16세기 초에 걸쳐 활동한 프랑스 작가이다. 융성했던 르네상스 초상화 업계의 기틀을 마련했다. 프랑수아 1세 국왕(King Francis I, 1494−1547)의 궁정화가로도 몸담았으니, 당시의 상류문화를 선도하는 역할을 했다. 원래는 종교화를 더 많이 그렸지만, 훗날에는 귀족의 초상화를 그리느라 참 바쁘게 살았다고 전해진다. 돈이 뭔지. 그런데 정치적인 격랑 속에서 지금까지 남아 전해지는 초상화는 이 작품밖에 없다. 이런.

이 작품의 주인공, 기욤 뷔데는 당시 국왕의 사서(librarian)였다. 르네상스의 인문주의자로서 그리스어, 로마법 등을 열심히 연구했다. 종교에서 자유로운 학문기관을 설립하기도 했는데, 이는 바로 국왕의 도움 때문에 가능했다.

그러고 보면, 예나 지금이나 이념과 자본 등의 속박에서 자유

로운 영혼을 가진 진지한 학자는 홀로 만들어지지 않는다. 오히려, 사회적으로 적극 육성해야 한다. 이 작품에는 깃펜을 잡은 오른손으로 그가 쓴 그리스어가 보인다. 이는 그리스 문장가의 한 문장으로, '당신이 욕망하는 걸 소유하는 건 물론 좋아 보이지만, 당신에게 필요하지 않은 걸 굳이 욕망하지 않는 게 바로 최선의 길입니다.'

<얼굴표현표>의 '전체점수'는 다음과 같다. '그림 57'의 노인은 매사에 침착하니 '음기'적이고, '그림 58'의 기욤 뷔데는 고집을 내세우니 '양기'적이다. 즉, 둘이 처신하는 방식은 사뭇 다르다. 이를테면 노인은 굳이 말하지 않아도 상대방이 알아서 요구를 들어주게 하는 부드러운 전략을 지녔다. 반면에 기욤 뷔데는 상대적으로 대놓고 요구하는 전략이다. 물론 둘 다 장단점이 있다.

그러고 보니 코 부위의 기운이 전체적으로도 나름 비슷하게 통했다. 코를 보면 얼굴을 알 수 있다더니, 정말 얼굴의 대표선수? 그런데 코만 믿으면 큰 코 다친다. 왜냐하면 작은 코의 소유자도 충분히 강할 수 있기 때문이다. 이를테면 여기의 노인도 나름 강하다. 코가 올라가고 비뚤어졌기 때문만은 아니다. 오로지 다른 요소들이 '양기'적이라서도 아니다. 오히려, 코가 들어갔기 때문에 더욱 우회적인 방식으로, 즉, 인생의 학습효과나 전략적인 측면에서 큰 힘을 발휘할 수도 있다. 다만 전면에 일차적으로 힘을 과시하지 않을 뿐이지.

비유컨대, 단순하게 정직하면 당한다. 자신의 모든 깜냥이 쉽게 노출되는 게 꼭 좋은 것만은 아니다. 따라서 큰 코도 알아서 조심해야 한다. 이게 바로 '음기'가 '양기'를, 그리고 '양기'가 '음기'를 본받아야 하는 이유이다.

'포괄적인 평가'는 다음과 같다. 노인은 얼굴이 넓고 눈빛이 멀

리 아래를 지긋이 보듯이 세상을 두루 살핀다. 그런데 얼굴이 납작하고 미간에 주름이 지며 입술이 얇듯이 진중하고 침착하다. 그리고 코가 휘고 입을 굳게 다물었듯이 자기 고집이 분명하다.

반면에 기욤 뷔데는 얼굴이 좁고 눈 사이가 모이며 눈빛이 바로 앞을 대면하고 코가 긴데 콧부리도 나왔듯이 집중력이 강하고 자신의 주관이 먼저다. 그런데 미간이 좁고 콧대가 얇고 굽으며 코끝이 무겁고 인중이 작듯이 매사에 염려가 많다.

두 얼굴에는 공통점도 많다. 이를테면 나이도 둘 다 들었지만, 얼굴만 봐도 벌써 누가 더하고 덜할 것도 없이 세상 경험을 많이 했다. 그리고 입을 보면 알 수 있듯이 둘 다 고집스럽게 소신이 있다. 물론 누구나 한 평생 입을 굳게 다물며 입 주변 괄약근을 수축시켜 버릇하면 결과적으로 이런 식이 되기 십상이다. 나이가 들며 입술이 쪼그라들고 말려 들어가면 더욱 그렇게 보이고.

'예술적 상상력'과 '비평적 시선'을 위한 몇 가지 질문, 다음과 같다. 우선, 노인은 어떤 일에 기분이 언짢을까? 아니면, 무언가를 골똘히 생각하고 있는 걸까? 그가 바라는 게 과연 뭘까? 그리고 어디를 주시하는 걸까? 그는 자신의 현재 표정을 충분히 의식하고 있을까? 그를 마주본다면 내 태도는 어떻게 바뀔까? 비뚤어진 콧대가 의미하는 바는 뭘까? 그런데 작가의 의도는 무엇일까? 만약에 콧대가 지금보다 높다면 의미가 어떻게 바뀔까?

다음, 기욤 뷔데는 누구를 보고 있는 걸까? 뭐가 그렇게 기분이 언짢을까? 혹은, 무언가를 은근히 즐기고 있는 걸까? 그렇다면 얼굴의 어느 부위에서 그 흔적을 파악할 수 있을까? 그런데 그는 과연 이 작품을 보고는 마음에 들었을까? 그리고 작가의 의도는 뭘까? 만약에 콧대가 지금보다 낮다면 의미가 어떻게 바뀔까? 혹시 그를 처

음 볼 때 나도 모르게 드는 선입견은? 한편으로, 내가 작가라면 완성 후에 어디가 아쉬웠을까? 물론 이 외에도 질문은 한이 없다.

그런데 이들은 과연 내 생각대로 정말 그럴까? 이미지에서 드러나는 '느낌적인 느낌'이 물론 그렇다손 치더라도, 아마도 실제로 그럴 수도 있고, 오히려 정반대일 수도 있을 것이다. 그러나 분명한 건, 이미지는 우리에게 큰 영향력을 행사한다. 알게 모르게.

예컨대, 신화 속 얼굴들은 보통 특정 개념이 육화된 모습이다. 그리고 이와 같은 마법은 오늘도 계속된다. 즉, 새로운 이야기가 깨어난다. 그리고 얼굴이 떠오른다. 세상을 아름답게, 혹은 망가뜨릴 가능성을 내포한 채로.

그런데 이를 가꾸거나 뿌리 뽑는 건 앞으로 우리들의 선택이다. 이는 사람의 역사가 계속되는 한 도무지 끊이지 않을 우리들의 기나긴 업보다. 관심과 노력 여부에 따라 나름 즐길 수 있는. 그렇다. 고통을 벗어나는 게 해탈이라면, 기왕이면 즐기는 게 좋다.

3 비율: 세로폭이 길거나 가로폭이 넓다

: 심지 vs. 호기심

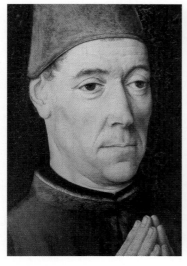

▲ 그림 59
디르크 보우쓰(1415-1475),
〈한 남자의 초상화〉, 1470

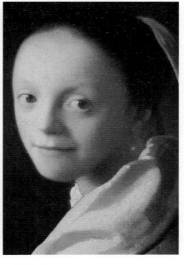

▲ 그림 60
요하네스 베르메르(1632-1675),
〈젊은 여인 연구〉, 1665-1667

　　＜얼굴표현표＞의 '종횡비'에 따르면, 얼굴높이가 길면 '음기'
적이고, 얼굴폭이 넓으면 '양기'적이다. 이와 관련해서 '그림 59'는
'음기', 그리고 '그림 60'은 '양기'를 드러낸다. 그렇다면 만약에 둘이
나란히 섰을 때에 어깨높이와 얼굴의 전체적인 양감이 같다면, '그
림 59'에 나오는 인물의 신장이 '그림 60'보다는 그만큼 더 크게 마련
이다. 자, '종횡 음양차' 몇 센티죠? 잠깐만, 목 좀 펴고요.

　　물론 '기운의 정도'는 상대적이다. 이를테면 '원방비'에 따르면,
'그림 59'는 육질보다 골질이 강한 '방형'이고, '그림 60'은 골질보다
육질이 강한 '원형'이다.' '농담비'에 따르면, '그림 59'는 상대적으로

▲ 표 28 <비교표>: 그림 59-60

FSMD	그림 59	그림 60
약식	fsmd(-1)=[안면]극종형, [중안면]대형, [눈동자]비형, [눈꼬리]하방, [눈두덩]건상, [눈사이]종형, [미간]곡형, [눈썹]종형, [코]방형, [콧대높이]종형, [콧볼]소형, [코끝]방형, [코끝]하방, [인중]대형, [인중높이]종형, [입]강상, [입술]탁상, [입술]소형, [이마]곡형, [이마높이]횡형, [귀내륜]측방, [얼굴형]심형, [얼굴]방형, [피부]건상	fsmd(+5)=[안면]극횡형, [이마]유상, [이마]극대형, [이마폭]횡형, [이마위]전방, [눈썹]농상, [눈]습상, [눈사이]극횡형, [콧대높이]횡형, [입]대형, [입꼬리]상방, [윗입술]소형, [턱]강상, [턱끝]대형, [얼굴]유상, [얼굴]원형, [얼굴]탁상, [피부]습상
직역	'전체점수'가 '-1'인 '음기'가 강한 얼굴로, [안면]은 세로폭이 매우 길고, [중안면]은 전체 크기가 크며, [눈동자]는 균형이 잘 안 맞고, [눈꼬리]는 아래로 향하며, [눈두덩]은 건조하고, [눈사이]는 가로폭이 좁으며, [미간]은 주름지고, [눈썹]은 가로폭이 좁으며, [코]는 사방이 각지고, [콧대높이]는 세로폭이 길며, [콧볼]은 전체 크기가 작고, [코끝]은 사방이 각지며, [코끝]은 아래로 향하고, [인중]은 전체 크기가 크며, [인중높이]는 세로폭이 길고, [입]은 느낌이 강하며, [입술]은 대조가 흐릿하고, [입술]은 전체 크기가 작으며, [이마]는 주름지고, [이마높이]는 세로폭이 짧으며, [귀내륜]은 옆으로 향하고, [얼굴형]은 깊이폭이 깊으며, [얼굴]은 사방이 각지고, [피부]는 건조하다.	'전체점수'가 '+5'인 '양기'가 강한 얼굴로, [안면]은 가로폭이 매우 넓고, [이마]는 느낌이 부드러우며, [이마]는 전체 크기가 매우 크고, [이마폭]은 가로폭이 넓으며, [이마위]는 앞으로 향하고, [눈썹]은 털이 옅으며, [눈]은 피부가 촉촉하고, [눈사이]는 가로폭이 매우 넓으며, [콧대높이]는 세로폭이 짧고, [입]은 전체 크기가 크며, [입꼬리]는 위로 향하고, [윗입술]은 전체 크기가 작으며, [턱]은 느낌이 강하고, [턱끝]은 전체 크기가 크며, [얼굴]은 느낌이 부드럽고, [얼굴]은 사방이 둥글며, [얼굴]은 대조가 흐릿하고, [피부]는 촉촉하다.

눈썹이 많고 진한 '담형'이고, '그림 60'은 눈썹이 적고 흐릿한 '농형이다.' 그렇다면 여기서는 전자가 '양기'적이고 후자가 '음기적'이 된다. '종횡비'와는 반대의 결과가 나오는 것이다.

　　그리고 <비교표>에는 이 외에도 다른 항목과 관련된 여러 기운이 기술되어 있다. 따라서 얼굴은 복합적이고 총체적으로 바라봐야 한다. 결과적으로 보면, 두 얼굴은 그래도 '종횡비'에서 발생한 기운의 차이가 잘 유지되는 편이다. 그렇다면 이 비율은 얼굴을 읽는 좋은 지표가 된다. 비유컨대, 주인공의 자격이 있다. 영화의 제

목은 '종비와 횡비의 노래'가 괜찮을지… 아, 그냥 가제다.

우선, '**그림 59**', <**한 남자의 초상화(Portrait of a Man)**>의 '기초 정보'는 이렇다. 이는 **디르크 보우쓰(Dieric Bouts)**의 작품이다. 그는 15세기에 활동한 네덜란드 작가이다. 당대의 여러 작가들처럼 제단화를 많이 그렸다. 그리고 그의 두 아들도 작가로 활동했으니 그야말로 작가 가족이다.

미술관에 따르면, 이 작품은 사방이 잘려 보관되었다. 따라서 원래는 독립된 작품이 아닌, 더 큰 작품의 일부로 여겨지곤 한다. 그런데 이 작품의 인물이 착용하고 있는 모자는 제단화에서 주로 사용되는 도상이 아니다. 따라서 기도하는 손의 모습에도 불구하고 이 작품이 제단화였는지는 분명하지 않다.

또한, 이 작품에서 손은 얼굴과 다르게 인물의 겉옷이 그려진 이후에 추가로 위에 그려졌다. 그래서 시간이 지나면서 점차 어두워졌다. 처음에는 얼굴과 비슷한 색상이었는데.

그런데 혹시 작가는 이를 예견했을까? 아마도 최소한 짐작은 했을 가능성이 농후하다. 물감도 다 만들어 쓰는 등, 당대에는 재료학의 고수가 많았으니. 참고로, 전통적인 유화는 영원히 산화되며 호흡을 지속하는 재료적인 특성을 가지고 있다. 그래서 시간이 지남에 따라 투명해지고 노래지며 어두워지는 경향이 있다.

그렇다면 여기에는 도대체 무슨 사연이? 혹시 제단화의 모습으로 변모시켜야 했을 이유라도? 그게 진정성의 발로인지, 그저 속임수인지. 작품 속 인물, 나름 정직해 보이는데 설마 사기꾼은 아니겠지?

다음, '**그림 60**', <**젊은 여인 연구(Study of a Young Woman)**>의 '기초정보'는 이렇다. 이는 **요하네스 베르메르(Johannes Vermeer)**의 작품이다. 그는 17세기 네덜란드 미술의 황금시대를 대표하는 네덜

란드 작가이다. 초기에는 종교화나 신화를 그리다가 자연스런 일상
생활을 포착하는 장르화로 관심이 옮겨갔다.

그는 의도했건 아니건 신비주의적이다. 수줍음을 많이 타는 성
격도 한몫 했겠지만, 작품을 비교적 적게 그렸고, 큰 작품은 잘 그
리지도 않았으며, 작품의 정보마저 부족하다. 하지만, 빛이 비치는
잔잔한 실내 풍경을 자신만의 독특한 느낌으로 풀어내어 당대에도
인기가 높았다. 그런데 아이를 15명이나 낳았기에 여관경영, 그리
고 미술품 감정과 거래 등, 생계를 위해서는 다른 부업을 꾸준히
지속할 수밖에 없었다.

이 작품에 등장하는 여인은 그의 가장 유명한 회화 중 하나인,
1655년에 제작된 <진주 귀걸이를 한 소녀(Girl with a Pearl Earring)>
를 닮았다. 특유의 분위기는 여기서도 마찬가지로 잘 드러난다. 그
런데 두 작품 모두 주문 제작이 아니라, 오로지 작가 스스로의 흥
미로 인해 탄생한 작품이라고 추측된다. 그래서 더욱 특별하다. 아
마도 이국적인 옷과 장식은 그의 솔직한 취향을 반영한 듯.

<얼굴표현표>의 '전체점수'는 다음과 같다. '그림 59'의 한 남
자는 합장을 하고 집중을 하니 좀 '음기'적이다. 즉, 마음이 닫혀 있
어서 쉽게 접근하기가 힘들 것만 같다. 그런데 개별항목을 따라가
면 엎치락뒤치락 생난리가 난다. 결국, 최종적으로는 심하지 않은
다소 '음기'가 되었지만, 이는 온갖 긴장과 충돌의 결과물이다. 비유
컨대, 그의 인생이 결코 순탄치만은 않았다.

반면에 '그림 60'의 젊은 여인은 관객을 바라보는 눈이 호기심
으로 가득 차 있으니 꽤나 '양기'적이다. 즉, 마음이 열려 있기에
접근하기가 비교적 수월할 것만 같다. 참고로, 이 책에서는 얼굴
별로 기술법을 적용한 시간이 비교적 짧고 공통된다. 그런데 '그림

60'의 기술이 '그림 59'의 기술보다 상대적으로 분량이 적다. 이는 곧 투명하고 담백한 얼굴이라는 반증이다. 굳이 말을 꼬며 교묘히 심중을 숨기기보다는, 나도 모르게 자신의 속마음이 드러나게 마련인.

하지만 알고 보니, '그림 59'가 아니라 '그림 60'이 진짜 사기꾼이라면, 정말 대단한 일이다. 관상의 고수는 관상을 속일 줄 안다더니. 실제로 그런 절정의 무공을 단련하는 사람, 도처에 많다. 그래서 더더욱 **'얼굴의 기술'**을 고수급으로 익혀야 한다.

'포괄적인 평가'는 다음과 같다. 한 남자는 안면이 매우 길고, 인중도 길어 중안면이 커졌듯이 아집이 강하며 심지가 곧다. 즉, 자기 자신에게 '내가 알아'라고 다짐하는 것만 같다. 그런데 눈 주변이 퀭하고 눈썹이 낮으며 미간이 주름지듯이 세상에 대한 피로도가 좀 쌓였다.

반면에 젊은 여인은 안면이 매우 넓고, 눈 사이도 먼데다가 이마가 매우 크고 부드럽듯이 외계인과 같은 이국적인 모습이며 호기심이 넘친다. 즉, 내 귀에 '너를 알고 싶다'라고 속삭이는 것만 같다. 게다가, 눈빛이 총명하고 입이 크며 턱이 단단하듯이 세상에 대해 긍정적이며 활동적이다.

이는 물론 내가 그들과 관계 맺는 방식이다. 나도 개성이 넘치는 사람인지라 내 취향에 더 맞는 얼굴이 분명히 있다. 그런데 언제부터인가 <얼굴표현표>의 여러 항목으로 얼굴을 보게 되니, 이전에는 간과했던 개념들을 다시금 곱씹게 되어 좋다. 즉, 넓은 바다를 속속들이 맛보며 편식하지 않게 된다.

'학문의 기술'이란 바로 애매모호하거나 알 수 없었던 미지의 영역에 합당한 이름을 붙여주고 그에 따른 판단의 근거를 만들어주

며 이를 적극적으로 논하는 것이다. 부디 <얼굴표현표>가 그렇게 사용되길 바란다. 게다가, 얼굴 말고도 이 표를 활용해 분석할 수 있는 대상은 참으로 많다. 마치 수건으로 물기를 닦는 대신에 뜨거운 냄비를 들듯이 결국에는 모든 게 다 활용하기 나름이다.

'예술적 상상력'과 '비평적 시선'을 위한 몇 가지 질문, 다음과 같다. 우선, 한 남자의 손이 퇴색되는 사태는 누구의 책임일까? 혹시 이걸 퇴색이라고 이름 붙이는 내 마음이 비뚤어진 것일까? 출신이 불분명해서 '제단화'로 분류되지 못하는 작품 속 한 남자의 심경은 또 어떨까? 도대체 이 작품은 무슨 연유로 홀로 잘려나간 것일까? 아니면 잃어버린 형제가 도처에 깔려있는 것은 아닐까? 그렇다면 그들은 누굴까?

다음, 젊은 여인에게 질문을 하려는 순간, 그녀가 먼저 묻는다. 진땀이 난다. 인터뷰, 간만이다. 한동안 대답했다. 이제는 내 차례다. 그녀는 도대체 어딜 보고 미소 짓는 걸까? 무슨 생각을 하고 있을까? 이 표정으로 기대하는 게 뭘까? 만약에 눈 사이가 가깝다면 의미가 어떻게 변했을까? 혹은, 눈이 얇고 째지면? 이마가 좁으면? 한편으로, 작가는 이 여인의 어떤 점에 집중했을까?

물론 이 외에도 질문은 한이 없다. 그런데 나도 모르게 손을 모으며 집중하고 있는 나 자신을 발견한다. 혹시 내가 바로 그 한 남자? 잠깐, 거울은 좀 있다가. 분명한 건, 그림들은 서로 대화 중. 그런데 이뿐만이 아니다. 세상만물이 도무지 그러지 않는 경우가 없다. 이와 같이 우리는 오늘도, 내일도 함께 산다.

: 울분 vs. 초탈

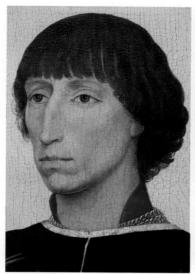

▲ 그림 61
로히어르 판 데르 베이던(1399-1464),
〈프란체스코 데스테(약 1429-1486
혹은 이후)〉, 1460

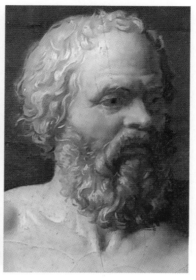

▲ 그림 62
자크 루이스 다비드(1748-1825),
〈소크라테스(BC 470-399)의 죽음〉, 1787

　　〈얼굴표현표〉의 '종횡비'와 관련해서 코 부위에 주목하면, '그림 61'은 '음기', 그리고 '그림 62'는 '양기'를 드러낸다. '그림 61'의 코가 무지막지하게 길고 외곽이 굴곡지니 '그림 62'의 코가 상대적으로 더욱 작고 급박해 보인다. 비유컨대, 후자의 경우에는 공기가 지나가는 터널의 물리적인 길이가 훨씬 짧다. 그렇다면 전자는 후자에 비해 더욱 사려 깊고, 후자는 전자에 비해 더욱 즉흥적이다.

　　〈비교표〉에는 이 외에도 다른 항목과 관련된 여러 기운이 기술되어 있다. 이를테면 처진 눈과 내려간 코끝은 둘 다 공통적이

FSMD	그림 61	그림 62
약식	fsmd(-1)=[**콧대높이**]극종형, [**콧대중간**]전방, [**콧대**]곡형, [콧등]전방, [**코끝**]하방, [눈]비형, [**눈썹**]농상, [입]전방, [**인중높이**]종형, [얼굴]방형, [중안면]대형, [피부]건상, [**피부**]노상, [**털**]곡형	fsmd(-3)=[**콧대높이**]극횡형, [콧볼]상방, [**코끝**]하방, [팔자주름]횡형, [**눈꼬리**]하방, [**눈가피부**]곡형, [**개별눈썹**]하방, [이마]곡형, [이마뼈]전방, [**이마높이**]종형, [**눈꼬리**]하방, [**피부**]습상, [피부]청상, [**털**]곡형
직역	'전체점수'가 '-1'인 '음기'가 강한 얼굴로, [**콧대높이**]는 세로폭이 매우 길고, [**콧대중간**]은 앞으로 향하며, [**콧대**]는 외곽이 구불거리고, [콧등]은 앞으로 향하며, [**코끝**]은 아래로 향하고, [눈]은 대칭이 잘 안 맞으며, [**눈썹**]은 털이 옅고, [입]은 앞으로 향하며, [**인중높이**]는 세로폭이 길고, [얼굴]은 사방이 각지며, [중안면]은 전체 크기가 크고, [피부]는 건조하며, [**피부**]는 나이 들어 보이고, [**털**]은 외곽이 구불거린다.	'전체점수'가 '-3'인 '음기'가 강한 얼굴로, [**콧대높이**]는 세로폭이 매우 짧고, [콧볼]은 위로 향하며, [**코끝**]은 아래로 향하고, [팔자주름]은 가로폭이 넓으며, [**눈꼬리**]는 아래로 향하고, [**눈가피부**]는 주름지며, [**개별눈썹**]은 아래로 향하고, [이마]는 주름지며, [이마뼈]는 앞으로 향하고, [**이마높이**]는 세로폭이 길며, [**눈꼬리**]는 아래로 향하고, [**피부**]는 촉촉하며, [피부]는 어려 보이고, [**털**]은 외곽이 구불거린다.

다. 반면에 '**그림 62**'의 피부가 수분을 잔뜩 머금은, 즉 더 보드라운 살결이다. 나이를 무색하게 하는 동안의 비결? 여하튼, 짧은 코와도 잘 어울린다.

우선, '**그림 61**', <**프란체스코 데스테(Francesco d'Este)**>의 '기초정보'는 이렇다. 이는 **로히어르 판 데르 베이던(Rogier van der Weyden)**의 작품이다. 그는 15세기에 활동한 네덜란드 작가이다. 브뤼셀의 공식화가로서 시청의 주문을 도맡으며 유명세를 타고 생계를 이어갔다. 그의 작품은 제단화가 많으며, 귀족들의 초상화도 종종 그렸다.

이 작품의 인물은 프란체스코 데스테(Francesco d'Este)이다. 그는 이탈리아의 소도시 페라라의 영주인 레오넬로 데스테(Leonello d'Este, 1407-1450)의 사생아이다. 미술관에 따르면, 그는 양질의 교

육을 받았으며, 그의 손에 들려있는 망치와 반지는 마상 창시합, 혹은 권력의 상징이다. 하지만, 배다른 형제들이 재산을 이어 승계 받는 과정에서 재산을 노린다는 의혹에 여러모로 시달리는 등, 그의 삶이 순탄하지만은 않았다.

특이한 점은 하얀 배경이다. 요즘 식으로 말하자면, 처음에는 무슨 국제비자 발급용 사진인줄 알았다. 참고로, 미국비자 발급용은 정면을 응시해야 하며, 귀가 보여야 한다. 이런, 다시 찍어야겠네.

그러고 보면, 하얀 벽 앞에서 찍은 게 나름 현대적인 프로필 사진 같기도 하다. 그런데 데스테가의 상징 색이 흰색, 붉은색, 녹색이었음을 고려해 보면, 흰색을 배경으로 고른 게 이해도 된다. 한편으로, 녹색을 골랐다면 영화의 특수효과를 위해 '그린스크린(green screen)' 앞에서 촬영하는 줄 알았겠다.

다음, '그림 62', <소크라테스의 죽음(The Death of Socrates)>의 '기초정보'는 이렇다. 이는 자크 루이스 다비드(Jacques Louis David)가 사약을 마시는 소크라테스(Socrates)의 비극적인 장면을 그린 작품이다. 그는 18세기에서 19세기 초에 걸쳐 활동한 프랑스 작가이다. 그는 '신고전주의' 미술의 대표 주자였는데, 이는 그 이름에서 느껴지듯이 온고지신(溫故知新), 즉 '과거로부터 배우자'는 보수주의적인 미술운동이다. 그는 고대조각적인 조형성과 이에 깃든 정신성을 추구하는 작품세계를 전개했다. 물론 당대 서양에서 과거란 곧 그리스, 로마문화를 말한다.

그는 당대 최고의 권력자, 나폴레옹(Napoléon Ⅰ, 1769 – 1821)의 총애를 받으며 그를 신격화하는 작품도 여럿 남겼다. 실제로 그는 매우 정치적인 작가였다. 사실주의를 빙자하여 이념을 이상화하는. 다시 말해, 그가 시각화하는 세상은 사실 그대로가 아니라, 꿈과 희

망의 세계이다. 기왕이면 사람들이 사실이라고 믿었으면 하는. '그림 62'에서도 그의 의도는 선명하게 드러난다.

이 작품은 1789년 프랑스대혁명이 발발하기 불과 이년 전에 제작되었다. 그는 공정하지 못한 권력에 저항하라는 메시지를 전파하고 싶었다. 그래서 이 작품을 통해 과거에 벌어졌던 비극 하나를 생생히 보여준다. 그게 바로 소크라테스의 마지막 장면이다.

당시의 아테네 법정에서는 신을 모독하고 젊은 남성들을 더럽혔다는 불경죄로 소크라테스에게 사형을 언도했다. 그는 탈출의 기회를 포기하고는 이를 떳떳이 받아들이기로 했다. 꺾을 수 없는 자신의 신념을 보여주고자. 그리고 마침내 '영혼의 영원성'을 논하며 독배를 든다. 그의 제자들은 충격과 혼란 속에서 헤어 나올 줄 모른다. 그야말로 곡소리가 정신없다.

그런데 잠깐! 작가는 감독이다. 아수라장과도 같은 이들의 광경을 한 순간, 정지화면으로 만든다. 그리고는 무대를 돌아다니며 분장과 자세를 고치는 등, 꼼꼼히 지도한다. 그야말로 '정중동(靜中動)의 미학'이 따로 없다. 모두 다 숨죽이니 몹시도 고요하다. 얼마 후, 그의 신호에 따라 무대는 다시 북적거리기 시작한다. 어, 내가 보니 또 멈춘다. 그렇다면 '관객참여예술'이다.

<얼굴표현표>의 '전체점수'는 다음과 같다. '그림 61'의 프란체스코 데스테는 고민을 안으로 삭히는 울분이 표정에 드러나니 다소 '음기'적이다. 반면에 '그림 62'의 소크라테스는 이제는 고민마저 다 내려놓는 체념이 표정에 드러나니 더욱 '음기'적이다. 물론 코 부위의 기운으로만 보자면, 소크라테스는 고민을 밖으로 분출하는 즉흥적인 성격이다. 하지만, 다른 여러 요소들이 결국에는 그를 초탈하게 만들었다. 그래서 '기운의 역전'이 일어났다. 물론 이런 경우

는 빈번하다.

'포괄적인 평가'는 다음과 같다. 프란체스코 데스테는 콧대가 굴곡지고 길듯이 삶이 평탄하지는 않으나 참을성 있게 이를 감내한다. 그리고 입의 괄약근이 수축되듯이 평상시 울분이 있으나 이를 섣불리 입 밖에 내지 않는 성격이다. 하지만, 중안면이 크듯이 그의 속마음이 고스란히 표현된다.

반면에 소크라테스는 이마가 높고 넓듯이 고매한 정신을 가지고 있다. 그리고 코가 짧듯이 본능적인 기질이 충동적이지만, 코끝과 더불어 개별눈썹과 눈꼬리가 쳐지듯이 이를 누그러뜨리는 삶의 지혜를 배웠다. 게다가, 이제는 부질없는 세상사를 정리하고는 초월적인 경지를 맛보려 한다.

'예술적 상상력'과 '비평적 시선'을 위한 몇 가지 질문, 다음과 같다. 우선, 프란체스코 데스테는 정말로 억울할까? 혹시 **'표현의 고수'**가 아닐까? 참고로, 진정한 고수는 자기 세뇌에도 능하다. 그런데 만약에 그의 코가 소크라테스와 같다면 무슨 일이 벌어질까? 입술을 굳게 다물지 않는다면 상황은 과연 다르게 전개될까? 이 작품에서 특히나 정면을 응시하지 않는 효과는 뭘까? 그런데 왼쪽 눈만 보면 나를 빤히 쳐다본다. 만약에 왼쪽 눈이 오른쪽 눈과 균형이 맞아서 더 이상 나를 보지 않는다면 우리의 만남은 어떻게 달라졌을까?

다음, 소크라테스는 정말 초탈했을까? 상황이 그렇게 흐르다 보니, 자포자기(自暴自棄)한 상태는 아닐까? 즉, 상황과 맥락이 바뀌면 태도도 바로 바뀌지 않을까? 그렇다면 짧은 코의 기운은 현재 잠복기이다. 그런데 그는 자신만의 울분을 사실은 강하게 표출하고 있는 것이 아닐까? 그렇다면 이는 얼굴 어디에 그 흔적을 남겼을까?

한편으로, 이 얼굴을 통해 작가가 의도한 건 뭘까? 당대에 사람들은 이를 곧이곧대로 받아들였을까? 혹은, 어떻게 다르게 이해했을까? 나아가, 이 시대에 정치예술이 살아남는 방식은 뭘까? 물론 이외에도 질문은 한이 없다.

그런데 프란체스코 데스테는 은근히 나를 보고, 소크라테스는 정직하게 나를 보지 않는 게 짐짓 마음에 걸린다. 왜 그래야만 했을까? 혹시 그런 척? 분명한 건, 시선은 신비롭다. 그리고 한순간 시공을 변모시키는 마법을 부린다. 쉬운 예로, 지금 당장 보고 있는 여기에서 저기로 시선의 방향을 한번 바꿔보자. 그러면 내 눈 앞에 펼쳐지는 세상은 바로 딴 판이 된다.

오늘 나는 내가 싫어하는 이를 볼까, 아니면 사랑하는 이를 볼까. 한편으로, 그들은 과연 무얼 보고 있는 걸까, 그리고 왜? 아, 잠깐만 딴 데 좀 봐 보세요. 이제는 다시 여기 좀 봐 주시구요. 여기요, 여기. 아니, 바로 전, 거기. 그렇죠. 잠깐만.

4 심도: 깊이가 얕거나 깊다

: 네 시선 vs. 내 시선

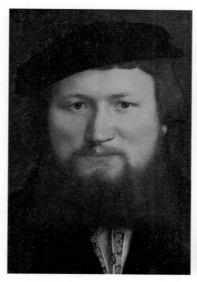

▲ 그림 63
소 한스 홀바인(1497/98-1543),
〈쾰른의 데릭 베르크(약 1506-?)〉, 1536

▲ 그림 64
론트 톰슨(1833-1894),
〈샌퍼드 로빈슨 기퍼드(1823-1880)〉,
1871

　　〈얼굴표현표〉의 '천심비'에 따르면, 얼굴이 얕으면, 즉 평평
하면 '음기'적이고, 얼굴이 깊으면, 즉 입체적이면 '양기'적이다. 이
와 관련해서 '그림 63'은 '음기', 그리고 '그림 64'는 '양기'를 드러낸
다. 참고로, 황색인종 몽골로이드는 전자, 그리고 백색인종 코카소
이드는 후자의 경우가 많다.

　　하지만, '기운의 정도'는 상대적이다. 이를테면 '종횡비'에 따르
면, 황색인종 몽골로이드는 안면이 넓고, 백색인종 코카소이드는

▲ 표 30 <비교표>: 그림 63-64

FSMD	그림 63	그림 64
약식	fsmd(-1)=[**얼굴형**]천형, [안면]횡형, [**눈**]소형, [눈]비형, [**오른눈**]하방, [**눈두덩**]소형, [**눈썹**]농상, [**눈썹**]하방, [**눈썹**]종형, [이마높이]횡형, [콧대]측방, [**코바닥**]후방, [**인중**]소형, [인중]명상, [입술]명상, [턱]횡형, [볼]대형, [피부]담상, [**피부**]습상	fsmd(+3)=[얼굴형]심형, [**안면**]극종형, [눈부위]심형, [**미간**]곡형, [이마뼈]강상, [**관자놀이**]후방, [코]대형, [코]전방, [팔자주름]횡형, [입술]명상, [**입술**]습상, [얼굴]방형, [**안면**]극균형, [피부]담상, [**피부**]습상, [**털**]곡형, [수염끝]전방, [가르마]측방
직역	'전체점수'가 '-1'인 '음기'가 강한 얼굴로, [**얼굴형**]은 깊이폭이 얕고, [안면]은 가로폭이 넓으며, [**눈**]은 전체 크기가 작고, [눈]은 대칭이 잘 안 맞으며, [**오른눈**]은 아래로 향하고, [**눈두덩**]은 전체 크기가 작으며, [**눈썹**]은 털이 옅고, [**눈썹**]은 아래로 향하며, [**눈썹**]은 가로폭이 좁고, [이마높이]는 세로폭이 짧으며, [콧대]는 옆으로 향하고, [**코바닥**]은 뒤로 향하며, [**인중**]은 전체 크기가 작고, [인중]은 대조가 분명하며, [입술]은 대조가 분명하고, [턱]은 가로폭이 넓으며, [볼]은 전체 크기가 크고, [피부]는 털이 짙으며, [**피부**]는 윤택하다.	'전체점수'가 '+3'인 '양기'가 강한 얼굴로, [얼굴형]은 깊이폭이 깊고, [안면]은 세로폭이 매우 길며, [눈부위]는 깊이폭이 깊고, [**미간**]은 주름지며, [이마뼈]는 느낌이 강하고, [**관자놀이**]는 뒤로 향하며, [코]는 전체 크기가 크고, [코]는 앞으로 향하며, [팔자주름]은 가로폭이 넓고, [입술]은 색상이 생생하며, [**입술**]은 피부가 촉촉하고, [얼굴]은 사방이 각지며, [**안면**]은 대칭이 매우 잘 맞고, [피부]는 털이 짙으며, [**피부**]는 윤택하고, [**털**]은 외곽이 구불거리며, [수염끝]은 앞으로 향하고, [가르마]는 옆으로 향한다.

안면이 좁은 경우가 많다. 이 경우에는 전자가 '양기', 그리고 후자는 '음기'를 드러낸다.

그렇다면 '천심비'와 '종횡비'에 따라 통상적인 황색인종 몽골로이드와 백색인종 코카소이드의 얼굴형을 비교하면 그 점수는 결과적으로 같아진다. 따라서 보다 특이해야 점수가 달라질 수 있다. 이를테면 얼굴깊이가 얕은데 안면폭도 좁으면 '음기', 그리고 얼굴깊이가 깊은데 안면폭도 넓으면 '양기'가 된다.

이 외에도 <비교표>에는 다른 항목과 관련된 여러 기운이 기술되어 있다. 실제로 여러 요소를 종합해본 결과, '총체적인 기운'의 향방이 뒤바뀌는 경우는 빈번하다. 이를테면 얼굴형은 '음기'이

지만 얼굴 개별부위가 매우 '양기'적이거나, 얼굴형은 '양기'이지만 얼굴 개별부위가 매우 '음기'적이라면 그렇다.

물론 경험적으로, 양대 기운이 티격태격하며 긴장하는 '격전의 장', 즉 **'긴장한 얼굴'**이 기운이 한쪽으로 확 치우치는 '기울어진 운동장', 즉 **'치우친 얼굴'**보다 더 많다. 그리고 전자의 해석이 후자보다는 통상적으로 더 복합적이다. 기운이 이리저리 꼬여있기에.

이를테면 '긴장한 얼굴'은 <얼굴표현표>에서 기술되는 항목은 많은데, 전체점수는 결과적으로 '0'에 근접하는 경우다. 이때는 기운의 방향성이 모호하다. **'그림 63'**과 **'그림 64'**를 비교하면 여기서는 **'그림 63'**이 해당된다.

반면에 '치우친 얼굴'은 <얼굴표현표>의 전체점수가 아주 낮거나 아주 높은 경우다. 이때는 얼굴에서 기운의 방향성이 강하다. 즉, 통상적으로 특이해서 튀는 얼굴이다. 여기서는 **'그림 64'**가 해당된다.

우선, **'그림 63'**, <퀼른의 데릭 베르크(Derick Berck of Cologne)>의 '기초정보'는 이렇다. 이는 소 한스 홀바인(Hans Holbein the Younger)의 작품이다. 그는 16세기에 활동한 독일 작가이다. 초상화를 많이 그렸다. 그리고 추후에는 영국 헨리 8세(Henry Ⅷ, 1491 – 1547)의 궁정화가가 되어 런던에서 말년을 보냈다. 참고로, 미술 전공자는 짐작 가능하듯이, 그는 '홀바인 가(家)', 즉 미술가 집안 출신이다. 개인적으로는, 어렸을 때 '홀바인' 수채물감으로 그림을 그렸던 기억이 난다.

작품 속 인물은 '한자(Hansa)동맹' 일원들 중 한 명이다. 이 동맹은 북유럽 무역을 독점하려는 의도로 설립된 독일계 상인조합이다. 전성기 때에는 스스로 해군을 소유하고 고유의 법을 법정에서

집행하기도 했다니, 당대에 떨친 위세를 가히 짐작할 수 있다. 이 정도의 독점이라면 만약에 장사를 하려다 잘못 보였을 경우에는 정말 시장에 발도 못 붙였을 듯하다. 여차하면 전사하거나 감옥행이라니, 정말 무시무시하다. 그런데 16세기가 지나며 신항로의 발견 등으로 그 세력은 빠르게 쇠퇴했다. 역시나, 이익 앞에 장사 없다.

작품 속 인물의 정보는 그가 들고 있는 편지에서 확인된다. 그는 데릭 베르크이다. 그리고 30세다. 그는 이 조합의 상인으로서 런던에서 활동했다. 작품에는 작은 두루마리(cartellino) 형식으로 글귀도 적혀있다. 이는 부유층에서 태어난 고대 로마의 시인, 베르질리우스(Vergil, BC 70-19)의 유명한 장편 서사시, 아이네이스(aeneid)에 포함된 문장이다. '지금의 고충도 언젠가는 기쁨으로 기억되리라.' 미술관에 따르면, 이는 작품 속 인물의 좌우명으로 추측된다.

아마도 그는 조합 내에서, 그리고 조합 간의 세력 다툼 속에서 여러 가지로 마음고생을 했을 것이다. 그래서 더더욱 좌우명을 부여잡고 싶지 않았을까? 더불어, 알 수 없는 두려움 속에서도 묵묵하면서도 담대한 표정을 보면, 동맹에 대한 자긍심도 컸을 듯.

하지만, 그렇다고 해서 그의 생각과 행동이 모두 다 정당화되는 것은 아니다. 이를테면 설사 100% 진정성이 넘친다고 해도 그게 자동적으로 선이 되라는 법은 없다. 선과 악의 문제는 상황과 맥락에 따라 유동적이기에. 그렇다면 이는 오히려 구조적으로 파악해야 할 문제이다.

예컨대, 독점의 구조는 울며 겨자 먹기 식으로 손해를 감수하는 이들에게는 여러모로 악이다. 물론 그가 이에 대해 실제로 가진 생각과 행동은 더 이상 알 수가 없다. 그러나 추정컨대, 그는 자기 일에 충실하며 종교적으로는 신실한, 즉 한 개인으로서는 제법 괜

잖은 사람이다.

다음, '그림 64', <샌퍼드 로빈슨 기퍼드(Sanford Robinson Gifford)>
의 '기초정보'는 이렇다. 이는 **론트 톰슨(Launt Thompson)**의 작품이
다. 그는 아일랜드에서 태어났으나 농작물 기근으로 인해 홀어머니
와 함께 10대 중반에 미국으로 이민을 온 미국 작가이다. 그는 당
대 유명인들의 조각상을 많이 남겼다. 그리고 미국과 유럽을 오가
며 살다가 마지막에는 뉴욕의 한 정신병원에서 생을 마감했다.

작품 속 인물은 샌퍼드 로빈슨 기퍼드이다. 그는 19세기 중엽
에 명성을 떨쳤던 미국 풍경화파(Hudson River School)의 주요일원
이다. 특히, 미국 동부의 아름다운 풍경작품을 많이 남겼다. 그는
30대에 뉴욕에 정착해서 마지막 순간까지 한 건물을 작업실로 사
용했다.

그런데 그와 같은 건물을 오랜 시간 사용했던 또 다른 작가가
바로 론트 톰슨이다. 미술관에 따르면, 이 작품은 샌퍼드 로빈슨 기
퍼드가 뉴욕 메트로폴리탄 미술관의 설립계획 위원회에서 봉사한
직후에 제작되었다. 아마도 그가 뿌듯해서 론트 톰슨에게 의뢰한
것인지, 혹은 론트 톰슨이 뿌듯해서, 아니면 정치적인 의도로 그에
게 제안한 것인지, 여하튼 동료애가 대단하다. 시대가 바뀌긴 했지
만, 나름 '한자동맹'과 계열이 통할지도. 물론 제 식구 챙기기와 같
은 식의 '가족애'에는 상황과 맥락에 따라 장단점이 있다.

<얼굴표현표>의 '전체점수'는 다음과 같다. '그림 63'의 데릭
베르크는 자기 주관이 확실하면서도 뭔가 상대방의 눈치를 보는
모습이 좀 '음기'적이다. 즉, 남의 시선에 영향을 받을 뿐더러 자신
의 부족함을 탓하는 반성적인 성격이다. 그래서 눈빛도 당장 앞을
본다.

반면에 '**그림 64**'의 샌퍼드 로빈슨 기퍼드는 자기 주관이 확실해서 도무지 상대의 시선에 아랑곳하지 않는다. 즉, 평상시에 자기애가 강하고 자신의 능력에 대한 믿음이 강해 한결 여유롭다. 어차피 이 모든 게 다 내가 관건이라는 식으로. 그래서 눈빛도 멀리 바라본다. 물론 세상을 대하는 둘의 태도에는 장단점이 있다.

　　'포괄적인 평가'는 다음과 같다. 데릭 베르크는 얼굴형이 납작하지만 안면폭이 넓고, 눈이 작지만 비대칭이고, 피부가 부드럽지만 털이 많듯이 '음기'와 '양기'의 긴장이 확연하다. 비유컨대, 손에 땀을 쥐게 하는 팽팽한 접전이다. 그만큼 희비가 교차하는 얼굴이다. 한편으로는 확신에 차 있으면서도, 다른 한편으로는 얼굴의 그늘을 떨쳐낼 수가 없는 식의 아이러니가 바로 여기서 나온다.

　　반면에 샌퍼드 로빈슨 기퍼드는 얼굴형이 입체적인 데다가 눈부위는 깊고, 코는 크게 솟았으며, 수염의 끝은 앞으로 밀고 나오듯이 나름 화끈한 공격력을 과시한다. 하지만, 피부는 부드러운데 걱정이 많은지 눈 주변에 주름이 많고 콧부리가 움푹 들어갔듯이 전반적인 기운이 공격 일변도까지는 아니다. 만약에 더 화끈한 공격수를 맞이한다면 기퍼드에게서도 음기적인 성향은 강해지게 마련이다.

　　'예술적 상상력'과 '비평적 시선'을 위한 몇 가지 질문, 다음과 같다. 우선, 데릭 베르크와 작가의 관계는 어떠했을까? 작가가 그를 통해 드러내고 싶었던 의도는 무엇이었을까? 그는 이 작품에 흡족했을까? 그리고 그는 정말로 내 상상대로 남들의 시선에서 자유롭지 못했을까? 한편으로, 만약에 그의 얼굴형이 깊다면, 혹은 안면폭이 좁다면 그의 인생은 어떻게 바뀔까? 사람들은 그를 어떻게 다르게 볼까?

　　다음, 샌퍼드 로빈슨 기퍼드가 작가에게 내심 바라거나 직접

요구한 건 무엇이었을까? 반대로 작가는 그에게서 무엇을 원했을까? 그들은 과연 어떤 관계였을까? 그는 이 작품에 흡족했을까? 그리고 그는 정말로 내 상상대로 남들의 시선에 눈 하나 꿈쩍하지 않았을까? 보이는 게 자기밖에 없었을까? 한편으로, 만약에 그의 얼굴형이 얇다면, 혹은 안면폭이 넓다면 그의 인생은 어떻게 바뀔까? 물론 이외에도 질문은 한이 없다.

그런데 한 가지 의문이 든다. 과연 물리적인 성형시술이 인생을 바꿀까? 분명한 건, 자신을 포함하여 보는 사람의 시선이, 생각이, 그리고 요구가 바뀌는 건 맞다. 따라서 영향관계에서 완전히 자유로울 수는 없다. 아, '참 자유인의 길'이란 멀고도 험하다.

한편으로, '피할 수 없으면 즐겨라'는 유명한 경구처럼, 어떻게 하면 그 영향관계를 오롯이 즐기며, 자기발전을 감행하고, 나아가 스스로 행복할 수 있을까? 물론 이 책은 후자를 탐구한다. 얼굴과 이야기는 그렇게 춤을 춘다. 서로 바라는 게 있기에.

자고로 사람이란 종족은 개념만으로 행동하지 않는다. 오히려 비유컨대, 혹은 문자 그대로, 그들은 '얼굴'을 보고 행동한다. 즉, 느낌과 몸짓이 엎치락뒤치락 함께 간다. 알게 모르게 영향을 주고받는 상호 관계 속에서. 그러니 칼같이 잘라서 순서대로 진행되는 사안은 사람 사이에서는, 혹은 한 사람의 마음속에서는 사실상 없다. 그래도 시도해볼까? 아, 오늘은 어떤 칼을 쓸지, 조심조심.

: 내부 상황 vs. 외부 상황

▲ 그림 65
〈보좌하는 보살의 두상〉,
북제 왕조, 565-575

▲ 그림 66
〈소크라테스(BC 470-399)의 대리석 두
상〉, 로마 제국시대, 1-2세기,
BC 350 제작된 그리스 청동상(리시포스
(BC 390-300)의 작품으로 추정)의 복제
석상

　　〈얼굴표현표〉의 '천심비'와 관련해서 눈부위에 주목하면, '그
림 65'는 '음기', 그리고 '그림 66'은 '양기'를 드러낸다. 즉, '그림 65'의
눈부위는 그 깊이가 얕고, '그림 66'의 눈부위는 그 깊이가 깊다.

　　그런데 만약에 전자의 눈이 밖으로 돌출되고, 후자의 눈은 안
으로 함몰되어 보인다면, '방향성'이 느껴지는 경우이기에, '음양관
계'를 '후전비'로 파악해야 한다. 그렇다면 '음양의 기운'은 '천심비'
와는 반대되게 마련이다.

▲ 표 31 <비교표>: 그림 65-66

FSMD	그림 65	그림 66
약식	fsmd(+4)=[눈부위]천형, [눈]횡형, [눈]비형, [미간]전방, [눈두덩]습상, [눈두덩]대형, [눈두덩중간]하방, [눈썹]극상방, [눈썹]원형, [코]방형, [콧대]강상, [콧볼]상방, [콧볼]명상, [입]명상, [입술]습상, [입꼬리]하방, [이마]습상, [이마높이]횡형, [발제선]강상, [볼]건상, [얼굴형]천형, [얼굴]원형, [피부]농상	fsmd(+5)=[눈부위]극심형, [눈꼬리]상방, [눈가주름]상방, [콧부리]후방, [눈썹꼬리]하방, [눈썹뼈]강상, [이마높이]종상, [콧대높이]횡형, [팔자주름]횡형, [턱수염]극앙방, [얼굴형]심형, [중안면]후방, [정수리앞]상방, [광대뼈]강상, [피부]담상, [털]곡형
직역	'전체점수'가 '+4'인 '양기'가 강한 얼굴로, [눈부위]는 깊이폭이 얕고, [눈]은 가로폭이 넓으며, [눈]은 대칭이 잘 안 맞고, [미간]은 앞으로 향하며, [눈두덩]은 윤택하고, [눈두덩]은 전체 크기가 크며, [눈두덩중간]은 아래로 향하고, [눈썹]은 매우 위로 향하며, [눈썹]은 사방이 둥글고, [코]는 사방이 각지며, [콧대]는 느낌이 강하고, [콧볼]은 위로 향하며, [콧볼]은 대조가 분명하고, [입]은 대조가 분명하며, [입술]은 윤택하고, [입꼬리]는 아래로 향하며, [이마]는 질감이 윤기나고, [이마높이]는 세로폭이 짧으며, [발제선]은 느낌이 강하고, [볼]은 피부가 건조하며, [얼굴형]은 깊이폭이 얕고, [얼굴]은 사방이 둥글며, [피부]는 털이 옅다.	'전체점수'가 '+4'인 '양기'가 강한 얼굴로, [눈부위]는 깊이폭이 매우 깊고, [눈꼬리]는 위로 향하며, [눈가주름]은 위로 향하고, [콧부리]는 뒤로 향하며, [눈썹꼬리]는 아래로 향하고, [눈썹뼈]는 느낌이 강하며, [이마높이]는 세로폭이 길고, [콧대높이]는 세로폭이 짧으며, [팔자주름]은 가로폭이 넓고, [턱수염]은 매우 가운데로 향하며, [얼굴형]은 깊이폭이 깊고, [중안면]은 뒤로 향하며, [정수리앞]은 위로 향하고, [광대뼈]는 느낌이 강하며, [피부]는 털이 짙고, [털]은 외곽이 구불거린다.

이를테면 눈의 크기가 좀 작더라도 눈동자의 사방으로 흰자위가 다 보이는 사백안(四白眼)인 경우에는 통상적으로 확 튀어나오는 느낌이 든다. 반면에 눈이 들어간 경우에 눈의 크기마저 작으면 쏙 들어가는 느낌이 들고.

하지만, '그림 65'는 흰자위가 적고, '그림 66'은 눈이 크다. 따라서 '후전비'로 점수화할 정도까지는 아니다. 물론 고유의 심미안에 따라 의견은 서로 다를 수 있다. 내 경우에는 두 작품의 눈에서 '방향성'이 느껴지는 건 맞다. 그런데 그리 강하지 않다. 즉, 박차고 나

가려하기보다는, 현재 자신이 처한 자리에 잘 안착된 느낌이 더 강하다. 그래서 나는 이들의 눈을 '천심비'로 파악한다.

물론 기운은 상대적이다. 이를테면 '그림 65'의 경우에 자고 일어나 눈이 좀 더 붓는다면 얼굴에서 밖으로 돌출되는 느낌이 지금보다 강화되므로 '후전비'에 따라 점수화될 여지는 있다. 하지만, 비교대상 없이 나 홀로 얼굴이 평가되거나, 이상적으로는 안으로 함몰된 눈을 가진 얼굴이 바로 옆에 있어야만 더욱 확실하다. 반면에 엄청난 돌출눈을 가진, 예컨대 이 세상을 수호하는 사천왕상이 옆에 있다면, '그림 65'의 눈에서 그런 느낌이 들기란 도무지 쉽지 않다. 아무리 자고 일어나도.

<비교표>에는 이 외에도 다른 항목과 관련된 여러 기운이 기술되어 있다. 이를테면 눈썹의 형태와 위치, 눈의 크기, 그리고 코의 높이 등을 보면 '그림 65'와 '그림 66'의 차이가 확연히 드러난다. 즉, 전자는 더욱 '음기'적이고, 후자는 더욱 '양기'적이다. 하지만, 전자의 경우에는 콧대와 콧볼, 그리고 후자의 경우에는 콧부리와 중안면 등을 보면, 이와는 상반되는 기운을 풍긴다. 따라서 얼굴의 긴장감은 한껏 고조된다.

우선, '그림 65', <보좌하는 보살의 두상(Head of an Attendant Bodhisattva)>의 '기초정보'는 이렇다. 이는 작가미상이다. 작품 속 인물은 보살이다. 그런데 누구인지는 밝혀지지 않았다.

'보살'이란 산스크리트어인 보디사트바(Bodhisattva)의 발음을 글자로 나타낸 보리살타(菩提薩陀)의 줄임말이다. 이는 이상적인 인간상으로서 보통 높은 경지에 이른 구도자를 일컫는다. 그들은 인생사 번뇌의 고리를 끊어 궁극적으로는 해탈을 지향하는 고매한 이들이다.

하지만, 역사적으로 원래는 석가모니 부처만을 보살이라 칭했다. 그런데 대승불교가 확립되면서 중생도 보살이 될 수 있다는 가능성을 열었다. 즉, 다불사상(多佛思想)이 전개되었다. 그리고 보면 보살 개념의 확장은 민주주의의 이상과도 통한다. 결국에는 우리 모두가 다 신이다. 물론 '신'의 개념은 상황과 맥락, 그리고 조건과 기대에 따라 천차만별이지만.

미술관에 따르면, 이 작품은 중국 허베이성에 위치한 샹탕산(响堂山)의 세 개 동굴 중에 중앙 입구를 관장하는 우뚝 솟은 보살의 머리였다고 전해진다. 이는 스님들의 명상과 수행을 위한 특별한 장소였다. 그런데 '보좌하는 보살'이었던 만큼 영원한 절대권력을 가진 유일무이한 신은 아니다. 그리고 이론적으로는 누구나 보살이 될 수 있으니, 이 작품은 일종의 모범사례로서 우리를 성장시키는 교관이라 할 수 있다. 자, 우선 가볍게 한 세트 하실게요. 그리고 1분 쉬고. 어, 집합! '참교육' 한번 들어갈까?

다음, '그림 66', <소크라테스의 대리석 두상(Marble head of Socrates)>의 '기초정보'는 이렇다. 이는 작가미상이다. 작품 속 인물은 소크라테스(Socrates)이다. 그런데 원작은 고대 그리스 시대에 청동으로 제작되었으며, 작가는 리시포스(Lysippos)로 추정된다. 하지만, 안타깝게도 지금은 유실되었다. 따라서 이 작품은 로마제국 시대에 누군가에 의해 복제된 석상이다.

미술관에 따르면, 현재까지 전해져 내려오는 작가미상인 소크라테스 조각상은 사료적인 가치가 있는 것만으로도 30개가 넘는다고 한다. 그리고 보면, 당대에 그의 인기가 어땠을지 짐작이 간다. 아폴론 신전의 신탁에 따르면 소크라테스야말로 세상에서 가장 슬기로운 사람이라는 소문이 파다했을 정도였다. 그야말로 국민 연예

인급? 요즘 식으로 하면 끊임없는 악플 공세에 시달리기도 할 만큼, 큰 주목을 받았다. 혹시 악플(악성 댓글)의 원천은 소피스트(Sophist)?

미술관에 따르면, 이 작품에서 소크라테스는 실레노스(Silenus)를 닮았다. 즉, 잘생겼다기보다는, 다분히 '짐승적'인 얼굴이다. 이는 플라톤을 포함해서 여러 제자들이 그들의 스승, 소크라테스에게 붙였던 별명이기도 하다.

그런데 그리스 시대에는 실제 인물보다는 신화 속 인물, 그리고 사실적이기보다는 이상적인 모습의 조각을 선호했다. 그렇다면 이는 참 예외적인 사례다. 그만큼 소크라테스의 입지가 독특했던 것이다.

참고로, 실레노스는 포도주, 풍요, 그리고 황홀경 등을 관장하는 신, 디오니소스(Dionysus)의 추종자로, 그의 양육자이자 가정교사였다. 원래는 반은 사람, 반은 동물인 숲의 정령, 사티로스(Satyros) 종족 중에 늙은이를 통칭해서 그냥 실레노스라고 불렀는데, 디오니소스의 스승 이름 또한 실레노스였기에, 그 이후로는 관례적으로 그만을 독보적으로 칭하게 되었다.

이는 마치 '예수님'이라 그러면 그분을 떠올리는 것과도 같은 이치다. 실제로 당대에 예수라는 이름은 흔했다. 이런 현상은 저작권이나 상표의 개념과도 비견 가능하다. 이를테면 누군가 유통시킨, 처음에는 그저 상징 언어였을 도상이 어느 순간, 특정 문화에서 당연히 따르는 질서가 되는 경우가 그렇다. 이를테면 기독교의 십자가와 같은 특정 종교의 상징뿐만 아니라, 애플사의 사과 등, 기업의 로고가 다 그런 식이다.

<얼굴표현표>의 '전체점수'는 다음과 같다. '**그림 65**'의 보살, 그리고 '**그림 66**'의 소크라테스는 모두 다 자신이 처한 상황을 강하

게 대면하기에 매우 '양기'적이다. 그런데 보살이 소크라테스보다 상대적으로 여유가 넘친다. 그리고 소크라테스가 보살보다 본능에 충실하다. 눈썹의 모양과 위치, 그리고 코의 높이 등을 보면 이를 알 수 있다. 이와 같이 서로 간에 성향은 상이해도 '전체점수'가 비슷한 경우, 빈번하다.

'포괄적인 평가'는 다음과 같다. 얼핏 보면, 보살은 눈두덩 중간과 코끝, 그리고 입꼬리가 내려가고 콧대가 얇듯이 차분하고 여유로우며 담담하고 집중력이 강하다. 그런데 이는 '음기'적인 특성이다. 하지만, 보살에게는 눈두덩이 크고 코가 단단하며 입이 명확하듯이 이를 뒤집을 만큼의 '양기'적인 요소가 곳곳에 충만하다. '음기'의 요소만을 간직한 개별부위를 도무지 찾지 못할 정도로. 따라서 처음에는 은근해보이지만, 알고 보면 걷잡을 수 없이 강한 성격이라 만만하게 접근했다가는 그야말로 큰 코 다친다. 즉, 인생을 살 줄 아는 노련한 고수다.

반면에 소크라테스는 '그림 62'의 또 다른 소크라테스와 통한다. 하지만, '그림 62'에 비해 좀 삭막하고 초조하다. 눈꼬리가 올라가고 중안면이 들어가고 얼굴과 피부에 굴곡이 심하듯이 근심도 많다. 그리고 눈이 깊숙이 들어가고 이마뼈가 이를 감싸듯이 외부에 대한 경계심이 가득하다. 그런데 정수리 앞이 돌출하고 광대뼈가 강하듯이 벌어지는 일을 마냥 회피하지는 못한다.

'예술적 상상력'과 '비평적 시선'을 위한 몇 가지 질문, 다음과 같다. 우선, 보살은 정말로 '양기'가 충만할까? 눈을 내리깔고 입꼬리가 살짝 억울하게 보이는 데도. 그리고 보살의 성별은 무얼까? 지금 무슨 생각을 하고 있는 걸까? 그런데 이게 지금 가장 행복한 모습일까? 이를테면 입꼬리가 올라가 미소를 띤다면, 그리고 눈이 보

다 자애로운 모습으로 앞을 바라본다면 어떠했을까? 한편으로, 작가는 과연 보살을 만들고 만족했을까? 자신의 의도에 부합했을까? 혹은, 소위 조립설명서를 따라 열심히 모사했을 뿐일까? 그런데 이 얼굴을 만든 작가는 과연 몇 명이었을까? 얼굴의 어느 부위에서 의견이 갈렸을까? 요즘 시대에 태어났다면 과연 어떤 모습으로 보살을 제작할까?

다음, 소크라테스는 자신의 모습에 만족했을까? 사티로스와 같은 짐승적인 얼굴은 왜 지금의 모습으로 도상이 굳어졌을까? 이를테면 콧부리가 움푹 들어간 사람은 무슨 연유로 본능적으로 보일까? 만약에 소크라테스가 보살의 미간과 콧대를 지닌다면, 그리고 피부가 매끈하다면 그에 대한 의미도 달라질까? 혹은, 보살과 소크라테스의 성격이 뒤바뀐다면 둘의 얼굴은 어떻게 다르게 표현되어야 할까? 둘이 친구라면 어떤 점이 잘 맞고 또 안 맞을까? 그런데 리시포스의 원작과 모사작의 의도적인, 혹은 무의식적인 차이는 있을까? 이를테면 그는 점점 더 짐승처럼 그려졌을까, 혹은 그 반대일까? 물론 이외에도 질문은 한이 없다.

여하튼, 둘 다 나름 부산해 보인다. 그들을 뚫어져라 관찰하는 내가 안중에도 없는 양. 특히나 눈빛을 보면 그렇다. 예컨대, 보살은 자기 내면을 목도하며 남아있는 고뇌를 죽이느라 정신이 없다. 반면에 소크라테스는 벌어지는 상황을 예의 주시하며 이를 분석하느라 정신이 없다. 비유컨대, 보살은 현재 전쟁 중이고, 소크라테스에게는 이제 전쟁이 임박했다. 그렇다면 좀 더 기다려 봐야겠다. 내가 들어갈 공간이 생길 때까지.

아, 그런데 눈이 감기네. 눈 맞춰야 하는데. 잠깐만, 눈 좀 붙이고. 그런데 눈을 감으니 내가 이토록 생생하게 보일 줄이야. 그러

고 보니 보살과 소크라테스도 다들 자기 감상하고 있었구나! 아마
도 군침 흘리면서. 재미있었겠다. 역시나 내 방을 나서는 건 몹시도
힘든 일. 각오가 필요하다. 흡.

5 입체: 사방이 둥글거나 각지다

: 만족감 vs. 위기감

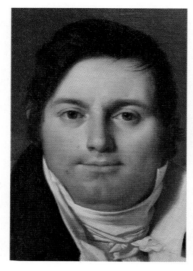

▲그림 67
장 오귀스트 도미니크 앵그르
(1780-1867),
〈조제프-앙투안 몰테도(1775-?)〉, 1810

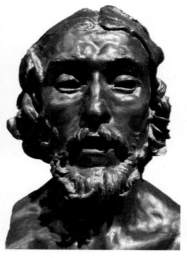

▲그림 68
오귀스트 로댕(1840-1917),
〈세례 요한(BC 1세기 후반-AD 28-36)〉,
1888

　　〈얼굴표현표〉의 '원방비'에 따르면, 외각이 둥근 얼굴형이면 '음기'적이고, 외각이 각진 얼굴형이면 '양기'적이다. 전자의 예는 얼굴에서 뼈대보다 살집이 우세하거나, 특정부위의 형태가 곡선적으로 부드러운 경우이고, 후자의 예는 얼굴에서 살집보다 뼈대가 우세하거나, 특정부위의 형태가 직선적으로 모난 경우다.

　　이와 관련해서 '그림 67'은 '음기', 그리고 '그림 68'은 '양기'를 드러낸다. 물론 '기운의 정도'는 상대적이다. 우선, '그림 67'의 눈,

FSMD	그림 67	그림 68
약식	fsmd(0)=[얼굴]원형, [눈]비형, [눈두덩]소형, [미간]곡형, [눈썹]횡형, [콧대]강형, [인중]소형, [턱]대형, [턱]원형, [턱주름]종형, [옆광대]대형, [이마]대형, [피부]습상, [가르마]측방	fsmd(+3)=[얼굴]방형, [눈]비형, [눈부위]심형, [왼쪽눈]측방, [눈두덩]건상, [코]방형, [콧부리]극후방, [코바닥]후방, [이마]강형, [이마]곡형, [이마높이]횡형, [광대뼈]강상, [피부]담형, [피부]노상, [피부]습상, [발제선]농상, [털]곡형, [옆머리]측방
직역	'전체점수'가 '0'인 '잠기'가 강한 얼굴로, [얼굴]은 사방이 둥글고, [눈]은 대칭이 잘 안 맞으며, [눈두덩]은 전체 크기가 작고, [미간]은 주름지며, [눈썹]은 가로폭이 넓고, [콧대]는 느낌이 강하며, [인중]은 전체 크기가 작고, [턱]은 전체 크기가 크며, [턱]은 사방이 둥글고, [턱주름]은 세로폭이 길며, [옆광대]는 전체 크기가 크고, [이마]는 전체 크기가 크며, [피부]는 윤택하고, [가르마]는 옆으로 향한다.	'전체점수'가 '+3'인 '양기'가 강한 얼굴로, [얼굴]은 사방이 각지고, [눈]은 대칭이 잘 안 맞으며, [눈부위]는 깊이폭이 깊고, [왼쪽눈]은 옆으로 향하며, [눈두덩]은 피부가 건조하고, [코]는 사방이 각지며, [콧부리]는 매우 뒤로 향하고, [코바닥]은 뒤로 향하며, [이마]는 느낌이 강하고, [이마]는 주름지며, [이마높이]는 세로폭이 짧고, [광대뼈]는 느낌이 강하며, [피부]는 털이 짙고, [피부]는 나이 들어 보이며, [피부]는 질감이 윤기나고, [발제선]은 형태가 연하며, [털]은 외곽이 구불거리고, [옆머리]는 옆으로 향한다.

콧대, 턱 등은 '양기'적이다. 이를테면 어떤 연유로든 작품 속 인물이 자꾸 인상을 쓰다 보니, 눈썹이 내려오고 미간에 주름이 잡혔다. 그리고 부드러운 살결과 대비되는 강한 턱이 돋보인다.

다음, '그림 68'의 콧부리, 피부 등은 '음기'이다. 이를테면 작품 속 인물의 안와 부위 눈 주변은 푹 꺼졌다. 게다가 콧부리도 함께 꺼지니, 이마와 콧대가 통하는 길이 딱 단절되었다. 그리고 힘이 빠지는지 입이 벌어졌다.

하지만 '그림 67'과 '그림 68'의 경우에는 '원방비'에서 드러나는 기운의 정도를 뒤집을 만한 세력이 그리 활개를 치는 편은 아니다. 그렇다면 '원방비'를 이 얼굴의 대표적인 지표로 삼을 만하다.

<비교표>에는 이 외에도 다른 항목과 관련된 여러 기운이

기술되어 있다. 따라서 언제라도 다양한 가능성의 씨앗을 염두하고 서로의 역학관계를 예의 주시해야 한다. 세월이 흐르면서 결국에는 '기운의 역전'이 일어날 수도 있으니. 그래서 우리는 어제도, 오늘도 자신의 얼굴을 자꾸만 바라본다. 이를 의식하건 아니건 간에. 물론 문제를 사전에 방지하거나 결의를 다지는 등, 알아서 좋을 건 많다.

우선, '그림 67', <조제프-앙투안 몰테도(Joseph-Antoine Moltedo)의 '기초정보'는 이렇다. 이는 장 오귀스트 도미니크 앵그르(Jean Auguste Dominique Ingres)의 작품이다. 그는 19세기 중반까지 활동한 프랑스 작가이다. 특히, 신고전주의 초상화 계열에서 두각을 나타냈다. 그는 젊은 시절, 한동안 로마에 머물면서 고대 그리스, 로마미술을 연구했다. 하지만, 여기서 그치지 않고 다분히 의도적으로 여인의 몸을 왜곡시키는 등, 새로운 경향을 탐구했다. 비유컨대, 그리스, 로마미술이 정적인 '음기'에 집중한다면, 그의 미술은 동적인 '양기'를 가미한다.

한편으로, 당시에는 많은 부호들이 초상화를 의뢰했기에 앵그르를 비롯한 여러 작가들의 생활이 유지될 수 있었다. 그래서 소위 '증명사진'과도 같은 얼굴들이 역사적으로 엄청나게 양산되었다. 그렇다면 이야말로 자본과 미술이 상생하는 아름다운 유착관계?

물론 19세기에 들어서며 현대적인 사진기가 발명되면서 이 유착관계는 조금씩 어긋나게 된다. 그런데 처참함을 느낀 쪽은 다름 아닌 앵그르와 같은 초상화가들이었다. 당장 밥벌이 전선에 문제가 생겼으니. 하지만, 독이 약이 된다고, 그 때문에 더더욱 미술만이 할 수 있는 가능성을 모색했고, 그래서 결과적으로는 우리가 알고 있는 현대미술이 탄생했다. 그러고 보면, 역시나 좋고 나쁜 건 다 상황과 맥락에 따라 상대적이다. 마치 <음양법칙>처럼. 이건 거

의 진리의 수준?

미술관에 따르면, 조제프-앙투안 몰테도는 프랑스령으로 지중해 북부에 위치한 코르시카섬에서 태어났다. 그는 성공한 사업가이자 발명가였다. 그리고 바티칸 성직자들의 중개인 역할도 했고, 로마 우체국의 책임자이기도 했다. 물론 당대 최대의 갑부는 아니었지만, 혹은 그렇기 때문에 더더욱 자신의 성공한 모습과 권위를 보여주고 싶었다. 그래서 이 작품이 탄생했다.

이 작품은 나폴레옹 집권기에 젊은 시절의 앵그르가 의뢰받아 제작한 여러 초상화 중 하나이다. 당시에 그는 초상화의 배경으로 고대 로마의 풍경을 곧잘 그리곤 했는데, 특히 이 작품에서는 고대 로마의 원형경기장인 '콜로세움(colosseum)'과 그 당시에 가장 오래되고 유명했던 도로인 '아피아 가도(Via Appia)'가 그려져 있다.

그런데 이러한 배경처리 방식은 그만의 전매특허가 아니었다. 오히려, 당시 유럽인들이 선호하는 배경 중 하나였다. 그렇다면 그의 선택은 **'나 홀로 작가정신'**의 발로라기보다는, 소비자의 기호를 적극적으로 반영하고 선도하는 **'디자인 사업가정신'**으로 봐야 한다. 이는 물론 여러모로 중요한 능력이다.

다음, **'그림 68'**, <세례 요한(Saint John the Baptist)>의 '기초정보'는 이렇다. 이는 **오귀스트 로댕(Auguste Rodin)**의 작품이다. 그는 19세기 말부터 20세기 초에 걸쳐 활동한 프랑스 작가이다. 그리고 근대조각의 시조로 추앙 받아왔다. 참고로, 미술사에서 근대회화라 하면 수많은 작가들이 거론되곤 하지만, 근대조각에서 그의 위치는 단연 독보적이다.

그의 조각은 전통적으로 잘 다듬어져 완결된 조각과는 달리 '과정의 맛'을 그대로 살리며 '감정의 분출'을 적극적으로 표현한다.

그렇다면 전통적인 조각이 '음기'라면, 그의 조각은 '양기'이다. 그런데 그의 조각이 돋보인 것은 '양기'가 절대적으로 더 나아서가 아니라, 주변에서 '음기'만 횡횡했기 때문에 상대적으로 그게 필요했던 것이다.

작품 속 인물은 세례 요한이다. 그는 로마시대에 신실한 가정에서 태어나 메시야 예수의 영접을 준비하며 회개의 세례를 전파하는 사역을 활발히 전개했다. 이후에 그의 어머니의 친척인 성모 마리아가 예수님을 낳았고, 예수님은 추후에 세례 요한에게 세례를 받는다. 기록에 따르면 세례 요한은 예수님을 메시야로 인정하고 공경의 예를 갖추었다. 친척 지간에 참 대단하다. 혹은, 그래서 더욱?

원래는 세례 요한이 대중적으로 유명했지만, 이후에는 예수님이 순식간에 이를 넘어선다. 이후에 세례 요한은 갈릴리와 베레아를 통치하는 헤롯왕 안디바(King Herod Antipas, BC 4-AD 39)가 자기 동생의 아내와 결혼하는 사건에 분노해서 이를 강하게 비판하다가 그만 옥에 갇혔고, 추후에는 목 베임을 당하며 세상을 떠났다. 누군가는 그가 하나님의 사역 자체보다 정치에 깊이 관여했던 게 화근이라고 평했지만, 그만큼 열정적으로 세상사에 관심을 가지고 자신의 소신을 밀어붙였으니, 참 대단하다. 그러고 보니 이 작품이 더욱 절절하게 다가온다.

그런데 작품 속 인물이 바로 세례 요한인 것은 작가가 그렇게 명명했기 때문이다. 즉, 만약에 다른 이로 명명했다면 그 의미는 당장 바뀌게 마련이다. 이게 바로 예술의 마법이다. 이를 통해 우리는 작가의 마음 길, 그리고 작품의 마음 길도 걸어보고, 나아가 우리의 마음 길도 걸어본다.

물론 우리의 마음 길은 워낙 넓다. 이를테면 아무리 작가가 우

겨도 그는 더 이상 세례 요한이 아닐 수도 있다. 예컨대, 내 안의 또 다른 나, 혹은 내가 아는 그 사람일 수도 있는 것이다. 하지만, 상관없다. 예술이 본래 그러한 것이니.

　　<얼굴표현표>의 '전체점수'는 다음과 같다. '그림 67'의 조제프-앙투안 몰테도는 매사에 부드럽지만 마음이 뿌듯하니 다분히 '잠기'적이다. 그래서 앞으로는 기운의 향방이 어떻게 변화할지 궁금하다. 만약에 사회적인 자존감을 세우는데 회의가 들며 자조적이 된다면 '음기'가, 반면에 자존감이 더욱 높아지며 떵떵거린다면 '양기'가 강해지지 않을까? 이는 물론 앞으로 걷는 인생길과 이에 따른 자신의 태도에 달렸다.

　　반면에 '그림 68'의 세례 요한은 오랜 세월, 강하게 살아왔지만 이제는 좀 지친 모습이라 바탕은 다분히 '양기'적이지만, 한편으로는 더 이상 힘에 부치기에 결과적으로는 정도껏 '양기'적이다. 그렇다. 세상이 도무지 만만하지가 않다. 그렇다고 성질을 죽일 수도 없고. 어쩌면 이제는 갈 데까지 다 간 것인지도 모른다. 그렇다면 앞으로는?

　　'포괄적인 평가'는 다음과 같다. 조제프-앙투안 몰테도는 눈빛이 또렷하고, 입술을 굳게 다물었는데 이를 받쳐주는 턱의 기운이 튼실하고 전체적인 얼굴형이 부드럽듯이 닥치는 사안을 원만하면서도 깔끔하게 처리한다. 반면에 세례 요한은 이마가 구겨지고 눈두덩이 마르며 콧부리와 코바닥이 들어가듯이 그동안 닳고 달았지만, 아직도 갈급하니 꼭 이루고 싶은 일이 있는 양, 눈앞의 문제를 어떻게든 극복하고자 노력한다. 즉, 전자는 풍요를 원하고 후자는 손해를 감수한다.

　　'예술적 상상력'과 '비평적 시선'을 위한 몇 가지 질문, 다음과

같다. 우선, 조제프−앙투안 몰테도는 이 작품을 통해 무엇을 원했을까? 그는 배경이 마음에 들었을까? 혹은, 다른 배경으로는 무엇이 어울릴까? 만약에 그의 눈, 코, 입이 덜 긴장하고 더 선해 보인다면, 여러모로 영향관계가 어떻게 달라질까? 내가 작품을 손본다면 얼굴의 어디를 어떻게 교정할까? 그리고 왜?

다음, 세례 요한은 지금 뭘 원하는 것일까? 피로감이 상당해 보이는데 혹시, 조제프−앙투안 몰레도와 같은 얼굴형으로 이를 그대로 표현하는 게 가능할까? 만약에 그렇지 않다면, 조제프−앙투안 몰레도는 그러한 심상을 느낄 자격조차도 없는 것일까? 그게 아니라면 조형은 왜 딴 말을 하는가? 그리고 어떤 지점에서 합쳐지는가? 과연 둘의 얼굴 특성을 바꾼다면 영향관계가 어떻게 바뀔까? 이를테면 그의 눈두덩과 코와 볼이 살집이 많고 탱탱하다면? 혹은, 윤기가 흐르는 작품의 재료적 특성상, 피부가 습윤하게 느껴지는데, 만약에 건조한 재료라면? 그리고 그의 눈꼬리를 내리거나 올린다면?

물론 이외에도 질문은 한이 없다. 그런데 이제는 그들의 질문을 기다릴 차례다. 가만, 얼굴 표정 좀 가다듬고. 얼굴형은 지금 당장 어떻게 할 수가 없으니, 인상 한번 제대로 쓰고 시작하자. 그런데 이게 하나의 사진으로 고착화되면, 사람들은 자칫 그게 다인 줄 알기 십상이다. 갑자기 세례 요한이 '내 말이!'라고 하는 것만 같다. 혹시 굴욕조각? 그래서 세심한 주의가 필요하다. 자, 이제 갈게요.

: 외로움 vs. 보듬음

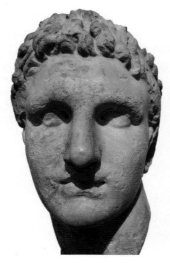

▲ 그림 69
〈헬레니즘 시대 통치자의 대리석 두상〉,
로마 제국시대, 1세기 혹은 2세기,
BC 3세기 초에 제작된 그리스 초상의 복
제 혹은 변용

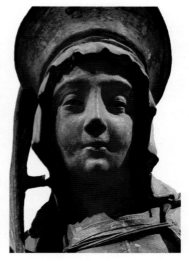

▲ 그림 70
〈트로아의 성 사비나 혹은 성 시라〉,
프랑스 샹페인 트로아, 1510-1520

　　〈얼굴표현표〉의 '원방비'와 관련해서 코 부위에 주목하면,
'그림 69'는 '음기', 그리고 '그림 70'은 '양기'를 드러낸다. 이는 골격
보다는 살집의 차이가 결정적이다. 그렇다면 전자는 후자에 비해
더욱 따뜻하고, 후자는 전자에 비해 더욱 날카롭다.

　　〈비교표〉에는 이 외에도 다른 항목과 관련된 여러 기운이
기술되어 있다. 이를테면 '그림 69'의 경우에는 코가 둥근 건 '음기'
이지만, 코가 크고 콧대가 곧고 넓은 건 '양기'의 특성이다. 그리고
'그림 70'의 경우에는 코가 모나고 휜 건 '양기'이지만, 코가 작고 콧
대가 얇은 건 '음기'의 특성이다. 이와 같이 '음기'와 '양기'는 한 부

FSMD	그림 69	그림 70
약식	fsmd(-2)=[코]원형, [코]극대형, [콧대]직형, [콧대폭]횡형, [코끝]하방, [코끝]습상, [눈꼬리]하방, [눈썹]농상, [입꼬리]하방, [턱]습상, [턱]전방, [턱]측방, [귀]하방, [정수리]상방, [얼굴]농상, [피부]건상, [털]곡형	fsmd(+8)=[코]방형, [콧대]측방, [콧대폭]종형, [코끝]전방, [코끝]상방, [볼]대형, [눈중간]상방, [눈사이]횡형, [눈썹]극상방, [눈썹꼬리]하방, [입]극소형, [입]강상, [턱끝]강상, [얼굴형]심형, [하안면]소형, [피부]건상
직역	'전체점수'가 '-2'인 '음기'가 강한 얼굴로, [코]는 사방이 둥글고, [코]는 전체 크기가 매우 크며, [콧대]는 외곽이 쫙 뻗고, [콧대폭]은 가로폭이 넓으며, [코끝]은 아래로 향하고, [코끝]은 질감이 윤기나며, [눈꼬리]는 아래로 향하고, [눈썹]은 털이 옅으며, [입꼬리]는 아래로 향하고, [턱]은 질감이 윤기나며, [턱]은 앞으로 향하고, [턱]은 옆으로 향하며, [귀]는 아래로 향하고, [정수리]는 위로 향하며, [얼굴]은 털이 옅고, [피부]는 건조하며, [털]은 외곽이 구불거린다.	'전체점수'가 '+8'인 '양기'가 강한 얼굴로, [코]는 사방이 각지고, [콧대]는 옆으로 향하며, [콧대폭]은 가로폭이 좁고, [코끝]은 앞으로 향하며, [코끝]은 위로 향하고, [볼]은 전체 크기가 크며, [눈중간]은 위로 향하고, [눈사이]는 가로폭이 넓으며, [눈썹]은 매우 위로 향하며, [눈썹꼬리]는 아래로 향하며, [입]은 전체 크기가 매우 작고, [입]은 느낌이 강하며, [턱끝]은 느낌이 강하고, [얼굴형]은 깊이폭이 깊으며, [하안면]은 전체 크기가 작고, [피부]는 건조하다.

위 안에서도 얽히고설키게 마련이다. 다른 부위는 두말할 것도 없고. 따라서 세심한 주의가 필요하다.

우선, '그림 69', <헬레니즘 시대 통치자의 대리석 두상(Marble head of a Hellenistic ruler)>의 '기초정보'는 이렇다. 이는 작가미상이다. 작품 속 인물이 누구인지는 밝혀지지 않았다. 그리고 이는 그리스 시대의 미술작품을 로마 시대에 복제한 것이다.

이 조각은 마치 주변에서 볼 수 있을 법한 친근한 느낌이 강하다. 그리스미술이 통상적으로 추구했던 이상적인 미감보다는. 아니, 내가 막 생겼다고? 그렇다면 이는 실제 인물이었을 가능성이 농후하다. 개성은 '사람의 맛'이 원조다. 상품을 판매하는 기업 등은 이

를 따라하는 거고.

이를테면 다른 얼굴부위에 비해 상대적으로 부담스러운 방방한 코끝과 얼버무린 합죽이형 입, 그리고 구렁이 담 넘어가듯 흘러가며 돌출한 이마뼈 등을 보면, 분명히 개성이 넘친다. 작가도 당연히 이를 고려했을 것이다. 설마 자연의 침식이 이 모든 걸 다 했을 리는 없고. 혹시 자연이야말로 최고의 작가?

미술관에 따르면, 양식상의 특징으로 볼 때, 머리에 쓴 장식은 통치자의 권위를 표현한 것이다. 그리고 4세기 초에 알렉산더 대왕이 점령한 신제국을 여러 마케도니아 왕들이 통치하게 되었는데, 아마도 그중에 하나가 아닐까 추측된다. 그러고 보면, 중앙의 알렉산더 대왕이 젊었던 만큼, 지역의 왕 또한 젊은 것이 인상적이다. 역시, 끼리끼리 논다는?

다음, '그림 70', <트로아의 성 사비나 혹은 성 시라(Saint Savina of Troyes or Saint Syra)>의 '기초정보'는 이렇다. 이는 작가미상이다. 작품 속 인물이 누구인지는 논란의 여지가 있다. 하지만, 아마도 둘 중에 하나라는 잠정적인 결론에 이르렀다. 성 사비나(Saint Savina)이거나 성 시라(Saint Syra)라는.

미술관에 따르면, 성 사비나와 성 시라에게는 공통점이 많다. 우선, 그들은 모두 초창기에 활동했던 기독교 성자로서 프랑스의 샹파뉴(Champagne) 지역에서 공경되었다. 그리고 통상적으로 둘 다 책을 들고 있는 경건한 어린 신앙인으로 묘사되었다. 게다가, 입고 있는 모자와 옷, 그리고 다른 장신구도 공통적이다. 따라서 겉모습으로는 구별이 영 힘들다.

성 사비나는 또 다른 성녀가 된 하녀 세라피아(Serapia)가 전도해서 신앙인이 되었다. 그런데 로마 시대의 기독교 박해로 말미암

아 하녀가 먼저 순교하고, 이후에는 성 사비나도 순교했다. 한편으로, 성 시라는 아일랜드에서 태어났으나, 수도생활을 위해 프랑스로 이주했다. 그리고 그녀의 자매와 형제도 성자다.

<얼굴표현표>의 '전체점수'는 다음과 같다. '그림 69'의 통치자는 눈과 입이 처지니 그늘져 보여 '음기'적이다. 그리고 코가 크고 콧대가 곧고 넓어 '양기'가 넘치지만, 한편으로는 코가 살집이 많고 처지며 윤기가 흐르는데다가, 얼굴 전체로 볼 때에는 코가 나홀로 섬이라 그런지 외로운 형국이다. 즉, 이를 굳건하게 감싸며 도와주는 요소가 없으니, 뭔가 음산하다. 그나마 턱이 도우려 하는데 옆으로 치우친 게 좀 따로 논다.

반면에 '그림 70'의 성 사비나 혹은 성 시라는 코와 턱이 뾰족하니 명쾌해 보여 '양기'적이다. 그리고 볼이 크며 입이 굳세고 얼굴이 입체적인 등, 여러 다른 부위가 이러한 **'기운의 방향'**을 도와준다. 하지만, 눈이 처지고 입과 하안면이 작은 등, **'반작용의 힘'**도 상존한다. 물론 통상적으로 이와 같은 **'균형관계'**가 발견되지 않는 얼굴은 위태롭기 마련이다. 너무 기울어져서.

'포괄적인 평가'는 다음과 같다. 통치자는 코를 제외하고는 얼굴이 전반적으로 흐릿하듯이 소극적이고 조용한 기질이다. 하지만, 코는 거대하고 코끝은 번들대듯이 순간에 눈치 안 보고 몰아치는 힘이 강하다. 따라서 심기를 건드리지 않게 조심해야 한다.

반면에 성 사비나 혹은 성 시라는 코와 턱을 잇는 얼굴의 중심이 얇고 분명하듯이 섬세하고 까다로운 기질이다. 하지만, 눈 사이는 멀고 눈은 처지며 눈썹은 높듯이 한편으로는 이해심이 넓다. 따라서 당장 하지 말라는 행동만 주의하면 된다.

그렇다면 통치자는 우선은 '음기'적이지만, 한없이 공격적일 때

가 있고, 성 사비나 혹은 성 시라는 우선은 '양기적'이지만, 한없이 보듬어줄 때가 있다. 따라서 총체적으로 드러나는 '기운의 성향'만으로 사람을 섣불리 판단해서는 안 된다. 오히려, 이를 구성하는 요소들을 전체와의 관계 속에서 필요에 따라 의미화 할 줄 알아야 한다.

이와 같이 모든 것은 복합적이다. 그렇다면 겉으로 드러나는 조형이 실제 내용과 일대일의 상징적인 대응, 즉 **'동일률의 관계'**가 되는 일은 좀처럼 없다. 더불어, 그 관계는 우리의 공감각에 기초해서 연상된 것이기에 다분히 임의적이다.

하지만, <얼굴표현표>의 개별항목들이 가지는 **'명명의 힘'**, 즉 애매한 영역을 명쾌한 기준으로 규정하는 속성은 사상의 전개에 큰 도움이 된다. 나 또한 이 개념을 사용하기 전에는 '얼굴읽기'의 수준이 지금과 같지는 않았다. 비유컨대, 두괄식 구성 등, 문단을 조직하는 방법을 알면 글을 쓰거나 분석하기가 훨씬 수월해진다.

물론 이 책은 간략한 소개의 수준이다. 만약에 공을 들어 '기술표'를 확장하고, 그 내용을 하나하나 심화해본다면 '얼굴읽기' 하나로 시간 다 간다. 그렇다면 관건은 장점을 극대화하고, 단점을 극소화하는 기술이다.

'예술적 상상력'과 '비평적 시선'을 위한 몇 가지 질문, 다음과 같다. 우선, 통치자는 왜 우울해보일까? 혹시 알렉산더 대왕과의 관계는 어떨까? 일종의 자격지심이 있는 것일까? 코끝은 왜 이렇게 반질거릴까? 이는 물론 관람객들의 손때에 의한 농간이다. 하지만 상상컨대, 그는 틈만 나면 자신의 코끝을 만진다. 불안해서다. 즉, 코끝은 불안감의 상징이다. 과연 그럴까? 혹은, 실제로 그는 그렇게 생기지도 않았다. 그렇다면 작가의 의도가 크게 반영된 것일까? 과연 그는 이 작품을 보고 행복했을까? 그런데 이는 애초에 그를 위

한 용도가 아니었을지도 모른다. 그렇다면 이 작품은 어디에 왜 설치된 것일까? 한편으로, 얼굴부위의 어디를 수정하면 기운의 정도가 확 변할까? 그리고 왜?

다음, 성 사비나 혹은 성 시라가 역사적으로 혼동되는 이면의 이유는 뭘까? 미술작품은 과연 그들의 모습을 충실히 반영할까? 만약에 아니라면 어떤 점이 과장되었을까? 이를테면 콧대가 얇고 약간 휜 것은 실제의 반영일까, 작가의 의도일까, 아니면 그저 실수일 뿐일까? 그리고 이걸 바라보는 우리에게 이는 과연 어떤 의미로 다가올까? 한편으로, 그들이 이 작품을 보면 어떤 생각을 할까? 그리고 그들의 생애가 사료적인 가치가 약하다면, 사람들의 기대가 투영된 기념적인 담론은 과연 어떤 부분이 왜곡된 걸까? 그리고 왜? 나아가, 이는 조형의 어느 부분과 통할까? 이를테면 그들의 코는 원래 주먹코였을까? 그렇다면 이를 지금과 같이 바꿈으로써 얻는 효과는 과연 무엇일까? 마치 예수님의 모습을 유럽 백인 남자의 형상으로 바꾸듯이.

물론 이외에도 질문은 한이 없다. 그리고 이 책의 다양한 질문들은 새로운 마음 길을 여는 수많은 문 중에서 내가 당장 주목한 고작 몇 개일 뿐이다. 그런데 문을 여는 순간, 각자의 눈에는 다른 세상이 펼쳐진다. 하지만, 이와 관련된 수많은 이야기들은 이 책에 쓰여 있지 않다. 따라서 행간의 의미는 이를 발견하는 사람의 몫이다. 얼굴의 의미는 이를 발견하는 사람의 몫이듯이. 아, 얼굴의 이 부위에 당장 밑줄 쫙. 그런데 형광 팬이 어디 있더라.

6 표면: 외곽이 주름지거나 평평하다

: 넘어감 vs. 대면함

▲ 그림 71
〈아라한의 두상〉,
중국 당나라 왕조, 8-9세기

▲ 그림 72
〈미륵보살 입상(미래부처님)〉,
파키스탄(간다라 고대지역), 3세기

　　＜얼굴표현표＞의 '곡직비'에 따르면, 피부에 주름이 많으면 '음기'적이고, 적으면 '양기'적이다. 그런데 어떤 사람은 얼굴에 골고루 주름이 있는가 하면, 다른 사람은 특정부위에만 주름이 있다. 그리고 나이가 많은데 상대적으로 주름이 적은 경우도 있고, 나이가 어린데 주름이 있는 경우도 있다. 따라서 주름은 ＜얼굴표현표＞의 다른 기준과 마찬가지로 상대적으로 파악해야 한다.

　　이와 관련해서 '그림 71'은 '음기', 그리고 '그림 72'는 '양기'를 드러낸다. 그런데 '그림 71'을 보면, 주름이 더 많이 응축되어 있는 부

▲ 표 34 <비교표>: 그림 71-72

FSMD	그림 71	그림 72
약식	fsmd(+8)=[얼굴]극곡형, [얼굴]원형, [얼굴]유상, [윗이마폭]종형, [이마주름]비형, [이마뼈]강상, [눈썹중간]상방, [미간주름]횡형, [눈두덩]대형, [눈]횡형, [눈사이]횡형, [눈가주름]곡형, [콧부리]후방, [코]강상, [인중]대형, [팔자주름부위]측방, [윗입술]명상, [윗입술]대형, [턱]횡형, [귀]극대형, [귀]하방, [정수리좌우]비형, [볼]청상, [피부]노상	fsmd(+11)=[얼굴]직형, [눈]강상, [눈]횡형, [눈]측방, [눈사이]횡형, [눈두덩]명상, [눈썹]강상, [눈썹]원형, [눈썹뼈]명상, [발제선]명상, [코끝]하방, [입]비형, [턱]소형, [턱]방형, [얼굴형]심형, [피부]청상, [콧수염]명상, [콧수염]측방, [털]곡형
직역	'전체점수'가 '+8'인 '양기'가 강한 얼굴로, [얼굴]은 매우 주름지고, [얼굴]은 사방이 둥글며, [얼굴]은 느낌이 부드럽고, [윗이마폭]은 가로폭이 좁으며, [이마주름]은 대칭이 잘 안 맞고, [이마뼈]는 느낌이 강하며, [눈썹중간]은 위로 향하고, [미간주름]은 가로폭이 넓으며, [눈두덩]은 전체 크기가 크고, [눈]은 가로폭이 넓으며, [눈사이]는 가로폭이 넓고, [눈가주름]은 주름지며, [콧부리]는 뒤로 향하고, [코]는 느낌이 강하며, [인중]은 전체 크기가 크고, [팔자주름부위]는 옆으로 향하며, [윗입술]은 대조가 분명하고, [윗입술]은 전체 크기가 크며, [턱]은 가로폭이 넓고, [귀]는 전체 크기가 매우 크며, [귀]는 아래로 향하고, [정수리좌우]는 대칭이 잘 안 맞으며, [볼]은 살집이 탄력 있고, [피부]는 나이 들어 보인다.	'전체점수'가 '+11'인 '양기'가 강한 얼굴로, [얼굴]은 평평하고, [눈]은 느낌이 강하며, [눈]은 가로폭이 넓고, [눈]은 옆으로 향하며, [눈사이]는 가로폭이 넓고, [눈두덩]은 대조가 분명하며, [눈썹]은 느낌이 강하고, [눈썹]은 사방이 둥글며, [눈썹뼈]는 대조가 분명하고, [발제선]은 대조가 분명하며, [코끝]은 아래로 향하고, [입]은 대칭이 잘 안 맞으며, [턱]은 전체 크기가 작고, [턱]은 사방이 각지며, [얼굴형]은 깊이폭이 깊고, [피부]는 살집이 탄력있으며, [콧수염]은 대조가 분명하고, [콧수염]은 옆으로 향하며, [털]은 외곽이 구불거린다.

위가 있다. 이마의 중간, 미간, 눈밑, 눈가, 그리고 팔자주름 주변이 그렇다. 반면에 볼은 상당히 탱탱하다. 그렇다면 이들은 서로 넣었다 뺐다 하면서 긴장한다. 즉, 리듬을 탄다.

한편으로, '그림 72'는 아이가 아님을 고려할 때 의술의 힘을 빌린 것처럼 주름이 없다. 그러니 이마뼈 때문에 생기는 이마 중간의 미세한 주름이 띌 정도다. 결과적으로 '기술표'에 점수화되지는 않았지만, 나 또한 이를 자꾸 보게 되었다. 비유컨대, 갑자기 강박을 때리

니 어쩔 수가 없었다. 벌써 이마뼈에 점수를 부여했으니 망정이지.

<비교표>에는 이 외에도 다른 항목과 관련된 여러 기운이 기술되어 있다. 그런데 '그림 71'은 상대적으로 길다. 그만큼 수많은 요소들이 치고 박고 싸운다. 하지만, 결과적으로 기운은 크게 기운다. 반면에 '그림 72'는 명쾌하다. 비유컨대, 축구에서 한 편이 계속적으로 골을 넣는 형국이다. 기운이 기우는 게 의미가 없을 정도로.

우선, '그림 71', <아라한의 두상(Head of a luohan)>의 '기초정보'는 이렇다. 이는 작가미상이다. 작품 속 인물은 아라한(Arhat)이다. 아라한은 본래는 석가모니 부처를 일컬었지만, 이후에는 소승불교의 수행자들 중에서 최고의 경지에 오른 사람들을 두루 칭하게 되었다. 이들은 소위 '무학(無學)의 경지'에 올랐다고 하며, 아직 수련이 필요한 '유학(有學)의 단계'와 구분한다.

미술관에 따르면, 작품 속 인물은 역사적인 석가모니 부처님(Buddha Shakyamuni)을 직접 보좌한 제자였던 노승, 카시야파(Kashyapa)이다. 그는 초창기 진정한 아라한 중에 한 명이었다. 이 작품은 아마도 석가모니 부처를 중간에 두고 양 옆에 또 다른 제자인 아난다(Ananda)와 함께 있었을 것으로 추정된다. 원래는 삼총사였는데, 홀로 남아 아쉽겠다.

다음, '그림 72', <미륵보살 입상(Standing Bodhisattva Maitreya)>의 '기초정보'는 이렇다. 이는 작가미상이다. 미술관에 따르면, 작품 속 인물은 미륵보살로 추정된다. 머리위의 리본모양과 왼손에 들고 있는 특별한 물병 때문이다. 게다가, 이 얼굴은 여러 조각상에 거의 동일하다. 개인적으로는 마치 유명한 배우가 여러 영화에 출현하듯이 자꾸 만나니 반갑다. 안녕? 역시, 연기파야. 아, 이분은 나 모르지…

미륵보살의 역할은 석가모니 부처님이 미처 구제하지 못한 중생들을 모두 다 구제하는 것이다. 그리고는 다음 대의 부처가 된다. 비유컨대, 결국에는 왕이 될 팔자의 왕자이다. 그러니 주가가 높을 수밖에.

미륵보살은 대승불교의 보살로 미래불(未來佛)과 당래불(當來佛)로 구분이 가능하다. 전자는 석가모니 부처님이 입멸하고 나서 56억 7천만년이 지나 다시 오시는 부처님, 그리고 후자는 내가 살아있을 때 오시리라 기대되는 부처님이다.

그런데 전자의 구원관은 너무나도 먼 나머지 도무지 손에 잡히질 않는다. 그래서 많은 이들은 후자를 기대한다. 그러다보니 이를 이용해서 사기를 치는 경우가 역사적으로 끊이지 않았다고 한다. 그리고 보면 사기는 사람의 역사만큼이나 길다. 즉, '고단수의 사기'는 사람과 동물을 구분하는 유용한 지표가 된다.

<얼굴표현표>의 '전체점수'는 다음과 같다. '그림 71'의 아라한은 표현이 매우 적극적이고 풍부하니 매우 '양기'적이다. 이를테면 이마주름이 비대칭이고, 미간주름이 수직으로 패였다. 고민이 정말 많은 듯. 물론 '음기'적인 표현도 많다. 하지만, '양기'적인 표현이 압도적이다. 그러니 도무지 가만히 있을 분이 아니다.

반면에 '그림 72'의 미륵보살은 막힘이 없이 자기 스스로 자신감이 넘치기에 무지막지하게 '양기'적이다. 생각해보면, 아무리 치고 올라가는 사람이라 하더라도 가끔씩은 자신을 누르는 게 정상인데. 그의 경우에는 눈 사이가 넓고 코끝이 좀 내려간 점, 그리고 점수화될 정도는 아니었지만, 이마 주름이 살짝 잡히거나 콧부리가 약간 들어간 점을 제외하면 '양기'가 얼굴 전체를 압도한다. 그러니 자신이 가는 길이 아주 명쾌한 분이다.

여기서 주의할 점! 아라한보다 미륵보살이 '양기'가 넘친다고 해서 꼭 '공격력'이 강한 것만은 아니다. 그저 스스로 공격에 치중하는 것일 뿐. 비유컨대, 축구를 할 때 공격에만 집중하다 보면 실책을 범하기 쉽다. 오히려, 수비에 집중하거나, 공격인지 수비인지 갈팡질팡 도무지 알 수가 없을 때에 승기를 잡는 경우도 많다. 그렇다면 만약에 내가 미륵보살이라면 이 점에 유념해야겠다. 주름 한 점 없이 탱탱한 얼굴이 사람을 꼭 강하게 만드는 건 아니다.

'포괄적인 평가'는 다음과 같다. 아라한은 얼굴의 이곳저곳이 찌그러졌듯이 상대방을 무장해제 시키기에 좋은 얼굴을 하고는 자신의 의도를 잘 관철시킨다. 즉, 어느새 고개를 끄덕이게 한다. 반면에 미륵보살은 얼굴이 매우 반반하듯이 상대방을 긴장시켜 자신과의 대면을 준비시킨다. 즉, 정신 바짝 차리게 한다.

물론 서로에게는 장단점이 있다. 모든 얼굴이 그렇듯이 자신을 잘 아는 게 논의의 시작이다. 즉, 양자 모두 아직까지는 장점을 살리고 단점을 죽일 **처신의 기회**가 있다. 그렇다면 구체적으로는 어떻게? 그것이 문제로다. 이를테면 아라한은 그냥 넘어가지 말고 자신에게 솔직해지자. 미륵보살은 바로 속단하지 말고 겸손해지자. 여하튼, 둘 다 잘하면 구원자, 잘못하면 사기꾼 된다.

'예술적 상상력'과 '비평적 시선'을 위한 몇 가지 질문, 다음과 같다. 우선, 아라한의 구겨진 이마, 그리고 위로 갈수록 좁아지며 정수리 좌우가 기울어진 머리통이 의미하는 바는 과연 뭘까? 벌어진 눈사이는? 아랫입술보다 크고 명확한 윗입술은? 힘을 준 턱은, 그리고 탱탱한 볼은? 이와 같이 그의 얼굴에는 잔칫상이 따로 없다. 한편으로, 그의 속마음도 잔칫상일까? 혹은, 정갈하게 한 가지에만 집중하고 있을까? 부처님과 그의 얼굴의 공통점과 차이점은 무엇일

까? 그리고 그게 내게는 무엇을 의미할까? 그는 도대체 왜 내 앞에서 웃는 것일까? 그리고 그에게 보이는 나의 암묵적인 반응은 뭘까?

다음, 미륵보살은 정말로 기운이 일방적으로 쏠리는 걸까? 입술이 비뚤어진 이유는 뭘까? 아라한과 미륵보살 중에서 누가 나를 더 무시할까? 알게 모르게. 그런데 얼굴이 그렇다고 해서 마음도 그럴까? 조형과 내용에서 과연 어떤 점이 통하고 어긋날까? 그리고 이를 판단하는 근거는 뭘까? 부처님과 그의 공통점, 그리고 차이점은 얼굴 어디에서 드러날까, 그리고 왜? 한편으로, 그가 성격이 좋게 보이려면 어떤 식으로 얼굴표정을 지어야 할까? 얼굴 어디를 바꾸면 느낌이 확 바뀔까? 물론 이외에도 질문은 한이 없다.

경험적으로, <얼굴표현표>에 따라 다양한 얼굴의 '전체점수'를 산출하다보면, '음기'는 한번 치우쳐도 자꾸 반대로 튕겨나가는 경향을 보이고, '양기'는 한번 치우치면 자꾸 앞으로 나가려는 경향을 보인다. 그런데 이는 '음기'와 '양기'의 일반적인 특성이기도 하니, 일면 그럼직하다. 물론 이 책을 통틀어, 여기서 말하는 두 기운은 남녀 성별차이를 상정하지 않는다. 오히려, 누구나 가질 수 있는 특성이다.

그런데 극단적인 집단으로 비교할 경우에는 **'양기 극강형'** 얼굴이 **'음기 극강형'** 얼굴보다 숫자가 더 많을까? 혹은, 그게 정상일까? 이는 혹시 우리 사회가 알게 모르게 사방에서 '양기'를 우대해서 그런 건 아닐까? '양기'만 다리를 쭉 펴고 잘 수 있게 하는 모종의 기울어진 운동장? 그렇다면 오늘은 자기 전에 '음기 극강형' 얼굴을 한번 그려봐야겠다. 자, 어디부터 시작할까? 음…

: 소요 vs. 고요

 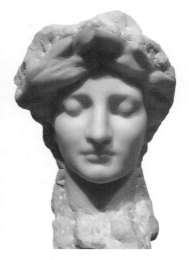

▲ 그림 73
베를린기에로(1228까지 활동, 1236
혹은 이전 사망),
〈성모 마리아와 아기 예수님〉,
1230년대 추정

▲ 그림 74
윌리엄 오드웨이 파트리지(1861-1930),
〈평화〉, 1898

　〈얼굴표현표〉의 '곡직비'와 관련해서 미간 부위에 주목하면, '그림 73'은 '음기', 그리고 '그림 74'는 '양기'를 드러낸다. 물론 '그림 73'은 과장된 경우이다. 다른 부위는 빤빤한데 특정 부분만 과대하게 주름지고, 나아가 '방향성'마저 드러날 정도이니. 하지만 충분히 가능하다. 성모 마리아와 같이 특별한 경우라면.

　그런데 실제로 수많은 성화에서는 성모 마리아의 미간이 '그림 74'와 더 흡사하다. 그렇다면 '그림 73'의 특이함이 더욱 특별한 가치로 다가온다. 통상적으로, 얼굴은 개성이 강할수록 기운이 세다. 그래서 주목하게 된다. 아, '그림 74'가 '그림 73'의 미간을 뺏어갔구나.

▲ 표 35 <비교표>: 그림 73-74

FSMD	그림 73	그림 74
약식	fsmd(-6)=[미간]극곡형, [미간주름]극하방, [눈]횡형, [눈꼬리]측방, [눈썹]횡형, [눈썹꼬리]하방, [콧대높이]종형, [콧대폭]종형, [코끝]극하방, [콧볼]상방, [입]극소형, [입]강상, [턱]원형, [얼굴형]종형, [안면]명상, [중안면]대형	fsmd(0)=[피부]직형, [피부]습상, [피부]유상, [피부]농상, [눈사이]횡형, [눈두덩]습상, [미간]대형, [미간]전방, [콧대]강상, [콧대폭]횡형, [이마높이]횡형, [눈썹]농상, [눈썹꼬리]하방, [턱끝]명상, [얼굴형]심형, [얼굴]극균형, [안면]탁상, [하안면]소형
직역	'전체점수'가 '-6'인 '음기'가 강한 얼굴로, [미간]은 매우 주름지고, [미간주름]은 매우 아래로 향하며, [눈]은 가로폭이 넓고, [눈꼬리]는 옆으로 향하며, [눈썹]은 가로폭이 넓고, [눈썹꼬리]는 아래로 향하며, [콧대높이]는 세로폭이 길고, [콧대폭]은 가로폭이 좁으며, [코끝]은 매우 아래로 향하고, [콧볼]은 위로 향하며, [입]은 전체 크기가 매우 작고, [입]은 느낌이 강하며, [턱]은 사방이 둥글고, [얼굴형]은 세로폭이 길며, [안면]은 대조가 분명하고, [중안면]은 전체 크기가 크다.	'전체점수'가 '0'인 '잠기'가 강한 얼굴로, [피부]는 평평하고, [피부]는 피부가 촉촉하며, [피부]는 느낌이 부드럽고, [피부]는 털이 옅으며, [눈사이]는 가로폭이 넓고, [눈두덩]은 윤택하며, [미간]은 전체 크기가 크고, [미간]은 앞으로 향하며, [콧대]는 느낌이 강하고, [콧대폭]은 가로폭이 넓으며, [이마높이]는 세로폭이 짧고, [눈썹]은 털이 옅으며, [눈썹꼬리]는 아래로 향하고, [턱끝]은 대조가 분명하며, [얼굴형]은 깊이폭이 깊고, [얼굴]은 대칭이 매우 잘 맞으며, [안면]은 대조가 흐릿하고, [하안면]은 전체 크기가 작다.

그렇다면 왜?

　　<비교표>에는 이 외에도 다른 항목과 관련된 여러 기운이 기술되어 있다. 이를테면 '그림 73'은 전반적으로 '음기형' 얼굴이지만, 눈이 넓고 눈꼬리가 옆으로 찢어지며, 입은 굳게 다문 모습이라 '양기' 방향으로의 '균형관계'를 나름대로 시도한다. 물론 '음기'가 압도적이라 힘에 부치긴 하지만서도.

　　반면에 '그림 74'는 양쪽 기운이 팽팽하게 맞선다. 살펴보면 대부분의 개별부위에서 '음기'와 '양기'가 접전을 펼치고 있다. 그렇다면 얼핏 전반적인 얼굴은 고요해보이고, 제목은 '평화'이지만, <음양법칙>의 장으로 보자면 말 그대로 폭풍 속 고요다. 즉, 평화롭지

않기에 이를 갈구하는 것이다.

우선, '그림 73', <성모 마리아와 아기 예수님(Madonna and Child)>의 '기초정보'는 이렇다. 이는 베를린기에로(Berlinghiero)의 작품이다. 그는 13세기 전반에 활동한 이탈리아 작가이다. 그런데 아쉽게도 현재 확인된 그의 진품은 두 점뿐이다. 참고로, 세 명의 아들 모두 화가이다. 아, 그렇다면 그 사이에 무슨 일이 있었던 걸까? 이렇듯 족보 관리는 항상 중요하다. 물론 내 소관을 떠난 경우에는 어쩔 도리가 없지만.

작품 속 인물은 아기 예수님을 왼손으로 안고 있는 성모 마리아(Maria)이다. 성경에 따르면, 그녀는 예수님의 어머니로서 천사의 계시로 그를 처녀 잉태하였다. 그녀는 가톨릭교회에서는 일찌감치 최고의 성인으로 공경의 대상이다. 이 작품에서 그녀는 오른손으로 아기 예수님을 가리키고 있으며, 예수님은 고대 철학자의 옷을 입고 왼손에는 두루마리를 들고 있다.

다음, '그림 74', <평화(Peace)>의 '기초정보'는 이렇다. 이는 윌리엄 오드웨이 파트리지(William Ordway Partridge)의 작품이다. 그는 18세기 말에서 19세기 초에 걸쳐 활동한 미국 작가이다. 당시에 의뢰받아 제작된 조각품이 아직도 여러 공공기관에 설치되어 있다.

미술관에 따르면, 이 작품이 처음 전시된 1898년은 미국과 스페인 간에 전쟁이 발발한 격동의 해이다. 그리고 부드럽게 마감된 얼굴 주변에 다듬어지지 않은 우둘투둘한 질감은 오귀스트 로댕의 영향이다. 비유컨대, 격동의 시대상황이 얼굴 주변이라면 얼굴은 우리가 지켜야 할 고귀한 정신이다. 내려간 눈꺼풀과 말없는 입은 이와 관련해서 평온함의 향기를 더욱 내뿜는다.

<얼굴표현표>의 '전체점수'는 다음과 같다. '그림 73'의 성모

마리아는 뭔가 억울하거나 욱하는 일이 있는지 비통하니 매우 '음기'적이다. 그래서 이마뼈 위의 또렷한 이마주름이 미간을 타고 아래로 내려올 정도다. 비유컨대, 치솟는 눈물을 애써 참다보니 주름이 대신 운다. 그러니 콧볼을 들쳐 올리고 어금니를 꽉 깨물며 인중을 좁혀 봐도 소용이 없다. 통상적으로 이는 날숨보다는 들숨의 자세이다. 즉, 공기를 들이키며 마음을 가다듬어 보지만 도무지 쉽지가 않다. 그야말로 폭풍 전야다. 금방이라도 스스로 폭풍을 일으킬 것만 같다. 마치 내가 옳다는 듯.

반면에 '그림 74'의 평화는 내면에 통찰의 순간이 찾아왔는지 진중하면서도 시원하니 '잠기'적이다. 얼굴이 전반적으로 흐리듯이 한편으로는 애써 자신을 누르면서도, 이마로부터 콧대로의 흐름이 통쾌하듯이 이를 충분히 즐기고 있다. 그러니 고통 속에서 헐떡거리는 모습도, 혹은 환희에 부들부들 몸을 떠는 모습도 아니다. 그야말로 폭풍 속 고요다. 그런데 누가 폭풍을 일으키건 말건 상관하지 않을 것만 같다. 마치 내가 옳다는 듯.

'포괄적인 평가'는 다음과 같다. 이 작품의 성모 마리아는 다른 성모 마리아와는 결이 많이 다르다. 즉, 얼굴이 고상하거나 피부가 매끈하거나 이마부터 콧대가 패임 없이 시원하게 내려오지도 않았다. 전혀. 오히려, 코와 입, 그리고 눈빛에서 알 수 있듯이 지금 당장 분노를 안으로 삭이고 있다. 그런데 어느 순간 폭발할지도 모른다.

이는 바로 '기운의 역전현상'을 암시한다. 방어적인 '음기'가 공격적인 '양기'로 뒤집히는. 실제로 '음기 극대형'은 '양기 극대형'과 동전의 양면이 되는 경우가 많다. '극대'는 그 자체로 적극적인 표현이기에. 끝가지 가면 결국에는 다 만난다고 했던가.

반면에 평화는 특히 이마부터 콧대가 패임 없는 시원한 모습

이 미술사에 등장하는 여러 성모 마리아를 닮았다. 그리고 그리스의 이상화된 아름다운 조각상을 닮았다. 그런데 경험적으로, 콧부리가 들어간 사람이 돌출된 사람보다 주변에 훨씬 많다. 그렇다면 평화는 옆집 이웃이 아니다. 성모 마리아와 그리스 조각상의 문화적인 재현이다. 즉, 멀다.

그리고 굵고 곧은 콧대와 명료한 턱에서 보이듯이 마냥 여려 보이지는 않는다. 오히려, 강직해 보인다. 그러고 보니 성별도 중성적이다. 아마도 주변에서 벌어지는 사안에 대해서도 별 관심이 없다. 혹은, 이제는 초탈했다. 아니면, 그러고 싶다. 앞으로는 그저 자신의 내면을 마음껏 음미하며 살고 싶다.

'예술적 상상력'과 '비평적 시선'을 위한 몇 가지 질문, 다음과 같다. 우선, 성모 마리아는 무엇이 이렇게 억울한 걸까? 혹시 마음은 전혀 그렇지 않은데 그렇게 보이는 얼굴이라 손해를 보는 것은 아닐까? 그런데 그녀의 평상시 성격은 어떨까? 그리고 이러한 표정은 앞으로 무엇을 초래할까? 만약에 성모 마리아라는 사전 정보 없이 이 작품을 본다면 우리는 그녀의 마음을 다르게 느낄까? 그렇다면 왜? 나아가, 다른 성모 마리아와 비교할 경우에는 어떤 식으로 장단점을 논할 수 있을까? 만약에 내가 당대에 살았다면 그녀에 대한 감상이 지금의 나와는 어떻게 달라질까?

다음, 평화는 지금 무슨 생각을 하고 있을까? 무엇을 고민하며 즐기고 있을까? 혹시 자기 정당화의 늪에 빠져 있는 것은 아닐까? 즉, 눈과 귀를 닫아버린 게 아닐까? 아니면, 남들에게 보여주고자 가다듬은 **'전시형 얼굴'**일까? 그렇다면 무슨 의도로? 그런데 평화의 평상시 성격은 어떨까? 이를테면 부드러운 이면에 감춰진 날카로움은 무얼까? 만약에 눈을 번쩍 뜨거나 입꼬리가 확 올라간다면 의미

는 어떻게 바뀔까? 한편으로, 나는 어떤 경우에 이런 표정을 지을까? 이는 어떤 경우에 효과적일까? 나에게, 그리고 상대방에게. 물론 이외에도 질문은 한이 없다.

또 다른 질문, 만약에 성모 마리아는 연기력이 뛰어난 배우이고, 평화는 미모가 출중한 배우라면, 개성이 강한 얼굴과 예쁜 얼굴, 어느 쪽이 어떤 경우에 기운이 더 셀까? 그리고 어떤 면이. 만약에 성모 마리아의 얼굴로 평화의 표정을, 그리고 평화의 얼굴로 성모 마리아의 표정을 한다면, 의미는 어떻게 바뀔까? 아니, 과연 바뀌기나 할까?

그런데 바뀐다고 생각한다면, 이는 바로 <얼굴표현표>의 전제와 통한다. 즉, 조형과 내용에는 모종의 연결고리가 있고, 이는 통상적으로 사람들의 공감각에 기초해서 임의적으로 연상된다는. 그렇다. 내용은 조형으로 현시되고, 조형은 내용을 낳는다. 물론 모든 자식이 내 맘 같지는 않듯이, 어떻게 나올지는 결국 두고 봐야 하겠지만. 그런데 기왕이면 잘 나왔으면 좋겠다. 부모의 마음이 다 그렇듯이.

03
상태를 조망하다

 1 **탄력: 살집이 쳐지거나 탱탱하다**

: 노련함 vs. 자신감

▲ 그림 75
장 앙투안 우동(1741-1828),
〈벤자민 프랭클린(1706-1790)〉, 1778

▲ 그림 76
〈사자 차량에 앉아있는 네 개의 팔로
무장된 두르가〉,
인도 우타르프라데시 추정, 9세기

FSMD	그림 75	그림 76
약식	fsmd(-4)=[피부]노상, [피부]습상, [턱살]극하방, [턱]원형, [턱끝]명상, [입술]소형, [입가주름]곡형, [코]강상, [코]습상, [눈부위]심형, [눈가주름]상방, [인중중간]전방, [이마]곡형, [이마높이]종상, [윗이마]전방, [이마주름]비형, [귀]하방, [얼굴형]심형, [정수리뒤]상방, [얼굴]원형, [피부]농상	fsmd(+9)=[피부]청상, [피부]건상, [볼]습상, [눈]대형, [눈]극전방, [눈꼬리]측방, [눈썹]명상, [눈썹]원형, [눈썹]횡형, [눈썹중간]상방, [입꼬리]상방, [입]대형, [이마폭]횡형, [얼굴형]천형, [얼굴]원형, [안면]횡형
직역	'전체점수'가 '-4'인 '음기'가 강한 얼굴로, [피부]는 살집이 축 처지고, [피부]는 윤택하며, [턱살]은 매우 아래로 향하고, [턱]은 사방이 둥글며, [턱끝]은 대조가 분명하고, [입술]은 전체 크기가 작으며, [입가주름]은 주름지고, [코]는 느낌이 강하며, [코]는 윤택하고, [눈부위]는 깊이폭이 깊으며, [눈가주름]은 위로 향하고, [인중중간]은 앞으로 향하며, [이마]는 주름지고, [이마높이]는 세로폭이 길며, [윗이마]는 앞으로 향하고, [이마주름]은 대칭이 잘 안 맞으며, [귀]는 아래로 향하고, [얼굴형]은 깊이폭이 깊으며, [정수리뒤]는 위로 향하고, [얼굴]은 사방이 둥글며, [피부]는 털이 옅다.	'전체점수'가 '+9'인 '양기'가 강한 얼굴로, [피부]는 살집이 탄력있고, [피부]는 건조하며, [볼]은 윤택하고, [눈]은 전체 크기가 크며, [눈]은 매우 앞으로 향하고, [눈꼬리]는 옆으로 향하며, [눈썹]은 대조가 분명하고, [눈썹]은 사방이 둥글며, [눈썹]은 가로폭이 넓고, [눈썹중간]은 위로 향하며, [입꼬리]는 위로 향하고, [입]은 전체 크기가 크며, [이마폭]은 가로폭이 넓고, [얼굴형]은 깊이폭이 얕으며, [얼굴]은 사방이 둥글고, [안면]은 가로폭이 넓다.

<얼굴표현표>의 '노청비'에 따르면, 살집이 쳐지면 '음기'적이고, 탱탱하면 '양기'적이다. 통상적으로 뼈대보다 살집이 많으면 받쳐주는 기운이 부족해 살집이 늘어지게 마련이지만, 탄탄한 살집이라면 설사 뼈대가 부족해도 자신의 자리를 잘 지탱한다. 아기의 큰 볼이 그 예이다. 하지만, 세월을 이기는 장사가 없다고, 나이가 들면 탄력은 점차 저하되게 마련이다.

이와 관련해서 '그림 75'는 '음기', 그리고 '그림 76'은 '양기'를 드러낸다. 물론 '기운의 정도'는 상대적이다. 이를테면 '그림 75'의 튀어나온 윗이마, 튼실한 코, 그리고 또렷한 턱 등은 다분히 '양기'

적이다. 그리고 '그림 76'의 동그란 눈썹과 윤택한 볼은 다분히 '음기'적이다. 하지만 두 경우 모두 판도를 전환하기에는 역부족이다.

<비교표>에는 이 외에도 다른 항목과 관련된 여러 기운이 기술되어 있다. 하지만, 살집이야말로 두 작품의 전반적인 기운을 표상하는 지표의 역할을 충실히 해낸다. 그렇다면 대세는 살집의 편? 여하튼, 얼굴에서 걸출한 주인공이다.

우선, '그림 75', <벤자민 프랭클린(Benjamin Franklin)>의 '기초정보'는 이렇다. 이는 **장 앙투안 우동(Jean-Antoine Houdon)**의 작품이다. 그는 18세기에서 19세기 초에 걸쳐 활약한 프랑스 작가이다. 당대 유명인들의 조각품을 많이 제작했다. 그리고 프랑스 왕립 회화조각 아카데미 교수이기도 했다.

미술관에 따르면, 벤자민 프랭클린은 미국에서 프랑스로 파견된 첫 번째 대사였다. 그리고 파리에서 재직하는 동안 여러 프랑스 작가들의 모델이 되었다. 그는 당시에 영국으로부터의 미국 독립이 정당함을 강력히 주장했다. 미국에서 뿐만 아니라 파리에서도 그의 인지도는 상당했던 것으로 보인다.

다음, '그림 76', <사자 차량에 앉아있는 네 개의 팔로 무장된 두르가(Four-Armed Durga Seated on Her Lion Vehicle)>의 '기초정보'는 이렇다. 이는 작가미상이다. 작품 속 인물은 힌두교 인도신화에 등장하는 두르가(Durga)이다. 그녀는 전쟁터에서 악마를 물리치는 여전사로 인도신화의 신들이 하나같이 신뢰하는 존재이다. 그녀는 자신의 몸에서 군사나 팔을 수없이 만들어 내는 등, 다양한 능력이 있다. 원래의 이름은 데비(Devi)인데, 자신이 죽인 악마의 이름을 빼앗은 게 바로 두르가이다. 이는 전쟁터에서 쓰이는 이름이다.

그녀는 '창조의 신', 브라흐마(Brahma), 그리고 '유지의 신', 비

슈누(Vishnu)와 더불어, 힌두교 삼주신 중 하나인 '파괴의 신', 시바 (Shiva)의 아내이지만 전쟁터에도 혼자 나가는 등, 통상적으로는 독자적으로 행동을 한다. 속설에는 그녀의 힘이 너무 강해 시바 신이 부담스러워 피할 정도였다고 전해진다.

<얼굴표현표>의 '전체점수'는 다음과 같다. '그림 75'의 벤자민 프랭클린은 아직도 소신이 강하지만, 오랜 기간 동안 많이 누그러져 이제는 '음기'적이다. 젊을 때는 막 밀어부쳤다. 하지만, 여러 정황상 이제는 섣불리 그럴 수도 없고 사태를 다면적으로 고찰하다 보니 당장 걱정부터 앞선다.

반면에 '그림 76'의 두르가는 여유와 자신감이 넘친다. 패배가 뭐야? 밑질 것도 없고, 전략적으로 져줄 필요도 없다. 언제라도 정공법으로 맞장을 뜨면 그만이다. 그래서 매우 '양기'적이다. 돌출눈과 눈빛을 보면 알 수 있듯이, 걱정은 그녀를 보는 사람들의 몫이다.

'포괄적인 평가'는 다음과 같다. 벤자민 프랭클린은 오랜 세월에 걸쳐 중력에 영향을 받아 살집이 전반적으로 아래로 꺼지기에 이마는 빤빤한 반면에 턱 아래는 몹시 쳐져 출렁거릴 지경이다. 그런데 누구나 세월이 흐른다고 자동적으로 '음기'적이 되지는 않는다. 그렇다면 그의 경우에는 인생의 슬기를 배우며 쓸 데 없이 고집 부리지 않는 융통성이 생겼다고 평할 수 있다. 아마도 그래서 자신의 위치에 더욱 충실하고, 따라서 박수를 받았을지도. 혹은, 조국의 번영이라는 대의와 자신의 개인적인 영달을 위해 능글맞게 정치적이 되어 호락호락하지 않으면서도, 한편으로는 순수함을 좀 잃어버렸는지도 모른다.

반면에 두르가는 대부분의 얼굴부위에서 '양기'가 강하게 발산된다. 비유컨대, 공격은 최선의 방어인 양, 전반적으로 공격 일변도

의 얼굴이다. 즉, 기운의 배치가 깔끔하고 명확하다. 이를테면 눈썹, 눈, 입 등이 다 세다. 이 작품에서는 코가 깨져 아쉽지만, 남은 콧대와 다른 부위로 유추해보면, 코도 당연히 셀 것만 같다. 흥!

여기서 주의할 점! 기운은 성별에 따라 구분되지 않는다. 나이도 마찬가지이다. 물론 고려의 요소는 되겠지만, '기운의 정도'는 상대적이다. 따라서 섣불리 속단할 수가 없다. 이를테면 실제로 남편인 쉬바의 통상적인 얼굴 도상과 비교해보면, 두르가가 더 '양기'적인 경우가 눈에 띈다. 지역별 양식에 따라 예외도 있지만. 그래도 쉬바가 명색이 '파괴의 신'이고, 힌두교 삼주신 중 하나인데, 두르가가 더 공격적이라니. 역시, 악마를 잡는 게 가장 힘들구나.

'예술적 상상력'과 '비평적 시선'을 위한 몇 가지 질문, 다음과 같다. 우선, 벤자민 프랭클린은 정말로 노련해진 것일까? 혹은, 겁이 많아진 건 아닐까? 얼굴의 어느 부위가 이를 가장 잘 표현할까? 젊을 때의 그와 비교한다면 장단점이 무엇일까? 조국의 미래를 위해 부단히 정치활동을 하면서 얼굴의 어느 부위가 변화했을까? 한편으로, 예전에는 제비턱이 풍요의 상징이었다고 하지만, 지금은 비만이라며 우려한다. 그렇다면 그의 턱을 이에 따른 관점의 차이로 비교해보면 의미가 어떻게 바뀔까? 그의 턱을 홀쭉하게 만든다면 또 어떨까? 한편으로, 그가 누군지 모르고 본다면 알고 볼 때와 얼마나 다를까? 그리고 왜?

다음, 두루가는 정말로 두려움이 없는 것일까? 도대체 지금 무슨 생각을 하고 있을까? 여유로운 미소 뒤에 숨어있는 그늘은 얼굴의 어느 부위에서 읽을 수 있을까? 작가는 얼굴의 어디에 주안점을 두고 제작을 했을까? 한편으로, 쉬바와의 관계를 요즘 식으로 번안하면 어떻게 적용할 수 있을까? 여성인권운동과 관련해서는 어떤

점을 수용하거나 비판할 수 있을까? 그리고 많은 신들의 신뢰를 한 몸에 받은 그녀를 비평적으로 이야기한다면? 이를테면 왜 두르가에게만 몰아주기가 되었을까? 데비가 두르바가 된 사연은 어떻게 받아들일 수 있을까? 혹시 가정과 직장의 분리? 그녀는 과연 행복했을까? 그녀의 볼이 쳐진다면 어떨까? 훨씬 나이가 들게 표현한다면? 한편으로, 그녀가 누군지 모르고 추측해본다면 어떤 생각이 들까? 그리고 왜?

물론 이외에도 질문은 한이 없다. '예술적 상상력'과 '비평적 시선'이 여는 길을 다 가기에는 말 그대로 시간이 부족하고. 그렇다면 우선은 내 마음의 소리에 귀를 기울여야 한다. 그게 바로 진짜 얼굴이기에.

: 확고함 vs. 화끈함

▲ 그림 77
어거스터스 세인트 고든스(1848-1907),
〈윌리엄 멕스웰 에버츠(1818-1901)〉,
1874

▲ 그림 78
〈아폴론의 대리석 두상〉,
로마, 아우구스투스 왕조 혹은 율리우스
-클라우디우스 왕조, BC 27-AD 68

　　<얼굴표현표>의 '노청비'와 관련해서 눈가와 볼 주변, 그리고 입술에 주목하면, '그림 77'은 '음기', 그리고 '그림 78'은 '양기'를 드러낸다. '그림 77'을 보면, 노화의 영향으로 눈가피부가 처지고 볼이 쪼그라들었다. 게다가, 입술이 말려들어가 얇다. 반면에 '그림 78'을 보면, 아직 젊어서 눈가피부가 매끈하고 볼이 탱탱하다. 그래서 볼 밑에 도리어 주름이 잡힐 정도이니, 이 정도면 중력을 역행하고 위로 솟아올랐다는 표현도 가능하다. 게다가, 입술도 촉촉하고 빵빵하다.

　　그렇다면 '그림 77'과 '그림 78'의 '기운의 방향'은 '노화의 정도'와 밀접히 관련된다. 특히, 중력과 관련된 '노청비'가 이들을 비교하

FSMD	그림 77	그림 78
약식	fsmd(+4)=[**눈밑피부**]노상, [**눈밑피부**]곡형, [눈두덩]건상, [눈]강상, [**눈썹**]하방, [**볼**]노상, [**볼살**]하방, [코]대형, [코]강형, [**콧대**]곡형, [콧등]전방, [코끝]대형, [**코끝**]하방, [입]강상, [턱]강형, [턱끝]전방, [이마]대형, [**이마높이**]종형, [이마폭]횡형, [이마뼈]강상, [윗이마]전방, [**관자놀이**]후방, [**얼굴형**]종형, [얼굴형]심형, [얼굴]방형, [**안면**]극균형, [**피부**]습상, [가름마]측방	fsmd(+7)=[피부]청상, [**피부**]농상, [볼]청상, [볼]대형, [볼주름]강상, [턱]전방, [**입술**]습상, [입꼬리]극상방, [콧대]강상, [콧볼]강상, [**눈썹**]농상, [눈사이]전방, [미간]전방, [이마]직형, [이마높이]횡형, [**얼굴**]원형, [**얼굴**]유상, [**안면**]극균형
직역	'전체점수'가 '+4'인 '양기'가 강한 얼굴로, [**눈밑피부**]는 살집이 축 처지고, [**눈밑피부**]는 주름지며, [눈두덩]은 피부가 건조하고, [눈]은 느낌이 강하며, [**눈썹**]은 아래로 향하고, [**볼**]은 살집이 축 처지며, [**볼살**]은 아래로 향하고, [코]는 전체 크기가 크며, [코]는 느낌이 강하고, [**콧대**]는 외곽이 구불거리며, [콧등]은 앞으로 향하고, [코끝]은 전체 크기가 크며, [**코끝**]은 아래로 향하고, [입]은 느낌이 강하며, [턱]은 느낌이 강하고, [턱끝]은 앞으로 향하며, [이마]는 전체 크기가 크고, [**이마높이**]는 세로폭이 길며, [이마폭]은 가로폭이 넓고, [이마뼈]는 느낌이 강하며, [윗이마]는 앞으로 향하고, [**관자놀이**]는 뒤로 향하며, [**얼굴형**]은 세로폭이 길고, [얼굴형]은 깊이폭이 깊으며, [얼굴]은 사방이 각지고, [**안면**]은 매우 균형이 잘 맞으며, [**피부**]는 윤택하고, [가르마]는 매우 옆으로 향한다.	'전체점수'가 '+7'인 '양기'가 강한 얼굴로, [피부]는 살집이 탄력있고, [**피부**]는 털이 옅으며, [볼]은 살집이 탄력있고, [볼]은 전체 크기가 크며, [볼주름]은 느낌이 강하고, [턱]은 앞으로 향하며, [**입술**]은 피부가 촉촉하고, [입꼬리]는 매우 위로 향하며, [콧대]는 느낌이 강하고, [콧볼]은 느낌이 강하며, [**눈썹**]은 털이 옅고, [눈사이]는 앞으로 향하며, [미간]은 앞으로 향하고, [이마]는 평평하며, [이마높이]는 세로폭이 짧고, [**얼굴**]은 사방이 둥글며, [**얼굴**]은 느낌이 부드럽고, [**안면**]은 매우 균형이 잘 맞는다.

는 대표적인 지표가 된다. 즉, 이 비율이 얼굴의 주인공이다. 그런데 두 얼굴이 이제는 각자 다른 얼굴과 관계를 맺게 되면 주인공은 언제라도 바뀔 수 있다. 영화마다 전개되는 사건과 호흡을 맞추는 상대에 따라 같은 배우가 다른 역할을 하듯이, 혹은 아예 다른 배우가 부각되듯이.

<비교표>에는 이 외에도 다른 항목과 관련된 여러 기운이

기술되어 있다. 이를테면 '그림 77'을 보면, 이마, 콧대, 턱 등이 단단하고 얼굴에 살집보다 뼈대가 우세하니 '양기'도 상당히 강하다. 물론 노화의 영향력은 지대하지만, 결과적으로 얼굴 전면에 가득 찬 노화의 흔적을 뒤집을 정도로.

그리고 '그림 78'을 보면, 얼굴이 동그랗고 피부가 부드러우니 노화를 걱정할 단계는 아니다. 도리어 미간이 솟아올라 이마부터 코에 이르는 길이 시원하고 콧대가 단단하며 입꼬리가 확 올라가니 그야말로 생기가 넘친다. 그래서 별 저항 없이 '양기'가 강하게 발현된다. 비유컨대, 깔끔하게 '기울어진 운동장'이다.

물론 입꼬리의 경우에는 의도적으로 조정이 가능한 '가변관상'이다. 즉, 원래 이 정도는 아닌데, 비유컨대 사진 찍을 때만 지은 표정일 가능성도 있다. 게다가 상당히 과장되어 현실감도 좀 떨어진다. 따라서 주의가 필요하다.

여기서 주의할 점! 실제 얼굴과 해석된 작품은 순수한 '100% 일대일 대응관계'가 아니다. 따라서 작품을 볼 때는 작가의 의도와 시대정신 등을 함께 고찰해야 한다. 그런데 이는 예외적인 경우가 아니다. 알고 보면 우리들의 일상생활에서도 다 마찬가지이다. 이를테면 누군가의 얼굴을 볼 때, 내 마음속에서는 벌써 알게 모르게 내 스스로 소화한 이미지, 즉, '아화상(我化象)'을 보게 마련이다. 실제 얼굴을 그 자체로 보기 보다는.

예컨대, 같은 얼굴을 봐도 어떤 사람은 코를 먼저 보고, 다른 사람은 입을 먼저 본다. 그리고 서로 간에 여러 조형적인 특성을 다르게 기억하는 경우도 다반사다. 그렇다면 비유컨대, 각자의 마음속에는 '전속작가'가 거주한다. 즉, 같은 얼굴은 이 작가의 손길을 거쳐 만들어진, 대상만 공통된 다른 작품이나 마찬가지이다. 결국, 우리 모

두는 기본적으로 작가다. 과연 좋은 작가인지는 그 다음 문제고.

우선, '그림 77', <윌리엄 멕스웰 에버츠(William Maxwell Evarts)>의 '기초정보'는 이렇다. 이는 어거스터스 세인트 고든스(Augustus Saint-Gaudens)의 작품이다. 그는 19세기 말에 활동한 미국 작가이다. 중년의 남자 흉상을 다수 제작하며, 유럽의 신고전주의 양식을 벗어나 미국적인 양식을 확립하고자 노력했다.

당시에는 사실주의와 이상주의를 절충한 양식이 유행했다. 실제 인물과 유사한 범위 내에서 가능하면 이상화된 모습으로 더욱 멋지게 만들어주는. 이는 요즘 유행하는 '얼굴 뽀샵(얼굴 이미지를 그래픽 프로그램인 '포토샵'으로 멋지게 수정하는 행위)'과 통한다.

미술관에 따르면, 작품의 인물은 변호사이다. 당시에 로마에 거주하던 작가를 처음 만날 때는 스위스 제네바에서 미국 정부를 변호하는 제반 업무를 수행 중이었다. 남북전쟁 당시 남부 정부(Confederate)를 원조한 영국에 대한 여러 제재의 검토가 주된 일이었다. 그러고 보면, 두 미국인이 타지에서 애국심이 통했을 듯. 게다가, 이렇게 폼 나는 조각품을 만들어준 것을 보면, 아마도 정치적인 성향도 비슷했나 보다.

다음, '그림 78', <아폴론의 대리석 두상(Marble head of Apollon)>의 '기초정보'는 이렇다. 이는 작가미상이다. 작품 속 인물은 아폴론(Apollon)이다. 아폴론은 그리스 신화 올림포스(Olympos) 12신 중 한 명으로 제우스(Zeus)와 레토(Leto)의 아들이다. 그가 관장하는 항목은 태양과 빛, 음악과 춤과 시, 진실과 예언, 그리고 질병과 치료 등이다. 또 다른 올림포스 12신 중 한 명인 사냥의 여신, 아르테미스(Artemis)는 그의 쌍둥이 남매이다.

그는 통상적으로 젊고, 다른 신들보다 더욱 아름답게 묘사된

다. 그야말로 꽃미남 미소년의 면모. 하지만, 이 작품은 다른 아폴론 작품들과 비교할 때 상대적으로 '양기'가 강한 편이다. 즉, '꽃'이 전반적으로 여린 이미지를 의미한다면 꽃미남까지는 아니다.

미술관에 따르면, 이 작품의 머리모양은 기원전 6세기 말에서 5세기 초에 걸쳐 젊은 아폴론 신을 표현하던 특정 양식을 후대 로마시대에 따라한 것이다. 이런 식으로 고풍스러운 느낌을 추구하는 문화적인 경향은 당시에 상당히 유행했다고 전해진다.

그렇다면 윌리엄 멕스웰 에버즈와 아폴론의 머리모양에는 확연한 차이가 있다. 이를테면 전자는 당대의 신세대 유행이고, 개별 인물에 맞는 보다 '개성적인 접근'이었다. 반면에 후자는 복고풍 유행이고, 전통적인 도상의 권위에 부합하는 보다 '관습적인 접근'이었다.

그런데 두 종류의 머리 모양이 허투루 할 수 있는 성질은 아니다. 오히려, 세세한 관리가 필요하다. 그렇다면 그들은 여러모로 자본력이나 권력이 있다. 우선, 윌리엄 멕스웰 에버즈의 경우, 요즘도 1:9 가르마는 급진적이다. 그리고 머리카락을 깎는 바리깡이나 머리카락을 세우는 요즘 식의 무스나 헤어드라이기도 없었을 시절에, 딱 붙은 왼쪽 머리카락과 풍성하게 올라가서 시원하게 내려오는, 중간에서 오른쪽에 걸친 머리카락이 참 인상적이다. 물론 모든 사람들이 이 머리모양을 하고 다녔을 것 같지는 않다. 혹은, 현실에서는 쉽지 않았는데, 작가가 '고정형'으로 실현시켜줬다. 참 뿌듯했겠다.

다음, 아폴론의 경우, 이 머리모양은 아직도 특정 문화에서 유행한다. 물론 전 세계적인 현상까지는 아니지만. 그리고 가르마가 가려졌지만, 머리모양은 '측면형'이 아니라 '중앙형'이다. 그래서 안정적으로 무난하게 보인다. 하지만, 개인적으로는 정수리를 가린

이층의 시루떡 형상을 시도하기가 몹시 부담스럽다. 하지만, 당시의 정서와 문화적 관습, 그리고 작품의 표정을 미루어 짐작컨대, 그는 분명히 뿌듯했다.

<얼굴표현표>의 '전체점수'는 다음과 같다. '그림 77'의 윌리엄 멕스웰 에버즈는 자신의 신조를 밀어 붙이는 힘이 강하기에 '양기'적이다. 오랜 세월 동안 중력의 영향으로 비록 살집은 처졌지만, 강직함이 더욱 강해졌다. 불안한 국제정세 속에서 지켜온 애국심도 한몫 했을 것이다. 즉, 악이 받쳤다. 그런데 한편으로는 자신을 즐긴다. 그렇게 행동하는 모습이 나름 멋있기 때문이다.

이는 물론 작가가 더한 '의도적인 양념'일 가능성이 크다. 그런데 이는 작가와 윌리엄 멕스웰 에버즈 모두의 희망사항이었을 테니 충분히 이해 가능하다. 참고로, 얼굴을 광학적인 얼굴, 그 자체로 보는 사람은 아마도 없다. 그러니 그런 건 인공지능에게 맡기고, 우리는 우리가 잘하는 이런 걸 하자. 이게 이 책의 가치다.

반면에 '그림 78'의 아폴론은 젊고 창창하니 매사에 자신감이 넘치며 여유가 충만하다. 그리고 자기 문제는 개의치 않고 상대방의 문제를 지적할 뿐이다. 즉, 시선이 내면이 아닌 외부로 향한다. 정말 결점이 없는 건지는 모르겠지만, 자신의 마음은 누가 뭐래도 명확하고 떳떳하다. 그래서 매우 '양기'적이다.

'포괄적인 평가'는 다음과 같다. 윌리엄 멕스웰 에버즈는 전반적으로 살집이 처졌지만, 이마뼈가 돌출하고 눈썹이 낮으며 눈빛이 강하고 콧대가 단단하며 입이 굳게 다물어져 있고 턱이 단단하듯이 격변하는 세상에 자신의 소신을 확고하게 밀어붙인다. 반면에 아폴론은 대부분의 얼굴부위가 '양기'로만 가득 차 있듯이 의문의 여지가 없는 '양기형' 얼굴이다. 즉, 정치적으로 배배 꼬기보다는 자신의

기대를 화끈하게 추진한다.

참고로, 전통적으로 강력한 신을 표현할 때 이런 식으로 기운을 깔끔하게 정리한 경우가 많다. 아마도 이는 당대의 문화적 요구를 작가가 충실히 반영한 결과이다. 이를테면 사람들이 북적거리며 사는 세상은 이리저리 꼬여있다. 기운도 마찬가지이다. 따라서 기왕이면 신에게서 명쾌함을 기대하지 않았을까. 그렇다면 '**극단형 기운**'은 통상적으로는 초월적인 신의 속성이자, 현실과는 사뭇 동떨어진 '이상형'이다. 그런데 이를 사람이 가진다면? 아, 단순하고 위험하다.

'예술적 상상력'과 '비평적 시선'을 위한 몇 가지 질문, 다음과 같다. 우선, 윌리엄 멕스웰 에버즈는 실제로 어떻게 생겼을까? 만약에 실제 얼굴을 옆에 놓는다면 둘의 장단점은 뭘까? 그는 정말로 이 작품을 좋아했을까? 혹시 뭐가 아쉬웠을까? 이를테면 자신을 너무 노인으로 묘사했다고 생각했을까? 한편으로, 작가는 어떤 변형에 주목했을까? 무슨 의도로? 예컨대, 그의 머리모양과 관련된 의도는 무엇이었을까? 당대에 이 작품이 미친 정치적인 영향은 뭘까? 전통적인 영웅상과 이 작품의 차이, 그리고 요즘의 증명사진과 '셀카'(스스로 찍는 자기 사진)의 차이는?

다음, 아폴론은 왜 이런 식으로 묘사되었을까? 작가는 어느 부위의 표현에 집중했을까? 그리고 그의 신화적인 행적과 그의 얼굴을 어떻게 연결할 수 있을까? 여기에서 '극단적 기운'의 장단점은 과연 뭘까? 신이라고 해서 꼭 그래야만 할까? 그는 정말로 자기 확신에 가득 차 있을까? 과연 얼굴의 어느 부위에 그림자의 흔적이 있을까? 그는 혹시 상대방을 업신여기는 중이 아닐까? 그렇다면 이를 통해서 뭐를 기대할까? 당대의 사람들은 그의 얼굴을 보면서 무

엇을 얻었을까? 만약에 어느 부위를 변형하면 의미가 확 변할까?

물론 이외에도 질문은 한이 없다. 분명한 건, 둘 다 '이상화된 얼굴'이다. 그런데 이는 우리도 마찬가지이다. 우리는 세상을 100% 순수한 눈으로 바라보지 않는다. 오히려, 눈을 빙자해서 뇌로 본다. 그리고 각자의 뇌는 자신의 이해타산에 따라 작동구조가 다르다. 아마도 두 작품 모두는 그들을 호의적으로 본 작가들의 작품이다.

그렇다면 적대적으로 본 작가들은 그들을 어떻게 다르게 표현할까? 이는 악마가 징그럽게 표현되는 이유이기도 하다. 악마는 어쩌면 몹시 잘 생겼을 수도. 그러고 보면 잘생긴 사람이 정의롭고 강하다는 우리들의 암묵적인 공감각, 참 귀엽다. 그런데 이는 물론 꿈일 뿐이다. 실상은 머리로는 이 사실을 다들 수긍한다. 하지만, 그럼에도 불구하고 영화의 주인공은 그들의 꿈을 줄기차게 반영해 왔고, 또 앞으로도 그럴 것이다. 그렇다면 도대체 그 꿈은 우리를 어디로 데려갈까? 그리고 그간의 꿈이 바뀌는 순간이 오면 과연 무엇이 펼쳐질까? 무서운 일이, 혹은 드디어 속박에서 자유로운 영혼의 세계가?

2 경도: 느낌이 부드럽거나 딱딱하다

: 여유로움 vs. 각박함

▲ 그림 79
〈앉은 부처님〉,
태국, 수코타이 양식, 15세기

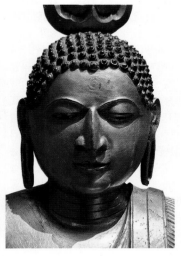

▲ 그림 80
〈부처님〉, 스리랑카, 캔디 지구,
캔디 왕조, 18세기

<얼굴표현표>의 '유강비'에 따르면, 얼굴의 전반적인 느낌이 부드러우면 '음기'적이고, 강하면 '양기'적이다. 하지만, 얼굴 개별부위를 하나하나 뜯어보면 강해보이는 얼굴도 이들을 함께 모아보면 전반적으로 부드러워지는 경우가 종종 있다. 물론 반대의 경우도 마찬가지이고. 따라서 부분과 전체의 관계는 분석적이면서도 총체적인 눈으로, 즉 다면적으로 파악해야 한다.

이와 관련해서 '그림 79'는 '음기', 그리고 '그림 80'은 '양기'를 드러낸다. 물론 '기운의 정도'는 상대적이다. 이를테면 '그림 79'의 눈썹과 눈꼬리, 그리고 입꼬리가 '그림 80'에 비해 올라갔다. 이는

FSMD	그림 79	그림 80
약식	fsmd(+3)=[**얼굴**]유상, [**피부**]습상, [중안면]대형, [**눈중간**]하방, [눈꼬리]상방, [**눈두덩**]습상, [눈썹중간]상방, [**눈썹**]원형, [입술]명상, [입꼬리]극상방, [**턱**]원형, [**볼**]유상, [발제선]명상, [이마높이]횡형, [발제선측면]상방, [**발제선중간**]하방, [귀]극대형, [**귀**]하방, [귓볼]측방, [**머리털**]곡형, [머리털]강상	fsmd(+2)=[**얼굴**]강상, [**얼굴**]원형, [안면]횡형, [눈]강상, [눈썹]강상, [**눈썹**]원형, [**눈썹**]하방, [**미간**]소형, [눈사이]종형, [콧대]강상, [**콧대폭**]종형, [콧등]전방, [콧볼]상방, [입꼬리]상방, [발제선]명상, [**윗이마폭**]종형, [**턱**]원형, [볼]대형, [**볼**]원형, [귀]극대형, [**귓볼**]하방, [**얼굴형**]천형, [피부]건상, [**머리털**]곡형, [머리털]강상
직역	'전체점수'가 '+3'인 '양기'가 강한 얼굴로, [**얼굴**]은 느낌이 부드럽고, [**피부**]는 질감이 윤기나며, [중안면]은 전체 크기가 크고, [**눈중간**]은 아래로 향하며, [눈꼬리]는 위로 향하고, [눈두덩]은 윤택하며, [눈썹중간]은 위로 향하고, [**눈썹**]은 사방이 둥글며, [입술]은 대조가 분명하고, [입꼬리]는 매우 위로 향하며, [**턱**]은 사방이 둥글고, [**볼**]은 느낌이 부드러우며, [발제선]은 대조가 분명하고, [이마높이]는 세로폭이 짧으며, [발제선측면]은 위로 향하고, [**발제선중간**]은 아래로 향하며, [귀]는 전체 크기가 매우 크고, [**귀**]는 아래로 향하며, [귓볼]은 옆으로 향하고, [**머리털**]은 외곽이 구불거리며, [머리털]은 느낌이 강하다.	'전체점수'가 '+2'인 '양기'가 강한 얼굴로, [얼굴]은 느낌이 강하고, [**얼굴**]은 사방이 둥글며, [안면]은 가로폭이 넓고, [눈]은 느낌이 강하며, [눈썹]은 느낌이 강하고, [**눈썹**]은 사방이 둥글며, [**눈썹**]은 아래로 향하고, [**미간**]은 전체 크기가 작으며, [**눈사이**]는 가로폭이 좁고, [콧대]는 느낌이 강하며, [**콧대폭**]은 가로폭이 좁고, [콧등]은 앞으로 향하며, [콧볼]은 위로 향하고, [입꼬리]는 위로 향하며, [발제선]은 대조가 분명하고, [**윗이마폭**]은 가로폭이 좁으며, [**턱**]은 사방이 둥글고, [볼]은 전체 크기가 크며, [**볼**]은 사방이 둥글고, [귀]는 전체 크기가 매우 크며, [**귓볼**]은 아래로 향하고, [**얼굴형**]은 깊이폭이 얕으며, [피부]는 건조하고, [**머리털**]은 외곽이 구불거리며, [머리털]은 느낌이 강하다.

'양기'적인 특성이다. 그리고 '**그림 80**'의 얼굴형이 더 둥글다. 이는 '음기'적인 특성이다. 하지만, 전체적으로 볼 때 '유강비'와 관련해서 '**그림 79**'가 상대적으로 부드럽다. '**그림 80**'이 전반적으로 강한 인상을 노출하기에.

<비교표>에는 이 외에도 다른 항목과 관련된 여러 기운이 기술되어 있다. 홀로도 그렇지만, 둘을 비교해보면 그야말로 엎치락뒤치락 난리가 난다. 같은 대상을 묘사했지만, 그만큼 표현의 범

위가 남다르게 상이한 것이다. 그렇다면 도무지 예측이 불가하다. 그래서 더 재미있기도 하고.

결과적으로 이 경우에는 그야말로 박빙의 승부였지만, '그림 80'보다 '그림 79'가 조금 더 '양기'적이다. 내가 보기에는 애초에 '유강비'가 딱 전체 얼굴의 지표로 보였지만 그 가정, 즉 '유강비'의 '지표성'이 최종적으로는 흔들린 것이다. 혹은, 이는 '부드러운 게 결국에는 강하다'는 역설의 현장이다. 그러니 당연한 결과?

그런데 이상적으로 볼 때, 같은 대상을 다르게 묘사 가능하다는 사실은 바로 '표현의 자유'와도 직결되는 문제이다. 물론 특정 문화와 지역성에 따른 한계를 일개 개인이 벗어난다는 건 동서고금을 막론하고 결코 쉽지가 않다. 하지만, 이를 성공적으로 이뤄낸 많은 작가들은 역사에 그 이름을 남겼다.

한편으로, 이집트 시대에는 작품을 제작할 때 정해진 도안에 무척이나 충실해야 했다. 즉, 작가란 그저 조립설명서를 충실히 따르는 기술자였을 뿐이다. 따라서 오랜 기간, 양식상의 변화가 크지 않았다. 그러다 보니 개별 작가의 이름이 역사에 남는 경우가 거의 없었다.

물론 전통적인 불교미술에도 작가미상은 차고도 넘친다. 이는 '요즘의 눈'으로 보면, 아직 개인의 의사결정과 관련된 '민주주의', 개인의 시장참여와 관련된 '자본주의', 그리고 개인의 이해관계와 관련된 '개인주의'의 씨앗이 자라나지 않아서다. 그리고 소수가 다수를 여러 방식으로 억압해온 기나긴 역사 때문이다. 비단 이집트뿐만 아니라 다른 지역에서도.

하지만, '당대의 눈'으로 보면, 이는 아마도 '누구나 다 부처가 될 수 있다'는 '불교의 전제', '지금의 나만 내가 아니다'는 '윤회의 원리', 그리고 '우리 모두는 다 연결되어 있다'는 '연기의 사상'이 끼

친 영향이다. 이는 개별적으로 독립된 하나의 자아가 실재한다는 고집을 버리자는 '아상(我相)의 탈피'와도 통한다. 그런데 이는 기존 기득권 세력의 유지에 일조하는 측면도 있다. 이를테면 내가 해도 내가 한 게 아니라 부처가, 혹은 우리가 한 것이다. 그러니 굳이 '내 이름'을 남기려는 '아상'에 대한 부질없는 집착을 버려야 한다. 그런데 '내'가 뭐야?

'그림 79', <앉은 부처님(Seated Buddha)>, 그리고 '그림 80', <부처님(Buddha)>의 '기초정보'는 이렇다. 이는 작가미상이다. 작품 속에 공통적인 인물은 부처님이다. 이는 전 세계에서 가장 많이 제작된 불상이다. 그의 본명은 고타마 싯다르타이다. 기원전 623년에 네팔지방에서 태어났다. 그리고 훗날에 불교의 시조가 되었다. 그는 자기 가문, 즉 석가 족의 태자로서 소위 금수저를 물고 태어났으나, 사람의 근원적인 조건, 즉 생로병사와 윤회의 고통 등, '일체개고(一切皆苦)'에 대해 깊이 고민하다가 29세에 출가했다. 그리고는 6년간의 수행 끝에 한 그루의 보리수 아래에서 명상 중에 큰 깨달음을 얻고는 부처가 되었다.

그는 인간으로 태어나 신이 된 사람으로서 '화신불(化身佛)'의 원조이다. 그는 우리를 구원하기 위해 다양한 모습으로 나타난다. 따라서 그는 역사적으로 생존한 인물이지만, 훗날에 사람들의 기대에 따라 많은 이야기가 투사되었기에 그와 관련된 이야기를 모두 다 엄격한 사료적 증거라고 간주할 수는 없다.

그리고 누구나 이론적으로는 그와 같은 신이 될 수 있는 잠재력이 있다. 다만 쉽지 않을 뿐. 하지만 그렇게 된다면, 그가 곧 부처다. 그러니 한 사람으로서의 부처만을 칼 같이 구분할 수는 없다. 모두가 다 연결되어 있기에. 이를 '연기(緣起)'라고 한다.

<얼굴표현표>의 '전체점수'는 다음과 같다. '그림 79'의 부처님 얼굴은 부드러운 인상이지만, 하고자 하는 일은 어떻게든 해내는 성격으로 다분히 '양기'적이다. 그러니 인상이 좋다고 호락호락할 것이라고 속단하면 안 된다. 겉모습에 일차적으로 넘어가면 사기당한다. 혹은, 기대와 달라 당황하거나 상처받는다.

그렇다면 얼굴로 말하자면, 속마음을 읽을 수 있는 절호의 흔적을 찾아야 한다. 아마도 마음먹기에 따라서는 눈꼬리와 입꼬리의 능수능란함, 그리고 귓볼이 옆으로 솟아오른 모양이 일종의 신호가 되지 않을까?

반면에 '그림 80'의 부처님 얼굴형은 부드러운 외곽이지만 이목구비는 상당히 강한 인상이다. 그런데 안색이 어둡고 눈빛에는 자신감이 좀 결여되니 다분히 체념조이다. 따라서 자신이 바라는 바를 강하게 요구하면서도, 원하는 일이 다 잘 풀리진 않을 것이라는 자괴감도 섞인 성격으로 조금 '양기'적이다.

'포괄적인 평가'는 다음과 같다. '그림 79'의 부처님 얼굴은 전반적으로 부드럽지만, 눈썹의 위치가 높고 눈꼬리와 입꼬리가 올라갔으며 이마부터 콧대가 시원하고 이목구비가 명확하며 귓볼이 묘하게 휘듯이 가진 자의 여유가 느껴진다. 즉, 여러 상황에서 유리한 고지를 점한다.

반면에 '그림 80'의 부처님은 이목구비가 상당히 강하지만, 얼굴이 둥글고 피부가 거칠며 눈썹의 위치가 낮고 눈 사이가 좁으며 미간이 잔뜩 좁혀지듯이 여유 없고 각박한 삶을 산다. 즉, 여러 상황에서 손해를 보는 경우가 많다. 그래서 의심도 많다.

'예술적 상상력'과 '비평적 시선'을 위한 몇 가지 질문, 다음과 같다. 우선, '그림 79'의 부처님 마음은 '그림 80'에 비해 정말로 여유

로울까? 가진 게 더 많을까? 오히려, '그림 80'의 부처님 마음이 그러한 건 아닐까? 그런데 그렇게 보이는 모습이 그와 주변 사람들에게는 과연 어떤 영향을 미칠까? 이를테면 세상에는 유복해보이고 귀티가 줄줄 흐르지만 박복하게 산 사람도 많고, 이와는 반대의 경우도 많다. 하지만, 어느 누구도 자신과 남들의 선입견에서 자유롭기는 쉽지 않다. 그렇다면 어떻게 하면 이를 슬기롭게 활용할 수 있을까? 한편으로, 당대 사람들은 과연 두 얼굴을 의미론적으로 다르게 느꼈을까? 그리고 나는 어떨까? 요즘의 대중매체와 마찬가지로, 당대에도 이미지를 여러 이유로 활용했다. 둘의 이미지가 가진 장단점은 과연 무엇일까? 그런데 만약에 나에게는 얼굴이 전혀 문제가 아니라면, 이는 혹시 뇌로만 세상을 보려는 태도가 아닐까? 물론 이외에도 질문은 한이 없다.

요즘은 그야말로 이미지가 대세인 시대이다. 하지만, 역사적으로는 이미지를 숭상하거나 경시하는 사상이 종종 충돌했다. 이를테면 누군가는 신의 모습을 그렸고, 누군가는 이를 우상이라며 배척했다. 예컨대, 유럽 성당에는 성화가 많고, 이슬람 사원에는 없다. 오히려, 글씨만 잔뜩 있다.

분명한 건, 아무리 추상적인 내용이라도 우리는 이를 느낌으로 이해한다는 사실이다. 태생부터가 오감으로 세상을 파악하는 종족이라서. 즉, 그래야지만 비로소 머릿속에서 기억과 재생, 편집과 전시 등, 후속처리가 가능해서 그렇다.

물론 이미지는 강력하다. 그리고 우리에게 미칠 세뇌와 유혹, 편견과 제한의 가능성은 언제나 경계의 대상이다. 그렇다면 우리에게 필요한 건 세상의 모든 이미지를 여러모로 다스리는 마법이다. 여기에 이 책에 도움이 되기를.

: 슬픔 vs. 강인함

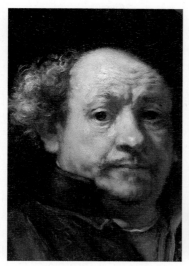

▲ 그림 81
렘브란트 반 레인(1606-1669),
〈자화상〉, 1660

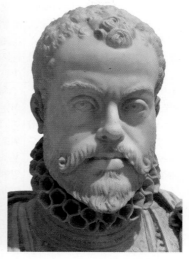

▲ 그림 82
폼페오 레오니(1533-1608),
〈스페인 국왕, 펠리페 2세(1527-1598)〉,
16세기 후반

<얼굴표현표>의 '유강비'와 관련해서 이마 부위에 주목하면, '그림 81'은 '음기', 그리고 '그림 82'는 '양기'를 드러낸다. 그런데 '그림 81'의 이마는 머리가 뒤로 벗겨져 크기가 큰 편이다. 하지만, 살집이 촉촉하고 이마뼈가 덜 발달했으며, 윗이마가 둥그니 상당히 부드럽다.

반면에 '그림 82'의 이마는 크기도 원래 큰데다가 머리가 살짝 뒤로 벗겨지고 얼굴도 길어서 더 커 보인다. 그리고 중안면이 좀 함몰된 오목형 얼굴이라 이마가 더 도드라진다. 게다가, 돌출된 이마뼈와 윗이마의 사이가 패인 느낌이 들 정도로 이마가 모나고 단

FSMD	그림 81	그림 82
약식	fsmd(-5)=[이마]유상, [이마]대형, [이마]곡형, [눈]유상, [눈가피부]곡형, [눈썹]농상, [미간주름]종형, [코끝]극대형, [입]비형, [입술]소형, [귓불]대형, [얼굴]원형, [피부]습상, [털]곡형	fsmd(+10)=[이마]강상, [눈썹뼈]강상, [윗이마]전방, [발제선측면]상방, [중안면]후방, [눈꺼풀]강상, [미간주름]극앙방, [코]강상, [입]전방, [입술]대형, [턱]대형, [턱]전방, [팔자주름]횡형, [관자놀이]후방, [귀]소형, [얼굴형]심형, [정수리뒤]상방, [피부]담상, [털]곡형, [콧수염]상방
직역	'전체점수'가 '-5'인 '음기'가 강한 얼굴로, [이마]는 느낌이 부드럽고, [이마]는 전체 크기가 크며, [이마]는 주름지고, [눈]은 느낌이 부드러우며, [눈가피부]는 주름지고, [눈썹]은 털이 옅으며, [미간주름]은 세로폭이 길고, [코끝]은 전체 크기가 매우 크며, [입]은 대칭이 잘 안 맞고, [입술]은 전체 크기가 작으며, [귓불]은 전체 크기가 크고, [얼굴]은 사방이 둥글며, [피부]는 질감이 윤기나고, [털]은 외곽이 구불거린다.	'전체점수'가 '+10'인 '양기'가 강한 얼굴로, [이마]는 느낌이 강하고, [눈썹뼈]는 느낌이 강하며, [윗이마]는 앞으로 향하고, [발제선측면]은 위로 향하며, [중안면]은 뒤로 향하고, [눈꺼풀]은 느낌이 강하며, [미간주름]은 매우 가운데로 향하고, [코]는 느낌이 강하며, [입]은 앞으로 향하고, [입술]은 전체 크기가 크며, [턱]은 전체 크기가 크고, [턱]은 앞으로 향하며, [팔자주름]은 가로폭이 넓고, [관자놀이]는 뒤로 향하며, [귀]는 전체 크기가 작고, [얼굴형]은 깊이 폭이 깊으며, [정수리뒤]는 위로 향하고, [피부]는 털이 짙으며, [털]은 외곽이 구불거리고, [콧수염]은 위로 향한다.

단하니 상당히 강하다.

<비교표>에는 이 외에도 다른 항목과 관련된 여러 기운이 기술되어 있다. 이를테면 굳게 다문 입과 육질의 코끝, 그리고 약간 패인 콧부리와 미간의 수직주름은 둘 다 공통적이다. 반면에 '그림 81'의 눈빛이 부드럽고 피부에 털이 적고 주름지며 제비턱에서 보이듯이 얼굴형이 동그랗고 살집이 많으니 더 '음기'적이다. 그리고 '그림 82'의 피부가 털이 많고 뼈대가 강하며 입술이 방방하니 더 '양기'적이다. 물론 **'역행의 기운'**도 있다. 하지만, 판도를 뒤집을 정도는 아니다. 그렇다면 두 얼굴은 '기운의 정도'로 비유컨대, 예측 가능한 모범생?

우선, '그림 81', <자화상(Self-Portrait)>의 '기초정보'는 이렇다. 이는 **렘브란트 반 레인**(Rembrandt van Rijn)의 작품이다. 그는 17세기에 활동한 네덜란드의 대표적인 작가이다. 평생에 걸쳐 주기적으로 자화상을 그렸다. 특히, 빛과 어둠을 극화하는 키아로스쿠로 (chiaroscuro) 기법, 그리고 빛을 응어리지게 표현하는 임파스토 (impasto) 기법 등을 적극 활용하며 사람에 대한 연민의 감정을 잘 포착했다.

그는 젊었을 때는 작품 판매도 잘되고 떵떵거리며 살았으나, 나이가 들며 작품 주문이 줄었다. 하지만 그럼에도 불구하고, 다른 작가의 작품을 꾸준히 수집하다가 그만 1656년에 이르러 파산을 선고하고는 마침내 빈털터리가 되었다. 미술관에 따르면, 현재까지 그의 자화상이 대략 40개가 전해진다. 이 작품은 그가 54세에 그린 것으로 얼굴의 노화현상을 인정사정없이 표현했다. 그리고 이는 파산 이후의 모습이다.

그의 말기에는 작품의 제작숫자가 확 줄었다. 하지만, 아이러니하게도 걸작이 많이 탄생했다. 작품 제작에는 이와 같이 마음고생이 묘하게 도움이 되기도 한다. 그러나 결코 '필요충분조건'은 아니다. 이를 착각하면 자칫 낭만주의적인 신비주의에 빠진다.

다음, '그림 82', <스페인 국왕, 펠리페 2세(King Philip II of Spain)>의 '기초정보'는 이렇다. 이는 **폼페오 레오니**(Pompeo Leoni)의 작품이다. 그는 16세기에 활동한 이탈리아 작가이다. 아버지와 더불어 인정받는 초상 조각가였다. 미술관에 따르면, 그의 아버지인 조각가 레오네 레오니(Leone Leoni, 1509 – 1590)가 의뢰받은 여러 작업을 도왔다. 대표적으로는 스페인 법원에 세워진 작품들이 그렇다. 그리고 스페인 국왕 펠리페 2세를 위한 작품들은 직접 의뢰받았다.

아마도 레오니 부자는 일종의 경제공동체였던 모양이다. 물론 아버지와 아들이 함께 일하는 것이 말처럼 쉬운 일은 아니다.

작품 속 인물은 스페인 국왕, 펠리페 2세로 그의 아버지는 에스파냐의 왕이면서 신성로마제국의 황제이다. 그리고 어머니는 포르투갈 왕국의 공주이다. 그리고 그는 스페인을 건국한 최초의 왕이다. 주변 여러 나라의 공주와 결혼하며 정치적인 위세를 확장했다. 더불어, 오스만 튀르크의 이슬람, 그리고 영국과 네덜란드의 개신교로부터 전통적인 가톨릭교회를 보호하고자 온갖 노력을 불사했다.

그는 절대 권력자, 그리고 무적함대의 제왕이다. 그런데 스페인의 국가파산을 4차례나 선언한 왕이기도 하다. 즉, 관점에 따라 평가가 극과 극으로 갈린다. 아마도 종교적인 신념이 투철하고 전쟁에 강했지만, 경제에는 무능했던 듯. 역시 모든 걸 다 잘하기는 힘들다. 자기 비판능력이 결여된 절대 권력의 고질적인 문제랄까.

<얼굴표현표>의 '전체점수'는 다음과 같다. '그림 81'의 렘브란트 반 레인은 인생의 쓴 잔을 맛보고 나서는 슬픈 눈이 한결 더 슬퍼졌다. 그리고 얼굴이 어디 하나 모난 데가 없이 사방이 둥글둥글하다. 특히나 이마는 단단하기보다는 오히려 물컹한 쿠션처럼 보인다. 둥근 형태와 더불어 촉촉한 살결 때문에 더더욱. 그리고 줏대가 있긴 하지만, 범접할 수 없는 느낌이라기보다는 오히려 만만하다. 그래서 매우 '음기'적이다.

반면에 '그림 82'의 펠리페 2세는 치켜뜬 눈빛이 매섭다. 그리고 강력한 이마를 자랑한다. 상대적으로 들어간 코바닥에 비해 돌출된 양악과 단단하고 큰 턱 또한 이마와 위아래로 호흡을 맞추며

보는 사람을 위협한다. 뭔가 격투기 선수의 풍모가 물씬 풍긴다. 그 앞에서는 마치 일거수일투족을 조심해야만 할 듯. 그래서 매우 '양기'적이다.

'포괄적인 평가'는 다음과 같다. 렘브란트 반 레인의 경우에는 눈빛은 빤히 응시하고 입술은 굳게 다물 듯이 소신이 강하고, 코끝과 귓볼이 방방하듯이 재능도 풍부하지만, 얼굴형이 둥글고 이마와 미간이 주름지며 눈가피부가 퀭하고 입술이 비뚤어지며 피부가 부드럽듯이 그럴 사람이 아닌데 어쩌다 보니 험한 일에 연루되어 이제는 많이 지친 모습이다. 그러다 보니 뭔가 풀죽은 목소리로 이렇게 읊조릴 것만 같다. 설마 내게는 더 이상…

반면에 펠리페 2세는 눈빛은 쏘아붙이며 이마와 입술, 그리고 턱이 단단하듯이 소신이 강하고 기세등등하다. 게다가, 다른 여러 요소들이 이를 골고루 받쳐주니 '역행의 기운'이 미미한 편이다. 그렇다면 그는 전형적인 '공격형'이다. 이를테면 당면한 상황을 언제나 겨루기 시합으로 만들며, 자신에게 익숙한 기술과 강력한 힘으로 상대를 제압한다. 그런데 제압할 상대는 아직도 많다. 그러니 어금니를 더욱 꽉 깨문다. 올 테면 와 바라. 그래, 한번 해보자. 역시나 다시 봐도 무섭다. 기왕이면 날 노려보지는 말기를.

'예술적 상상력'과 '비평적 시선'을 위한 몇 가지 질문, 다음과 같다. 우선, 렘브란트 반 레인은 정말로 슬프기만 할까? 아니면, 자기 연민에 가득 찬 모습을 즐기고 있을까? 그렇다면 얼굴의 어느 부분이 그러한 흔적일까? 그는 왜 이렇게 자화상을 많이 그렸을까? 주름을 솔직하게 표현했다면 과연 어떤 부분을 이상화시킨 걸까? 이를테면 부드러운 이마의 의도는 뭘까? 실제와 이미지는 어떻게 다를까? 어느 부위를 바꾸면 의미가 확 바뀔까? 한편으로, 요즘 사

람으로는 그와 같은 모습을 누구와 연관 지을 수 있을까? 내 안에
는 언제 그러한 모습이 발현될까?

다음, 펠리페 2세는 정말로 냉혈한일까? 그렇다면 굳이 그렇게
결의에 찬 표정을 지을 필요가 있을까? 그 표정을 보고 그는 무슨
생각을 했을까? 이를테면 그렇게 치켜뜬 눈빛이 정말로 멋있다고
생각한 걸까? 그런데 그를 표현한 다른 작품을 봐도 얼추 비슷하게
생긴 걸 보면, 그는 나름 이런 모습을 즐기고 싶었던 것 같다. 그렇
다면 이는 과연 어떤 심리일까? 나를 이렇게 표현한다면 나는 어떻
게 느낄까? 무엇을 바꾸고 싶을까? 그리고 왜? 그리고 이런 모습의
그를 당대의 사람들은 어떻게 평했을까? 정치적으로는 어떤 부분이
그에게 도움이 되었을까? 생각해보면, 그는 금수저로 태어나 특권
층의 여러 교육을 받으며, 자신의 세력을 지키기 위한 수단으로써
화를 내는 법을 교묘하게 사용한 건 아닐까? 그렇다면 혹시 '이게
통하지 않으면 어쩌지' 하는 모종의 불안감을 달고 산 건 아닐지?
이를 얼굴의 어느 부위에서 과연 알 수 있을까? 한편으로, 작가는
이 작품에서 어디에 주목했을까? 그리고 즐겼을까? 아버지와 함께
작업할 때와는 다른 심리상태가 과연 드러날까? 물론 이외에도 질
문은 한이 없다.

그런데 통상적으로 우리는 슬픈 사람에게 마음을 연다. 반면에
스스로 강인한 자에게는 내 마음이 들어갈 공간이 종종 마땅치가
않다. 그렇다면 우리의 반응을 기준으로 말하자면, 전자는 쑥 들어
가니 다분히 '양기'적, 그리고 후자는 그저 망설이니 '음기'적이다.
이와 같이 '음기'에는 '양기'가, 그리고 '양기'에는 '음기'가 채워지게
마련이다. 이를 소위 **'음양량 불변의 법칙'**이라 칭할 수 있을지?

분명한 건, 슬픈 사람이 한없이 슬프기만 하고 센 사람이 한없

이 세기만 한 건 사람 사는 동네가 아니다. 그렇다면 사람의 마음이 바로 <음양법칙>이다. 즉, 원래의 기운은 언제라도 한 순간, 뒤바뀔 수 있다. 그렇다. 슬퍼서 강하고, 강해서 슬프다니, 인생은 그야말로 아이러니의 연속이 아니던가.

 3 색조: 대조가 흐릿하거나 분명하다

: 장악력 vs. 인내심

▲ 그림 83
외젠 카리에르(1849-1906),
〈자화상〉, 1893

▲ 그림 84
장 마르크 나티에(1685-1766),
〈디아나로서의 베르제르 드 프루빌 부인〉,
1756

〈얼굴표현표〉의 '탁명비'에 따르면, 얼굴의 전반적인 색채가 탁하고 대조가 흐릿하면 '음기'적이고, 생생하고 명확하면 '양기'적이다. 이를테면 어떤 얼굴은 아무리 봐도 애매해서 잘 기억나지 않고, 혹은 찰나의 순간에 스쳐지나만 갔어도 또렷이 기억나는 경우가 있다. 한편으로, 어떤 얼굴은 굳이 특정부위가 튀진 않는데 전반적인 인상이 분위기가 있고, 혹은 전반적인 인상보다는 특정부위가 강하게 보이는 경우도 있다.

그런데 '탁명비'와 관련해서 특정부위가 작다고 해서 꼭 애매

FSMD	그림 83	그림 84
약식	fsmd(+2)=[안면]탁상, [눈]강상, [눈사이]횡형, [눈꼬리]하방, [눈썹]농상, [미간주름]종형, [콧등]유상, [콧대]측방, [콧대높이]횡형, [입]강상, [입꼬리]하방, [턱]전방, [이마]대형, [광대뼈]횡형, [머리털]곡형, [머리털]건상	fsmd(-5)=[안면]명상, [안면]극균형, [눈]대형, [눈]강상, [눈]습상, [눈썹]강상, [볼]습상, [볼]명상, [코]강상, [콧볼]소형, [입]소형, [입꼬리]상방, [턱]원형, [턱]후방, [발제선]탁상, [윗이마폭]종형, [안면]종형, [머리털]곡형, [머리털]탁상
직역	'전체점수'가 '+2'인 '양기'가 강한 얼굴로, [안면]은 대조가 흐릿하고, [눈]은 느낌이 강하며, [눈사이]는 가로폭이 넓고, [눈꼬리]는 아래로 향하며, [눈썹]은 털이 옅고, [미간주름]은 세로폭이 길며, [콧등]은 느낌이 부드럽고, [콧대]는 옆으로 향하며, [콧대높이]는 세로폭이 짧고, [입]은 느낌이 강하며, [입꼬리]는 아래로 향하고, [턱]은 앞으로 향하며, [이마]는 전체 크기가 크고, [광대뼈]는 가로폭이 넓으며, [머리털]은 외곽이 구불거리고, [머리털]은 건조하다.	'전체점수'가 '-5'인 '음기'가 강한 얼굴로, [안면]은 대조가 분명하고, [안면]은 대칭이 매우 잘 맞으며, [눈]은 전체 크기가 크고, [눈]은 느낌이 강하며, [눈]은 피부가 촉촉하고, [눈썹]은 느낌이 강하며, [볼]은 피부가 촉촉하고, [볼]은 색상이 생생하며, [코]는 느낌이 강하고, [콧볼]은 전체 크기가 작으며, [입]은 전체 크기가 작고, [입꼬리]는 위로 향하며, [턱]은 사방이 둥글고, [턱]은 뒤로 향하며, [발제선]은 대조가 흐릿하고, [윗이마폭]은 가로폭이 좁으며, [안면]은 세로폭이 길고, [머리털]은 외곽이 구불거리며, [머리털]은 색상이 흐릿하다.

하거나 분위기 있고, 크다고 해서 꼭 또렷하고 강하게 보이는 건 아니다. 오히려, 이는 전체 얼굴의 조화, 대상이 발산하는 기운과 태도, 그리고 대상과 관계 맺는 주체의 기운과 태도 등에 달려있다.

예컨대, 아무리 눈이 작아도 상대방이 나를 뚫어지게 쏘아보면 그 눈이 명확해 보이고, 내가 막 자고 일어나 눈이 부스스하면 상대방이 바라보는 내 눈도, 그리고 내가 바라보는 상대방의 얼굴도 다 애매해 보인다. 이와 같이 주관적인 경험은 얼굴의 판단에 매우 중요한 요소이다.

이와 관련해서 '그림 83'은 '음기', 그리고 '그림 84'는 '양기'를 드러낸다. 물론 '기운의 정도'는 상대적이다. 이를테면 '그림 83'의

눈빛도 나름 뚜렷하지만, '그림 84'의 눈빛은 한술 더 뜬다. '그림 83'만 보면 그 눈빛에 압도당하다가도, '그림 84'가 나타나니 원래의 눈빛이 좀 흐릿해지는 것이다.

결국, 상황과 맥락은 가치를 결정하고, 이는 서로가 맺는 관계에서 비롯된다. 비유컨대, 감미롭고 조용한 음악의 긴장에 취하다가, 갑자기 비트가 강하고 소리가 큰 음악이 함께 들리니 원래의 음악이 묻혀버리는 경험, 익숙하다. 그런데 그렇다고 해서 그 음악의 가치가 퇴색하는 것은 아니다. 하지만, 시끄러운 음악과 함께 하면 그 순간에 빛을 못 보는 것은 맞다. 그렇다면 이에 맞는 시간과 장소, 그리고 함께하는 사람을 잘 선택해야 한다.

<비교표>에는 이 외에도 다른 항목과 관련된 여러 기운이 기술되어 있다. 이를테면 '그림 83'은 전반적으로 애매해 '음기'적이지만, 눈빛이 강하고 입이 굳게 닫혀있으며 눈 사이가 멀고 콧대가 한쪽으로 기우는 등, 여러 부위에서 '기운의 역전'을 시도했다. 그리고 '그림 84'는 전반적으로 또렷해 '양기'적이지만, 얼굴이 촉촉하고 부드러우며 균형이 잘 맞고 둥근 등, 역시나 '기운의 역전'이 보인다. 그리고 두 얼굴 모두는 나름 역전에 성공했다. 드라마가 따로 없다.

우선, '그림 83', <자화상(Self-Portrait)>의 '기초정보'는 이렇다. 이는 **외젠 카리에르(Eugène Carrière)**의 작품이다. 그는 19세기에 활동한 프랑스 작가이다. 상징주의에 심취했으며, '그림 68'의 작가, 오귀스트 로댕과 절친으로 예술적으로 깊은 교감을 나누기도 했다. 그리고 자신의 이름을 딴 아카데미를 설립, 현대미술에 한 획을 긋는 걸출한 작가, 앙리 마티스(Henri Matisse, 1869-1954), 앙드레 드랭(Andre Derain, 1880-1954) 등을 배출했다.

그는 미묘한 방식으로 갈색조의 색감을 화면 전반에 버무리며 몽환적인 분위기를 잡는 데 능했다. 미술관에 따르면, 당시에는 극도로 섬세한 사실주의적인 회화에 실증을 느끼는 사람들이 많아졌다. 따라서 희미하고 뿌연 그의 회화가 점차 인기를 끌었다.

다음, '그림 84', <디아나로서의 베르제르 드 프루빌 부인(Madame Bergeret de Frouville as Diana)>의 '기초정보'는 이렇다. 이는 장 마르크 나티에(Jean Marc Nattier)의 작품이다. 그는 18세기에 활동한 프랑스 작가이다. 초기에는 역사화를 많이 그렸으나 그 후에는 초상화에 심취했다. 특히 로코코풍의 고상하고 아름다운 부인 초상화에 능했다.

이 작품은 로마신화에 나오는 '사냥과 달의 여신'인 디아나(Diana)를 시각화했다. 그녀를 표현하는 전통적인 도상은 활과 화살통이다. 그런데 미술관에 따르면, 파우더를 바른 것만 같은 머리카락, 그리고 모자와 작은 꽃 장식은 작가 당대의 유행이다. 연구에 따르면, 작품 속 인물은 베르제르 드 프루빌 부인이다.

결국, 이 작품은 그녀를 여신급으로 비유했다. 그런데 이 외에도 다른 부인들을 디아나로 비유한 그의 작품이 여럿 전해진다. 그러고 보면 작가가 디아나를 엄청 좋아했나 보다. 아니면, 이게 다 전략인지도 모른다. 그림 속 인물들은 아마도 무척이나 흡족했을 듯.

그렇다면 이야말로 작가와 귀족이 함께 추는 춤, 즉 상생(win-win)의 합이 아닐까? 그런데 디아나로 표현된 인물들이 서로 만나면 뭔가 좀 어색할 수도 있겠다. 어, 내가 디아난데? 물론 이럴 수 있다는 걸 애초에 다들 알고 만났겠지만.

<얼굴표현표>의 '전체점수'는 다음과 같다. '그림 83'의 외젠 카리에르는 어떤 경우에도 자신이 원하는 분위기를 잘 조장하는 성

격으로, 눈 사이가 벌어지고 콧대가 휘었듯이 '양기'적이다. 이를테면 분위기를 깰라하면 어느 순간 지긋이 노려보는 그를 발견할 것만 같다. 어, 턱도 좀 들고 있네. 이거 은근히 부담된다.

반면에 '그림 84'의 베르제르 드 프루빌 부인은 깔끔하고 확실한 인상이지만, 좋은 분위기라면 비로소 마음을 여는 성격으로, 볼은 촉촉하고 입술은 상대적으로 작으며 턱은 들어가고 머리카락은 나이에 비해 흐리듯이 매우 '음기'적이다. 즉, 까칠하고 즉흥적이라기보다는 시간을 두고 지켜볼 줄 안다.

'포괄적인 평가'는 다음과 같다. 외젠 카리에르는 눈썹은 옅지만 미간에 수직 주름이 잡혔고 눈은 작지만 눈빛이 강하고 콧대는 낮지만 휘었고 입꼬리는 내려갔지만 굳게 다물었고 피부는 탁하지만 이마는 시원하듯이 자칫하면 그늘진 성격에 적극성을 부여했다. 즉, 처신하는 법에 능숙하다.

반면에 베르제르 드 프루빌 부인은 이목구비가 또렷하고 볼이 생생하듯이 매사에 적극성을 띤다. 반면에 얼굴은 긴데다가 좌우대칭이 잘 맞고 피부는 윤택하며 눈빛은 수분이 촉촉하듯이 처신에 상당히 신중하고 인내심이 넘친다.

'예술적 상상력'과 '비평적 시선'을 위한 몇 가지 질문, 다음과 같다. 우선, 외젠 카리에르는 왜 이런 식의 분위기를 잡을까? 이를 통해 그가 기대하는 효과는 뭘까? 혹시 숨기고 싶은 무언가, 혹은 모종의 불안함이 있어 전전긍긍하고 있을까? 아니면, 자신의 분위기에 물씬 취해 있을까? 아마도 오랜 기간, 습관처럼 찡그려온 미간은 그에게 어떤 의미일까? 그런데 그는 작품 속 자신의 모습에 흡족했을까? 실제 모습과 과연 닮았을까? 어디가 가장 바뀌었을까?

다음, 베르제르 드 프루빌 부인은 왜 이런 표정을 지을까? 이

를테면 고개를 약간 꺾음으로써 한편으로는 받아들이면서도 동시에 경계하는 태도 또한 취한 것일까? 아니면, 사실은 그렇지 않은데 상대방이 그렇게 느끼도록 하고 싶은 것일까? 그녀의 진짜 속마음은 어떨까? 혹시 이는 사회적으로 그녀에게 요구되는 표정일까? 그렇다면 어느 부분이 과연 그럴까? 그녀는 과연 자신의 얼굴을 즐기고 있을까? 어느 부분이 아쉬울까? 그런데 작가가 그녀를 디아나로 빙자한 의도는 뭘까? 그녀의 주변 사람들은 이를 어떻게 받아들였을까? 디아나가 아닌 현실의 그녀는? 그리고 나는? 물론 이외에도 질문은 한이 없다.

여하튼, 두 작품 모두 멋있다. 외젠 카리에르는 낭만적이고, 베르제르 드 프루빌 부인은 고상하다. 나도 가끔씩은 이렇게 분위기 잡고 싶다. 이는 물론 사람의 근원적인 욕망이다. 하지만, 작품을 볼수록 마음 한편이 쓸쓸하고 허해진다. 뭔가 현실과 꿈의 격차가 느껴져서.

아, 그런데 이런 태도로 바라보니, 외젠 카리에르도 서서히 '음기'적이 된다. 이런, 기분(氣分)에 따라 이렇게 쉽게 점수를 바꾸면 안 되는데. 물론 '기분의 지속'이야말로 '기운(氣運)'에 다름 아니다. 이를 다스리는 게 '기공(氣功)', 즉 기에 공을 들이는 것이고.

: 단호함 vs. 표현성

▲ 그림 85
〈비슈누의 의인화 된 원반 무기인
차크라-푸루샤〉,
인도 타밀라두, 촐라 왕조, 10-11세기 초

▲ 그림 86
피에르 야코포 알리리 보나콜시
(1460-1528),
〈안토니누스 피우스 황제(86-161)〉,
이탈리아 만투아, 약 1524

　　〈얼굴표현표〉의 '탁명비'와 관련해서 눈부위에 주목하면, '그림 85'는 '음기', 그리고 '그림 86'은 '양기'를 드러낸다. 물론 '그림 85'의 눈도 번쩍 뜬다면 예상 외로 대조가 분명한 눈일 가능성이 있다. 그리고 눈도 작지는 않은 것 같다. 하지만, 얼굴의 전반적인 인상은 애매하다. 외각이 선명한 아랫입술과 유별나게 큰 귀를 제외하면. 게다가, 눈썹이 흐릿하고 이마뼈가 발달하지 않아 눈두덩과 이마의 경계가 무색해졌다. 마치 구렁이 담 넘어가듯이 이마 피부가 눈동자를 덮으며 흘러내린 느낌이다. 눈꼬리마저 쳐지니 더욱 그렇다.

FSMD	그림 85	그림 86
약식	fsmd(+3)=[눈]탁상, [눈]대형, [눈꼬리]극하방, [미간]소형, [미간]전방, [눈썹]농상, [콧대]강상, [입꼬리]상방, [아랫입술]명상, [귀]극대형, [귀]전방, [얼굴]유상, [얼굴]원형, [중안면]대형, [이마폭]횡형, [턱]소형, [피부]건상	fsmd(+1)=[눈]명상, [눈]비형, [눈중간]종형, [콧대]강상, [입술]소형, [아랫입술]명상, [이마]대형, [이마]곡형, [이마주름]강상, [이마주름]극균형, [얼굴]방형, [얼굴]종형, [피부]담상, [피부]습상, [털]곡형, [털]습상, [머리카락]상방
직역	'전체점수'가 '+3'인 '양기'가 강한 얼굴로, [눈]은 대조가 흐릿하고, [눈]은 전체 크기가 크며, [눈꼬리]는 매우 아래로 향하고, [미간]은 크기가 작으며, [미간]은 앞으로 향하고, [눈썹]은 털이 옅으며, [콧대]는 느낌이 강하고, [입꼬리]는 위로 향하며, [아랫입술]은 대조가 분명하고, [귀]는 전체 크기가 매우 크며, [귀]는 앞으로 향하고, [얼굴]은 느낌이 부드러우며, [얼굴]은 사방이 둥글고, [중안면]은 전체 크기가 크며, [이마폭]은 가로폭이 넓고, [턱]은 전체 크기가 작으며, [피부]는 질감이 우둘투둘하다.	'전체점수'가 '+1'인 '양기'가 강한 얼굴로, [눈]은 색상이 생생하고, [눈]은 대칭이 잘 안 맞으며, [눈중간]은 세로폭이 길고, [콧대]는 느낌이 강하며, [입술]은 전체 크기가 작고, [아랫입술]은 대조가 분명하며, [이마]는 전체 크기가 크고, [이마]는 주름지며, [이마주름]은 느낌이 강하고, [이마주름]은 대칭이 매우 잘 맞으며, [얼굴]은 사방이 각지고, [얼굴]은 세로폭이 길며, [피부]는 털이 짙고, [피부]는 질감이 윤기나며, [털]은 외곽이 구불거리고, [털]은 질감이 윤기나며, [머리카락]은 위로 향한다.

반면에 '그림 86'의 눈은 눈동자의 사방으로 흰자위가 다 보이는 사백안(四白眼)에 가깝다. 눈이 큰데다가 놀란 표정을 하면 이는 더욱 극대화된다. 게다가, 여기서는 얼굴의 다른 부위와 색상의 대조마저 심하니 더욱 튄다.

동양의 전통적인 관상가들은 엄청 큰 눈을 꺼리는 경향이 있다. 자신이 가진 걸 다 보여주기에 금세 바닥이 드러나게 마련이라며. 하지만, 굳이 부정적으로 볼 필요는 없다. 다 장단점이 있기에. 이를테면 눈은 '마음의 창'이다. 즉, 시원하게 크면 자꾸 보게 된다. 예컨대, 만화 주인공의 그렁그렁한 눈망울이 그렇다. 이는 활용하기에 따라 효과 만점인 '주목의 에너지'이다.

그런데 눈을 부릅뜨면 시신경의 긴장이 전달되며 자칫 부담스러울 수도 있다. 예컨대, '그림 86'의 눈은 만화 주인공의 큰 눈보다는 작다. 하지만, 눈 주변의 괄약근이 활짝 열림으로 인해서 눈가피부가 한시적으로 펴지고, 이마주름은 꽉 잡히는 현상이 발생했다. 그래서 불안한 느낌이다. 생각해보면, 이 자세를 영원히 고수하기도 쉽지 않거니와, 설사 그러하더라도 추운 지방이라면 칼바람에 무자비하게 노출되어 눈이 시리며 문제가 되기 십상이다. 그러니 주의를 요한다.

<비교표>에는 이 외에도 다른 항목과 관련된 여러 기운이 기술되어 있다. 이를테면 강직한 콧대와 뚜렷한 아랫입술은 둘 다 공통적이다. 반면에 두 얼굴의 여러 부위는 서로 상이한 기운을 가졌다. 그러니 혈통을 따져 봐도 한없이 멀 것만 같다. 하지만, 전반적인 기운은 결과적으로 모두 다 '양기'이다. 이와 같이 인종과 기운은 보통 비례하지 않는다. 마치 어떤 인종에도 미인은 있듯이.

우선, '그림 85', <비슈누의 의인화 된 원반 무기인 차크라-푸루샤(Chakra-Purusha, the Personified Discus Weapon of Vishnu)>의 '기초정보'는 이렇다. 이는 작가미상이다. 작품 속 인물은 힌두교의 도상인 비슈누(Vishnu)이다. 그는 시바(Siva) 신에 견줄만한 강력한 신으로 그의 배꼽에서는 창조신 브라마(Brahma)가 태어났으며, 이 세계도 그가 창조했다. 그는 통상적으로 네 개의 팔을 가졌고, 각각 소라고둥, 원반, 곤봉, 연꽃을 들고 있다.

작품명의 '차크라-푸루샤'는 산스크리트어로 '진정한 영혼의 에너지'를 의미한다. 우선, '차크라'는 '바퀴'나 '원형'을 뜻하며, 사람의 영적 에너지를 일으키는 소용돌이의 중심점이다. 참고로, 인체에는 차크라가 아주 많은데 주요 부위는 6개로, 회음부, 성기, 배

꼽, 가슴, 목, 미간 부위이다.

　다음, '푸루샤(Purusha)'는 만물에 스며든 신성하고 진정한 '참 자아', 즉 '순수의식'이나 '영혼'을 의미하며, '아트만(Atman)'이라고 도 한다. 세상만물은 각자 '푸루샤'를 가지고 있는데, 근본적으로 이 들은 하나이다. 아, 그래서 우리는 모두 다 연결되어 있구나.

　다음, '그림 86', <안토니누스 피우스 황제(Emperor Antoninus Pius)>의 '기초정보'는 이렇다. 이는 **피에르 야코포 알라리 보나콜시 (Pier Jacopo Alari Bonacolsi)**의 작품이다. 그는 15세기 말에서 16세 기 초에 활동한 이탈리아 작가이다. 청동조각을 많이 제작했다. 그 리고 그리스, 로마의 고전주의를 세련되게 해석한 작품으로 명성이 높았다.

　작품 속 인물은 안토니누스 피우스이다. 그는 전성기 로마시대 를 통치한 '5현제(五賢帝)' 중에 네 번째 황제이다. 이름의 '피우스' 는 '경건한 자'를 뜻하며, 원로원에서 수여한 존칭이다. '5현제'의 통 치기는 로마의 역사에서 가장 평화로운 시기로 도시가 번창하고 문 화가 융성했다. 그는 특히 이민족, 야만족에 너무 관대하다는 비판 을 받을 정도였다.

　그런데 이 작품은 로마 시대가 아닌 16세기에 제작되었다. 당 대 로마 시대에 그의 모습을 제작한 작품은 통상적으로 두터운 턱 에 중후하게 묘사되었다. '이상주의'에서 '사실주의'로의 전환기였던 당대의 환경을 고려하면, 아마도 실제 인물과 닮았을 것이다. 물론 미화가 좀 되긴 했겠지만.

　한편으로, 이 작품에서는 마른 얼굴에 놀란 토끼눈이 특이하 다. 하지만, 머리모양 등, 여러 부위에서 로마 시대의 작품과 유사 성도 발견된다. 따라서 원래의 모습에 일정 부분, 변형을 가한 것은

다분히 작가의 의도로 짐작된다. 혹시 무리한 다이어트로 인해 약간은 신경질적인 모습을 보여주고 싶었을까?

<얼굴표현표>의 '전체점수'는 다음과 같다. '그림 85'의 비슈누는 상대방의 행동에 별 영향을 받지 않는 강인함이 느껴지니 은근히 '양기'적이다. 즉, 얼굴은 애매하지만 중안면이 크고 미간이 돌출하며 콧대가 강하고 입술꼬리가 올라가며 귀가 크고 튀어나오듯이 '양기'의 반란이 은근히 강하다. 따라서 '외유내강상(外柔內剛狀)'이다. 얼핏 보고 부드럽기만 할 것이라 예상했다가는 여러모로 깜짝 놀랄 수도 있다.

반면에 '그림 86'의 안토니우스 피우스 황제는 어디 하나 표현적이지 않은 부위가 없을 정도로 처음부터 소란하다. 그런데 눈빛이 긴장하고 불안한 기색도 역력하듯이 상대방의 눈치를 보기에 적당히 '양기'적이다. 따라서 **'외강내유상(外剛內柔狀)'**이다. 얼핏 보고 추진력이 넘친다고 예상했다가는 내성적인 성격에 당황할 수도 있다.

'포괄적인 평가'는 다음과 같다. 비슈누의 얼굴은 전반적으로 애매하니 우선은 숙연하게 사태를 받아들이고, 내면의 목소리에 귀를 기울인다. 하지만, 여러 부위가 은근히 '양기'를 내뿜듯이 결국에는 자신의 관점을 우직하게 고수하며 세상과 대적한다.

반면에 안토니우스 피우스 황제의 얼굴은 전반적으로 또렷하니 우선은 말하고 싶은 바를 화끈하게 표현하며, 겉으로는 남들의 이목을 확실히 끈다. 하지만, 여러 부위가 은근히 '음기'를 흘리듯이 속으로는 세상에 대한 염려와 자조적인 마음을 품고 있다.

'예술적 상상력'과 '비평적 시선'을 위한 몇 가지 질문, 다음과 같다. 우선, 비슈누는 지금 어떤 마음을 품고 있을까? 그리고 이와 같은 표정을 지음으로써 상대방에게 무엇을 기대할까? 그런데 윗입

술이 흐릿하고 아랫입술이 명료한 건 왜 그럴까? 눈을 가리고 귀를 쫑긋 세운 건 세상을 어떻게 받아들이겠다는 것일까? 한편으로, 그는 정말로 겉으로는 유하고 속으로는 강한 성격일까? 미간이 튀어나와 콧대가 길어 보이는데, 만약에 미간이 움푹 들어가고 콧대가 짧다면 의미는 어떻게 바뀔까? 피부가 촉촉하고 곱다면?

다음, 안토니우스 피우스 황제는 지금 어떤 마음을 품고 있을까? 눈을 강조한 작가의 의도는 무엇일까? 그리고 머리모양은? 이를테면 정수리 양 옆을 쫑긋 세운 건 왕관을 암시하는 것일까? 균형이 잘 맞으면서도 중간에 깊고 강하게 패인 이마주름 두 개는 과연무엇을 의미할까? 그런데 로마 시대와 16세기에 그를 표현한 작품의 공통점과 차이점은 뭘까? 그리고 두 시대의 사람들이 다른 시대의 작품을 본다면 어떻게 다르게 받아들일까? 한편으로, 그는 정말로 겉으로는 강하고 속으로는 유한 성격일까? 만약에 그에게서 불안감을 감추려면 어느 부분을 고쳐야 가장 효과적일까? 물론 이외에도 질문은 한이 없다.

분명한 건, 이미지는 실제를 지시하거나 이를 은폐하는 막강한힘을 발휘한다. 이를테면 비슈누는 '그래, 다 이해한다. 하지만'과같은 식의 '수용과 결단의 이미지'를, 그리고 안토니우스 피우스 황제는 '나는 표현한다. 그리고 떨린다'와 같은 식의 '표현과 긴장의이미지'를 얼굴표정으로 효과적으로 전달한다.

그런데 과연 정말로 그럴까? 자본주의 시장도 그렇지만, 세상의 정치판은 원래부터 '이미지 전쟁'이다. 그렇다면 이를 경험하는입장에서 극단적으로는, 드러나는 이미지에 대해 순진하게도 정말로 그렇다고 믿거나, 아니면 영특하게도 탐정의 자세로 그 이면을추적해볼 수 있다.

물론 나는 후자를 바란다. 즉, '아는 게 아는 게 아니야'라는 의심과 더불어, '그게 그래서 그렇구나'라는 이해를 바탕으로, '그걸 이렇게 보면 저렇게 될까'라는 가능성을 논하며, '이게 이러면 좋겠다'는 가치를 향유하고 싶다. 그런데 그러한 마음으로 얼굴을 보면, 얼굴은 벌써 오만상이다. 작품 오만 개? 뭐, 쓰윽 해보자. 얼굴은 어차피 억겁의 세월을 간직하니.

4 밀도: 구역이 듬성하거나 빽빽하다

: 안정감 vs. 도전정신

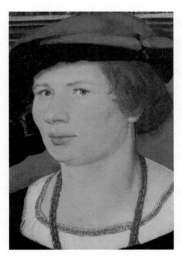

▲ 그림 87
소 한스 홀바인(1497/98-1543),
〈베네딕트 폰 헤르텐스타인
(약 1495-1522)〉, 1517

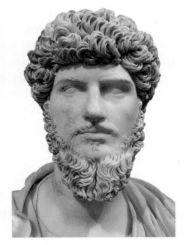

▲ 그림 88
〈공동 황제, 루키우스 베루스
(130-169)의 대리석 흉상 초상〉,
로마, 안토니우스 왕조, 161-169

　　<얼굴표현표>의 '농담비'에 따르면, 피부의 털이 옅거나 듬성듬성하고 양이 적으면 '음기'적이고, 짙거나 빽빽하고 양이 풍성하면 '양기'적이다. 이는 기본적으로 '가변관상'이다. 순식간에 바꿀 수는 없지만, 계획이 가능한. 하지만, 그렇다고 해서 누구나 털이 쑥쑥 자라는 건 아니다. 머리카락은 예외적이지만.

　　이와 관련해서 '그림 87'은 '음기', 그리고 '그림 88'은 '양기'를 드러낸다. 여기서는 둘 다 남자이다. 그런데 '농담비'와 관련해서 남자보다 여자가 털이 더 많아 보이는 경우도 종종 있다. 이는 물론 객관적으로 수치화된 양과는 별개다. 예컨대, '그림 88'의 남자가 뒤에

FSMD	그림 87	그림 88
약식	fsmd(-3)=[피부]농상, [피부]유상, [피부]직형, [볼]대형, [입]대형, [입]명상, [입술]습상, [인중]탁상, [코]강상, [눈]소형, [눈썹]농상, [눈썹]하방, [미간]전방, [턱]원형, [얼굴]탁상	fsmd(+5)=[피부]담상, [피부]직형, [머리카락]대형, [머리카락]상방, [털]곡형, [털]명상, [턱수염]측방, [턱수염]하방, [눈]강상, [코]강상, [코]명상, [코]습상, [콧대]곡형, [콧등]전방, [인중]소형, [인중높이]횡형, [입술]탁상, [이마폭]횡형, [얼굴형]심형, [얼굴]극균형, [얼굴]탁상
직역	'전체점수'가 '-3'인 '음기'가 강한 얼굴로, [피부]는 털이 옅고, [피부]는 느낌이 부드러우며, [피부]는 평평하고, [볼]은 전체 크기가 크며, [입]은 전체 크기가 크고, [입]은 색상이 생생하며, [입술]은 피부가 촉촉하고, [인중]은 대조가 흐릿하며, [코]는 느낌이 강하고, [눈]은 전체 크기가 작으며, [눈썹]은 털이 옅고, [눈썹]은 아래로 향하며, [미간]은 앞으로 향하고, [턱]은 사방이 둥글며, [얼굴]은 대조가 흐릿하다.	'전체점수'가 '+5'인 '양기'가 강한 얼굴로, [피부]는 털이 짙고, [피부]는 평평하며, [머리카락]은 전체 크기가 크고, [머리카락]은 위로 향하며, [털]은 외곽이 구불거리고, [털]은 대조가 분명하며, [턱수염]은 옆으로 향하고, [턱수염]은 아래로 향하며, [눈]은 느낌이 강하고, [코]는 느낌이 강하며, [코]는 대조가 분명하고, [코]는 질감이 윤기나며, [콧대]는 외곽이 구불거리고, [콧등]은 앞으로 향하며, [인중]은 전체 크기가 작고, [인중높이]는 세로폭이 짧으며, [입술]은 대조가 흐릿하고, [이마폭]은 가로폭이 넓으며, [얼굴형]은 깊이폭이 깊고, [얼굴]은 대칭이 매우 잘 맞으며, [얼굴]은 대조가 흐릿하다.

서 설명될 '그림 90'의 여자보다 '농담비'와 관련해서 무조건 '양기'가 더 세다고 속단할 수는 없다. 물론 '그림 88'이 좀 과한 건 사실이지만, 이를테면 '그림 90'의 속눈썹이 길면 제대로 한번 겨뤄볼 만하다.

이와 같이 '기운의 정도'는 언제나 상대적이다. 물론 통상적으로는 남자가 여자보다 털이 많이 자란다. 이는 남성호르몬과 관련이 있다. 하지만, 머리숱이 빠지는 것도 같은 호르몬의 영향이다. 그러니 남성호르몬이 많아야지만 털이 많은 건 아니다. 그리고 몸의 몇몇 부위에서는 남녀차가 확연하지도 않다.

게다가, '기운의 정도'를 판단할 때는 '총체적인 느낌'이 중요하다. 털의 양을 객관적인 기준으로 판가름한다기보다는. 기운은 기

본적으로 '**관계의 거울**'이다. 이를테면 여자의 얼굴인데 눈썹이 상당히 진하면 '양기'적이다. 혹은, 남자의 얼굴인데 수염이 상당히 연하면 '음기'적이다. 그리고 기운은 '**기분의 뭉텅이**'다. 이를테면 예상외로 많은 게 당연히 많은 것보다 느낌으로 말하자면, 더 많은 것이다.

<비교표>에는 이 외에도 다른 항목과 관련된 여러 기운이 기술되어 있다. 그런데 결과적으로 '**그림 87**'과 '**그림 88**'의 관계에서 눈썹의 '농담비'는 대표적인 '지표성'을 획득했다. 두 얼굴 모두 여러 부위의 기운이 이 방향을 나름 충실히 따르기 때문이다. 즉, 이와는 다른 기운을 가진 '**역전의 용사**'가 비교적 부족하다. 비유컨대, 운동장이 기울었다. 그래서 단조롭고 맹맹하다. 아니 순수하고 깔끔하다. 이와 같이 가치판단은 보는 관점에 따라 변하게 마련이다.

우선, '**그림 87**', <베네딕트 폰 헤르텐스타인(Benedikt von Hertenstein)>의 '기초정보'는 이렇다. 이는 소 한스 홀바인(Hans Holbein the Younger)의 작품이다. 그는 앞에서 설명된 '**그림 63**'의 작가이기도 하니 참조 바란다. 미술관에 따르면, 이 작품은 치안판사(Jacob von Hertenstein, 1460-1527)의 집을 꾸며주는 일환으로 그의 장남을 그린 것이다. 애초에는 종이에 드로잉을 시작했으나 나중에는 이 종이를 나무판넬에 붙인 후에 유화로 완성했다. 이는 특이한 경우다. 아마도 그리다 보니 너무 잘 그려 아쉬웠나 보다. 혹은 시간이 촉박했는지도.

작품 속 인물은 베네딕트 폰 헤르텐스타인이다. 정면을 빤히 응시하고 있으며, 작품에 적혀있는 글은 다음과 같다: '내가 이렇게 생겼을 때 나는 22세였다.' 그런데 마지막에는 'H.H.'라고 적혀있다. 이는 작가 이름의 약자로 작품을 보증하는 서명과도 같다. 처음 이

걸 읽을 때는 작가도 혹시 22세인가 하는 생각이 들었다. 하지만, 당시에 그는 이보다 더 어렸다.

다음, '그림 88', <공동 황제, 루키우스 베루스의 대리석 흉상 초상 (Marble portrait bust of the co-emperor Lucius Verus)>의 '기초정보'는 이렇다. 이는 작가미상이다. 작품 속 인물은 루키우스 베루스 (Lucius Verus)이다. 그는 안토니누스 피우스(Antonius Pius, 86–161) 황제의 양자였다. 그리고 애초에 아버지의 뒤를 이은 황제는 또 다른 양자, 마르쿠스 아우렐리우스(Marcus Aurelius, 121–180)였다. 그런데 마르쿠스 아우렐리우스가 황제가 된 후에는 그를 '공동 황제'로 삼았다. 이는 로마 역사상 최초의 시도였다.

하지만, 실권자는 계속 마르쿠스 아우렐리우스였다. 그는 로마 제국 전성시대의 '5현제' 중 마지막 황제로 칭해진다. 그의 사후에 제국은 쇠퇴하고. 따라서 루키우스 베루스는 사실상 제국의 이인자였다. 그런데 둘의 사이는 끝까지 좋았다. 루키우스 베루스가 전쟁에서 귀환하다 병으로 사망하자 후한 장례와 더불어 그를 신격화했던 걸 보면.

<얼굴표현표>의 '전체점수'는 다음과 같다. '그림 87'의 베네딕트 폰 헤르텐스타인은 윤택하고 안정된 삶을 소망하며, 매사에 사려가 깊은 신중한 성격으로 '음기'적이다. 반면에 '그림 88'의 루키우스 베루스는 모험적이고 도전적인 삶을 추구하며, 매사에 직접 참여하고 경험하는 적극적인 성격으로 매우 '양기'적이다.

'포괄적인 평가'는 다음과 같다. 베네딕트 폰 헤르텐스타인은 털이 적고 눈이 작고 입술이 방방하며 피부가 윤택하듯이 큰 무리 없이 무난하고 행복한 삶을 영위하는 소소한 꿈을 꾼다. 그런데 코와 입이 크고 입술이 생생하며 눈빛이 빤히 쳐다보듯이 무언가를

끊임없이 필요로 한다.

반면에 루키우스 베루스는 눈썹이 낮고 눈빛이 세며 코가 단단하고 입이 굳세듯이 자기 소신이 강하다. 또한, 머리카락이 위로 서고 턱수염이 중간에서 옆으로 휘듯이 이를 강하게 표현할 줄 안다. 즉, 자신의 꿈을 확장하고 심화하는 열정이 가득하다. 그런데 얼굴의 좌우균형이 잘 맞고 얼굴이 좀 탁하듯이 막무가내로 몰아치는 성격은 아니다. 오히려, 얼굴에 약간의 말 못할 그늘이 서려있다.

'예술적 상상력'과 '비평적 시선'을 위한 몇 가지 질문, 다음과 같다. 우선, 베네딕트 폰 헤르텐스타인은 정말로 현실안정주의자일까? 그는 과연 마음속으로 어떤 도발적인 꿈을 꿀까? 혹시 촉촉하고 방방하며 생생한 입술은 다른 이야기를 들려주지 않을까? 작품에 쓰여 있는 문장은 얼굴과 비교해서 어떻게 해석이 가능할까? 그간의 그의 삶, 그리고 아버지와의 관계를 암시하는 얼굴의 흔적은 과연 무엇일까? 그런데 그가 좀 중성적으로 묘사된 것은 작가의 의도일까? 이를테면 목이 훤하고 피부가 거의 털이 없이 말쑥한 등. 한편으로, 그는 이 작품에 만족했을까? 무엇이 가장 아쉬웠을까? 그는 사전에, 혹은 과정 중에 작가에게 뭘 요구했을까?

다음, 루키우스 베루스는 정말로 모험지상주의자일까? 그의 꿈은 현실에서 실현되었을까? 눈을 옆으로 치켜뜬 이유는 뭘까? 공동황제는 그에게 어떤 의미였을까? 또 다른 황제에게 인정받기 위해 열심히 살았을까? 혹은, 어떤 종류의 자격지심이 있었을까? 이는 얼굴에서 어떻게 드러날까? 이를테면 머리카락과 콧수염을 기른 진짜 이유는? 혹시 무언가를 가리고 싶거나 자신을 치장하고 싶었을까? 그렇다면 왜? 그리고 작가가 얼굴에 비해 털을 명확하고 생생하게 표현한 것은 어떤 의도일까? 그런데 이 작품은 어느 부분이 가장

미화되었을까? 이를테면 그의 이마는 실제로도 과연 작을까? 만약에 넓다면 왜 그렇게 묘사했을까? 한편으로, 또 다른 황제는 이 작품을 보며 어떤 생각을 했을까? 어디를 수정하고 싶었을까? 물론 이외에도 질문은 한이 없다.

이미지는 오늘도, 내일도 여러 이유로 끊임없이 소비된다. 이를테면 베네딕트 폰 헤르텐스타인은 당시에 아버지의 집을 치장하는 장식용 작품으로 소비되었고, 루키우스 베루스는 또 다른 황제의 치적을 위해 소비되었다. 그리고 그들은 우리의 다양한 요구와 기대로 인해 미술사에서, 그리고 대중문화에서 다시금 소비된다. 따라서 그들은 꼬리에 꼬리를 무는 질문을 앞으로도 피할 길이 없다.

그렇다면 그들의 입장에서는 이게 다 사람들의 삶을 풍요롭게 해주는 봉사영역? 그런데 소비를 두려워할 필요는 없다. 어차피 빚진 인생, 그들도, 나도, 즉 어느 누구라도 여기저기서 소비하고, 또 소비되는 걸. 게다가, '**소비(消費)**'는 '**생산의 씨앗**'이자 '**창조의 원동력**'으로, '**소모(消耗)**'와는 그 결이 한참이나 다르다. 그러니 오늘은 뭘 먹고 힘을 낼까? '소비'에는 언제나 '**소화(消化)**'가 중요하다.

: 과감성 vs. 뚝심

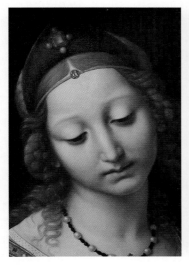

▲ 그림 89
안드레아 솔라리(1465-1524),
〈세례 요한의 머리를 가진 살로메〉,
1507-1509

▲ 그림 90
오귀스트 르누아르(1841-1919),
〈에두아르 베르니에 부인(마리-옥타비-
스테파니 로렌스(1838-1920)〉, 1871

　　<얼굴표현표>의 '농담비'와 관련해서 눈썹 부위에 주목하면,
'그림 89'는 '음기', 그리고 '그림 90'은 '양기'를 드러낸다. '그림 89'의
눈썹은 눈 길이보다 길지 않고, 두께가 얇으며, 농도가 옅다. 비유
컨대, 지우개로 쓱쓱 지우면 온데간데없이 금세 말끔해질 법하다.
　　정말로 지워진 경우로는 레오나르도 다 빈치(Leonardo da Vinci,
1452−1519)의 유명한 작품, 모나리자(Mona Lisa, 1503−1506)를 들
수 있다. 이는 실제로 행해진 당대의 유행이었다. 참고로, 모니라자
는 피렌체의 부유한 상인, 프란체스코 델 조콘다(Francesco del
Giocondo, 1465−1538)의 부인(Lisa del Giocondo, 1479−1542)으로 추

FSMD	그림 89	그림 90
약식	fsmd(+3)=[**눈썹**]농상, [**눈썹**]상방, [미간]대형, [미간]전방, [눈두덩]대형, [눈]대형, [콧대]강상, [**입**]소형, [**입술**]습상, [**턱**]명상, [**얼굴**]원형, [**하안면**]소형, [이마뼈]강상, [윗이마]전방, [윗이마]유상, [**볼**]원형, [볼]대형, [피부]청상, [**머리카락**]곡형	fsmd(+5)=[**눈썹**]담상, [**눈썹**]극하방, [눈썹]강상, [눈썹]횡형, [눈]명상, [이마]강상, [이마]직형, [이마폭]횡형, [**코**]원형, [**코**]유상, 콧대]측방, [콧대높이]횡형, [**턱**]원형, [**턱**]후방, [**턱**]횡형, [**턱끝**]대형, [입]강상, [**얼굴**]원형
직역	'전체점수'가 '+3'인 '양기'가 강한 얼굴로, [**눈썹**]은 털이 옅고, [**눈썹**]은 위로 향하며, [미간]은 전체 크기가 크고, [미간]은 앞으로 향하며, [눈두덩]은 전체 크기가 크고, [눈]은 전체 크기가 크며, [콧대]는 느낌이 강하고, [**입**]은 전체 크기가 작으며, [**입술**]은 피부가 촉촉하고, [**턱**]은 대조가 분명하며, [**얼굴**]은 사방이 둥글고, [**하안면**]은 전체 크기가 작으며, [이마뼈]는 느낌이 강하고, [윗이마]는 앞으로 나오며, [윗이마]는 느낌이 부드럽고, [**볼**]은 사방이 둥글며, [볼]은 전체 크기가 크고, [피부]는 어려 보이며, [**머리카락**]은 외곽이 구불거린다.	'전체점수'가 '+5'인 '양기'가 강한 얼굴로, [**눈썹**]은 털이 짙고, [**눈썹**]은 매우 아래로 향하며, [**눈썹**]은 느낌이 강하고, [눈썹]은 가로폭이 넓으며, [눈]은 대조가 분명하고, [이마]는 느낌이 강하며, [이마]는 평평하고, [이마폭]은 가로폭이 넓으며, [**코**]는 사방이 둥글고, [**코**]는 느낌이 부드러우며, [콧대]는 옆으로 향하고, [콧대높이]는 세로폭이 짧으며, [**턱**]은 사방이 둥글고, [**턱**]은 뒤로 향하며, [**턱**]은 가로폭이 넓고, [**턱끝**]은 전체 크기가 크며, [입]은 느낌이 강하고, [**얼굴**]은 사방이 둥글다.

정된다.

　　반면에 '**그림 90**'의 눈썹은 눈보다 길고, 곧고 각지며, 두껍고 짙다. 비유컨대, 지우개로 지우려고 시도하면 그 주변이 때타며 더러워질 뿐, 결국에는 완벽히 지울 수가 없을 것만 같다. 그러니 허투루 볼 수 없는 성질의, 결코 만만한 눈썹이 아니다.

　　<비교표>에는 이 외에도 다른 항목과 관련된 여러 기운이 기술되어 있다. 이를테면 '**그림 89**'의 눈썹은 높아 눈과의 거리가 멀다. 그리고 눈썹은 곧은 편이며, 눈썹 사이의 거리도 멀다. 게다가 이마뼈, 콧대, 인중, 턱은 명확하며 피부는 탱탱하니 '양기'적이다. 반면에 '**그림 90**'의 눈썹은 낮아 눈과의 거리가 가깝다. 게다가, 코

와 턱 등, 얼굴이 전반적으로 푸석푸석하니 부드럽고 살집이 있는 편이기에 '음기'적이다.

그렇다면 두 얼굴 모두 '**역전의 기운**'이 활개를 친다. 그 결과, '**그림 89**'에서는 전반적인 '기운의 방향'이 완전히 뒤집혔다. 하지만, '**그림 90**'의 경우에는 역부족이다. 따라서 두 얼굴 모두 '양기'적이다.

그런데 이를 주지하더라도, 두 얼굴의 눈썹은 너무도 다르기에 그들의 관계를 대표하는 '지표성'은 아직도 유효하다. 그러고 보면 드라마가 따로 없다. 이를테면 전세가 뒤집히거나, 혹은 그러고 싶 었지만 끝내 좌절하는 식이니. 게다가, 어쩌면 인생이 다르게 펼쳐 질 수도 있었기에 더욱 흥미진진하다.

우선, '**그림 89**', <**세례 요한의 머리를 가진 살로메(Salome with the Head of Saint John the Baptist)**>의 '기초정보'는 이렇다. 이는 **안드레아 솔라리(Andrea Solario)**의 작품이다. 그는 16세기 초에 활 동한 이탈리아 작가이다. 레오나르도 다 빈치의 제자이며, 종교화 를 많이 그렸다.

작품 속 인물은 살로메(Salome)이다. 그녀는 세례 요한(Saint John the Baptist)의 참수에 결정적인 역할을 한 여성이다. 세례 요한 은 앞에서 설명된 '**그림 68**'의 작품 속 인물이기도 하니 참조 바란 다. 그녀의 어머니인 헤로디아(Herodias)는 당시의 유대 지배자인 헤롯왕 안디바(King Herod Antipas)의 이복동생, 빌립(Herod Philip Ⅱ)과 첫 결혼을 했으나 이혼했다. 그리고는 바로 왕과 결혼을 했 다. 이는 유대 율법에 반하는 행위로 세례 요한은 이를 즉시 비난 했고, 왕은 그를 감옥에 가두었다.

세례 요한을 싫어한 헤로디아는 자신의 딸, 즉 왕의 동생과 낳 은 살로메를 시켜 왕 앞에서 '일곱 베일의 춤'을 추게 했다. 마음이

녹은 왕은 소원을 들어주겠다고 약속했고, 어머니의 사주대로 그녀는 세례 요한의 머리통을 접시에 올려달라고 요구했다. 그야말로 엄청난 드라마다. 여기에 매혹된 수많은 작가들이 이와 관련된 작품을 남겼다.

왕은 세례 요한이 가진 선지자로서의 권위와 대중적인 유명세 때문에 처음에는 머뭇거릴 수밖에 없었다. 하지만, 결국에는 청을 들어줬다. 그러고 보면 권력의 사유화, 이래서 문제다. 예컨대, 그러고 싶어도 법적으로는 내가 어쩔 수가 없다는 식으로 발뺌하지 못한 걸 보면.

한편으로, 어머니의 뜻에 순종한 살로메, 사적인 목적으로 왕을 유혹했으며, 누군가를 죽음으로 내몰았다. 만약에 법정에 선다면 그녀의 변호사는 정황상 어쩔 수 없었다고 강변하지 않을까. 그녀는 서슬 퍼런 억울한 눈이나, 순진하고 슬픈 눈을 하고는 담담히 서있고. '그림 89'는 후자의 경우다.

다음, '그림 90', <에두아르 베르니에 부인(마리-옥타비-스테파니 로렌스(Madame Édouard Bernier(Marie-Octavie-Stéphanie Laurens)>의 '기초정보'는 이렇다. 이는 오귀스트 르누아르(Auguste Renoir)의 작품이다. 그는 19세기 말에서 20세기 초에 활동한 프랑스 작가이다. 풍부한 색채표현과 화사하고 우아한 관능미 등, 자신의 양식을 확립하면서부터는 자신의 삶에 나름 만족하는 행복한 얼굴만을 그렸다.

미술관에 따르면, 작품 속 인물은 에두아르 베르니에이다. 그녀는 1870년에서 1871년까지 지속되었던 프랑스-프로이센 전쟁 당시에 르누아르가 소속되었던 군대 지휘관의 부인이다. 그는 전쟁이 끝날 무렵인 1871년 봄에 두 달 가량, 그의 군대 지휘관과 부인,

그리고 부인의 아버지 등과 한 집에서 함께 사는 기회를 얻었다. 거기서 그는 지휘관 부부의 딸에게 미술을 가르치거나, 주변 사람들과 어울려 말을 타는 등, 마치 왕자와 같은 융성한 대접을 받으며 즐겁게 살았다고 회고했다. 이는 분명한 특혜였다. 물론 써먹을만한 재능과 사교적인 성격이 도움이 되었겠지만.

<얼굴표현표>의 '전체점수'는 다음과 같다. '그림 89'의 살로메는 배려심이 많고, 어떤 역경에도 주저함이 없으며, 자신이 맡은 바 임무를 깔끔하게 수행하니 '양기'적이다. 그리고 '그림 90'의 에두아르 베르니에 부인은 자신감이 넘치고, 소신을 지키며, 상황을 적극적으로 파악하고, 의사 결정을 내리니 매우 '양기'적이다.

'포괄적인 평가'는 다음과 같다. 살로메는 눈썹이 옅고 입이 작듯이 기본적으로는 적극적이라기보다는 수동적인 성격이다. 하지만, 눈썹 사이가 넓듯이 마음이 넓고, 윗이마가 앞으로 둥글고 볼과 눈두덩이 두툼하듯이 연민의 정이 많으며, 이마에서 콧대로 시원하게 뻗듯이 한번 결정하면 행동은 신속하고 과감하다. 즉, 강단이 있어 화끈하다.

반면에 에두아르 베르니에 부인은 눈썹이 짙고 눈빛은 강하며 콧대는 휘고 입을 굳게 다물었듯이 자신의 소신이 강하다. 하지만, 눈썹이 길고 이마가 넓으며 코와 턱이 방방하고 턱을 안으로 밀어 넣었듯이 평상시에 융통성과 삶의 여유가 넘친다. 즉, 뚝심이 있어 자신만만하다.

'예술적 상상력'과 '비평적 시선'을 위한 몇 가지 질문, 다음과 같다. 우선, 살로메는 실제로 소심한 성격일까? 혹은, 매우 과감할까? 아니면, 연민의 정이 넘칠까? 그리고 순수할까? 그녀의 마음속은 과연 어땠을까? 그런데 역사적으로 그녀의 얼굴은 참 많이도 그

려졌다. 그렇다면 어떤 작품의 얼굴이 가장 묘하고 의미화가 풍성할까? 한편으로, 이 작품의 장단점은 뭘까? 그리고 작가의 의도는 뭘까? 당대 사람들은 이 얼굴에 과연 어떤 식으로 의미를 부여했을까? 혹은, 반감을 가졌을까?

다음, 에두아르 베르니에 부인은 정말로 확신에 가득 찬 성격일까? 혹시 그렇지 못한 그녀의 마음은 얼굴에 어떤 흔적을 남겼을까? 이를테면 입술을 굳게 다무는 습관은 자신의 감정을 억압하는 징표가 아닐까? 그녀는 지금 무엇을 바라보며 어떤 생각에 잠겨 있을까? 한편으로, 작가는 수많은 작품을 통해 삶의 여유를 즐기는 사람들의 다양한 모습을 표현했다. 과연 이 작품도 그런 계열일까? 그런데 작가의 다른 작품에서도 종종 그렇지만, 어딘가 고요하고 쓸쓸해 보이는 느낌은 왤까? 이를테면 얼굴의 어디를 어떻게 수정하면 이런 느낌을 없앨 수 있을까? 물론 이외에도 질문은 한이 없다.

정리하면, 살로메와 에두아르 베르니에 부인이 가진 눈썹의 기운은 극단적으로 다르다. 그런데 '전반적인 기운'은 둘 다 '양기'적이다. 한편으로, 살로메는 순진하고 참한 외양으로 얼핏 보면 '음기'가 강한 느낌을 준다. 또한, 에두아르 베르니에 부인은 포근하고 믿음직한 외양으로 얼핏 보면 약간 '음기'적인 느낌을 준다.

그렇다면 둘 다 사기를 치기에 좋다. 하지만 그렇다고 해서, 꼭 그래야만 하는 건 아니다. 누구나 그렇듯이 '가치판단'과 '운명의 문제'는 '마음먹기'에 달렸다. 그런데 이는 너무도 중요한 문제이다. 즉, 얼굴을 바라보는 입장에서 말하자면, 수많은 얼굴을 충분히 경험한 후에 책임질 수 있는 판단에 대한 확신이 섰을 때 비로소 해도 늦지 않다.

'**마음먹기**'는 언제라도 기다려줄 수 있다. 아니 기다려야만 한

다. 사람에게는 그야말로 **'기다림의 미학'**이 절실하다. 이를테면 지금
당장은 아무리 악한들, 쉽게 속단하지 말고 한편으로는 끊임없이
기다려주자. 그게 나건, 우리건, 아니면 그들이건. '희망'야말로 우
리를 살려주는 요물이 아니던가.

 5 질감: **피부가 촉촉하거나 건조하다**

: 신중함 vs. 책임감

▲ 그림 91
폴 고갱(1848-1903),
〈에밀 고갱(1874-1955)〉, 1877-1899

▲ 그림 92
〈여신 벤디스의 석회암 동상〉,
사이프러스, 헬레니스틱 시대, BC 3세기

　　〈얼굴표현표〉의 '습건비'에 따르면, 피부가 촉촉하고 기름기
가 흐르면 '음기'적이고, 피부가 건조하고 우둘투둘하면 '양기'적이
다. 그런데 '습건비'의 경우에는 통상적으로 얼굴의 전반적인 '기운
의 방향'이 한쪽으로 일관된 경우가 많다. 하지만, 특정부위가 유독
한쪽 방향으로 치우쳤거나, 아니면 다른 부위와 반대인 경우도 종
종 있다. 따라서 다른 세상만사와 마찬가지로, 얼굴은 언제나 **'전체
와 부분의 관계'**를 고려하며 파악해야 한다.

　　물론 '기운의 정도'는 상대적이다. 이를테면 젊은이의 경우에
는 상대적으로 피부가 윤택하고 튼실하다. 그리고 노인의 경우에는

▲ 표 44 <비교표>: 그림 91-92

FSMD	그림 91	그림 92
약식	fsmd(-2)=[피부]습상, [피부]청상, [피부]농상, [볼]대형, [얼굴]원형, [얼굴]탁상, [안면]극균형, [정수리]상방, [중안면]대형, [인중]대형, [인중높이]종형, [코]소형, [콧대높이]횡형, [콧부리]후방, [코끝]습상, [콧볼]소형, [눈썹]농상, [이마]대형, [이마폭]횡형, [이마뼈]강상, [윗이마]전방, [윗이마]유상, [귀]측방, [발제선]탁상	fsmd(+3)=[피부]건상, [얼굴]탁상, [중안면]대형, [하안면]소형, [미간]대형, [미간]전방, [코]대형, [코]강상, [콧대]곡형, [콧대]후방, [콧대높이]종형, [코끝]하방, [콧볼]비형, [입술]비형, [입술]측방, [입술]탁상, [이마]직형
직역	'전체점수'가 '-2'인 '음기'가 강한 얼굴로, [피부]는 촉촉하고, [피부]는 살집이 탄력있으며, [피부]는 털이 옅고, [볼]은 전체 크기가 크며, [얼굴]은 사방이 둥글고, [얼굴]은 대조가 흐릿하며, [안면]은 대칭이 매우 잘 맞고, [정수리]는 위로 향하며, [중안면]은 전체 크기가 크고, [인중]은 전체 크기가 크며, [인중높이]는 세로폭이 길고, [코]는 전체 크기가 작으며, [콧대높이]는 세로폭이 짧고, [콧부리]는 뒤로 향하며, [코끝]은 질감이 윤기나고, [콧볼]은 전체 크기가 작으며, [눈썹]은 털이 옅고, [이마]는 전체 크기가 크며, [이마폭]은 가로폭이 넓고, [이마뼈]는 느낌이 강하며, [윗이마]는 앞으로 나오고, [윗이마]는 느낌이 부드러우며, [귀]는 옆으로 향하고, [발제선]은 대조가 흐릿하다.	'전체점수'가 '+3'인 '양기'가 강한 얼굴로, [피부]는 건조하고, [얼굴]은 대조가 흐릿하며, [중안면]은 전체 크기가 크고, [하안면]은 전체 크기가 작으며, [미간]은 전체 크기가 크고, [미간]은 앞으로 향하며, [코]는 전체 크기가 크며, [코]는 느낌이 강하며, [콧대]는 외곽이 구불거리고, [콧대]는 뒤로 향하며, [콧대높이]는 세로폭이 길고, [코끝]은 아래로 향하며, [콧볼]은 대칭이 잘 안 맞고, [입술]은 대칭이 잘 안 맞으며, [입술]은 옆으로 향하고, [입술]은 대조가 흐릿하며, [이마]는 평평하다.

피부가 말라 쭈그러들었다. 따라서 젊은이인데 유독 피부가 건조하면 '양기', 그리고 노인인데 유독 피부가 촉촉하면 '음기'가 된다. 만약에 전자와 후자의 경우가 극단적이라면 둘이 함께 있어도 '기운의 방향'은 별 차이가 없을 가능성이 크다. 모름지기 얼굴에서는 객관적인 기준보다 주관적인 느낌이 더 중요하기 때문에.

이와 관련해서 '그림 91'은 '음기', 그리고 '그림 92'는 '양기'를 드러낸다. 이를테면 '그림 91'은 아이답게 피부가 부드럽고 촉촉하며 탱탱하다. 그래서 아직 상처받거나 오염되지 않은 순수함이 느껴진다. 반면에 '그림 92'는 아직 젊지만 피부는 유독 푸석푸석하니 닳고

닮았다. 즉, 험지에서 험하게 자라며 굳은 일도 마다하지 않다 보니 피부가 일찍 상했다. 그래서 뭔가 노련함이 느껴진다. 그런데 둘을 함께 보면, 이 특성이 서로 간에 더욱 부각된다. 끼리끼리 비교할 때보다. 따라서 이 경우에 피부의 '습건비'는 두 얼굴의 관계를 대표하는 '지표성'을 획득한다.

<비교표>에는 이 외에도 다른 항목과 관련된 여러 기운이 기술되어 있다. 이를테면 '그림 91'에서는 이마와 볼, 그리고 인중이 큰 등, '양기'가, 그리고 '그림 92'에서는 얼굴이 흐릿하고 하안면이 작으며 코끝이 처진 등, '음기'가 피부의 '습건비'와 관련된 '기운의 방향'에 저항한다. 하지만, 두 경우 모두 많이 부족하다. 따라서 '습건비'의 '지표성'은 아직도 건재하다.

우선, '그림 91', <에밀 고갱(Emil Gauguin)>의 '기초정보'는 이렇다. 이는 폴 고갱(Paul Gauguin)의 작품이다. 그는 19세기에 활동한 프랑스 작가이다. 젊을 때는 사관후보생으로서 선원생활을 했고, 다음으로는 파리에서 증권거래점의 점원생활을 했다. 아버지를 일찍 여의고 가난했던 그는 결혼 후에는 생활이 윤택해져 미술품 수집을 하다가 작가생활도 병행했다. 그러다 프랑스 주식시장이 폭락하면서 직장을 그만두고 35세에 전업작가가 되었다. 추후에는 현대 문명에 환멸을 느끼며 남태평양의 타히티섬으로 이주하여 원주민들을 대상으로 많은 작품을 제작했다.

작품 속 인물은 폴 고갱의 아들, 에밀 고갱이다. 그는 5명 중 첫째이다. 그리고 이 작품은 폴 고갱이 전업작가가 되기 전, 증권거래점에서 일할 당시에 제작한 것이다. 참고로, 그가 전업작가가 된 후에는 생활고에 시달리며 가족과 오랜 기간 떨어져 살면서 관계가 상당히 소원해졌다.

다음, '그림 92', <여신 벤디스의 석회암 동상(Limestone statue of the goddess Bendis)>의 '기초정보'는 이렇다. 이는 작가미상이다. 작품 속 인물은 여신 벤디스(Bendis)이다. 그녀는 '사냥의 여신'으로, 그리스 신화와 관련지어보면 아르테미스(Artemis)와 통한다. 애초에는 울퉁불퉁한 돌산으로 둘러쌓인 불가리아의 트라키아(Thrace) 지역에서 공경 되었다. 그런데 헬레니즘 시대에 들어서며 그 유명세가 그리스 전역으로 펴졌다.

미술관에 따르면, 이 작품의 머리와 몸통은 원래 다른 석상에서 유래한다. 실제로 미술관에는 전시의 효과를 위해 이런 식의 고대 석상이 여럿 전시되어 있다. 그런데 작품 설명을 읽지 않으면 이는 원래부터 하나였다고 짐작하기 십상이다. 그러니 주의를 요한다.

분명한 건, 미술관은 각색이 전문이다. 과거의 사실, 그 자체를 100% 있는 그대로 보여주는 것이 아니라. 물론 '사실'에 관한 정의부터가 벌써 쉬운 일이 아니다. 관점에 따라 천차만별이기에. 즉, '사실'은 결코 하나가 아니다. 그래서 더더욱 다층적이고 다면적인 검토가 필요하다. 이는 얼굴 또한 마찬가지이다.

<얼굴표현표>의 '전체점수'는 다음과 같다. '그림 91'의 에밀 고갱은 순수하고 호기심이 많지만, 주의력과 자제력이 높기에 '음기'적이다. 마치 5남매의 장남으로서 훗날의 모습을 예견한 듯하다. 전업작가의 꿈을 꾸며 가사를 경시한 아버지의 빈 공간을 대신 채워야만 하는.

이와 같이 얼굴에는 과거와 현재, 그리고 미래가 섞여있다. 그래서 얼굴은 기본적으로 예언적이다. 이를테면 내 마음이 본디 그런 성향이기에 결국에는 실제로도 일이 그렇게 풀린다는 식으로. 그렇다면 이는 바로 **'자기장의 법칙'**?

한편으로, 이는 아버지가 직접 손으로 빚은 작품임을 고려한다면, 그래야만 한다는 아버지의 기대가 강하게 투사된 것일 수도 있다. 그렇다면 이는 바로 '자기 충족적 예언'? 혹은, 모종의 압력과 강요?

반면에 '**그림 92**'의 벤디스는 경험이 많고 자제력이 높지만, 상대의 의도를 간파하고 자신의 소신을 밀어붙일 줄 알기에 '양기'적이다. 물론 피부가 우둘투둘한 것은 일차적으로 석회암의 재료적 특성 때문이다. 그런데 트라키아 지역이 바로 암석 덩어리 험지임을 고려하면, 조형과 내용의 의미가 묘하게도 통한다. 즉, 의미란 모름지기 재료를 다루는 손길 속에서도 자연스럽게 발산되게 마련이다. 이와 같이 작가는 알게 모르게 당대의 '**시대적 미디어**'로서 '**의미의 전달자(messenger)**'가 된다.

'포괄적인 평가'는 다음과 같다. 에밀 고갱은 눈이 지긋하고 볼이 크며 이마가 넓고 윗이마가 나오며 포근하듯이 상대방에 대한 배려심이 높다. 그런데 안면의 좌우가 균형이 잡히고 인중이 크고 길며 이마뼈가 단단하듯이 매사에 신중하고 의지도 강하다.

반면에 벤디스는 눈이 지긋하고 이마부터 콧대까지가 시원하며 입술이 비뚤 듯이 상대방에 대한 장악의 의지가 상당하다. 그런데 콧대가 뒤로 눌려있고 얼굴이 애매하며 피부가 거칠 듯이 세상에 대한 멸시와 자신에 대한 애환도 녹아있다.

'예술적 상상력'과 '비평적 시선'을 위한 몇 가지 질문, 다음과 같다. 우선, 에밀 고갱은 정말로 어른스러웠을까? 그는 지금 무슨 생각을 하고 있을까? 혹은, 하고 있다고 보여주고 싶을까? 원래는 철부지인데, 아버지의 기대가 알게 모르게 잔뜩 반영된 것일까? 그렇다면 어떻게? 한편으로, 그는 어린이 치고는 마치 노인인 양, 인

중이 길다. 그리고 이마도 단단하고 이마뼈도 성숙했다. 이는 과연 아버지의 의도일까? 아니면, 어른인 아버지가 자신의 모습을 무의식적으로 투영한 것일까? 이를테면 아직 미숙할 경우에는 남의 얼굴을 그리는데 나도 모르게 나를 닮게 그리는 것처럼.

다음, 벤디스는 옆에서 보면 코바닥은 높은데 콧대가 눌렸다. 이는 억눌린 감정을 표현한 것일까? 그리고 콧볼과 입술이 좌우균형이 어긋난 것은 과연 작가의 의도일까? 아니면 단순한 실수일까? 전자가 아닌 후자일 경우에는 과연 의미가 어떻게 바뀔까? 혹은, 바뀌어야만 할까? 모자를 벗는다면 그녀의 머리는 어떤 모양일까? 그리고 모자를 쓴 효과는 뭘까? 그런데 당대의 사람들은 그녀의 얼굴을 어떻게 받아들였을까? 혹은, 어느 부분을 강조하면 더 좋아했을까? 한편으로, 작가는 그녀를 의도적으로 중성적으로 표현한 것일까? 그렇다면 그 효과는 뭘까? 물론 이외에도 질문은 한이 없다.

그런데 두 얼굴의 눈과 입은 주변 근육이 살짝 긴장할 만큼 굳다. 이는 점수화될 정로로 강하진 않지만, 둘의 공통점이기에 충분히 주목할 만하다. 아마도 5남매 중 첫째인 에밀 고갱은 집안 사정상, 어린 나이에 비해 책임감이 강해야 했다. '사냥의 여신', 벤디스도 마찬가지이다. 마치 굳은 날씨와 험준한 지형에도 불구하고 끊임없이 발로 뛰며 사냥을 해야만 가까스로 생계를 책임질 수 있는 가장인 양. 이와 같은 상황이 결국에는 불필요한 말은 아끼고 행동으로 직접 보여주는, 그리고 한편으로는 모든 걸 스스로 감내해야만하기에 피로도와 억울함이 쌓인 눈과 입을 만든 게 아닐까?

그런데 만약에 내가 그들의 전기를 몰랐다면, 그들의 눈과 입에 대해서 과연 어떤 생각을 했을까? 물론 얼굴의 여러 요소들을 종합해 볼 때, 얼추 비슷했으리라는 대책 없는 자기 확신이 들기도

한다. 하지만, 아마도 잘못 파악했을 가능성을 완전히 배제할 수는 없다. 그렇다. 나는 신이 아니다.

그렇게 나는 그들을 놓아준다. 따라서 그들은 자유인이다. 마찬가지로, 내 생각도 자유다. 그리고 우리는 어느 순간에 필요에 따라, 혹은 예측 불가하게 결국에는 다시금 관계를 맺으며 서로를 이해한다. 이와 같이 서로는 서로를 비추는 충실한 거울이 된다.

찰칵! 물론 한 순간의 모습을 다라고 믿지는 말자. 그렇다고 이를 무시하지도 말자. 그때그때의 내 모습, 그리고 그대의 모습은 소중하니까. 그리고 스스로 챙겨야 하니까. 그렇게 우리는 우리의 마음 풍경을 호흡하고 바라보며 즐긴다. 애당초 답은 없다. 그저 애쓰는 마음이 있을 뿐. 이참에 핸드폰에 찍힌 내 사진, 쭉 한번 훑어봐야겠다.

: 확정성 vs. 일관성

▲ 그림 93
장 오귀스트 도미니크 앵그르
(1780-1867),
〈주인을 숭배하는 성모 마리아〉, 1852

▲ 그림 94
길버트 스튜어트(1755-1828),
〈조지 워싱턴(1732-1799)〉, 1795

　　〈얼굴표현표〉의 '습건비'와 관련해서 눈두덩 부위에 주목하면, '그림 93'은 '음기', 그리고 '그림 94'는 '양기'를 드러낸다. '그림 93'의 눈두덩은 면적이 넓고, 살집이 통통하고 윤택하며, 주름이 없이 부드럽고 빵빵하다. 그리고 '그림 94'의 눈두덩은 면적이 작고, 살집이 부족하고 건조하며, 잔주름이 많아 쭈글쭈글하다.

　　그런데 '기운의 정도'는 복합적이다. 예컨대, 〈얼굴표현표〉에 따르면, '원방비'와 관련해서는 '습건비'와 마찬가지로 전자는 '음기', 그리고 후자가 '양기'이다. 그런데 '소대비', '곡직비', '노청비'와 관련해서는 전자가 '양기', 그리고 '후자'는 음기이다.

FSMD	그림 93	그림 94
약식	fsmd(0)=**[눈두덩]**습상, **[눈두덩]**대형, **[눈두덩중간]**하방, **[눈사이]**횡형, **[미간]**대형, **[미간]**전방, **[눈썹]**농상, **[콧대]**직형, **[콧대폭]**종형, **[콧볼]**소형, **[입]**소형, **[입]**강상, **[입술]**명상, **[볼]**대형, **[턱]**원형, **[얼굴]**원형, **[안면]**극균형, **[피부]**습상, **[피부]**직형, **[머리카락]**직형	fsmd(0)=**[눈두덩]**건상, **[눈두덩]**소형, **[눈중간]**상방, **[눈사이]**종형, **[눈가피부]**곡형, **[눈썹]**농상, **[코]**강상, **[콧대]**곡형, **[코끝]**하방, **[입]**대형, **[입]**강상, **[입술]**소형, **[이마]**직상, **[볼]**명상, **[턱]**대형, **[얼굴]**방형, **[얼굴]**종형, **[피부]**습상, **[발제선]**명상, **[머리카락]**곡형
직역	'전체점수'가 '0'인 '잠기'가 강한 얼굴로, **[눈두덩]**은 윤택하고, **[눈두덩]**은 전체 크기가 크며, **[눈두덩중간]**은 아래로 향하고, **[눈사이]**는 가로폭이 넓으며, **[미간]**은 전체 크기가 크고, **[미간]**은 앞으로 향하며, **[눈썹]**은 털이 옅고, **[콧대]**는 외곽이 쫙 뻗으며, **[콧대폭]**은 가로폭이 좁고, **[콧볼]**은 전체 크기가 작으며, **[입]**은 전체 크기가 작고, **[입]**은 느낌이 강하며, **[입술]**은 색상이 생생하고, **[볼]**은 전체 크기가 크며, **[턱]**은 사방이 둥글고, **[얼굴]**은 사방이 둥글며, **[안면]**은 대칭이 매우 잘 맞고, **[피부]**는 촉촉하며, **[피부]**는 평평하고, **[머리카락]**은 외곽이 구불거린다.	'전체점수'가 '0'인 '잠기'가 강한 얼굴로, **[눈두덩]**은 건조하고, **[눈두덩]**은 전체 크기가 작으며, **[눈중간]**은 위로 향하고, **[눈사이]**는 가로폭이 좁으며, **[눈가피부]**는 주름지고, **[눈썹]**은 털이 옅으며, **[코]**는 느낌이 강하고, **[콧대]**는 외곽이 구불거리며, **[코끝]**은 아래로 향하고, **[입]**은 전체 크기가 크며, **[입]**은 느낌이 강하고, **[입술]**은 전체 크기가 작으며, **[이마]**는 평평하고, **[볼]**은 색상이 생생하며, **[턱]**은 전체 크기가 크고, **[얼굴]**은 사방이 각지며, **[얼굴]**은 세로폭이 길고, **[피부]**는 윤택하며, **[발제선]**은 대조가 분명하고, **[머리카락]**은 외곽이 구불거린다.

물론 눈두덩을 항상 '습건비'만으로 파악할 수는 없다. 만약에 다른 항목이 느껴진다면, 당연히 이를 고려해야 한다. 그렇게 되면 그 부위의 전반적인 '기운의 정도'는 변화하게 마련이고.

<비교표>에는 이 외에도 다른 항목과 관련된 여러 기운이 기술되어 있다. 이를테면 '그림 93'은 미간이 넓고 이마부터 콧대가 곧다. 이는 서양미술사에서 전형적인 성모 마리아의 특성이다. 물론 이상화된 그리스 조각도 마찬가지이다. 앞에서 설명된 '그림 74'의 평화나 '그림 89'의 살로메도 그렇고. 이는 '양기'적이다.

그리고 '그림 94'는 눈썹과 코끝이 내려가고 입술이 얇으며 얼

굴형이 길다. 이는 '음기'적이다. 이와 같이 두 얼굴에는 '역전의 기운'이 명확하다. 따라서 두 얼굴은 팽팽한 접전의 드라마, 즉 **'대립항의 긴장'**을 연출한다. 만약에 감정이입을 하다 보면 손에 땀을 쥘 수도.

우선, '**그림 93**', <주인을 숭배하는 성모 마리아(The Virgin Adoring the Host)>의 '기초정보'는 이렇다. 이는 **장 오귀스트 도미니크 앵그르(Jean Auguste Dominique Ingres)**의 작품이다. 그는 앞에서 설명된 '**그림 67**'의 작가이기도 하니 참조 바란다.

작품 속 인물은 예수님의 어머니인 성모 마리아(Maria)이다. 그녀는 앞에서 설명된 '**그림 73**'의 작품 속 인물이기도 하니 참조 바란다. 미술관에 따르면 이 작품은 작가의 부인을 애초에 소개시켜준 친구에게 감사의 선물로 주고자 작가가 결혼한 해에 제작되었다.

아마도 눈물겹도록 고마운 나머지, 공력이 많이 드는 큰 선물을 주고 싶었던 모양이다. 갑자기 그 친구가 몹시도 부러워진다. 도대체 당시의 친구 마음은 어땠을까? 그리고 그 작품은 후대에 어떤 경로로 전해졌을까? 이와 같이 작품도 나름의 인생을 산다.

다음, '**그림 94**', <조지 워싱턴(George Washington)>의 '기초정보'는 이렇다. 이는 **길버트 스튜어트(Gilbert Stuart)**의 작품이다. 그는 18세기 말에 활동한 미국 작가이다. 최초로 미국적인 양식을 확립한 작가로 인정받았으며, 초상화를 많이 그렸다. 특히, 조지 워싱턴 대통령을 포함, 여섯 명의 미국 대통령을 그렸다.

작품 속 인물은 조지 워싱턴이다. 그는 1789년 4월 30일, 뉴욕의 미국 임시정부 청사에서 초대 대통령으로 취임했다. 그는 이 업무와 관련해서는 어떠한 개인적인 급여도 없이 일하겠다고 천명했다. 이는 국민이 선출한 대표가 정해진 임기 동안 국가의 통치자가

되는, 즉 현대적인 의미의 국가에서는 세계 최초로 벌어진 일대 사건이었다. 물론 고대 그리스 아테네나 인도의 바이샬리 같은 작은 도시국가에서 민주적 공화정의 원형을 확인할 수는 있지만.

그는 대의민주주의에 기반을 둔 대통령제를 성공적으로 미국에 정착시킴으로써 혈연에 의해 세습하는 봉건적 왕정의 힘을 전 세계적으로 약화시키는 데 크게 일조했다. 한편으로, 프랑스 대혁명이 같은 해 7월 14일부터 7월 28일까지 일어났으니, 세계사적으로 1789년은 그야말로 시민의 목소리가 한결 강해진 격동의 해이다.

<얼굴표현표>의 '전체점수'는 다음과 같다. '그림 93'의 성모 마리아는 고집이 보통이 아니다. 그런데 한편으로는 마음이 넓고 이해심이 풍부하다. 그러니 '잠기'적이다. 그렇다면 누군가는 그녀를 전자, 그리고 다른 누군가는 그녀를 후자의 성격으로 극단적인 평가를 할 가능성이 다분하다.

참고로, '잠기'는 양대 기운이 약한 경우도 있지만, 반대로 둘 다 강한 경우도 있다. 여기서 그녀는 후자의 경우다. 그리고 경험적으로는 후자가 더 많다. 특정 얼굴에 지대한 관심을 기울이다 보면, 얼핏 보기에는 약한 기운도 점점 증폭되게 마련이기에.

반면에 '그림 94'의 조지 워싱턴은 집중력이 강하고 결의가 대단하다. 그런데 한편으로는 호기심과 기대가 충만하다. 그러니 '잠기'적이다. 이 경우에도 마찬가지로 극단적인 평가가 가능하다.

'포괄적인 평가'는 다음과 같다. 성모 마리아는 미간과 눈 사이가 넓고 이마에서 콧대가 시원하며 볼이 넓듯이 마음이 배배 꼬이지 않은 확실하고 시원한 성격이다. 하지만, 눈두덩이 무거워 쳐지고 콧대가 얇고 길며 입술과 콧볼이 작고 단단하듯이 한번 마음을 닫으면 이를 돌리기가 여간 힘든 일이 아니다. 그러니 선을 넘지

않도록 주의해야 한다.

반면에 조지 워싱턴은 미간과 눈 사이가 좁고 콧등이 돌출하며 코끝이 쳐지고 입술이 말려들어가듯이 심지가 곧고 매사에 일관된 성격이다. 하지만, 눈썹과 눈 중간이 들춰지듯이 모험정신이 강하고 이마가 반반하고 발제선이 명확하듯이 바라는 게 명쾌하다. 그러니 시간을 낭비하지 않도록 주의해야 한다.

'예술적 상상력'과 '비평적 시선'을 위한 몇 가지 질문, 다음과 같다. 우선, 성모 마리아는 도도하거나 새침떼기 성격일까? 혹은, 무언가를 실제로 골똘히 고민하고 있는 것일까? 아니면, 이러한 표정을 통해 무엇을 바라는 걸까? 만약에 그녀가 나와 눈을 맞춘다면 과연 어떤 눈빛일까? 그리고 그 눈을 어떻게 그려야 지금과 '기운의 정도'가 비슷할까? 혹은, 그녀의 입이 크고 입술이 두껍다면 의미는 어떻게 바뀔까? 한편으로, 이 작품을 친구에게 선물하게 된 숨은 의도는 과연 무엇이었을까? 친구는 그녀의 얼굴에서 무엇을 느꼈을까? 그렇다면 작가의 부인은? 그리고 나는?

다음, 조지 워싱턴은 지금 무슨 생각을 하고 있을까? 나에게 무언가를 기대하는 걸까, 아니면 탓하는 걸까? 만약에 눈두덩이 나이에 걸맞지 않게 윤택하다면 의미는 어떻게 바뀔까? 혹은, 입술이 얇고 굳게 다문 대신에 두껍고 살짝 열려 있다면? 이마에 주름이 많다면? 그런데 그는 이 작품의 어떤 점이 아쉬웠을까? 가능하다면 어디를 어떻게 바꾸고 싶었을까? 한편으로, 작가는 왜 하필 이런 모습으로 그를 표현했을까? 실제와 비교할 때, 공통점과 차이점은 뭘까? 그리고 그의 전기를 고려하면 아쉬운 점은 뭘까? 혹시 그의 전기와 너무도 달라 튀는 부분은 없을까? 있다면 어느 부분이, 그리고 왜? 물론 이외에도 질문은 한이 없다.

둘의 시선을 보면, 그 역할이 참 다르다. 성모 마리아는 자기 내면을, 그리고 조지 워싱턴은 외부를 바라본다. 물론 필요에 따라 둘 다 장단점이 있다. 그런데 만약에 성모 마리아가 나를 빤히 쳐다보고, 조시 워싱턴이 눈을 깔았다면, 그들의 '기운의 정도'는 어떻게 출렁거렸을까? 그리고 작품과 나와의 관계는 과연 어떻게 변화했을까?

그런데 작품 자체가 비유컨대, 기본적으로는 눈이다. 그렇다면 설사 작품 속 인물이 눈을 감는다 한들, 눈을 맞추는 경험은 매한가지이다. 하지만, '**눈 속의 눈**'이랄까, 작품 속 인물의 눈빛이 주는 생생함은 마치 미지의 금고를 여는 열쇠와도 같다. 그렇기에 그 인물이 나를 보건 안 보건, 나는 자꾸만 그의 눈 주위를 해묵은 습관처럼 배회한다. 그러다 보면 혹시나 뭐라도 얻을까 은근히 기대하며. 그런데 아마 누구나 다 그렇지 않을까? 내밀한 대화는 종종 그렇게 시작된다. 보거나 보이거나, 쫓거나 쫓기거나. 그런데 설마 둘다 나한테 삐친 건 아니겠지? 어… 나 잡아 봐라.

04
방향을 해석하다

1 후전: 뒤로 물러나거나 앞으로 튀어나오다

: 소극성 vs. 적극성

▲ 그림 95
〈왕좌에 앉은 왕의 석회암 조각〉,
이탈리아 북쪽, 롬바르디아 혹은 베네
토 지방, 약 1230-1235

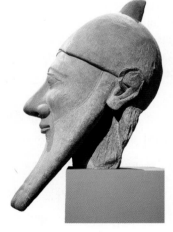

▲ 그림 96
〈수염 난 남자의 석회암 두상〉,
사이프러스, 아르케익 시기,
BC 6세기 초

▲ 표 46 <비교표>: 그림 95-96

FSMD	그림 95	그림 96
약식	fsmd(-1)=[중안면]후방, [코]후방, [코]소형, [콧대]곡형, [콧대]후방, [코끝]극하방, [콧부리]후방, [눈부위]심형, [이마]곡형, [이마뼈]전방, [윗이마]전방, [광대뼈]전방, [입]명소, [턱]방형, [턱수염]전방, [피부]건상, [피부]담상, [머리카락]곡형	fsmd(+19)=[중안면]전방, [눈]대형, [눈]극전방, [코]대형, [코]전방, [콧대]곡형, [코끝]상방, [콧볼]대형, [콧볼]강상, [입]소형, [입]전방, [입]측방, [볼]청상, [볼]전방, [이마높이]횡형, [윗이마]후방, [턱수염]강상, [턱수염]극전방, [턱수염]대형, [귀]대형, [귀]상방, [얼굴형]심형, [정수리뒤]상방
직역	'전체점수'가 '-1'인 '음기'가 강한 얼굴로, [중안면]은 뒤로 향하고, [코]는 뒤로 향하며, [코]는 전체 크기가 작고, [콧대]는 외곽이 구불거리며, [콧대]는 뒤쪽으로 향하고, [코끝]은 매우 아래로 향하며, [콧부리]는 뒤로 향하고, [눈부위]는 깊이폭이 깊으며, [이마]는 주름지고, [이마뼈]는 앞으로 향하며, [윗이마]는 앞으로 향하고, [광대뼈]는 앞으로 향하며, [입]은 대조가 분명하고, [턱]은 사방이 각지며, [턱수염]은 앞으로 향하고, [피부]는 질감이 우둘투둘하며, [피부]는 털이 짙고, [머리카락]은 외곽이 구불거린다.	'전체점수'가 '+19'인 '양기'가 강한 얼굴로, [중안면]은 앞으로 향하고, [눈]은 전체 크기가 크며, [눈]은 매우 앞으로 향하며, [코]는 전체 크기가 크며, [코]는 앞으로 향하고, [콧대]는 외곽이 구불거리며, [코끝]은 위로 향하고, [콧볼]은 전체 크기가 크며, [콧볼]은 느낌이 강하고, [입]은 전체 크기가 작으며, [입]은 앞으로 향하고, [입]은 옆으로 향하며, [볼]은 살집이 탄력있고, [볼]은 앞으로 향하며, [이마높이]는 세로폭이 짧고, [윗이마]는 뒤로 향하며, [턱수염]은 느낌이 강하고, [턱수염]은 매우 앞으로 향하며, [턱수염]은 전체 크기가 크고, [귀]는 전체 크기가 크며, [귀]는 위로 향하고, [얼굴형]은 깊이폭이 깊으며, [정수리뒤]는 위로 향한다.

　　<얼굴표현표>의 '후전비'에 따르면, 특정 얼굴부위가 뒤로 들어가면 '음기'적이고, 앞으로 나오면 '양기'적이다. 여기서 중요한 건 '현재진행형'적인 '방향성'이다. 수치적으로는 많이 들어가지 않았어도 분명히 들어가는 느낌이거나, 많이 나오지 않았어도 분명히 나오는 느낌이면 이에 해당한다. 반면에 수치적으로는 많이 들어갔어도 전혀 들어가는 느낌이 나지 않거나, 많이 나왔어도 전혀 나오는 느낌이 나지 않으면 이에 해당하지 않는다.

　　이와 관련해서 '그림 95'는 '음기', 그리고 '그림 96'은 '양기'를

드러낸다. 물론 '기운의 정도'는 상대적이다. 이를테면 '그림 95'의 눈은 이마뼈를 기준으로 볼 때 수치적으로 많이 들어갔고, '그림 96'의 눈은 조금 나왔다. 그런데 얼굴형이 깊이가 깊은 '장두형'의 경우에 전자는 통상적이다. 따라서 눈이 안으로 들어가는 '방향성'은 별로 느껴지지 않는다. 오히려, 얼굴형의 특성상, 자신이 있을 자리에 잘 안착된 느낌이다.

반면에 후자의 경우, 얼굴형이 '장두형'임에도 불구하고 눈이 튀어나왔다. 그리고 눈을 부릅뜨니 눈동자의 사방으로 흰자위가 다 보이는 사백안이다. 게다가, 이마뼈가 강하지 않고 윗이마는 뒤로 들어가니 눈이 더욱 돌출되어 보인다. 이는 통상적이지 않다. 마치 충격을 받으면 눈이 앞으로 튀어나올 것만 같은 상상이 들 정도로. 따라서 내 경우에는 전자는 '눈의 깊이폭이 깊고', 후자는 '눈이 매우 앞으로 향했다'라고 표현했다. 물론 사람마다 관점의 차이는 있을 수 있다.

<비교표>에는 이 외에도 다른 항목과 관련된 여러 기운이 기술되어 있다. 이를테면 '그림 95'와 '그림 96'에서 코의 기운은 상당히 다르다. 전자의 경우에는 콧대가 전반적으로 눌리는 형상으로 코가 들어가고, 후자의 경우에는 전반적으로 튀어나왔다. 그런데 윗이마는 전자가 튀어나오고 후자는 뒤로 훅 꺼졌다. 한편으로, 턱수염은 정도의 차이는 있지만 둘 다 앞으로 튀어나왔다. 이와 같이 '후전비'만 보더라도 서로 간에 관계가 참 복잡하다. 물론 이외에도 여러 항목이 적용 가능하니, 그야말로 얼굴은 기운이 얽히고설키는 **'복잡계'**이다.

우선, '그림 95', <왕좌에 앉은 왕의 석회암 조각(Limestone Sculpture of an Enthroned King)>의 '기초정보'는 이렇다. 이는 작

가미상이다. 미술관에 따르면, 작품 속 인물은 솔로몬(Solomon, ?-BC 912?), 혹은 살아 있는 법을 집행하는 이름을 알 수 없는 군주이다. 이 책에서는 솔로몬이라고 가정한다.

솔로몬은 이스라엘 왕국의 제3대 왕이다. 아버지는 제2대 왕으로 구약성경에 나오는 다윗(David, ?-BC 961)이고, 어머니는 밧세바(Bathsheba)이다. 다윗은 밧세바가 다윗의 30용사 중 한 사람이었던 우리아(Uriah)의 부인이었을 때 그녀와 바람을 피우고는 우리아를 전사하도록 유도했다. 그리고 솔로몬은 그들 사이에 낳은 5명의 아들 중에 막내였다. 훗날에 다윗의 배다른 아들, 아도니야(Adonijah)가 왕이 되고자 했으나, 결국에는 밧세바가 이를 저지하고 솔로몬을 왕으로 추대하는 공을 세운다. 솔로몬은 처음에는 아도니야를 살려두었지만, 결국에는 다른 일로 인해 그를 죽인다. 그래도 그는 대내외적으로 정치를 잘 해 왕국의 전성기를 구가했다. 그래서 아직까지도 '지혜의 왕'으로 일컬어진다.

다음, '그림 96', <수염 난 남자의 석회암 두상(Limestone Head of a Bearded Man)>의 '기초정보'는 이렇다. 이는 작가미상이다. 작품 속 인물이 누구인지는 밝혀지지 않았다. 두상을 제외하면 다른 부분이 유실되었기 때문이다. 미술관에 따르면, 원뿔 모자야말로 그가 당시에 상당히 높은 계급이었음을 암시한다.

사이프러스는 유럽, 아시아, 아프리카를 잇는 지정학적인 요충지로서 고대로부터 문화가 융성했다. 하지만, 역사적으로는 비극의 연속이었다. 그만큼 유능한 정치인이 절실했다. 이를테면 기원전부터 마치 차례대로 여러 주변국의 식민지가 되었다. 그리고 19세기에는 영국령이 되었으나 1960년에 마침내 독립했다. 하지만, 그 이후에도 정치적으로 여러 격동을 겪었다. 현재는 분단국가이다.

<얼굴표현표>의 '전체점수'는 다음과 같다. '그림 95'의 솔로몬은 평상시에 생각이 많고, 당면한 사안을 적극적으로 맞서지만 다소 심각한 태도를 취하니 약간 '음기'적이다. 즉, 그를 웃기기란 여간해서는 쉬운 일이 아니다. 그가 웃기는 경우도 물론 찾아보기 힘들고.

　　결과적으로, 그의 얼굴에서는 '음기'와 '양기'가 티격태격 긴장하지만, '음기'가 조금 우세하다. 하지만, 언제라도 뒤바뀔 수 있으니 그야말로 하루하루가 살얼음판이다. 그러고 보니 나도 웃음기가 싹 가신다.

　　반면에 '그림 96'의 수염 난 남자는 언제 어디서나 호기심이 가득하고, 매사에 적극적으로 처신하니 매우 '양기'적이다. 즉, 그가 보기에 조금만 특이할 경우에는 바로 지대한 관심을 쏟는다. 그러고 보니 세상에 그가 관여하지 않은 일이 없을 정도다.

　　결과적으로, 그의 얼굴에서는 '음기'가 맥을 추지 못한다. 즉, '양기 극대형' 얼굴이다. 너무 화끈하다 보니 한편으로는 경기가 재미없기도 하다. 어차피 판도는 진작에 갈렸으니. 하지만, 도대체 어디까지 갈 것인가는 여전히 호기심의 대상이다. 실제로 이만큼 한쪽으로 치우치기도 쉽지 않다. 물론 공격만 하면 수비는 상대적으로 허술해지게 마련이다.

　　'포괄적인 평가'는 다음과 같다. 솔로몬은 콧대가 전반적으로 뒤로 밀린 오목형 얼굴에 코끝이 아래로 쳐졌듯이 평상시에 성격이 차분하며, 가능하면 감정을 억누른다. 그런데 이마뼈와 광대뼈, 그리고 턱수염이 나왔듯이 자신의 소신을 강하게 밀어붙인다. 한편으로, 윗이마가 돌출했듯이 세상에 대한 인정이 있는 편이다.

　　반면에 수염 난 남자는 눈과 코, 그리고 볼과 수염이 앞으로 나

오고 코끝이 위로 올라갔듯이 평상시에 성격이 적극적이며, 가능하면 주도적으로 업무를 진행한다. 그리고 귀가 높이 위치하고 정수리 뒤가 돌출하듯이 자기 나름의 이상을 추구한다. 한편으로, 윗이마가 뒤로 꺼지고 작은 입이 휘고 삐쭉거리듯이 다소 즉흥적이다.

'예술적 상상력'과 '비평적 시선'을 위한 몇 가지 질문, 다음과 같다. 우선, 솔로몬은 지금 어떤 생각으로 앞을 바라보고 있을까? 그는 정말로 성격이 진중할까? 혹시 들키고 싶지 않은 무언가를 꼭 꼭 숨기려고 애써 그러는 건 아닐까? 그런데 그의 슬기로움은 얼굴의 어디에서 드러날까? 그리고 어떤 면이 슬기로울까? 그런데 그의 얼굴이 뭔가 각박해 보이는 이유는 뭘까? 얼굴의 어디를 고치면 그런 느낌이 사라질까? 고급스러운 느낌을 내려면 어디를 어떻게 수정하면 될까? 그런데 고급스러운 느낌이 과연 뭘까? 그리고 그러면 왜 그런 느낌이 날까?

다음, 수염 난 남자는 지금 무슨 생각을 하고 있을까? 그는 정말로 성격이 적극적일까? 그의 얼굴에서는 '음기'가 상당히 약한데, 이와 같은 '양기 극대형' 얼굴의 장단점은 뭘까? 이를테면 그에게는 무엇이 특별하고, 어떤 점이 부족할까? 얼굴의 어느 부분을 고치면 '기운의 정도'가 균형이 맞을까? 그리고 그러면 무엇이 좋을까? 그는 과연 인생을 평탄하게 살았을까? 만약에 그렇지 않다면 얼굴의 어디에서 그런 흔적을 알 수 있을까? 한편으로, 솔로몬의 얼굴과 비교하면 서로 간에 장단점은 뭘까? 둘이 함께 일하면 환상의 궁합일까? 그렇다면, 혹은 아니라면 어떤 점이? 그리고 왜?

물론 이외에도 질문은 한이 없다. 이를테면 솔로몬과 수염 난 남자는 아마도 당대에 꼭 필요한 정치인이었다. 자신의 민족과 국가를 바로새우는 막중한 사명을 가진. 역사적으로 보면, 전자는 성

공을 거둔 듯하다. 반면에 후자는 그렇지 못했을 수도 있다. 하지만, 전자는 울상이고 후자는 미소 짓는 상이다. 이에 대해서는 어떻게 평할 수 있을까? 우리는 둘에게서 과연 어떤 점을 배울 수 있을까? 혹은, 반면교사로 삼을 수 있을까? 관점은 다양하다.

그런데 만약에 두 작품의 작가가 하나라면, 그의 숨은 의도는 도대체 뭘까? 혹시 내가 작가라면? 우선, 그들을 표현한 다른 작품 속 얼굴들을 하나하나 살펴봐야겠다. 오늘도 이렇게 끝없는 얼굴 여행을 떠난다. 자, 여기는 오디션 현장, 자, 솔로몬님들, 다들 이쪽으로 모여 주세요. 수염 난 남자님들은 저쪽이구요. 지금요!

: 염려 vs. 선호

▲ 그림 97
〈성직자의 대리석 흉상〉,
로마, 하드라인 시대, 117-138

▲ 그림 98
지오바니 바티스타 포지니
(1652-1725), 〈코시모 3세 데 메디
치(1642-1723)〉,
토스카나 대공국의 군주, 1680-1682

〈얼굴표현표〉의 '후전비'와 관련해서 입 부위에 주목하면,
'그림 97'은 '음기', 그리고 '그림 98'은 '양기'를 드러낸다. '그림 97'의
경우에는 코와 턱이 돌출해서 입이 상대적으로 함몰되어 보인다.
그리고 노화로 인해 인중이 길어지고 입술이 안쪽으로 말려들어가
더욱 그렇다.

반면에 '그림 98'의 경우에는 코와 턱이 돌출하지 않은 것은 아
니지만, 입, 특히 아랫입술이 무지막지하게 돌출했다. 그리고 노화
에도 불구하고 인중이 길어지거나 입술이 안쪽으로 말려들어가지
않았다. 혹은, 그렇게 된 게 아직도 그 정도다. 참고로, 특이한 얼굴
부위는 통상적으로 기운이 세고 명확하다.

▲ 표 47 <비교표>: 그림 97-98

FSMD	그림 97	그림 98
약식	fsmd(+3)=[입]극후방, [입술]소형, [입술]건상, [인중]종형, [코]대형, [콧등]극전방, [콧부리]후방, [콧대]측방, [눈]강상, [눈]비형, [눈부위]심형, [미간]곡형, [이마뼈]전방, [이마]곡형, [턱]전방, [턱]방형, [귀]극하방, [얼굴]방형, [광대뼈]대형, [피부]곡형, [팔자주름]강상, [머리카락]곡형	fsmd(+6)=[아랫입술]극전방, [입술]대형, [입술]습상, [눈]강상, [눈]전방, [눈썹중간]상방, [눈가피부]곡형, [코]강상, [코끝]상방, [턱]원형, [이마]대형, [이마]방형, [이마폭]횡형, [이마높이]종형, [윗이마]전방, [이마뼈]강상, [피부]노상, [피부]습상, [머리카락]곡형
직역	'전체점수'가 '+3'인 '양기'가 강한 얼굴로, [입]은 매우 뒤로 향하고, [입술]은 전체 크기가 작으며, [입술]은 건조하고, [인중]은 세로폭이 길며, [코]는 전체 크기가 크고, [콧등]은 매우 앞으로 향하며, [콧부리]는 뒤로 향하고, [콧대]는 옆으로 향하며, [눈]은 느낌이 강하고, [눈]은 대칭이 잘 안 맞으며, [눈부위]는 깊이폭이 깊고, [미간]은 주름지며, [이마뼈]는 앞으로 향하고, [이마]는 주름지며, [턱]은 앞으로 향하고, [턱]은 사방이 각지며, [귀]는 매우 아래로 향하고, [얼굴]은 사방이 각지며, [광대뼈]는 전체 크기가 크고, [피부]는 주름지며, [팔자주름]은 느낌이 강하고, [머리카락]은 외곽이 구불거린다.	'전체점수'가 '+6'인 '양기'가 강한 얼굴로, [아랫입술]은 매우 앞으로 향하고, [입술]은 전체 크기가 크며, [입술]은 질감이 윤기나고, [눈]은 느낌이 강하며, [눈]은 앞으로 향하고, [눈썹중간]은 위로 향하며, [눈가피부]는 주름지고, [코]는 느낌이 강하며, [코끝]은 위로 향하고, [턱]은 사방이 둥글며, [이마]는 전체 크기가 크고, [이마]는 사방이 각지며, [이마폭]은 가로폭이 넓고, [이마높이]는 세로폭이 길며, [윗이마]는 앞으로 향하고, [이마뼈]는 느낌이 강하며, [피부]는 살집이 축 쳐지고, [피부]는 질감이 윤기나며, [머리카락]은 외곽이 구불거린다.

<비교표>에는 이 외에도 다른 항목과 관련된 여러 기운이 기술되어 있다. 그러나 '그림 98'과 '그림 99'를 비교할 경우에는 입의 '후전비'가 '지표성'을 획득하게 마련이다. 그만큼 상대적으로 차이가 크기 때문에.

하지만, 이와는 별개로 두 얼굴은 대체적으로 '양기'가 우세하다. 이를테면 '그림 98'에서는 이마뼈와 코, 그리고 턱이 돌출했다. 그리고 '그림 99'에서는 윗이마와 눈, 그리고 코가 돌출했다. 그래서 결과적으로 두 얼굴은 모두 '양기'적이 되었다. 즉, '후전비'를 지표

로 삼는다면 '그림 98'의 기운은 역전된 것이다.

우선, '그림 97', <성직자의 대리석 흉상(Marble bust of a priest)>의 '기초정보'는 이렇다. 이는 작가미상이다. 작품 속 인물이 누구인지는 밝혀지지 않았다. 미술관에 따르면, 머리쓰개는 바로 그가 성직자임을 암시한다. 그리고 그가 입은 옷을 보면, 그는 세라피스(Serapis)를 모셨다고 추정된다.

세라피스는 두 명의 이집트 신, 즉, 오시리스(Osiris)와 아피스(Apis)가 합성된 신이다. 그는 소, 저승, 의술, 풍년, 그리고 태양 등을 관장하는 신으로 여겨졌다. 최초에는 멤피스에서 공경되었는데, 추후에는 그의 위세가 알렉산드리아, 마케도니아, 그리스, 그리고 다른 지중해 지방으로 널리 퍼졌다.

다음, '그림 98', <코시모 3세 데 메디치(Cosimo III De' Medici)>의 '기초정보'는 이렇다. 이는 **지오바니 바티스타 포지니(Giovanni Battista Foggini)**의 작품이다. 그는 17세기 말에서 18세기 초에 활동한 이탈리아 작가이다. 작품 속 인물의 전속조각가로서 이와 관련된 작품을 여럿 남겼다.

작품 속 인물은 코시모 3세 데 메디치이다. 그는 토스카나 대공국의 군주로서 그곳의 군주 중에 가장 오래 살았고, 재위 기간도 가장 길었다. 그는 교회생활에 전념하는 독실한 신자였다. 하지만, 현실 정치나 예술, 그리고 학문 등에 대해서는 별다른 관심을 보이지 않았다. 게다가, 고비용이 드는 호화로운 연회를 자주 개최하며 폭음과 폭식을 즐겼다. 이를 위해 세금을 높이 부과했으며, 결국에는 나라의 위세가 점차 기울어 다음 대에 이르러 그 역사는 끝나게 된다. 즉, 제대로 놀 줄은 알았지만…

<얼굴표현표>의 '전체점수'는 다음과 같다. '그림 98'의 성직

자는 매사에 걱정이 많고 조심성이 강하지만, 당면한 문제를 적극적으로 해결하는 성격이기에 '양기'적이다. 즉, 마냥 당하며 손 놓고 있을 사람이 아니다. 오히려, 영악하고 정치적인 전략가이다.

반면에 **'그림 99'**의 코시모 3세 데 메디치는 인정이 많고 별의별 생각을 많이 하지만, 감각적이고 물질적이며 저돌적이라 매우 '양기'적이다. 즉, 자신이 성취하고 싶은 바가 명확하며 이에 관해서는 인정사정 볼 것 없이 확실하게 밀어붙인다.

'포괄적인 평가'는 다음과 같다. 성직자는 입과 콧부리가 들어가듯이 평상시 고민이 많지만, 눈과 코, 그리고 광대뼈와 턱이 강하듯이 자신의 입장을 정확히 관철한다. 더불어, 귀가 내려갔듯이 이해관계에서 결코 밀지지 않는다.

반면에 코시모 3세 데 메디치는 입술이 두꺼우며, 특히 아랫입술이 돌출했듯이 자신이 원하는 바를 강하게 밀어붙이며, 피부가 기름지고 턱이 둥글듯이 가능하면 즐기는 삶을 추구한다. 한편으로, 이마가 크고 강하며, 특히 윗이마가 돌출했듯이 사려도 깊다.

'예술적 상상력'과 '비평적 시선'을 위한 몇 가지 질문, 다음과 같다. 우선, 성직자는 무엇을 가장 경계하는 성격일까? 그가 감추고 싶은 것은 과연 뭘까? 어디에 그 흔적이 드러날까? 그리고 왜? 그런데 그는 자신의 얼굴에서 어디를 고치고 싶을까? 만약에 그가 크고 방방한 입술을 가진다면 원래의 의미가 어떻게 바뀔까? 혹은, 그의 코와 턱이 작고 부드러우며 낮다면? 아니면, 귀가 높다면? 한편으로, 성직자에게 중요한 자질은 무엇이며, 그의 어디를 보면 이를 알 수 있을까?

다음, 코시모 3세 데 메디치는 하안면이 상안면에 비해 상대적으로 작지만 매우 돌출했다. 그리고 아랫입술이 윗입술보다 크며

매우 돌출했다. 이는 무엇을 의미할까? 그런데 작품은 실제를 닮았을까, 과장했을까, 아니면 미화했을까? 그리고 그는 이 작품을 보며 어떤 생각을 했을까? 어디를 수정하고 싶었을까? 혹은, 있는 모습 그대로가 자랑스러웠을까? 그는 애초에 작가에게 어떤 요구를 했을까? 이를테면 가장 개성적인 모습으로 부탁했을까? 물론 이외에도 질문은 한이 없다.

분명한 사실은, 둘의 얼굴은 매우 다르게 생겼다는 것이다. 그리고 개성이 넘친다. 둘째가라면 서러울 정도로. 그런데 혹시 알고 보면, 둘의 성격이 판박이일 가능성은 전혀 없을까? 혹은, 묘하게 통하는 점이 과연 무엇일까? 그리고 도대체 얼굴의 어떤 흔적이 이를 암시할까?

만약에 모든 게 다 다른데도 불구하고 묘하게 만나는 지점이 있다면, 그게 바로 **'예술의 맛'**이다. 그리고 이를 제대로 음미하기 위해서는 **'조형과 내용의 관계성'**을 읽는 게 중요하다. 이를테면 매일같이 자신이, 그리고 상대방이 마주하는 두 얼굴이 서로 간에 너무도 다른데도 불구하고 둘의 성격이 마치 판박이처럼 같을 수가 있을까? 몸과 마음은 도무지 따로 놀지 않는데.

예컨대, 내가 만약에 다른 얼굴로 태어났어도 지금과 똑같은 나일까? 다른 시대에 다른 곳에서 태어났다면? 분명한 건, 조형과 내용은 문자 그대로 하나로 동일시될 수는 없다. 하지만, 그렇다고 해서 몽땅 다 부정할 수도 없는 노릇이다. 임의적이지만 우회적인 힘을 발산하는 그들 간의 유기적인 상호관계를.

비유컨대, 조형(컵)은 내용(물)을 담는 그릇이듯이 내용(물)도 조형(컵)을 담는 그릇이다. 즉, 같은 물이라도 다른 색깔과 모양, 향과 온도, 그리고 질감과 무게의 컵에 담으면 느낌과 의미가 달라진

다. 같은 컵을 다른 종류의 물에 빠뜨려도 마찬가지이고.

그렇다. 우리는 다 다르다. 얼굴도, 성격도. 그래서 만남이 더욱 짜릿하다. 이를테면 마음 내키는 대로 선을 긋다 보면 때로는 누군가와, 혹은 예전의 나, 아니면 앞으로 다가올 나와 겹치기도 하니까. 그래서 오늘도 쓱쓱, 쓱쓱쓱쓱.

② 하상: 아래로 내려가거나 위로 올라가다

: 엄중함 vs. 열정

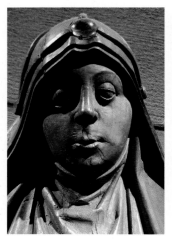

▲ 그림 99
〈스웨덴의 성 브리짓다
(1303-1373)〉, 네덜란드 남쪽, 1470

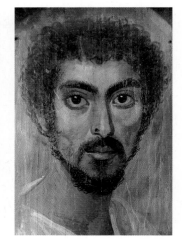

▲ 그림 100
〈얇은 얼굴형에 수염이 난 남자〉,
이집트, 160-180

　<얼굴표현표>의 '하상비'에 따르면, 얼굴 개별부위가 처지면 '음기'적이고, 들리면 '양기'적이다. 여기에는 대표적으로 두 가지 경우가 있다. 첫째, 다른 얼굴의 비율과 비교했을 때, 특정부위가 아래, 혹은 위에 위치한다면 '하상비'와 관련된다. 이를테면 눈의 위치가 그 예이다. 둘째, 다른 얼굴과 비교할 필요 없이, 특정부위의 조형이 아래로 처지거나, 위로 올라가는 방향이라면 역시나 이와 관련된다. 이를테면 눈꼬리의 방향이 그 예이다.

　즉, 전자는 '위치', 후자는 '방향성'과 통한다. 그런데 '기운의 정도'에 더 큰 영향을 미치는 것은 후자의 경우다. 이는 앞에서 설명한 '후전비', 그리고 뒤에서 설명할 '양측비'도 마찬가지이다. 물

▲ 표 48 <비교표>: 그림 99-100

FSMD	그림 99	그림 100
약식	fsmd(-2)=[눈꼬리]극하방, [눈꼬리]측방, [눈중간]하방, [눈]명상, [눈썹]하방, [입술]소형, [입꼬리]하방, [코]강상, [콧대높이]횡형, [코끝]전방, [코끝]상방, [콧볼]소형, [코바닥]전방, [인중]대형, [인중높이]종형, [턱]소형, [얼굴형]횡형, [얼굴]원형, [볼]대형, [볼]하방, [피부]노상	fsmd(+4)=[눈꼬리]상방, [눈]대형, [눈]종형, [눈]명상, [눈썹]강상, [눈썹]하방, [눈썹꼬리]상방, [이마]소형, [이마높이]횡형, [코바닥]후방, [입술]명상, [턱]방형, [얼굴형]극종형, [얼굴]방형, [얼굴]강상, [광대뼈]전방, [볼]방형, [피부]담상, [머리카락]곡형
직역	'전체점수'가 '-2'인 '음기'가 강한 얼굴로, [눈꼬리]는 매우 아래로 향하고, [눈꼬리]는 옆으로 향하며, [눈중간]은 아래로 향하고, [눈]은 대조가 분명하며, [눈썹]은 아래로 향하고, [입술]은 전체 크기가 작으며, [입꼬리]는 아래로 향하고, [코]는 느낌이 강하며, [콧대높이]는 세로폭이 짧고, [코끝]은 앞으로 향하며, [코끝]은 위로 향하고, [콧볼]은 전체 크기가 작으며, [코바닥]은 앞으로 향하고, [인중]은 전체 크기가 크며, [인중높이]는 세로폭이 길고, [턱]은 전체 크기가 작으며, [얼굴형]은 가로폭이 넓고, [얼굴]은 사방이 둥글며, [볼]은 전체 크기가 크고, [볼]은 아래로 향하며, [피부]는 나이 들어 보인다.	'전체점수'가 '+4'인 '양기'가 강한 얼굴로, [눈꼬리]는 위로 향하고, [눈]은 전체 크기가 크며, [눈]은 세로폭이 길고, [눈]은 대조가 분명하며, [눈썹]은 느낌이 강하고, [눈썹]은 아래로 향하며, [눈썹꼬리]는 위로 향하고, [이마]는 전체 크기가 작으며, [이마높이]는 세로폭이 짧고, [코바닥]은 뒤로 향하며, [입술]은 대조가 분명하고, [턱]은 사방이 각지며, [얼굴형]은 세로폭이 매우 길고, [얼굴]은 사방이 각지며, [얼굴]은 느낌이 강하고, [광대뼈]는 앞으로 나오며, [볼]은 사방이 각지고, [피부]는 털이 짙으며, [머리카락]은 외곽이 구불거린다.

론 전자가 극단적이 된다면 후자의 성향을 띠기도 한다. 이를테면 입이 극단적으로 아래에 위치한다면, 즉 턱에 붙을 정도라면 아래쪽으로의 방향성이 느껴지지 않을 수가 없다. 물론 사람에 따라 느끼는 정도는 다르겠지만.

이와 관련해서 '그림 99'는 '음기', 그리고 '그림 100'은 '양기'를 드러낸다. 물론 '기운의 정도'는 상대적이다. 이를테면 '그림 99'의 경우, 눈꼬리와 입꼬리는 처졌지만, 눈썹은 높고 코끝은 들렸다. 즉, 중력의 영향을 덜 받는다. 그리고 '그림 100'의 경우, 눈꼬리와

입꼬리는 들렸지만, 눈썹은 낮고 코끝은 처졌다. 즉, 중력의 영향을 더 받는다.

<비교표>에는 이 외에도 다른 항목과 관련된 여러 기운이 기술되어 있다. 하지만, 전반적으로 눈꼬리의 '하상비'가 가진 '지표성'과 통한다. 즉, '역전의 기운'이 부족하다. '그림 99'에서는 그 기운이 상대적으로 좀 더 강하긴 하지만, '그림 100'과 마찬가지로 결국에는 역전에 실패했다.

우선, '그림 99', <스웨덴의 성 브리짓다(Saint Bridget of Sweden)>의 '기초정보'는 이렇다. 이 작품을 제작한 작가(Master of Soeterbeeck)에 대해서는 알려진 자료가 거의 없다. 1470년부터 1480년까지 10년간 활발히 활동했다고 전해진다.

작품 속 인물은 스웨덴의 성 브리짓다이다. 그녀는 소왕국의 왕인 아버지와 그의 시녀였던 어머니 사이에서 태어났다. 그리고 아일랜드 킬데어에 수도원과 예술학교를 건립했으며 글도 많이 썼다. 당대에는 흔치 않은 여성 지도자였던 그녀는 특히 북유럽에서 유명했다. 미술관에 따르면, 이 작품에서 그녀는 신의 계시를 받아쓰는 중이다. 전설에 따르면 예수님이 직접 들려주었다고 전해진다.

다음, '그림 100', <얇은 얼굴형에 수염이 난 남자(Thin-faced Bearded Man)>의 '기초정보'는 이렇다. 이는 작가미상이다. 작품 속 인물이 누구인지는 밝혀지지 않았다. 아마도 작품 속 인물은 높은 계층에 속했을 것이다. 아무나 미이라로 만들지는 않았기 때문에.

참고로, 이집트 전역에서 이런 종류의 초상화가 발견된다. 보통 미이라에 붙이는 나무판에 그려졌다. 즉, 요즘 식으로 하면 영정 사진이다. 그리고 수많은 이집트 조각이 딱딱한 느낌을 주는 것에 반해 이는 매우 사실주의적이다. 그렇다면 이집트 조각이 딱딱한

건, 당대 작가들이 부드럽게 만드는 능력이 부족해서가 아니었다. 오히려, 다분히 미학적인 결정이었다. 이 세상에서는 도무지 범접할 수 없는 영적인 세계를 표현하기 위해서.

한편으로, 작품 제작의 목적상, 미이라에 붙이는 초상화는 실제 인물과 꽤나 닮았다고 추측된다. 이 작품에서도 상당히 개성적인 표현이 이를 뒷받침한다. 하지만, 아마도 약간은 미화된 모습일 것이다. 실제로 여러 미이라를 복원해서 그 미이라의 생전 모습을 그린 회화와 비교한 연구에 따르면 몇몇 예는 그야말로 사기적이다. 시체가 바뀌었나 싶을 정도로.

<얼굴표현표>의 '전체점수'는 다음과 같다. '그림 99'의 성 브리짓다는 평상시 고민이 많고, 애써 슬픔을 삼키며, 가능한 인내하는 성향으로 '음기'적이다. 이를테면 누군가에게는 아무것도 아닌 일이라도 그녀는 도무지 허투루 넘기는 일이 없다. 즉, 좋게 말하면 책임감이 강하고, 나쁘게 말하면 피로도가 쌓인다.

반면에 '그림 100'의 수염이 난 남자는 평상시 자기 확신이 강하고, 세상을 열심히 탐구하며, 가능한 시도는 마다하지 않는 성향으로 '양기'적이다. 이를테면 누군가는 조심하며 꺼리는 일이라도 자기가 하고 싶은 일이라면 도무지 그냥 넘어가질 못한다. 즉, 좋게 말하면 호기심이 강하고, 나쁘게 말하면 사사건건 간섭이다.

'포괄적인 평가'는 다음과 같다. 성 브리짓다는 눈과 입이 처지고 인중이 길듯이 자신과 관련된 일을 엄중하게 받아들이지만, 한편으로는 코가 단단하고 짧으며 코끝이 들리듯이 명확하고 당찬 성격이다. 그리고 볼이 크고 얼굴형이 넓으며 둥글듯이 여러모로 관대하다.

반면에 수염이 난 남자는 눈과 입, 그리고 눈썹이 들리듯이 자

신이 원하는 바에 관해서는 열정과 패기가 넘친다. 한편으로는 이마와 눈썹이 낮듯이 즉흥적이다. 그리고 안면과 턱이 좁고 볼이 말라 광대뼈에 겨우 걸쳐있듯이 여러모로 민첩하다.

'예술적 상상력'과 '비평적 시선'을 위한 몇 가지 질문, 다음과 같다. 우선, 성 브리짓다는 정말로 피곤할까? 혹은, 무엇을 즐기고 있을까? 지금 무슨 생각을 하고 있을까? 그런데 만약에 그녀의 눈꼬리가 올라간다면 성 브리짓다의 전기와는 어울리지 않을까? 인중이 짧다면, 혹은, 눈썹이 낮다면? 아니면, 삐쩍 마르면? 한편으로, 작가가 그녀를 이렇게 표현한 의도는 무엇이었을까? 이를테면 예수님의 말씀을 열심히 받아 적는데 그녀는 왜 굳이 슬퍼 보일까? 기분 좋고 황홀한 모습일 수도 있을 텐데. 나라면 이를 어떻게 표현할까? 그리고 왜?

다음, 수염이 난 남자의 눈꼬리가 처졌다면 의미가 어떻게 바뀔까? 그리고 눈의 위치가 전체 얼굴에서 좀 높은 편인데, 만약에 반대라면? 그런데 그의 실제 모습과 이 작품의 공통점과 차이점은 무엇일까? 이를테면 얼굴이 나름 개성적인데 이는 혹시 과장된 것일까? 그렇다면 과연 어떤 점이 중점적으로 바뀌었을까? 그리고 왜? 한편으로, 성 브리짓다는 중력의 영향을 많이 받는 듯이 살집이 아래로 처지는 반면에, 수염이 난 남자는 얼굴이 역삼각형이니 그런 느낌이 상대적으로 적다. 그게 의미하는 바는 뭘까? 물론 이외에도 질문은 한이 없다.

비유컨대, 중력에 영향을 많이 받은 **'처진 얼굴'**은 사실주의적이다. 반면에 중력에 영향을 덜 받은 **'들린 얼굴'**은 이상주의적이다. 이를테면 현실을 직시하는 순간, 우리는 땅에 발을 디디게 된다. 그리고 꿈을 꾸는 순간, 우리의 발은 땅에서 벗어나며 둥둥 뜨게

된다.

물론 극단적인 태도는 불안하다. 그럴 때면 '작용-반작용의 법칙'에서처럼, 그리고 '요가의 스트레칭'처럼 의식적으로라도 반대를 시도해보며 '인식의 확장'을 도모하고 '심신의 유연성'을 높여야 한다. 이게 바로 두 얼굴이 서로를 바라봐야 하는 이유이다. 그렇다면 내 얼굴과 반대되는 얼굴은 과연? 음, 궁금하다. 그려봐야겠다.

: 현실 vs. 이상

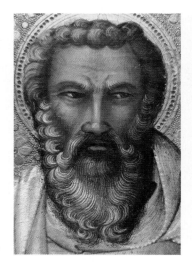

▲ 그림 101
로렌초 모나코(1370?-1425?),
〈아브라함〉, 1408-1410

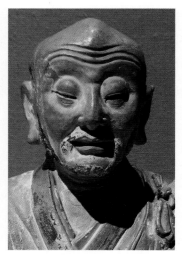

▲ 그림 102
〈묵주를 들고 앉아있는 아라한〉,
중국 명나라 왕조(1368-1644) 혹은
청나라 왕조(1644-1911)

　　〈얼굴표현표〉의 '하상비'와 관련해서 정수리 부위에 주목하
면, '그림 101'은 '음기', 그리고 '그림 102'는 '양기'를 드러낸다. '그림
101'의 정수리가 문자 그대로 아래로 움푹 파인 것은 아니지만, '그
림 102'의 정수리가 무지막지하게 위로 돌출되기에 상대적으로 함
몰되어 보인다. 물론 통상적인 얼굴형에서 정수리는 적당히 나오게
마련이다. 따라서 '그림 101' 정도면 충분히 들어간 느낌이다. 그렇
다면 전자는 후자에 비해 더욱 현실적이고, 후자는 전자에 비해 더
욱 이상적이다.

　　정수리 이외에 눈썹 또한 '하상비'와 관련해서 큰 차이를 보인

FSMD	그림 101	그림 102
약식	fsmd(-1)=[정수리]하방, [눈썹]극하방, [눈썹]극앙방, [개별눈썹]하방, [미간주름]종형, [눈]횡형, [눈가피부]곡형, [코]강형, [코바닥]후방, [콧수염]측방, [이마]강상, [이마뼈]전방, [발제선]강상, [얼굴]방형, [얼굴]극균형, [피부]담상, [피부]건강, [머리카락]곡형	fsmd(+8)=[정수리]극상방, [정수리]습상, [눈썹]극상방, [눈썹]농상, [눈두덩]대형, [눈]소형, [눈]전방, [눈]횡형, [눈]비형, [눈꼬리]상방, [이마]곡형, [이마폭]횡형, [이마주름]명상, [이마주름]극균형, [이마주름측면]상방, [코]원형, [콧부리]후방, [콧대]측방, [입]대형, [귀]대형, [귓볼]측방, [피부]농상
직역	'전체점수'가 '-1'인 '음기'가 강한 얼굴로, [정수리]는 아래로 향하고, [눈썹]은 매우 아래로 향하며, [눈썹]은 매우 가운데로 향하고, [개별눈썹]은 아래로 향하며, [미간주름]은 세로폭이 길고, [눈]은 가로폭이 넓으며, [눈가피부]는 주름지고, [코]는 느낌이 강하며, [코바닥]은 뒤로 향하고, [콧수염]은 옆으로 향하며, [이마]는 느낌이 강하고, [이마뼈]는 앞으로 향하며, [발제선]은 느낌이 강하고, [얼굴]은 사방이 각지며, [얼굴]은 대칭이 매우 잘 맞고, [피부]는 털이 짙으며, [피부]는 건조하고, [머리카락]은 외곽이 구불거린다.	'전체점수'가 '+8'인 '양기'가 강한 얼굴로, [정수리]는 매우 위로 향하고, [정수리]는 질감이 윤기나며, [눈썹]은 매우 위로 향하고, [눈썹]은 털이 옅으며, [눈두덩]은 전체 크기가 크고, [눈]은 전체 크기가 작으며, [눈]은 앞으로 향하고, [눈]은 가로폭이 넓으며, [눈]은 대칭이 잘 안 맞고, [눈꼬리]는 위로 향하며, [이마]는 주름지고, [이마폭]은 가로폭이 넓으며, [이마주름]은 대조가 분명하고, [이마주름]은 대칭이 매우 잘 맞으며, [이마주름측면]은 위로 향하고, [코]는 사방이 둥글며, [콧부리]는 뒤로 향하고, [콧대]는 옆으로 향하며, [입]은 전체 크기가 크고, [귀]는 전체 크기가 크며, [귓볼]은 옆으로 향하고, [피부]는 털이 옅다.

다. 즉, '그림 101'은 눈썹이 상대적으로 내려오기에 '음기', 그리고 '그림 102'는 반대로 올라가기에 '양기'를 드러낸다. 따라서 눈썹은 정수리와 함께 두 얼굴의 관계를 대표하는 '지표성'을 띤다. 굳이 말하자면 정수리의 경우가 더 특이하지만.

　　<비교표>에는 이 외에도 다른 항목과 관련된 여러 기운이 기술되어 있다. 그런데 두 얼굴은 특히나 '대립항의 긴장'을 많이 연출한다. 예컨대, '그림 101'의 이마는 평평한데, '그림 102'의 이마는 주름졌다. 그리고 전자가 후자에 비해 눈썹뼈가 발달하고 털이 많다. 반면에 전자에 비해 후자의 눈꼬리가 올라가고, 코는 살집이 많

으며, 입이 더 크고, 아마도 귀도 더 크다. 물론 전자의 귀가 보이지 않아 점수화하기는 어렵지만.

결국, '**상호 관계성**'이 기운의 핵심이다. 이를테면 두 얼굴은 상대적으로 비교되며 자신이 내포한 '기운의 정도'가 더욱 강화된다. 그런데 이는 비단 얼굴에만 국한된 현상이 아니다. 이 외에도 미술작품과 다른 제반 사회현상 등, 세상만물에 모두 공통적이다.

한편으로, 도무지 관계를 파악할 수 없는 '**고립무원 단독자**'로서의 의미는 자칫하면 모래알처럼 흩어지게 마련이다. 예컨대, 내가 착하려면 이를 판단하는 기준이 있어야 하고, 동일한 기준에 의거해서 그렇지 않은 사람이 있어야만 한다. 사회적으로, 혹은 최소한 내 마음속에서라도 만큼은. 이를테면 모두 다 착하다면, 나도 모르게 개미를 밟은 당신은, 혹은 미생물을 죽이는 당신은 천하에 범법자이다. 마찬가지로, 눈썹이 내려갔다고 말하려면 반대로 올라간 사람이 있어야 한다. '**그림 101**'과 '**그림 102**'의 관계가 그 좋은 예이다.

우선, '**그림 101**', <아브라함(Abraham)>의 '기초정보'는 이렇다. 이는 **로렌초 모나코(Lorenzo Monaco)**의 작품이다. 그의 본명은 **피에로 디 조반니(Piero di Giovanni)**로 15세기 초에 활동한 이탈리아 작가이다. 종교화를 많이 그렸다.

작품 속 인물은 아브라함이다. 그는 구약성서 창세기에 기록되어 있다. 유일신 하느님을 믿으며, 자신의 조상들과는 사뭇 다른 신앙의 길을 걸었다. 그래서 신약성서에서도 '믿음의 조상'으로 거론된다. 대표적인 유일신 종교인 유대교, 이슬람교, 그리고 기독교의 공통적인 조상이다.

미술관에 따르면, 그는 하나님의 명으로 자신의 아들인 이삭(Isaac)을 하나님께 제사로 바치고자 했던 인물로 이는 훗날에 이

땅에 오신 예수님의 목적과도 통한다. 한편으로, 이 작품이 단일작품인지, 혹은 여러 작품의 부분인지, 그리고 제단화인지, 혹은 다른 특별한 목적이 있었는지 여부는 확실하지 않다.

다음, '그림 102', <묵주를 들고 앉아있는 아라한(Seated luohan holding a rosary)>의 '기초정보'는 이렇다. 이는 작가미상이다. 작품 속 인물이 누구인지는 밝혀지지 않았다. 아라한(Arhat)은 소승불교에서 최고의 경지에 오른 수행자를 말한다. 그는 앞에서 설명된 '그림 71'의 작품 속 인물이기도 하니 참조 바란다. 미술관에 따르면, 그는 눈을 거의 감고는 묵주를 움켜쥔 상태로 조용히 명상중이거나, 아니면 경전을 암송하고 있다.

<얼굴표현표>의 '전체점수'는 다음과 같다. '그림 101'의 아브라함은 당면한 현실에 집중하며 이에 대해 고민이 많지만, 강직하고 결단력이 있기에 약간 '음기'적이다. 즉, 사방에서 자신에게 벌어지는 일에 대해서는 기필코 책임을 진다.

반면에 '그림 102'의 아라한도 역시 고민이 많지만 이를 초탈하고자 하는 지향성이 강하며, 이를 달성하기 위해서는 그야말로 몸과 마음을 다 바치기에 매우 '양기'적이다. 즉, 스스로 여러 가지 일을 벌이며 상황을 타개하고자 노력한다.

'포괄적인 평가'는 다음과 같다. 아브라함은 정수리가 눌리고 전체 눈썹과 눈썹털이 처지며 눈썹이 중간으로 붙듯이 현실적인 문제로 매사에 걱정이 많다. 하지만, 눈이 길쭉하고 이마가 훤하듯이 다방면으로 사려도 깊다. 그리고 이마뼈와 콧대가 단단하듯이 의지도 강하다.

반면에 아라한은 정수리가 돌출하고 이마가 넓으며 눈썹이 옅고 들렸으며 눈두덩이 넓고 눈꼬리가 올라가며 눈이 비대칭이고 콧

대가 휘듯이 매혹적인 일에 대해 항상 호기심이 넘친다. 하지만, 이 마주름이 고르고 균형이 잘 맞듯이 다방면으로 균형 잡힌 사고를 하며, 콧부리가 파이듯이 세상일에 대한 염려도 많고, 입이 크듯이 이를 표현도 잘한다.

　'예술적 상상력'과 '비평적 시선'을 위한 몇 가지 질문, 다음과 같다. 우선, 아브라함은 의심이 많은 성격일까? 남 탓하는 성격일까? 혹은, 인류에 대한 사랑이 넘칠까? 이는 얼굴에 어떤 흔적을 남겼을까? 이를테면 그는 수염을 왜 길렀을까? 그 효과는 뭘까? 그런데 머리모양을 어떻게 바꾸면 성격이 더 좋아 보일까? 그리고 왜? 한편으로, 작가는 구약성경에 아브라함의 전기 중, 어떤 측면에 초점을 맞췄을까? 그리고 이는 성공적이었을까? 혹시 이를 다르게 본다면? 만약에 아브라함과 아라한의 얼굴을 서로 바꾼다면 의미는 어떻게 바뀔까?

　다음, 아라한은 지금 어떤 생각을 하고 있을까? 지금 눈에 보이는 게 없을까? 아니면 앞을 주의 깊게 바라보고 있을까? 만약에 그의 정수리가 아브라함과 같다면? 혹은, 눈썹이 낮다면? 아니면, 입이 작다면? 그런데 그의 얼굴은 '양기 우세형'이다. 이와 관련된 장단점은 무엇일까? 만약에 그에게 아브라함의 수염이 난다면 얼굴의 의미는 어떻게 바뀔까? 한편으로, 그가 구체적으로 어떤 사람인지는 밝혀진 바가 없다. 그는 과연 어떤 인생을 살았을까? 만약에 내가 아라한의 대표성을 띠는 얼굴을 그린다면 이 얼굴과의 공통점과 차이점은 과연 뭘까?

　물론 이외에도 질문은 한이 없다. 중요한 건, **'작가의 마음'**이다. 애초에 그가 해당 인물에게 얼굴이라는 옷을 입힐 때 연상했던 **'기운의 영역과 정도.'** 그런데 이를 정련된 언어로 구체적으로 설명하는

것은 결코 쉬운 일이 아니다. **'느낌의 뭉텅이'**가 알게 모르게 떠다닐 뿐이지.

그래서 이를 파악하려는 노력이 중요하다. 더 나은 **'창작과 비평'**을 위해서는. 더불어, **'내 얼굴의 작가'**는 우선 나 자신이다. 주어진 조건과 내 한계 속에서 고군분투하며 표현을 감행하는. 그러고 보면 우리 모두가 다 작가이다. 그리고 관건은 바로 **'좋은 작품'**이다.

3 앙측: 중간으로 몰리거나 한쪽으로 치우치다
: 담담 vs. 긴장

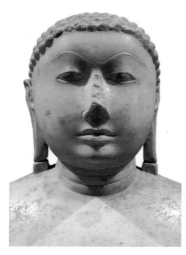

▲ 그림 103
〈왕좌 쿠션에 앉아 명상중인 자인 스베탐
바라 티르탕카라〉, 인도 구자라트 혹은
라자스탄, 솔랑키 시대, 11세기 전반

▲ 그림 104
〈마르쿠스 아그리파(BC 64/62-12)로
추정되는 남자의 청동 초상〉, 로마,
율리우스-클라우디우스 왕조, 1세기 초

 <얼굴표현표>의 '앙측비'에 따르면, 눈코입이 깔끔하게 중간
으로 몰리면 '음기'적이고, 이리저리 옆으로 치우치면 '양기'적이다.
하지만, 그렇다고 해서 '앙측비' 여부를 판가름하기 위해 부위별로
객관적인 거리를 상정할 수는 없다. 얼굴은 **'총체적인 관계성'**으로
파악해야 하기에.

 예컨대, 두 얼굴 사이에 눈 사이의 거리가 같다고 가정하더라
도, 귀와 귀 사이가 먼 얼굴, 즉 넓은 얼굴의 경우에는 눈 사이가
더 좁아 보이고, 반대로 귀와 귀 사이가 가까운 얼굴, 즉 좁은 얼굴

▲ 표 50　　<비교표>: 그림 103-104

FSMD	그림 103	그림 104
약식	fsmd(-5)=[눈]극앙방, [눈썹]극앙방, [눈썹중간]상방, [눈두덩]대형, [이마]극소형, [이마]원형, [턱]소형, [턱]원형, [입]명상, [귀]극대형, [귓볼]극하방, [얼굴형]천형, [얼굴]원형, [안면]횡형, [안면]극균형, [중안면]극대형, [하안면]소형, [볼]극대형, [피부]농상, [피부]습상, [머리카락]곡형, [머리카락]강상	fsmd(+12)=[눈]비형, [왼쪽눈]측방, [코]비형, [콧대]측방, [코끝]습상, [콧볼]비형, [입]측방, [입]명상, [입]강상, [입꼬리]하방, [턱]측방, [턱]강상, [이마]강상, [귀]비형, [귀]하방, [오른귀]소형, [얼굴형]심형, [얼굴]강상, [얼굴]방형, [광대뼈]강상, [볼]직상, [피부]건상, [피부]노상, [머리카락]곡형
직역	'전체점수'가 '-5'인 '음기'가 강한 얼굴로, [눈]은 매우 가운데로 향하고, [눈썹]은 매우 가운데로 향하며, [눈썹중간]은 위로 향하고, [눈두덩]은 전체 크기가 크고, [이마]는 전체 크기가 매우 작고, [이마]는 사방이 둥글며, [턱]은 전체 크기가 작고, [턱]은 사방이 둥글며, [입]은 대조가 분명하고, [귀]는 전체 크기가 매우 크며, [귓볼]은 매우 아래로 향하고, [얼굴형]은 깊이폭이 얕으며, [얼굴]은 사방이 둥글고, [안면]은 가로폭이 넓으며, [안면]은 대칭이 매우 잘 맞고, [중안면]은 전체 크기가 매우 크며, [하안면]은 전체 크기가 작고, [볼]은 전체 크기가 매우 크며, [피부]는 털이 옅고, [피부]는 윤택하며, [머리카락]은 외곽이 구불거리고, [머리카락]은 느낌이 강하다.	'전체점수'가 '+12'인 '양기'가 강한 얼굴로, [눈]은 대칭이 잘 안 맞고, [왼쪽눈]은 옆으로 향하며, [코]는 대칭이 잘 안 맞고, [콧대]는 옆으로 향하며, [코끝]은 질감이 윤기나고, [콧볼]은 대칭이 잘 안 맞으며, [입]은 옆으로 향하고, [입]은 대조가 분명하며, [입]은 느낌이 강하고, [입꼬리]는 아래로 향하며, [턱]은 옆으로 향하고, [턱]은 느낌이 강하며, [이마]는 느낌이 강하고, [귀]는 대칭이 잘 안 맞으며, [귀]는 아래로 향하고, [오른귀]는 전체 크기가 작으며, [얼굴형]은 깊이폭이 깊고, [얼굴]은 느낌이 강하며, [얼굴]은 사방이 각지고, [광대뼈]는 느낌이 강하며, [볼]은 평평하고, [피부]는 건조하며, [피부]는 나이 들어 보이고, [머리카락]은 외곽이 구불거린다.

의 경우에는 눈 사이가 더 넓어 보인다. 그리고 눈이 크면 눈 사이가 더 좁아 보이고, 눈이 작으면 더 넓어 보인다. 나아가, 두 눈의 좌우 균형이 잘 맞으면 더 좁아 보이고, 잘 맞지 않으면 더 넓어 보인다. 더불어, 귓가의 머리모양이 크면 더 좁아 보이고, 작으면 더 넓어 보인다. 이와 같이 눈 사이의 거리만으로는 '양측비'를 파악하기 힘들다. 물론 다른 모든 조건이 동일하다면 고려의 요소가 되겠

지만, 실제로 그런 경우는 극히 드물다.

이와 관련해서 '그림 103'은 '음기', 그리고 '그림 104'는 '양기'를 드러낸다. 이를테면 '그림 103'의 얼굴은 상대적으로 넓고 눈은 작지만 눈 사이가 좁다. 반면에 '그림 104'의 얼굴은 좁고 눈은 크지만 눈 사이가 넓다. 게다가 전자의 눈은 균형이 잡혔고, 후자의 눈은 비대칭이다. 그리고 후자의 왼쪽 눈은 오른쪽 눈에 비해 콧대로부터 더 멀다. 즉, 옆으로 치우쳤다.

코도 마찬가지이다. '그림 103'의 코는 균형이 잡혔다. 손상이 있어 짐작일 뿐이지만, 아직 남겨진 부분으로 추측해볼 때 콧대도 얇고 길 것으로 보인다. 반면에 '그림 104'의 코는 상대적으로 두툼하다. 그런데 비뚤었다. 마치 콧대의 중간이 왼쪽으로 밀린 듯이.

입도 그렇다. '그림 103'의 입은 균형이 잡혔다. 마치 정수리부터 턱까지 얼굴의 중심축이 수직으로 곧게 서있는 느낌이다. 반면에 '그림 104'의 코는 중심축이 오른쪽으로 비뚤었다. 마치 눈과 코에서 이미 왼쪽으로 휜 축이 아래로 내려오며 오른쪽으로 활형으로 꺾여서 입마저 비뚤어버린 모양새이다.

그리고 이 기세는 턱까지 이어진다. 이를테면 '그림 103'의 턱은 균형이 잡힌 반면에, '그림 104'의 턱은 입보다 더욱 오른쪽으로 비뚤었다. 이는 위로부터 활형으로 꺾인 축 때문이다. 결국, 후자의 축은 이마뼈 위로는 수직, 아래로는 활형이다. 따라서 얼굴의 치우침이 전반적으로 강하다.

<비교표>에는 이 외에도 다른 항목과 관련된 여러 기운이 기술되어 있다. 그런데 두 얼굴은 특히나 '대립항의 긴장'을 많이 연출한다. 예컨대, '그림 103'의 이마는 '그림 104'보다 작다. 전자의 눈썹이 후자보다 올라갔다. 그리고 전자의 볼과 귀가 후자보다 크

고, 전자의 피부가 후자보다 탱탱하다. 반면에 전자보다 후자의 코가 두툼하고 턱과 이마가 단단하다. 이와 같이 '양측비'를 제외하더라도 얼굴은 벌써 다양한 기운이 충돌하는 전쟁터이다.

우선, '그림 103', <왕좌 쿠션에 앉아 명상중인 자인 스베탐바라 티르탕카라(Jain Svetambara Tirthankara in Meditation, Seated on a Throne Cushion)>의 '기초정보'는 이렇다. 이는 작가미상이다. 작품 속 인물은 자인 스베탐바라 티르탕카라이다. 이 작품은 인도에서 아직도 존재하는 자이나교와 관련이 깊다. 여기서는 최고의 깨달음을 얻은 승리자를 지나(Jina)라고 한다. 그리고 이 경지에 다다른 성인을 티르탕카라(Tirthankaras)라고 부르며 공경한다. 이들은 총 24명으로, 요가 수행과 명상, 그리고 금욕과 절제 등을 통해 절대불변의 영원한 지혜를 획득했다. 이는 여러모로 불교와 공통점이 많다. 하지만, 세월이 흐르며 불교에 비해 세력이 많이 약화되었다.

자이나교는 여러 번의 분열을 겪었는데, 역사적으로 기록된 가장 큰 분열 중 하나는 바로 보수주의적인 디감바라(Digambaras, 공의파)와 자유주의적인 스베탐바라(Svetambaras, 백의파)로 갈린 사건이다. 전자는 바르다마나(Vardhamana, 혹은 Mahavira, BC 497–425, 혹은 BC 599–527)처럼 성직자는 나체로 살아야 한다고 주장했다. 반면에 후자는 흰 옷을 입어도 된다고 주장했다. 그리고 이 작품은 후자의 계열이다. 참고로, 경우에 따라서는 나체가 자유주의적이라고 볼 수도 있으니, 상황과 맥락에 따라 '자유의 소재'는 이처럼 바뀌게 마련이다.

다음, '그림 104', <마르쿠스 아그리파로 추정되는 남자의 청동 초상(Bronze portrait of a man, identified as Marcus Agrippa)>의 '기초정보'는 이렇다. 이는 작가미상이다. 작품 속 인물은 마르쿠스 아

그리파(Marcus Agrippa)이다. 그는 최초의 로마 황제, 아우구스투스 카이사르(Augustus Caesar, BC 63-AD 14)의 최측근으로서 실질적인 권력의 2인자였다. 그리고 제국의 통치를 굳건히 하며 오랫동안 활약했다. 이를테면 여러 해전에서 큰 공로를 세웠다. 그리고 로마시에 수도와 욕장, 그리고 원형신전인 판테온의 건설에 일조했다. 그는 황제가 두 번째 부인과 낳은 딸, 줄리아(Julia the Elder, BC 39-AD 14)와 결혼했으며, 네로(Nero, 37-68) 황제의 증조할아버지이다.

이와 같이 혈연으로 권력이 세습되는 걸 보면, 역시나 피는 물보다 진한 모양이다. 한편으로, 줄리아는 이후에 로마의 두 번째 황제인 티베리우스(Tiberius, BC 42-AD 37)와 결혼했다. 그리고 마르쿠스 아그리파도 일생 동안 세 번 결혼했다. 사실은 줄리아가 그의 세 번째 부인이다. 그러고 보니 가계가 배배 꼬였다. 여하튼, 그는 많은 자식을 낳았고, 그의 가족은 역사적으로 오랜 기간 동안 무소불위의 기득권 세력을 형성했다. 살면서 머리 참 많이 썼을 듯.

미술관에 따르면, 이 작품은 1904년에 발굴되었고, 전신조각상이 확실하지만, 두상 이외에는 몇몇 조각만이 추가로 발굴되었다. 그런데 다행스럽게도 이 조각상이 설치된 석조 바닥에 그의 이름이 새겨져 있었다.

<얼굴표현표>의 '전체점수'는 다음과 같다. '그림 103'의 자인 스베탐바라 티르탕카라는 어떤 시련 앞에서도 담담하고 넓은 마음을 가졌다. 그리고 사태의 요점을 잘 파악한다. 그런데 자신이 세운 선을 넘는 경우에는 매우 냉철하다.

반면에 '그림 104'의 마르쿠스 아그리파는 어떤 시련 앞에서도 용기를 잃지 않는다. 그리고 자신이 유리한 방향으로 문제를 해결

하려 노력한다. 게다가, 강골에 근성과 지구력까지 갖추었다. 한편으로는 몸을 혹사시킬 정도로 매사에 열심이다.

'포괄적인 평가'는 다음과 같다. 자인 스베탐바라 티르탕카라는 정수리부터 턱끝까지 중심축이 수직으로 곧고, 특히 눈썹과 눈이 모이듯이 집중력이 강하며 자신의 소신이 확실하고 사고가 균형 잡혔다. 게다가, 중안면이 크고 이마가 작듯이 자기표현이 명확하고 솔직하다. 하지만, 하안면, 특히 턱이 작고 볼이 크며 얼굴이 둥글듯이 상대방을 배려하는 마음이 강하다.

반면에 '그림 104'의 마르쿠스 아그리파는 이마뼈 아래로 중심축이 기울어 눈, 코, 입, 턱이 모두 옆으로 휘듯이 개성이 강하고 선호도가 확실하다. 그리고 입을 굳게 다물고 이마와 턱, 그리고 광대뼈가 단단하듯이 맡은 바 임무에 충실하며 추진력이 강하다. 게다가, 코끝은 윤택하지만 눈빛이 강하고 피부가 닳았듯이 도무지 꾀를 부리지 않는 우직한 노력파이다.

'예술적 상상력'과 '비평적 시선'을 위한 몇 가지 질문, 다음과 같다. 우선, 자인 스베탐바라 티르탕카라는 마음이 평안하고 여유가 넘칠까? 아니면, 여러모로 긴장하고 있을까? 얼굴에 어떤 흔적이 이를 암시할까? 만약의 그의 눈과 눈썹이 많이 벌어진다면 의미가 어떻게 바뀔까? 혹시 그와 마르쿠스 아그리파의 피부를 서로 바꾼다면? 아니면, 아예 그의 얼굴이 마르쿠스 아그리파라면? 한편으로, 작가의 의도는 과연 뭘까? 그리고 당대의 사람들은 이 얼굴 앞에서 과연 무슨 생각을 했을까? 이에 대한 나와의 공통점과 차이점은?

다음, 마르쿠스 아그리파의 얼굴이 좌우 균형이 잘 맞고 어느 부위도 한쪽으로 치우침이 없다면 의미는 어떻게 바뀔까? 그렇다면 그의 인생이 더 행복했을까? 역사적인 전기에 그의 얼굴은 과연 부

합할까? 이인자로서 그의 고충은 얼굴에 어떤 흔적을 남겼을까? 그의 강직하고 굳은 얼굴의 이면은 과연 다른 이야기를 할까? 그리고 이는 얼굴의 어디에서 드러날까? 한편으로, 앞에서 설명된 '그림 54'의 알렉산더 대왕의 얼굴과 비교하면 공통점과 차이점은 뭘까? 만약에 둘의 얼굴을 서로 바꾼다면 의미는 어떻게 바뀔까? 혹은, 두 얼굴의 작가가 사실은 한명이라면 각각의 의도는 뭘까?

물론 이외에도 질문은 한이 없다. 이를테면 자인 스베탐바라 티르탕카의 얼굴은 둥글고, 마르쿠스 아그리파의 얼굴은 모났다. 이는 그들이 자기 자리에서 자신의 역할을 하는데 과연 어떤 영향을 미쳤을까? 그리고 주변의 기대로 인해 그들은 더욱 그렇게 변모했을까? 아니면 '기운의 방향'이 반대로 향하기를 내심 바랐을까?

한편으로, 내 얼굴은 과연 어떨까? 주변에서 내 얼굴만 보고, 혹은 다른 몇몇 정보를 취합해서 가지는 선입견에서 나는 얼마나 자유로울 수 있을까? 혹시 내가 나를 이해하는 것보다 그중에 오히려 더 정확한 게 있을까? 그렇다면 그게 뭘까? 그리고 선입견을 통해 나는 무엇을 배울 수 있을까? 혹은, 이를 단호히 거부하거나, 완전히 무시할 수 있을까? 그리고 그래서 얻는 게 과연 뭘까?

이는 비단 내 문제만이 아니다. 누구나 자신의 얼굴에 책임을 지고 한 평생 살아야 하니까. 그런데 그림은 끝까지 그려봐야 안다. 그렇다면 지금의 실패가 훗날의 성공을 위한 과정일 수도. 과연 내 마음은 앞으로 내 얼굴을 어떻게 가다듬으며 흐뭇해할까, 그리고 고민할까? 결국은 내가 사는 인생과 더불어 여러모로 즐기는 게 관건이다. 둥글건, 모나건.

: 수용 vs. 단정

▲ 그림 105
〈산세 욕조에서 세 남자와 성 니콜라우
스(270-343)〉, 네덜란드 남쪽, 1500

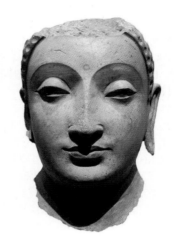

▲ 그림 106
〈부처님의 두상〉,
아프가니스탄 하다, 5-6세기

　　〈얼굴표현표〉의 '앙측비'와 관련해서 눈부위에 주목하면, '그림 105'는 '음기', 그리고 '그림 106'은 '양기'를 드러낸다. '그림 105'의 눈은 모이고 눈꼬리는 처졌다. 그리고 좌우 균형은 잘 맞는 편이다. 반면에 '그림 106'의 눈은 벌어지고 눈꼬리는 들렸다. 그리고 왼쪽 눈이 약간 내려오고 옆으로 치우쳤다.

　　기운은 언제나 상대적이다. 만약에 '그림 106'에서 왼쪽 눈부위를 가리고 보면 좌우 균형이 상당히 잘 맞는 얼굴이다. 즉, 부처님다운 균형 잡힌 사고가 빛난다. 그런데 왼쪽 눈부위를 함께 보면, 마치 던져진 조약돌 하나가 고요한 연못에 큰 파장을 일으키듯이 안정과 불안이 크게 충돌한다. 그렇다면 부처님에게는 뭔가 특별한 것이 있다.

▲ 표 51 <비교표>: 그림 105-106

FSMD	그림 105	그림 106
약식	fsmd(+2)=[눈]극양방, [눈]비형, [눈]전방, [눈중간]하방, [눈썹꼬리]하방, [입]측방, [코]강상, [콧대높이]횡형, [코끝]상방, [인중]대형, [인중높이]종형, [턱]명상, [턱끝]대형, [얼굴형]종형, [얼굴]유상, [얼굴]탁상, [볼]하방, [피부]건상	fsmd(+6)=[눈]비형, [왼쪽눈]측방, [왼쪽눈]하방, [눈]강상, [눈사이]횡형, [눈썹]강상, [눈썹중간]상방, [발제선]명상, [콧대높이]종형, [콧대폭]종형, [입술]명상, [턱]명상, [턱]원형, [귀]대형, [귓볼]측방, [얼굴]원형, [피부]습상, [피부]청상
직역	'전체점수'가 '+2'인 '양기'가 강한 얼굴로, [눈]은 매우 가운데 향하고, [눈]은 대칭이 잘 안 맞으며, [눈]은 앞으로 향하고, [눈중간]은 아래로 향하며, [눈썹꼬리]는 아래로 향하고, [입]은 옆으로 향하며, [코]는 느낌이 강하고, [콧대높이]는 세로폭이 짧으며, [코끝]은 위로 향하고, [인중]은 전체 크기가 크며, [인중높이]는 세로폭이 길고, [턱]은 대조가 분명하며, [턱끝]은 전체 크기가 크고, [얼굴형]은 세로폭이 길며, [얼굴]은 느낌이 부드럽고, [얼굴]은 대조가 흐릿하며, [볼]은 아래로 향하고, [피부]는 건조하다.	'전체점수'가 '+6'인 '양기'가 강한 얼굴로, [눈]은 대칭이 잘 안 맞고, [왼쪽눈]은 옆으로 향하며, [왼쪽눈]은 아래로 향하고, [눈]은 느낌이 강하며, [눈사이]는 가로폭이 넓고, [눈썹]은 느낌이 강하며, [눈썹중간]은 위로 향하고, [발제선]은 대조가 분명하며, [콧대높이]는 세로폭이 길고, [콧대폭]은 가로폭이 좁으며, [입술]은 대조가 분명하고, [턱]은 대조가 분명하며, [턱]은 사방이 둥글고, [귀]는 전체 크기가 크며, [귓볼]은 옆으로 향하고, [얼굴]은 사방이 둥글며, [피부]는 윤택하고, [피부]는 어려 보인다.

이를테면 앞에서 설명된 '**그림 104**'의 얼굴은 여러 부위가 함께 치우쳤으니 한 부위가 유독 튀는 경우는 아니다. 반면에 '**그림 106**'은 전반적으로 균형이 잡혔기 때문에 눈부위의 '일탈'은 그 파장이 크다. 즉, 유독 눈만 튄다. 비유컨대, 이야말로 '**얼굴의 주인공**', 혹은 '**사건의 범인**'이다.

이는 과연 작가의 의도일까? 아니면, 황당한 실수일까? 물론 실수였다 하더라도 곱씹어볼 의미는 풍부하다. 작가의 의도는 수많은 의미의 한 부분일 뿐이기에. 그리고 실수가 묘한 방식으로 작품에 기여하는 점도 많기에. 이를테면 의미는 우리가 만든다. 마치 실수가 아니었다면 철저히 봉인될 법한 마법의 묘약을 가까스로 발견

한 양.

<비교표>에는 이 외에도 다른 항목과 관련된 여러 기운이 기술되어 있다. 그런데 두 얼굴은 특히나 '대립항의 긴장'을 많이 연출한다. 예컨대, '그림 105'의 눈썹은 '그림 106'보다 낮고 처졌다. 전자의 얼굴형과 인중이 후자보다 길다. 그리고 전자의 콧대가 후자보다 두껍다. 반면에 전자보다 후자의 콧대가 길고 입술과 귀가 크다. 전자보다 후자의 아랫이마가 단단하다. 그리고 전자의 피부와 눈두덩보다 후자가 더 촉촉하고 탄력있다. 이와 같이 '앙측비'를 제외하더라도 얼굴은 벌써 다양한 기운이 충돌하는 전쟁터이다.

우선, '그림 105', <산세 욕조에서 세 남자와 성 니콜라우스(Saint Nicholas with the Three Boys in the Pickling Tub)>의 '기초정보'는 이렇다. 이는 작가미상이다. 작품 속 인물은 성 니콜라우스(Saint Nicholas)이다. 그는 산타클로스(Santa Claus)의 유래가 되었다. 매우 부유한 집안에서 태어나 일치감치 상속받은 유산을 모두 자선활동에 사용하였다. 사회적 약자를 위해 그가 활동한 일화는 많다.

미술관에 따르면, 그는 살해당한 세 명의 소년을 부활시켰다는 유명한 전설이 있다. 그런데 세상에는 비극적인 사건사고가 너무도 많다. 역시 사람을 잘 만나야… 아니, 믿음이 강해야 한다.

다음, '그림 106', <부처님의 두상(Head of Buddha)>의 '기초정보'는 이렇다. 이는 작가미상이다. 작품 속 인물인 부처님은 앞에서 설명된 '그림 79'와 '그림 80'의 인물이기도 하니 참조 바란다. 미술관에 따르면, 이 작품은 아프가니스탄에서 발굴되었는데, 양식적으로는 북인도 굽타왕조의 영향이 크다. 이를 통해 불교적인 전통이 아프가니스탄에도 널리 퍼져있었음을 알 수 있다.

작품의 보존 상태는 아주 좋아서 당시에 칠해진 얼굴 색채도

비교적 선명하게 남아있다. 한편으로, 미술관에 전시된 많은 고대 조각들의 색채는 거의 유실되었다. 그렇다면 만약에 현재 미술관에서 본 같은 작품을 타임머신을 타고 당대로 가서 다시금 마주한다면, 진한 색채에 당황할 수도 있으니 주의를 요한다. 마치 화장을 너무 많이 해서, '어, 누구세요?' 라고 할 것만 같은.

이와 같이 '색채'는 흐려지는 반면에 세월이 흘러도 '형태'는 굳건한 걸 보면, 전자는 '가변관상', 후자는 '불변관상'의 요소로도 비유 가능하다. 만약에 원래의 색채로 얼굴을 읽었다면 '전체점수'도 좀 달라졌을 듯.

<얼굴표현표>의 '전체점수'는 다음과 같다. '그림 105'의 성 니콜라우스는 아무리 힘든 일이라도 스스로 묵묵히 감내하는 성격이다. 하지만, 개성이 강해 언제나 자신만의 방식으로 일을 처리하기에 조금 '양기'적이다. 이를테면 서로 간에 의견이 충돌할 경우에는 엄청난 고집에 당황할 수도 있다.

반면에 '그림 106'의 부처님은 배짱이 두둑하고 용기가 넘치며 상대방의 눈치를 보지 않고 소신껏 일을 밀어붙이기에 매우 '양기'적이다. 그런데 한편으로는 기대와는 달리 딴 생각을 많이 한다. 때로는 창의적으로. 그리고 남 몰래 소심한 면도 있으며, 사람들이 자신을 다른 모습으로 기억해주었으면 하는 희망도 가지고 있다.

'포괄적인 평가'는 다음과 같다. 성 니콜라우스는 눈이 처지고 눈썹이 낮으며 둘 다 모이듯이 평상시에 성격은 유순하지만 집중력과 인내심이 강하다. 그리고 콧대가 깔끔하고 짧듯이 하고 싶은 바가 명확하다. 그런데 인중이 길고 입이 작으며 턱이 단단하고 피부가 거칠 듯이 말보다는 행동이 앞서며 고집도 세다. 하지만, 얼굴이 길고 연하듯이 공격적이라기보다는 매사에 침착하다.

반면에 부처님은 눈 사이가 멀고 눈썹이 길고 둥글며 높듯이 폭넓은 시야로 세상을 바라보며 포용력이 강하다. 하지만, 안면의 중심축이 곧고 콧대가 얇고 길며 이마의 위아래 경계가 깔끔하듯이 삶의 신조가 언제나 명확하다. 그런데 눈이 어긋나고 왼쪽 눈과 귓볼이 옆으로 치우치듯이 자신만의 독보적인 기질도 강하다. 그리고 피부와 입술이 생생하고 턱이 유려하듯이 여러모로 감각적이다.

　　'예술적 상상력'과 '비평적 시선'을 위한 몇 가지 질문, 다음과 같다. 우선, 성 니콜라우스는 옹고집장이일까? 즉, 상대방이 뭐라 그러건 눈 하나 깜짝하지 않을까? 혹은, 상대방에 대해 배려하는 마음이 충만할까? 이는 얼굴의 어느 부분에서 암시될까? 그의 눈두덩은 원래 처졌을까, 아니면 시간이 지나며 심해졌을까? 인중은 어떨까? 그렇다면 왜? 혹시 그의 눈썹과 눈이 들린다면 의미는 어떻게 바뀔까? 한편으로, 만약에 그가 성자임을 몰랐다면 그를 과연 뭐하는 사람이라고 생각했을까? 우리가 생각하는 산타클로스와의 공통점과 차이점은 뭘까? 혹은, 얼굴의 어느 부분을 수정하면 산타클로스와 같아질까?

　　다음, 부처님은 지금 상대방에게 어떤 태도를 취하고 있는 것일까? 혹시 가소롭게 생각하거나, 주의를 분산시키려는 건 아닐까? 혹은, 연민의 감정을 잔뜩 느끼며 도와주고 싶어 하는 걸까? 그렇다면 과연 얼굴의 어느 부분에서 이런 태도가 드러날까? 만약에 눈썹부터 콧대까지의 선이 명확하지 않고 살집이 많으며 부드럽다면 의미는 어떻게 바뀔까? 혹은, 눈이 한쪽으로 치우치지 않고 좌우 균형이 맞는다면? 그리고 귓볼이 안으로 치우친다면? 한편으로, 머리가 손상되지 않았다면 발제선 중간은 M자형으로 아래로 내려왔을까, 아니면 고르게 둥글까? 그리고 둘 간의 차이는 뭘까?

물론 이외에도 질문은 한이 없다. 이를테면 성 니콜라우스는 우선은 한번 접고 시작하는 느낌이다. 반면에 부처님은 '턱도 없지'라는 식으로 양보할 의지는 애당초 없는 것만 같다. 하지만, 결국에는 둘 다 고집이 예사롭지 않다. 과연 둘의 기질과 전략적인 측면을 고려할 때 서로 간에 장단점은 무엇일까? 그리고 서로는 상대로부터 장점을 취할 수 있을까? 만약에 둘을 섞는다면 작가는 얼굴의 어느 부분을 수정할까?

결국, 마음먹기에 따라 서로는 서로를 바라보는 거울이 된다. 그렇다. 우리는 살면서 수많은 얼굴을 보고 산다. 그렇다면 기왕이면 좋은 게 좋은 거다. 때로는 상대의 좋은 점을 본받으며, 혹은 반면교사로 삼으며 자신의 얼굴을 보듬고 가꾼다면 우리의 얼굴은 좋은 방향으로 쭉쭉 성장할지도.

그런데 이는 결코 쉬운 일이 아니다. 그래서 이 책이 나왔다. 분명한 건, 어제도, 오늘도, 내일도 같은 고민을 하는 분들, 너무도 많다. 하필이면 어쩌다가 이 세상에 이렇게 태어나서 이렇게 살다 갑니다. 그리고 누군가는 '남는 건 사진밖에 없다'는데 결국에는 '남는 건 얼굴밖에 없다'가 아닐까요? 나와 함께 했던, 혹은 스쳐 지나갔던 수많은 얼굴들은 사실 내 안의 수많은 내 모습이구요. 그래서 제 인생에 얼굴을 잔뜩 담고 갑니다. 얼굴이야말로 참 보석입니다. 그런데 거울, 또 어디 갔지?

오며

람 사는 세상을 음미하기

술적 얼굴책:

한 얼굴을 손쉽게 이해하고

로 활용하는 비법

01
이 책을 소개한다면

　오늘은 어제를 보고 배운다. 내일은 오늘을 보고 배우고. 그렇다면 역사적으로 다듬어진 인생 선배들의 슬기를 이 시대의 정신으로 새롭게 활용하는 내공이 필요하다. 하늘 아래 완전히 새로운 것은 없다. 그런데 만약에 특유의 전통문화로부터 교훈을 받지 못한다면 정말로 애석한 일이다. 그게 어쩌다 보니 늦게 태어난 인류, 그리고 하필이면 여기 태어난 동포의 강점인데.

　그래서 나는 현대사상뿐만 아니라, 전통사상에도 관심이 많다. 개인적으로 '주역', '음양오행', '사주팔자' 등을 공부하면서 고개를 끄덕였던 적도 많았다. 그런데 맹점은 있다. 즉, 추상적인 관념들이 머릿속에서는 아무리 말이 되어 보여도, 사실은 그 누구도 이를 보증하지 못한다. 그렇다면 결국에는 '너는 몰라. 하지만, 하늘께서는…'과 같은 식으로 '신비주의'에 경도될 수밖에 없다. 아니면, 역사적으로 수도 없이 검증된 통계라며 '유사과학'으로 묻어가든지.

　그런데 관상은 '주역', '음양오행', '사주팔자' 등과 결이 좀 다르다. 즉, 이는 **'추상적인 관념'**으로 시작해서 '추상적인 관념'으로 귀결되는 학문이 아니다. 오히려, **'구체적인 조형'**에서 시작한다. 그리

고 '**조형과 내용**'을 묘하게 연동시킨다. 조형으로 내용을, 그리고 내용으로 조형을 자꾸만 바라보면서.

관상은 흥미롭다. 나는 어려서부터 미술교육을 받은 시각예술가이다. 그러니 '이미지'가 '실제'에 가공할 만한 영향을 미치는 이 시대, 여러모로 여기에 주목하지 않을 수 없다. '실제'가 '이미지'가 되는 게 아니라, '이미지'가 '실제'가 된다니, 그리고 '의미'가 '형식'이 아니라, '형식'이 '의미'라니 참 묘하다.

그래서 관상이론을 공부했다. 삼재(三才)와 삼정(三停), 사독(四瀆)과 사학당(四學堂), 오성(五星)과 오관(五官), 그리고 오악(五嶽), 육요(六曜)와 육부(六府), 팔학당(八學堂), 그리고 십이궁(十二宮) 등, 그리고 세부항목으로 들어가면 배울 내용이 참 많다. 시대별, 지역별로 학파에 따라 관점이 조금씩 다르거나, 가끔씩 상반되기도 하고.

하지만, 이 책에는 전통적인 관상이론을 집대성하려는 의도가 없다. 그런 책은 벌써 많다. 게다가, 전통이론의 특정 어법들을 자꾸 차용하다 보면, 새로운 이야기를 하지 못하고 이래저래 당대의 의미적인 한계에 계속 머무를 것만 같았다.

따라서 수많은 책들이 '관상을 알려 주마'라고 할 때에, 나는 좀 색다른 접근을 했다. '내가 관상을 이렇게 읽었다. 관상은 스스로 읽는 게 중요하다. 우리 모두 관상을 읽자. 그리고 인생을 곱씹고 서로 나누자'가 바로 그것이다.

예술은 모두가 누려야 하듯이, 관상도 그렇다. 너는 모르니 관상가에게 들어라 하는 건 여러 이유로 무지 속으로 대중을 가두려는 태도다. 예술이나 관상이나 잘 북돋아주면, 모두 다 나름대로 느낄 수 있다. 그리고 누구만 맞는 건 없다. 따라서 누구나 용기 낼

수 있다.

　이 책에서 나는 얼굴에 관해 최대한 새로운 이야기를 하고자 노력했다. 기왕이면 새 시대의 수평적인 가치관으로 예술적인 풍요로움을 마음껏 누리는 밝은 미래를 꿈꾸며. 그래서 이를 위한 '사상적인 구조'와 '구체적인 방법론'을 적극적으로 소개했다. 여기서 '사상적인 구조'란 바로 <예술적 얼굴표현론>이다. 그리고 '구체적인 방법론'은 <음양법칙>과 <얼굴표현표>, 즉 통칭해서 <얼굴표현법>이다.

　<얼굴표현법>을 도식화된 <얼굴표현표>로 설명하면서는 한글과 한문, 그리고 영문도 함께 병기했다. 이는 언어 간에 비슷하면서도 다른 상관관계를 통해 개념적인 구조에 대한 이해도를 넓히고, 나아가 더욱 널리 활용되기를 기대해서다. 그리고 <얼굴표현법>의 기호체계를 고안하여 기록 자료화 한 것 또한 같은 이유에서다. 부디 이 책이 여러모로 우리들의 창의적이고 비평적인, 그래서 의미 있는 사고에 일조하기를 바란다.

02
예술적 얼굴표현론이 중요하다

<얼굴표현법>이 전술로서의 구체적인 방법, 즉 '실제적인 적용'이라면, <예술적 얼굴표현론>, 줄여서 <얼굴표현론>은 전략으로서의 전제, 즉 '개념적인 목적'이다. 그 대의는 바로 다음과 같다. 개별 얼굴표정을 하나의 '예술작품'으로 가정하고, 이에 따라 다층적이고 다면적인 해석을 가능하게 하는 창의적이고 비평적인 '예술담론'을 생산함으로써, 세상을 보다 풍요롭게 음미하며 살자. 그렇다면 이는 아무리 발버둥 쳐 봐도 길은 어차피 다 예비가 되어 있는 '결정론적 운명론'이 아니다. 오히려, 내 스스로 삶의 의미를 만들어가는 '과정론적 개척론'이다.

비유컨대, 얼굴은 '객관식 문항'이 아니라, '주관식 서술'이다. 즉, 문제를 대하는 사람마다 답이 다 다르다. 그리고 어떤 관점으로 답을 작성하든지 간에 주장과 근거, 그리고 논리의 전개가 타당하다면 고득점은 언제, 어떤 상황에서도 가능하다. 그렇다면 어떤 종류의 반응에도 끄덕끄덕해줄 수 있는 마음의 자세가 필요하다.

<얼굴표현론>은 전통적인 관상이론과 결과적으로 통하는 점이 많다. 하지만, 차이는 확실하다. 이를테면 전통적인 관상이론은

아마도 당대 기득권의 가치관을 반영하는 '이차적인 가치판단'에 애초부터 당위적으로 매몰되는 경우가 잦다. 즉, **'종합백과사전'**인 양, 이야기의 결론을 일방적으로 내세우는 자의적인 해석이 넘쳐난다.

그런데 이를 마치 원리인 양 암기한다면, 인과관계가 꼬이며 마냥 어렵게만 느껴진다. 비유컨대, 숲에서 길을 잃고 숲 전체를 보지 못하는 것과 같다. 길을 잃었는데 나무 하나하나의 이름만 외우고 있다면 정말 안타까운 일이다. 마찬가지로, 단어 하나하나 외워서는 도무지 견적이 안 나온다. 이러다가는 어느 세월에 **'내일의 나'**가 되겠는가. 이런, '내일'은 오지 않는다. 우리는 '오늘'을 살기에.

반면에 <얼굴표현론>은 **'오늘의 나'**가 할 수 있는 **'나름의 이해'**를 중시한다. 즉, '고기를 잡아주겠으니 전문가에게 맡겨라'가 아니라, '스스로 고기 잡는 법을 알자'는 식이다. 그러려면 일상생활 속에서 체화된 습관이 필요하다. 즉, 특정 얼굴을 읽을 때 그와 관련된 '기본적인 원리'를 숙지하고, '임의적인 공식'과 '탄탄한 논리'에 입각한 '잠정적인 해석'을 도출하고 활용하며, 이를 공유하고 토론해야 한다. 언제라도 수정, 보완에 대한 열린 마음을 가진 채로. 이와 같이 자신만의 고유한 '얼굴 감수성'을 끊임없이 다듬는 게 중요하다. 소위 전문가만 찾지 말고.

<얼굴표현론>은 기본적으로 **'일차적인 해석'**을 중시한다. 이는 중립적인 가치판단을 전제하고 우선은 기운의 영역(－＋) 전체를 긍정하는 초·중급 단계라 할 수 있다. 이를테면 무턱대고 '이건 좋고 저건 나쁘다'가 아니라, '이건 성질이 이렇고 저건 성질이 저렇게 느껴진다'라는 식이다.

한 예로, <얼굴표현표>의 '노청비'는 '음은 늙고, 양은 젊다'고 말한다. 그렇다면 음이 많이 아니, 혹은 양이 건강하니 더 좋은

것인가? <얼굴표현론>에 따르면 우선은 전혀 그렇지 않다. 각자는 나름의 장단점이 있다.

물론 여러 가지로 반론이 가능하다. 한 예로, 많이 아는 건 대부분의 경우에는 좋은 일 아닐까? 그런데 생각해보면, 늙었다고 항상 더 많이 아는 것도 아니다. 축적의 개념으로 모든 걸 파악할 수는 없기 때문이다. 이를테면 지금 이 순간, 엄청난 뇌세포의 활동 능력으로 세상을 받아들이는 젊은이들이 세상 경험에 유리한 점도 많다.

그러고 보면, 나이별로 다 장단점이 있다. 결국 중요한 건, 지금 현재 자기 인생을 충분히 치열하게, 그리고 깊이 있게 사는 것이다. 그러면 하루를 살아도, 혹은 천년만년을 살아도 모두 다 의미 있는 삶이다.

한편으로, 축적되는 건 물론 있다. 대표적으로는 지식과 경력, 그리고 삶의 흔적으로 남는 관상을 들 수 있다. 그런데 지식과 경력과는 달리, 관상은 그야말로 나이 여부를 떠나서 언제나 중요하다. 즉, 젊을 때는 '새로운 거울'로, 그리고 나이 들어서는 '오래된 거울'로 그러하다. 그렇다면 자신의 관상이 어떻건 간에 온 마음을 다해 긍정하자. 그러다 보면 거울이 더욱 깨끗해지는 경험을 할 것이다. 이를테면 '음기'는 '음기'로, 그리고 '양기'는 '양기'로. 결국에는 그게 의미다.

그런데 <얼굴표현론>이 심화된 고급 단계가 되면, 결국에는 '이차적인 가치판단'을 감행하게 마련이다. 즉, 기운에 대한 호불호가 생긴다. 구체적인 상황과 맥락에 따라 기운 별로 장점이나 단점이 드러나는 경우를 직시하며. 물론 이해관계에 따라 관점과 입장은 다 다르다. 그래서 가치판단에는 그에 따른 책임이 따른다. 그리고

토론이 필요하다.

정리하면, <예술적 얼굴표현론>은 다음과 같다.

01 세상만물, 특히 얼굴을 미술작품으로 간주한다. 즉, 이를 광의의 의미로 해석한다.

02 그리고 공통된 상식 선상에서 조형적인 기본 원리에 입각하여 작품을 감상한다. 검증할 수 없는 전통적인 지식체계에 의존하기보다는.

03 그리고 특별한 조형에 의미 있는 내용을 투영한다. '연상의 은유법'을 활용, 자신만의 느낌과 경험, 반성과 통찰로 논의를 전개하며. 여기에는 '일차적인 해석'과 '이차적인 가치판단'이 있다. 전자는 '가치판단'을 배제하기에 보다 추상적이고 보편적인 논의이며, 후자는 상황과 맥락에 따른 적극적인 '가치판단'을 전제하기에 보다 구체적이고 특정적인 논의이다. 그런데 '단언의 함정'에 빠지게 될 경우, 후자는 특히 위험하다. 주의를 요한다.

04 나아가, 이를 '예술담론'으로 의미화 한다. 즉, '예술적 인문학, 그리고 통찰'을 추구한다. 이는 예술이 애당초 당면한 문제로부터 출발한다. '내가 그렇게 느낀 건데 어쩌겠나?'라는 식의. 그럼에도 불구하고, '개인적인 의미'를 넘어 '사회문화적인 의의'를 만들고자 하는 노력은 백방으로 지속된다. 물론 기기묘묘한 '예술적인 경지'에 다다르는 순간, 이는 자연스럽게 해결되게 마련이다.

05 결국, '예술가의 눈으로 세상을 바라보기'가 중요해진다. 즉, 누군가 권위자에게 의존하는 것이 아니라, 스스로 예술가가 되어야 세상을 제대로 바라보게 된다. 진정으로 내게 필요한 의미를 만들며. 그리고 그게 우리에게 절실한 만큼, 바야흐로 '예술혁명'의 시대가 다가온다. 언제나 그랬지만, 이제는 더더욱 지식이 아니라 지혜, 그리고 암기가 아니라 통찰이 필요하다.

참고로, <얼굴표현론>을 활용할 때, 나도 모르게 가지고 있는 **'확증편향'** 때문에 행여나 '제대로' 된 판단을 못하지나 않을까 염려될 수도 있다. 하지만 생각해보면, 이게 무조건 나쁜 것만은 아니다. 다만 내가 그렇게 보고 싶어서 그렇게 보인다는 사실을 주지한다면.

물론 주관이 강하게 개입될수록 내 마음속에 갇혀 상대로부터 멀어질 위험성은 항상 있다. 그런데 우리는 어차피 각자의 마음속에서 산다. 그저 기발한 방식으로 소통의 기술을 터득하며 한 세상 사는 것일 뿐. 따라서 '확증편향' 자체를 혐오할 이유는 없다. 차라리 사람됨을 찬양하자. 여하튼, 이게 실제로 에너지를 불러일으키는 것은 맞다. 그러니 유념해야 한다.

결국, **'사람의 주관성'**은 배척의 대상이 아니라, 가꾸어야 할 창조적인 생명의 씨앗이다. 따라서 다름을 긍정하고 논의를 사랑하자. <얼굴표현론>은 그러한 일종의 방편이다. 전통적인 관상이론과 혼동하지 않기를.

03
관상이 예술이라니

　　<얼굴표현론>은 '**예술의 정수**'와 통한다. 예술의 유일한 진리는 '진리는 다양하다'이다. 어딜 가도 오로지 하나가 아니라. 그리고 중요한 덕목은 '의미는 만드는 거다'이다. 이미 어딘가에 있는 걸 찾는 게 아니라. 즉, 예술가는 정답을 강요하지 않는다. 오히려, 다양한 각도로 세상을 탐구하며, 머리와 가슴을 울리는 의미를 만드는 데 희열을 느낀다. 그리고 '마음먹기'에 따라서는 누구나 예술가가 될 수 있다. '객관적인 진리'보다는 '주관적인 의미'에 마음을 뺏겨 여기에 진정으로 몰입한다면.

　　사람이 살면서 가장 많이 보는 풍경 중 하나가 바로 얼굴이다. 만약에 '얼굴'이 미술작품이라면, 그야말로 신나는 일이 아닐 수 없다. 그렇다면 관상은 바로 '예술담론'이다. '**객관과 주관**', '**조형과 내용**' 사이를 끊임없이 왕복운동하며 '수많은 의미'를 만들고 '**흥미로운 이야기**'를 전개하는. 도대체 닭이 먼저인지, 달걀이 먼저인지, 오늘도 역시나 헷갈리는 밤이다. 여하튼, 닭도, 달걀도 예술작품이다.

　　'예술'과 얼굴, 그리고 '예술담론'과 관상은 통한다. 이를테면 '예술'은 감미롭다. 의미 있다. 얼굴도 그러하다. 그리고 '예술담론'

은 이미 정해진 운명을 말하지 않는다. 관상도 그러하다. 즉, 결과적으로 고정된 답은 없다. 다 만들기 나름이다. 그러니 '**과정적 경험**'을 즐길 수밖에.

그 효과는 크다. 이를테면 매우 주체적이고 다분히 개인적인, 그래서 '사람의 맛'을 듬뿍 내는 '**세상에 대한 이해력**'을 배양해준다. 예술은 빅데이터 자료를 활용한 인공지능의 통계 분석과는 차원이 다르다. 예술이란 결국에는 내 나름대로 즐기는 거다. 얼굴도 기본적으로 그러하다. '예술담론'도, 그리고 관상도. 그러니 기본에 충실하자. 그렇다면 나는 흥미로운 '관상 이야기'를 빙자해서 결국에는 거대한 '예술 이야기'를 하는 셈이다. 바라보기에 따라 세상은 예술작품이 될 수 있다. 그렇다면 우리는 모두 다 작가다. 알게 모르게.

한편으로는 '언어철학', 즉 철학을 '시각예술', 즉 미술보다 고매하게 바라보는 관점도 있다. 나는 물론 여기에 동의하지 않는다. 이를테면 '**언어철학**'이 보통 '추상적인 언어'를 활용해서 진실에 다가선다면, '**시각예술**'은 '구체적인 조형'으로 그러하다. 그런데 둘 다 결국에는 추상적인 개념과 논리, 그리고 통찰을 중시한다.

미술은 생생하고 효과적인 철학이다. 통상적으로, 추상보다는 구상이 기본적인 의사 전달에 강하다. 실제로 보고 만지려는 사람의 '**태생적인 조건**'과 더 잘 부합하기 때문이다. 이를테면 사람은 골격과 장기, 그리고 피와 살로 호흡하고, 고유의 감각기관으로 느끼고 행동하며, 그리고 노화하거나 이를 거부하며 사고를 전개하는 종이다.

그렇다면 이미지는 '**사람의 운명**'이다. 사람의 마음과 같은 추상적인 개념은 사람의 몸과 같은 구체적인 감각과 끊임없이 연동한다. 따라서 아무리 개념적인 순간에서도 가늠할 수 있는 감각적인

이미지는 항상 필요하다. 그래야만 비로소 마음속에서 작동과 실행이 가능하다.

더불어, 이미지는 '사람을 넘어선 우주'이다. 언어로는 도무지 담아낼 수 없는 묘한 지점을 이미지는 곧잘 포괄한다. 언제라도 다양한 방식으로 풀어쓸 수 있는 '느낌적인 느낌'을 여러모로 함의하며.

그렇다면 '관상으로 사고하기'란 '추상적인 언어'를 '구체적인 조형'으로 실체화하는 '모의실험(simulation)' 훈련이 진행되는 흥미로운 '경연장'이다. 혹은, 보이지 않는 '신호'를 비로소 보이는 '이미지'로 변환해서 전시하는 '고화질 모니터'이다. 아니면, 보이는 '이미지'를 보이지 않는 '신호'로 변환, 해석하는 '처리장치'이거나. 따라서 '얼굴로 세상을 바라보기'란 개념적으로 심오하고, 경험적으로 흥미로운, 즉 예술적으로 인생을 즐기는 일이다. 이는 물론 '마음먹기'에 따라서는 언제라도 가능하다.

여기서는 '세세한 지식의 암기'보다는 '기본 원리의 활용'이 중요하다. 그런데 전통적인 관상이론은 '이차적인 가치판단'을 마치 사전적인 정의인 양, 지식으로 간주하는 경향이 있다. 하지만, 이를 하나하나 외우는 것은 불가능하거나 효과적이지 않다. 이는 인공지능에게 맡기는 게 나은 경우가 많다. 실제로 '얼굴인식프로그램'의 효과는 강력하다. 보안업체에서 탐낼 만하다.

사람은 사람이 잘하는 일을 해야 한다. 단순히 외워서 될 문제가 아니다. 사람은 기본적으로 암기용량도 턱없이 부족하고 처리속도도 엄청 떨어진다. 그런데 다행이다. 관상은 과학이 아니다. 관상은 예술이다. 그리고 '감상의 영역'은 '사람의 텃밭'이다. 아직까지 세상의 기득권이 사람인 이상, 뭐든지 우리가 해야지만 비로소 의미있는 일이 된다. '정보'가 중요한 게 아니라 '나'가 중요하기에. 이를

테면 인공지능이 아무리 예술작품을 분석해도 소용없다. 결국에는 내가 보고 즐겨야지.

그렇다면 특별한 얼굴 앞에 서면, 나름대로의 '미적 심미안', 여기서는 **'얼굴 감수성'**을 발동하자. 내 스스로 타당한 원리를 그때그때 활용해서 적절한 해석을 내리자. 한 명의 작가로서, 나름의 감상과 창작, 그리고 비평을 찬양하자. 그리고 수많은 다른 이야기들을 마주하며 함께 토론하자. 그렇게 사람은 사람으로 거듭난다. '나'라는 신화는, 그리고 '우리'라는 작동은 아직도 유효하다. 예술은 사람을 사람으로 잉태하는 마법이다. 약효 참 길다.

이 책에서는 얼굴과 관련된 기본적인 원리, 그리고 이를 실제
로 주변에 적용하는 방법을 소개한다. 특히, <음양법칙>, 즉 **'이분
법적인 방법론'**을 방편적인 수단으로 활용하여 세상을 손쉽게 파악
한다. 여기에 익숙해지면, 그동안 의식적으로 인지하지 못했던 여
러 기운들이 얼굴에서 막 느껴지기 시작할 것이다. 그리고 보면 **'증
강현실'**이 따로 없다. 이 책은 이 기능을 장착한 최첨단 색안경이다.
그런데 긴장을 요한다. 여러 신경을 직접 조작할 수도 있으니.

물론 세상을 깔끔하게 둘로 나누는 쾌감은 종종 무시할 수가
없다. 실제로 많은 이들이 여기에 혹한다. 하지만, 조심해야 한다.
자칫하면 경직된 사고로 **'단언의 함정'**에 빠질 수도 있다. 예컨대, 전
통적인 관상이론을 읽다 보면, 가끔씩은 정말 가관이다. '어떻게 이
렇게까지…'라고 할 정도로 심한 경우가 많다. 아첨으로 기분을 날
아가게도 했다가, 저주를 퍼부으며 우울하게도 했다가. 이와 같이
'관점에 따라 이건 이렇고, 저건 저렇다'가 아니라, '이건 항상 좋고,
저건 무조건 나쁘다'라는 식이 된다면, 이거 큰 문제다.

이 책은 이를 지양하며 새로운 접근법을 택한다. 이는 다음과

같다. 우선, 얼굴의 특정부위를 '은유법'을 활용하여 구체적으로 의미화 한다. 그리고는 이 전제를 바탕으로 '음기'와 '양기'의 특징을 상대적으로, 그러나 우선은 '가치판단' 없이 수평적으로 구분한다. '연상'의 방식으로 유추 가능한 내용을 '이분법적인 대립항의 구조'로 상정해서. 그러다 보니 내 마음속에서 별의 별 **'사람의 맛'**을 내는 다양한 종류의 이야기가 풍성하게 만들어진다. 꼬리에 꼬리를 물고 자연스럽게.

하지만, 이 책을 읽으면서 **'내 마음의 작동방식'**을 따라가다 보면, 아마도 내가 선호하는 은유와 연상기법, 그리고 대립항의 가정과 논리의 전개에서 공통된 구조를 인지하게 될 것이다. 이를테면 항목별 내용들은 여러모로 서로 겹친다. 경우에 따라 입장과 관점을 달리하며 조금씩 변주되었을 뿐.

예컨대, 여러 부위를 '음양관계'로 풀이한 이야기는 일관된 전제로 대충 수렴이 가능하다. 이는 바로 '음기'는 그늘지고, 부드럽고, 조신한데다가, 집중력이 강하며, '양기'는 밝고, 강하고, 적극적인데다가, 다방면에 관심이 많다는 것이다. 한 단어로는, '음기'는 '내성적'이고, '양기'는 '외향적'이다. 물론 둘 다 장단점이 있다.

여기서 주의할 점! 이 책의 이야기는 기본적으로 하나의 **'가설적인 표현'**일 뿐이다. 나의 **'조형적인 미감'**과 **'내용적인 창의성'**에 기반을 두고 도출된. 따라서 이 책의 이야기를 하나하나 외울 필요는 전혀 없다. 솔직히 나도 못 외운다. 인생은 소설이다. 각자의 개성으로 알아서 다르게 쓰는.

예컨대, 나보고 이 책에 기술된 특정 항목을 말해보라 그러면, 머릿속에서 다시금 의미화의 처리과정을 거쳐 방금 가공된 생생한 이야기를 풀어낼 것이다. 그런데 아마도 대부분의 경우에는 원래

기술된 내용과 많이 겹치게 마련이다. 어차피 '**내 마음의 작동구조**'를 통해 다시금 생산된 거라서. 물론 '**다른 이의 작동구조**'를 통하면 많이 달라질 수도.

진정한 의미는 '**무엇**'이 아니라 '**왜, 어떻게**'에서 찾을 수 있다. 이를 위해서는 이야기를 시작한 이야기꾼을 넘어선 관객의 역할이 크다. 이를테면 슬기로운 이는 관상이론에서도 역사적으로 '**확정된 결과**'보다는, 하필이면 그렇게 진행된 '**원리의 전개 과정**'에 주목한다. 이를 통해 '**과거형 죽은 지식**'보다는 '**현재형 산 지혜**'를 습득한다. 그리고는 이 시대에 필요한 '**새로운 이야기**'를 창조한다.

결국, '**예술가의 눈**'이야말로 이야기가 진정으로 의미 있어지는 마법이다. 납작한 사고를 지양하고, 입체적이고 다층적인 사고를 지향하면, 다 죽은 이야기도 부활하게 마련이다. 예술이 따로 없다. 이 책은 여기에 주목했다. 일종의 마법이 되기를. 그리고 여러 분의 마음속에서 또 다른 마법을 자극하기를.

한편으로, 이 책의 경우에 모든 이야기가 하나의 큰 틀로 수렴된다니, 이는 어쩌면 문학적인 상상력의 결핍 탓일 수도 있겠다. 사람의 인생이 얼마나 다양한데, 그들의 영역을 다 담으려면 다방면으로 이야기가 훨씬 더 풍성해야 하지 않을까.

하지만, '예술적 얼굴표현론'에서 언급했듯이, 이 책은 기본적으로 '**일차적인 해석**', 즉 이제 막 발아를 준비하는 기초적인 '**씨앗 단계**'에 주목한다. '무엇'을 결과적으로 수용하기보다는 '왜, 어떻게'와 관련된 과정적인 원리를 파악하고자. 따라서 이 책의 I부, '이론편'에서는 '어느 하나가 나머지 하나보다 낫다'는 식의 '이차적인 가치 판단'을 우선은 배제한다. 즉, 호불호가 없다 보니 일면 단순하고 명쾌하게 마련이다.

비유컨대, 수많은 이들의 **'예술감상'**을 줄 세워 보면, 여기에는 도무지 정답이 없다. 생생한 '의견'만이 난무할 뿐. 이는 각자의 마음이 나름대로 생산해낸 거다. 그러니 설사 아무도 몰라주더라도 스스로 의미가 있다. 나는 나다.

그런데 '일차적인 해석' 이후에 **'이차적인 가치판단'**, 즉 심화된 **'수확 단계'**에 이르면, 비로소 진정한 '판도라의 상자'가 열린다. 그야말로 사회문화적으로 화합과 충돌의 격전장이 도래한다. 서로 간에, 혹은 한 사람의 마음 안에서도, 즉 이곳저곳에서 그야말로 별의별 말이 다 나온다. 그렇다면 지금까지와는 차원이 다른 풍성한 전개를 맞이한다. 뭐, 판타지 소설이 따로 없다.

비유컨대, '예술감상'이 **'예술담론'**으로 심화될 때가 바로 그렇다. 예컨대, 특정 의견이 삶에의 통찰과 진정성이 넘치거나, 전략을 잘 짜거나, 아니면 묘하게 운대가 맞다 보면 어느새 전폭적인 공감도 가능하다. 반대로 여러 이해관계에 휘둘리며 여러모로 갑론을박하는 논쟁에 불을 붙이는 경우도 빈번하고.

그런데 혹시 이 책의 I부, '이론편'에서 제시된 얼굴부위별 '음양관계' 이야기만으로도 벌써부터 **'사람의 영역'**이 충분히 넓고 깊게 보였다면, 앞으로는 바짝 긴장해야 한다. '가치판단'이 본격적으로 시작되면 정말 굉장할 거다. 자, 숨 한번 깊이 쉬고…

과연 새 시대의 관상이론은 내게 어떤 말을 들려줄까. 기대가 크다. 그런데 화자는 바로 나다. 그리고 우리들이다. 그러니 우선은 나의, 그리고 서로의 내면으로부터 우러나오는 목소리에 귀를 기울이자. 아, 배고프다. 확성기 어디 있지?

05
이 책의 바람은

사람의 '태생적인 조건' 중 하나가 바로 '연상'이다. 어차피 사람들은 어제, 오늘, 그리고 내일도 세상을 바라보며 모종의 연상을 이어간다. 끊임없이, 그리고 알게 모르게. 그러고 보면 사람 참 못 말린다. 뭘 봐도 곧이곧대로 보는 법이 없다. 물론 기본적으로 연상은 자유다. 그리고 나름대로 하는 거다.

그런데 상식 선상에서 우리는 공통된 지표와 관련해서 비슷한 계열의 연상을 종종 한다. 사람이 하는 일이 크게 보면 거기서 거기라 그런지. 이를테면 얼굴이 깨끗하면 '관리를 잘 하는구나, 유복하게 잘 자랐구나, 심성이 곱구나'와 같은 식으로 생각하는 경우가 많다. 물론 실제로 정말 그런지는 별개의 문제다.

이와 같이 우리는 여러 종류의 **'연상관념'**, 즉 **'지레짐작'**을 양산하며 자신에게 주어진 생을 살아간다. 그런데 그게 그 자체로 독은 아니다. 사는 데 필요하다. 그렇다면 중요한 건 이에 대해 처신하는 방법이다.

이를테면 이를 제거하는(−) **'극소주의(mimnimalism)'**를 택할 것인가, 혹은 이를 촉진하는(+) **'극대주의(maximalism)'**를 택할 것

인가는 결국에는 선택의 문제다. 개인적으로, 나는 마치 '요가 스트 래칭'처럼 때에 따라 둘 다 골고루 해봐야 한다는 '**양극순환주의(-+)**' 에 끌린다. 우선은 심신의 건강을 챙기고 보자.

나는 '극소주의(-)'나 '극대주의(+)'를 추구하는 사람을 각각 '**코딩인간(-)**'과 '**실타래인간(+)**'으로 부른다. 전자는 기본적으로 '음 기', 후자는 '양기'이다. 물론 언제라도 기준이 바뀌면 둘의 관계가 뒤집힐 가능성은 있다. 하지만, 어떤 경우에도 절대적으로 더 나은 건 없다. 그런데 경험적으로 보면, 서로 간에 생각의 구조가 너무나 도 다른 나머지, 소통이 잘되지 않는 경우는 종종 있다. 예컨대, 이 별의 공대생과 저 별의 미대생의 사고의 차이에서처럼.

이 책은 <음양법칙>의 원리를 도출할 때는 상대적으로 개념 적인 '극소주의', 그리고 조형과 내용을 첨예하게 관련지으며 <얼 굴표현표>의 이야기를 전개할 때는 구체적인 '극대주의'를 활용했 다. 즉, '지레짐작'을 넘어서는 '**구조적인 이해**'와 '지레짐작'을 활용하 는 '**창의적인 적용**'에 주안점을 두고 '**주체적인 이야기꾼**'의 중요성을 설파했다.

어찌 보면, 세상은 참 각박하다. 역사적으로 계속 더 각박해지 는지는 모르겠지만. 분명한 건, 자본주의가 극에 치달으면서 모두 가 다 돈을 쫓는 현상은 갈수록 더 심해지는 형국이다. 그렇다면 한가하게 '얼굴감상'에 시간 쏟고 있을 시간에 여러 투자처를 모색 하는 것이 더욱 현명한 선택일까? 알 수 없다. 자기 인생은 자기가 사는 거니.

그러나 내 마음 속에서 확실한 건, 다른 고민 다 내려놓고 흥 미로운 일에 스스로 몰두하며 입에 군침이 도는 흥미진진한 '**마음여 행**'을 떠나는 게 가장 속 편한 일이다. 돈도 안 들고, 스트레스도 없

고. 이를테면 낮잠 잘 때는 방해하지 말자. 햇빛 좀 쐬려 하면 그러게 놔두자. 이 책은 그러한 관심으로 탄생했다. 개인적으로, 군침 많이 흘렸다. 그래서 뜻 깊다.

나는 '**생각=생명**'의 등식을 믿는다. 오늘도 내 마음 안에서는 수많은 생각들이 탄생한다. 그리고 다른 수많은 생각들이 죽는다. 그렇게 생사가 오간다. 그야말로 '기운생동'의 생생한 현장이다. 그렇다. 나는 살아있다.

나는 내 마음 안에서만큼은 '**스스로 신**'이다. 생각을 죽이고 살리는. 그렇다면 기왕이면 뜻 깊은 일을 하고 싶다. 뭐가 좋을까? 한 가지 유용한 제안! 때로는 번민의 꼬리를 일순간 소거하고 묵묵히, 그리고 고요하게 자신을 바라보는 '**안식의 샘(-)**'이 되었다가, 한편으로는 수많은 번민으로 상상의 나래를 펼치는 '**생명의 샘(+)**'이 되어 보자.

이게 바로 내 마음의 '**요가 스트레칭**'이다. '**죽음(-)과 삶(+)**', 즉 '극소주의'와 '극대주의'의 왕복운동으로 심신을 다지는. 그러다 보면 언젠가는 진정한 '**참자유**'의 경지에 도달하지 않을까? 아마도 그건 언제라도 구속을 툴툴 털어버리다가도($-$), 다시금 끝도 없이 전개되는 관계에 얽히고설키는($+$) 내 안의 그윽한 '**용기**'와도 같다.

여기에는 적절하고 유효한 '**명상**'이 큰 도움이 된다. 자, 눈을 감고($-$), 혹은 뜨고($+$), '부질없음($-$)'을 음미하고, '의미화($+$)'를 찬양하자. 이를 위해서는 결국에는 전폭적인 인류애, 즉 '**공동체 사랑(-+)**'이 관건이다. 기왕이면 우리들의 생생한 모습, 즉 세상의 모든 얼굴들을 하나하나 보듬고 열렬히 사랑하자. 나만의 방식으로, 그리고 이해 가능하게. 그러다 보면 세상은 '**사람의 맛**'에 취하는 곳이 된다. 우리들의 꿈과 희망, 욕망과 좌절이 있는 그대로 버무려

진 채로, 시원하거나(−) 얼큰하게(＋).

우리는 수많은 얼굴을 보고 산다. 그리고 세상에는 너무도 많은 얼굴이 있다. 즉, 얼굴은 가장 사적인 동시에 가장 공적인 영역이다. 여기에는 추구하는 자유로서의 '개인적인 생각', 그리고 따라야할 질서로서의 '사회문화적인 책임'이 수반된다. 알게 모르게.

이 책은 '개인적인 의미'와 '사회문화적인 의의'를 손수 만들어가기 위해 수많은 상상의 나래를 펼쳐보는 일종의 '**얼굴판 마음 놀이터**'이다. 여러 도구와 프로그램이 구비된. 아, 사는데 바빠 죽겠는데, 뜬금없이 '**천태만상 얼굴훈련 프로그램**'이라니, 인생은 그야말로 아이러니의 연속이다. 이 책이 여러모로 마음을 가다듬는 좋은 기회가 되길 간절히 소망한다.

어, 그런데 얼굴이 너무 많이 몰려온다. 무섭기도 하고 재밌기도 한데, 잠깐 전원 끌까? 마음의 재부팅, 혹은 운영체제 업그레이드가 필요할 듯. 때에 따른 마음 정비, 필요하다. 다시금 자연스레 군침이 돈다.

얼굴표현표 (the Table of FSMD)

분류	번호	기준
부 (구역)	F	[] 주연

얼굴 개별부위 (part of Face)

점수표 (Score Card)

분류	번호	기준	음촉	음기 (-2)	음기 (-1)	잠기 (0)	양기 (+1)	양기 (+2)	양촉
형 (모양) S	a	균형	균(고를)		균균	균근	비	균대	비(비뚤)
	b	면적	소(작을)	균소	소	균중	대	균대	대(클)
	c	비율	좁(길)	균좁	좁	균중	홍	균홍	홍(넓을)
	d	심도	전(얕을)	균전	전	균중	심	균심	심(깊을)
	e	입체	원(둥글)	균원	원	균중	모	균모	모(모날)
	f	표면	균(급으즐)	균균	균	균중	직	균직	직(곧을)
상 (상태) M	a	탄력	ㄴ(늘)	ㄴ	ㄴ	균중	정		정(젊음)
	b	경도	아(아할)	아	아	균중	강		강(강할)
	c	색조	탁(흐릴)		탁	균중	명		명(밝을)
	d	밀도	농(엷을)		농	균중	담		담(짙을)
	e	재질	습(젖을)		습	균중	건		건(마를)
방 (방향) D	a	후전	후(뒤로)	균후	후	균중	전	균전	전(앞으로)
	b	하상	하(아래로)	균하	하	균중	상	균상	상(위로)
	c	앙좌	앙(가운데로)		균앙	앙	좌		좌(좌로)
	d	앙우	앙(가운데로)		균앙	앙	우		우(우로)

전체점수

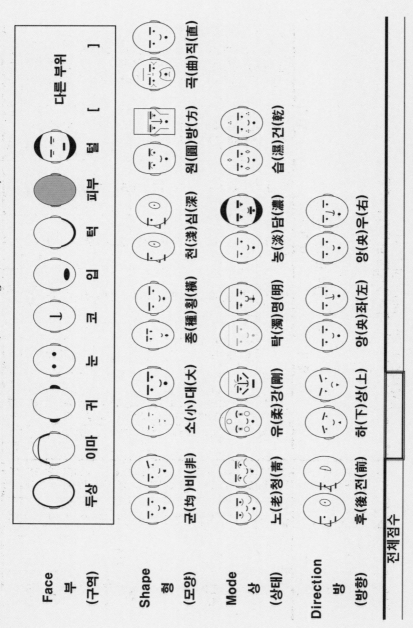

도상 얼굴표현표 (the Image Table of FSMD)